신과 인간

# 르네상스 미술

Grande Atlante del Rinascimento by Stefano Zuffi

신과 인간
르네상스 미술

초판 1쇄 인쇄일   2011년 9월 10일
초판 1쇄 발행일   2011년 9월 17일

지은이 | 스테파노 추피
옮긴이 | 하지은, 최병진
펴낸이 | 이상만
펴낸곳 | 마로니에북스

등   록 | 2003년 4월 14일 제 2003-71호
주   소 | (413-756) 경기도 파주시 교하읍 문발리 파주출판도시 521-2
전   화 | 02-741-9191(대)
편집부 | 031-955-4919
팩   스 | 031-955-4921
홈페이지 | www.maroniebooks.com

ISBN 978-89-6053-076-8

# 신과 인간 르네상스 미술

스테파노 추피 지음 | 하지은, 최병진 옮김

마로니에북스

| | |
|---|---|
| 1390-1470 | 궁정의 세계 |
| 1401-1510 | 인문주의 |
| 1481-1520 | 전성기 르네상스 |
| 1492-1543 | 전쟁과 발견의 시대 |
| 1543-1606 | 매너리즘과 반종교개혁 |
| | 명작속으로 |

# 차 례

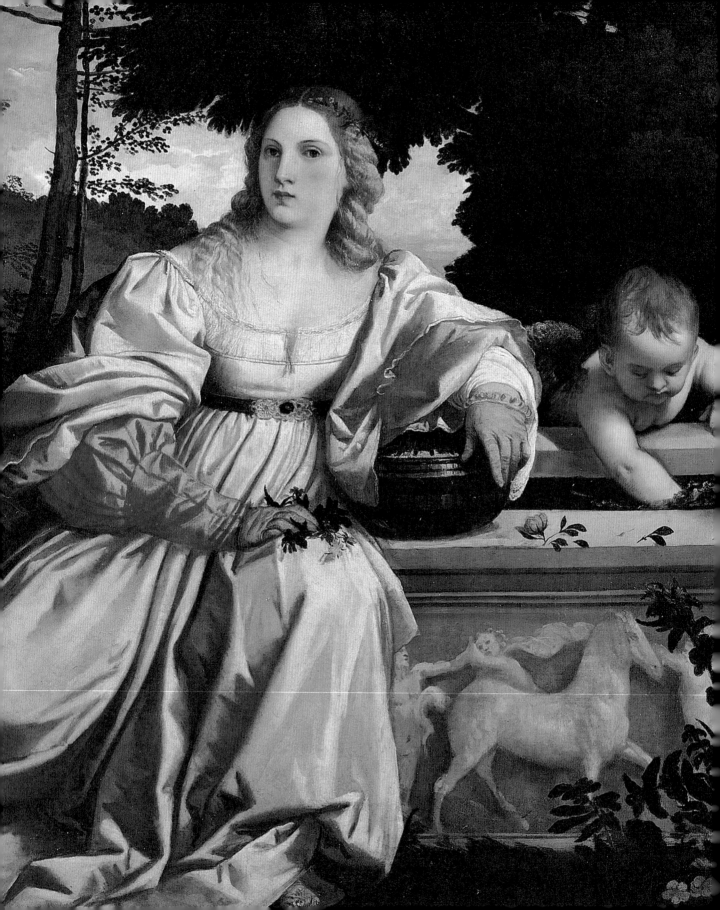

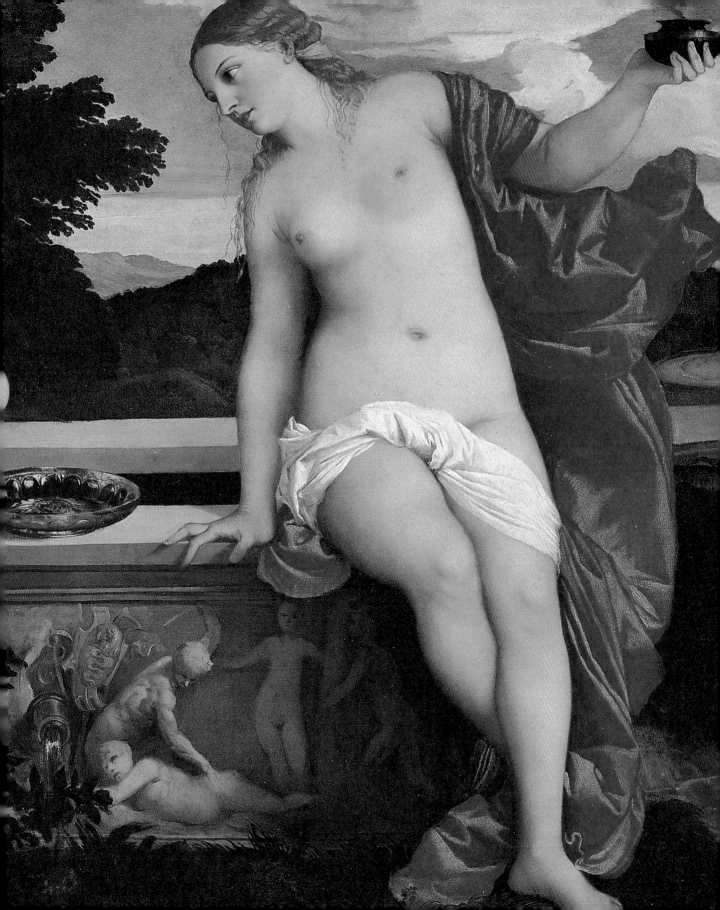

# 여행을 떠나기 전에

로렌초 기베르티, 〈성 마태오〉,
1419-1422년, 피렌체, 오르산미
켈레 박물관

앙리 벨쇼즈, 〈성 디오니시우스
의 생애 장면이 있는 성 삼위일
체〉, 1416년, 파리, 루브르 박물
관

르네상스란 말은 쉽고 단순해 보인다. 사람들은 "국가, 도시, 기업, 축구팀이 새로운 르네상스를 맞이했다"와 같이 일상에서 이 단어를 자주 쉽게 사용한다. 그런데 '르네상스'라는 단어는 실제 위대한 예술과 문화가 찬란하게 빛나던 시대, 중세에서 근대로의 이행, 신세계 발견, 유럽의 수많은 정치, 종교 조직의 접합면과 같은 다양한 의미들을 담고 있다. 물론 르네상스를 사상, 예술, 사회의 황금시대로 보는 견해는 분명 편리한 방법이다. 그것은 우리에게 역사상 분명한 한 시기에 대한 확신을 주고, 명확하고 적절한 기준점이 되어 주기 때문이다. 다른 미술 용어(매너리즘, 바로크, 로코코, 심지어 중세 혹은 근대에 이르기까지)는 부정적인 의미로 사용되기도 했지만, 르네상스는 고대 문명, 즉 모든 사회의 진보, 평온한 조화, 시민적 규범의 이상적인 모델이었던 그리스-로마 세계의 부활을 의미했기 때문에 언제나 긍정적이고 매력적으로 간주되었다. 고대의 건축과 조각 연구와 더

불어 고전문학의 부활은 재-탄생하길 원했던 '황금시대'의 모습을 보여주었다. 위대한 로렌초의 피렌체와 페리클레스의 아테네 비교는 대표적인 예라 할 수 있겠다. 고대의 문화와 윤리, 정치적 가치로 복귀하고자 했던 이상은 유럽 전역에 전파되었다. 그 범위는 발틱 해부터 지중해, 폴란드부터 포르투갈, 영국부터 발칸 반도를 넘는 지역까지 이르렀다. 이전보다 훨씬 복잡하고 논쟁적이며 활기찬 한 시대가 등장한 것이다.

우선 양식적 측면과 연대기적 범위를 좀 더 면밀하게 관찰하면 여러 나라에서 사용된 '르네상스'란 용어에서 눈에 띄는 차이가 발견되는데, 이는 겉보기에

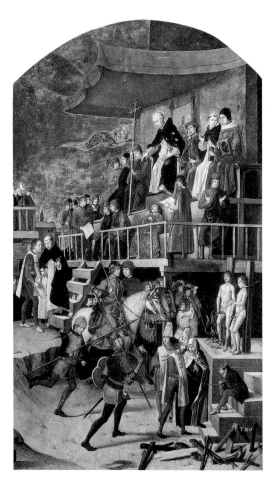

다. 미켈란젤로나 티치아노처럼 장수한 화가들을 살펴보면 매우 복잡한 역사적·인간적·예술적 상황을 통해 양식과 배경이 어떻게 급진적으로 변했는지 분명하게 이해할 수 있게 된다(미켈란젤로와 위대한 로렌초와의 관계, 티치아노와 조르조네의 우정 등).

## 200년의 미술과 역사

15세기와 16세기를 아우르는 시대로서 르네상스가 토스카나와 플랑드르라는 비교적 좁은 일부 지역의 예술에만 적용되는 과정을 지켜보는 것은 흥미롭다. 이 두 지역을 제외한 유럽 지역에서 길고 찬란했던 고딕 말기와 르네상스의 초기 현상을 명확하게 구분하는 것은 가능하지도, 적절하지도 않다. 15세기의 상당 기간 동안 고딕과 인문주의는 여러 지역에서 혼

**페드로 베루게테,** 〈성 도메니코가 주재하는 종교재판〉, 1495-1500년, 마드리드, 프라도 국립미술관

아래
**도메니코 베네치아노,** 〈성녀 루치아 제단화〉, 1440-1448년, 피렌체, 우피치 미술관

명확하고 단순한 정의를 모호하게 만든다. 르네상스는 오래전부터 학자들에게는 명확했지만, 대중들에게는 광범위하게 전파되지 않았던 개념이다.

## 르네상스 : 기원, 신화의 영광과 쇠퇴

이 책은 걸작과 최고의 대가들로 넘쳤던 유럽 예술 문화의 찬란한 한 시기의 복원을 목표로 하지만, 그렇다고 해서 일반적이고 찬양적인 내용만을 다룬 것은 아니다. 오히려 15세기 초부터 17세기 초까지의 세월의 궤적에서 우리는 풍부한 창조적 힘을 목격하게 되는데, 그 안에서 예술적 사건들은 파란만장하고 극적인 역사적 배경을 반영하고 있음을 발견하게 된

로히르 반 데르 베이던, 〈최후의 심판〉, 1446년, 본, 오텔 디유

아래
필리포 브루넬레스키, 〈파치 예배당〉, 1430년, 피렌체, 산타 크로체

합된 양상으로 나타났다. 15세기는 거의 중세의 마지막 세기로 간주되었고, 아메리카 대륙이 발견된 1492년부터 이른바 근대가 시작되었다. 현재 이러한 구분이 상징적인 가치를 가지고 있음은 분명하다. 통상적으로 두 시대의 경계로 선택된 콜럼버스의 탐험은 그 당시에는 실질적인 반향을 거의 불러일으키지 못했다. 콜럼버스는 단순히 '인도'로 향하는 새로운 항로를 개척했다고 생각했을 뿐이고, 신대륙을 발견했음을 깨달은 것은 몇 년 후에 유럽인들에 의해서였다. '아메리카'라는 개념은 콜럼버스의 세 척의 배가 항해했던 때로부터 15년 후인 1507년에 등장했다. 미술사와 양식사의 모든 구분은 매우 섬세해야 하

는데, 더 정확히 말하자면 개념, 사상, 형태의 흐름을 따를 필요가 있다. 이 책에는 국제고딕, 인문주의, 플랑드르 양식, 고전주의, 매너리즘, 반종교개혁, 자연주의, 바로크의 시작에 이르기까지 다양한 개념들이 등장한다. 그러나 각 개념은 결정적인 전환점이기보다는 방향과 지시를 의미한다.

이 책을 5개의 큰 장으로 나눈 의도는 때로 다양한 지역의 중요한 양식의 차이를 강조하고, 때로 지역 차가 거의 없이 유럽 전역에서 채택된 양식과 그 전파 과정의 국제적인 배경을 소개하기 위함이다.

### 첫 번째 두 장: 유럽의 15세기

이 책의 첫 번째 두 장에서는 국제고딕 궁정의 찬란함과 인문주의라는 두 측면에서 15세기를 탐구했다. 두 가지 요소는 대조적으로 보일 수 있고 매우 효과적으로 양립할 수도 있다.

후기 고딕의 기사도적 문화가 고대의 부활에 심취한 지성적 운동과 대화하면서, 궁정적 취향에 적합한 달콤하고, 우울하고, 참혹한 동화들이 고대에 대한 탐구나 대학의 연구와 조우했다. 여기서 융합된 각각의 요소들은 매혹적인 예술 현상들을 낳게 된다.

군주의 궁정 양식은 유럽의 15세기 양식적 선택과 취향을 이끄는 데 중요한 역할을 했다. 각 궁정은 다양한 유형의 예술, 문학 혹은 음악 작품 제작을 궁정의 전문가에게 의존했다. '공식화가'는 군주와 귀족 사회의 세련된 이미지를 책임지는 사람이었다. 그의 임무는 주로 군주와 궁정의 초상화 제작, 중요한 거

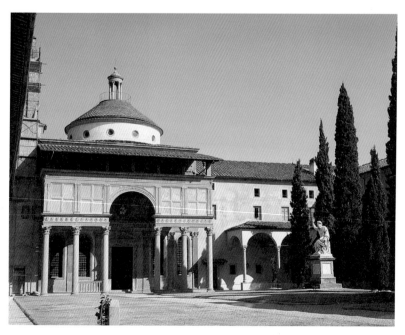

처에 프레스코 연작 제작, 제단화나 해당 왕가 특유의 가치를 담은 그림 제작이었지만, 이러한 활동들 사이사이에 특별한 행사에 사용된 '명이 짧은' 작품도 생산했다. 즉 축제나 토너먼트 준비, 연극배경, 장식천과 깃발 제작, 가구 설계, 의상디자인, 채색필사본 삽화, 방패, 갑옷, 문장, 놀이용 카드 그리고 감탄이나 경쟁 혹은 단순한 선망을 불러일으킬 목적으로 다른 궁정으로 보낸 귀한 '선물(메달이나 함)'을 비롯한 다양한 물건 제작을 담당했다. 물건의 교환, 정략결혼, 화가들의 여행, 여러 궁정의 외교관계 덕분에 다양한 양식과 기법은 국제적으로 광범위하게 유통될수 있었다. 또한, 화가들은 수많은 귀빈이 참석하는 엄숙한 공식 연회의 '연출'도 담당했다.

우리의 시대의 전방위 예술가를 예견하듯, 15세기 궁정화가들은 디자이너이자, 시각효과 전문가, 스타일리스트였다. 이미지를 책임지는 화가들의 광범위

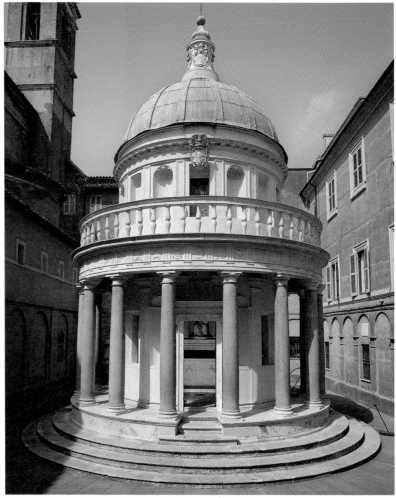

하고 다방면에 걸친 창조활동에는 단체작업과 다양한 재료와 기법을 자유자재로 다루는 공방이 필수적이었다. 이들은 인문주의 발전에도 참여했는데, 15세기 초의 화가와 문인들은 역사와 사회에서 인간에게 능동적인 역할을 맡았다. 미술의 인문주의적 발전은 시민 생활의 모든 영역과 관련된 일반적인 사상의 움직임이 시각적으로 반영된 것이었다. 화가와 문인들은 조용한 스투디올로, 대학의 강당, 궁정의 응접실에서 가장 심오하고 영속적인 문명의 변화를 주도했다. 거의 같은 시기에 피렌체와 브뤼헤는 훗날 대학, 상업도시, 수도원, 성, 항구 등 더욱 다양한 곳에서 발전하게 될 운동의 출발점이 되었다.

인문주의는 경배 이미지 등을 통해 원근법, 균형, 비례와 같은 형식적인 면뿐만 아니라 심리적·사회적

도나토 브라만테, 〈몬토리오의 성 베드로 템피에토〉, 1502-1510년, 로마

왼쪽
조반니 안젤로 디 안토니오 다 볼로뇰라, 〈수태고지〉, 1452년, 시립박물관, 카메리노

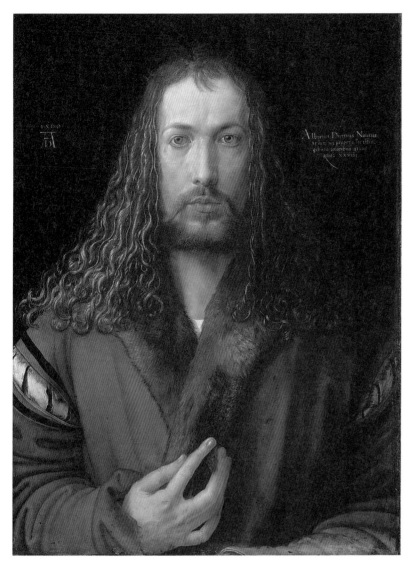

인간 열정의 폭발을, 라파엘로에게선 최고의 균형미를, 미켈란젤로의 웅장하고 조용한 힘을, 조반니 벨리니와 조르조네의 자연을 향한 섬세한 감수성을 목격하게 된다. 인문주의는 기하학적인 체계를 넘어서려는 방향으로 자극되었고, 이는 뒤러의 국제적인 이력으로 이어졌다. 로마는 계속된 고고학적 발견과 교황 율리우스 2세가 추진한 사업들 덕분에 최신 경향의 산실로 부상했다. 율리우스 2세는 1508년부터 라파엘로의 방의 프레스코화와 미켈란젤로의 최고의 걸작인 시스티나 예배당 천장을 주문했다. 로마에 대한 체계적인 발굴과 연구는 1490년대 교황 알렉산드로 보르지아 6세 때 시작되어 후임자 율리우스 2세와 레

**알브레히트 뒤러,** 〈자화상〉, 1500년, 뮌헨, 알테 피나코테크

**오른쪽**
**틸만 리멘슈나이더,** 〈성모승천 제단화〉, 1503-1510년, 크레글링겐 교회

으로는 넓은 계층에 깊은 영향을 미쳤다. 판화의 창안과 발전은 이러한 전파에 큰 힘이 되었다.

이렇게 우리는 기독교의 새로운 빛 속에서 고대 문명으로의 복귀, '재-탄생'의 유토피아가 출현하는 시대를 다루는 3장에 이르게 된다.

### 전성기 르네상스부터 종교전쟁까지

지리학, 원근법, 구성, 광학 분야를 휩쓴 인문주의는 이탈리아 외부에서도 미술의 공통언어가 되었다. 표정, 몸짓, 색채, 이상적인 미의 기준이 연구되기 시작한 것이다.

16세기에 가까워지면서 레오나르도의 그림에서는

오 10세 재임기에 가속화되었다. 주요 화가와 건축가가 직접 수행한 고고학적 연구들은 종종 고전건축 연구의 최신 자료로 축적되었고, 군주의 궁전과 빌라 장식 모델로 채택된 장식적인 프레스코와 스투코의 발견이라는 성과로 나타나기도 했다. 그러나 이른바 '전성기 르네상스'로 일컬어지는 이 짧지만 찬란했던 순간은 몇십 년간 폭발하게 될 긴장의 싹을 품고 있었다. 지리상의 발견은 15세기의 섬세한 균형을 뒤집는 상업적, 정치적인 '분열'을 촉발시켰다. 특히 이탈리아의 군소 국가들은 위기에 봉착했고, 결국 프랑스와 스페인의 군대에 정복당했다.

이 책의 4장에서는 고딕 양식이 플랑드르 지방에서 최후의 빛을 발하는 한편, 표현방식의 르네상스적인 혁신을 추구한 북구의 화가들이 이탈리아와 로마로 여행을 많이 떠났던 16세기 전반을 다루고 있다. 이 시기의 일반적인 경향은 이탈리아 미술이 양식적으로 풍부하며 영향력 있는 모델이었음을 증명한다. 이탈리아의 조형 모델의 전파는 이중적인 교류로 촉진되었다. 그 중 하나는 유럽의 측면에서 이탈리아로 유학을 떠났던 뒤러나 보스, 마뷔즈, 홀바인, 마시나 여러 스페인 화가들의 영향이었고, 나머지 하나는 이탈리아의 화가와 작품이 더 부유한 국가와 도시로 갈 수밖에 없었던 취약한 경제적, 정치적 상황의 영향이었다. 레오나르도의 프랑스 이주(1517)는 티치아노의 주요 고객이 카를 황제의 경우처럼 이탈리아 화가들과 유럽의 군주들과의 국제적인 관계의 출발을 의미했다. 4장의 상당 부분은 독일 미술에 할애되었다. 16세기 전반기에 중북부 유럽에서는 돈과 특권을 갈망한 탐욕스러운 로마 교황청이 세운 전통적인 신앙에 대한 불만이 증가했다. 뒤러는 자연의 끝없는 다양성과 아름다움을 명확하고 단순한 규칙 안에 담으려 했고, 그뤼네발트는 놀랍도록 숭고한 〈십자가처형 제

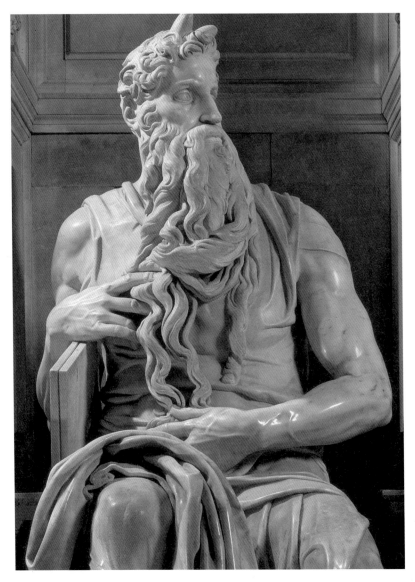

단화〉로 그 시대에 시각적인 상징을 제공했다.

마틴 루터가 1517년에 비템베르크에서 '95개 논제'를 발표하면서 종교개혁이 시작되었다. 교황 레오 10세는 1520년 7월 2일에 아우구스티누스회 수도사였던 루터를 파문했고, 루터는 교황의 칙서를 공개적으로 불살라버리면서 프로테스탄트의 분열이 시작되었다. 반란이 도처에서 일어났다. 피로 얼룩진 '농민 전쟁'은 참혹했고 재세례파의 급진적인 제안들은 탄압받았다. 반란에 가담한 농민들에게 동정심을 보였던 화가들 또한 가혹한 처벌을 받았다. 그뤼네발트는 마곤자 대주교에게 해고당했고, 틸만 리엔슈나이더는

프란체스코 살비아티, 〈다윗의
집으로 가는 밧세바〉, 1553-
1555년, 로마, 리치-사케티 궁

**오른쪽**
안니발레 카라치, 〈자화상〉,
1593년, 파르마, 국립미술관

고문을 당하고 투옥되었으며, 요르크 라트게프는 광장에서 사지가 찢기는 형벌에 처해졌다. 루터는 경배이미지를 금지하고 마리아와 성인 숭배를 거부했지만, 수십 년 동안 벌어진 성상파괴운동의 주창자로 간주될 수는 없다. '제단이 아니라 마음에서 이미지를 퇴출하라'는 요청은 뒤러와 그뤼네발트가 죽고, 홀바인이 야심찬 헨리 8세의 영국으로 떠나면서, 특히 1528년 이후의 독일미술의 극적인 휴지상태를 야기했다. 사실상 1530년 이후에 독일에서는 더 이상 제단화가 그려지지 않았고, 전통적인 거대한 나무 제단도 제작되지 않았다. 그럼에도 루카스 크라나흐는 계속해서 종교개혁의 개념과 주역들을 재현하는 데 주

력했다.

## 16세기 후반

이 책의 마지막 장은 16세기 중반과 후기를 다루고 있다. 르네상스 말기에는 다양한 문화적 현상, 즉 이를테면 매너리즘, 반종교개혁의 미학, 자연주의 등이 또 한 번 대립·교차했다. 이탈리아적인 양식이 여전히 우세한 가운데, 유럽의 양식적 언어는 균등해지는 경향을 띠었다. 이탈리아의 모델은 주로 두 곳으로 전파되었는데, 첫째는 두 세대의 이탈리아 대가들이 번갈아 머무르며 깊은 전통에 새로운 길을 열어준 퐁텐블로 궁이었고, 둘째는 떠오르는 도시 안트베르펜

이었다. 이곳에서는 이탈리아 화가들이 영향을 준 것이 아니라 현지의 화파(판화와 인쇄활동으로 유지된)가 전성기 르네상스와 이후 매너리즘의 양식적 특성들을 활성화했다.

16세기 후반기는 이탈리아 미술이 다른 지역의 유럽미술에 대해 우위를 유지하지만, 17세기에 이르면 다른 여러 나라에서 '황금시대'를 이룩하고 이탈리아가 대륙적인 문화의 선두에서 점차 벗어나게 되는 징후들이 나타난다. '반항'의 양식으로 피렌체에서 탄생한 매너리즘은 1540년경에 '지배적' 미술, 특히 절대적인 권력의 초연하고 고정된 이미지를 표현할 수 있는 미술로 선호되었고, 전 유럽의 지배자들이 지지한 공식적 양식으로 인정받았다. 라파엘로와 미켈란젤로를 참고하고, 널리 보급된 판화와 화가들의 여행으로 힘을 얻은 매너리즘은 국제적인 영향을 미치게 되었다. 16세기의 첫 20년 동안에 피렌체에서 확립된 전제들은 유럽 전역에 널리 퍼져 나가 결국 르네상스가 끝날 무렵에는 궁정미술의 '공통어'가 되었다. 실제로 여러 나라에서 후기 고딕에서 매너리즘으로의 직접 이행이 이루어졌다. 여기에 1527년 로마약탈은 결정적으로 작용했다. 라파엘로와 함께 일했던 화가들은 그가 죽은 다음에도 계속해서 결속된 화파를 유지했고, 로마를 떠나 유럽의 크고 작은 여러 궁정으로 분산되었다. 귀족의 이상과 권력의 흔들리지 않는 위엄은 거의 고착화된 형태를 통해 표현되었다. 고대 조각상이나 라파엘로 작품에서 나온 판화처럼 고전적인 형식 모델을 암시하거나 분명하게 드러나는 인용은 섬세하고 현대적인 조형문화 속에 있는 사람들에게만 가능한 것이었고, 이는 엘리트 계층에 속한 사람만 접근할 수 있는 일종의 암호가 되었다.

프랑스에서 이러한 현상은 분명하게 드러났다. '현

대적인 양식'(종종 간단하게 르네상스라고 지칭됨)은 특히 궁정에서 직접 주문한 작품에 반영되었다. 또한 16세기 후반의 프랑스의 작품 덕택에 귀족적이고 정교한 이 양식은 유럽 전역으로 확산되었다. 매너리즘이 귀족적, 세속적 취향의 표현으로 발달하면서 정원예술, 정교하고 귀한 물건의 수집, 여전히 가톨릭 측에 속한 유럽 남부에 적용되었다면, 반종교개혁은 종교 미술에서 급진적인 변화를 야기했다. 교황 파울루스 3세가 주도해 1545년 시작된 트리엔트 공의회는 미술과 건축을 도구로 이용하면서 가톨릭교회 내부에 필요한 개혁에 대해 논의했다. 전례와 교회 조직의 혁

신 외에도, 트리엔트 공의회의 최종 법령에는 종교미술의 혁신에 중대한 '지시사항'이 포함되어 있었다. 매너리즘의 엘리트 지향의 지성주의에 반대하면서 성 카를로 보로메오를 비롯한 공의회의 추기경들은 미술의 확실한 종교적 정체성을 재확립하고 미술을 모든 사람에게 '말할 수 있는' 도구로 제안했다. 루터의 마리아와 성인숭배 거부에 반박하기 위해 당시 매우 인기 있던 성인숭배의 중요성이 선전되었고, 그들의 삶과 순교는 조각상, 그림, 프레스코화에 화려하게 묘사되었다. 회화분야에서 반종교개혁의 종교미술 규범은 전환점이며 르네상스에서 바로크로의 이행의 토대가 되었다.

유력한 추기경 팔레오티는 종교미술은 질서, 명쾌함, 단순함, 형태의 통제, 매너리즘의 기이함의 거부를 통해 '지성을 밝히고 신심을 불러일으키고 감동을 주어야' 한다고 말했다. 불분명한 과거가 아니라 사실적인 환경 속에서 행위가 일어나는 방식으로 일상적인 삶의 인물과 세부의 삽입이 권고되었다. 반종

교개혁의 파급력과 신앙심에 대한 요구들은 이런 식으로 사실주의 경향과 결합하였다. 이는 북이탈리아와 플랑드르에서 일어난 현상이며 인위적인 매너리즘에 반대했던 사실주의는 '자연'의 재발견과 일상적 삶의 단순한 진실을 이야기했다. 안트베르펜에서 이탈리아적인 양식은 민중적인 주제와 배경에서 영감을 받은 그림에서 대안을 발견했다. 이러한 그림의 가장 위대한 해석자였던 대(大) 피테르 브뢰헬은 풍경화, 정물화, 17세기 플랑드르와 네덜란드의 장르화의 시조라 할 수 있다.

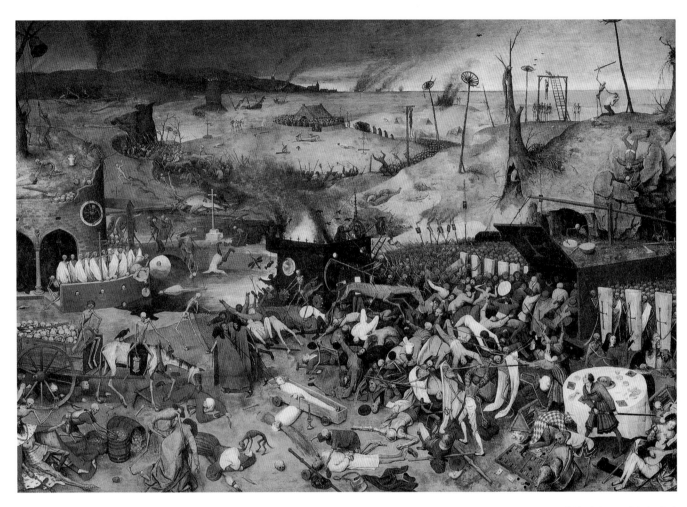

이탈리아의 자연에서 영감을 받은 사실주의는 특히 베네토 지방에서 롬바르디아 지역의 화가들에 의해 발전되었으며, 반종교개혁의 규정과 일치하는 표현적 경향을 띠었고, 안니발레 카라치와 카라바조의 혁신적인 미술의 출발점이었다. 이렇게 우리는 역사적, 양식적으로 큰 전환점이었던 바로크 시대의 초입에 이르게 된다.

대(大) 피테르 브뤼헬, 〈죽음의 승리〉, 1562년, 마드리드, 프라도 국립미술관

# 궁정의 세계

1390-1470

# 국제고딕양식

## 15세기

### 유럽 궁정의 보물들, 찬사, 선망

요한 호이징가는 '중세의 가을'이라는 멋진 단어로 15세기를 정의했다. 정치적·지리적으로 복잡하게 분할되어 있던 유럽의 상황은 전쟁의 와중에서도 군주의 궁정이 번영하는 데 유리하게 작용했다. 문학, 음악, 조형미술, 건축, 금은세공기술, 장인들의 세련된 작품은 인근의 다른 궁정에서 나온 작품과 경쟁하면서 장엄함을 드러내기 위한 궁정의 요구를 기꺼이 따랐다. 이 시기의 특징적인 표현은 '국제고딕양식'이었다. 국제고딕양식은 교황청이 아비뇽으로 옮겨간 시기에 중남부 유럽에서 기원해 전 유럽으로 퍼졌고 15세기 중반 이후에도 계속되었던 양식이며, 여러 나라에서 기본적으로 유사한 형태를 띠었다. 화가들의 여행, 선물의 교환, 외교 관계 등으로 여러 지역에서 지속적인 정보교환이 이루어졌다. 후기 고딕시대의 화가들은 지침서가 된 새로운 문학 장르의 도움을 받아 작업장의 전통적인 방식에서 선호되던 다양한 기법들을 결합했다. 카탈루냐, 부르고뉴, 롬바르디아, 파리, 보헤미아는 다른 궁정들의 취향을 선도했다. 즐거움과 세련됨, 맛있는 음식과 화려한 의복, 그리고 꽃이 만발한 정원이 있는 궁정은 그 자체로 이상적인 모델이었다. 이 모든 것은 우아한 세계를 상상하거나 만들기를 좋아했던 군주들을 둘러쌌다. 장식적인 풍부함은 수많은 방식으로 모습을 드러냈다. 성경이나 세속적인 내용을 담은 세밀화의 테두리, 생드니의 왕의 무덤, 베로나의 스칼라 가문의 석관, 영국의 황동 기념비나 나폴리 앙주 가문의 무덤 같은 웅장한 조각들, 또 쾰른, 프라하, 밀라노의 대성당 같은 거대한 교회들, 스페인의 성당의 수많은 제단화의 시대가 도래하게 되었다.

프랑스 무명의 귀금속 세공사, 프랑스 왕 샤를 6세의 봉헌물, 1404년, 알퇴팅 교회
궁정 예술은 일상생활의 근심과 괴로움을 덜어주고, 물질적으로 풍부한 느낌도 반영해야 했다. 그러므로 금은세공술이 어떻게 양식적 모델이 되었는지 이해하는 것은 어렵지 않다. 금은세공술은 새로운 생산의 중심지를 개척하고 세속적인 분야에까지 확장되면서 더욱 복잡하게 발전하였다.

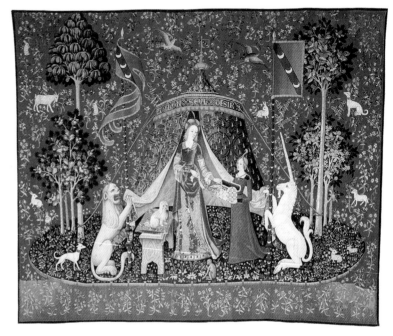

**랭부르 형제, '베리 공작의 풍요로운 시절' 중 〈점성술 남자〉, 1410–1416년, 샹티이, 콩데 미술관**

상상의 이미지임에도 불구하고, 나체의 두 인물은 구체적인 인체구조를 보여주며 이 세밀화에 매혹적인 모호함을 부여한다. 동화와 현실의 혼합은 국제고딕양식의 본질적인 요소였다. 세밀화의 가장자리에 우아하게 그려진 12궁도(宮圖)는 다시 한 번 상상에 대한 기호와 정밀함을 결합하면서 정확하고 세밀한 달력을 장식하고 있다. 12성좌의 상징들은 천체에서 발하는 영기에 의해 사람의 성격, 운명이 영향을 받는다는 생각에 따라 인체의 각 부분에 위치해 있다.

**왼쪽**
**프랑스산 직물, '일각수와 함께 있는 여인' 연작 태피스트리 중 〈시각의 알레고리〉, 1495년경, 파리, 국립중세박물관**

궁정을 위해 생산된 모든 종류의 예술품 중, 태피스트리는 단연 비싸고 귀중한 것이었다. 뛰어난 기술을 가진 전문가의 참여와 복잡한 장비들, 최고의 기술, 비단이나 금실처럼 값비싼 재료 때문이었다.

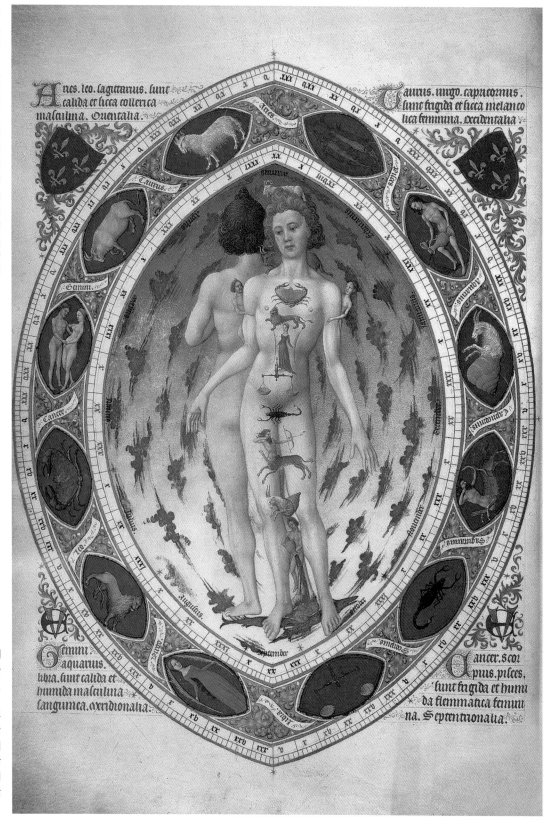

# 궁정 화가들의 임무

## 15세기

### 군주의 이미지를 만드는 사람

화가들은 궁정에서 중요한 역할을 했다. 그들에겐 가장 질 좋고 귀한 재료로 군주의 화려함과 우아함을 전달할 책무가 주어졌다. 당시 미술 장르 간의 등급을 매기기는 불가능하다. 그것은 다양한 예술적 표현이 본질적으로 동등했고, 기법들은 계속 혼합되었으며, 15세기의 상당기간 동안 화가는 전문기술을 가진 장인의 수준에 머물러 있었기 때문이다. 회화는 '기예'에 속했는데, 기예는 음악과 시처럼 사고를 토대로 한 '자유학예'와 반대되는 손을 이용한 측면이 강조되었다. 그러나 수학이 중요했던 건축의 경우는 좀 더 높은 지위로 분류되었다. 예술가의 공방은 그림 외에도 장식 가구, 의복, 문장을 새긴 깃발, 축제를 위한 장식 등과 같은 '상품'을 생산하는 작은 제작소였다. 공방에서는 동물, 식물, 인물 드로잉 등을 화첩에 모아두는 방식이 널리 쓰였다. 이것은 도상 규범으로 사용되었을 뿐 아니라 그림, 금은세공술, 직물, 세밀화, 가구 장식, 복식에 이르기까지 궁정의 장식적인 취향의 다양한 기법과 응용에 적합했다. 이탈리아에서 인문주의의 토론에 화가들이 참여—예컨대 레온 바티스타 알베르티와 피에로 델라 프란체스카는 중요한 저서를 집필했다—하면서 사회적인 발전이 촉진되었는데, 이는 다른 나라에서 찾아보기 힘든 현상이었다. 화가와 건축가는 문인 및 주문자와 대화를 나누면서 점차 '기술자'가 아니라 지성적인 대화상대로 간주되었다. 예술적인 창조와 수공업적인 제작의 관계는 15세기의 상당 기간 동안 변하지 않았다. 당대 연대기에 따르면, 1472년 피렌체에는 화실 40곳, 금은세공 작업장 44곳과 50개 이상의 부조 작업장과 80개가 넘는 '인타르시아(쪽매붙임상감) 기술자' 작업장이 성업 중이었다.

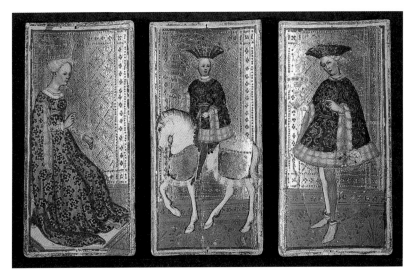

**보니파초 벰보, 〈검을 든 여왕, 우승배를 든 기사, 우승배를 든 보병〉, 브람빌라 카드, 1440-1447년, 밀라노, 브레라 미술관**
금은세공술과 세밀화를 혼합한 기법으로, 촘촘하게 장식된 금박 배경의 종이 위에 섬세하게 제작된 이 카드는 섬세하고 진귀한 물건을 끊임없이 찾았던 군주들이 주문한 전형적인 예다. 여왕, 기사와 보병은 왕과 함께 전통적인 네 가지, 즉 스페이드, 클로버, 하트, 다이아몬드를 연상시킨다.

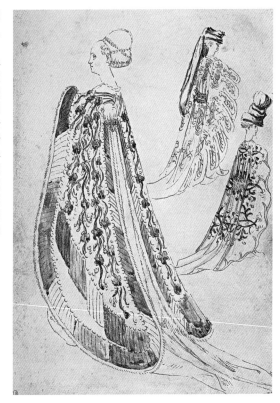

**피사넬로, 〈세 명의 여인〉, 양피지에 드로잉, 1435년경, 바이욘, 보나 미술관**
베네치아, 로마, 피렌체 등지로 여행을 다녀온 베로나 출신의 피사넬로는 1430년경에 문화의 동향이 바뀌고 있음을 알게 되었다. 이때부터 그는 궁정을 옮겨 다니면서 귀족사회의 사람들을 살아 있는 소설의 주인공으로 바꾸어 놓으며 귀족사회의 전형을 확립하려고 노력했다. 의복, 머리장식, 액세서리, 심지어 제스처까지도 국제고딕양식의 궁정적인 우아함에 포함되는 것이었다.

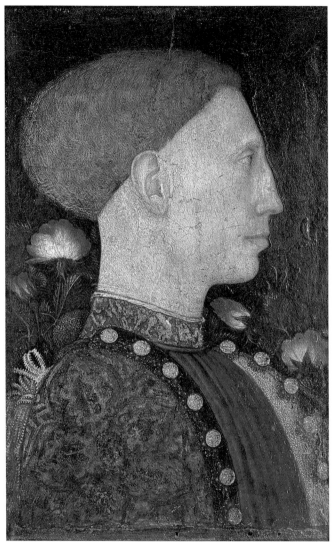

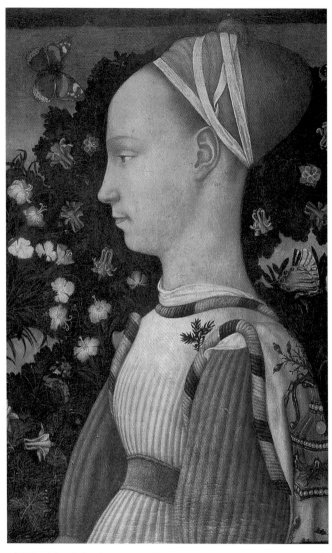

**피사넬로, 〈리오넬로 데스테의 초상〉, 1441년, 베르가모, 아카데미아 카라라**

페라라와 만토바 궁정에서 일했던 피사넬로는 회화나 메달의 옆모습 초상화 제작의 전문가였다. 활력이 느껴지는 이 초상화는 가장 독특한 예다. 1441년에 값비싼 작은 나무판에 그려진 이 작품은 리오넬로의 아버지였던 니콜로 데스테 3세가 주관한 경합에서 야코포 벨리니가 그린 페라라 군주의 초상과 경쟁했다. 시인 울리세 알레오티의 증언에 따르면, 이 경합은 벨리니의 승리로 끝났다. 아무튼 피사넬로는 리오넬로를 위해 6개의 메달을 제작하면서 재기의 기회를 얻었다. 그 그림들은 문장과 자연주의적 환상 사이에서 놀라울 정도로 다양한 해법을 제시했다.

**피사넬로, 〈에스테 가문의 군주 부인〉, 1436년, 파리, 루브르 박물관**

이 매력적인 초상화는 리오넬로 데스테의 초상화가 그려지기 바로 전에 제작된 것으로 추정된다. 화려한 의복과 가문의 문장 사이에 거의 꽉 들어차 있는 옆모습의 여인은 사춘기의 꿈과 홍조를 띠고, 감정을 거의 드러내지 않는 교양이 넘치는 미소를 짓고 있다. 이 초상화에서 피사넬로는 현실의 가장 섬세한 측면을 담을 수 있는 훌륭한 도안가의 자질과 감정을 직관적으로 표현해내는 능력을 보여준다.

**피사넬로**
성 게오르그와 용 / 1436-1438년
베로나, 산타나스타시아 / '성 게오르그 이야기'의 세부

수백 년을 지나오면서 아름다운 꿈과 신화, 갑옷을 입은 정의의 기사와 탑에 갇혀 겁에 질린 금발의 여인, 긴 창에 찔린 무시무시한 용이 우리의 기억 속으로 들어왔다. 피사넬로의 그림은 청년들에게는 영웅적 열정으로, 성인들에게는 성찰로, 노인들에게는 향수의 감정으로 다가왔다. 그는 고전을 재해석한 메달과 인문주의 최초의 '고전적' 누드를 남겼다. 동시에 그는 가장 풍부하고 다양하며 색다른 의상과 궁정에서 상상할 수 있는 가장 기묘한 머리장식을 재현해냈다. 피사넬로는 자연의 동·식물을 완벽하고 꼼꼼하게 연구한 다음, 동화 속 풍경을 묘사했는데, 그 속에서 꽃과 동물은 신비의 주인공이 되며 동화 속 주인공에게 번갈아가며 위기와 도움의 손길을 주는 것처럼 보인다. 성녀 아나스타시아 프레스코는 기법적인 뛰어남, 고딕 말 '백과사전'을 만들 수 있을 만큼 잘 묘사된 어마어마한 양의 디테일, 매우 인상적인 '존재'의 힘으로 인해 15세기 회화의 최고의 걸작 중 하나로 평가받는다. 즉, 동물, 사람, 바위, 건물, 교수대에 매달린 사람이 바로 그것이다. 그것들은 사건의 주변적인 부가물이 아니라 주인공이다. 거기서는 미묘하고 예리한 심리적 관계, 열정의 그물, 신비로운 긴장감이 감돈다. 운명적인 승부의 장기판의 말처럼, 기수, 말, 탑, 왕비는 꼼짝하지 않고 있는 동시에 동요하면서 결정적인 수를 기다리고 있는 것처럼 보인다.

교수형에 처해진 두 사람의 시체는 실물을 보고 정확하게 관찰한 결과임이 분명하다. 이는 유사한 주제로 인해 종종 15세기 유럽 시 중에서 가장 강렬하고 극적인 작품이었던 프랑수아 비용의 「목 매달린 자들의 발라드」와 연관된다.

행렬 속 다른 기사들은 산만해 보이고 그들의 이국적인 복장은 곧 다가올 충돌의 비극과 어울리지 않는다. 말은 발굽으로 땅을 긁고, 흥분한 개는 위험을 감지했다. 젠틸레 다 파브리아노의 선례를 연상시키는 금과 대리석으로 만든 탑이 있는 멋진 도시에서는 교수형에 처해진 사람들 외에는 인적을 찾을 수 없다. 주려고 달려오는 사람은 아무도 없다.

성 게오르그는 커다란 말의 안장에 한 손을, 등자(鐙子)에 발을 올려놓았다. 그는 괴물을 향해 돌진하기 위해 안장 위로 뛰어오르는 중이다.

이국적인 인물들은 트라브존(터키 북동부의 도시—옮긴이)의 상상의 고관이다. 이들은 인류학적으로 매우 주의 깊게 묘사되었다. 멀리 떨어진 지역들과 사람들에 대한 호기심이 15세기에 지속적으로 높아지면서 결국 지리상의 발견의 시대로 이어졌다.

긴장이 최고조에 달한 순간이다. 동화 속 공주는 금색 곱슬머리를 한 구원자의 얼굴을 물끄러미 바라보고 있다. 성 게오르그는 딱딱한 갑옷에 전혀 개의치 않고 잘 조련된 날렵한 명마에 돌아오르려던 동작을 잠시 멈추고 용을 바라보고 있다. 그의 눈에는 한 줄기 두려움이 섬광처럼 스쳐지나간다. 성 게오르그는 눈을 반쯤 뜬 채 이를 악물고 이맛살을 찌푸리고 있다. 이러한 '마음의 동요'는 (기사 문학의 거장) 마테오 마리아 보이아르도나 그의 계승자였던 루도비코 아리오스토와 토르쿠토 타소의 시 구절의 미묘한 불안감과 밝은 느낌을 담고 있다.

# 부르고뉴의 모범

1342~1477년

## 사치와 견고함 사이의 디종

부르고뉴 공국은 유럽에서 가장 부유하고 강력한 국가였다. 플랑드르 지역까지 확장한 부르고뉴의 땅에서 국제적인 취향을 결정하는 새로운 예술이 탄생했다. 공작가문과 고위관리들은 주요한 미술 주문자였다. 14세기 말부터 15세기 초에 귀중한 세밀화, 조각, 회화, 태피스트리 작품의 일부는 이들의 후원으로 세상에 나왔다. 필립 대담공(1404년 사망)과 조각가 클라우스 슬뤼터르의 협력은 중요한 전환점을 가져왔다. 사치품을 선호했던 세련된 궁정 사람들은 슬뤼터르가 제작한 거대한 인물상의 등장에 깜짝 놀랐다. 그가 샹몰의 카르투지오회 수도원을 위해 제작한 기념비적인 작품은, 반 에이크의 섬세한 인상표현과 도나텔로가 조각한 선지자들의 변덕스러운 심리와 내면의 고귀함을 예고하는 다양한 인물유형의 육체적인 측면을 멋지게 표현했다. 부르고뉴 궁정에서 최고의 기량을 갖춘 화가들이 활동했다. 장 말루엘, 랭부르 형제, 앙리 벨쇼즈 등은 선의 우아함과 색채의 섬세함 외에도 현실에 대한 세심한 관찰을 보여주었다. 필립 선량공(1419-1467)의 치하에서 부르고뉴 공국은 플랑드르, 아르투아, 브라반트, 에노, 랭부르, 그리고 북쪽으로 네덜란드, 현재 벨기에와 네덜란드 남부와 프랑스 일부 지역에 해당하는 영토까지 확장했다. 필립 선량공의 사후에 샤를 대담공은 영토를 또다시 확장했지만, 프랑스의 루이 11세의 적대감을 불러일으켜 전쟁을 몰고 왔고 결국 1477년에 낭시에서 목숨을 잃었다. 부르고뉴 공국도 종말을 맞았다. 샤를의 딸 마리 드 부르고뉴는 미래에 황제가 되는 합스부르크의 막시밀리안과 결혼하면서 지참금으로 네덜란드 지역을 가져갔고 브뤼헤, 헨트, 루뱅 같은 플랑드르 상업 도시의 첫 번째 예술적 시기도 사실상 끝이 났다. 디종 지역은 프랑스에 합병되었다.

**클라우스 슬뤼터르, 〈샹몰의 카르투지오회 수도원의 정문〉, 1385-1396년, 디종**
수도원의 문은 구성면에선 단순하지만 역동적인 '기증자들 사이에 마리아'가 있는 조각적인 측면에서 매우 인상적이다. 세례자 요한과 함께 필립 대담공이, 성녀 카테리나의 보호 아래 브라반트의 마게리타가 있다. 이 작품에서 슬뤼터르는 문을 분할하는 기둥처럼 전통적인 로마네스크-고딕 유형을 채택했다. 하지만 조각상은 기존의 예와는 달리 건축에 통합되지 않고 공간에서 자유롭게 움직인다.

클라우스 슬뤼터르, 얀 판 브린 달레, 클라우스 드 베르베, 〈모세의 샘〉, 1395-1405년, 디종, 샹몰 카르투지오회 수도원

샹몰 카르투지오회 수도원을 위해 제작된 모든 작품에서 인물의 심리적 측면을 표현하는 그의 뛰어난 능력이 드러난다. 국제고딕양식의 최고 조각 작품의 하나인 〈모세의 샘〉의 여섯 명의 선지자들은 슬리터르 조각의 정점을 보여준다. 이 조각상들은 힘이 넘치고 표정이 풍부하며, 자연스러운 볼륨감, 쟁기로 밭을 간 듯한 주름, 매끈한 대머리, 어부의 울퉁불퉁한 손, 결단력 있는 손짓, 부푼 망토 등이 인상적이다. 이 조각 작품은 중대한 전환을 보여준다.

**왼쪽**
클라우스 슬뤼터르, 얀 판 브린 달레, 클라우스 드 베르베, 〈부르고뉴의 필립 2세 대담공의 무덤〉, 1390-1410년, 디종 미술관

원래 샹몰 카르투지오회 수도원으로 가기로 예정됐던 이 작품은 현재 디종 미술관의 자랑이 되었다. 누워 있는 공작의 조각상은 거울처럼 반짝이고 평평한 대리석 판에 놓여 있다. 보기 드물게 길고 뾰족한 날개를 가진 포동포동한 천사들이 공작을 보고 있다.

**멜키오르 브루델람**
수태고지, 방문, 성전봉헌, 이집트로의 도피 / 1393-1399년
디종 미술관 / '그리스도 수난 세폭화'의 외부패널

필립 대담공이 주문한 샹몰 카르투지오회 수도원의
주제단화는 부르고뉴의 후기 고딕의 특성들을 효과
적으로 보여준다. 세련된 우아함, 완벽한 테크닉, 값
비싼 재료, 유쾌함, 서사적인 디테일, 일상적인 현실
에서 추출한 세부와 균형을 이루는 동화 같은 분위기.
1390년대에 제작된 이 작품은 회화와 조각이 종합된
형태이며, 측면 날개와 중앙의 조각패널로 구성되어
있다. 조각가 자크 드 바르제는 그리스도 수난을 세
심하게 묘사한 부조 장식을 제작하고, 측면 날개 그
림을 담당했던 멜키오르 브루델람이 채색을 하고 금
박을 입혔다. 플랑드르 지역에서 국제고딕양식의 대
표적 화가였던 브루델람은 부르고뉴 공국에서 활동
했던 가장 독창적인 화가 중 한명이었고, 한 세대 아
래인 얀 반 에이크와 로베르 캉팽에게 가장 중요한 선
배 화가였다. 능숙한 명암법 사용을 통해 브루델람은
강한 공간 효과를 내는 데 성공했다. 이처럼 깊고 넓
은 공간의 느낌은 그림의 안쪽에 인물을 배열하는 방
식으로 강조되었다. 뛰어난 색채 사용은 그림 전체에
신비한 느낌을 주면서 드로잉의 섬세함과 우아함을
부각시킨다. 이야기의 시적이고 비현실적인 분위기
는 수많은 디테일의 자연주의적 묘사로 누그러진다.
부르델람의 양식적 독창성은 국제고딕양식의 전형적
인 특징과 유쾌한 사실주의를 결합시킨 데 있다.

수태고지와 방문 장면이 그려
진 왼쪽 패널은, 즉 건축적인 요
소들이 있는 내부와 풍경이 펼
쳐진 외부로 구별되어 있다. 브
루델람은 풍경 속에 건축물을
희미하게 처리함으로써 두 장
면을 연결시켰다. 성모 마리아
의 발다키노(옥좌, 제단, 묘비
등의 장식적 덮개-옮긴이) 기
단 앞쪽에는 풀이 가득한 밤색
꽃병이 보이는 한편 닫힌 정원
의 멋진 꽃들은 건물 벽 사이의
자연으로 안내한다.

이집트로의 도피는 마태복음에 나오는 이야기를 그린 것이다. 이야기에 따르면, 사막에서 도망을 치던 중 마리아의 발 아래서 기적적으로 물이 솟아올라 성가족의 갈증을 해결해 줬다고 한다. 이 장면은 산의 풍경을 배경으로 그 위쪽에는 금빛 하늘에 성 하나가 보인다. 전경의 마리아는 아기 예수를 꼭 껴안고 있고, 요셉은 물을 벌컥벌컥 들이키고 있다. 이들의 위쪽으로 받침대에서 우상이 떨어지는 모습이 보인다. 이는 외경에서 언급된 내용이며 우상숭배의 종말에 대한 분명한 암시이다.

**자크 드 바르제와 멜키오르 부르델람**, **〈그리스도 수난 세폭화〉**, **1393-1399년, 디종 미술관** 이 작품은 중앙 패널과, 여닫을 수 있는 양쪽의 두 패널로 구성되었다. 상층부는 거대한 창문, 스테인드글라스, 작은 뾰족탑이 있는 고딕 교회 구조를 연상시킨다. 두 개의 측면 패널에는 성인과 성경의 인물 조각상이 있는데 이들은 전통적인 상징물로 식별할 수 있다.

# 밀라노의 비스콘티 가문

1386~1447년

### 비스콘티 가문의 문장 아래서

프랑스 궁정과 인척관계였던 비스콘티 가문은 유럽에게 가장 화려한 군주 가문 중 하나였다. 주로 세밀화, 금은세공, 태피스트리에 집중되었던 그들의 주문은 예술적인 꽃을 피웠다. 밀라노는 14세기 말의 세련된 화려함, 세부 묘사에 대한 감각, 일상이 기록된 사소한 물건에 대한 애정이 혼합된 양식을 고딕 유럽의 궁정들로 수출했다. '롬바르디아의 작품'이라고 불리는 이 양식은 금은세공, 세밀화, 기념비적인 회화 등을 아우르며, 이 양식의 가장 빛나는 측면은 화려함이나 영광스러움을 표현하는 데 있는 것이 아니라 오히려 아주 작은 디테일에 있었다. 미켈리노 다 베소초, 조반니노 데 그라시, 야코피노 다 트라다테, 이들은 아름다운 동화 세계에 대한 강한 애정을 고수했다. 그 세계에서는 풀 사이로 질주하는 사슴의 소리를 들을 수 있고, 사랑에 빠진 두 여인의 달콤한 비밀을 듣기 위해 시간이 멈췄다. 그리고 마리아는 아기가 웃는 모습을 처음으로 본 젊은 엄마처럼 애정이 담뿍 담긴 얼굴로 아기 예수를 바라본다. 주요 화가들이 15세기 초 밀라노 시당국, 곤차가 가문, 추기경에 의해 롬바르디아 지방으로 소환되었다는 사실은 이 시기의 상황이 단순하지 않았음을 증명한다. 이처럼 여러 주문자들이 존재했다는 사실을 통해 군주 한 사람의 변덕이 아니라 전반적인 분위기를 확인할 수 있다. 젠틸레 다 파브리아노, 피사넬로, 마솔리노 다 파니칼레 등은 이러한 미묘한 분위기를 반영한 화가들이다. 국제고딕양식의 고향으로 간주되었음에도 불구하고 15세기에 밀라노 공국은 왕가들과의 관계와 상업망,(특히 플랑드르) 그리고 이러한 혁신에 대한 충동 덕분에 인문주의 문화와 계속 접촉했다.

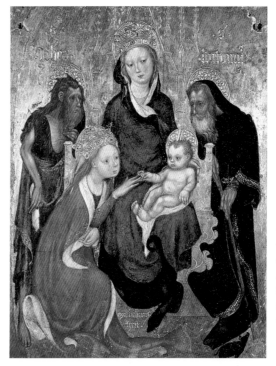

**미켈리노 다 베소초, 〈알렉산드리아의 성녀 카테리나의 신비한 결혼〉, 1420년, 시에나, 국립미술관**
이 그림은 미켈리노 다 베소초의 서명이 있는 유일한 작품이다. 인물들은 유려한 선으로 그려졌고, 색채는 엷고 섬세하며, 형태는 우아한 균형을 드러낸다.

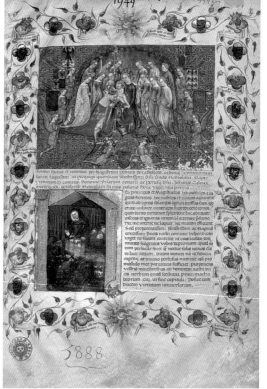

**미켈리노 다 베소초, 〈잔 갈레아초 비스콘티의 장례 비가〉, 1402-1403년, 파리, 국립도서관**
비스콘티 가문에서 가장 뛰어난 군주였던 잔 갈레아초의 갑작스러운 죽음은 밀라노 공국의 영토 축소와 점진적인 쇠퇴를 의미했다. 세밀화가 그려진 이 굉장한 책장에는 '천상의 궁정'에서 잔 갈레아초가 태어나는 장면이 그려져 있다. 미켈리노 다 베소초는 섬세함, 장식적인 취향, 환상에 대한 놀라운 이 작품을 통해 재능을 증명했다.

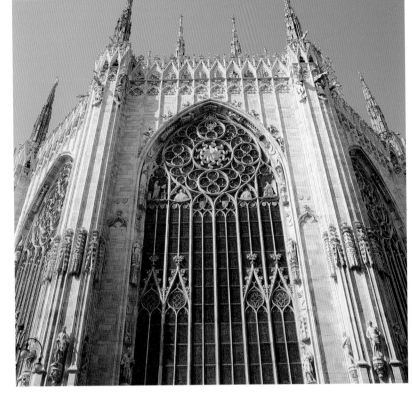

**야코피노 다 트라다테, 〈성모 마리아와 아기 예수〉, 1401-1425년, 밀라노, 스코르체스코 성, 시립미술관**

15세기 초에 밀라노 대성당의 조각 장식을 맡았던 야코피노 다 트라다테는 우아한 고딕 양식의 조각가였다. 그는 비스콘티 가문의 궁정에서 사랑을 받았던 부드럽고 즐거우며 고귀한 취향을 완벽하게 표현해낸 사람이었다. 성모 마리아의 무릎을 부드럽고 풍성하게 덮은 주름과 선의 묘사는 이 대가의 양식적 특징이다. 마리아와 아기 예수의 아주 부드러운 시선과 사랑의 교환은 현실과 감정 표현에 대한 애정을 보여주는 롬바르디아 미술의 자연주의를 예고한다.

**밀라노 대성당, 앱스 외부 풍경, 14-15세기, 밀라노**

1386년에 창립된 밀라노 대성당은 이탈리아 고딕의 가장 위대하고 독특한 예 중 하나이다. 공작의 분명한 의지에 따라, 이 성당은 유럽 고딕의 수많은 특징들이 독특한 형태로 변형된 기념물로 태어났다. 이를테면 이 건물은 프랑스 성당처럼 높이 면에서는 아니지만 대체로 넓이와 깊이 면에서 확장된 모습이다. 현지의 대가들은 물론 프랑스, 독일, 보헤미아, 부르고뉴, 베네타, 토스카나 출신의 전문가들이 참여했다. 이 성당은 거대한 3개의 창으로 열린 앱스 부분에서 시작되었다. 거대한 크기의 무수한 조각(모두 대략 3400개)이 있는 이 부분은 밀라노 대성당의 가장 독특한 특징이 되었다. 성당건립에는 아주 긴 시간이 소요되었지만 (파사드는 19세기에 완성), 첫 삽을 뜬 이후에 지속적으로 이어졌다.

# 피렌체: 인문주의의 기원

1401~1418년

## 정치적 관념의 이미지로서 미술

피렌체는 르네상스라고 불리는 한 운동의 발생지였다. 이 운동은 멀리 떨어진 과거에 대한 향수가 아니라 현재의 당면과제로서 유럽 전역에 전파되었다. 피렌체의 인문주의적 특성은 한 마디로 요약된다. "만물의 중심은 인간이다." 중세에는 늘 신에 대한 긴장이 존재했다. 그러나 인문주의에서는 인간이 역사와 사회의 주역이었다. 한 세기 전에 단테와 조토는 인문주의의 기초를 놓았다. 조형미술의 발전은 과두정치의 공화국이며 부유한 시민 계급이 지배하는 피렌체 시민의 삶에서 모든 영역에 관련된 가장 일반적인 사상적 동향의 시각적 반영이었다. 바사리가 회고하듯이, 브루넬레스키, 도나텔로, 마사치오, 기베르티의 시대는 정치적, 경제적으로 정점에 있던 메디치 가문이 도시와 대화한 덕분에 탄생했다. 15세기 초부터 일군의 젊은 화가들은 조형미술 혁신을 위한 초석을 놓았다. 피렌체 대성당 세례당 문 장식을 위한 경쟁(1401년 기베르티의 승리)은 이러한 여정의 기본적인 단계 중 하나였다. 도나텔로가 대성당의 파사드와 종탑을 위해 조각상을 만들고 있는 동안, 필리포 브루넬레스키는 1418년 8월 19일에 초기 르네상스의 상징이랄 수 있는 피렌체 대성당의 돔의 완성시킬 건축가로 선정되었다. 그는 한 세기 전에 아르놀포 디 캄비오가 시작했던 원래의 구조를 완전히 이해하고, 그 위에 거대한 돔을 올려놓았다. 뾰족한 아치형으로 구획되어 날렵해 보이는 돔은 기와로 덮이고 서까래들이 지탱하고 있다. 브루넬레스키는 수학적 법칙을 기초로 인간에 내재한 균형과 위엄으로부터 조화로운 공간을 상상하고 실현했다. 잘 계산된 비율은 15세기 피렌체 미술의 밑천이었다. 그려지고 조각된 인물의 감정과 표정까지도 통제된 질서와 조화를 이루었다.

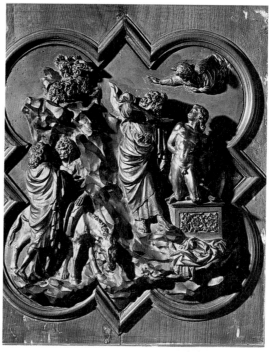

로렌초 기베르티, 〈이삭의 희생〉, 1401년, 피렌체, 바르젤로 국립미술관
승리한 기베르티의 패널에서는 유려함이 두드러진다. 기베르티의 해석은 브루넬레스키에 비해 매우 발전되고 묘사적인 풍경 속에서 우아하게 펼쳐진다. 기베르티 역시 고전문화 자체를 분명하게 보여주는데, 특히 고결한 이삭의 형상에서 그러하다. 주제, 판, 인물 등은 정확하게 일치하지만 두 장면 사이의 차이는 명백하다. 기베르티는 디테일을 정교하게 묘사했고, 비교적 역동적이지 않고 평온한 방식을 선호했다.

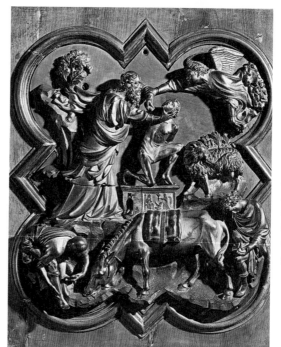

필리포 브루넬레스키, 〈이삭의 희생〉, 1401년, 피렌체, 바르젤로 국립미술관
르네상스 기간 내내, 피렌체 시는 동일한 작품이나 유사한 작업에 두 사람이나 혹은 그 이상의 작가들의 경합을 열었다. 수많은 경우에 참여한 대가들은 최고의 결과물을 내놓았기 때문에 경합은 현명하고 효과적인 선택 방식이었다. 1401년에 세례당의 청동문 제작이라는 야심찬 작업을 위해 여러 조각가들이 경합에 참여했다. 정해진 주제는 고딕 식의 잎이 있는 마름모 형태 안에 '이삭의 희생' 장면을 재현하는 청동부조였다.

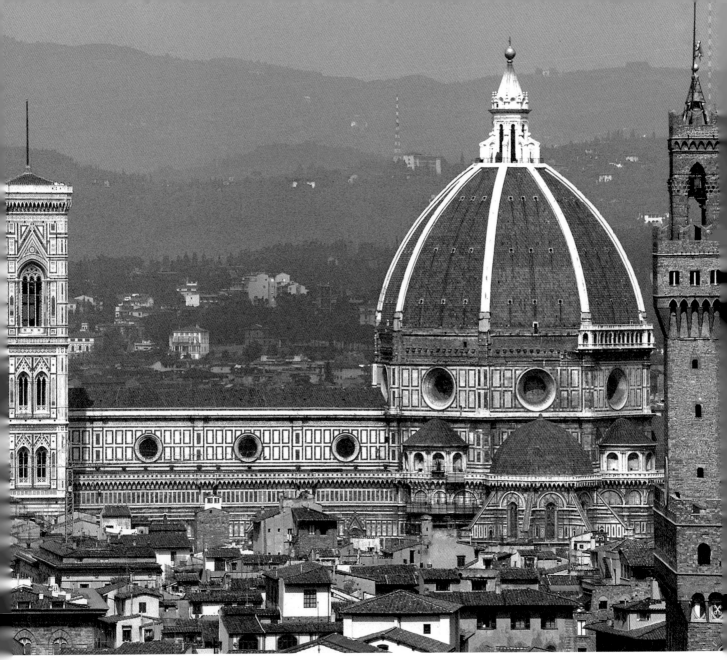

필리포 브루넬레스키, 〈산타마리아델피오레(피렌체 대성당)의 돔〉, 1418–1436년, 피렌체

아르놀포 디 캄비오가 한 세기 전에 착수했던 거대한 작업은 오래전부터 중단된 상태로 있었다. 피렌체 대성당의 고딕식 구조에 적합하며 건물을 덮은 흰색, 초록색, 장미색 대리석의 색채에 조화롭게 섞여 들어가는 돔을 제작하는 문제를 해결한 건축가는 아무도 없었다. 브루넬레스키는 아르놀포의 8각형 모티프를 독창적인 방식으로 해석했다. 돔은 원형 창이 있는 드럼통 위에서 시작되었다. 복잡하고 위험한 발판을 피하기 위해서 벽돌로 스스로 지지되는 높은 이중 구조를 만들었다. 검붉은 색벽돌과 선명하게 대조되는 흰색 서까래는 가벼운 8각 형태를 지탱하고 조화를 이룬다. 브루넬레스키는 기술적으로 아주 작은 디테일까지 직접 관리했다. 베로키오의 조언을 받아 올린 도금된 돔으로 만들어진 거대한 구와 꼭대기에 작은 템피에토가 있는 돔은 높이가 107미터에 이른다. 바치오 다뇰로가 시작했지만 미켈란젤로가 '귀뚜라미 집' 같다고 비난하면서 중단된 아랫부분을 에워싸는 작은 로지아는 미완성인 채로 남아 있다.

# 원근법의 탄생

1401~1450년

## 현실의 창

원근법은 정육면체를 모서리에서 보이는 모습으로 드로잉한 것처럼, 평면에 삼차원적이고 입체적인 물체의 재현을 가능하게 해주었다. 원근법은 자연 혹은 건축 공간 내부에서 빛에 의해 드러나는 선이 아닌 볼륨으로 이루어져 있는 현실을 가장 효과적으로 재현할 수 있는 방법인 셈이다. 원근법이라는 단어는 라틴어로 '멀리 보다'를 의미하는 이탈리아어 'prospicere'에서 유래했다. 원근법은 매우 단순한 발상이지만 조형예술 분야에서는 진정한 혁명이었다. 삼차원의 환영을 추구하는 것은 사실상 자연과 현실에 맞서는 것을 의미한다. 현실에 대한 애착이 플랑드르 지방에서 정확하게 묘사된 디테일이 가득한 소우주의 섬세한 묘사로 나타났다면, 토스카나 지방의 미술에서는 수학적 규칙을 기초로 한 건축적으로 웅장한 형태로 드러났다. 경험적이고 섬세한 플랑드르의 이미지와 기하학적이고 고전적인 이탈리아의 구성은 15세기 원근법을 토대로 한 사실주의의 두 가지 원천이었다. 15세기 중반까지 인문주의 미술의 규칙과 원근법의 정복은 피렌체에서 거의 독점적으로 이루어졌다. 이탈리아의 다른 지역에서는 후기 고딕의 취향이 여전히 세를 떨치고 있었다. 엄격한 피렌체 미술과는 반대로 후기 고딕 양식은 금박이나, 훨씬 더 비싼 청금석에서 추출한 '울트라마린' 배경처럼 재료의 선택에서 사치의 과시와 장식이 마지막으로 꽃을 피웠던 양식이다. 원근법은 피에로 델라 프란체스카의 『회화에서의 원근법』등의 이론서 덕분에 각지로 전파되었다. 피렌체의 거장들이 여러 도시에 머무르면서(때로는 상당히 오래 체류) 인문주의적인 취향은 널리 퍼졌다. 토스카나 지방의 이러한 공헌이 각 지역의 독특한 장점과 연결되면서 전기 르네상스 미술의 매우 다양하고 독창적인 해석이 탄생했다.

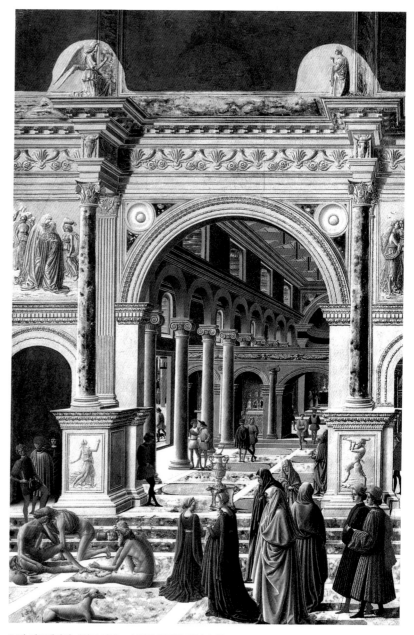

**프라 카르네발레**, 〈성모 마리아의 성전 봉헌〉, 1467년경, 보스턴 미술관

'성모 마리아 이야기' 주제의 저부조로 장식된 거대한 아케이드는 고전문화를 현대적으로 재해석한 좋은 증거다. 성전으로 향하는 소녀 마리아 뒤쪽의 인물들은 후기 고딕의 양식화된 특징을 연상시키는 동시에 화가가 당대 피렌체 회화에 대해 잘 알고 있었음을 드러낸다. 원근법에 대한 강한 관심은 이 그림이 우르비노 궁정과 연관되었음을 암시한다. 이 그림은 페데리코 다 몬테펠트로의 침실을 장식했던 것으로 추정된다.

**이탈리아 화파, 〈이상도시(베를린 버전)〉, 1490-1500년, 베를린 국립미술관**
1400년대 후반에 공간을 최대한 활용한 도시계획에 대한 시도들이 처음으로 시작되었다. 이러한 도시계획은 고전건축의 형식적인 특징들을 공간에 도입하면서 과학적인 원근법 적용으로 훨씬 수월해졌다. 이 작품과 유사한 '이상도시' 그림 두 점이 더 남아 있다. 이 두 작품은 외관상 동일한 개념으로 제작된 유사한 도시풍경을 보여준다. 아마도 같은 사람이 그린 것으로 보이며, 각각 우르비노와 볼티모어 박물관에 소장되어 있다.

**레온 바티스타 알베르티, 〈알베르티 문장〉, 15세기, 피렌체, 국립중앙도서관**
건축, 조각, 회화에 관한 중요한 이론가였던 레온 바티스타 알베르트는 화가 겸 문인의 완벽한 예다. 그의 활동은 부분적으로는 이론의 적용으로 해석될 수 있다. 인간의 활동과 공간을 지배하고 조화를 부여하는 정당한 수단이었던 "신의 비율" 추구라는 개념의 토대에는 15세기 피렌체 문화가 있었다. 알베르티에게 인체의 비율은 고대의 흔적 위에서 "인간을 척도로" 세계를 설계하기 위한 기준점이었다.

# 고대세계의 재발견

## 1400년대 초반

### 지하에서 발견한 새로움

인문주의의 구성요소 중 빠질 수 없는 것이 고대에 대한 연구와 고대의 재발견이다. 향수를 불러일으키는 아득한 '신화'로 간주되었던 천년이 지나, 그리스-로마 문명은 이제 새로운 중요한 요소로 부활했다. 반감이 아니라 기독교적인 가치의 필수불가결한 전제로서 고대는 직접적이고 구체적으로 영향을 미치는 모델이었다. 고대문헌을 발굴하고 번역했던 인문주의자들의 철학과 문학적인 연구는 조형예술의 발전 및 고고학적 발견과 완벽한 조화를 이루었다. 바사리는 다음과 같은 찬란한 일화를 소개했다. 가난했지만 근심 걱정 없던 도나텔로와 친구 필리포 브루넬레스키는 세월의 먼지와 들판에 거의 묻혀 있는 고대미술 유적을 관찰하고 그리기 위해 피렌체부터 로마까지 걸어갔다. 로마 사람들은 주두와 프리즈를 발굴하러 가는 이상한 복장의 두 피렌체 젊은이를 "보물 청년들"이라고 불렀다. 하지만 흥분 상태였던 그들은 거의 먹지도, 자지도 않았다. 브루넬레스키는 "자신을 잊어버릴 정도로 멍한 상태였다."

도나텔로는 고전미술을 매우 독창적으로 해석했다. 단순한 모방으로 소진되기에는 오래된 고대의 신화는 여전히 현재 위에 투사되고 자신을 구체적으로 드러내면서 영원성을 부여받았다. 도나텔로에게 고전은 지성의 성취가 아니라, 젊은 시절로 거슬러 올라가는 물리적이고 구체적인 경험이자 잊을 수 없는 모험이었다.

고대 유물 수집이 증가하면서-그중에는 황제의 동전이 있었음- 옆모습 초상화도 사랑받기 시작했다. 군주들은 고귀하고 위엄이 넘치는 모델이었던 황제의 평온하고 신성한 자세를 채택했다. 군주를 찬양하는 메달 생산에서 고대의 동전연구와 15세기 미술은 직접적으로 관련되어 있었다. 곤차가, 비스콘티, 에스테, 아라곤 가문을 위해 일했던 피사넬로는 이 장르를 대표하는 여러 화가들 중에서 가장 돋보이는 사람이다.

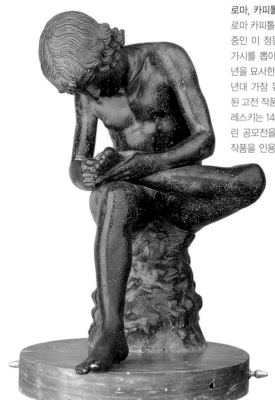

〈가시 뽑는 아이〉, 기원전 1세기, 로마, 카피톨리니 미술관
로마 카피톨리니 미술관에 소장 중인 이 청동상은 앉아서 발의 가시를 뽑아내고 있는 누드 소년을 묘사한 것이다. 이는 1400년대 가장 유명하고 많이 모방된 고전 작품 중 하나다. 브루넬레스키는 1401년 피렌체에서 열린 공모전을 위한 서식에서 이 작품을 인용했다.

야코포 델라 퀘르치아, 〈일라리아 델 카레토의 무덤〉, 1406-1407년, 루카 대성당
매우 우아한 일라리아의 형상은 아름다움과 죽음의 고통스러운 대비를 위해 상상의 도시로 들어갔다. 아름다운 옷 주름이 후기 고딕 양식과 연관되었다면, 석관 측면의 꽃 줄을 든 푸토(아기 천사)들은 분명 고전의 모방이자 인문주의 개막의 선언이다. 죽은 주인의 발치에 웅크린 충성스런 개는 감동적이며 사실적이다.

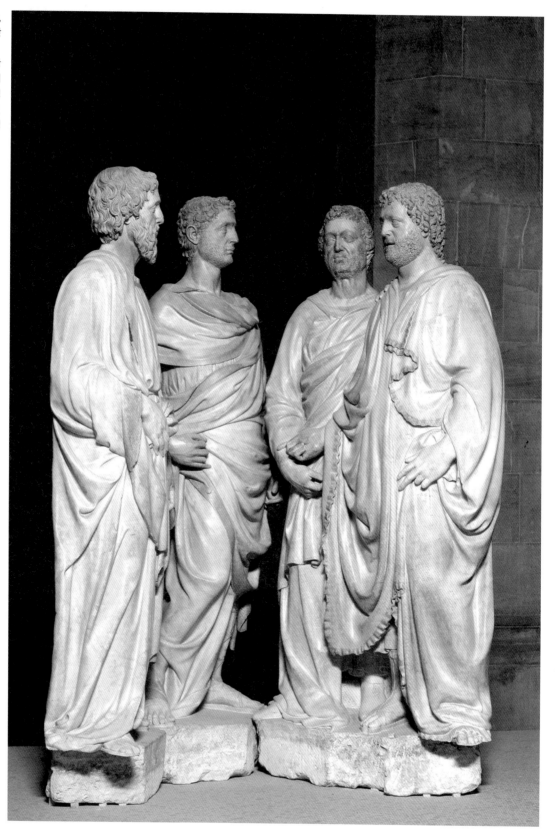

난니 디 반코, 〈네 명의 성인〉, 1412-1416년경, 피렌체, 오르산 미켈레 미술관
이 조각상에서 전형적인 로마 황제 도상과 유사하게 표현된 네 명의 성인은 고대의 교훈을 분명하게 드러낸다. 인물의 안정감, 엄격함, 인간적인 위엄은 원통형 배열에서도 확인할 수 있다.

# 젠틸레 다 파브리아노의 여행

1380~1427년

## 여러 궁정과 도시의 총애를 받은 화가

1425년까지 이탈리아에서 금, 보석, 귀금속으로 뒤덮인 후기 고딕 양식의 가장 세련된 해석자는 젠틸레 다 파브리아노였다. 마르케 지방 출신의 젠틸레는 이탈리아에서 가장 영향력 있고 유명한 화가였다. 그는 위대한 예술 도시들을 여행하면서 전 세대 화가들의 성장과 수많은 지역에서 유행한 비슷한 특성을 가진 세련된 미술을 전파하는 데 기여했다. 젠틸레의 작업실은 피사넬로, 야코포 벨리니, 도메니코 베네치아노를 비롯한 수많은 차세대 주역의 산실이었다. 젠틸레는 베네치아, 피렌체, 로마, 움브리아와 롬바르디아 지방을 여행하면서, 유려하고 세련된 리듬감, 빛나는 금장식, 정교한 세부묘사가 특징인 세련된 양식을 제안했다. 젊은 시절 그의 대표작은 현재 밀라노 브레라 미술관에 소장된 다폭화 〈성모 마리아의 대관식〉이다. 1408년에 그는 베네치아 총독궁에 프레스코화를 그렸다(현재 소실됨). 젠틸레는 브레시아에서 잠시 머무른 다음, 1419년에 도나텔로, 기베르티, 브루넬레스키가 살고 있던 피렌체에 정착했다.

젠틸레는 1423년 산타 트리니타 성당에 걸린 명작 〈동방박사의 경배〉(현재 우피치 미술관에 소장)를 제작했다. 그 이듬해, 아르노 강 너머에 바로 위치한 카르미네 성당의 브란카치 예배당에서 마솔리노와 마사초가 작업을 시작했다. 국제고딕양식의 정수와 마사초의 혁신적인 인간형상은 불과 몇 달, 그리고 몇 백 미터를 사이에 두고 있었다. 젠틸레는 매우 우아한 양식을 제안했는데, 그 속의 수많은 정교한 디테일과 세련된 기법은 고전 조각을 향한 새로운 관심을 포기한 것이었다. 젠틸레는 1425년에 〈콰라테시 다폭화〉를 제작했다. 이 작품은 지금 해체된 상태로 여러 미술관에 분산 소장 중이다. 그는 시에나와 오르비에토를 방문한 다음, 1427년에 로마로 향했고, 같은 해 8월에 세상을 떠났다.

젠틸레 다 파브리아노, 〈성 니콜라, 성녀 카테리나, 기증자와 함께 있는 성모자〉, 1395~1400년, 베를린, 국립미술관
젠틸레의 이 그림에서는 유형화된 얼굴, 옷주름과 인물뿐 아니라 배경이 되는 나무의 대칭적인 배열 등과 같은 롬바르디아 문화의 영향이 많이 드러난다.

야코포 벨리니, 〈성모자와 리오넬로 데스테〉, 1435년, 파리, 루브르 박물관
베네치아에서 가장 성업 중인 작업장을 소유했던 야코포 벨리니는 안드레아 만테냐의 장인, 조반니와 젠틸레 벨리니의 아버지였다. 야코포는 또 젠틸레 다 파브리아노의 애제자이기도 했다. 그는 스승에게서 사치스러우면서도 불안한 분위기를 환기하는 방법을 배웠다.

**젠틸레 다 파브리아노, 〈발레로미타 다폭화〉, 1405-1410년, 밀라노, 브레라 미술관**

젠틸레 다 파브리아노의 대표작 중 하나다. 다폭으로 구성된 이 작품은 파브리아노 근처 발레로미타 수도원에 있던 것이며 비교적 최신에 가까운 신고딕 양식의 코니스 안에, 독창적인 구성에 적합하지 않는 방식으로 부착되어 있다. 이 작품은 국제고딕양식의 모티프의 가장 우수하고 완벽한 집합체라 할 수 있다. '성모 마리아의 대관식'이 묘사된 중앙의 그림은 반짝이는 금으로 장식된 천국을 배경으로 부유하는 것처럼 보이며, 인물들은 아주 우아한 드로잉으로 묘사된 멋진 주름에 둘러싸여 있다. 젠틸레는 하느님과 성모 마리아의 망토 가장자리를 매우 섬세한 순금 선으로 그린 반면, 그리스도의 튜닉은 정교하게 세공된 얇은 은판으로 작업했다. 아래쪽에서 악기를 연주하는 작은 천사들은 천상을 향해 몸을 돌리고 있고, 그 아래에 별이 빛나는 하늘에는 화가의 서명이 있다. 측면에 있는 네 명의 성자들은 꽃과 풀이 가득한 멋진 정원을 걸어가고 있다. 자세하게 묘사된 다양한 정원의 식물은 당대 '식물도감'에 견줄만하다. 꿈같은 분위기에서 부드럽게 표현된 섬세한 윤곽선이 인물의 모습을 드러낸다. 성인들의 삶을 묘사한 네 개의 에피소드가 있는 작은 그림에서도 동일한 분위기가 느껴진다. 원래 배열이었는지 의심스럽긴 하지만, 도시장면과 황량한 풍경을 번갈아가며 보여주는 네 개의 이야기는 순서대로 '사막에서 세례요한의 고행', '성 베드로의 순교', '성 프란체스코의 명상', '성흔을 받는 성 프란체스코'를 묘사한 것이다.

**젠틸레 다 파브리아노**
동방박사의 경배 / 1423년
피렌체, 우피치 미술관

섬세하게 부분 채색된 원래 코니스의 보존은 거의 동시대인이었던 마사초와 얀 반 에이크가 등장하기 직전의 유럽 회화의 대표작 중 한 점을 완전하게 감상할 수 있게 해주었다. 이 작품은 큰 부를 축적했던 팔라 스트로치가 주문한 것이며 전반적인 형태는 이미 분명한 이행을 보여준다. 세 개의 첨두형 장식과 활 모양으로 휜 코니스(돌림띠)는 고딕적인 세폭화 전통이었지만, 장면은 통일된 공간과 풍경 속에 재현되어 있다. 몰려 있는 인물에서 자유롭게 남겨둔 풍경의 작은 부분을 꼼꼼하게 관찰한다면, 화가가 여전히 금박 배경을 채택했다는 사실을 깨닫게 된다. 사실상 지배적인 인상은 사치스럽고 멋진 축제라는 느낌이다. 뒤를 따르는 이국적인 일행들과 함께 있는 동방박사는 토스카나 미술에서 애용된 주제였고, 젠틸레는 외전 혹은 자신의 종교적인 상상력에서 끌어온 이 이야기를 역동적으로 해석했다. 화가는 동방박사들이 베들레헴에 도착하는 주요 장면 외에도, 유쾌한 디테일과 수많은 에피소드를 넣어 길고 긴 행렬을 묘사했다. 이탈리아 후기 고딕 회화의 정점에 있는 이 그림이 마사초와 마솔리노의 브란카치 예배당 작업 개시로 상징되는 인문주의 회화의 피렌체 '공식' 입성 불과 몇 달 전에 완성되었다는 것은 미술사에서 매력적인 우연이다.

팔라 스트로치는 초심자에게 작품을 맡기는 모험을 하지 않고, 젠틸레처럼 노련하고 명성이 높은 거장에게 주문을 맡기면서 많은 비용을 지출했다.

비현실적이고 순수한 분위기에서 동방박사의 행렬은 동화에 나올 법한 길을 따라 포동포동하게 살찐 아기 예수의 앞까지 이어지고 있다. 미소를 짓고 있는 아기 예수는 엄마와 공주처럼 보이는 두 여인의 사랑과 관심을 받고 있다.

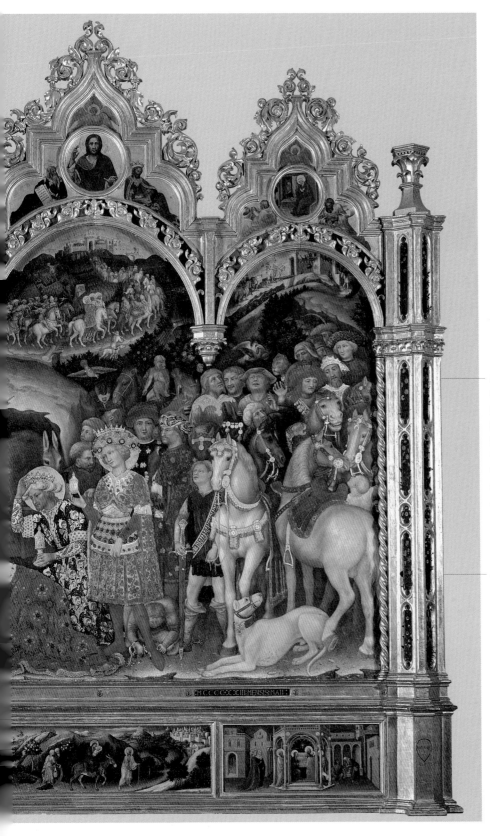

화가는 동화 같은 분위기의 걸 작으로 관대한 주문자에게 보답 했다. 궁정 풍 연애소설에 나오 는 기사도적인 상상은 아름다운 금발의 영웅, 금 마구를 채운 말, 안절부절 못하는 사냥개, 이국적 인 의상, 사치스러운 선물이 가 득한 호화로움이 넘치는 그림으 로 표현되었다.

젠틸레 다 파브리아노는 이 걸 작에서 말기 고딕 미술의 취향 과 환상을 마음껏 드러내면서, 순수하게 물질적 측면에서도 중 요한 그림임을 보여주었다. 순금 은 크리스털처럼 반짝이고 '울 트라마린' 색은 보석처럼 견고하 며 붉은색은 루비처럼 빛난다.

## 프로방스 지방과 아비뇽의 영향

### 1379~1476년

### 프랑스 남부의 빛

프랑스의 프로방스 지방에 약 70년간 있었던 교황청은 1379년 로마로 돌아왔다. 아비뇽의 교황청에는 프레스코화와 기념물뿐 아니라, 논쟁, 탄식, 분리파의 실현 될 수 없는 야심 등이 남아 있었다. 오랫동안 아비뇽에 교황들이 머물면서 당연히 화가, 예술가, 시인들도 함께 했고, 이는 치밀한 문화적 토양이 만들어지는 데 결정적으로 공헌했다. 영국과 끊임없는 전쟁을 벌였던 프랑스의 왕들은 한적한 장소를 찾아 계속 궁정을 옮겼다. 프랑스 남부는 예술의 고귀하고 매혹적인 측면을 경험했다. 그곳에서 플랑드르의 섬세함은 이탈리아 회화의 웅장함, 그리고 무엇보다도 다양하고 풍부한 빛과 만났다. 이렇게 해서 프로방스 지방은 예술작품과 조형적인 모델의 중심지로서 명성을 되찾았다. 옛 순례자의 길이 지중해를 따라서 문화·경제적 교역과 결합해 무역로로 이용되면서 아비뇽과 프로방스의 도시들은 촘촘한 교차망의 중심으로 부상했다. 코트다쥐르에서 론 계곡에 이르는 프랑스 남부 지방은 예술적으로 환상적인 기후를 제공한다. 부르고뉴와 지형·문화적인 인접성은 플랑드르적인 모태를 정당화했다. 남프랑스에서 활동한 "엑상프로방스의 수태고지 대가"(바르텔레미 데이크로 확인됨)는 이를 증명한다. 그는 플랑드르, 프로방스, 부르고뉴, 이탈리아의 예술 중심지의 양식들의 혼합을 이해하는 데 결정적인 인물이다. 그림은 커졌고 서민적인 감정과 궁정의 화려함이 어우러진 독특한 양상을 띠었다. 15세기 이탈리아인들과의 관계는 피에로 델라 프란체스카와 아비뇽에서 활동한 앙게랑 카르통의 유사함에서 드러난다. 카르통은 거대하고 웅장한 그림을 제작했다. 금빛 배경의 사용을 고집했음에도 불구하고 그의 작품에서는 인문주의적인 기념비성이 관찰된다.

니콜라 프로망, 〈불타는 떡갈나무 숲 삼폭화〉, 1475~1476년, 엑상프로방스, 생소뵈르 성당
프로망은 앙주의 르네 왕의 궁정에 머무르면서 북유럽의 조형언어를 개인적으로 발전시켰다. 이 세폭화의 중앙 장면은 계속해서 불타는 경이로운 떡기나무 앞에서 신발을 벗고 있는 모세의 이야기를 보여준다. 기독교 주해에 따르면 불타는 떡기나무 숲은 성모 마리아의 순결과 무염시태의 예표였다. 구성의 웅장함, 배경에 들어간 광대한 풍경, 전경의 인물을 둘러싼 빛의 능숙한 표현 등은 아비뇽 화파의 형성에 결정적으로 작용했던 이탈리아 원형을 가리킨다.

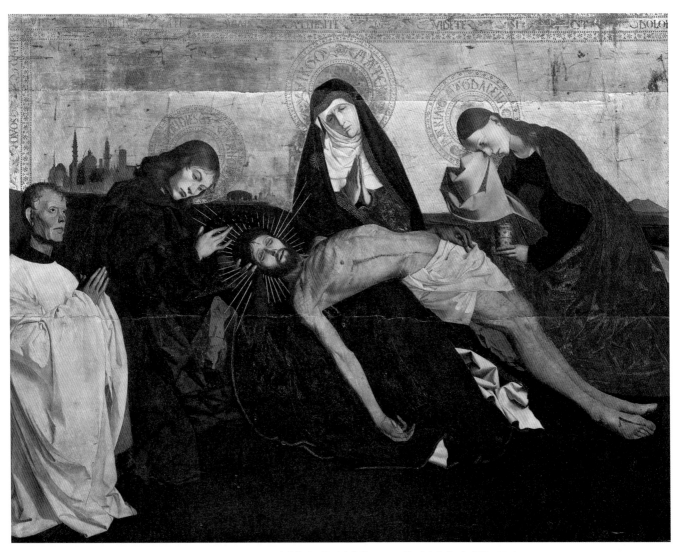

**바르텔레미 데이크, 〈수태고지〉, 1443-1445년, 엑상프로방스, 생트 마리마들렌 성당**

"엑상프로방스의 수태고지 대가"의 정체에 대한 미스터리는 현재 그가 반 에이크 형제와 친척이었는가라는 의문이 해결되지 않은 상태로 남아 있다. 엑상프로방스의 생소베르 성당의 피에르 코르피치 경당에 놓인 이 작품에서 그의 별칭이 유래했다. 이 작품은 본래 세폭화로 구성되었지만 해체되었다. 중앙부분은 엑상프로방스의 생트 마리

마들렌 성당에 있고, 암스테르담에 소장된 파편 하나를 제외하면 측면 패널은 브뤼셀과 로테르담 박물관에 소장되어 있다. 이 장면은 원근법이 적용된 교회의 열주를 배경으로 벌어지고 있는데, 매스의 균형, 빛의 상징적인 사용, 능숙하게 다룬 공간 등에서 독창적이고 놀라운 힘이 드러난다. 천사장 가브리엘이 차지하고 있는 그림의 오른쪽 부분은 두 개의 기둥에 의해 경계가 형성되고, 그 위에는 하느님이 있다.

**앙게랑 카르통, 〈피에타〉, 1455년경, 파리, 루브르 박물관**

이 거대한 그림은 프랑스 회화의 걸작이며 장엄한 프로방스 양식의 전형이다. 여기서 플랑드르의 세부 묘사와 이탈리아 그림과 유사한 웅장함은 조화를 이룬다. 죽은 그리스도와 성모 마리아로 구성된 중앙 그룹은 부분적으로 피에타의 일반적인 도식을 답습하고 있지만 카르통

은 피와 상처, 괴로움을 노골적으로 드러내는 것보다는 심오하고 내면적인 감정에 집중하는 것을 선호했다. 그리스도의 머리에서 가시관을 조심스럽게 벗기는 요한의 제스처는 매우 특이하다. 빌뇌브레아비뇽의 성당의 참사 회원이었던 주문자의 초상은 매우 놀랍다. 수척하며 긴장한 얼굴에서 매우 강렬하고 확고하며 열정적인 시선이 반짝인다.

# 명작 속으로

**앙게랑 카르통**
성모 마리아의 대관식 / 1453-1454년
빌뇌브레아비뇽, 샤르퇴즈 미술관

주교좌 성당의 참사회원 장 드 몽타냑이 카르통에게
주문한 〈성모 마리아의 대관식〉은 매우 드물게 주문
자의 요구가 세세하게 기록된 계약서가 남아 있는 작
품이다. 빌뇌브의 카르투지오 수도원의 성 삼위일체
제단화였던 이 그림은 세 개의 층에 각각 천국, 지상,
지옥을 묘사하고 있다. 그림 전체는 천국의 복자(福者)
와 성자들과 함께 구름 위에 앉아 있는 성모 마리아
를 중심으로 전개된다. 몽타냑의 뜻에 따라 성부와 성
자는 정확하게 동일한 방식으로 묘사되어 차이점을
전혀 찾을 수 없다. 비둘기는 성령을 의미한다. 그림
의 대부분을 차지하고 있는 웅대한 중앙 장면은 거의
고립된 것처럼 보이는 지옥 광경과 대조를 이룬다. 끝
없는 풍경이 펼쳐지는 배경에는 하늘 외에도 땅, 그
리고 특히 오른쪽에는 로마와 성 베드로 성당이 그려
졌다. 제일 아랫부분은 지옥이다. 그림의 왼쪽 끝에
서 망령들이 신의 심판을 기다리고 있고, 중앙의 바
위 위의 천사는 복자들을 천국으로 인도하고 있다. 반
면 저주받은 사람들은 무시무시한 악마의 위협에 절
규하고 있다. 그림 전체를 밝혀주는 빛에 대한 연구
는 반짝이는 색채들을 한층 더 강렬하게 보이게 한다.
카르통은 바르텔레미 데이크의 작품을 알고 있었음
이 분명하다. 다마스크 천과 반짝이는 금박, 그리고
넓은 평면에 옷감을 늘어뜨리는 방법, 얼굴 모델링은
바르텔레미 데이크의 작품에서 유래했다.

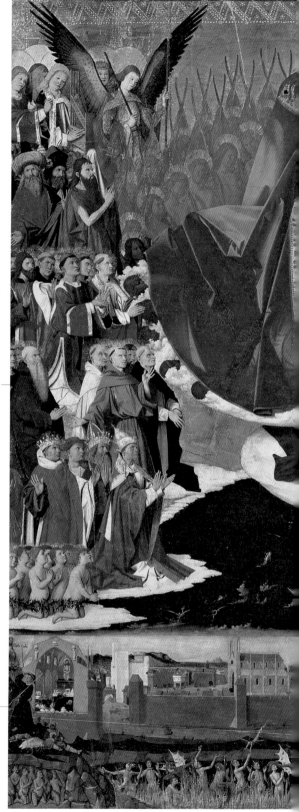

인물들의 비율은 큰 차이가 나
지만, 그럼에도 이 장면은 거슬
리거나 과장되어 보이지 않고 연
속적으로 배열된 여러 층의 해
석에 적합해 보인다.

빌뇌브레아비뇽 성당의 참사회
원이 주문한 이 그림은 매우 복
잡하다. 실제로 아래 가장자리를
따라 그려진 최후의 심판은 주
요 장면과 연결된다.

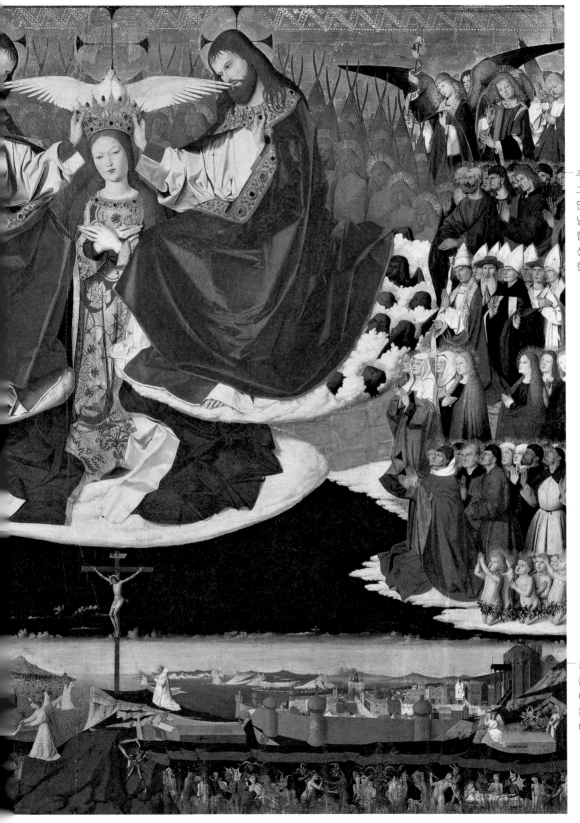

주문자의 분명한 요구에 따라, 그리스도와 하느님은 구분되지 않았다. 성모 마리아의 망토는 넓게 퍼져 다른 인물들의 옷과 합쳐지는데 이는 성 삼위일체의 신비에 마리아가 참여함을 상징한다.

카르통은 놀라운 직관력으로 작품에 우주적인 차원을 부여했다. 이는 십자가를 중심으로 나눠지는 예루살렘과 로마가 있는 광대한 풍경 덕분에 가능해졌다.

## 브뤼셀의 점진적인 성공

1402~1470년

### 부르고뉴 공국의 새로운 수도

후기고딕 도시 브뤼셀의 중심에는 높은 탑과 종루가 인상적인 모습으로 솟아 있다. 브뤼셀은 부르고뉴 군주들이 플랑드르의 정치와 행정의 중심지로 선택했던 부유하고 자부심이 넘치는 도시였다. 필립 선량공(1419-1467 통치)은 프랑스인 모델과 단절하기 위해 수도를 디종에서 브뤼셀로 옮겼고, 더욱 실용적인 궁정의 새로운 모델을 만들어나갔다. 이는 아들 샤를 대담공(1467-1477 통치)에게 이어지고 유럽에서 폭넓게 모방되었다. 예술적인 측면에서 궁정 이전은 중대한 결과를 가져왔다. 한편으로 부르고뉴 지방에서 플랑드르 지방으로 중심의 이동을 의미한다면, 다른 한편으로 다른 예술표현 형식, 즉 조각과 금은세공을 희생시키고 플랑드르 사람들의 특기였던 회화를 점차 부각시키는 것으로 해석할 수 있다. 이때는 건축에서 플랑부아양 양식이 꽃핀 시기였다. 브뤼셀에서 중요한 화가였던 로즐레 드 라 파스튀르는 브뤼셀로 오면서 플랑드르 식으로 바꾼 로히르 반 데르 베이던이라는 이름을 사용했다. 부르고뉴 공국에서 활동하면서(본느(Beaune)의 〈최후의 심판〉 다폭화는 가장 크고 중요한 그의 작품 중 하나임) 세밀화와 태피스트리도 제작했던 베이던은 국제적으로 명성을 떨쳤다. 그는 이탈리아 미술에서 전형적으로 등장하는 원근법적 공간속의 당당한 체격의 인물과 성스러운 장면들을 플랑드르 미술에 이식했다. 한편, 정교한 세부 묘사와 유화 기법을 유럽 남부에 전파했다. 반 데르 베이던은 성년(聖年)을 축하하기 위해 1449-1450년에 로마로 갔다. 그는 피렌체에서 마사초와 프라 안젤리코의 작품을 보았다. 또 에스테 가문의 궁정의 초대를 받아 페라라에 체류하면서 피에로 델라 프란체스카와 레온 바티스타 알베르티를 만나 그의 작품은 한층 더 웅대해졌다.

디르크 보우츠, 〈오토 황제의 심판〉, 1468년, 브뤼셀, 왕립 미술관
브뤼셀 시청에 걸린 거대한 이 그림은 재판 장면을 보여준다. 이 그림은 플랑드르의 다른 도시에 있는 비슷한 시민적 주제의 그림의 모델이었다. 디르크 보우츠는 작품 속에 15세기 플랑드르의 풍요로운 사회의 시민적 가치들을 성공적으로 표현했고, 헤라르트 다비트가 훗날 채택하게 될 수많은 구성적인 방법을 예고했다.

자크 판 틴넌, 얀 판 라위스브루크, 마르틴 판 로더, 브뤼셀 시청, 1402-1450년경, 브뤼셀
플랑부아양 양식의 대표작의 하나인 브뤼셀 시청은 중세와 근대 사이의 플랑드르 지방 도시들의 분위기를 보여주는 귀중한 증거다. 브뤼셀 사람들의 삶에서 시청의 중심적인 역할을 보여주려는 듯, 건물 중심에 솟은 높은 탑은 샤를 대담공이 원했던 것이다. 탑 꼭대기에 있는 용을 물리치는 성 미카엘(마르틴 판 로더 제작)은 자치도시의 자유를 상징한다.

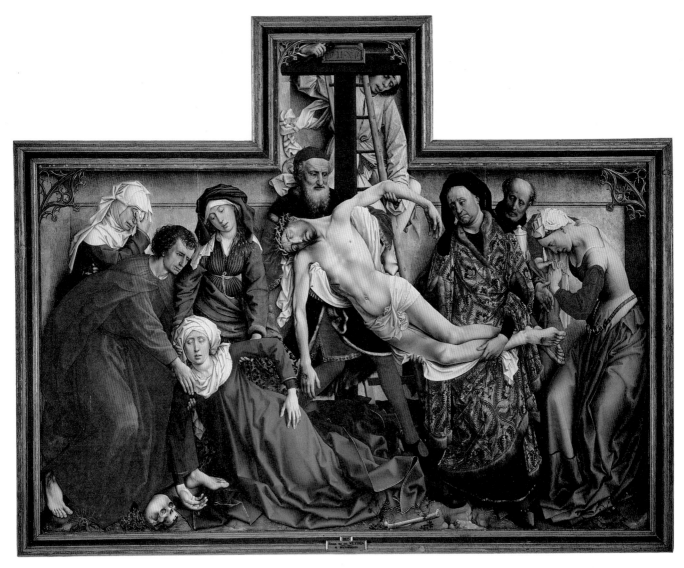

**로히르 반 데르 베이던, 〈십자가에서 내림〉, 1434–1435년, 마드리드, 프라도 미술관**

1430년대의 가장 극적인 그림 중 하나인 이 작품에서 반 데르 베이던은 구성의 리듬과 집중력의 인상적인 예를 제시했다. 이러한 특징은 르네상스 시대 독일과 플랑드르의 여러 화가들에 의해 반복적으로 모방, 채택되었다. 장면 전체를 일종의 '상자' 속에 가두고 화가는 자신과 관람자의 관심을 인물과 그들의 감정에 집중시켰다. 반 데르 베이던의 사실주의는 매우 인간적이다. 즉 고통스런 제스처를 통해 인간의 연약함뿐 아니라 강렬한 시적인 아름다움을 포착한다. 사수(射手) 형제회가 마리아에게 헌정된 루뱅 예배당을 위해 주문한 이 그림은 활모양으로 휘어진 곡선의 반복을 따라 구성되었다. 실신한 성모 마리아와 십자가에서 내려지는 그리스도가 만들어내는 곡선이 거의 동일하게 반복되는 것은 매우 효과적이다. 완벽한 색채는 형언할 수 없을 정도로 강렬하고 아름답다.

# 한자동맹의 도시

## 1370-1490년

### 발트 해의 군주들

독일은 명목적으로 황제권의 지배를 받았지만 실제로는 수십 개의 지방권력으로 분할되어 있었기 때문에 프랑스나 영국처럼 통일된 군주제가 형성되지 못했다. 광대한 독일의 영토는 실질적으로 주교가 지배하거나 혹은 군주적인 특성을 가진 크고 작은 독립국으로 분할되어 있었다. 더불어 행정적인 독립과 중요한 상업적인 특권이 보장된 자치 도시들이 있었다. 이러한 상황에서 한자동맹을 결성했던 도시들의 흔적은 독특하다. 14세기에 상업 지역에서 결성된 한자동맹은 발트해 연안의 주요 도시들을 규합했다. 1400년대에 한자동맹은 문화적, 그리고 건축적 일체감의 강력한 조건이 되었다. 오늘날까지도 브레멘, 뤼베크, 베르겐, 로슈토크, 슈트랄준트, 그다인스크, 리가, 탈린 같은 다양한 도시들의 구 중심가의 이미지는 비슷하다. 한자동맹에 속한 도시의 중심부에는 시장 광장과 함께 시청이 서 있다. 자치와 도시의 번영의 상징인 시청사는 종종 복잡하고 호화로운 건축물이고 수백 년을 지나오면서 확장되고 장식되었다. 시청 근처에는 거대한 고딕 성당이 있다. 멀리서도 눈에 잘 띄는 성당의 뾰족한 탑의 꼭대기에는 종탑이 있는 경우가 많다. 벽돌로 된 외부는 매우 독특한 반면 내부는 대개 석고회를 발랐다.

**시청**, 1430년경, 탕거뮌데

종교적인 건축에서 영감을 받은 이 건물의 정면은 출입과 방어의 기능을 모두 갖추면서 비슷한 형태와 선의 연속적인 흐름 안에서 이 도시의 외형을 일정하게 만드는 데 기여한다.

**베르트람 폰 민덴, 〈성 베드로 성당 중앙제단의 다폭화〉, 1379-1383년경, 함부르크, 함부르크 쿤스트할레**

베르트람 폰 민덴은 24개의 패널에 '수태고지'부터 '이집트로 피신 중의 휴식'에 이르기까지 창세기와 신약성서에서 나온 장면을 묘사했다. 이 작품은 그리스도의 인류 구원을 주제로, 함부르크 성당 참사회원 빌헬름 호르보흐가 구상한 도상학적인 계획에 따라 탄생했다.

**프랑케의 대가, 〈고통의 예수 그리스도〉, 1425년경, 함부르크, 함부르크 쿤스트할레**

그리스도의 매끈한 몸은 부르고뉴 조각의 극적인 웅장함에서 영감을 받았다. 그리스도의 얼굴은 비통하며, 상처에서 흘러내리는 피는 독일 종교미술의 경배 기능에 부합해 신자에게 연민을 불러일으킨다. 천사들이 든 수가 놓인 비단 장막은 그리스도와 관람자의 거리를 좁혀준다. 아래쪽에는 요한계시록에 나오는 백합과 불꽃이 이는 검을 든 두 천사가 있다. 이 두 모티프는 최후의 심판을 암시한다.

# 1400년대 세밀화
## 15세기

### 찬란함이 가득한 책

궁정의 시대에는 세밀화 부문 역시 괄목할만한 발전을 이루었다. 수 세기 동안 책의 소비자는 성직자들과 대형 수도원의 도서관이었다. 평신도를 대상으로 한 책은 극소수에 불과했지만, 14세기 말부터 15세기 초에 이러한 경향은 역전되었다. 왕과 군주들은 제작에 종종 몇 해가 걸리는 정교한 채색필사본을 주문했다. 웅장한 조각 및 프레스코 연작과는 반대로, 후기 고딕 시기의 채색필사본은 궁정의 선택받은 소수만 보고 즐길 수 있는 '개인적인' 예술의 전형이었다. 일부 채색필사본은 신앙적인 내용과 관련되었고, 일부는 기사도 문학이나 학술서였다. 채색필사본에서 가장 눈에 띄는 부분은 내용이 아니라 거기에 장식된 그림이었다. 세밀화는 눈부시게 발전했다. 장식된 머리글자 혹은 가장자리의 장식띠처럼 전통적인 측면 외에도, 페이지 전체를 차지하는 복잡한 장면을 그리는 것이 점점 더 중요해졌다. 군주는 일부 필사본의 장식 그림에서 일상생활 장면이나 취미에 열중하는 모습으로 등장했다. 부르고뉴 공국의 마지막 통치자인 샤를 대담공은 매일 밤, 몇 시간 동안 자신이 동경하는 알렉산더 대왕, 한니발, 율리우스 카이사르, 카를 마르텔 등의 위업에 대한 책을 탐독했다. 영웅 이야기에 열광한 그는 결국 1477년 1월 낭시 전투에서 전사했다. 당시 스무 살이었던 샤를의 외동딸 마리 드 부르고뉴는 5개월 후에 합스부르크 왕가의 막시밀리안 1세와 결혼했다. 마리가 부유한 부르고뉴 공국을 결혼지참금으로 가져가면서 유럽 역사와 문화에 새로운 장이 시작되었다. 마리는 아버지에게 책과 책 장식에 대한 열정과 사랑을 물려받았다. 그녀의 『비망록』은 세계에서 가장 아름다운 채색필사본의 하나로 손꼽힌다.

마리 드 부르고뉴의 대가, 『마리 드 부르고뉴의 비망록』 중, 〈기도하는 마리 드 부르고뉴〉, 1480년경, 빈, 오스트리아 국립도서관
한 페이지를 가득 채운 20개의 세밀화 중에서 가장 유명한 이 그림에서, 젊은 마리는 빛이 가득한 고딕 성당 내부로 열린 창가에 앉아 열심히 기도서를 읽고 있다. 마리 드 부르고뉴의 대가로 불리는 이 화가는 역사적 순간과 양식화된 풍경을 섬세하게 포착했다. 그는 마리가 있는 실제 세계와 꿈처럼 투사된 창문 너머 교회를 보여주었다.

타데오 크리벨리 외, 보르소 데스테의 성경의 중 창세기의 첫 페이지, 1451-1461년, 모데나, 에스테 미술관
페라라 공작 보르소 데스테가 주문한 이 웅장한 성경은 여러 사람들의 공동작품이다. 타데오 크리벨리의 감독 하에 필사가와 여러 세밀화가가 번갈아가며 작업했다.

**오른쪽**
랭부르 형제, 『베리 공의 호화로운 기도서』중에서 〈천지창조, 원죄, 낙원에서 추방〉, 1410-1416년, 샹티이, 콩데 미술관
랭부르 형제의 동화 같은 세밀화는 첨탑이 솟은 성과 후기 고딕 궁정으로 매혹적인 세계의 일반적인 이미지를 보여준다.

## 라인 강을 따르는 여행
1414~1450년

### 쾰른의 '부드러운 양식'과 바젤의 엄격함

라인 강의 여러 도시는 천연자원의 발견과 개발, 제
국의 특권, 무역로를 따라 나 있는 유리한 위치, 특수
한 역사적 상황 등 매우 다양한 이유로 발전했다. 예
컨대 콘스탄츠와 바젤은 두 차례 공의회(1414-1418년
과 1431-1449년) 기간에 유럽의 외교의 중심지로 부상
했다. 두 공의회는 후스의 고통스런 교회 분열을 종
식시키고 교황청이 아비뇽에서 로마로 돌아온 후에
교황의 역할이 봉착한 심각한 위기를 극복할 수 있는
계기였다.

　　가장 활기 찬 곳은 오랭(Haut-Rhin) 지역이었는데,
이곳은 보헤미아나 티롤, 그리고 북쪽의 한자 도시들
처럼 독일 문화의 경계에 위치한 다른 지역에 의해 자
극을 받았을 뿐 아니라 부르고뉴 공국 및 플랑드르 지
방과 관련돼 있던 곳이다. 콘스탄츠 호수부터 바젤까
지, 그 다음에는 거대한 강을 따라 스위스 북부부터
알자스와 검은 숲까지, 그리고 라인란트 지역 전체에
서 국제고딕양식의 가장 사랑스럽고 섬세한 부분이
라고 할 수 있는 매혹적인 양식이 발전했다. 이 '부드
러운' 양식의 중심지는 쾰른이었다. 쾰른에서 귀족 계
급과 종교계의 활발한 주문은 다른 예술적 중심지와
의 교류에 개방적이었던 수많은 작업장이 탄생하는
밑거름이 되었다. 조각과 회화뿐 아니라 금은세공과
세밀화에서도 멋진 모험이 펼쳐지는 동화 같은 분위
기의 숲과 정원을 배경으로 우아한 여성이 등장했다.
이러한 발전이 가장 두드러지는 분야는 성모 마리아
숭배와 관련된 꿈꾸는 듯한 그림이다. 주로 꽃이 가
득한 풀밭에 앉아 있는 마리아를 그린 그림에 탁월한
솜씨를 보여줬던 화가는 슈테판 로흐너. 콘라트 비
츠는 라인란트의 미술에서 예외적인 화가라 할 수 있
다. 바젤 화파의 대표적 화가인 그는 '부드러운 양식'
의 서정성과 나른함에서 멀어져 자연주의와 조형적
인 에너지가 가득한 그림을 추구했다.

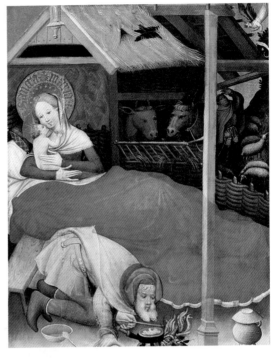

콘라트 폰 조스트, 〈탄생〉, '수난
제단화'의 측면 패널, 1403년,
바트 빌둔젠, 시 교회
베스트팔렌 태생인 이 화가는 부
르고뉴적인 모티프를 독창적으
로 해석했다. 궁정의 세련됨, 정
교한 세부 묘사에 대한 관심, 사
실적인 재현과 성스러운 장면의
인물들을 인간적으로 묘사하고
픈 의지의 갈등 등이 그의 양식
적 특징이다.

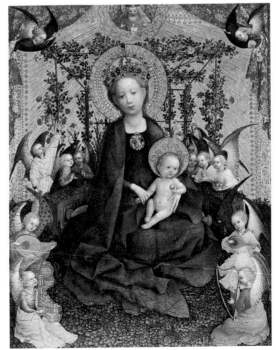

슈테판 로흐너, 〈장미 정원의 성
모 마리아〉, 세부, 1440년, 쾰른,
발라프-리하르츠 미술관
'겸손의 마리아' 도상에서 성모
마리아는 꽃이 가득한 풀밭 한
가운데 앉아 있다. 겸손의 마리
아는 국제고딕양식의 미술에서
가장 선호되던 주제 중 하나다.
풀밭에 빨간 딸기가 보이고 네
명의 천사는 각기 다른 악기를
연주하고 있으며, 성모 마리아의
등 뒤에서는 일곱 명의 천사가
장미와 사과를 따고 있다. 위쪽
의 파란 옷을 입은 천사 둘은 화
려하게 수놓인 천을 들고 있다.
로흐너는 인물의 비율을 아주 차
이가 나게 묘사했다. 성모 마리
아 바로 위에 있는 성부와 성령
의 비둘기는 매우 축소된 비율
로 묘사되었다.

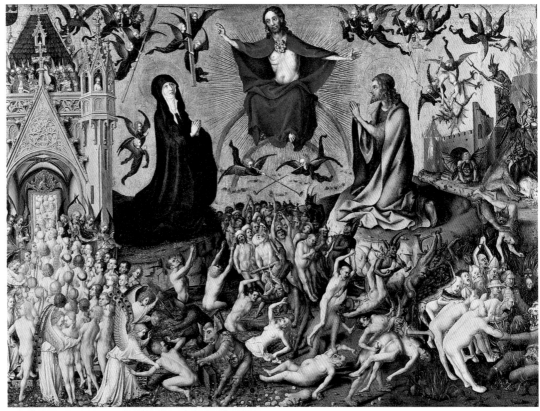

**슈테판 로흐너, 〈최후의 심판〉, 1435년경, 쾰른, 발라프-리하르츠 미술관**
고딕 취향에 완벽하게 부합한(또한 동시대인이었던 프라 안젤리코와는 교류했다) 로흐너는 성서의 이야기를 시적이고 우아한 분위기로 표현했다. 온화한 성모 마리아는 물론이고, 심지어 순교 성인의 끔찍한 고문조차도 절대 극적으로 과장하지 않았고, 천국의 정원, 천사들의 노래, 끝없이 부드러운 미소 등으로 그려냈다.

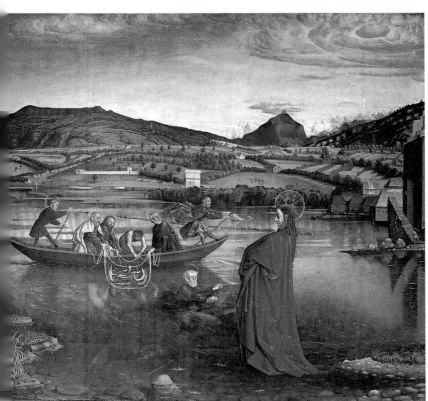

**콘라트 비츠, 〈기적의 고기잡이〉, 1443-1444년, 제네바, 역사미술박물관**
슈바벤의 작은 마을에서 태어난 비츠는 1434년에 바젤 화가 길드 회원이 되었고, 이듬해 시민의 자격을 얻었다. 기독교 분열을 종식시킬 목적으로 열린 공의회가 진행 중이던 바젤의 국제적인 분위기 속에서, 비츠는 현실에 대한 매우 세속적인 시각과 활력이 넘치는 재능을 바탕으로 자신만의 독창적인 개성을 입증했다. 청명한 빛과 세부 묘사는 동시대의 플랑드르 작품의 영향을 받았지만, 활력이 넘치는 인물들의 육체에서는 부르고뉴 조각과 특히 클라우스 슬뤼터르의 조각에 대한 지식이 잘 드러난다. 비츠와 함께 1400년대 중반 독일 회화는 급격한 방향전환을 맞이했다. 우아한 궁정세계의 이야기는 직접적이고 구체적인 자연의 지각으로 대체되었고, 이는 깊은 감동을 불러일으킬 수 있는 광경을 제공했다. 이제 종교적 이미지는 동화 같은 분위기를 버리고 일상적인 현실과 인간적인 이야기 속으로 들어갔다. 비츠 그림 속 인물들은 종종 급격한 원근법이 적용된 실내에서 3/4 각도로 등장한다. 이들의 조형적인 에너지는 얼마 후 도래할 거대한 조각 나무 제단의 시대를 예견했다.

**슈테판 로흐너**
쾰른의 수호성인 세폭화 / 1442-1444년
쾰른 대성당

쾰른 대성당에 있는 로흐너의 걸작 〈쾰른의 수호성인 세폭화〉에서 금박 배경, 꼼꼼하게 묘사된 보석과 직물은 주문자의 귀족적인 취향을 반영한다. 그러나 로흐너는 이러한 전통적인 요소들과 플랑드르의 유산인 자연적인 사실에 대한 관심을 인물들과의 감정공유와 결합했고, 훗날 알브레히트 뒤러의 찬사를 받은 개인적이며 조화로운 양식을 창출했다. 원래 이 작품은 모든 회의를 미사와 함께 시작했던 쾰른 시의회의 경당을 위해 주문되었고, 이후 1809년에 쾰른 대성당으로 옮겨져 지금까지 그 자리에 있다. 이 걸작은 당대 이탈리아 회화와 특히, 프라 안젤리코와의 접촉 가능성을 생각하게 만들 정도로 원근법에 대한 로흐너의 지식을 증명한다. 동방박사의 경배 장면에서 인물들은 농밀한 금빛 배경과 꽃이 핀 정원에 서 있다. 동방박사들이 쾰른의 수호성인이었고, 그래서 이 장면은 강렬한 상징적 가치를 담고 있다. 왕관을 쓴 성모 마리아 주위에는 우아하게 표현된 인물들이 조화로운 대칭을 이루며 배열되었다. 호화로운 보석, 반짝이는 갑옷, 화려한 의상 등이 이 순간의 엄숙함을 강조한다.

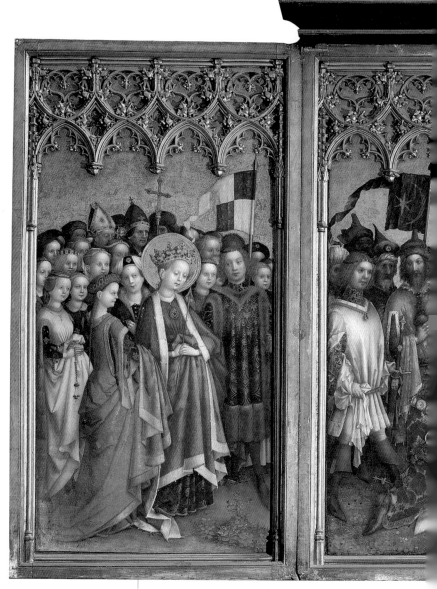

로흐너는 '부드러운 양식'의 대표화가이며, 인물들을 종종 평온하게 미소 짓는 모습으로 그렸다.

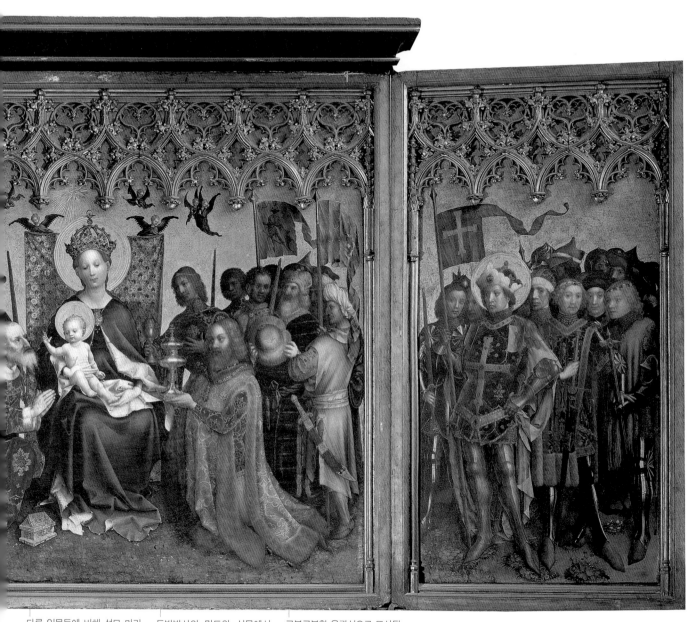

다른 인물들에 비해 성모 마리아의 비율은 살짝 어긋났지만, 다른 북유럽 화가들에 비하면 그 차이는 미미하다. 반쯤 눈을 감은 성모 마리아의 둥근 얼굴은 로흐너 특유의 표현이다.

동방박사의 망토와 선물에서 볼 수 있는 디테일 묘사에 대한 선호에서 동시대 부르고뉴와 플랑드르의 취향과 유사함이 드러난다.

구불구불한 윤곽선으로 묘사된 푸른 천사들이 금빛 배경에서 선명하게 드러난다. 이러한 묘사는 로흐너의 작품에서 종종 목격된다. 동방박사들은 쾰른에서 특히 숭배되었다.

# 후기 고딕 시기의 알자스

1450~1500년

## 스트라스부르와 콜마르의 성공과 어지러움

라인 강을 따라 펼쳐진 알자스 지방은 예로부터 독일과 프랑스 간의 교류와 충돌의 지점이었고 유럽 문화와 역사의 중심지였다. 자율적인 양식과 화가들을 배출한 알자스 지방은 15세기에 국제적인 기준으로 부상했다. 스트라스부르 대성당은 알자스 지방 전체의 상징물이다. 각국 가장들의 집결지였던 대성당의 건설 현장은 1400년대에 다양한 분야─건축, 조각장식, 스테인드글라스─활동의 정점이었다. 그것은 여러 나라의 거장들이 이 도시에 집결한 결과이기도 했다. 고딕 말의 다른 성당들은 스트라스부르 대성당의 설계와 앞선 기술을 참고했다. 독일과 프랑스뿐 아니라 스위스와 네덜란드, 이탈리아의 기술자들도 인간의 차원을 뛰어 넘는 이 웅장한 작품을 위해 모여들었다. 여러 해가 지나면서, 스트라스부르 대성당은 필리포 브루넬레스키가 설계한 규칙적이며 절제된 피렌체 대성당과 완전하게 대조를 이루게 되었다. 한스 클레머의 스테인드글라스 이외에도, 네덜란드 조각가 니콜라우스 헤르하르트 폰 레이덴은 강렬한 독창성을 보여주는 작품을 남겼다. 스트라스부르 대성당 작업장에서 석조각이 우세한 동안, 알자스 전역에서 유행하던 목조각은 독일의 라인강 지방 미술과 직접적인 관계를 유지했다. 성 안토니오 수도원의 수도원장 장 도를리에가 주문하고 지역의 거장 니콜라 다주노가 조각한 이젠하임 제단화의 조각패널이 좋은 증거다. 플랑드르와 부르고뉴의 영향을 강하게 받은 회화 분야에서, 1400년대의 알자스 화파는 마르틴 숀가우어라는 걸출한 인물을 배출했다. 멋진 판화 덕분에 콜마르 출신의 숀가우어의 명성은 널리 퍼져나갔고 미켈란젤로와 뒤러 같은 거장들의 예술적 성장을 위한 모델로 간주될 정도였다. 숀가우어의 작품은 콜마르, 이젠하임, 라인 강 너머의 브라이자흐에 대부분 남아 있다.

**콜마르의 한 모퉁이**
시민적 삶의 장소와 광장, 격자로 된 집, 석재 주택이 들어선 콜마르의 구 중심지는 스트라스부르의 '위대한 고딕'의 좀 더 일상적인 측면을 보여준다.

**마르틴 숀가우어, 〈장미화원의 성모 마리아〉, 1473년, 콜마르, 생 마르탱 성당**
이 작품은 원래 장소에 남아 있는 유일한 숀가우어의 그림이며, 화려하게 조각된 틀에 끼워 넣을 수 있도록 가장자리가 모두 절단되었던 것으로 보이긴 해도 그가 알자스 지방에서 장기간 활동했음을 증명하는 귀중한 자료이다. 성모 마리아의 특이한 몸은 신비한 효과 창출에 기여한다. 마리아는 자연주의적인 감수성을 드러내며 매우 능숙하게 묘사된 꽃, 식물, 새가 있는 우아한 태피스트리 같은 배경이 두드러진다. 날고 있는 천사들, 성모 마리아의 생각에 잠긴 듯한 움직임, 아기 예수의 비틀 몸, 심지어 덩굴에 핀 꽃은 때때로 그림 틀 밖으로 빠져나온 것처럼 보이면서 특유의 날카로운 리듬을 창출한다.

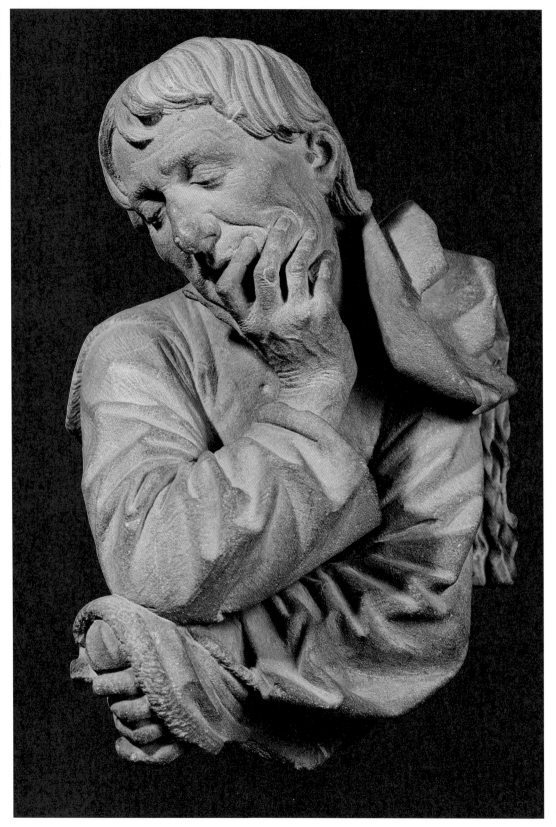

니콜라우스 헤르하르트 폰 레이덴, 〈남자 흉상〉, 1467년, 스트라스부르, 노트르담 성당 보물 박물관

니콜라우스 헤르하르트가 제작한 이 강렬한 흉상은 인상학과 심리학의 열정적인 연구의 증거다. 후기 고딕의 모티프를 역동적으로 수정하고 인물들을 매우 표현적인 사실성으로 그려내는 능력으로 인해 그의 작품은 당대 독일 조각에 강한 영향을 미쳤다.

# 1400년대 스페인

15세기

## 플랑드르의 영향과 무데하르 양식의 우아함

1400년대 이베리아 반도에서는 여전히 고딕미술이 주도권을 잡고 있는 것처럼 보였다. 국제적인 사조가 전파된 1세기 이후에, 1430년대부터 플랑드르 지방과 교역이 증가하고, 카스티야의 후안 2세의 궁정과 부르고뉴 공국이 밀접한 관계를 맺으면서 부르고뉴의 호화로운 삶의 양식이 궁정인 사회에 침투했다. 이러한 삶의 양식은 예술적 토양에서 분명한 반향을 일으키면서 복장에서부터 예의범절까지 모든 측면에서 행동의 방향을 바꾸어 놓았다. 자신의 '지위'를 확고히 하려는 의지와 경제적 성장에 자극을 받은 귀족들의 막대한 비용이 드는 주문은 건축 분야에서 화려한 장례 예배당과 사치스러운 장식의 거대한 홀을 갖춘 호사스러운 저택으로 나타났다. 고딕의 플랑부아양 양식의 요소들은 이런 식으로 무데하르 미술의 특징인 이슬람 기원의 장식 형태와 혼합되면서, 스페인-플랑드르 고딕양식이 등장했다. 장식적인 취향은 조형미술의 주도권의 상승으로 나타났다. 교회 내부에는 성인들의 이야기로 꽉 찬 거대한 제단화가 걸렸고, 저택은 정교한 조각 연작으로 아름답게 장식되었을 뿐만 아니라 외부 또한 장식과 건축 구조가 분리될 수 없게 되었다. 이 지역의 귀족이 매우 높이 평가했던 플랑드르의 회화가 대량 유입되면서, 스페인 화가들은 현실의 경험을 토대로 한 새로운 조형언어에 직면했고, 국제고딕양식의 인위적인 형태를 넘어서는 모델을 발견했다. 또한 그들은 이베리아 반도에 전파되기 시작한 플랑드르의 유화의 색채에 대한 가능성을 포착했다.

바르톨로메 베르메호는 별다른 설명이 필요 없는 스페인-플랑드르 회화의 거장이었다. 그는 인물의 심리적인 특징뿐 아니라 분위기와 물질적인 표현에 있어서도 대단한 재능을 발휘했다.

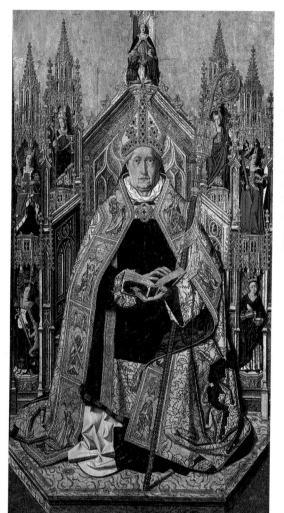

바르톨로메 베르메호, 〈실로스의 성 도메니코〉, 1474-1477년, 마드리드, 프라도 미술관
이 성인이 금색 빛과 주교관의 보석 위에서 반짝이는 빛을 통해 구현된 마에스타의 상징이 되는 것을 방해하는 요소는 분명한 육체성도, 얼굴의 강렬한 특징도 아니다. 거의 만져질 듯하게 표현된 산 도메니코의 육체성은 그의 인간적인 측면을 강하게 상기시키지만 이미지의 상징적인 가치도 포기하지 않았다. 이 작품은 다로카 교구 교회의 중앙제단을 장식하기 위해 제작되었다.

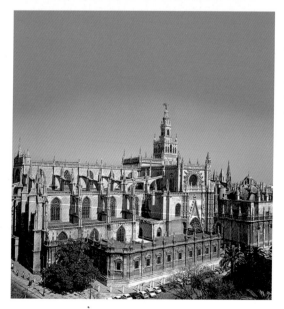

대성당, 1402-1519년, 세비야
외부의 첨두아치, 부벽, 첨탑의 육중한 구조로 인해 계단식으로 된 건물의 옆모습에서는 활기가 느껴진다. 반면 내부의 거대한 기둥들은 화려한 별모양 궁륭으로 덮인 네이브를 분할한다.

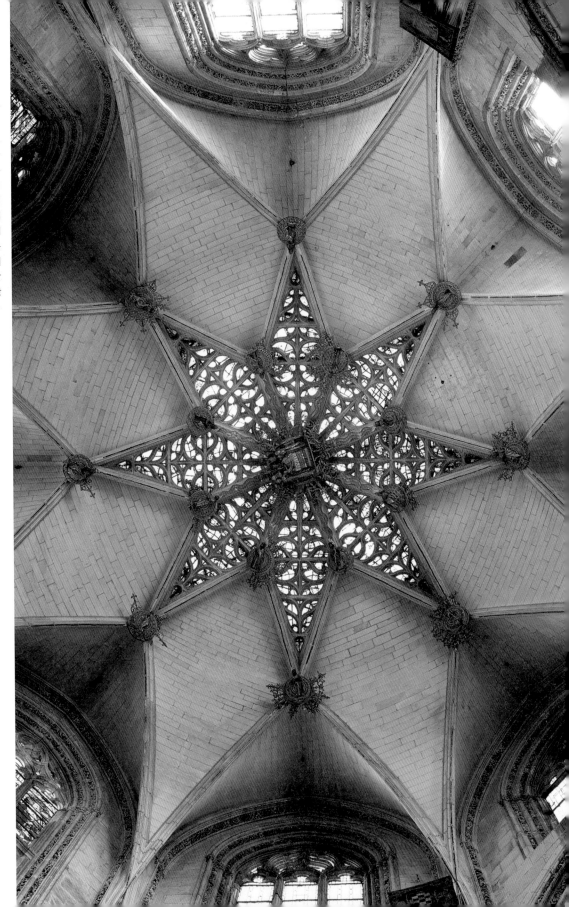

**시몬 데 콜로니아, 〈페드로 페르난데스 데 벨라스코 예배당〉, 1482–1498년경, 부르고스, 대성당**

이 예배당에서 독일 미술의 장식적 특이함이 이슬람에서 기원한 요소들과 혼합되었다. 실제로 이곳을 덮은 별모양의 화려한 궁륭은 알모라비데(베르베르인 부족들의 연합체이며, 11–12세기에 아프리카 북서부와 이슬람이 지배하는 스페인 지역에 제국을 세웠다—옮긴이)의 선례를 연상시킨다. 이 예배당 내부를 밝히는 채광창에는 카라라 채석장의 대리석으로 조각된 페드로 페르난데스와 그의 아내의 아름다운 장례 조각상이 있다.

바르톨로메 베르메호
데스플라 피에타 / 1490년
바르셀로나, 대성당 박물관

박식한 부주교 루이스 데스플라가 바르셀로나 대성
당 내 자신의 개인 경당을 위해 주문한 이 작품은 카
탈루냐 출신의 베르메호의 걸작이다. 이 장면은 광대
한 풍경을 배경으로 하고 있다. 피에타 도상의 특징
대로 고통에 괴로워하는 성모 마리아는 무릎 위에 예
수의 시신을 안고 있다. 베르메호는 마리아의 왼쪽에
무릎을 꿇은 주문자를, 오른쪽에는 독서에 열중한 성
히에로니무스–지성적인 성직자의 전형–를 그려 넣
었다. 허공을 헤매는 시선과 자세는 그가 새로운 경
배 모델인 '그리스도를 본받아(Imitatio Christi)'에 따
라 성스러운 드라마를 어떻게 체험하는지 분명하게
보여준다. 마치 오랜 시간 그곳에 머물렀던 것처럼 그
는 외모를 돌보지 않았고 턱에는 수염이 자랐다. 장
면 전체는 깊은 고뇌를 담고 있는 듯 보이며 풍경은
극적인 분위기를 증폭시킨다. 왼쪽 편, 예수의 머리
위의 어둡고 불안한 하늘은 지평선에 여전히 남아 있
는 빛과 대비된다. 한 무리의 새들이 폭풍우가 임박
했음을 알리는 구름을 피해 빛이 남아 있는 지평선 쪽
으로 날아가고 있다. 성서에 따르면 절벽과 동굴은 예
수의 죽음의 징표였던 지진을 나타낸다. 전경에 있는
꽃과 작은 동물 혹은 곤충은 모두 죽음에 관한 이러
한 비극적인 감정과 대비되는 상서로운 징조의 상징
이다. 이를테면 도마뱀은 영혼의 구원을 의미하고 무
당벌레는 성모 마리아를 상징하며, 나비와 달팽이는
그리스도의 부활을 암시한다.

이 그림에는 '피에타에 대한 명
상'이라는 제목이 붙여졌던 것
같다. 실제로 주문자 외에도 성
경의 이야기와 이 슬픈 장면의
비교에 열중하고 있는 성 히에
로니무스가 보인다.

그림 중앙에 위치한 고통스럽게
죽은 예수를 애도하는 무리들은
널리 퍼진 "페스퍼빌트Ves-
perbild(독일어로 십자가에서
내려진 그리스도를 껴안은 성모
상, 피에타–옮긴이)"라는 도상,
즉 죽은 예수를 무릎 위에 올려
놓은 채 앉아 있는 성모 마리아
에서 착안되었다. 예수의 가슴에
서 흘러나오는 피가 스페인 사
람들의 신앙심을 고취시켰다.

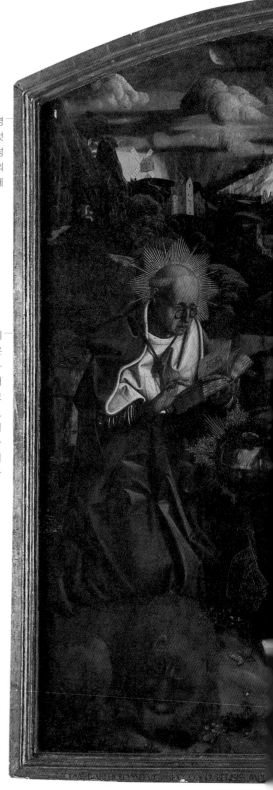

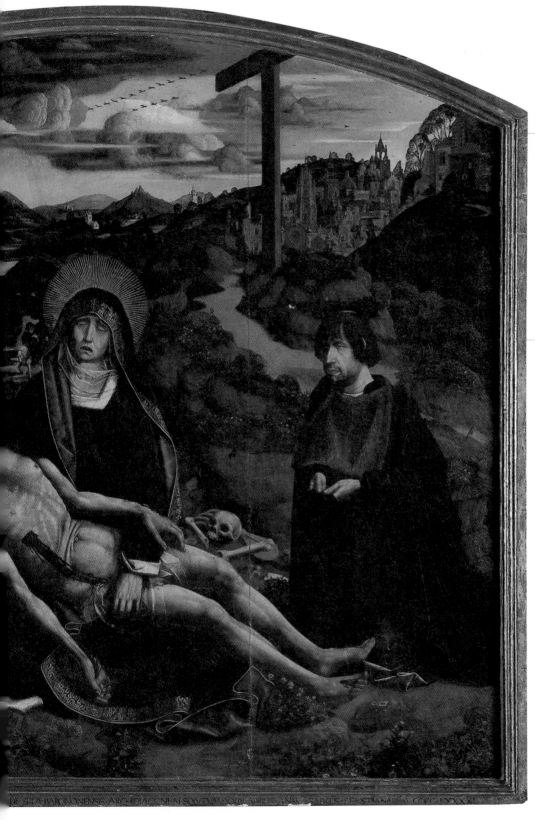

그림 전체에 죽음의 상징물이 흩어져 있다. 종종 십자가 아래 묘사된 아담의 유골은 보기 드문 증거물이다. 세부 묘사에 대한 탐구와 플랑드르 취향은 두개골 가까이에 있는 동굴로 기어들어가는 뱀 꼬리와 같은 디테일에서도 잘 드러난다.

이 작품의 주문자는 박식한 성당 부주교 루이스 데스플라이다. 베르메호는 사실적이고 매우 인상적인 주문자의 초상을 남겼다.

# 플랑드르 화파
## 1432~1482년

### 플랑드르 지방의 번영

이탈리아 인문주의 미술의 중심지와 함께, 15세기 플랑드르 지방의 부유한 도시에서는 유럽의 르네상스 미술의 기준이 된 또 다른 화파가 등장했다. 부유한 부르고뉴 공국의 운명과 정치적으로 연관되긴 했지만 실질적으로 야심만만한 상인 집단이 지배했던 브뤼헤, 헨트, 브뤼셀, 루뱅 같은 플랑드르의 주요 도시들은 1400년대에 직물 무역을 기반으로 번영했다. 플랑드르 미술은 세부 묘사에 대한 관심과, 현실, 빛, 그리고 초기 르네상스의 원근법에 대한 감수성이 결합된 양식이다. 호화로운 태피스트리—실제로 투르네와 브뤼셀의 태피스트리 생산은 유럽에서 독보적이었음—, 스테인드글라스, 정교한 금은세공, 특히 유화 생산에서 플랑드르 미술은 최고의 위치를 차지했다. 건축에서는 브라반트 지역에서 유래한 '브라반트 고딕' 양식이 발전했다. 안트베르펜, 브뤼셀, 브뤼헤, 루뱅, 메헬렌, 헨트의 거대한 교회에서 볼 수 있듯이, 플랑부아양 양식의 고딕 건축물은 화려한 효과, 높은 첨탑, 수많은 방사형 경당이 성가대석 주위를 둘러싼 넓은 회랑 등을 추구했다. 15세기 플랑드르 미술의 창시자는 얀 반 에이크였다. 헨트와 브뤼헤에서 활동했던 그는 1430년대에 국제적인 명성을 얻었다. 서양미술사의 중요한 화가이며 유화기법을 완성했던 그는 예술가와 박식한 주문자의 관심을 한 몸에 받던 유명인사였다. 얀 반 에이크 덕분에 플랑드르와 부르고뉴의 극소수의 유복한 사람들만 볼 수 있었던 채색필사본 속 멋진 세계는 일반인들이 볼 수 있는 거대한 제단화로 자리를 옮겼다. 부르고뉴의 공작들은 얀에게 민감한 외교적인 임무를 맡겼고, 이 여행으로 그의 미술은 유럽적인 활력을 얻었다. 얀 반 에이크의 빛에 대한 놀라운 감수성은 소유자였다. 그 덕분에 물질의 환영적인 효과 창출과 작은 디테일의 분석적 묘사를 가능하게 했다.

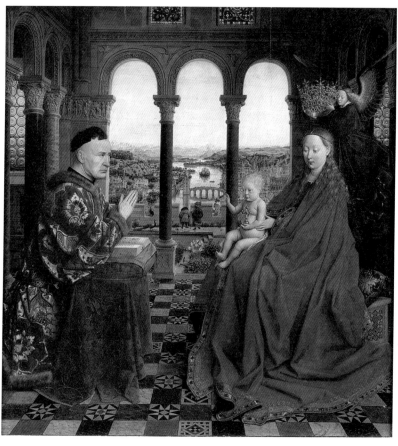

**얀 반 에이크, 〈재상 롤랭과 성모 마리아〉, 1435년, 파리, 루브르 박물관**

반 에이크의 그림은 탁월한 시각적인 인식에 토대를 두고 있다. 모든 디테일은 물질과 빛, 환경과의 구성적인 관계에 대한 효과라는 측면에서 분석·묘사된다. 사물과 인간으로 구성된 소우주. 그 덕분에 화가는 정확하고 자세한 현실의 이미지뿐만 아니라 오늘날 부분적으로 인정되는 상징적인 암시의 망을 시적으로 전달했다. 부르고뉴 공작의 조언자이며 부유한 유력 인사였던 롤랭은 성모 마리아 앞에서 신실하게 기도를 올리고 있다. 모피를 덧대고 금색 수가 놓여 빛나고 화려한 옷, 섬세한 벨벳이 덮인 기도대, 그리고 무엇보다도 성모 마리아를 향한 시선은 롤랭의 사회적이고 개인적인 자신감을 드러낸다. 신자의 초상화에서 일반적으로 보이는, 롤랭의 지나치게 사실적인 측면과 성모 마리아의 의도적일 정도로 이상적인 측면의 차이는 주목할 만하다.

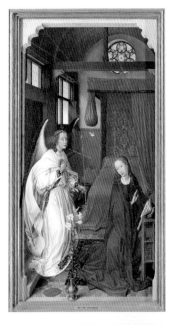

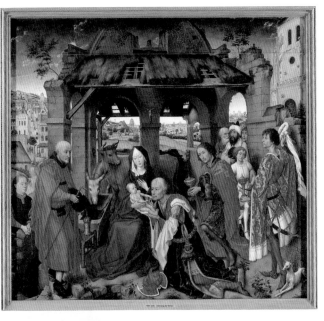

**로히르 반 데르 베이던, 〈성녀 콜롬바 세폭화〉, 1455년, 뮌헨, 알테 피나코테크**
쾰른의 성녀 콜롬바 교회에 오랫동안 전시돼 있었던 이 작품은 독일 미술사의 성과다. 전경에 배열된 주요 인물들은 부드러운 손짓으로 아기 예수를 경배하는 늙은 동방박사를 중심으로 움직이는 벽을 형성한다. 석점의 패널은 모두 기쁨에 찬 순간들을 보여주지만 분위기는 집중되고 긴장되어 있다. 베이던은 감정적으로뿐 아니라 시각적으로 긴장감을 나타내기 시작했는데, 이는 그의 성숙기 작품의 특징이다. 인물의 몸의 비율은 길어지고 활력이 넘치며, 선명한 윤곽선으로 그려진 얼굴은 기이하지만 불안함을 보여주고 있다.

**로베르 캉팽, 〈난로 가리개 앞의 성모 마리아〉, 1430–1435년 경, 런던, 내셔널갤러리**
이 작품의 이름은 벽난로의 불꽃이 꺼지지 않게 하는 가리개에서 유래했다. 난로 가리개는 성모 마리아의 얼굴 주위에 일종의 후광을 만들어 낸다. 배경의 창문을 통해 1400년대 초에 플랑드르의 사람들로 붐비는 도시의 삶의 모습을 관찰할 수 있다. 성모 마리아가 걸친 조각적인 형태의 넓은 망토는 단색조에서도 연상 되듯이 부르고뉴의 조각가 클라우스 슬뤼터르의 석조상에서 유래했다. 야심차게 시도한 마루의 원근법은 여전히 약간 어색해 보인다.

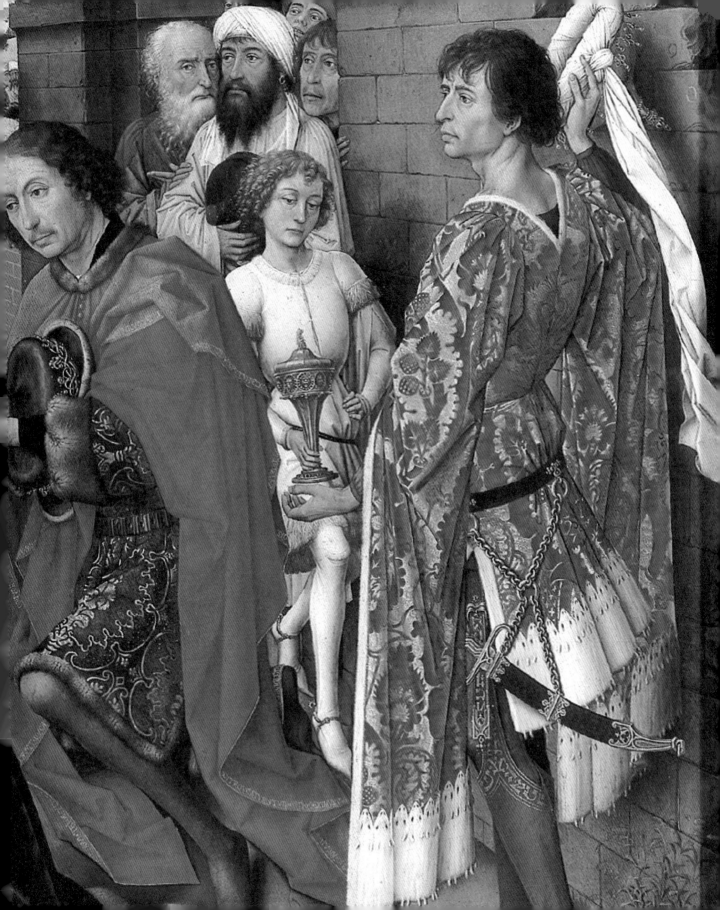

## 파리와 프랑스 궁정의 변화
15세기 후반

### 작업장의 세련된 세계

프로방스, 부르고뉴, 알자스 같은 프랑스의 몇몇 지역은 15세기에 찬란한 시대를 맞이했던 반면, 프랑스 궁정은 영국과 전쟁으로 말미암아 수십 년간 어려운 시기를 보내고 있었다. 통치의 본거지는 투르와 부르주와 같은 도시로 자주 이전되었지만, 파리는 소르본 대학의 명성, 의회 주변에 집중된 시민 계급의 부상, 작업장의 끊임없는 활동 덕분에 여전히 예술과 문화의 중심지로서의 위상을 굳건히 지키고 있었다. 앞서 살펴본 것처럼, 파리는 태피스트리 제작 외에도 귀금속 세공과 세밀화 같은 섬세한 기술이 필요한 세련된 물품을 전문적으로 생산하는 수많은 작업장으로 유명했다. '비망록'은 위대한 명성의 선물이며 '지위의 상징'이었다. 장 푸케는 알프스 북쪽의 인문주의적 주제의 발전에 있어 중요한 인물이었다. 1440년대부터 왕의 초상화가였던 푸케는 부르고뉴 화파와 관련된 초기 활동 이후, 이탈리아로 긴 여행을 다녀왔다. 그는 로마, 나폴리, 피렌체에 들렀고, 프라 안젤리코, 도메니코 베네치아노, 피에로 델라 프란체스카 같은 전도유망한 화가들과 만났으며, 고대에 관한 자료를 수집했다. 프랑스 궁정으로 돌아온 푸케는 플랑드르의 자연주의적인 정확성과 이탈리아에서 배운 기념비적인 공간 및 투명한 빛을 결합했다. 다재다능한 화가였고 세밀화 연작을 제작하기도 했던 그는 새로운 조형언어와 프랑스에서 최고의 인문주의의 회화적 표현을 위해서 고딕 전통을 포기했다. 또 그는 미술의 역사를 통틀어 최고의 세밀화가 중 한명이기도 했다. 이미지의 구성적인 연결, 분위기, 자연의 세부 묘사, 의복을 묘사하는 능력, 옷이 찬란하게 빛나게 만드는 미세한 금가루 기법 등은 그의 작품의 특징이다.

**앙드레 디프르, 〈파리 의회의 십자가 책형〉, 1452년경, 파리, 루브르 박물관**
프랑스의 왕들은 투렌 지방(프랑스 북서쪽 지방─옮긴이)에 머무르는 것을 더 좋아했다. 그러나 파리는 수도로서 역사적 역할을 되찾기 위해 일련의 경제적·예술적 사업을 일으켰다. 파리의회의 '그랑드 샹브르'에 걸기 위해 주문된 이 거대한 작품은 파리의 건물들이 사실적으로 묘사된 배경을 바탕으로 파리의 수호성인과 십자가 책형을 보여주고 있다.

**물랭의 대가, 〈영광의 성모자〉, '물랭 세폭화'의 중앙패널, 1498-1500년, 물랭, 물랭 대성당**
이 세폭화는 부르봉 공작 피에르 2세와 그의 아내이며 루이 11세의 딸이었던 안느 드 보죄가 물랭 대성당에 걸기 위해 주문한 작품이다. 이들은 수호성인과 함께 양 측면 패널에 자세하게 묘사되었다. 플랑드르의 전형적인 사실주의와 측면 패널의 세부 묘사의 유쾌함은, 구성적인 면에서 후기 고딕에 속하고 기하학과 조화로운 비율 추구라는 측면에서는 '변형된' 중앙 패널과 대조를 이룬다. 이 그림을 압도하는 아기 예수와 성모 마리아는 크게 묘사되었다. 이들은 마치 신비한 후광 같은 거대한 빛 무리에 둘러싸여 있고, '무염시태(無染始胎), 성모 마리아는 원죄 없이 세상에 태어났음을 의미─옮긴이)' 도상에 따라 발 아래에는 달이 그려졌다. 성모 마리아 옆에는 천사들이 있는데, 그 중 두 천사가 마리아의 머리에 관을 씌우고 있다. 밝은 빛 무리가 이 천사들을 비추어 더 활기차게 보이는 그들의 앳된 얼굴에는 꿈꾸는 듯 생각에 잠긴 표정이 스친다.

**오른쪽**
**장 푸케, 〈샤를 7세의 초상〉, 1450년경, 파리, 루브르 박물관**
1450년 이탈리아 여행 이전에 제작된 푸케의 작품은 매우 드물다. 그중 하나인 이 작품에서 통치자의 이미지는 공식 초상화가로 임명된 반 에이크의 구성에 영향을 받았다. 냉정할 정도로 정확하게 묘사된 샤를 7세는 정면을 향하고 있다. 커튼은 주위 공간을 제한하고 관람자의 눈이 샤를 7세의 얼굴로 향하도록 이끄는 역할을 한다.

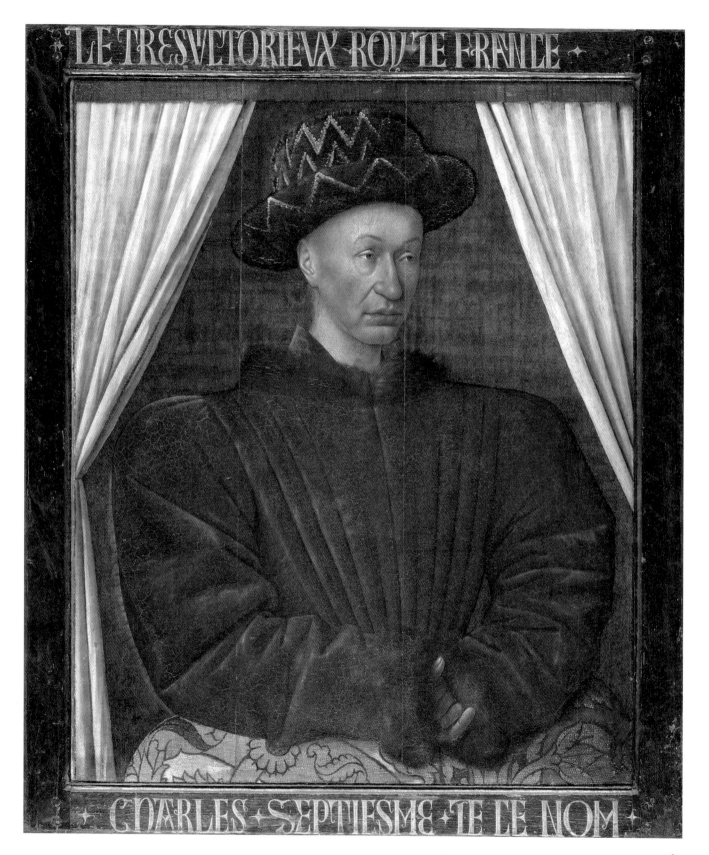

LE TRESVETORIEVX ROY IE FRANLE

CHARLES SEPTIESME TE LE NOM

69

## 명작 속으로

**장 푸케**
믈랭 두폭화 / 1452년경
알퇴팅 교회

**왼쪽 패널**
성 스테판과 함께 있는 에티엔 슈발리에 초상
베를린 국립미술관

**오른쪽 패널**
아기 예수와 성모 마리아
안트베르펜, 왕립미술관

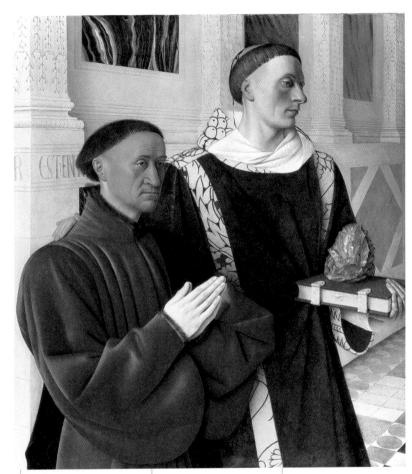

푸케의 걸작인 이 두폭화는 프랑스 왕의 국고 관리인이었던 에티엔 슈발리에를 위해 제작되었다. 현재 분리되어 각각 베를린과 안트베르펜에 소장돼 있다. 왼쪽 패널에서 주문자는 자신의 수호성인 스테판의 보호를 받으며 엄숙하고 조용하게 무릎을 꿇고 있다. 주름이 잡힌 풍성한 붉은 옷을 입은 그의 몸은 원근법이 적용된 대리석 진열실에서 두드러진다. 오른쪽 패널에서는 공간을 가득 메운 붉은 천사와 푸른 천사, 즉 밤의 천사와 낮의 천사 한 무리를 배경으로 '젖을 먹이는 성모'가 매우 특이한 모습으로 등장한다.

완벽한 구 같은 젖가슴을 드러낸 성모 마리아의 조각 같은 형태는 푸케가 조각과 관련이 있었으리라는 추측을 하게 만든다. 순수한 빛으로 빛나는 그녀의 얼굴은 흡사 상아 조각 같다. 그녀를 둘러싼 강렬하고 직접적인 빛은 피에로 델라 프란체스카를 연상시키는 형태의 순수성을 드러낸다. 반면 왕좌의 보석과 아주 작은 디테일까지 묘사된 왕관은 북구 문화에서 유래했다. 어떤 학자들은 마리아의 모습에서 샤를 7세의 연인이며 1450년에 사망한 아네스 소렐의 얼굴을 발견하기도 했다. 슈발리에는 그녀의 유언 집행인이었다. 실제로 이 두폭화는 원래 소렐을 기리기 위해 만든 믈랭 대성당 제단에 걸려 있었다.

1452년에 제작된 〈믈랭 두폭화〉는 1775년까지 믈랭 대성당에 있었는데, 프랑스 혁명 기간에 패널이 분리되었다. 클레멘스 브렌타노가 입수해 뮌헨으로 간 이 작품은 이후 프랑크푸르트 브렌타노-라로슈 컬렉션에 소장되었다가, 1896년 베를린 국립미술관에 양도되었다.

이탈리아 여행에서 돌아온 푸케는 왼쪽 패널의 건축적 요소와 루카 델라 롭비아의 매끈한 테라코타를 연상시키는 패널의 에나멜을 입은 듯한 모델링, 알베르티의 자화상 개념 등에 보이는 새로운 사상처럼, 프라 안젤리코에게 영향을 받은 좀 더 종합적인 양식을 선보였다.

평화로운 색채를 배경으로 인물들은 조각적인 웅장함을 회복했다.

성스러운 이미지를 고립시키고
그것을 귀중한 성상으로 만들어
주는 빨강과 파랑의 색채의 순
수함이 매우 놀랍다. 이 두폭화
에는 푸른 벨벳으로 덮힌 틀이
있었는데, 그 위에는 반짝이는
두 개의 동 메다이용(하나는 성
스테판의 일대가-현재 소실됨-)
이 있었다.

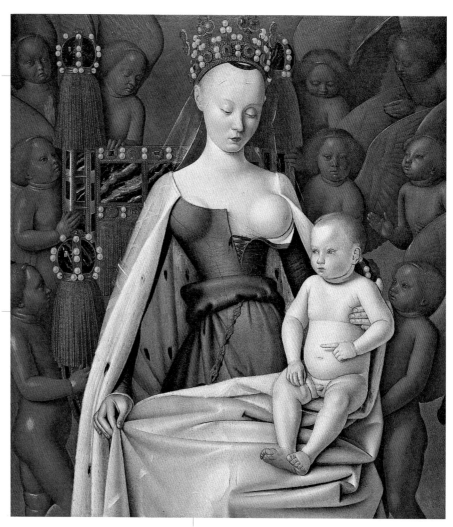

아기 예수와 성모 마리아를 피
라미드형으로 구성하는 것은 이
탈리아에서 유래했다. 그것은
마리아의 오른손부터 아기 예수
까지의 망토선이 바닥을 이루고,
마리아의 머리가 정점에 위치하
는 삼각형이다. 두 인물의 몸의
색은 천사의 몸 색채와 마찬가
지로 비현실적으로 보인다.

플로리스 반 에르트보른이 입수
해 파리로 간 이 작품은 1841년
안트베르펜 왕립미술관에 기
증되었다. 이 작품은 빨간 천사
와 파란 천사가 둘러싸고 있는
가운데, 성모 마리아는 이상적인
반구 형태의 젖가슴으로 아기 예
수에게 젖을 먹이려 하고 있다.

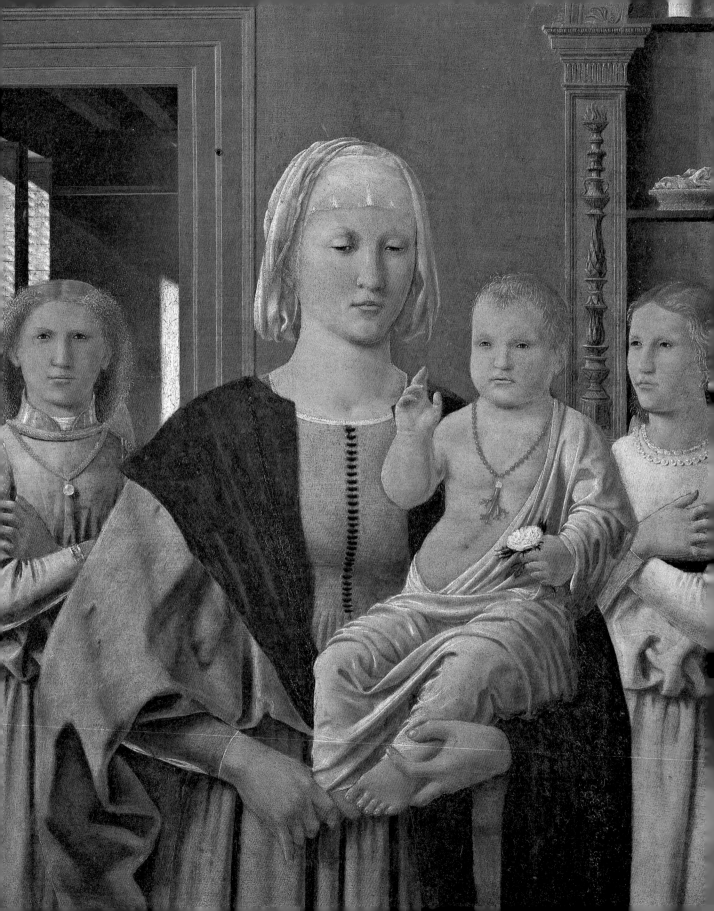

# 인문주의

## 1401-1510

# 브란카치 경당의 작업발판 위에서

1424~1425년

## '장식 없는' 그림

브루넬레스키와 도나텔로보다 어렸지만 조숙했던 마사초는 당시 회화의 경향을 급진적으로 바꾸어놓았다. 그는 고딕 말기의 풍부한 장식과 금박 배경을 포기하고, 원근법 규칙을 적용해 장식이 없고 본질적인 요소로만 채워진 사실적이고 장중한 그림을 완성했다. 브란카치 경당의 프레스코화는 전례가 없던 새로운 시도였다. 피렌체 사람들이 젠틸레 다 파브리아노가 그린 〈동방박사의 경배〉에 찬사를 보내고 있던 1424년에 마사초와 마솔리노 다 파니칼레는 산타 마리아 델 카르미네 성당의 브란카치 경당에 프레스코 연작을 그리기 시작했다. 브란카치 경당에 설치된 작업발판은 스물세 살에 불과했던 마사초가 새로운 회화의 탄생을 선언하는 연단이 되었다. 1년 전에 젠틸레가 그린 동방박사의 행렬은 이미 과거가 되었다. 마사초의 그림 속 인물들의 무겁고 육중한 발은 단단한 지면 위를 걸었고 에덴동산에서 쫓겨난 아담과 하와는 울면서 절규했다. 왼쪽 벽면의 〈성전세〉는 조용하지만 엄청난 시선의 번득임, 힘과 종합을 향한 잊지 못할 전환점이 되었다. 마사초와 마솔리노는 성 베드로의 일생을 주제로 번갈아 가며 작업했다. 그러나 이 작업은 미완성으로 남아 있다가 60년이 지난 후에 필리피노 리피에 의해 완성되었다.

마사초는 피사에서 거대한 다폭화를 제작했고, 피렌체의 산타 마리아 노벨라 교회에 브루넬레스키의 원근법을 적용해 〈성삼위일체〉를 그렸다. 그리고 그는 마솔리노와 함께 또 다시 로마로 떠났다. 그러나 운명은 곧 마사초의 걸음을 멈추게 했다. 1428년 초, 이제 막 26세가 된 그에게 때 이른 죽음이 찾아왔다. 마사초의 작품 속 모든 인물들은 명확하게 정의된 공간을 점하고 있다. 그는 초토의 가르침을 받아들여 새로운 시대의 주축이었던 미켈란젤로에게 길을 열어주었다.

**마사초와 마솔리노 다 파니칼레, 〈성 안나〉, 1424~1425년, 피렌체, 우피치 미술관**
이 그림은 브란카치 경당에 두 사람이 제작한 대작을 위한 일종의 '마지막 연습'으로 간주되는 작품이다. 마솔리노는 성 안나, 마리아와 아기 예수의 계보학적 전통을 따른 이 장면을 고딕적인 도식에 따라 그렸다. 매우 건장한 예수의 신체비율과 성모 마리아의 볼륨에서 마사초의 손길이 느껴진다.

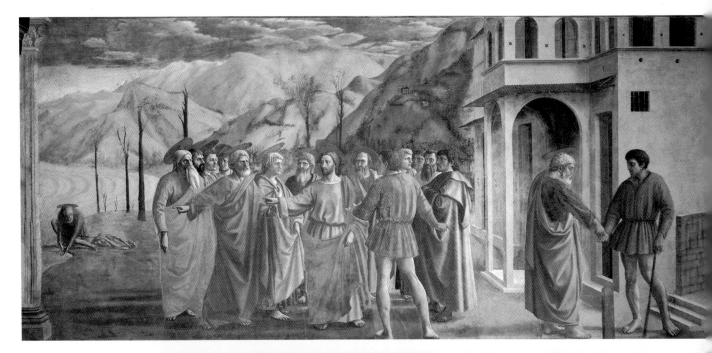

마사초, 〈성전세〉, 1424-1428
년, 피렌체, 산타 마리아 델 카
르미네, 브란카치 경당
이 연작 중 제일 유명하고 중요
한 장면이다. 예수는 성 베드로
에게 세금을 낼 돈을 구하는 법
을 가르쳐주고 있다. 단일한 풍
경 속에 세 개의 다른 순간이 묘
사되어 있다. 중앙에는 예수 그
리스도가 물고기의 뱃속에 돈이
있다고 베드로에게 말하는 장면
이, 양 측면에는 처음에 물고기
를 잡으러 간 베드로와 세금 징
수하는 사람에게 성전세를 내기
위해 사무실로 가는 베드로의 모
습이 재현되어 있다. 마사초는
장식적인 모든 시도를 배제하고
인물들에게 구성적인 긴장감을
집중시켰다.

마사초와 마솔리노 다 파니칼레,
브란카치 경당, 1423-1428년,
피렌체, 산타 마리아 델 카르미네

## 명작 속으로

**마솔리노 다 파니칼레**
원죄 / 1423–1425년
피렌체, 산타마리아 델 카르미네 성당, 브란카치 경당

**마사초**
낙원에서의 추방 / 1424–1428년
피렌체, 산타마리아 델 카르미네 성당, 브란카치 경당

공동 제작의 유명한 예인 카르미네 성당 프레스코 연작에서 마솔리노는 감정의 동요 없이 서사적인 리듬으로 진행되는 평온한 그림을 맡았다. 당대 피렌체를 배경으로 섬세한 표정, 리드미컬한 제스처, 옷의 세부 묘사는 신뢰할 만한 역사적 증거가 되었다. 마사초와 마솔리노의 관계는 '전' 양식에서 '후' 양식으로의 이행으로는 완벽하게 설명할 수 없다. 하지만 마솔리노가 추구했던 유려한 서사와 마사초의 극적이고 조각적인 장엄함의 차이를 외면할 수는 없다. 브란카치 경당 입구의 양 측면에서 마주보고 있는 아담과 하와는 두 화가의 기법의 차이를 극명하게 드러낸다. 마솔리노가 그린 짙은 녹색 정원의 아담과 하와는 순수하면서도 위대한 고전 조각의 힘을 드러낸다. 후기 고딕의 이미지를 어느 정도 허용한다면—여성의 머리가 달린 사악한 뱀—, 원죄를 짓기 전의 아담과 하와는 젊고 순결하며 인간적인 위엄을 보여준다. 맞은편 그림에서 마사초는 은총의 상태에서 갑작스럽게 추락한 아담과 하와를 통해 신적이고 인간적인 비극의 의미를 표현했다. 수치심을 느끼는 아담과 하와의 육중한 다리, 절망, 누드는 마솔리노의 녹색 정원과 마사초가 그려낸 에덴동산 문밖의 황량한 사막의 대비를 강조한다. 하지만 그들의 추방은 인류에게는 중대한 기회였다.

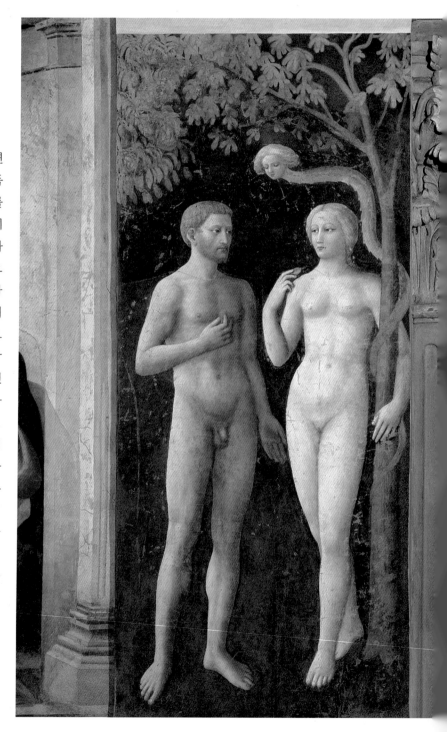

마솔리노가 그린 아담과 하와는 섬세하고 명료한 고전적 모델링을 보여준다. 인물의 자세와 표정은 고귀하고 온화한 반면, 여성의 머리를 가진 유혹하는 뱀의 이미지는 매우 기이하다.

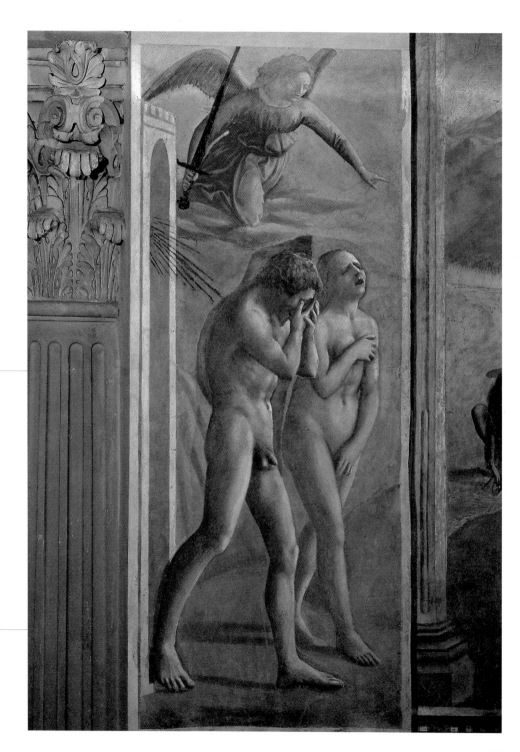

마사초의 프레스코에서 아담과 하와는 마솔리노의 인물들이 누리는 행복을 잃어버렸다. 절망에 빠져 눈물을 흘리는 이들은 에덴동산에서 무자비하게 쫓겨났다. 검을 든 천사가 그들이 갈 길을 알려준다. 극적임에도 불구하고 마사초는 자율적이고 강력한 위엄을 인간성에 부여하면서 인물들에게 새롭고 강렬한 육체적 정당성을 부여했다.

에덴동산에서 쫓겨난 아담과 하와는 창조자 하느님을 모방해, 그들에게 적대적인 세상에서 정원을 일구고, 슬픔의 눈물을 행동으로 바꾸어, 생각과 마음, 손을 이용해 인간을 자유롭게 했다.

# '살아 있는' 초상화

1430~1480년

## 측면 초상화에서 3/4 초상화로

후기 고딕시대의 '궁정' 문화에서 군주의 이미지는 기사도 문학, 연애소설, 14세기 말의 영웅담에 표현된 고결함, 용기, 우아함의 이상을 드러낸다. 초상화의 기능과 관련해 다양한 예술장르 간의 차이는 주목할 만하다. '공적인' 조각은 사람들의 눈길을 끄는 방식을 선호했다. 예컨대 무덤에서 군주는 강력한 지배권이 절정에 이른 모습으로 재현되었다. 반면, 책에 그려진 세밀화와 세속적인 프레스코 연작에서 군주는 일상적인 모습, 혹은 좋아하는 일과 취미생활에 몰두한 모습으로 등장했다. 극단적인 차이를 보여주는 이 두 장르 사이에서 회화는 상당히 늦게 독자적이고 새로운 초상화 형식을 확립했다. 대개 초상화는 엄격한 측면 구성을 고수했는데, 이러한 형식은 성화에 삽입된 주문자의 초상에 의해 굳어지고 고대 동전과 비교되면서 강화되었다. 15세기 초상화의 진정한 발전은 얀 반 에이크, 로베르 캉팽, 페트루스 크리스투스, 로히르 반 데르 베이던 같은 플랑드르 대가에 의해 이루어졌다. 이들의 초상화 인물들은 생생한 효과를 위해 배경에서 부각되면서 3/4 각도로 포즈를 취하고 있다. 이들은 흐릿한 배경 위에서 종종 생각에 빠진 모습으로 고정돼 있다. 그러나 플랑드르 미술의 섬세한 빛 표현, 반짝이는 색채, 세련된 세부 묘사는 회화에 새로운 길을 열었다. 측면에서 좀 더 자연스러운 정면이나 3/4 각도로의 이행에는, 15세기 인간의 자의식과 자연 '모방'을 향한 미술의 발전이 반영돼 있다. 15세기에 측면 초상화가 피렌체에서 훨씬 더 '낡아빠진' 취향으로 간주되었던 것은 바로 그 때문이었다. 다양한 구성적인 장치─원근법으로 그려진 배경, 공간감을 강조하기 위해 삽입된 모자나 보석 같은 디테일─에도 불구하고, 화가들과 일반 대중들은 틀에 박힌 체계와 깊이 뿌리박힌 습관을 쉽게 버리는지 못했다.

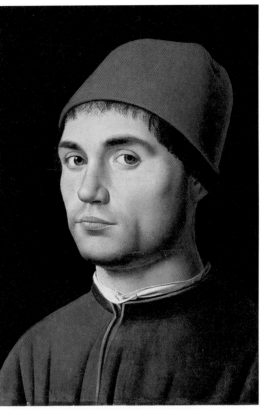

안토넬로 다 메시나, 〈남자의 초상(자화상?)〉, 1475년경, 런던, 내셔널갤러리

안토넬로 다 메시나는 레오나르도 바로 전에 이탈리아에서 플랑드르 회화와 관련된 3/4 각도 초상화의 구성을 채택했다. 시칠리아 출신의 이 화가는 남쪽에서부터 북쪽으로 이어지는 그의 예술적 여정 동안에 구성과 기법에서 중요한 혁신을 이뤄냈다. 안토넬로의 초상화의 구성은 언제나 동일했고, 그러한 구성은 반 에이크의 초상화 분명하게 연결되었다. 즉, 반신의 인물이 흐릿한 배경 위에서 몸을 3/4 각도로 돌린 모습으로 등장하는 것이다. 플랑드르 대가들이 묘사한 인물과는 달리, 안토넬로가 그린 미지의 인물들은 우리 쪽을 향해 시선을 돌리고 있다.

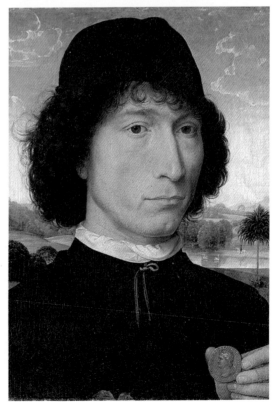

한스 멤링, 〈로마 동전을 손에 든 남자의 초상〉, 1480년경, 안트베르펜, 왕립미술관

멤링은 검은 색이 아니라 풍경이나 장소를 배경으로 초상화를 그린 최초의 화가 중 한 사람이다. 이 초상화의 주인공은 브뤼헤로 이주한 피렌체 상인으로 추정된다. 그의 몸은 관람자를 향하고 있지만 시선은 초점을 잃었다. 황제의 측면 초상이 새겨진 전경의 메다이용의 존재는 새로운 개념의 이 초상화를 강조한다.

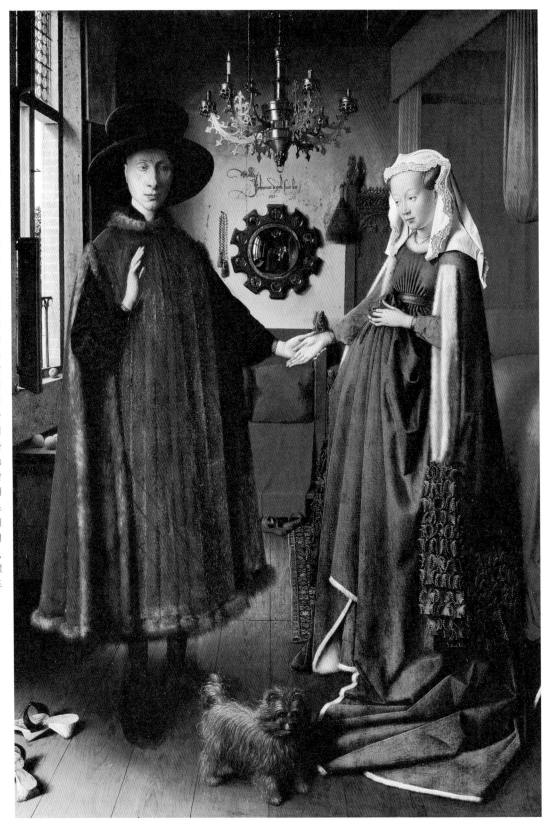

**얀 반 에이크, 〈아르놀피니의 결혼〉, 1434년, 런던, 내셔널갤러리**

토스카나 지방의 상인이며 부르고뉴 공국의 선량공 필립의 고문이었던 조반니 아르놀피니는 결혼식 날을 기념하기 위해 반 에이크에게 부인 조반니 체나미와 함께 있는 부부 초상화를 주문했다. 플랑드르 출신의 화가 반 에이크는 상징적 가치를 지닌 사물과 사실적인 묘사의 사이의 양가성을 바탕으로 매혹적인 장면을 만들어냈다. 사물들이 진짜 청동에 반사된 것처럼 보이게 그려진 정중앙의 금속 상들리에는 방의 넓이, 빛의 출처와 방향을 자세하게 알려준다. 잘 정돈된 물건들, 우아한 의복, 두 사람의 고상한 모습 등은 이들이 사회적으로 높은 신분임을 전하는 한편, 털북숭이 강아지와 아무렇게나 놓인 나막신은 결혼에 필수적인 정조의 덕목을 암시하면서 그림에 매우 가정적인 측면을 부여한다. 아르놀피니 부부의 어깨 뒤의 볼록한 거울에는 결혼식의 증인 두 사람이 반사돼 있다. 거울 위에 서명과 함께 있는 문구 "Johannes van Eyck fuit hic(요하네스 반 에이크가 여기 있었다)."는 존재와 암시의 놀이에 새로운 요소를 더한다. 이 작품은 또한 15세기 초에 외국과 교역을 하고 여행을 했던 부르주아 계층, 상인, 은행가들의 탁월한 경제·사회적인 역할의 중요한 증거이기도 하다.

# 얀 반 에이크

1426~1432년

## 헨트 제단화

거대한 〈신비한 양 다폭화〉는 반 에이크의 최대 걸작이다. 형 위베르가 착수한 이 작품은 1432년에 완성되었다. 배치가 약간 달라지긴 했지만 지금도 헨트 대성당에 전시되어 있다. 이 제단화는 그림 표면의 반짝임, 명료한 세부 묘사, 해부학적 연구, 광대하게 펼쳐진 자연 풍경은 물론 우아한 건물 내부까지 흠잡을 데 없는 공간처리 같은 플랑드르 미술의 수많은 특징을 모두 담고 있다. 또 반 에이크는 사물의 표면, 빛, 자연, 인간이 만들어낸 작품에 끊임없는 애정을 가지고 묘사하면서 그것을 둘러싼 세계의 아름다움을 찬양했고, 가장 사소한 자연의 발현을 모두 사랑하라고 권장했다. 동시대 피렌체 화가들과 달리, 그는 다양한 형태를 가진 풍부한 세계로 눈을 돌렸다. 그곳에서는 사이프러스가 종탑처럼 서 있고 바위는 대리석 조상만큼이나 감탄을 불러일으키며 신과 인간의 조우가 이뤄진다.

이 작품의 역사는 후스 피트가 다폭화를 주문했던 1425년에 시작되었던 것 같다. 이 다폭화 명문에는 위베르 반 에이크가 당시 가장 위대한 화가였다고 기록돼 있다. 그는 1426년 9월 18일에 세상을 떠났고, 그의 유해는 헨트 역사 지구 외곽의 로마네스크식 성 바보 수도원에 안치되었다. 위베르는 이 다폭화의 중심 그림의 밑그림은 남겼던 것 같다. 동생 얀이 그의 후임자가 되었고, 5년 이상을 홀로 작업한 끝에 5월 6일 드디어 형의 유작을 완성시켰다. 단순한 완성이 아니라 놀라운 걸작의 탄생이었다. 실제로 그림 위에 쓰인 라틴어 시구에서 알 수 있듯이, 1432년부터 후스 피트는 위베르 반 에이크가 착수하고 그의 동생 얀이 완성한 이 작품을 보며 우리에게 '묵상하라고' 촉구한다.

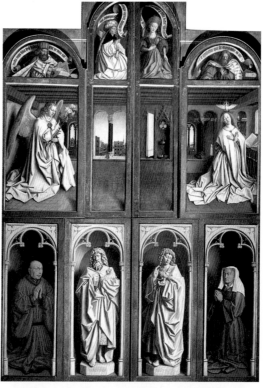

얀 반 에이크, 〈신비한 양 다폭화〉, 뒷면, 1426-1432년, 헨트, 성 바보 대성당

외부 날개 윗부분의 선지자와 시빌(여자 예언자-옮긴이)은 '그리스도의 육화'와, '수태고지'로 이미 시작된 구원의 프로그램을 예언하고 있다. 아래 단에서는 그리자유 기법으로 표현된 세례 요한과 성 요한의 옆에 무릎을 꿇은 주문자 후스 피트와 그의 아내 이사벨레 보를루트의 초상을 볼 수 있다.

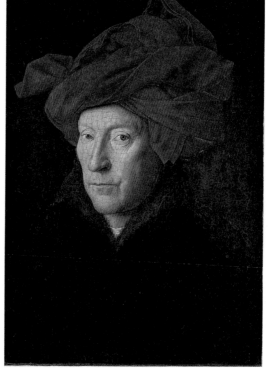

얀 반 에이크, 〈붉은 터번을 쓴 남자〉, 1433년, 런던, 내셔널갤러리

관람자를 향해 시선을 돌린 이 사람은 때때로 화가의 자화상으로 해석되었다. 어두운 배경은 15세기 초반 플랑드르 초상화에서 가장 흔히 사용된 것이고, 이 후에는 풍경이나 건축 배경이 더 많이 삽입되었다.

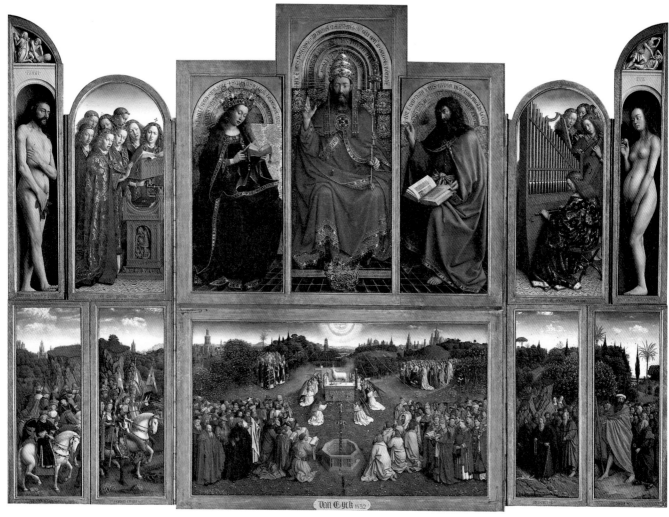

**얀 반 에이크, 〈신비한 양 다폭화〉, 앞면, 1426-1432년, 헨트, 성 바보 대성당**

이 다폭화의 중앙에는 그리스도의 희생의 상징인 '신비한 양 경배'가 그려져 있다. 그림 속의 제단 위에는 양이 놓여 있고, 수난의 상징을 든 천사들이 그 주위를 둘러싸고 있다. 이 다폭화의 수직축은 성령의 비둘기와 은총의 우물 사이를 정확하게 지난다. 그것은 저 멀리 동화에 나올법한 도시의 고딕식 첨탑과 푸른 나뭇잎이 반복해 등장하는

풍경의 중심을 차지하고 있다. 질서정연하게 무리지어 빽빽하게 늘어선 복자들의 행렬이 양을 향하고 있고, 가까운 곳에는 예언자, 사도, 대주교, 주교, 수도자, 순교자의 무리가 있다. 왼쪽에서 그리스도의 병사와 사사(士師, 구약시대 유대민족을 다스리던 제정일치의 통치자─옮긴이)들이, 오른쪽에서는 순례자와 은둔자들이 걸어오고 있다. 위쪽의 그림은 구원의 프로그램을 강조하고 있다. 즉, 놀라울 정도로 사실적으로 묘사된

아담과 하와는 인간 역사의 뿌리다. 하와는 손에 선악과를 들고 있고 아담과 하와의 머리 위쪽에는 '카인의 살해'와 '아벨의 희생'이 저부조로 작게 묘사되어 있다. 중앙을 차지한 세례자 요한, 성모 마리아, 축복을 내리는 성부는 성 삼위일체를 상징하는 방식으로 그려졌는데, 이들에게서 구원이 승리를 거두었다. 천사들로 이루어진 합창단과 오케스트라가 신의 영광을 찬양한다.

# 유화

15세기 초

## 모습을 드러낸 빛

거의 15세기 내내 플랑드르 화가들은 유럽의 미술 시장을 주름잡았고 여러 나라의 예술 조류를 선도했다. 이는 일상적인 현실에서 영감을 받아 세심하게 묘사한 매력적인 디테일로 가득한 플랑드르 그림의 찬란한 빛 덕분이었다. 이 그림들의 '비법'은 아마, 호두, 양귀비의 기름과 섞은 물감을 바르는 기법이었고, 이는 회화의 역사에서 가장 중요한 혁신 중 하나였다.

매체로 기름을 사용하면 물감을 겹쳐 바를 수 있게 되어 투명하고 유려한 효과를 얻을 수 있었다. 실제로 그때까지는 템페라가 사용되었다. 그것은 프레스코와 크게 다르지 않는데, 즉 반짝임과 섬세함이 떨어졌다. 고딕시대의 금박 배경과 금속들의 삽입이 줄어들면서 플랑드르의 대가들은 물감을 얇게 겹쳐 바름으로써 자연의 분위기, 반짝이고 투명한 빛의 효과를 낼 수 있는 유화를 이용했다. 요약하면 표면의 빛의 효과를 모방하면서 시각적인 '진실'에 도달했던 것이다. 또한 플랑드르 초기 대가들은 거울과 렌즈 같은 광학도구를 빛의 다양함과 현실의 꼼꼼한 분석을 위한 보조기구로 활용했다. 금색, 공작석에서 나오는 초록색, 청금석을 바탕으로 하는 파란색, 연지벌레에서 나온 붉은색처럼 값비싼 물감은 그 자체의 가치로도 찬양을 불러일으켰다. 유럽의 다른 화파들이 열렬히 모방했던 유화는 1470년대에 이탈리아에서 광범위하게 채택되었는데, 처음에는 템페라와 함께 사용되었다. 그 후 유화는 지배적인 회화 기법으로 부상했다. 이는 캔버스가 패널을 대체하면서 더 확고해지게 된다.

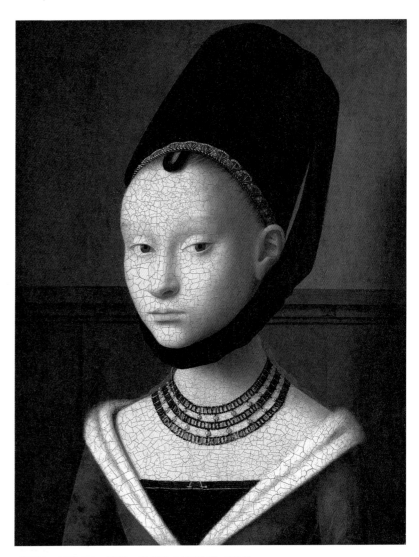

**페트루스 크리스투스, 〈여인 초상〉, 1470년, 베를린, 국립회화관**

15세기 전반의 위대한 플랑드르 거장이던 반 에이크, 로베르 캉팽, 반 데르 베이던처럼, 페트루스 크리스투스도 두 가지 장르에서 두각을 나타냈다. 성서를 주제로 한 그림에서는 투명한 빛에 의해 묘사되고 탐구된 디테일들이 많이 등장했던 반면, 초상화에서는 주변 환경적인 요소들의 묘사가 최대한 억제된 채 희미한 배경이 사용되었다. 인물들은 스치는 빛에 의해 형태를 드러낸다. 인물은 마치 벽감에서 서서히 떠오르는 것처럼 보인다. 이는 얼굴 윤곽과 감정의 엷은 막이 점차적으로 드러나도록 하기 위한 것이다.

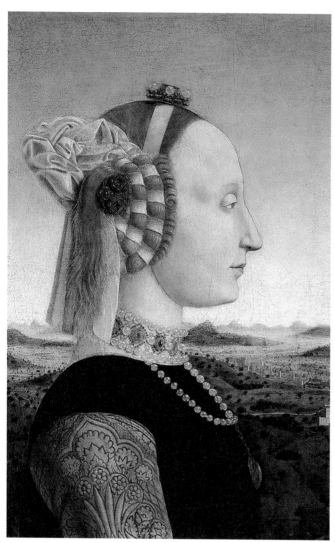

**피에로 델라 프란체스카, 〈바티 스타 스포르차의 초상〉, 1465– 1472년, 피렌체, 우피치 미술관**
여인의 자세는 궁정문화에서 애 호되던 고대 메달의 전형적인 도 상 특징을 따른 것이다. 얼굴의 특징이 날카롭게 묘사된 두 부 부는 옆모습으로 마주보고 있다. 반짝이는 풍경이 그들의 옆모습 과 의상 및 머리장식의 세부를 부각시킨다.

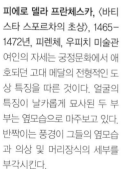

**피에로 델라 프란체스카, 〈페데 리코 다 몬테펠트로의 초상〉, 1465–1472년, 피렌체, 우피치 미술관**
몬테펠트로 언덕을 배경으로 공작 부부의 옆모습이 두드러 진다. 볼륨의 단순화—바티스타 스포르차는 원을 암시하고, 페 데리코는 정사각형으로 기록되 었다—는 플랑드르 미술의 세밀 하고 꼼꼼한 기법과 대비된다. 화가의 선택은 궁정 화가들이 통상적으로 채택한 옆모습 초 상이었다. 하지만 페데리코의 초상의 경우 이 자세를 선택한 그럴만한 이유가 있었다. 공작 은 로디평화조약(1454) 경축 토너먼트에서 얼굴에 부상을 당했다. 적의 창이 투구의 앞면 을 꿰뚫으면서 그의 오른쪽 눈 구멍이 부서졌던 것이다. 공작 은 이 사고로 실명했고 남은 눈 의 시야를 넓히기 위해 코 일 부분을 잘라냈다. 결국 이 경우 에 옆모습 초상은 매우 권할만 한 선택이었음이 입증된 셈이 다.

# 브뤼헤의 매혹

1430~1500년

## 찬란한 도시의 황금세기

1477년까지 플랑드르 지방은 부르고뉴 공국에 속해 있었다. 행정수도는 브뤼셀이었지만 플랑드르 상류 사회의 진정한 문화적 중심지는 브뤼헤였다. 직물생산과 교역을 중심으로 한 경제적 번영과 반 에이크에서 헤라르트 다비트로 이어지는 눈부신 화파 덕분에 15세기 중반에 브뤼헤는 피렌체와 문화적으로 경쟁했다. 북해와 가까운 전략적인 위치의 이 도시는 서유럽에서 가장 중요한 경제 · 상업 중심지로 부상했다. 운하로 연결된 아름다운 길에는 화려한 고딕 건축물이 즐비했다. 게다가 '프린센호프(Prinsenhof)'는 부르고뉴의 여러 공작들이 오랫동안 측근들과 함께 머물렀던 궁전이었다. 사업가들과 외국의 상인들은 브뤼헤를 그들의 본거지로 선택했다. 또 이곳은 한자동맹의 중심도시이기도 했다. 스페인과 이탈리아와의 교역은 좀 더 긴밀했고, 피렌체의 군주들의 은행이었던 메디치 은행이 1439년에 브뤼헤에 지점을 개설했다. 이러한 연결고리들은 국가 간의 화가 교류를 촉진시켰고 국제적인 사회로 촉진된 미술시장을 위한 전제조건을 형성했다. 부르주아 계급은 브뤼헤에서 처음으로 귀족계급에 필적할만한 1지위를 얻었다. 토스카나 지방의 은행가와 상인, 이를테면 아르놀피니, 타니, 포르티나리 가문 등은 반 에이크, 멤링, 반 데르 후스와 같은 거장들의 주요 고객이었다. 그러나 브뤼헤는 포구의 매몰과 정치적 사건들로 인해 점차 쇠락의 길을 걷기 시작했고 경제적인 중요성을 상실하면서 서서히 역사의 뒤안길로 사라졌다. 멤링부터 시작해 15세기 후반에 브뤼헤에서 활약했던 화가들의 회화양식은 쇠락을 향하면서 행복했던 시절에 대한 기억을 붙잡으려는 욕망을 반영한 듯 보인다. 미켈란젤로의 〈성모자상〉이 성모교회에 도착했던 1506년은 역사적인 전환점이었다. 이제 취향은 이탈리아의 모델로 향하기 시작했다.

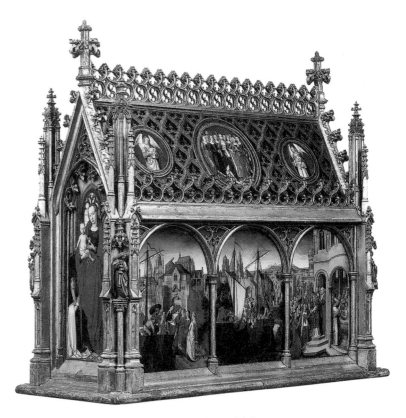

한스 멤링, 〈성 우르술라 유골함〉, 1489년, 브뤼헤, 멤링 미술관

이 유골함은 성 우르술라의 유골을 가지고 있던 브뤼헤 성요한 병원에서 주문한 것이며 지금까지 그곳에 남아 있다. 현재 이 오래된 건물에는 멤링에게 '개인적으로' 헌정된 미술관이 들어서 있다. 이 귀중한 유골함은 고딕 건축물의 축소판의 형태이며 벽은 그림으로 장식되어 있는데, 이 그림들은 능숙한 환영적인 기법으로 유리창의 효과를 내고 있다. 가로로 긴 측면에는 퀼른에서 숭배되었던 순교성인 우르술라의 전설이 중요한 여섯 개의 에피소드로 묘사되어 있다. 멤링은 복잡한 장면들을 구성하는데 특별한 능력을 발휘했다.

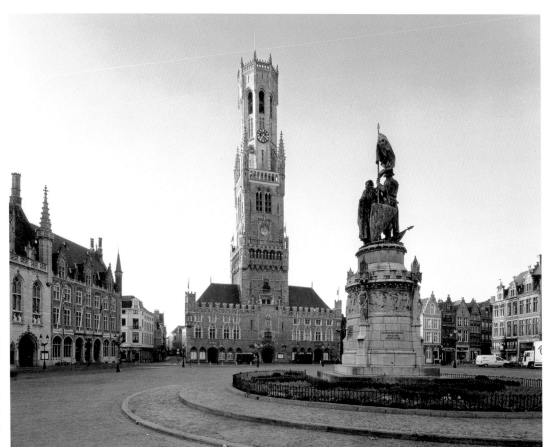

**브뤼헤의 직물시장**

브뤼헤의 중심부는 과거에 시장으로 사용되었던 마르크트 광장과 인근의 성으로 구성되어 있다. 분위기가 좋은 이 광장은 멋진 외관의 건물이 들어차 있다. 이곳에서 가장 눈에 띄는 건물은 시계탑이다. 높이가 83미터에 이르는 이 시계탑에서는 브뤼헤와 인근 지역의 환상적인 풍경을 감상할 수 있다.

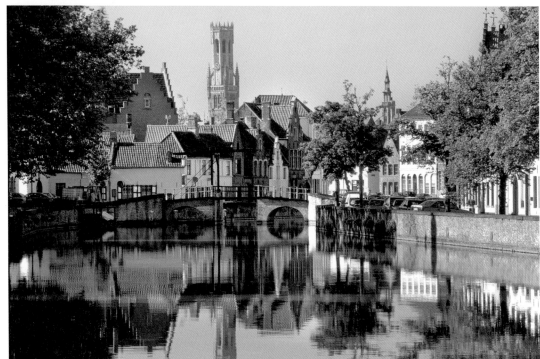

**브뤼헤의 운하**

브뤼헤는 유럽에서 가장 매력적인 도시 중 하나다. 이 도시는 14세기 중반부터 15세기 중반까지 유럽 대륙에서 가장 인구가 많고 번영한 국제적인 도시 중 하나였다. 독특한 운하로 인해 브뤼헤는 이른바 '북구의 베네치아'로 불렸다.

**얀 반 에이크**
반 데르 파엘레와 함께 있는 성모 마리아 / 1436년
브뤼헤, 그로닝겐 미술관

브뤼헤의 주요 미술관인 그로닝겐 미술관은 플랑드
르의 거장 얀 반 에이크의 가장 크고 중요한 제단화
를 전시하고 있다. 이 특이한 '사크라 콘베르사치오
네(성스러운 대화─옮긴이)'는 로마네스크식 교회를 배
경으로 그려졌다. 검소한 흰색 튜닉을 입은 주문자는
원래 생선 상인이었다가 대성당 참사회 의원이 된 인
물이며, 성 게오르그는 그를 성모 마리아에게 소개하
고 있다. 반짝이는 갑옷을 입은 성 게오르그는 투구
를 벗고 있는 상태로 그려졌다. 이 그림의 명성을 증
명이라도 하듯이, 이와 동일한 제스처가 헤라르트 로
엣이 리에주에서 제작한 샤를 대담공의 봉헌물인 〈성
람베르토의 손가락 유골함〉에도 반복되어 나타난다.
유려한 빛이 그림을 감싸며, 다양한 색채의 값비싼 직
물, 반짝이는 보석, 주변 환경이 반사된 매끄러운 갑
옷, 그리고 피부의 아주 작은 결점까지도 놓치지 않
고 묘사한 연로한 반 데르 파엘레의 인상적인 초상 같
은 수많은 디테일이 그림에 가득 차 있다. 얇고 투명
한 색채 층의 표현을 가능하게 해준 유화기법 덕분에
반 에이크는 빛이 사물 위에서 반사되는 효과를 성공
적으로 표현할 수 있었다. 반 에이크는 용의주도하게
공기의 분위기나 혹은 빛의 특성을 강조하는데 머물
지 않고, '광택', 즉 빛에 다양한 방식으로 반응하는
사물들의 빛나는 질감도 성공적으로 묘사해 내었다.

이 장면은 복잡한 건축적인 구조, 즉 거대한 고딕 성당의 회랑에서 벌어지고 있다.

성모 마리아가 입고 있는 화려하고 풍성하며 육중한 붉은 망토는 브뤼헤의 부의 중요한 원천이었던 고급 직물 산업과 관련된 것으로 볼 수 있다.

이 제단화는 표면 위에 생생한 반사를 일으키는 빛의 원천들과 함께 잘 통제된 빛의 이용을 토대로 제작되었다. 이러한 효과는 유화기법을 사용하기 전에는 상상할 수도 없었던 것이다.

무릎을 꿇고 있는 연로한 주문자의 초상은 15세기 전반의 가장 인상적인 초상화 중 하나다. 반 에이크의 시각적 사실주의는 동시대 화가들이 도달할 수 없는 경지에 이르렀다.

**헤라르트 로엣, 〈성 람베르토의 손가락 유골함〉, 1466-1471년, 리에주, 생 폴 대성당, 대성당 보물고**
이 작품에서 부르고뉴 최후의 공작이었던 샤를 대담공은 갑옷을 입고 존경을 표현하는 자세로 무릎을 꿇고 있다. 궁정과 귀족 미술에서 종종 묘사된 성 게오르그가 그와 함께 있다. 투구를 벗는 행동은 반 에이크의 그림에서 성 게오르그가 했던 동작을 연상시킨다.

카펫의 기하학적 디자인은 그림의 원근법적 공간감을 강조한다.

# 피렌체의 코시모 일 베키오

1430~1460년

## 피렌체의 자부심

메디치 가문의 지배와 함께 정치처럼 예술과 인문주의 문화도 '표준화'를 향하기 시작했다. 실험적인 탐구의 시기는 성공리에 막을 내렸다. 피에로 델라 프란체스카의 저서들은 원근법이 기하학적 표현과 과학적인 규범을 획득하도록 해주었고, 레온 바티스타 알베르티는 미술이론의 초석을 놓으면서 고대의 부활의 길을 알려주었다. 또 로렌초 기베르티는 창립자로서 조토를 다시 한 번 상기시키면서 미술의 역사의 첫 개요를 작성했다. 단테의 『신곡』에서 언급된 지 한 세기 이상이 지난 후 조토는 회화에서 그의 '명성'을 또 한 번 확인했다. 이러한 명성은 코시모 데 메디치의 보호 아래서 심오하고 새로운 울림으로 나타났다. 브루넬레스키의 돔이 거대한 그림자를 드리우고, 사람들은 길에서 도나텔로의 조각상 사이를 걸어 다니며, 알베르티가 이론서를 출간하는 동안, 원근법적인 재현의 승리는 이미 기정사실이 되었다. 도미니크회 수도원 회랑에서 프라 안젤리코의 매력이 꽃을 피운 한편 마사초의 프레스코에 매료된 필리포 리피가 초초하게 작업했다. 이 두 수도사와 어깨를 나란히 했던 도메니코 베네치아노는 원근법의 수학적 계산에 몰두한 파올로 우첼로와 피에로 델라 프란체스카, 안드레아 델 카스타뇨 등의 스승이었다. 이 시점에서 상황은 변했다. 프라 안젤리코가 종종 피렌체를 떠나 작업했고, 수녀와 결혼한 이후 수도원에서 쫓겨난 필리포 리피는 프라토에서 칩거했으며, 피에로 델라 프란체스카는 고향으로 돌아갔고, 도나텔로는 1443년 파도바로 떠났다. 남은 사람은 안드레아 델 카스타뇨였다. 그는 산타폴로니아 성당 식당에 〈최후의 만찬〉과 같은 걸작을 남겼다. 메디치 가문은 궁전의 개인 경당을 장식을 의외의 인물인 베노초 고촐리에게 맡겼다. 이렇게 탄생한 〈동방박사의 행렬〉은 우아하고 유쾌하며, 풍부한 세부 묘사가 가득한 그림이다.

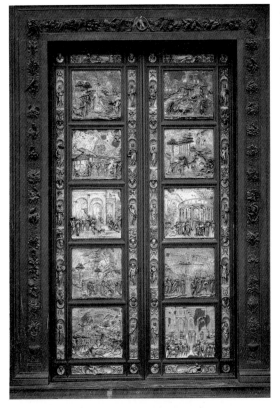

로렌초 기베르티, 〈천국의 문〉, 1425-1447년, 피렌체, 세례당
미켈란젤로가 '천국의 문'이라고 명명한 이 문을 이루는 10점의 작품은 놀라운 원근법적 창안을 보여준다. 기베르티는 전체적인 웅장함을 결코 잃어버리지 않고 디테일과 금박을 풍부하게 사용하면서 청동 부조의 모든 표현적인 가능성을 탐구했다.

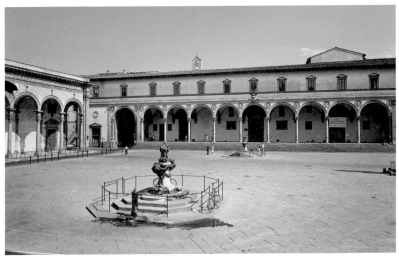

필리포 브루넬레스키, 이노첸티 병원, 1419-1444년, 피렌체
부모가 없거나 버려진 아이들을 기르고 돌볼 목적으로 설립된 이 병원은 브루넬레스키의 '사회적' 건축의 대표적 예다. 완전하게 비율이 계산된 아홉 개의 아치로 이뤄진 웅장한 주랑현관은 앞에 있는 우아한 광장에 세워진 다른 건물의 모델로 이용되었다. 아치 사이의 삼각 궁륭에는 끈으로 돌돌 감긴 신생아 모습이 있는 파란 바탕의 테라코타 톤도(원형 그림—옮긴이)가 있다. 이는 주랑현관이 건립되고 반세기 가량이 지난 1487년에 제작된 안드레아 델라 롭비아의 작품이다.

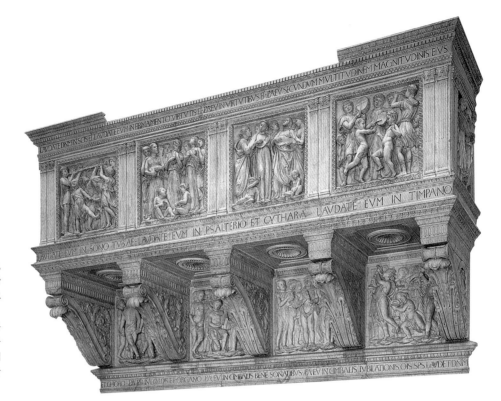

**루카 델라 롭비아, 〈성가대석〉, 산타 마리아 델 피오레 성당(출처), 1431–1438년, 피렌체, 두오모 박물관**
루카 델라 롭비아는 크고 평온한 리듬으로 투명하고 맑은 구조를 만들고, 노래를 부르는 젊은이와 음악가를 보여주는 사각형 판을 삽입했다.

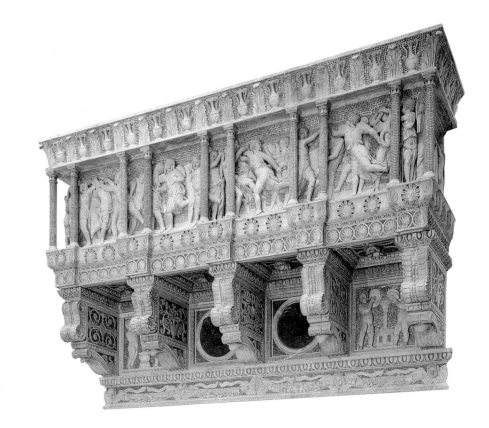

**도나텔로, 〈성가대석〉, 산타 마리아 델 피오레 성당(출처), 1433–1439년, 피렌체, 두오모 박물관**
도나텔로는 롭비아와 반대로 빈틈없이 장식된 쌍기둥이 지지하는 통합된 구조를 선호했다. 기둥 뒤에서는 역동적인 아이들의 자유분방하고 매우 활기찬 축제가 펼쳐지고 있다.

**베노초 고촐리**
동방박사의 행렬 / 1459-1460년
피렌체, 메디치 리카르디 궁, 동방박사 경당

왕 같은 화려한 옷을 입은 동방박사들이 귀한 선물을 들고 이국적인 행렬과 함께 베들레헴의 마구간에 도착하는 이 주제는 종교화에서 가장 매혹적이고 유쾌한 주제 중 하나였다. 15세기 피렌체 미술에서 동방박사 경배는 찬양과 상징 모티프들로 인해 특히 자주 채택된 주제다. 르네상스 전기의 토스카나 미술의 수많은 경향은 젠틸레 다 파브리아노의 궁정적 고딕양식부터 레오나르도 다 빈치와 필리피노 리피의 경험주의로 이어지는 동일한 주제의 다양한 버전의 경쟁을 통해 간단하게 설명할 수 있다. 피렌체에서 동방박사를 주제로 한 수많은 작품이 존재했던 것은 메디치 가문의 효과적인 이미지 전략으로 설명된다. 피렌체를 지배했던 메디치 가문은 그들의 권력을 자각했음에도 불구하고, 전제군주가 지배하는 정치체제가 아니라, '민주적으로' 운영되는 공화국처럼 보이고자 했다. 그래서 같은 길을 함께 걸어가는 굳게 결속된 동방박사의 이미지는 메디치 가문의 '좋은 정부'에 걸맞는 상징이었다. 더구나 풍성한 의복, 늠름한 말, 종종 들뜬 분위기와 행렬에서 느껴지는 번영의 분위기는 당시에 벌어진 화려한 공적 의식들을 반영한다. 그리고 행렬 속에 메디치 가문 사람들의 초상을 그려, 성경의 이야기와 현실속의 사건을 중첩시켰다. 베노초 고촐리가 메디치 가문 사람들에게 입힌 복장은 매우 사치스럽다. 중요한 시기에 코시모 일 베키오의 선택은 의미심장하다. 그는 15세기 중반이 막 지날 무렵 피렌체에서 활동했던 수많은 화가 중에서, 비교적 덜 '현대적인' 화가 중 한명이었던 베노초 고촐리를 선택했다.

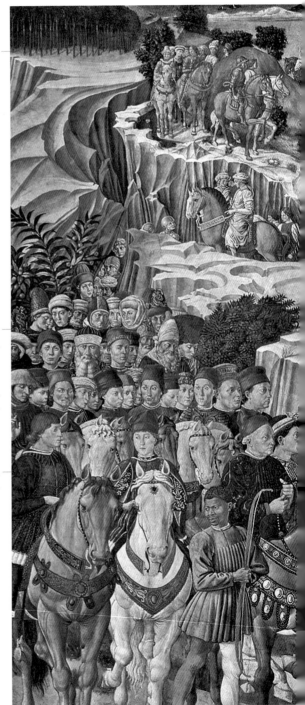

이 프레스코는 예배당 측면 벽을 덮고 있다. 제단에는 필리포 리피의 〈그리스도 탄생〉(현재 베를린에 소장됨)이 있었다. 이 장면의 상단 부에는 동방박사를 따르는 무리들이 구불구불한 계곡을 걸어 내려오고 있으며, 구름이 떠다니는 파란 하늘을 배경으로 성, 암석, 나무, 동물과 함께 동화 같은 풍경이 펼쳐져 있다.

베노초 고촐리는 이 장면의 일부에서 많은 인물을 협소한 공간에 빽빽하게 그렸다. 이는 피렌체에서 4반세기 전에 젠틸레 다 파브리아노가 그렸던 후기 고딕 양식의 〈동방박사의 경배〉와 비슷한 효과를 내고 있다.

빛나는 색채가 호사스러운 의복과 사치스러운 디테일을 강조한다. 주요 인물의 대다수는 메디치 가문 사람들의 초상이다.

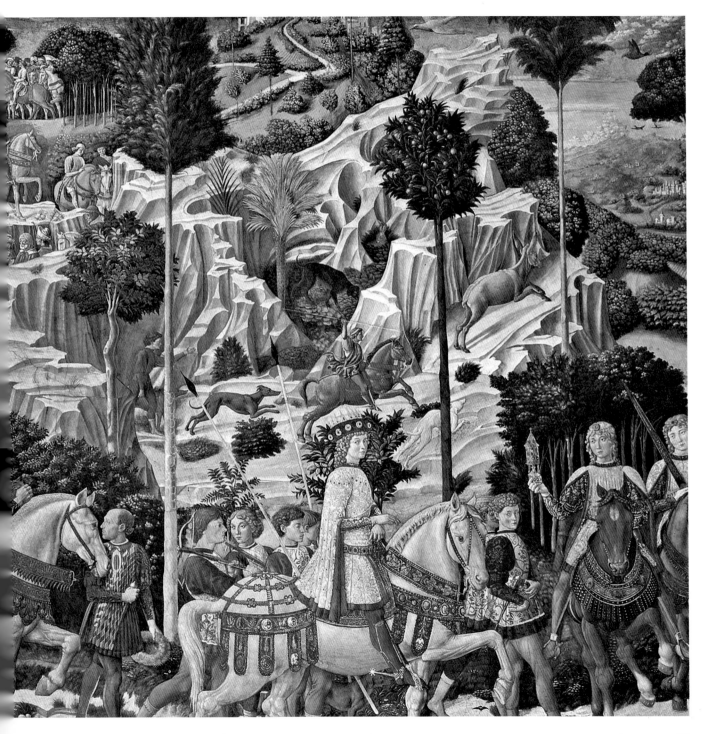

## 다폭화에서 단일한 제단화까지

1430~1480년

### 성화의 발전

세폭화나 다폭화 대신에 단일한 정사각형이나 직사각형 화판이 사용되기 시작했던 1430년대부터 프레스코 연작이나 광대하고 복잡한 내러티브 회화에 필수적인 구성의 개념이 제단화에서도 아주 중요해졌다. 하나의 틀 안의 일련의 그림들이 함께 있는 복잡한 형태의 제단화는 인물이나 장면이 단순하게 이어지는 구성을 필요로 했다. 반면, 단일한 제단화에서 인물들은 건축이나 자연 배경 속에서 직접적이고 상호적인 관계를 형성했다. 이러한 배경은 인물을 효과적으로 수용하고 공간에서 배치를 이끈다. 마사초의 성과들은 프라 안젤리코, 파올로 우첼로, 도메니코 베네치아노, 필리포 리피 세대의 화가들에 의해 급속한 발전을 이루었다. 이들은 모두 신-조토적인 종합, 마사초의 간결함, 풍부하고 세밀한 이미지에 대한 취향 사이에서 개인적인 통합을 추구했다. 중요한 혁신들 사이에서 우리는 다폭화에서 단일한 제단화, 즉 모든 인물이 한 장면에 들어간 그림으로의 이행과 금빛 배경의 폐기를 목격할 수 있다. 건축적인 제단화를 위한 시금석이 되었던 피에로 델라 프란체스카의 〈몬테펠트로 제단화〉는 좋은 예다. 이 그림에서는 13명의 부동의 인물들이 거대한 규모는 아니지만 아주 정확하게 묘사된 르네상스 교회 내부에 들어가 있다. 비례는 인간의 몸을 기준으로 측정되었고, 원근법적인 재현의 정확성은 이 교회의 실제 크기를 짐작할 수 있게 한다. 배경 쪽의 가는 쇠사슬에 매달린 타조알은 상징적인 의미를 넘어서 깊은 공간의 재현을 완벽하게 할 수 있는 능력을 보여주는 좋은 증거다.

**마사초, 〈산 조베날레 세폭화〉, 1422년, 카시아 디 레젤로, 피렌체, 산 조베날레**
산 조베날레는 카시아 디 레젤로 인근의 시골 교구 교회다. 프라토마뇨의 농민들은 이곳에서 재능 있는 젊은 마사초가 그린 초창기 작품을 감상할 수 있었다. 1422년경에 스무 살이었던 마사초가 그린 이 세폭화는 막 분출하기 시작한 그의 천재성을 드러내는 작품이다.

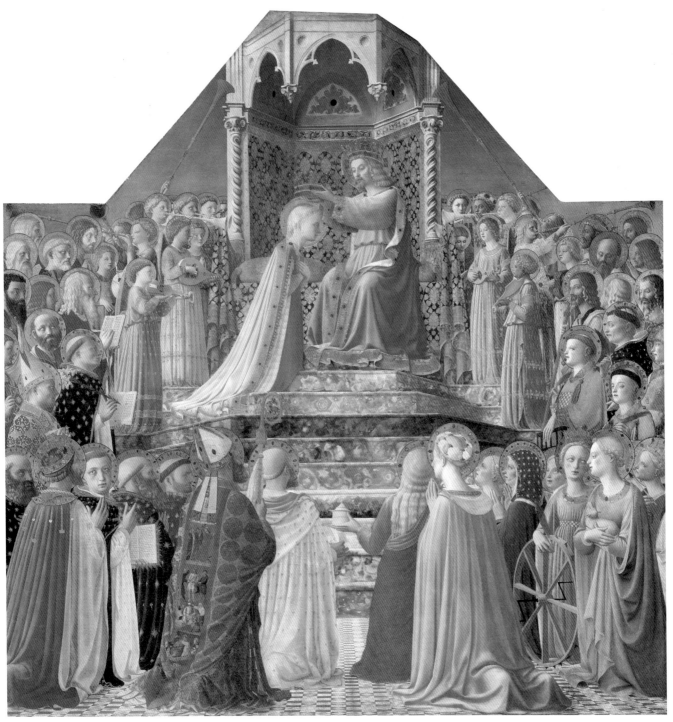

**프라 안젤리코, 〈성모 마리아의 대관식〉, 1435년, 파리, 루브르 박물관**
이 작품은 원래 피에졸레의 산 도메니코 교회의 제단으로 제작되었다. 이 제단화는 고딕의 장식적인 세련됨과 르네상스의 전형적인 원근법적이고 볼륨감이 느껴지는 구성의 통합을 보여준다.

**왼쪽**
**필리포 리피, 〈수태고지〉, 1450년, 뮌헨, 알테 피나코테크**
이 그림은 은둔 수녀 수도원에 걸기로 되어 있던 작품이다. 그래서 필리포 리피는 성모 마리아에게 예정된 삶의 순수성을 암시하는 닫힌 정원이 포함된 연속적인 배경을 설정했다. 중앙의 원근법을 강조하기 위해, 그림의 측면은 단순한 벽으로 처리했다.

# 토스카나 지방의 프레스코화

1420~1440년

## 실제와 환영 사이에서

이탈리아 미술사의 상당 부분은 프레스코 연작으로 재구성된다. 프레스코는 회를 칠한 벽 위에 직접 작업을 하거나 혹은 목탄 가루로 복사해 예비 드로잉을 하는 순서로 진행된다. 이후 밑그림이 보이도록 엷은 석회막을 바른다. 이 석회가 '젖어(fresca)' 있는 동안에 색을 입힌다. 색채는 공기 중의 이산화탄소와 화학반응을 일으키면서 저항력 있는 결정화 상태가 된다.

회화 기법 중에서 프레스코는 단 하루면 그릴 수 있을 정도로 시간이 적게 든다. 석회가 젖어 있는 동안에 제작해야 하기 때문이다. 그러나 캔버스나 목판에 비해 시간에 의한 마모에 훨씬 더 강하다. 1430~1440년대에 프레스코화는 피렌체의 인문주의의 발전을 나타냈다. 마솔리노와 마사초의 공동작품인 브란카치 경당 프레스코화(1424년 시작)와 산타 마리아 노벨라 교회에서 마사초가 단독으로 작업했던 〈성삼위일체〉등이 가장 유명한 예다. 원근법은 산타 마리아 노벨라 교회와 파올로 우첼로의 작품, 프라 안젤리코가 산 마르코 수도원에 그린 그림, 필리포 리피가 프라토에서 작업한 〈세례자 요한 이야기〉와 함께 계속 되었다. 도메니코 베네치아노와 그의 제자인 안드레아 델 카스타뇨와 피에로 델라 프란체스카의 구상으로 1439년에 제작된 산테지디오의 프레스코화가 지금 거의 소실된 것은 매우 애석한 일이다. 1430년대에 회화는 브루넬레스키와 도나텔로가 조각과 건축 분야에서 도달했던 성과들을 능가하는 수준에 이르렀다. 프레스코의 질적·양적 발전의 결과와 더불어 기법적인 발전에 대해 기록하는 것은 흥미롭다. 복원을 하면서 진행되는 분석, 예비 드로잉의 재발견, 기록문서와 대조를 통해, 어떻게 중세와 후기 고딕의 전통적인 밑그림 방식이 탄가루 밑그림 기법으로 대체되며 점차 퍼져나갔는지 알 수 있다.

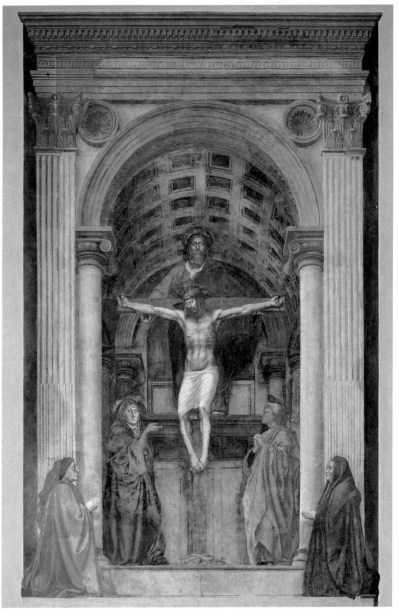

**마사초**, 〈성삼위일체〉, 1427-1428년, 피렌체, 산타 마리아 노벨라 교회

마사초가 로마로 가기 전에 마지막으로 그린 이 작품은 원근법적인 구성을 가장 잘 보여주는 걸작이다. 도미니크회 교회의 왼쪽 네이브를 따라, 마사초는 제단 위에 움푹 들어간 벽감을 관람자의 눈앞에 펼쳐 놓았다. 공간적인 깊이를 강조하는 인물의 배치는 매우 정확하다. 인물들은 완벽하게 대칭을 이루는 피라미드 형태로 배열되어 있다. 이는 성모 마리아와 성 요한에게 빌며 무릎을 꿇은 두 명의 봉헌자와 모든 인물들의 사이의 비율을 유지하면서 벽감 속으로 점차 상승하는 형태이다.

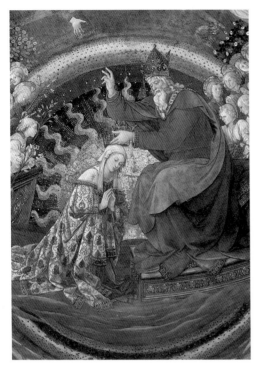

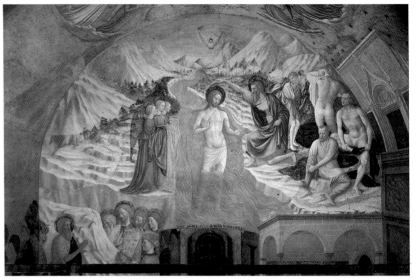

**마솔리노 다 파니칼레, 〈그리스도의 세례〉, 1435년, 카스틸리오네 올로나, 바레세, 세례당**
마솔리노는 올로나 강변에 추기경이 원했던 아주 작은 크기의 '이상도시'의 건물들을 프레스코화로 그렸다. 이를 계기로 이 마을은 카스틸리오네라는 이름을 얻게 되었다.

**필리포 리피, 〈성모 마리아의 대관식〉, 1466-1469년, 스폴레토, 두오모, 후진**
작업 시 화가의 편안함을 증대시키기 위해 작업대의 구조 변경이 이루어졌다. 그렇지 않았다면 구부러진 넓은 천장 장식의 문제점을 해결하기가 불가능했을 것이다. 15세기에 도입된 새로운 작업대는 수직 벽의 넓은 면에 효율적으로 작업을 할 수 있게 해주었던 반면 14세기의 비계는 수평적인 줄무늬를 그리는데 유용했다.

**안드레아 델 카스타뇨, 〈최후의 만찬〉, 1445-1450년, 피렌체, 산타 아폴로니아 식당**
이 장면은 기하학의 규칙에 따라 그려진 완벽한 원근법적 '상자'의 내부에서 일어나고 있다. 더욱 놀라운 것은 여러 가지 색으로 채색된 거대한 사각형 대리석 판이 보이는 배경이다.

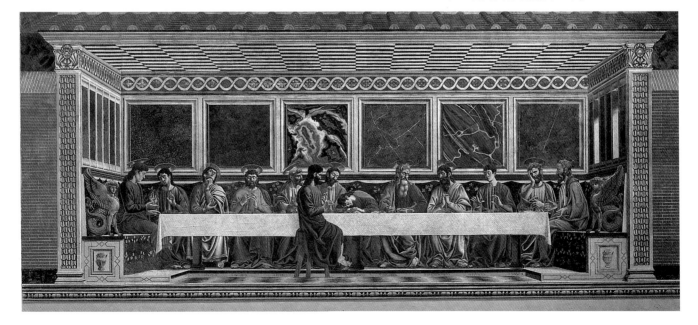

**프라 안젤리코**
수태고지 / 1440-1449년
피렌체, 산마르코 수도원

수도사 조반니 다 피에졸레라는 이름을 가진 도미니
크 교단의 중요한 인물, 프라 안젤리코는 시간을 초
월하는 순수하고 찬란한 천상의 분위기를 불러일으
키는 방법을 알았던 명상적이며 베일에 가려진 화가
로 간주되고 있다. 실제로 이러한 재능과 그의 수많
은 작품에 보이는 매력과 함께, 프라 안젤리코는 세
밀화부터 거대한 프레스코 연작에 이르기까지 가장
다양한 크기와 기법에 맞설 능력이 있었고, 이미지의
발전과 원근법에 대한 토론 속으로 완전하게 편입된
중요한 화가였다. 마사초가 젊은 나이에 갑작스럽게
세상을 떠났다. 프라 안젤리코는 그 직후였던 1430년
대 초부터 빛과 색채의 섬세한 아름다움과 함께 기하
학적인 성과들을 활용할 줄 알았던 피렌체의 가장 혁
신적인 대가의 한 사람으로 주목받았다. 이 프레스코
화는 프라 안젤리코가 도미니크회 소속 산마르코 수
도원의 수도사들의 방 내부에 그렸던 연작 중 한 장
면이다. 절대적이고 매우 드문 아름다움을 보여주는
일련의 그림들은 15세기 미술의 가장 감동적인 순간
의 하나로 기억된다.

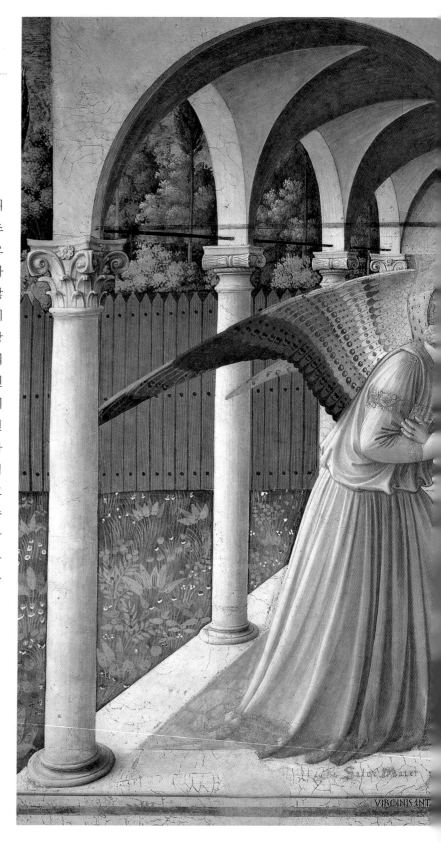

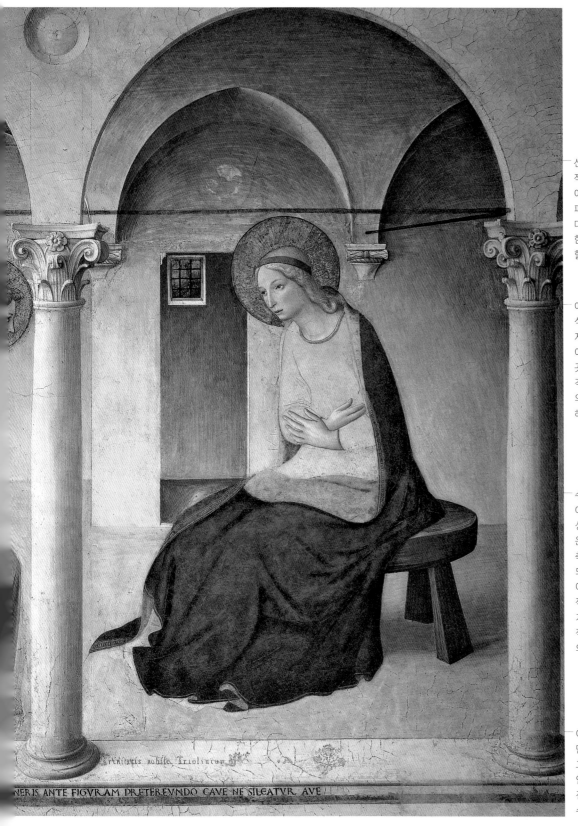

산마르코 수도원의 프레스코 연작에는 밝은 색조가 사용되었다. 이러한 색조들은 그림이 골고루 퍼진 빛으로 밝아진 효과를 준다. 넓은 공간의 깊이감과 정확한 원근법 규칙의 적용은 주목할 만하다.

이 장면은 아름다운 15세기 형식의 간결한 회랑 아래서 벌어지고 있다. 배경에 마리아의 방이 보인다. 사물과 가구가 없는 곳은 성모 마리아의 겸손한 성격을 분명하게 암시한다. 마리아의 겸손함은 그녀의 제스처에 의해서도 강조된다.

수태고지는 프라 안젤리코가 좋아했던 주제 중 하나이며, 종종 성모 마리아와 천사의 갑작스러운 만남이 이루어지는 복잡한 건축적 구성을 위한 기회로 이용되었다. 프라 안젤리코의 작품은 이탈리아 르네상스의 위대한 걸작의 특징이랄 수 있는 엄숙한 기념비성, 잘 측정된 공간감, 지적인 존재, 깊은 개인적인 공감의 분위기를 띠고 있다.

이 그림을 감싸고 있는 침묵과 단순함의 분위기는 이 장면의 숭고함을 드러낸다. 전체 프레스코 연작과 마찬가지로 이 장면은 예전에는 결코 경험할 수 없던 순수성을 보여준다.

# 페라라의 에르콜레 구역

1470~1510년

## 근대적인 도시 설계자의 탄생

페라라의 에스테 가문이 추진한 사업은 고딕문화에서 인문주의로의 이행을 보여준다. 14세기 말에 착수된 초기 문화기관들 주위에서 '유럽 최초의 근대도시'가 성장, 발전했고 마침내 '에르콜레 구역'이 탄생하기에 이르렀다. 에르콜레 데스테가 원했던 이 르네상스 구역은 비아조 로세티에 의해 건설되었다. 회화는 페라라의 르네상스 문화의 가장 중요한 요소였다. 공작들은 시에나뿐 아니라 운게리아에 이르는 다양한 지역 출신의 화가들을 비롯해, 로히르 반 데르 베이던과 피에로 델라 프란체스카 같은 화가들을 소환했다. 야코포 벨리니와 피사넬로는 경쟁적으로 리오넬로 데스테의 초상을 그렸다. 페라라에서 가장 재능있는 화가였던 코스메 투라는 에스테 가문의 지원을 받아 파도바로 유학을 떠났다. 투라, 코사, 데 로베르티 등으로 구성된 페라라 화파는 이러한 풍부한 환경에서 독특한 번영을 이룩했다. 스키파노이아 궁의 월력의 방에 그려진 프레스코화는 1470년경에 페라라의 대가들이 공동으로 제작했고 15세기 궁정의 삶과 예술을 가장 잘 보여주는 작품 중 하나다.

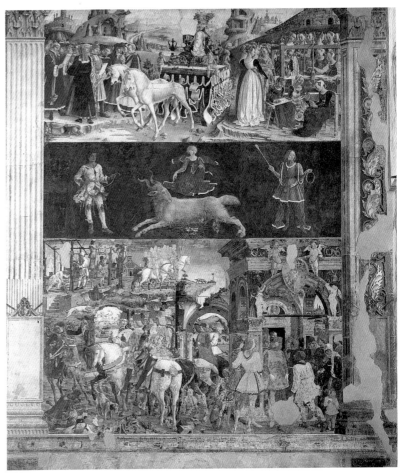

**프란체스코 델 코사**, 〈3월〉, 월력 연작 중 일부, 1467-1470년, 페라라, 스키파노이아 궁, 월력의 방
15세기 세속적 회화의 걸작 중 하나인 스키파노이아 구의 프레스코화는 위에서부터 차례로 구분된 3개의 영역으로 구성되었다. 상단의 그림은 지혜의 여신 미네르바(그리스의 아테나 여신)와 신의 승리를 찬양하고 있다. 검은 바탕의 중간 그림은 여러 알레고리와 천문학적인 요소, 3월의 상징(여기서는 양자리)을 보여준다. 하단에는 에스테 가문의 궁정적인 삶의 이야기가 묘사되어 있다. 오른쪽에서 공작 보르소 데스테는 사냥을 떠나기 전에 재판을 하고 있다.

**비아조 로세티**, 〈팔라초 데이 디아만티〉, 1493년, 페라라
건축가 비아조 로세티는 공작의 목표를 정확한 도시계획으로 실현했다. 그는 에스테 가문의 수도인 페라라에 유럽의 중요한 도시 같은 화려함과 규모를 부여했다.

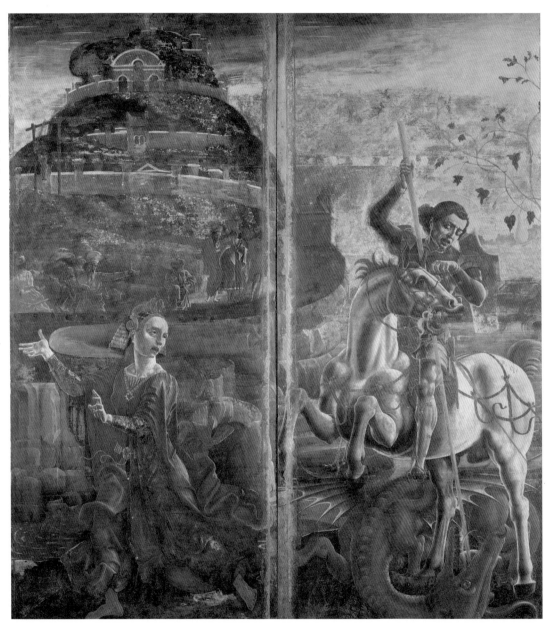

코스메 투라, 〈성 게오르그와 용〉, 대성당의 오르간 왼쪽 부분, 1469년, 페라라, 두오모 박물관 극적으로 혼란스러운 제스처, 황금빛 하늘에 투영된 비현실적인 분위기, 모든 주인공—인간과 그 못지않게 풍부한 표정의 동물—의 절망적인 표정 덕분에, 이 작품은 매우 폭력적이고 신랄한 해석을 보여주면서 이탈리아 르네상스 회화 중에서 가장 독창적인 작품의 하나로 손꼽힌다.

# 우르비노의 몬테펠트로 가문

1460~1480년

## 궁전의 형태를 띤 도시

15세기 궁정의 가장 완벽한 예는 우르비노 공작궁이다. 이 궁전의 주인이었던 페데리코 다 몬테펠트로는 우르비노의 예술적 개화를 이루었다. 그의 초청으로 화가, 건축가, 문인, 수학자 등이 우르비노로 몰려들었고 공작궁은 르네상스의 궁의 형태로 급속히 확장, 증축되었다. 궁에서는 '저명인사들'의 도덕·역사적 유산, 원근법, '이상도시'의 형태에 대한 토론이 이루어졌다. 이곳에서 활동한 화가 중에서 피렌체 출신의 파올로 우첼로, 플랑드르 출신의 후스 판 헨트, 스페인 출신의 페드로 페루게테 등이 관심을 끈다. 이들은 우르비노 궁정을 새로운 제안들을 수용한 진보적인 실험실로 바꾸어 놓았다. 몬테펠트로의 궁정은 미래의 발전에 이상적인 곳이었다. 피에로 델라 프란체스카는 엄격한 기하학적 규칙들과 기념비적이고 평온한 분위기를 조화롭게 결합했다. 브라만테와 라파엘로가 모두 이곳에서 태어나고 성장했다. 토너먼트에서 입은 사고로 한쪽 눈이 실명되고 코의 상단부가 손상된 외모에도 불구하고, 페데리코는 마치 지성적인 그의 정신과 비슷하게 지어진 공작궁이 그를 비추는 거대한 거울인 것처럼 자신의 다양한 모습을 상상했다. 방문객들은 그림, 스투디올로의 인타르시아 패널과 장식 프리즈를 보면서 끊임없이 페데리코의 존재감을 느꼈다.

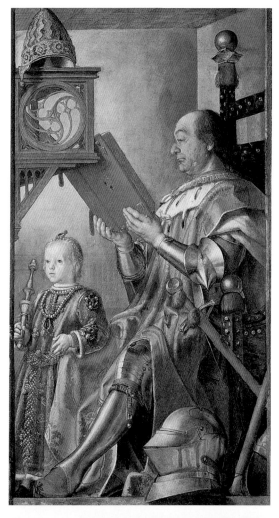

왼쪽
**페드로 베르게테, 〈아들 귀도발도와 함께 있는 페데리코의 초상〉, 1476~1477년, 우르비노, 마르케 국립미술관**
에르미네 기사단의 상징인 흰담비 털을 두른 공작은 독서에 몰두한 지성인으로 자신을 묘사하도록 했다.

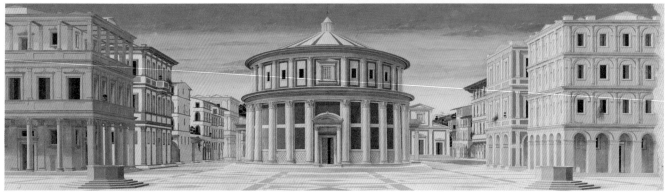

**프란체스코 디 조르조 마르티니와 피에로 델라 프란체스카 추정, 〈이상도시〉, 1480~1490년, 우르비노, 마르케 국립미술관**

**루치아노 라우라나, 〈공작궁〉, 1470년경, 우르비노**
1467년에 우르비노에 도착한 루치아노 라우라나는 언덕 위라는 고르지 않은 지형에 건설된 공작궁을 완성시키는 어려운 작업을 맡았다. 달마티아 출신의 건축가 라우라나는 기존의 구조를 급격하게 수정하면서, 까다롭지만 매력적인 공간적 특성을 성공적으로 활용했다. 라우라나는 계곡 쪽의 급격하게 경사진 면에 강한 원근도법이 적용된 파사드를 설계했다. 우아한 두 개의 원형 탑 사이의 네 개의 층에는 각각 우아한 아치로 덮인 로지아(한쪽 벽이 없이 트인 방이나 홀—옮긴이)가 있다.

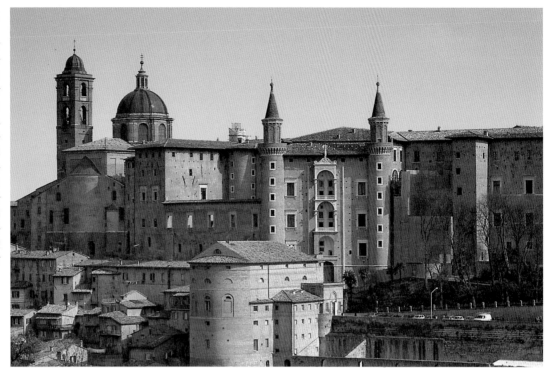

**루치아노 라우라나와 프란체스코 디 조르조 마르티니, 〈공작궁의 중정〉, 1465–1477년, 우르비노**
개선문의 설계를 연상시키는 아름다운 파사드의 아름다움에도 불구하고, 이 새로운 건물의 가장 중요한 요소는 중정이다. 피렌체의 모델에서 영감을 얻은 라우라나는 1층에 연속적으로 늘어선 아치를 설계했다. 벽기둥이 지지하는 2층에는 창문들이 나 있다. 1층의 아치의 무게를 지탱하는 반기둥과 'L'자 형태의 벽기둥으로 된 중정의 네 모퉁이 부분이 주목을 끈다.

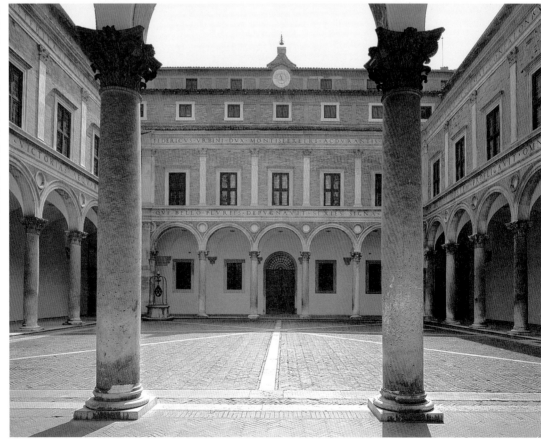

## 명작 속으로

**피에로 델라 프란체스카**
예수 책형 / 1455년경
우르비노, 마르케 국립미술관

연대추정이 어렵고 복잡한 도상학적 해석을 낳은 이 그림은 15세기 중반의 이탈리아 중부 지방의 예술적 특징의 완벽한 종합을 보여준다. 책형이 이루어지고 있는 왼쪽의 회랑과 건물 외부의 공간은 밝게 퍼진 자연광의 효과로 그 깊이감이 분명히 드러나며 공간은 기하학적으로 엄격하게 그려진 격자를 토대로 완숙한 원근법을 보여준다. 특이하며 해석이 어려운 이 작품은 두 개의 구역으로 명확하게 분리돼 보인다. 그림의 오른쪽 공간에는 세 명의 인물들이 상당히 크게 그려져 있다. 왼쪽 공간에는 그리스도가 기둥에 묶여 채찍질을 당하는 장면이 보인다. 이 그림에서 남성적인 누드로 그려진 그리스도는 인문주의 문화에서 고대의 부활에 대해 생각하도록 해준다. 그 정체에 관해 연구자들의 관심을 모았던 전경의 세 명의 인물은 이 작품에 신비한 매력을 부여한다.

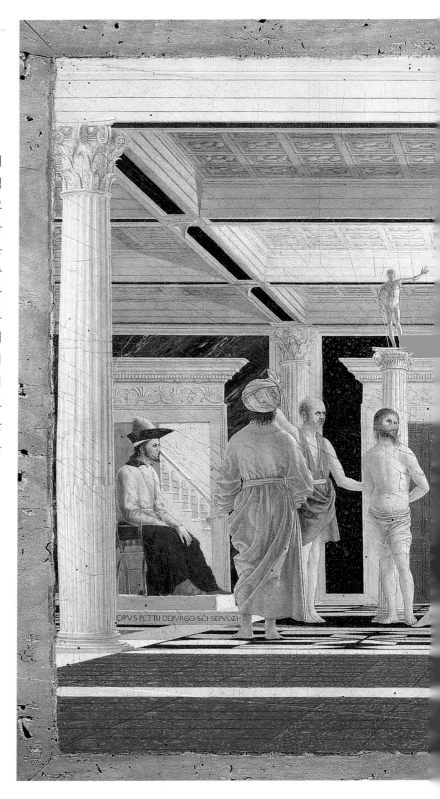

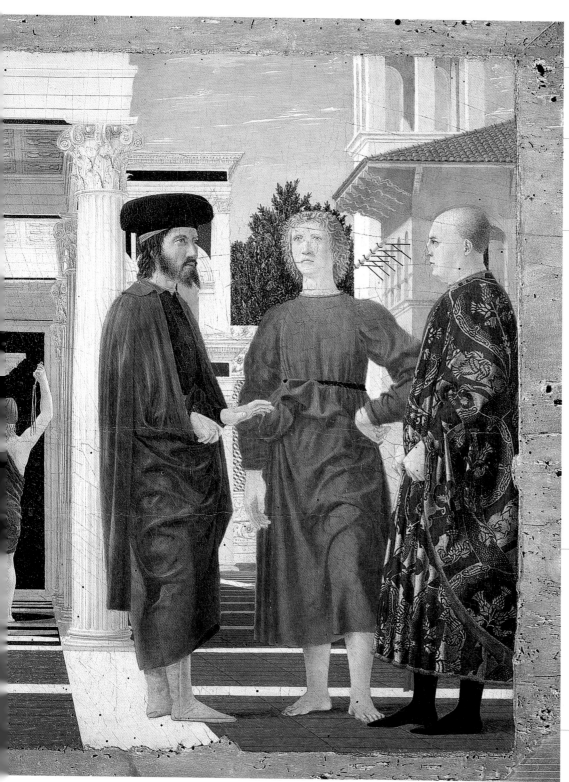

봄 햇살이 오른쪽 투명한 하늘에서 빛나는 멋진 날이다. 밝게 퍼진 빛이 아주 인상적이다.

근사한 고전적인 격자 장식 천장은 깊은 공간을 분명하게 보여주고 빛의 효과를 잘 드러낸다.

여러 학자들의 계속된 연구에도 불구하고, 이 세 인물의 정체와 의미는 여전히 미스터리로 남아 있다.

채찍질 장면에는 콘스탄티노플을 점령한 터키인들이 1454년에 폐위한 비잔틴 황제 요한 팔레올로구스 8세의 복장을 한 인물이 앉아 있다.

이 작품의 두 부분을 연결하는 포장바닥은 건축 공간과 도시 공간이 완벽하게 관리되고 있음을 반영한다.

# 문장(紋章)과 황도 12궁의 리미니

### 1432~1468년

**권력에 봉사하는 고대(古代)**

1432년에 리미니의 군주가 된 시지스몬도 판돌포 말라테스타는 자신의 가문이 대대로 거주했던 요새였던 시스몬도 성을 혁신시키는 데 몰두했다. 주거 지역에 전략적으로 우뚝 솟은 이 성은 말라테스타 가문의 권력을 직접적으로 드러내는 징표다. 비록 지금은 부서진 탑과 일부 내부 공간만 남아 있지만, 이 성의 웅장함은 마테오 데 파스티의 메달에서 충분히 느낄 수 있다. 리미니에 있는 문서기록에 따르면 이 성은 1438년에 필리포 브루넬레스키의 자문을 받아 1437-1446년에 건설되었다. 베로나 출신의 마테오 데 파스티는 1449년부터 말라테스타 가문을 위해 일하기 시작했다. 건축가이자 메달 제작자였고 말라테스타 가문의 다양한 문장을 관리했던 그는 권력 찬양의 도구로서 로마의 기념동전 장르를 부활시키고자 했다. 군사 권력에 기반한 통치였지만 시지스몬도의 후원은 분명 근대성의 궤도 위에서 발전했다. 당대 가장 두각을 나타냈던 일부 화가와 지식인이 리미니의 궁정으로 모여들었다. 정치적 의도가 분명히 있음에도 예술적인 성격의 사업을 통해, 군주 개인의 위업과 말라테스타 가문의 업적을 영원히 기록하고자 했다. 말라테스타 신전은 이러한 프로그램의 대표적인 예다. 이 프로젝트는 당대 활동하던 세 명의 예술가의 감독 하에 말라테스타 가문 사람들의 묘가 안치된 고딕 건물인 산 프란체스코 교회를 재건축하는 것이었다. 마테오 데 파스티는 내부 건축의 장식을 맡았고 피렌체 출신의 아고스티노 디 두치오는 내부의 여러 경당을 장식할 부조를 제작했다. 한편 원래 고딕식 교회를 말라테스타 가문의 영광을 영원히 후대에 남기는 고전적인 화려한 신전으로 바꾸는 과업은 레온 바티스타 알베르티에게 돌아갔다.

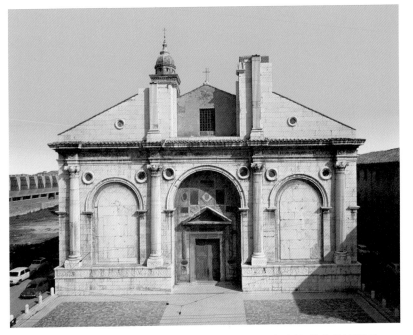

**레온 바티스타 알베르티, 〈말라테스타 신전〉, 1450-1468년, 리미니**

레온 바티스타 알베르티는 말라테스타 신전의 대리석 파사드를 건설하면서, 리미니의 에밀리아 대로 끝에 위치한 로마시대 건축물이었던 아우구스투스 개선문에서 영감을 얻었다. 중앙의 아치는 정면 입구를, 측면의 아치는 군주 시지스몬도와 아내 이소타의 무덤을 감싸고 있다. 정면의 입구 주위는 세부장식이 가장 풍부한 곳이며, 그 사이에 붉은색과 녹색 대리석 판이 삽입돼 있다. 시지스몬도 말라테스타와 아내 이소타의 이니셜인 "SI"이 문장이 반복적으로 나타난다.

**왼쪽**

**피에로 델라 프란체스카, 〈성 시
지스몬도 앞에서 기도하는 시지
스몬도 판돌포 말라테스
타〉, 1451년, 리미니, 말라테스
타 신전**

시지스몬도 판돌포 말라테스타
가 리미니로 불러들인 화가 중
에는 당시 서른 살 남짓이었던
피에로 델라 프란체스카의 이름
도 있다. 그는 1451년에 말라테
스타 신전 안에 군주의 봉헌 프
레스코를 그렸다. 이 작품에서
시지스몬도는 수호성인의 발치
에 무릎을 꿇은 모습으로 등장
한다.

**아고스티노 디 우치오, 〈플루트
와 탬버린을 연주하는 천사〉,
1447-1451년, 리미니, 말라테
스타 신전**

1449-1455년에 피렌체 조각가
아고스티노 디 두치오는 말라
테스타 신전 장식 부조를 제작
했다. 논란의 여지가 없는 걸작
인 이 작품들은 15세기 중반에

아드리아 해 연안 지역의 전형
적인 조각이다. 아고스티노 디
두치오는 말라테스타 가문의
무덤, 인상적인 문장과 장식적
인 요소, 무엇보다도 측면 경당
들의 아치를 장식한 멋진 판을
제작하기 위해 유려한 선이 특
징인 부조를 토대로 독특한 양
식을 발전시켰다.

# 파도바

1440~1460년

## 짧지만 찬란했던 시절

대학 도시인 파도바는 15세기 중반의 피렌체 이후에 인문주의 사상의 요람으로 보였다. 파도바에서는 파올로 우첼로, 필리포 리피, 도나텔로 등과 같은 토스카나 거장들이 오랫동안 활동했는데, 특히 도나텔로는 〈가타멜라타 장군 기마상〉과 〈성 안토니오 제단 조각〉같은 잊지 못할 작품들을 남겼다. 15세기 중반의 이러한 걸작들의 영향 아래, 놀라운 결실을 낳게 될 화파 하나가 형성된다. 그중에서 실제로 파도바에서 체류하는 화가는 거의 없었지만, 그들 각자는 이탈리아 여러 지역에 새로운 인문주의적 열정을 불러일으켰다. 베네치아와 20킬로미터 떨어진 지리적 인접성 덕분에 파도바는 산마르코의 정치적 영향권에 속하는 베네토 주의 주요 도시의 하나가 되었다. 더구나 파도바를 통치했던 카라라 가문의 몰락은 파도바에 조토의 체류에 의해 시작된 찬란한 회화 전통과 대학, 성 안토니오 숭배 등에 의존한 주문에 의해 상쇄되었다. 성 안토니오 성당 주변에서 일련의 건축적·예술적 사업들이 전개되었다.

**안드레아 만테냐, 〈성 크리스토포로의 순교〉, 1454-1457년, 파도바, 에레미타니 교회, 오베타리 예배당**
오베타리 경당의 프레스코화는 거의 파괴된 상태다. 이는 2차 세계대전 중에 폭격으로 인해 가장 큰 피해를 입은 이탈리아 문화유산으로 간주되고 있다. 이 작품은 비교적 보존이 잘 된 유일한 그림인데, 폭격 당시에 보수중이었기 때문에 겨우 피해를 면했다. 이 작품은 원근법과 고대 조각에 대한 만테냐의 조숙한 열정을 잘 보여준다.

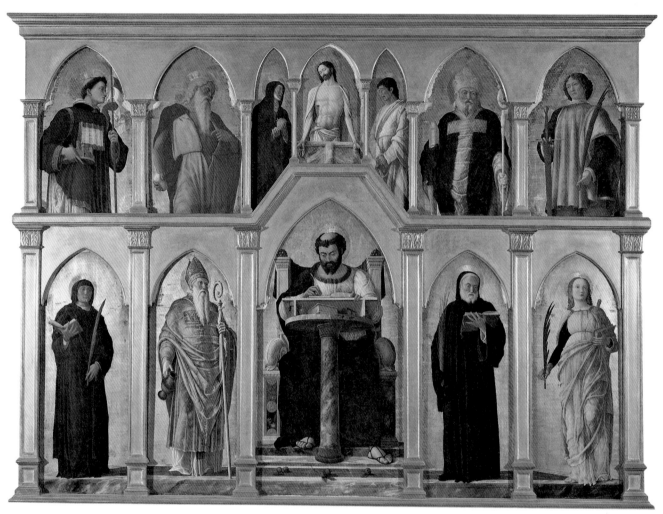

**도나텔로, 〈노새의 기적〉, 성 안토니오 제단의 저부조, 1448년, 파도바, 성 안토니오 성당**
성 안토니오 교회의 중앙제단의 부조와 조각은 피렌체 출신의 뛰어난 조각가였던 도나텔로의 표현적인 가능성의 놀라운 범위를 증명한다. 도나텔로는 프레델라 부분의 부조에 웅장한 원근법적인 구조를 설정하고, 그 속에 엄숙한 리듬감으로 장면들을 펼쳐 놓았다.

**안드레아 만테냐, 〈성 루카 다폭화〉, 1453-1454년, 밀라노, 브레라 미술관**
파도바의 산타 주스티나 성당을 위해 그린 이 놀라운 다폭화는 만테냐의 젊은 시절의 걸작이다. 그림은 손상되지 않은 완벽한 상태이지만 조각된 원래 틀은 소실되었다. 금색 배경의 두 줄인 다폭화의 전통적인 구성을 채택했지만, 당시 25세였던 만테냐는 공간에 대한 완전한 지식과 구성적인 통일성을 증명했다. 예를 들어 아랫줄의 인물 모두는 단축법으로 공간의 깊이가 표현된 대리석 바닥에 견고하게 발을 대고 서 있다. 공간과 볼륨에 대한 이러한 지식은 만토바가 파도바에서 도나텔로의 작품을 주의 깊게 관찰하고, 15세기 중반에 많은 전도유망한 화가들이 마주쳐 지나갔던 보테가에 발을 들여놓고 공부했던 결과다. 파도바의 인문주의 문화는 통일적인 구성 개념, 여러 가지 색으로 채색된 대리석을 모방한 건축 디테일, 인물의 건장함에 반영되었다.

**도나텔로**
성 안토니오 제단의 조각상 / 1446-1453년
파도바, 성 안토니오 교회

용기 있는 도나텔로는 작품에 좀 더 풍부하고 부드러운 애정부터 마음이 찢어지는 괴로움에 이르기까지 모든 감정을 드러내는 인간을 묘사했다. 15세기 유럽에서 인간의 정신을 그만큼 강렬하게 표현한 화가는 아무도 없었다. 80세를 일기로 세상을 떠날 때까지도 여전히 활력이 넘쳤던 도나텔로의 길었던 활동기간은 미술사에서 전환점을 의미했다. 피렌체 출신의 이 조각가는 대규모 기마상부터 소형 청동상까지 전혀 다른 규모의 작업들과, 테라코타를 거쳐 대리석에서 청동까지 다양한 재료를 매우 다양한 방법으로 다루었다. 도나텔로는 1443년 말 즈음에 파도바에 도착해 10년을 머물렀다. 이 기간은 그의 경력뿐 아니라 진정 특별한 유산을 물려받기 위해 모인 이 지역의 화가 전부에게도 매우 중요했다. 도나텔로는 파도바에서 거대한 청동조각상 주조법을 완벽하게 습득했다. 청동은 기법과 제작 면에서 작업하기 어려운 재료였지만 그는 최고의 수준에 이르렀다. 이는 베키오 궁에 소장된 〈유디트〉와 산 로렌초 성당의 감동적인 설교단 같이, 이후 피렌체에서 제작한 작품을 특징짓는다. 그가 파도바에서 처음으로 제작한 작품은 일명 가타멜라타로 불리는 용병대장 에라스모 디 나르니의 기마상이다. 그는 1446년부터 성 안토니오 교회의 새 중앙제단을 만드는 데 열중했다. 이 제단은 19세기 말에 해체되었고 카밀로 보이토에 의해 사제관에 임의로 다시 세워졌다. 제단의 각 부분 중에서는 현재 화려한 '성 안토니오의 기적'을 비롯한 환상적인 부조 외에도 거대한 청동상들이 두드러진다. 이 청동상들은 원래 알베르티의 영향을 강하게 받은 웅장한 발다키노 아래 위치했던 것이다.

기법적인 관점에서 보면, 도나텔로는 청동의 조형적인 가능성을 최대한 이용하는 놀라운 능력을 발휘했다. 이는 청동의 주조과정을 완벽하게 제어한 덕분이다.

정면을 바라보고 있음에도 불구하고 성모자상은 깊으면서도 억제된 긴장을 드러낸다. 젊은 모습의 성모 마리아는 옥좌에서 일어나 벌거벗은 아기 예수의 몸을 신자들에게 보여주고 있다. 이는 성찬의 주제를 분명하게 암시한다.

이 작품의 중심은 파도바의 네 명의 수호성인(프로스도치모, 루도비코 디 톨로사, 다니엘레, 주스티나)과 함께, 이 교회 이름을 따온 성 안토니오 조각상과 프란체스코 교단의 창립자 조각상이 있는 성모자 일행이다. 원래 조각상들은 발다키노 아래 배열되어 있었고, 발다키노를 지탱했던 높은 기단에는 '성인 안토니오의 기적'을 묘사한 청동부조가 있었다.

## 프란체스코 스콰르치오네의 공방

### 1430~1470년

**스콰르초네 스타일의 분산과 파도바식 모델의 전파**

15세기 중반 경에 프란체스코 스콰르초네는 도나텔로의 면전에 작업장을 설립할 만큼 상당한 실력을 갖춘 화가였다. 그의 장점은 무엇보다도 베로나의 만테냐, 마르케 지방의 카를로 크리벨리, 페라라의 코시모 투라, 티롤로의 미하엘 파허, 롬바르디아 지방의 비첸초 포파, 에밀리아, 로마냐, 마르케 지방의 마르코 초파, 달마티아 지방의 쿨리노비치(슬라브니아인)처럼 예술적 잠재력을 가진 젊고 전도유망한 화가들을 모을 줄 알았다는 데 있었다. 스콰르초네의 작업장에 대한 가장 매혹적인 기록은 로베르토 롱기가 1926년의 인상적인 저서에서 언급한 것이다. "터무니없어 보일지라도 1450-1470년대에 파도바, 페라라, 베네치아에서 벌어진 모든 일, 이를테면 투라와 크리벨리의 광기에서 젊은 잠벨리노의 고통스러운 우아함, 겉보기에 엄격한 만테냐의 기법은 재봉사, 이발사, 구두수선공, 농부의 아들이었던 희망을 잃은 방랑자 무리에서 기인했음을 깊이 느낀다. 이들은 스콰르초네의 작업장에서 20년을 보냈다." 스콰르초네가 젊은 시절에 어떤 교육을 받았는지에 대한 기록은 거의 없다. 우리가 아는 것은 그가 처음에는 재봉사로 일했다는 사실과, 1420-1430년대에 그리스로 갔을 정도로 고대에 대해 특별한 열정을 가졌다는 정도에 불과하다. 1426년부터 그는 기록에서 '화가'로 언급되었고 1431년부터 그의 학교 겸 작업장에는 수많은 젊은이들이 모여 들었다. 스콰르초네는 이들과의 계약에 따라 원근법적 구성을 가르치고 모델을 소개하는데 몰두했다. 그의 교육방식은 그의 수집품, 즉 메달, 조각상, 고대 비문, 이탈리아 각지의 그림, 그리스에서 직접 수집한 조각 등을 모방하는 것이었다. 사실상 스콰르초네는 고고학을 근대 미술 안으로 도입한 최초의 인물이었다.

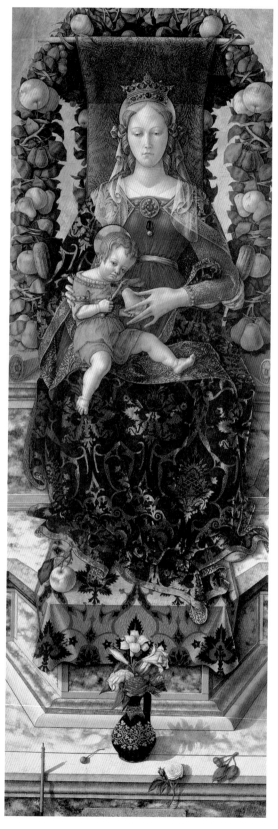

**카를로 크리벨리, 〈작은 초와 성모 마리아〉, 1490년, 밀라노, 브레라 미술관**

크리벨리는 인문주의-원근법 문화를 완벽하게 습득한 다음에 베네토 지방을 떠나 마르케 지방에 정착해 일생을 보냈다. 여전히 고딕 말기 문화와 부분적으로 연결된 상황에서 크리벨리는 금빛 배경이나 부조로 된 디테일 삽입과 같은 전통적 유산과 근대적인 방식을 혼합했다. 한편 과일 덩굴장식은 파도바의 선배 화가들을 연상시킨다. 브레라 미술관에 소장된 수많은 작품들이 증명하듯이, 결과는 매력적이었다. 이 작품은 1490년 해체된 다폭화의 일부분이다. 풍부한 덩굴장식은 우울함이 깃든 마리아의 순수한 얼굴 앞에서 중단된 것처럼 보인다. 이 그림에는 "월계관을 받은 기사 크리벨리(karolvs crivellus venetvs eqvess lavreatvs pinxit)"라는 서명이 있으며 이는 화가의 사회적 지위를 강조한다. 제목은 자칫하면 못보고 지나치게 되는 세부묘사와 관련되어 있다. 그것은 바로 그림 왼쪽 아래에 위치한 불 꺼진 가느다란 초다.

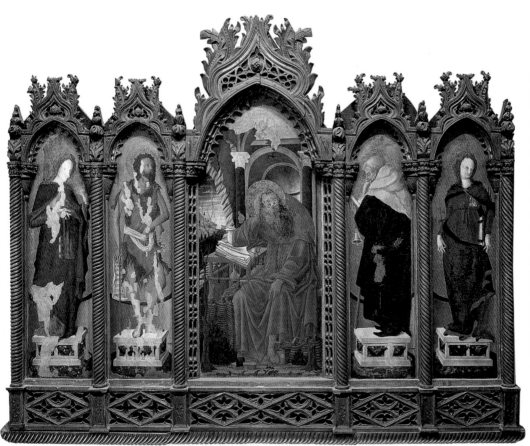

프란체스코 스콰르치오네, 〈라자라 다폭화〉, 1449년, 파도바, 시립박물관

베를린에 소장된 〈성모자〉(1445)와 함께 스콰르초네의 작품이 분명한 〈라자라 다폭화〉는 도나텔로의 조각에서 영향을 받은 흥미로운 요소들, 측면에 묘사된 성인들의 우아한 모습과 금빛 바탕처럼 고딕에 뿌리를 둔 전통적인 요소들의 흥미로운 종합이다. 도나텔로의 영향은 강렬하게 표현된 성인들의 모습에 숨어 있는데, 특히 다폭화 중앙에 자리 잡은 성 히에로니무스의 힘찬 인물 묘사에서 잘 드러난다. 이 작품은 파도바의 카르미네 교회에 있던 레오네 디 라자라 가문의 경당의 제단을 위해 1449년–1452년에 제작되었다.

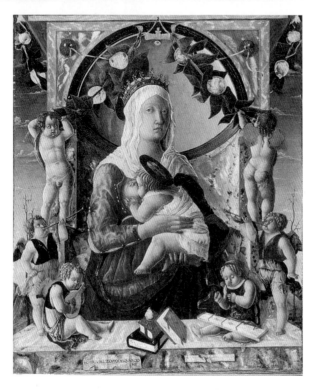

마르코 초포, 〈젖을 먹이는 성모〉, 1455년, 파리, 루브르 박물관

이 작품에는 '초포 디 스콰르초네의 작품'이라는 서명이 남아 있다. 실제로 이 화가는 스콰르초네의 제자 중 한명으로, 15세기 중반에 스콰르초네의 작업장에서 교육을 받았다. 초포의 작품에서 '스콰르초네식'의 특징들이 하나씩 발견된다. 꽃과 과일 덩굴 장식부터 대리석 틀과 코니스의 세부묘사, 강렬한 색채부터 이상한 자세로 그려진 푸토, 그리고 성인들의 섬세하고 표정이 풍부한 얼굴도 빼놓을 수 없다. 그러나 도나텔로의 조각상을 이해하려는 강한 의지와 공간적인 문제에 대한 관심에서 스승과 차이가 있다.

## 명작 속으로

**미하엘 파허**
4대 교부 제단화 / 1483년경
뮌헨, 알테 피나코테크

화가인가 조각가인가? 이탈리아 사람인가 독일 사람
인가? 인문주의에 속하는가 고딕에 속하는가? 미하
엘 파허는 15세기 후반 유럽 미술의 가장 위대한 인
물 중 한명이면서 가장 비전형적인 인물이다. 그는 양
자택일과 모순의 유희에서 대가로서 자신만의 독특
한 특징을 발견했다. 태어난 날은 미상이지만 어쨌든
파허는 1459년에 브루니코에 살고 있었고 오틸리아
와 결혼했다. 동일한 문화권에서 활동한 다른 화가들
처럼 파허는 다목적 작업장에서 도제생활을 하면서
화가로 성장했다. 미하엘은 나무 조각가와 화가로 유
명해졌다. 파허의 제단화는 대부분 심하게 해체되거
나 어떤 경우에 회복이 불가능할 정도로 파괴되었다.
특히 조각 분야에서 심했는데, 이러한 상황에서도 파
허의 두 가지 관심은 쉽게 구분된다. 하나는 이탈리
아식의 완벽한 원근법과 인문주의 문화이고, 다른 하
나는 알프스 산맥 지역에서 흔히 찾아볼 수 있는 동
화의 세계에 대한 관심이었다. 파허의 그림에서는 조
화로운 원근법이 적용되었지만, 때때로 불쑥 튀어 나
온 발코니, 첨탑 등이 있는 고딕식 건물이 등장한다.
해부학적으로 완벽한 비율의 인물들은 북구미술에서
일반적인 강렬한 표정과 주름진 얼굴을 가지고 있다.
동시대 피렌체의 그림처럼 조화롭고 웅장한 그림은
유럽의 고딕 말기의 색채와 투명한 빛으로 반짝인다.
파허의 《4대 교부 제단화》는 아우구스티누스 수도회
소속 수도원을 위한 작품이다. 이 그림은 세상 사람
들을 깜짝 놀라게 만들었다. 학식이 풍부한 성직자·
인문학자의 서재를 배경으로 4대 교부가 묘사된 중앙
패널이 조각이 아니라 그림이었기 때문이었다.

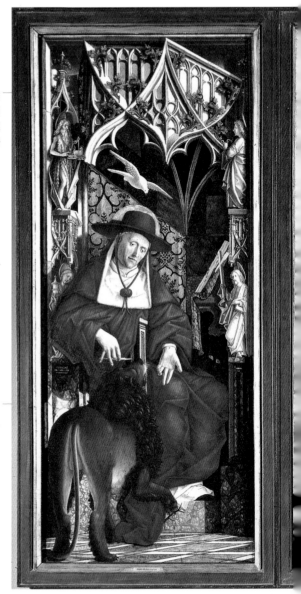

이 제단화는 브레사노네 근처에
있는 노베첼라 수도원 교회를 위
해 제작되었다. 원래 장엄한 조
각 작품으로 구상되었지만 회화
적인 방식으로만 제작되었다.

아주 낮은 단일한 시점을 채택
했기 때문에 인물들이 들어가 있
는 건축구조가 잘 드러났다.

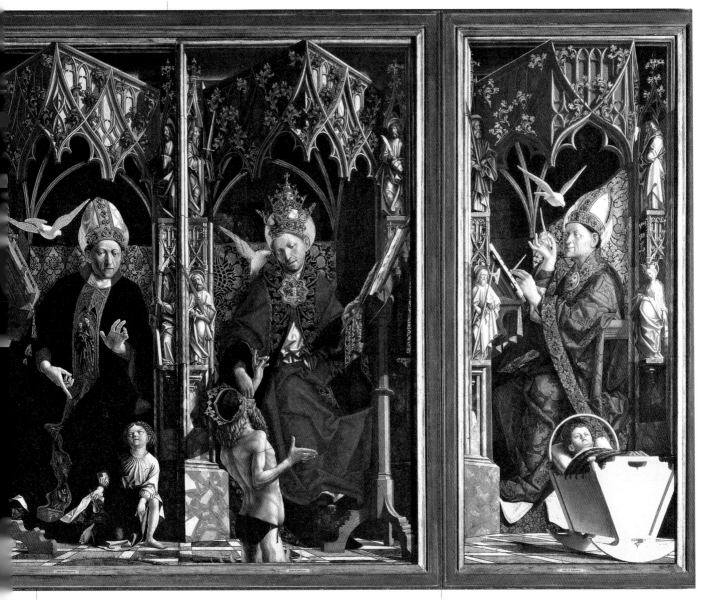

발다키노는 단색으로 그려진 작은 조각상들이 들어간 대리석 기둥으로 장식되었다.

중앙 부분은 다양한 자세로 포착된 4대 교부와 4개의 고딕식 건축물로 강조되었다.

오른쪽에서 들어오는 강렬한 빛은 작품의 웅장함을 강조하고, 디테일을 탐색하며, 작품 전체에 스며든 미묘한 불안감을 창출한다. 또 회화, 조각, 건축의 뛰어난 환영적인 종합을 이끌어내고 있다.

# 기마상

1430~1485년

## 용병의 승리

고대와의 만남은 화려하고 복합적인 장르로 찬양되었다. 그것은 청동기마상이며, 대표적인 예로 로마의 캄피돌리오에 있는 마르쿠스 아우렐리우스 황제 기마상을 들 수 있다.

인문주의 시대에 다시 유행하기 이전에, 기마상은 중세의 몇몇 걸작만으로 알려져 있었다. "공식적이며" 화려한 귀족 계급의 주문은 인상적인 작품의 제작을 촉진시켰다. 비록 무덤과 관련되어 있어도 군주는 가장 원기 왕성한 모습으로 표현되었다. 밀라노, 베로나, 나폴리, 베네치아, 프랑스나 카탈루냐 등지에서, 갑옷으로 온몸을 감싸고 문장이 그려진 투구를 쓴 채 말안장에 앉아 있는 군주의 기마상은 그의 사후 대대손손 물려줄 절대적인 권력의 상징이 되었다. 15세기에는 승리한 용병대장을 찬양하는 고전풍의 기마상 개념이 정착되었다. 청동은 '영광'을 표현하는 최고의 재료로 각광받았다. 파올로 우첼로와 안드레아 델 카스타뇨가 트롱프뢰유 기법을 이용해 용병대장의 군사적 미덕을 찬양하는 기마상을 피렌체 대성당에 그린 이후에, 르네상스의 청동 기마상의 전형을 만든 화가는 파도바에서 〈가타멜라타〉를 제작한 도나텔로였다. 이후 베네치아에서 베로키오가 바르톨로메오 콜레오니를 위해 구상한 기마상이 그 뒤를 이었다. 청동 기마상의 복잡한 기법과 창안은 레오나르도를 여러 번 자극했다. 하지만 그가 스포르차 가문과 트리불지오를 위해 밀라노에서 구상했던 조각상은 미완성인 채로 남았다.

**파올로 우첼로, 〈조반니 아쿠토 기마상〉, 1436년, 피렌체, 산타 마리아 델 피오레(대성당)**
존 호크우드(이탈리아어로 조반니 아쿠토)는 백년전쟁에 참가한 이후에 이탈리아로 건너와 피렌체를 위해 싸웠던 영국 출신의 용병이다. 피렌체 대성당은 피렌체 정부에 대한 그의 충성심을 기리기 위해 파올로 우첼로에게 기념 프레스코를 주문했다. 기마상은 단색으로 채색되었고 초록색의 선택은 조각상의 청동을 모방하려는 의도를 나타낸다. 이 작품은 우첼로의 서명이 남아 있는 드문 그림 중 하나다.

**안드레아 델 카스타뇨, 〈니콜로 다 톨렌티노 기마상〉, 1455-1456년, 피렌체, 산타 마리아 델 피오레(대성당)**
산 로마노 전투에서 승리한 이후에 용병대장 니콜로 다 톨렌티노는 피렌체 공화국 군대의 대장으로 임명되었다. 세상을 떠난 후에 그는 사람들의 기억속에 영원히 남기 위해 피렌체의 산타 마리아 델 피오레에 묻혔는데 피렌체 시는 안드레아 델 카스타뇨에게 그의 무덤에 기념 프레스코를 그리라고 주문했다. 이 작품은 파올로 우첼로의 〈조반니 아쿠토 기마상〉과 한 쌍을 이루며 역시 대리석을 모방해 그려졌다.

**도나텔로, 〈가타멜라타 장군〉, 1446-1450년, 파도바, 성 안토니오 광장**

갑옷을 입은 용병이 자신감 넘치는 평온한 자세와 표정으로 말안장에 앉아 있다. 왼쪽 허리의 검과 오른손에 든 지휘봉은 마치 개선행렬처럼 이 인물의 전진을 암시하는 역동적인 사선을 만들어낸다. 건장한 말은 실물을 관찰한 결과이지만 오랜 고전 전통과도 일치한다. 특히 베네치아의 산마르코 성당에 전시된 네 마리의 청동 말과 유사하다. 위로 들어 올린 왼쪽 앞발굽은 구체 위에 놓여 있다. 조각상의 지탱의 안정의 문제는 기마상을 제작할 때 중요한 기법적인 문제들 중 하나였다.

**안드레아 델 베로키오, 〈바르톨로메오 콜레오니 기마상〉, 1479-1483년, 베네치아, 조반니와 파올로 광장**

이 기마상은 베네치아 공화국에서 베로키오에게 주문했던 작품이다. 베로키오는 1481년에 피렌체에서 모형을 만들기 시작했고, 이 작품의 완성을 위해 1485년 베네치아로 이주해 작품을 마무리하면서 세상을 떠났다. 〈가타멜라타〉가 평온하며 균형을 이룬 사실성을 보여 준다면 베로키오의 작품은 말 탄 사람의 역동적인 힘, 제스처와 찌푸린 얼굴 등으로 대조적인 모습을 보여준다.

## 전투의 이미지
15세기 후반

### 영웅적 행위와 이야기

이탈리아 르네상스 회화, 특히 토스카나 지방의 15세기 회화에서 극적인 힘을 발산하는 작품은 찾아보기 힘들다. 인문주의 시대의 화가들은 통제된 표정 및 제스처, 부동의 인물에 대한 원근법 효과를 연구하는 것을 좋아했으며, 서술적인 이야기에서 지나치게 활기찬 상황은 피하려고 했다. 생각에 잠긴 성모 마리아와 양 옆의 성인들을 보여주는 그림이 전형적인 예다. 감정적 긴장, 행위, 역동성은 암시적으로만 표현되거나 강조되었다. 전투 장면은 이러한 정신적 태도를 이해하는 최선의 예다. 오늘날의 관객들에게 이 장면은 정지된 온갖 제스처의 모음으로 보이지만, 15세기 중반의 토스카나 지방 화가와 주문자에게는 수용할 수 있는 최대한 극적인 자극이었다. 원근법의 기하학적 규칙 연구에 집착한 사람으로 묘사되었던 파올로 우첼로는 메디치 가문의 궁에 있는 방을 장식하기 위해 전투장면을 선택했는데, 그 작품은 전쟁의 충돌이 아니라 귀족의 토너먼트 같은 인상을 준다.

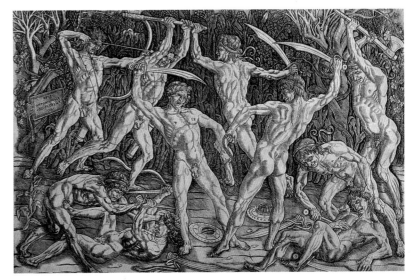

**안토니오 델 폴라이우올로, 〈이누도(ignudo, 나체 인물)의 전투〉, 1470–1475년, 뉴욕, 메트로폴리탄 미술관**
이 판화는 인물들의 윤곽선을 강조한다. 폴라이우올로는 태피스트리에서처럼 풀과 나무의 장막을 암시하면서 원근법적인 배경은 사용하지 않았다. 인체에 대한 묘사는 부분적으로는 실물을 참고했지만 무엇보다도 고전기 부조의 관찰을 통해 도움을 받았다.

**왼쪽**

**피에로 델라 프란체스카, 〈코즈로에에 대항해 싸우는 에라클리오〉, 1452-1459년, 아레초, 산 프란체스코**

피에로 델라 프란체스카는 진짜 십자가 이야기와 관련된 전설의 한 장면을 그리면서 연대기에 기록된 이야기를 언급하지 않았다. 하지만 그가 그린 전투는 파올로 우첼로가 그린 것에 비해 더 사실적이다. 감동은 역동성보다는 땅바닥에서 죽어가는 목에 상처 입은 병사와 같은 매우 인상적인 디테일과 함께 인물들에 대한 감정적 공감에서 기인한다. 구성은 파올로 우첼로와 비슷해 보인다. 구역을 나누지 않고 무술교본에서처럼 세심하게 고안된 제스처로 이루어진 싸움에 참가한 병사와 기사를 전경에 빽빽하게 배치했다. 하지만 파올로 우첼로와 달리 피에로 델라 프란체스카는 군대를 적군과 아군으로 분명하게 구분하지 않고 섞어놓아 관람자가 구분하기 불가능하다. 게다가 강렬한 빛이 그림을 환하게 밝히고 있다.

**파올로 우첼로, 〈산 로마노 전투〉, 1456년경, 피렌체, 우피치 미술관**

파올로 우첼로의 이 유명한 작품은 15세기에 있었던 전투의 '역사적인' 재현으로 종종 사용되었다. 작품의 연대는 여전히 논쟁 중이며 대략 15세기 중반에서 오르락내리락하고 있다. 이 작품이 원래 있던 장소는 미켈로초가 설계한 메디치의 새 보금자리인 메디치 궁이었다. 피렌체 군대가 승리한 이 전투는 세 가지 다른 순간으로 그려졌는데, 다른 두 점은 파리 루브르 박물관과 런던 내셔널갤러리에 소장되어 있다. 비록 이 이야기들이 내용 면에서 단일하고 극적인 이야기를 구성함에도 불구하고, 그 속에서 벌어지는 전투는 기사들의 호화찬란한 토너먼트라는 인상을 준다.

# 피에로 델라 프란체스카

1420~1492년

## 회화와 이론서의 사이에서

피에로 델라 프란체스카는 15세기 유럽 미술의 중심에 있는 화가다. 2세대 인문주의 대표 화가였던 그는 미술과 기하학, 원근법 규칙의 정확한 적용과 서정적인 표현의 완벽한 균형을 이루어냈다. 피에로가 처음 교육받은 곳은 피렌체였다. 피에로의 이름은 1439년 문서에 지금은 거의 완전히 소실된 프레스코 연작에 참여한 화가로 도메니코 베네치아노의 이름 옆에 등장한다. 이처럼 젊은 시절 잠깐을 제외하면 그의 모든 활동은 피렌체가 아닌 산 세폴크로, 아레초, 리미니, 페라라, 우르비노, 페루지아와 같은 '지방'에서 이루어졌다. 이렇게 보면 피에로는 이탈리아의 수많은 '변두리'에 인문주의를 전파하는 데 결정적인 역할을 했다고 할 수 있다. 1440년대가 되면서 그는 로마 등지에 체류하면서 산 세폴크로에서 여러 작품을 제작했고, 또 페라라에서 레온 바티스타 알베르티, 플랑드르 출신의 반 데르 베이던과 교제했던 것으로 보인다. 1452년에 피에로는 화가로서 일생일대의 대작을 맡게 되는데, 그것은 바로 아레초의 산 프란체스코 교회에 '참된 십자가의 전설'을 주제로 한 프레스코화 제작이었다. 1460년대에는 우르비노의 페데리코 다 몬테펠트로 공작의 궁정에서 활동했는데, 이 기간에는 인상적인 걸작 몇 작품을 그렸을 뿐 아니라 국제적인 화가들과 긴밀하게 교류했고 기하학 연구를 발전시켜 중요한 저서들을 출간했다. 1470년대 중반에 시력을 상실한 그는 그림을 중단하고 산 세폴크로로 돌아와 수학 연구와 이론서 완성에 몰두했다. 15세기 지성계의 상징적인 인물이었던 피에로 델라 프란체스카는 '신세계'를 발견한 날이었던 1492년 10월 12일에 세상을 떠났다.

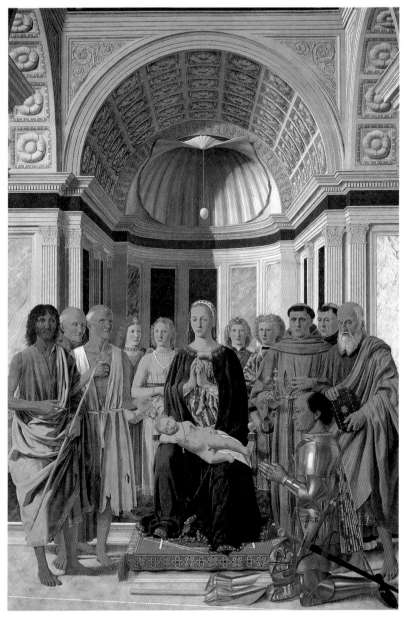

**피에로 델라 프란체스카, 〈몬테펠트로 제단화〉, 1472-1474년, 밀라노, 브레라 미술관**
이 제단화는 원래 페데리코 다 몬테펠트로 공작의 장례 경당으로 계획된 우르비노의 산 베르디노 교회에 걸려 있었다. 이 작품에서는 위대한 화가의 두 가지 정신의 조우가 이루어졌다. 우리는 기하학 이론, 원근법의 중요한 이론서의 저자를 발견하는 동시에 이상적인 이미지 정복을 목표로 했던 창조자로서 화가를 만날 수 있다. 이 그림의 배경은 르네상스식 건물 내부이고 비율은 인물들에 맞추어 세심하게 측정되었다.

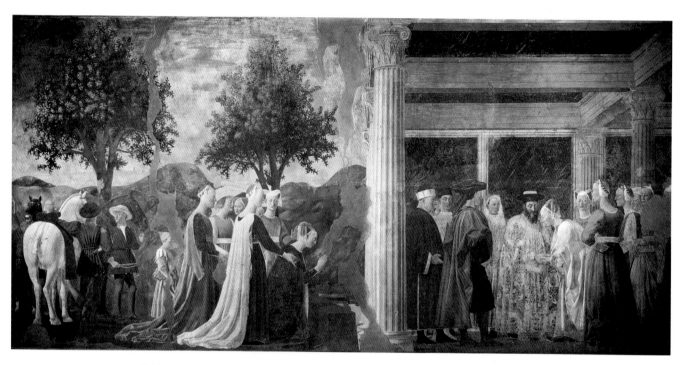

**피에로 델라 프란체스카, 『회화에서의 원근법에 관하여』중에서 '정면과 측면 방향의 얼굴 투영도', 1472-1475년, 레지오 에밀리아, 파니치 시립도서관**
1472-1475년에 집필된 것으로 추정되는 이 책에서 피에로 델라 프란체스카는 원근법 테크닉과 실제 적용된 예를 단계적으로 소개하는 방식으로 제일 간단한 것부터 복잡한 것까지 원근법 적용의 일련의 문제들을 보여주었다.

**피에로 델라 프란체스카, 〈시바의 여왕이 나무 십자가 앞에서 무릎을 꿇고 솔로몬 왕을 만나다〉, 1452-1476년, 아레초, 산 프란체스코 교회**
아레초에 있는 피에로의 프레스코화는 비례, 측정, 질서의 개념을 가장 잘 드러내는 명작이다. 13세기의 『황금전설』에서 영감을 받은 이 전설은 아담의 죽음부터 콘스탄티누스 황제에 이르는 나무십자가에 관련된 복잡한 이야기다. 화가는 장면들의 연속성을 주의 깊게 따르는 것이 아니라 벽 사이의 대칭과 아울러 리드미컬한 구조를 선호했다. 매우 엄숙한 예식, 혼란스러운 전투장면, 활기 넘치는 이야기, 서정적인 명상의 순간 등이 번갈아 가며 벌어진다. 모든 것을 지배하는 것은 이 대가의 우수한 정신이며, 이것은 확고한 수학적 논리로 제스처와 휴지기가 운율을 맞춘다. 피에로 델라 프란체스카의 위대함은 이러한 지성적 엄격함, 감정, 부드러움, 공포의 떨림과 반짝임 안에서 감동을 주는 방법을 알았다는 데 있다. 감정의 세계는 창안의 기하학적 순수함을 해치는 것이 아니라 오히려 고양시키고 강렬한 생명력을 불어넣었다. 시바의 여왕과 솔로몬 왕의 포옹장면은 마사초의 〈성전세〉에 등장하는 사도의 무리를 채택한 것인데, 여기서 그들은 고전적인 건축물 안에 들어가 있고 훨씬 더 웅장한 비율로 표현되었다.

# '신의 비율'과 '이상도시'

## 15세기

### 만물의 척도로서 인간

이탈리아의 수많은 화가 겸 인문주의자들은 미(美)를 수학적으로 정의하는 '황금비율'을 찾으려고 애썼다. 이들은 고전적인 모범의 부활과 자연의 직접 관찰 사이에서 불안정한 평행을 유지했다. 인문주의 시대에 화가들이 작업에 도움이 되는 실용적인 방법을 찾으면서 고대의 미술, 건축이론서가 재발견되고 주해작업이 이루어졌다. 토론의 중심에는 건축 구조와 인간 신체가 유사하다고 했던 기원전 1세기 비트루비우스가 있었다. 그에 따르면, 팔과 다리를 쭉 뻗은 인간은 배꼽을 중심으로 원과 정사각형 안에 완전하게 편입된다. 건축물이나 인체의 균형을 토대로 한 이러한 이론은 르네상스 시대에 비율 연구의 중요한 기준이 된다. 첸니노 첸니니는 세 부분으로 분할된 얼굴을 척도로 채택하라고 제안했고, 로렌초 기베르티는 비트루비우스의 도식의 모순을 주장하고 길어진 모듈을 제안했다. 레온 바티스타 알베르티는 10개의 '운기에(unghie)(다시 10개의 '미누티(minuti)'로 나눠짐)'로 분할되는 6개의 '피에디(piedi)'로 구성된 복잡한 기하학적 바둑판 안에 인물을 배치하라고 조언했다. 레오나르도는 원과 정사각형 안에 인물을 넣었다. 그는 여러 드로잉에서 규칙적인 바둑판에 따른 얼굴의 분해를 제시했지만, 신체의 유형, 표정, 용모 등이 매우 다양함을 계속 주장했다. 발견에 대한 욕구와 검증할 수 있는 규칙, 기하학적 토대, 양식적인 분석 등이 균형을 이루고 있던 이러한 분위기에서, 지성적인 논쟁의 중심에는 도시계획 연구가 있었다. 고전 모티프의 재발견과 건축기법의 현대화는 신체에 비유된 조화로운 비례를 가진 명확하고 선적인 구조를 낳았다. 미래지향적인 설계는 이렇게 탄생했고 특히 이탈리아에서 실현되었다. 효율적인 건축에 국한된 것이 아니라 사회적, 윤리적 영향도 시사했다는 점에서 중요하다.

**베르나르도 로셀리노, 〈두오모〉, 1459년경, 피엔차, 피오 2세 광장**

충분한 공적 공간, 양식적으로 멋지게 조화를 이룬 화려한 궁전들로 활기를 띤 16개의 일정한 구역이 있는 매력적인 도시, 피엔차는 이상도시가 실현된 예다. 로셀리니는 과거에 시에나의 인문주의자 에네아 실비오 피콜로미니였던 교황 피오 2세를 위해 코르시냐노 지역을 1461부터 1464년까지, 단 3년 만에 인문주의의 '이상도시'의 완벽한 모델로 탈바꿈시키면서 통합된 걸작을 구상하고 실현하는 방법을 터득했다. 여기서 육중한 건물의 견고함은 로지아와 주랑현관, 조각 장식의 세련된 아름다움으로 우아하게 변신했다. 또한 교황이 인타르시아 기법으로 제작된 나무 성가대석, 로셀리노가 직접 조각한 감실, 시에나 출신의 거장들의 금빛 배경의 제단화에서, 고대로 남아 있던 성당의 장식된 비품을 어떤 식으로도 변경하지 말라는 명을 내렸다는 점이 인상적이다.

**루카 파치올리, 『신의 비율』중 십이면체, 레오나르도 다 빈치의 드로잉에서 나온 판화, 1509년, 파리, 국립도서관**

피에로 델라 프란체스카의 활기찬 목소리, 이론서, 회화 작품 등에 실마리를 얻은 루카 파치올리는 '신의 비율'을 획득하기 위해서는 인간의 몸을 기하학적인 견고한 볼륨으로 분해하라고 조언했다.

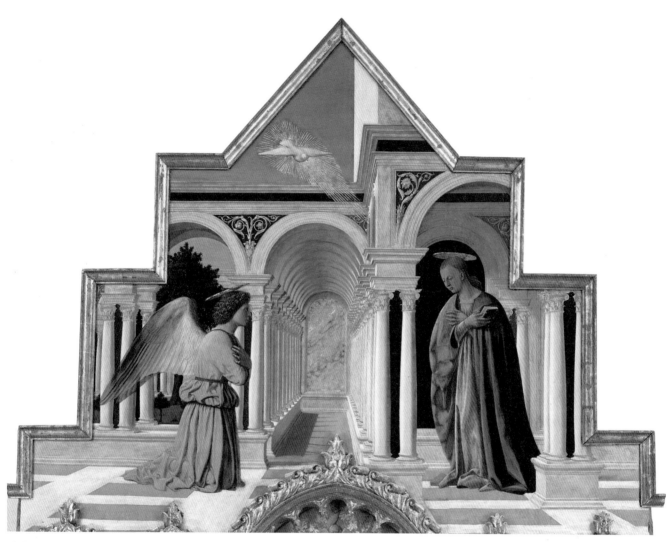

**피에로 델라 프란체스카, 〈수태고지〉, '성 안토니우스 다폭화'의 상단 그림, 1465년경, 페루지아, 국립 움브리아 미술관**
이 작품은 페루지아의 성 안토니우스 수도원의 수도사들을 위해 제작된 거대한 다폭화의 윗부분에 있는 그림이며 피에로 델라 프란체스카의 완벽한 원근법 구사를 증명하는 예다. 이러한 능력은 건축적인 측면에 국한된 것이 아니라 섬세한 빛과 그림자 묘사까지 확대되었다. 피에로는 추상적인 수학 계산으로 일종의 공간적 환영을 창출했는데, 이런 측면은 그의 말기 작의 전형적인 모습이다. 〈성 안토니우스 다폭화〉는 페루지아의 후작부인 브라치오의 딸인 일라리아 발리오니가 피에로 델라 프란체스카에게 주문한 것이다. 타지의 화가들과 르네상스적인 혁신과 관련된 작품들은 페루지아의 회화 발전에 결정적인 원인으로 작용했다.

# '그리스도의 모방'

## 15세기

### 경배의 형태

독일 미술은 광범위하게 전파된 경배 모델들을 탄생시켰고 그중 일부는 계속 복제되었다. 제일 많이 재현된 장면으로는 프랑스 고딕의 모델에서 기원했지만 새로운 부드러움을 보여준 '아름다운 마리아', 부활절 직전 일요일의 행렬에서 사용되었던 '당나귀를 탄 그리스도', 종종 비통함이 강조된 '십자가 처형', 죽은 그리스도를 무릎에 안고 있는 성모 마리아를 보여주는 '페스퍼빌트(vesperbild)'라는 이름으로 게르만 지역에 전파된 '피에타' 등이 있었다. 한스 뮬쳐는 독일 조각의 발전에 중요한 인물이었다. 화가로도 활동했던 그는 티롤 지방과 알프스 산맥에 이르기까지 남부 독일 문화권에 폭넓은 영향을 미쳤고, 표현적인 얼굴과 제스처, 강렬한 감정이입을 결합했다. 플랑드르와 부르고뉴에서의 화가 수업은 그의 긴 경력의 출발점이었다. 뮬쳐의 첫 번째 중요한 작품은 울마 대성당에 있는 〈고통의 그리스도〉(1429년경)라는 석조각이다. 이 작품은 슬뤼터르의 조각에서 출발했지만 동시에 새로운 사실적인 비애가 담겨 있다. 그의 인생 최대의 걸작인 〈비피테노 제단화〉(1458)는 회화와 조각이 혼합된 복잡한 작품이며, 지금은 여러 부분으로 분리되었다. 알토 아디제 시에 제단화의 날개 부분이 소장되어 있고 나머지는 독일과 오스트리아의 여러 박물관에 흩어져 있다. 남부 티롤 지방의 이처럼 거대한 제단화의 존재와 화가 겸 조각가로서 뮬쳐의 활동은 이어 등장한 미하엘 파허 시대의 중요한 선례가 되었다.

**한스 멤링, 〈그리스도의 수난〉, 1470-1471년, 토리노, 사바우다 미술관**
멤링은 도시 안에 수난의 여러 에피소드를 배치하는 독특한 구성을 고안했다. 이상화된 예루살렘은 플랑드르 지방의 상업 도시와 비슷한 높은 건물과 탑을 보여준다. 멤링이 넓은 공간을 배경으로 선택한 것은 도상적인 이유 때문이다. 사실적인 배경은 복음서의 이야기들이 자신의 도시에서 일어난다는 상상을 하도록 묘사하라는 권고에 적합하다. 태양이 비치는 벽의 세부는 이 플랑드르 화가의 특기인 대기 효과와 빛의 매우 정확한 표현을 관찰할 수 있는 기회를 제공한다.

**잘츠부르크의 조각가, 〈피에타〉, 1400년, 뮌헨, 바이에른 국립미술관**

**한스 뮬처, 〈고통 받는 그리스도〉, 1429년경, 울마, 대성당**
슐뤼터의 조각에서 기원했지만 사실적이며 새로운 비애감을 담고 있는 이 작품은 뮬처의 가장 중요한 작품이다. 인물의 신앙심의 고취를 드러내는 격앙된 제스처와 얼굴 표정에서 강렬한 감정적인 공감이 느껴진다.

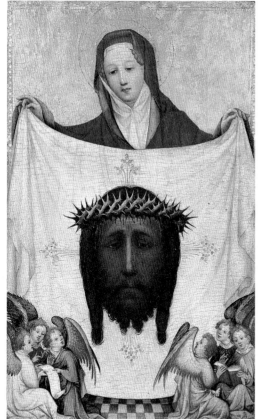

**베로니카의 대가, 〈그리스도의 얼굴이 남아 있는 손수건을 든 성녀 베로니카〉, 1420년경, 뮌헨, 알테 피나코테크**
15세기 수많은 독일 거장들처럼 이 화가의 정체도 알려지지 않았다. 그의 이름은 훗날 괴테가 찬양했던 이 경배화에서 유래했다. 단순한 구성이지만 웅장한 효과를 내는 이 작품에서 손수건 위의 그리스도와 성녀의 슬프면서도 순종하는 얼굴은 대구를 이루고 있다.

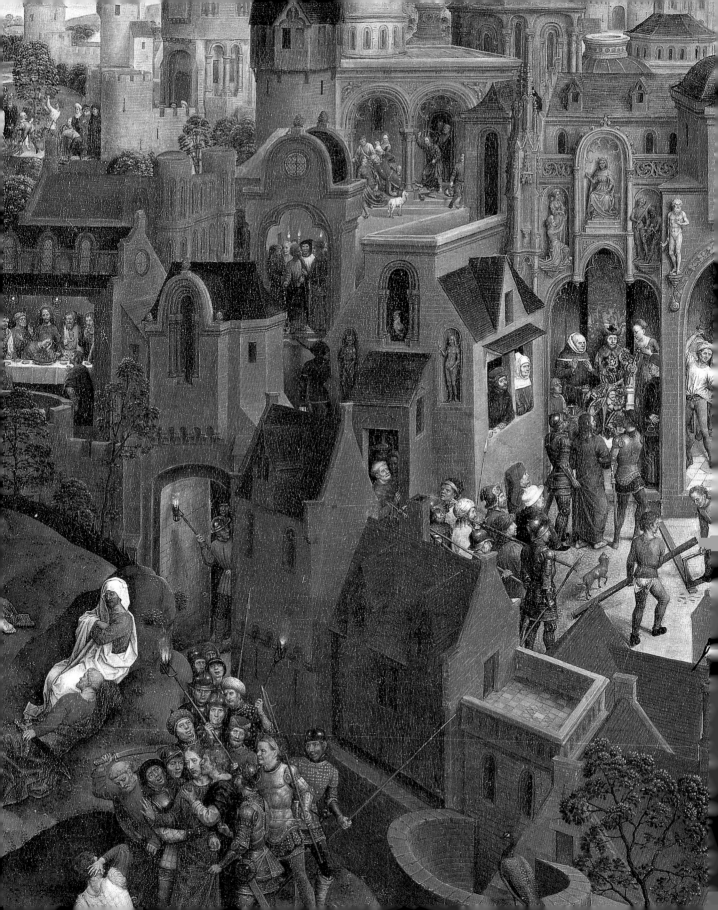

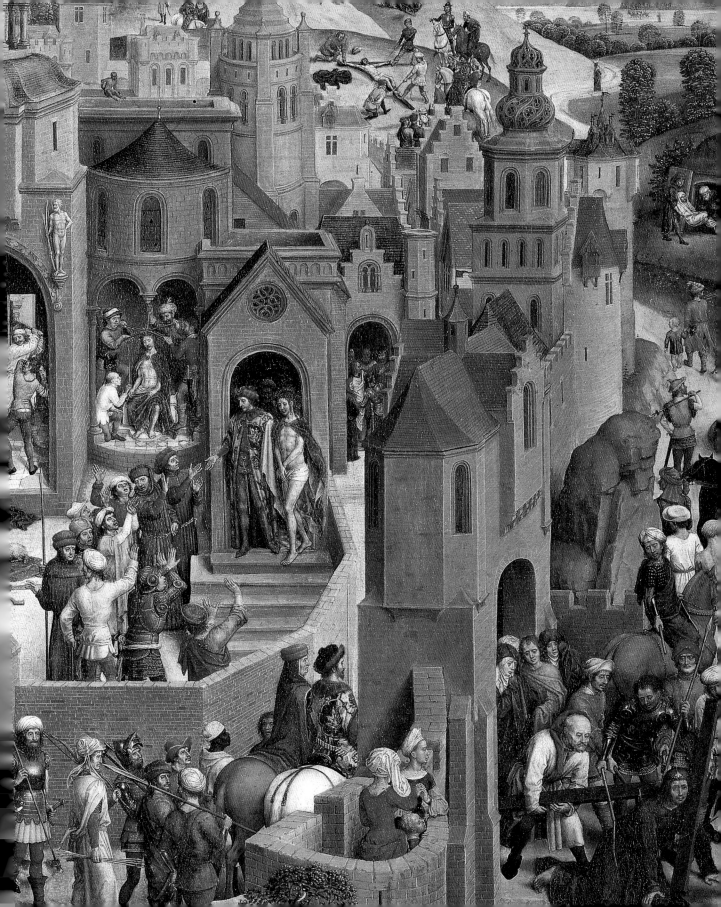

**니콜로 델라르카**
죽은 그리스도를 애도함 / 1485년경
볼로냐, 산타 마리아 델라 비타

출생지의 이름을 따 니콜로 다풀리아라고 알려진 니콜로 델라르카는 유명한 첫 번째 작품에서 이러한 이름을 얻었다. 그것은 볼로냐에 있는 산 도메니코 성당의 성궤(이탈리아어로 '아르카') 조각상이다. 여러 개의 조각상으로 구성된 이 멋진 작품은 니콜라 피사노가 제작하기 시작했고 그 뒤를 이어 여러 작가들, 그중에서도 젊은 미켈란젤로에 의해 장식된 것이다. 이 작품에서부터 절충적인 취향에서 시작해 니콜로의 성숙기 양식의 중요한 특징들을 알아볼 수 있다. 유려한 선의 움직임에서 볼 수 있는 말기 고딕의 영향과 함께 남부 유럽의 고전주의와 관련된 다양한 특징과 토스카나의 환경에서 나온 요소들이 공존하고 있다. 반면 극적인 과장은 부르고뉴 조각, 그중에서도 특히 클라우스 슬뤼터르의 작품의 영향이다. 그는 나폴리의 아라곤의 알폰소 5세의 궁정에서 활동한 카탈루냐 출신의 조각가를 통해 슬뤼터르를 알게 된 것으로 보인다. 니콜로가 나폴리에서 살았다고 가정하면 그는 틀림없이 카스텔 누오보의 아치 장식에 개입했을 것이다. 나폴리 여행의 가능성을 배제한다면 그가 조각가로 활동했던 도시는 볼로냐가 된다. 볼로냐에서 그의 행적이 처음으로 기록된 것은 1462년이었다. 이때 그는 산 페트로이오의 건설 작업장을 임대했고, 테라코타 인물상의 대가로 언급되었다. 그는 테라코타로 감동적인 걸작 〈죽은 그리스도를 애도함〉을 제작했다.

극적이고 사실적인 이 테라코타 조각 군상은 15세기 말 유럽 미술에서 전례없이 격렬한 감정을 표출하고 있다.

이러한 형태의 작품은 중부 이탈리아 문화권(토스카나, 움브리아, 로마)와 서쪽의 포강 유역(롬바르디아, 에밀리아, 서쪽 베네토)의 다양한 조형적 감수성을 이해할 수 있게 한다. 화가들의 잦은 교류와 여행에도 불구하고 북부의 미술은 형태적, 해부학적 규칙들을 무시하고 즉각적이고 매력적인 사실성을 추구하는 경향이 있었다.

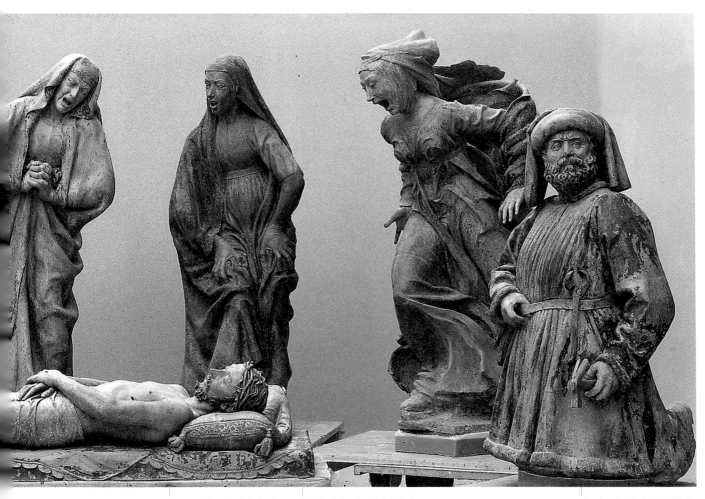

니콜로 델라르카는 '장례' 장르의 최대 걸작의 하나를 제작했다. 이 장르는 포강 유역에서 죽은 그리스도에 대한 경배와 연관된 전형적인 조각 군상이다. 곧 매장될 예수는 바닥에 누워있고 마리아와 제자들이 절망에 차 울부짖고 있다.

유연한 테라코타는 깊게 주름 패인 얼굴의 표정을 강조하는 데 좋은 재료이다.

니코데모와 요한은 평정심을 유지하고 생각에 빠진 자세를 취하고 있는 반면, 네 여인은 소리를 지르고 매우 극적인 제스처로 절망감을 드러내고 있다. 17세기의 에밀리아 지방의 한 작가는 끝없는 슬픔을 효과적으로 드러내는 새로운 표현이라고 평가했다.

# 시에나의 금과 환경

## 15세기

### 궁정적인 고딕의 요람

15세기 시에나는 14세기의 금세공품과 호화로움에 대한 기억을 찬양하는 듯 보였다. 이곳은 궁정적인 고딕의 요람으로 불릴 만했다. 시에나 대성당의 제단화는 매혹적인 금빛 배경으로 찬란하게 빛나고 있다. 야코포 델라 퀘르차, 로렌초 기베르티, 도나텔로-그리고 새로운 세기로 가면 젊은 미켈란젤로의 차례가 온다-와 같은 인문주의 조각의 초기의 주인공들이 청동과 대리석으로 만든 걸작은 15세기 시에나의 문화에 편입되었다. 하지만 한 작품에서 여러 명의 작가들을 볼 수 있었던 다채색 나무 조각상의 번영은 여전히 이 지역 조각의 가장 전형적인 표현이었다. 프란체스코 디 발담브리노, 도메니코 디 니콜로, 프란체스코 디 조르조 마르티니 등은 시에나와 주변의 수많은 작은 도시에서 기념비적인 작품을 제작했다. 시에나는 이탈리아 전체에서 문화와 예술이 가장 농축된 지리·역사적 지역에 속했다. 만약 시에나처럼 중요한 '중심지'가 분명 존재했다면 수많은 '변두리' 마을에서의 예술작품 주문의 활기는 비할 바가 아니다. 원래 지역에 운 좋게 남아 있는 수많은 작품 외에도 오늘날 매우 중요하고 소장품이 풍부한 지방 미술관들에서 그 증거를 찾을 수 있다. 15세기 이탈리아 인들에게 가장 매혹적으로 다가온 작품 〈오세르반자의 대가 다폭화〉로 빛나는 아시아노 미술관을 언급하는 것만으로 충분할 것이다. 회화의 영역에 머무르면서 스테파노 디 조반니, 즉 사세타처럼 놀라운 화가를 '위치시키는' 일은 항상 힘들다. 그의 수많은 작품은 불안정한 보존 상태, 일부분만 남은 것, 여러 나라에 소장되어 있기 때문에 쉽지 않지만 빨리 흘끗 보기만 해도 '후기 고딕'이라는 정의를 내릴 수 있다. 그러나 사세타는 산 세폴크로에 한때 소장되어 있었던 프란체스코 수도회의 다폭화 덕분에 피에로 델라 프란체스카가의 견습 시기에 자신의 이름을 남겼다.

사세타, 〈성 프란체스코의 신비한 결혼식〉, 1450년경, 샹티이, 콩데 미술관

반짝이는 금에 현혹되지 않는다면 사세타가 동시대의 프라 안젤리코와 유사한 공간과 구성 감각을 가지고 있음을 깨닫게 된다. 그러나 사세타의 양식은 귀족적이고 거의 의도적으로 시대에 뒤떨어졌으며, 시모네 마르티니부터 그가 보호자 겸 상속자로 생각했던 로렌체티 형제에 이르는 전형적인 시에나 고딕 전통을 기억하고 있었다.

시에나 풍경

시에나는 전통적인 모티프와 전위적인 화가와 작품의 완벽한 공존을 위해 이탈리아의 15세기의 멋진 통합체로 선택되었을 것이다.

오세르반자의 대가, 〈마리아의 탄생〉, 오세르반자의 대가의 다폭화 세부, 1430-1433년, 아시아노, 디오체사노 미술관

거대한 〈오세르반자의 대가의 다폭화〉는 활기찬 15세기 시에나의 예술적 환경의 증거 중 하나다. 일부 학자들은 이 작품의 제작자를 화가 사노 디 페이트로라고 추정하고 있다. 그는 동화와 현실, 인물과 공간에 대한 사실적인 감각과 금빛 동화 간의 균형을 유지할 줄 알았던 세련된 화가였다. 놀라운 공간구성부터 인물의 심리적인 역동성에 대한 관심, 세심한 디테일 묘사부터 그림 전체의 신비한 분위기까지, 이러한 수많은 요소들이 매우 흥미로운 이 다폭화의 중요한 장면인 '마리아의 탄생'에서 발견된다. 원래 아시아노의 산타가타 교회에 소장돼 있었던 이 다폭화는 '겸손의 성모 마리아'를 중심으로 '죽음'과 '성모 마리아의 장례'를 묘사한 위쪽의 세 개의 작은 그림으로 완성되었다.

# 롬바르디아 지방의 미술

1447~1466년

## 비스콘티 가문에서 스포르차 가문까지

15세기 중반에 비스콘티 가문에서 스포르차 가문으로 이행은 후기 고딕과 인문주의적인 새로운 모델로의 이전을 의미했다. 비스콘티 가문의 혈통이 끊어진 (1447) 이후에 암브로시아나 공화국이 세워졌지만 단명했고 프란체스코 스포르차가 밀라노에서 권좌에 오른 다음(1450) 필라레테를 비롯한 토스카나 거장들의 참여로 화려한 건축 사업들이 시작되었다. 프란체스코 스포르차는 피에로 데 메디치가 소개한 필라레테를 밀라노로 불러 들였다. 대성당에서 스포르차 성 (1451-1455)에 이르기까지 중요한 현장에서 일했던 그는 오스페달레 마조레(1456)를 건설했다. 이 건축물은 이 시기의 필라레테의 대표작으로 손꼽힐 뿐 아니라 기술적인 해법이나 평면측량의 측면에서 18세기까지 병원의 명백한 모델로 자리매김했다. 그는 주니포르테 솔라리를 필두로 한 롬바르디아 건축가들의 반대로 공작의 비호에도 불구하고 밀라노에서 완전한 성공을 맛보지는 못했다. 한편 15세기 말의 롬바르디아 화가였던 빈첸조 포파는 이른 고전주의와 전통과의 강력한 결속 사이에서 균형을 유지하면서 독자적인 노선을 구축하는 데 성공했다. 그는 롬바르디아 지방에서 초기 르네상스 시기의 대표적 화가로 두각을 나타내면서 스포르차 공국의 전체 시기에 양식적인 특성을 부여했다. 빈첸조 포파, 뒤이어 베르고뇨네 브라만티노와 함께 유명한 밀라노 화파가 출범했다. 밀라노 화파는 루도비코 일 모로 공작의 후원으로 밀라노와 롬바르디아의 다른 중심 도시에서 오랫동안 활동했던 브라만테와 레오나르도와 직접 교류했다.

**포르티나리 예배당**, 1462-1468년, 밀라노, 산테우스토르조

포파는 궁정의 후기 고딕 취향이 지배적이었던 밀라노에서 포르티나리 경당에 '순교 성인 베드로의 이야기'를 주제로 매우 현대적인 프레스코화를 제작했다. 복잡한 원근법적 구조와 넓은 자연 채광으로 인해 효과적으로 강조된 이 작품은 롬바르디아 전통에 대한 플랑드르의 유산과 브라만테가 밀라노에 도착하면서 풍부해진 인문주의 문화의 습득을 증명한다. 그러나 포파의 그림은 종종 명상적인 멜랑콜리로 가려진 것처럼 보인다. 이는 섬세한 명암 효과의 얼굴과 온화한 색조를 통해 표현되었기 때문인 것으로 보인다.

**오른쪽 위**
**자바타리 형제, 〈롬바르디아 궁정에 도착한 테오돌린다〉**, 1430-1448년, 몬차, 대성당

이 프레스코화는 롬바르디아 여왕 테오돌린다의 일생을 주제로 한 역작 44점의 한 장면이다. 이 그림처럼 단 하나의 이야기마저도 궁정의 분위기를 완벽하게 재현한다.

**체르토사, 1476년, 파비아**

파비아의 체르토사는 롬바르디아 지방뿐 아니라 이탈리아 북부의 가장 귀중한 건축물 중 하나이다. 첫 번째 밀라노 공작이자 파비아 백작 잔 갈레아초 비스콘티는 봉헌 경당을 세우기 위해 흐르는 강 사이에 위치한 한적한 이곳을 선택했다. 잔 갈레아초는 파비아에 유명한 비스콘티 성을 소유하고 있었지만 만족하지 못하고 기도를 위한 장소를 가지고 싶어 했다. 학자들은 파사드의 장식적인 요소 중에서 고대의 위인들의 옆모습과 알레고리적·신화적 그림이 있는 기단의 일부 메달, 주추의 조각상과 부조의 일부분, 촛대가 달린 쌍으로 된 창, 그리고 파사드 위쪽 면을 둘러싼 일부 대리석 등을 조각한 작가로 조반니 안토니오 아마데오를 꼽았다. 그는 1460년부터 밀라노의 조반니 솔라리의 작업장에서 견습 조각가 겸 설계자로 일했던 롬바르디아의 독창적인 조각가였다.

# 안토넬로 다 메시나의 지중해 여행

1430~1479년

### 플랑드르의 탐구와 이탈리아의 기념비성

안토넬로는 15세기 중반에 국제적인 회화에서 '지중해 항로'를 이해하는 데 중요한 화가다. 그는 플랑드르와 지역의 대가들부터, 피에로 델라 프란체스카와 교류하고 결국 베네치아 화파의 발전에 결정적인 영향을 미쳤다. 플랑드르의 분석적인 탐구 경향과 이탈리아 회화의 기념비성, 인문주의적인 원근법 적용, 빛과 색채의 분위기, 활기찬 배경과 생명력으로 넘치는 인물 사이에서 그 정도로 균형을 잡을 수 있는 화가는 당시에 아무도 없었다. 이는 매우 활동적인 이력의 결과라 할 수 있다. 안토넬로는 중요한 미술 중심지들을 방문하면서 자극을 주고받았다. 그는 방문한 도시의 모든 예술적 새로움을 빠르게 흡수하는 능력을 보여주면서 매번 중요한 공헌을 했는데, 이는 각 지역의 화파에서 혁신의 동력으로 전환되었다. 안토넬로는 시칠리아의 부르고뉴 출신의 화가 곁에서 보낸 첫 번째 시기 이후 1450년경에 국제적인 도시 나폴리에서 화가로 꿈을 키웠고 특히 플랑드르 미술을 접했다. 그는 초기작에서부터 세밀한 자연의 디테일에 대한 관심과 광대한 공간을 혁신적으로 결합하는 능력을 증명했다. 시칠리아 체류와 여행을 반복적으로 하면서 안토넬로는 독자적이고 급속한 발전을 이루었고, 이는 신비로 둘러싸인 매혹적인 초상화 연작과 십자가처형 주제의 새로운 해석을 통해 표현되었다. 이탈리아로 다시 돌아온 후 로마와 우르비노에서 피에로 델라 프란체스카와 교류한 안토넬로는 1474-1476년에 베네치아에서 머무르면서 제작한 위대한 걸작들과 함께 전성기를 맞이했고, 이 시기는 베네치아 회화발전의 중요한 시기였다.

안토넬로 다 메시나, 〈익명의 뱃사람 초상〉, 1465년 혹은 1470-1472년, 체팔루, 만르랄리스카 미술관
플랑드르의 그림에 대한 지식에서 출발한 안토넬로의 남성 초상화는 관람자와의 직접적인 관계와 표현적인 활력이 넘친다.

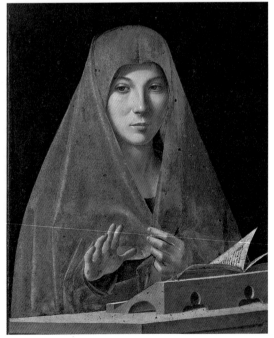

안토넬로 다 메시나, 〈예언자〉, 1476-1477년, 팔레르모, 아바텔리스 궁의 시칠리아 지방 미술관
안토넬로는 피에로 델라 프란체스카의 기하학적 규칙들을 아주 개인적으로 해석했다. 그는 색채와 볼륨을 최대한 단순화시켰고, 제스처와 표정을 억제했음에도 불구하고 감정의 공유, 정숙하고 순결한 감정들을 매혹적으로 드러냈다.

**안토넬로 다 메시나, 〈산 카시아노 제단화〉, 1475-1476년, 빈, 미술사박물관**

중앙의 인물군을 형성하기 위해 재결합된 이 세 부분은 안토넬로가 베네치아에 머물면서 제작한 거대한 제단화의 남아 있는 부분이다. 양식의 확고부동한 특징들과 함께 안토넬로는 빛과 색채에 대한 취향을 강조하면서 조반니 벨리니의 색채의 승리로 길을 열어주었다. 피에로 델라 프란체스카가 정착시킨 건축적 구성과 대화하면서 15세기 '사크라 콘베르사치오네(성스러운 대화-옮긴이)' 그림에서 자율적으로 발전한 〈산 카시아노 제단화〉는 르네상스 양식의 넓은 앱스 아래의 남녀 성인 두 쌍에게 둘러싸인 성모의 높은 옥좌를 보여준다. 그림 중앙의 삼각형의 선 안에 편입된 인물들과 대칭은 빛의 섬세함, 디테일에 대한 관심, 초상화가로서 안토넬로의 위대한 재능을 엿볼 수 있는 미묘한 심리적 얽힘 등을 통해 다시 한 번 활력을 되찾았다.

안토넬로 다 메시나
서재의 성 히에로니무스 / 1474년
런던, 내셔널갤러리

플랑드르, 이탈리아 각 지방, 스페인적인 경험에 열린 문화와 접했던 화가인 콜란토니오의 나폴리 작업장에서의 견습 시간은 안토넬로의 성장에 매우 중요했을 뿐 아니라 거의 찾아보기 힘든 그의 생애에 관한 확실한 자료 중 하나다. 실제로 안토넬로의 이 걸작은 콜란토니오가 사용했던 모티프를 다시 채택한 것이었다. 성 히에로니무스는 347~420년에 살았던 학자였다. 그는 특히 헤브라이어 구약성서를 번역했고 종교적인 주제의 수많은 저작들을 남겼다. 콜란토니오가 전설에 따라 사자의 발톱에서 가시를 뽑는 성 히에로니무스를 좀더 일상적인 차원으로 다루었다면, 안토넬로는 더욱 르네상스적인 특성을 드러내면서 이 주제를 다시 해석했다. 그는 성 히에로니무스에게 당대의 학자의 이미지를 부여하면서 공부에 몰두하고 있는 인문주의자로 묘사했다. 배경 묘사는 대단히 독창적인데, 세심하게 묘사된 풍경이 보이는 창문 덕분에 더 가볍고 밝아 보인다. 이는 이탈리아의 아라곤 왕국의 전형적인 건축과 플랑드르에서 유래한 빛의 사용으로 생동감이 느껴지는 정확한 원근법적 구조를 다시 채택한 것이다. 바닥에 사용된 기교의 원천은 다양하다. 안토넬로는 사자라는 도상학적 요소를 배제하지 않고 측면으로 옮겨 놓았다. 사자는 능숙하고 세심하게 묘사된 공작 및 다른 요소들과 함께 어우러지면서 신비한 분위기와 상징적인 암시들을 창출한다.

이 장면은 아치형의 거대한 창문 안에 들어가 있다. 이는 플랑드르 화가들이 때때로 이용했던 구성 방법이었고 레온 바티스타 알베르티의 저서에도 나온다.

여러 광원에서부터 그림으로 들어오는 빛이 놀라운데, 이는 플랑드르 회화를 참고했다는 증거다. 안토넬로는 새로운 공간적인 자각으로 플랑드르 회화를 더 풍부하게 만들었다. 과거에 이 작품의 작가는 멤링으로 추정되었다.

넓은 고딕식의 건물 내부의 성인의 서재는 독서대, 의자, 넓은 책장, 그리고 심지어 아로마 식물이 꽂혀 있는 두 개의 병에 이르기까지 모든 것이 완벽하게 구비된 방이다.

기하학적인 타일 바닥은 '시선을 사로잡는' 원근법적 기교를 보여준다.

# 인타르시아 기법

15세기

## 나무 위의 원근법

이탈리아는 다른 분야에 비해 나무 조각 장르에서는 두각을 나타내지 못했지만 특별한 원근법적 기교가 중요했던 인타르시아 기법(쪽매붙임 상감)이 유래, 발전한 곳이었다. 때로 다양한 색조를 띠도록 처리된 나무 조각에 시간을 요하는 정교한 기법으로 제작된 인타르시아 패널은 종교적이든 세속적이든 모든 장소에 적합했다. 인타르시아 패널로 둘러싼 성가대석과 거대한 악보대가 있는 수도원의 성가대석, 벽을 둘러싼 인타르시아 패널 이외에도 벽장과 선반의 문처럼 사용된 군주들의 '스투디올로'('작은 서재'를 뜻하며 15세기 중·후반 인문주의자와 군주들 사이에서 크게 유행한 공간−옮긴이) 등 인타르시아 기법은 다양하게 사용되었다. 전혀 다른 문맥으로 이용되었음에도 불구하고 15세기 인타르시아 대가들은 원근법에 대한 지속적인 흥미를 보여주었다. 인타르시아는 복잡한 원근법 기교의 표현과 연구에 가장 효과적인 기법이었다. 파올로 우첼로와 피에로 델라 프란체스카처럼 위대한 원근법 연구가가 인타르시아를 위한 드로잉을 한 것은 전혀 우연이 아니다. 반쯤 열린 문, 다양한 기하학 기구가 있는 선반, 십자가, 악기, 갑옷 일부나 작은 새가 들어 있는 새장, 자연풍경이나 '이상도시'를 보여주는 창과 같은 가상의 사물들이 인타르시아 기법으로 모습을 드러냈다. 15세기에 인타르시아 기법은 거의 이탈리아에서만 사용되다가 이후 몇 세기 동안 서서히 알프스 북부로 확산되었다.

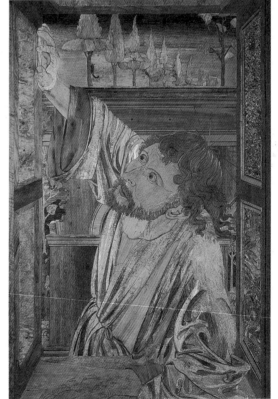

**안토니오 디 네리**, 〈나무 성가대석〉, 세부, 1483-1502년, 시에나, 대성당, 성 요한 경당
인타르시아는 나무의 선택과 처리, 특별한 절단, 정확한 이음새에 있어 중요한 기술적 능력이 요구된다.

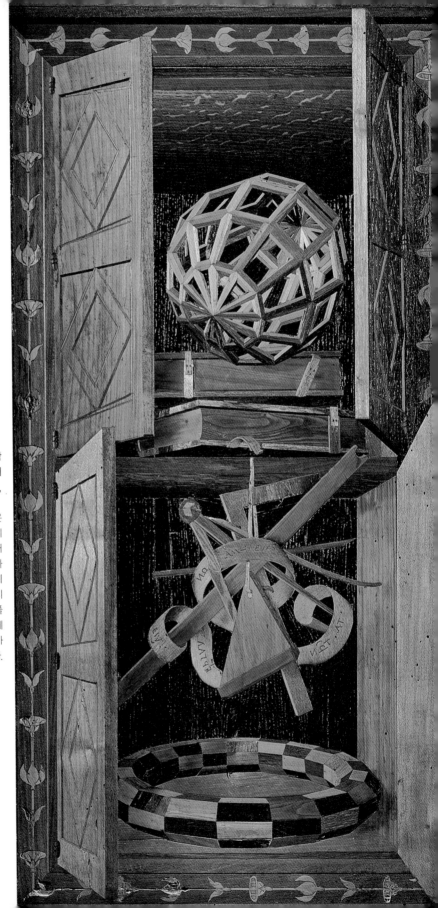

왼쪽

**바치오 폰텔리 혹은 줄리아노 다 마이아노**, 〈페데리코 다 몬테펠트로의 스투디올로의 인타르시아〉, 산드로 보티첼리와 프란체스코 디 조르조 마르티니의 드로잉을 바탕으로, 1470년경, 우르비노, 공작궁

우르비노 공작의 스투디올로의 인타르시아 패널은 필적할 대상을 찾기 힘들 정도로 놀라운 작품이며 그의 이야기를 상징적으로 보여준다. 갑옷을 걸치고 여러 해를 보낸 후에, 전사로만 알려졌던 것만큼 평화를 사랑했던 공작은 갑옷을 벗을 수 있었다. 이제 뮤즈들의 시대가 도래했다. 열린 책장 안에는 아스트롤라베, 류트, 책, 혼천의 등과 같은 지식과 예술의 기구들이 들어차 있다. 그의 스투디올로 상단에는 이곳에 존재하지만 시간상 아주 멀리 떨어진 저명인사, 고대 작가, 사상가들의 초상화가 걸려 있다. 이들은 거대하고 화려한 공작의 궁전의 작지만 중심적인 위치에 조용히 자리를 잡았다.

**프라 조반니 다 베로나**, 〈기하학 기구가 묘사된 인타르시아 패널〉, 1515–1516년경, 아시아노, 몬테 올리베토 마조레 수도원

몬테 올리베토 수도사들의 삶은 조반니 다 베로나에게 인타르시아 미술의 기본적인 법칙을 배우기 위한 기회가 됐다. 이 성가 대석들은 원래 시에나의 산 베네데토 성당을 위해 제작되었지만 1820년 시에나 성당에 나폴레옹의 군대가 진주했던 시기에 옮겨져 이 수도원의 원래 성가 대석의 자리를 차지하게 되었다.

## 베로키오의 작업장의 레오나르도

1452~1482년

### 불안한 젊은 시절

15세기 후반에 베로키오와 다재다능한 대가들의 작업장에서 일하던 젊은이들 중에서 새로운 인물들이 두각을 나타냈다. 폴라이우올로 형제, 젊은 피에트로 페루지노, 도메니코 기를란다요, 필리포 리피의 아들인 필리피노, 훗날 로렌초 일 마니피코의 사랑을 받게 되는 화가 산드로 보티첼리가 바로 그들이다. 1470년경에 새로운 취향은 선을 중요하게 생각하는 분위기, 투명하고 반짝이는 표현, 우아한 제스처 등을 지향했다. 피렌체 화파는 비록 약간 피상적일지라도 최고의 세련미를 보여주고 웅장한 효과를 내며 양식적으로 완벽한 회화를 지향하는 것으로 전개되었다. 레오나르도는 이러한 순응주의에 반기를 들었다. 처음에 베로키오의 제자로 1470년경 통상적인 작업장에 편입된 그는 곧 피렌체 화파와 대립하게 되었다. 움직임과 표현 연구, 발견에 대한 애정, 감정을 형상화하려는 의지 등은 그를 페루지노, 보티첼리, 기를란다요처럼 우아한 선적 표현을 지향했던 동시대 동료화가들과 구분시켜 준다. 당시 레오나르도는 자연을 열정적으로 연구했고 대양과 우주의 무한한 공간에 매료되었다. 또한 신체 기관의 신비를 탐구했다. 회화가 "모든 과학 중에서 가장 완벽"하다고 확신했던 그는 인간의 정신과, 안개와 수증기, 스푸마토 기법이 적용된 원경으로 세계를 묘사, 인식하는 능력에 한계를 두지 않았다. 독설가, 완벽주의자였던 레오나르도는 작업에 걸리는 시간에 무관심했다. 작업시간에 의해 작품이 평가되었던 르네상스 시기에 그는 최초로 지성적인 특성을 강조했다. 그는 페루지노의 제자들이 스승의 양식을 완벽하게 위장하는 시스템을 지적했다. "나는 그 누구도 다른 화가의 수법을 모방해서는 안 된다고 화가들에게 말한다."

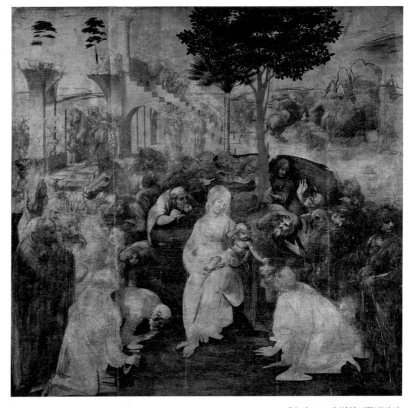

**레오나르도 다 빈치, 〈동방박사의 경배〉, 1481-1482년, 피렌체, 우피치 미술관**
원래 변두리의 작은 교회에 걸릴 예정이었던 이 작품은 지금 일부 스케치만 남아 있는 상태로 전하고 있다. 미완성이지만 이 그림은 관람자의 참여하여 화가와 공감하게하는 힘을 가지고 있다.

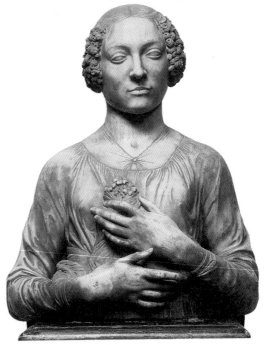

**안드레아 델 베로키오, 〈작은 꽃다발을 든 부인〉, 1475년, 피렌체, 바르젤로 국립미술관**
베로키오의 작업장에서 예술적인 성장을 이루어냈던 레오나르도는 훗날 3/4 초상화를 발전시키게 된다. 〈지네브라 벤치〉(1475년, 워싱턴 내셔널갤러리)는 베로키오의 걸작 〈작은 꽃다발을 든 부인〉에 대한 반응이었다.

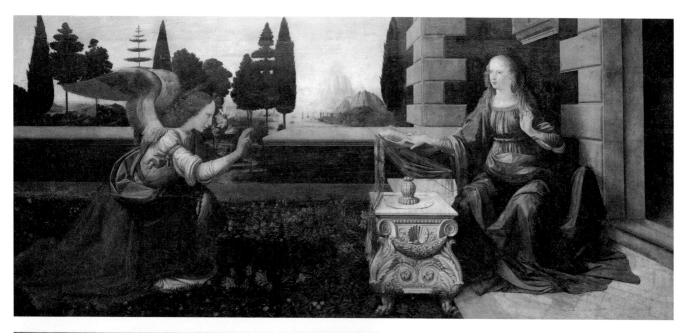

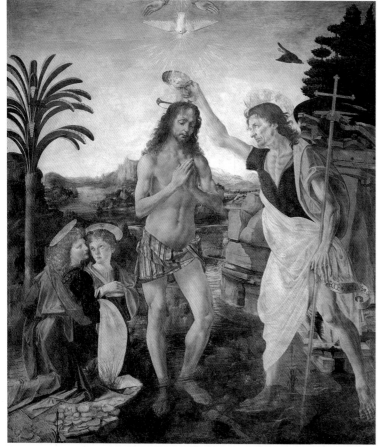

**레오나르도 다 빈치, 〈수태고지〉, 1470-1475년, 피렌체, 우피치 미술관**

이 그림은 베로키오의 작업장을 나온 레오나르도가 전적으로 자신의 힘으로 제작한 초기 작품 중 하나로 간주되고 있다. 원근법적인 단축법이 불안정하게 적용된 고전적인 독서대처럼 경미한 몇 가지 결함은 이

제 막 일을 시작한 한 천재의 실험적인 시기의 의의를 훨씬 더 잘 이해할 수 있게 해준다. 전경에 꽃이 핀 초원부터 점점 희미해지는 배경에 이르기까지 자연에 대한 열정적인 표현, 아름다운 옷 주름, 섬세한 붓놀림 등은 레오나르도의 양식의 기본적인 방향을 예고한다.

**안드레아 델 베로키오와 레오나르도 다 빈치, 〈그리스도의 세례〉, 1470-1478년, 피렌체, 우피치 미술관**

이 작품은 베로키오가 그의 조수들과 협업했음을 알려주는 중요한 증거다. 조각가이자 귀금속 세공사였던 안드레아 델 베로키오는 사실 청년 레오나르도 다 빈치와 또 다른 화가(일부 학자들은 산드로 보티첼리로 보고 있음)와 함께 이 작품을 그렸다.

# 바티칸과 로마의 재부상

1450~1503년

## 성년(聖年)부터 교황 보르지오까지

아비뇽 시기를 마감하고 로마로 돌아온 교황들은 우선 바젤과 콘스탄츠 공의회를 통해 교황의 역할을 한층 견고하게 다져야 했다. 이로써 로마의 재부상의 계기가 마련되었다. 1425-1430년경에 젠틸레 다 파브리아노와 피사넬로가 작업했던 라테라노와, 테베레 강의 반대편에 있는 바티칸에 관심이 집중되었다. 교황청이 바티칸으로 이전되었고, 한때 변두리였던 성 베드로 대성당 인근 지역은 거대한 작업장으로 변했다. 교황 니콜로 5세가 재임하던 1450년경에 프라 안젤리코가 그린 프레스코화는 웅장한 인물과 원근법을 토대로 한 조형 문화의 첫 성공이었다. 1450년 성년을 맞이해 푸케, 반 데르 베이던, 프라 안젤리코, 피에로 델라 프란체스카가 로마로 왔다. 한편 이슬람 세력이 유럽 중심부에 다가오자 로마는 기독교의 심장과 '세계의 수도'의 역할을 회복했다.

교황 식스투스 4세가 추진한 사업들은 바티칸 궁의 발전에 중요했다. 그는 바티칸 도서관을 건립했고 이후 1480년경에 중요한 행사들이 열리는 장소인 시스티나 경당을 건설했다. 교황은 이곳의 벽에 프레스코화를 그릴 보티첼리, 페루지노, 기를란다요 같은 피렌체 화가들을 로마로 소환했다. 개선문 같은 고전 건축을 볼 수 있는 이 그림들은 웅장한 분위기를 띠고 있으며 각각의 에피소드는 안정적인 리듬에 따라 전개된다. 이런 작품들로 15세기 말의 양식적 특징들이 확립되고, 시스티나 경당은 르네상스 미술의 기준점으로 부상했다. 피렌체의 대가들이 떠난 이후에도 장식효과에 대한 애정은 계속되었다. 논란이 많았던 교황 알레산드로 5세 보르지아가 재임한 1490년대에는 베르나르디노 핀투리키오가 활약했다. 그는 고대의 장식 모티프들로 가득 찬 바티칸 궁의 교황의 아파트먼트에 기묘한 프레스코화를 그렸다.

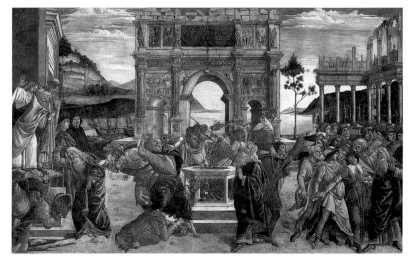

**산드로 보티첼리, 〈고라 반역에 대한 처벌〉, 1481-1482년, 바티칸 시국, 바티칸 박물관, 시스티나 경당**
이 작품의 맞은편에 있는 페루지오의 〈베드로에게 천국의 열쇠를 주는 그리스도〉와 밀접하게 연관된 이 장면은 교황의 권위에 도전했던 사람에게 예정된 피할 수 없는 형벌을 암시한다. 그림 중앙의 웅장한 콘스탄티누스의 개선문을 중심으로 구성되었지만 이 작품은 맞은편 페루지노의 그림에서 인상적인 통합 능력의 부재로 인해 다소 단편적으로 보인다.

**피에트로 페루지노, 〈베드로에게 천국의 열쇠를 주는 그리스도〉, 1481-1482년, 바티칸 시국, 바티칸 박물관, 시스티나 경당새 경당의 측면**
벽에 그릴 프레스코화를 위해 식스투스 4세가 불러들인 수많은 화가 중에서 피에트로 페루지노가 차지하는 위치는 특별했다. 바사리의 주장과는 반대로 시스티나 경당에 그림을 그리기 위해 모인 쟁쟁한 화가들을 조정하는 역할은 보티첼리가 아니라 페루지노의 몫으로 돌아갔다. 열쇠를 전달하는 이 장면은 복잡한 상징과 당대에 대한 암시로 얽혀 있는 '그리스도와 모세 이야기'의 다양한 에피소드를 통해 교황의 우월성과 교회의 역사적 기능을 찬양하도록 방향이 맞춰진 전체 연작이 전달하려는 관념적인 메시지의 종합으로 볼 수 있다.

**시스티나 경당, 1481–1541년, 바티칸 시국, 바티칸 박물관**

식스투스 4세(1471–1484 재위)가 추진한 열정적인 도시계획과 기념 건축 중에서 바티칸 궁에서 교황 궁정의 가장 엄숙한 직무에 할애된 시스티나 경당 건립은 가장 대표적인 사업이었다. 이 프로젝트는 바사리부터 피렌체 건축가 바치오 폰텔리까지 연관되었다. 구 경당 터에 건립된 시스티나 경당은 반원형 천장이 덮인 단순한 직사각형 공간이며 1477년에 공사를 시작해 1483년에 축성되었다. 멋진 상감 타일의 중앙에는 우아한 대리석 설교단이 있고 측면 벽은 수평적인 띠로 나누어지는데, 아랫단에는 교황의 문장이 있는 가상 커튼이 그려져 있다. 중간 단은 오른쪽에 '그리스도 이야기'와 왼쪽에 '모세 이야기'를 주제로 한 프레스코 연작이 차지하고 있다. 이 연작은 보티첼리와 페루지노를 비롯한 피렌체 대가들의 솜씨로 그려졌다. 또 창문이 있는 상단에는 30명의 초대 교황들의 초상화가 늘어서 있다. 1508–1512년에 미켈란젤로는 별이 빛나는 단순한 하늘이 그려져 있던 원래 천장을 유명한 그림으로 장식했다. 배경의 벽에는 1536–1541년에 미켈란젤로가 그린 〈최후의 심판〉이 위용을 드러내고 있다.

**멜로초 다 포를리**
바르톨로메오 플라티나를 바티칸 도서관의 책임자로 임명하는
식스투스 4세 / 1477년경
바티칸 시국, 바티칸 박물관

이 프레스코화는 '교황의 화가'가 1475–1477년에 교황의 도서관을 위해 구상한 장식 중에서 유일하게 남아 있는 그림이다. 금색과 파란색 소란반자 천장이 있는 매우 위엄 있는 르네상스적인 건축물을 배경으로 한 이 그림은 무릎을 꿇은 인문주의자 바르톨로메오 플라티나가 교황청 사람들이 지켜보는 가운데 식스투스 4세로부터 교황의 도서관을 위탁받는 의식을 기념하기 위해 제작되었다. 이 의식에는 라파엘레 리아리오와 오른쪽의 줄리아노 델라 로베레 추기경과 왼쪽의 평신도 조반니 델라 로베레와 지롤라모 리아리오가 참석했는데, 이들은 모두 교황의 일가친척이었다. 이 고귀하고 우아한 장면은 위대한 주문자들의 후원 아래 문학과 예술 세계의 관계와 15세기 문화의 정수를 보여주는 이미지다. 레온 바티스타 알베르티의 예에 발맞춘 원근법이 완벽하게 적용된 공간에서 라틴문자의 긴 비문이 말해주듯 엄숙한 에피소드가 전개되고 있다. 평온하지만 위엄 있는 자세는 피에로 델라 프란체스카의 교훈을 상기시킨다. 또한 로마에 인문주의적 조형 문화를 전파하는 데 매우 중요한 화가였던 멜로초 다 포를리는 훗날 교황 율리우스 2세가 될 줄리아노 델라 로베레로부터 산티 아포스톨리 성당의 앱스에 프레스코화를 제작하라는 명을 받았다.

원근법이 적용된 이 멋진 건물은 바티칸 건물들의 실제 모습에 이상적으로 부합한다. 이는 새로운 건축 문화를 위한 이상적인 모델로 간주된다.

델라 로베레 가문 출신인 교황 식스투스 4세는 15세기 후반에 로마의 재부상의 주역 중 한명이었다. 시스티나 예배당 건설과 벽면 장식은 그의 덕분에 가능해졌다.

인문주의자 바르톨로메오 사치(플라티나라는 애칭으로 불림)는 바티칸 도서관을 관리하는 일을 맡았다. 플라티나의 대표적인 저서는 교황청의 역사였다.

TEMPLA DOMVM EXPOSITIS·VICOS FORA MOENIA PONTES·
VIRGINEAM TRIVII QVOD REPARARIS AQVAM·
PRISCA LICET NAVTIS STATVAS DARE COMMODA PORTVS·
ET VATICANVM CINGERE SIXTE IVGVM·
PLVS TAMEN VRBS DEBET. NAM QVAE SQVALORE LATEBAT·
CERNITVR IN CELEBRI BIBLIOTHECA LOCO·

# 베네치아와 르네상스의 여명

## 1450~1490년

### 전통과 혁신

15세기 중반까지 베네치아에서는 중세 전통이 계속되었다. 종교와 의회의 힘은 르네상스로 막 진입하려던 베네치아 공화국의 특유의 이미지를 통해서도 드러났다. 산 마르코 성당의 모자이크가 비잔틴 미술의 규범을 따랐다면 공작궁은 후기 고딕시기의 세련된 장식을 보여주었다. 1450년경 안드레아 델 카스타뇨, 파올로 우첼로, 도나텔로 등의 피렌체 화가들은 베네치아 회화에 아무런 족적을 남기지 못했다. 베네치아에서는 야코포 벨리니가 운영하는 작업장이 두각을 나타냈다. 그곳에서는 야코포의 아들 젠틸레와 조반니, 무라노 섬이 본거지였던 비바리니 가문의 아들이 화가의 꿈을 키워가고 있었다. 1475년에 안토넬로 다 메시나가 베네치아에 오면서, 조반니 벨리니는 기하학적 형태의 규칙적인 배열과 빛으로 구성된 공간의 새로운 개념을 받아들였고 베네치아 화파를 이끌었다. 한편 조화로운 리듬과 고전적인 장식 요소의 도입을 통한 건축적인 변혁은 도시의 이미지를 혁신시켰다. 건축가 마우로 코두시와 롬바르도 가문의 사람들은 이러한 취향을 수많은 공공 건축물과 개인 저택에 적용했다. 교회와 저택들은 단순한 직선 구조를 바탕으로 설계되었고, 둥근 선이 두드러지는 창문, 합각, 로지아와 돌로 된 채색 원반, 알록달록한 대리석 사각형, 우아한 조각으로 장식되었다. 활발한 건설 활동 덕분에, 수십 년 동안에 베네치아는 큰 변화를 겪었다. 많은 시민들의 협동조합이었던 '스쿠올라' 는 베네치아 회화의 발전을 촉진했다. 그들이 봉헌한 성인의 삶을 주제로 한 거대한 내러티브 회화 연작을 주문한 덕분이었다.

이러한 찬란함은 외교 보고서와 기행문에서 증언되었고 국제적인 반향을 불러일으켰다. '가장 평화로운' 공화국 베네치아는 점점 큰 관심의 대상이 되었다.

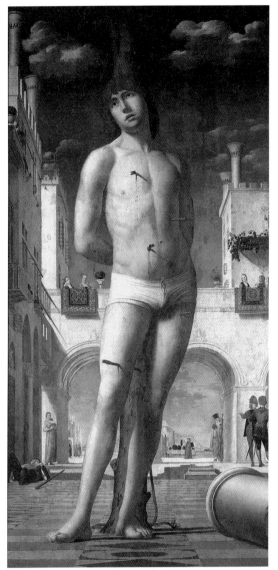

안토넬로 다 메시나, 〈성 세바스티아노〉, 1476년, 드레스덴, 회화관

이 순교성인의 그림은 원래 안토넬로가 베네치아에 체류하면서 그렸던 작품의 일부이다. 원통형을 기본으로 묘사된 젊은 성 세바스티아노는 원근법적 깊이감을 강조하기 위해 배열된 인물과 건물이 있는 멋진 도시 공간의 중심에 위치하고 있다. '이상적인' 도시 풍경은 순교자의 몸을 뚫고 들어간 화살의 그림자로 확인되는 대기 중의 빛 덕분에 활기를 띠고 있다. 안토넬로는 이러한 작품으로 베네치아 회화 발전에 중요한 공헌을 했다.

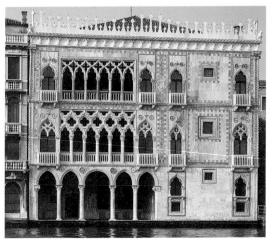

마테오 란베르티와 조반니 본, 〈카 도로〉, 1423-1451년, 베네치아

장식이 풍부한 대리석 파사드를 갖춘 이 저택은 베네치아에서 고딕이 르네상스로 이행하는 모습을 보여주는 대표적 예다. 2층과 3층에 구멍이 뚫린 로지아는 여전히 후기 고딕 양식에 머물러 있지만 1층의 주랑과 오른쪽 측면의 작은 사각형 창문들은 이미 르네상스적인 형태를 보여준다.

**피에트로 롬바르도, 〈산타 마리아 데이 미라콜리〉, 파사드, 1481-1489년, 베네치아**

칸톤 티치노 태생인 조각가 겸 건축가 피에트로 솔라리(통칭 롬바르도)는 1467년에 베네치아로 이주했다. 몇 년 후, 그는 성공한 작업장을 소유하게 되었고 이곳에서 아들 툴리오(1455-1532)와 안토니오(1458년경-1516)도 함께 작업했다. 롬바르도 부자는 종교, 시민적 건축과 조각에 들어간 독창적인 양식의 장식을 베네치아 전역에 전파했다. 조각에서 토스카나 르네상스의 영향은 베네치아의 전형적인 특징인 색채 애호에 따라 수정되었다. 르네상스 시기 베네치아의 가장 뛰어난 건축물이었던 산타 마리아 데이 미라콜리는 1481-1489년에 피에트로 롬바르도의 설계로 건설되었는데, 아들 안토니오와 툴리오가 아버지를 도왔다. 건축의 진정한 보석인 이 건물의 다채로운 대리석 장식은 반원 박공이 덮인 우아한 구조를 완성한다.

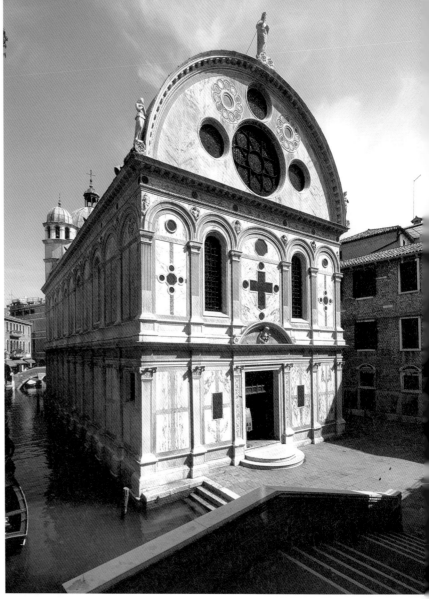

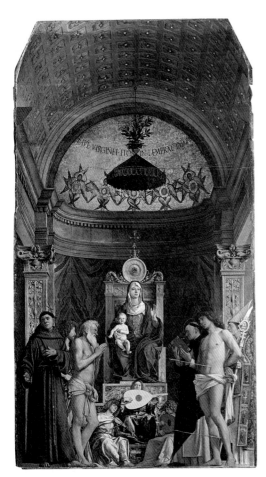

**조반니 벨리니, 〈산 조베 제단화〉, 1480-1482년, 베네치아, 아카데미아 미술관**

조반니 벨리니의 전성기 대표작인 이 그림은 피에로 델라 프란체스카와 안토넬로 다 메시나의 거대한 제단화의 베네치아 버전이다. 바닥부터 둥근 천장까지 건축에서 잘 드러나는 원근법 규칙에 대한 완벽한 지식은 빛에 대한 새로운 해석으로 부드러워졌다. 인물의 뒤쪽의 황금 모자이크가 있는 앱스는 작품의 여러 지점에 느리고 따뜻한 빛의 흐름을 용이하게 해준다.

## 명작 속으로

**젠틸레와 조반니 벨리니**
알렉산드리아에서 설교하는 마르코 성인 / 1504–1506년
밀라노, 브레라 미술관

베네치아의 유력한 산마르코 스쿠올라를 위해 그려진 이 그림은 내러티브 회화 장르의 커다란 발전을 보여준다. 이러한 특별한 분야에서 가장 거대한 그림(면적이 27제곱미터를 넘음)이며 또한 도상학적 모티프가 가장 풍부한 그림 중 하나다. 젠틸레 벨리니가 1504년에 착수한 이 그림은 그의 사망 후에 동생 조반니 벨리니의 손으로 완성되었다. 조반니의 개입으로 이집트 알렉산드리아 사람들에게 연설하는 마르코 성인이 강조되었고 무대 양옆의 막처럼 서 있는 측면 건물들은 더욱 단순하고 웅장하게 표현되었다. 이 작품은 극장의 무대처럼 구성되었다. 수많은 사람들 중에서, 작은 다리 형태의 연단 위에 오른 베네치아의 수호성인 마르코의 연설을 경청하려고 모여든 흰 베일로 얼굴을 가린 아랍 여인들이 눈에 띈다. 이국적인 디테일이 도처에서 발견됨에도 불구하고 배경은 베네치아의 산마르코 광장을 연상시키며 이런 방식으로 현실성을 띤다. 한편 동방의 고관들의 고귀한 위엄은 젠틸레 벨리니가 외교적인 임무를 수행하기 위해 갔던 콘스탄티노플에서 직접 경험한 오스만 제국의 힘을 무의식적으로 인정하는 듯한 인상을 준다. 마르코 성인의 삶에 헌정된 이 연작은 60여 년 후에 틴토레토에 의해 완성되었는데, 그는 현재 베네치아의 아카데미아 미술관과 밀라노의 브레라 미술관에 소장된 환상적인 네 개의 에피소드를 그렸다.

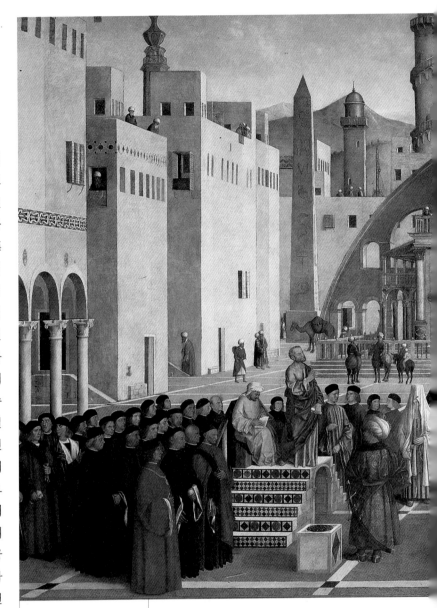

X선 투시 검사 결과, 높고 좁은 건물들이 어떻게 무대 양 옆의 막을 형성했는지 밝혀졌다. 젠틸레 벨리니가 시작한 작업을 마무리하면서 동생 조반니는 그림 측면의 건물을 더욱 장엄하고 규칙적으로 만들었다.

인물들의 다양함이 놀랍다. 군중 속에서 머리에 월계관을 쓰고 옆모습으로 서 있는 단테 알리기에리의 초상도 발견된다. 단테의 초상이 이 그림에 등장하는 것은 당시 베네치아가 막 정복했던 로마냐의 일부 지역에 단테의 무덤이 있는 라벤나가 포함되었기 때문이었다.

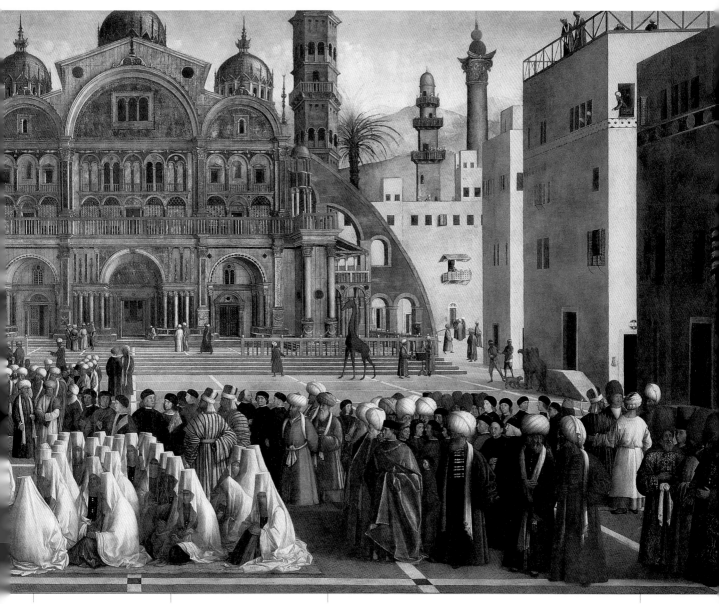

배경의 거대한 이슬람 사원은 산 마르코 성당의 구조뿐 아니라 파사드를 대리석 판으로 단장하던 베네치아의 르네상스식 관행과도 관련이 있다.

구성적인 관점에서 이 작품은 의도적으로 공간의 깊이감을 배제했다는 특징을 지닌다. 이는 산 마르코 스쿠올라의 장방형 건물의 벽을 따라 걸렸던 원래 배치와 관련돼 있다. 실제로 배경의 건물과 평행한 면에서 성인의 설교를 듣고 있는 인물 배치는 이 그림의 선적인 해석에 힘을 실어 준다.

지중해의 베네치아 공화국의 정치적 라이벌이었던 오스만 제국의 황제는 젠틸레 벨리니가 유능한 화가임을 깨달았다. 최근 가설에 따르면 이 거대한 그림은 동 지중해에서 오스만 제국의 팽창주의에 제동을 걸기 위한 베네치아와 시리아의 동맹 시도와 관련돼 있다.

동방의 고관들의 이국적인 복장은 왼쪽에 무리를 이루고 있는 베네치아 사람들(산 마르코 스쿠올라의 회원)의 간소한 복장과 대비된다.

# 나폴리의 아라곤 가문

1442~1490년

## 국제적인 환경

15세기에 나폴리는 앙주 가문과 아라곤 가문이 경쟁했던 부유한 왕국의 수도였다. 나폴리는 지중해 지역 문화의 중심지로 위세를 떨쳤다. 나폴리의 열정적인 분위기로 인해 아라곤 가문은 왕국을 정복한(1442) 다음 날에 이곳에 자신들의 거처를 정했고 현지 화가들의 국제성을 잘 드러내는 중요한 개혁 프로그램을 시작했다. '마스키오 안조이노'를 안전한 요새인 동시에 화려한 궁전으로 바꾸기 위해, 프랑스, 롬바르디아, 피렌체 출신의 건축가에 아라곤-카탈루냐 지역에서 소환된 수많은 예술가가 동원되었다. 공사의 책임은 마조르카 태생의 건축가, 조각가였던 궐렘 사그레라에게 맡겨졌다. 그는 평의회 회의실과 남작의 방(1452-1454)에 별모양 솟을각이 있는 멋진 천장을 만들었고, 1450년부터는 카탈루냐 출신의 페레 호안이 조각 장식을 담당했다. 이런 식으로 이 혁신적인 왕궁은 북구, 특히 플랑드르의 영향이 많이 느껴지는 아라곤-카탈루냐 전통과, 달마티아 출신의 프란체스코 라우라나와 롬바르디아 출신의 도메니코 가지니 같은 예술가들이 나폴리에서 일구었던 르네상스적인 새로움이 비교되는 흥미로운 장소가 되었다. 아라곤의 알폰소의 궁정에서는 플랑드르와 이베리아 반도, 이탈리아의 모범이 독창적이고 단일한 조형언어로 구체화되지는 못했지만 풍부한 의견의 교환을 촉진하며 절충주의적으로 다시 채택되었다. 야코마르트라는 별칭으로 알려진 발렌시아 출신의 화가 야우메 바코의 작품은 불완전한 융합의 증거다. 기록에 따르면 그는 1442-1446년에 나폴리 궁정에 있었다가 이후 1447년에 스페인에서 짧게 체류했다. 이탈리아의 혁신적인 조형언어를 자주 참고했지만 그의 양식은 플랑드르 전통에 견고하게 뿌리내리고 있었다. 그래도 그의 작품은 나폴리의 회화에 상당한 영향력을 행사했다.

**프란체스코 디 조르조 마르티니, 루치아노 라우라나, 궐렘 사그레라, 개선문, 1450-1460년, 나폴리, 카스텔 누오보**

카스텔 누오보의 주요 출입문은 위풍당당한 원통형 탑(메조와 과르디아 탑) 사이에 솟아오른 개선문을 지나면 나온다. 이 구조는 한 쌍의 기둥이 지지하는 두 개의 넓은 아케이드가 인상적인 중첩된 두 개의 층으로 강조되었다. 각층은 1443년 2월 23일 나폴리에 입성한 알폰소 다라곤 왕의 행렬을 묘사하는 중앙의 프리즈로 분리된다. 왕의 행렬은 로마의 개선식의 도식에 따라 후세에 영원히 그 모습을 남겼다. 이는 분명히 새로운 왕조에 정당성을 부여하려는 시도다.

**프란체스코 라우라나, 〈아라곤의 이사벨라〉, 1488년, 빈, 미술사 박물관**

달마티아 출신인 프란체스코 라우라나는 1453-1458년에 나폴리에서 활동하면서 자신의 예술적 개성을 발전시켰다. 나폴리에서 그는 아라곤의 이사벨라의 흉상처럼 인상적인 작품을 제작했다. 이 유명한 여인 초상의 깔끔하고 매끄러운 볼륨에서 라우라나의 예술이 피에로 델라 프란체스카가 제안한 기하학적 이상화의 원칙에 매우 가까웠음이 드러난다. 실제로 아라곤의 왕녀의 흉상에 배어 있는 평온함은 피에로 델라 프란체스카가 그렸던 얼굴과 매우 유사하다.

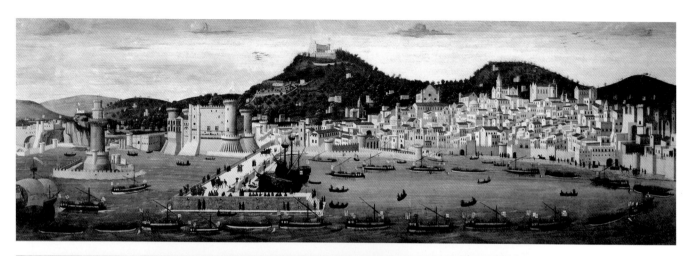

나폴리 화파, 〈아라곤 함대의 귀환〉, 1472-1473년, 나폴리, 카르투지오 수도회 산마르티노 수도원 박물관

이 그림에 묘사된 역사적 사건과 나폴리의 지형학적인 묘사에 대한 해석을 두고 열띤 논쟁이 벌어지고 있다. 그중에서 가장 신빙성 있는 해석은 이 그림이 이스키아 전투에서 승리를 거두고 돌아오는 아라곤 함대를 묘사했다는 것이다.

콜란토니오 델 피오레, 〈서재의 성 히에로니무스〉, 산로렌조 마조레의 다폭화 중 한 작품, 1445-1450년, 나폴리, 카포디몬테 국립박물관

이 그림은 성 히에로니무스가 사자의 발톱에 낀 가시를 뽑아주었고 이때부터 사자는 성인의 곁을 계속해서 지켰다는 전설을 묘사한 것이다. 이 그림에서 특히 매력적인 측면은 성인의 서재의 책장에 놓인 책과 다양한 물건과 같은 멋진 정물 묘사다.

153

# 곤차가 가문의 궁정에서

1460~1506년

## 섬세한 후원

만토바에서 권력을 잡은 곤차가 가문은 민치오강 연안에 유럽에서 가장 넓고 복잡하며 호화로운 왕궁이었던 공작궁을 건설했다. 일련의 역사적 사건 속에서 가구와 예술작품들이 거의 소실되긴 했지만 이 궁전은 여전히 넘치는 매력을 보여준다. 에스테 가문이 페라라의 도시계획에 적극적으로 개입한 반면, 곤차가 가문은 레온 바티스타 알베르티의 인문주의적 결작인 거대한 산 탄드레아 성당 같은 일부 사업에서 건축가와 화가의 활동에 집중하는 것을 선호했다. 곤차가의 군주들은 변두리 지역의 협소한 영토적 한계와 대비되도록 거대한 공작궁을 확장하면서 유럽에서 가장 멋진 군주의 궁정을 탄생시켰다. 공작궁은 수집 취미와 건축적, 예술적, 장식적 새로움을 실험하는 곳이었다. 곤차가 가문을 위해 봉사한 궁정화가들의 명단은 세대를 이어가면서 곤차가 가문의 군주들이 지속적으로 보여준 앞선 예술적 취향의 증거이며, 피사넬로의 프레스코화와 메달은 그 좋은 예다. 1460년에 안드레아 만테냐가 궁정화가로 임명되었는데, 그의 덕택에 롬바르디아 지방의 이 작은 궁정은 원근법적인 혁신이라는 강력한 요소와 함께 르네상스식 예술적 해법의 요람이 되었다. 만테냐는 이른바 '결혼의 방'의 프레스코화에서 곤차가 가문의 궁정을 묘사했다. 이 그림에는 여러 인물이 등장하는 로지아가 있고, 대담한 원근법적 기교를 사용해 마치 원형으로 보이게 만든 천장은 '뚫려 있다.' 만토바의 '결혼의 방'은 후기 고딕의 호화로운 장식이 지성적이고 인문주의적인 이미지에 밀려나는 이탈리아의 궁정양식의 역사적 발전을 보여준다. 15세기 말이 되면서 많은 지성적인 예술 작품의 주문자였던 이사벨라 곤차가라는 인물이 등장한다.

레온 바티스타 알베르티, 산 탄드레아 성당, 1472년, 만토바
고대 건물의 파사드처럼 산 탄드레아 성당의 파사드는 장엄한 아치와, 아치 위의 고전에서 영감을 받은 높이 솟은 삼각 팀파눔이 특징적인 건축물이다. 입구와 건축 요소들은 전통적인 성당의 요구에 따라 팀파눔과 개선문 같은 고전적인 건축의 전형적 요소들의 채택에 따른 문제점을 해결하고 아울러 강렬한 명암대비를 창출한다. 이 교회의 내부에는 거대한 반원 천장이 덮인 측면의 경당들과 단 하나의 네이브가 있다.

안드레아 만테냐, 〈성모 마리아의 죽음〉, 1460-1461년, 마드리드, 프라도 미술관
만테냐가 만토바에서 그린 초기작에 속하는 이 그림은 공작의 경당을 장식하는 연작의 일부였던 것으로 추정된다. 배경에는 민치오강으로 형성된 호수 풍경이 자세히 묘사되고 있는데, 이는 곤차가 가문의 도시였던 만토바에 대해 경의를 표한 것이다.

**오른쪽 위**
안드레아 만테냐, 〈결혼의 방〉, 오른쪽 벽의 세부, 1465-1474년, 만토바, 공작궁
이 중요한 장면은 벽난로가 있는 벽 주변에서 벌어지고 있다. 만테냐는 잡아 당겨진 커튼을 재현하면서 고관들에게 둘러싸인 곤차가 가문 사람과 함께 만토바 궁정을 묘사했다.

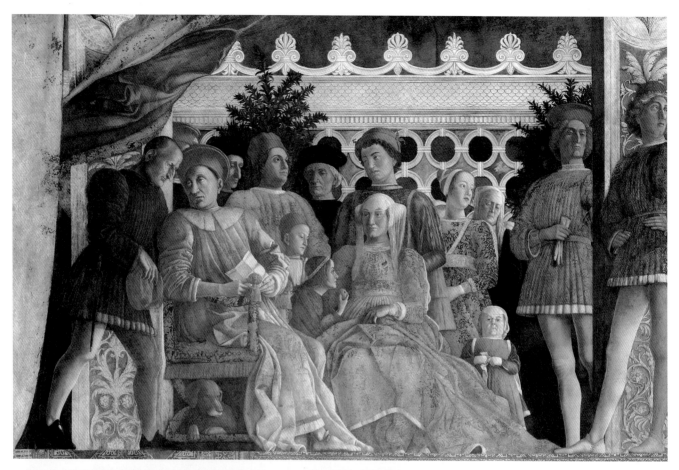

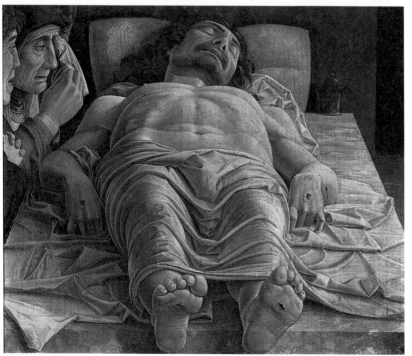

**안드레아 만테냐, 〈죽은 그리스도〉, 1480년, 밀라노, 브레라 미술관**

만테냐가 말년에 만토바의 산탄드레아 성당에 있는 자신의 무덤을 위해 그렸던 것이 분명한 이 그림은 무미건조하지만 작가의 강력한 감정적인 공감이 느껴지는 인상적인 걸작이다. 그는 과도한 원근법적 단축법이 바탕이 된 구성을 염두에 둔 것처럼 기법적인 관점에서 매우 실험적인 작품을 제작했다. 어두운 영안실에서 아무런 감정 없이 묘사된 사물들과 함께 차가운 다채색 대리석판에 눕혀진 그리스도의 몸은 싸늘한 죽음의 상태이다. 왼쪽 상단부에 몰려 있는 인물들은 고통으로 몸서리치며 깊게 일그러진 얼굴로 하염없이 눈물을 흘리고 있다. 모든 것이 창백하고 구슬픈 색채로 표현되었다. 만테냐는 15세기 전반에 베네토 지방 회화에 널리 퍼진 부드러운 색조를 받아들이면서 날카로운 드로잉에 대한 흥미로운 연구를 심화시켰다. 16세기 만테냐는 지나치게 정확한 드로잉에 대한 거의 시대착오적인 집착을 버렸다.

# 명작 속으로

**안드레아 만테냐**
**결혼의 방 / 1465-1474년**
만토바, 공작궁, 왼쪽 벽면과 천장

이른바 '결혼의 방'의 장식은 르네상스 이탈리아 궁정에서 가장 유명한 세속 회화의 예다. 후기 고딕적인 섬세함은 원근법적 감각과 자연의 관찰의 재개에서 비롯된 장면에 자리를 양보했다. 화가로서 전성기를 맞이한 만테냐는 옛날 문서에서 '카메라 픽타'로 지칭되었던 방의 장식을 통일적인 방식으로 구상했다. 벽면 두 곳은 가상의 커튼으로 덮였다. 이곳은 곤차가 가문 사람들이 등장하는 벽면과 분리되었다. 고전적인 모티프로 그려진 기둥이 지지하는 입구의 벽 위에는 로마의 기념물에서 따온 요소들이 가득한 풍경을 배경으로 순수혈통의 한 개와 화려하게 장식된 말, 시종들이 보이는 호화로운 행렬의 수행을 받으면서 '루도비코 후작과 추기경의 아들의 만남'이 이루어지고 있다. 옆의 벽으로 이어지는 곤차가의 궁정의 모습에서 만테냐는 초상화가로서 뛰어난 능력을 증명했다. 여기서 그는 자신의 기법에 변화를 주어 난쟁이 여자의 미소, 성인들의 진지한 얼굴, 소녀들의 생기 넘치는 뺨을 되살려 놓았다. '결혼의 방' 천장 꼭대기에는 만테냐가 천장에 진짜 구멍을 뚫은 것 같은 착각을 불러일으키도록 그린 유명한 원형 구멍이 있는데, 구름이 떠 있는 파란 하늘을 배경으로 원근법으로 묘사된 푸토와 여인들이 가상의 난간에서 아래를 내려다보고 있다. 반면 천장의 다른 부분은 로마 황제의 흉상이 그려진 스투코가 있는 사각형으로 구획되었다.

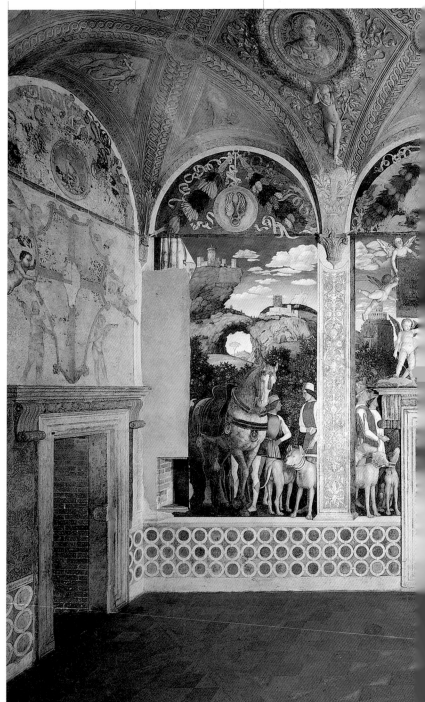

천장은 아주 능숙한 키아로스쿠로 기법과 함께, 로마황제의 흉상, 프리즈, 화환이 있는 스투코 등 고전적인 장식으로 풍부해 보인다.

만테냐는 14세기 말에 건설된 육중한 산 조르조 성 내부에 있는 이 방의 건축적 구조를 아주 멋지게 해석했다.

벽의 아랫부분은 가상의 대리석으로 구성된 세련된 기하학적 모티프로 장식되었다.

루네트에는 구름에 덮인 가상의
하늘이 보이며 그 속의 풍성한
나뭇잎과 과일이 눈에 띈다.

왼쪽 벽에는 후작과 추기경의 아
들이 로마문에서 만나는 장면이
재현돼 있다. 창문 앞에 배치된
이 장면은 야외의 자연풍경을 반
영한 듯 보인다.

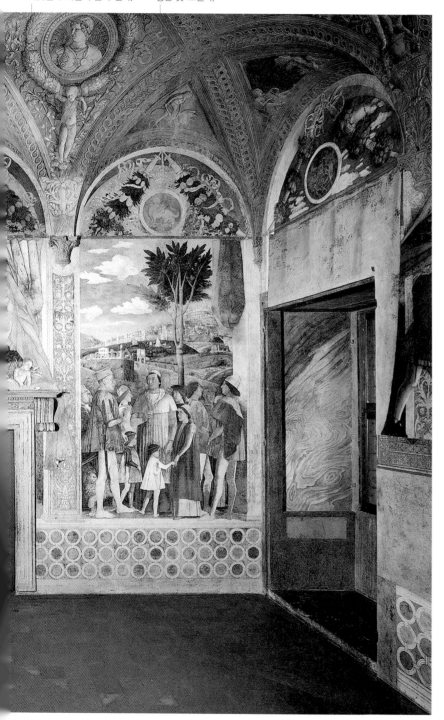

착각을 불러일으키는 이러한 대
담한 재치는 차세대 화가들에게
본보기가 되었다. 특히 파르마의
코레조의 프레스코화에 영향을
주었다.

# 플랑드르의 영화

1477~1506년

## 브뤼헤와 헨트의 영광

공국의 영토를 확장하려는 부르고뉴의 샤를 대담공의 야심이 프랑스의 루이 16세의 반감을 사면서 파멸적인 전쟁이 벌어졌다. 샤를은 낭시 전투(1477)에서 사망했고 그의 딸 마리아 드 부르고뉴는 미래의 독일 황제인 합스부르크가의 막시밀리안과 결혼했다. 1482년에 마리아가 사망하면서 플랑드르는 합스부르크가와 프랑스의 야욕으로 갈기갈기 찢기는 듯 보였다. 막시밀리안은 플랑드르 지방을 제외한 부르고뉴 공국의 대부분의 지역에서 섭정자로 인정받았고, 이는 브뤼헤, 이프르, 헨트 같은 반란도시들을 무력화시켰다. 그러나 브뤼헤 화가들의 그림에는 이러한 갈등이 전혀 투영되지 않았다. 한스 멤링의 경우를 살펴보면 독일에서 태어난 그는 쾰른에서 교육을 받으면서 슈테판 로흐너의 우아한 그림에 깊은 인상을 받았다. 이후 브뤼셀로 가서 반 데르 베이던의 가장 충실한 동업자가 되었다가 그가 세상을 떠난 이후에 브뤼헤에 정착해 30년간 열정적으로 활동했다. 한편, 헨트에서 활동했던 휴고 반 데르 후스의 그림은 고통스러운 인간사, 광기의 초입에서 그를 종교적인 공동체에 은거하게 만든 죄의 자각에 의한 고통스럽고 내밀한 종교적 환영과 얽혀 있다. 헤라르트 다비트는 '플랑드르 원초주의' 세대와 이미 16세기 역사에 완전히 편입된 화가들을 연결하는 화가다. 그는 200년간 브뤼헤 최고의 화가였고, 사회적이고 경제적 변화를 통찰하면서 자신의 성공을 일구었다. 그는 브뤼헤가 급격한 쇠락의 길을 걷고 있다는 사실을 분명하게 인식하고 있었다. 이 항구가 존재감을 상실하면서 경제와 정치의 중심은 스헬데 강 하구에 있는 안트베르펜으로 이동했다. 다비트는 반 에이크와 멤링의 미술을 고전적인 형태와 공간 개념이 바탕이 된 세련된 조형언어로 수정했다.

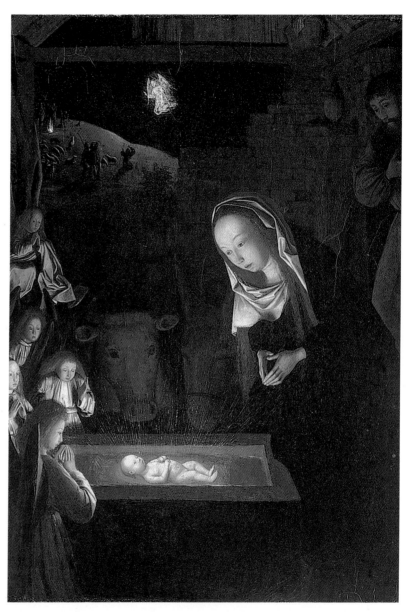

**헤르트헌 토트 신트 얀스**, 〈예수탄생〉, 1480년, 런던, 내셔널 갤러리

하를렘에서 태어나 살았던 헤르트헌 토트 신트 얀스는 네덜란드 미술을 대표하는 화가다. 이 그림을 북구 르네상스의 가장 강렬하고 서정적인 종교화로 만들어 주는 것은 밤의 매력이다. 오두막은 성 요셉의 얼굴만 겨우 알아볼 수 있을 정도로 어두컴컴하지만, 아기 예수가 발하는 신성한 빛이 요람을 애정 어린 시선으로 굽어보고 있는 성모 마리아와 천사들의 얼굴을 환하게 밝혀준다. 어쨌든 이 그림은 15세기 말 경배 개념의 변화뿐 아니라 시적인 창안과 관련돼 있다.

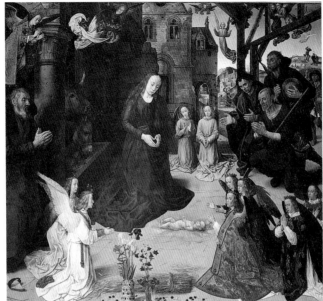
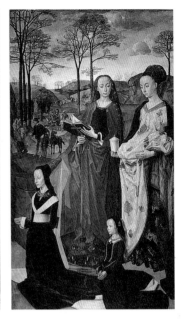

**휘고 반 데르 후스, 〈포르티나리 세폭 제단화〉, 1476-1480년, 피렌체, 우피치 미술관**
15세기 후반에 플랑드르 회화의 최고의 걸작 중 한 점이 피렌체의 산테지디오 교회에 도착했다. 이는 로렌초 일 마니피코 시대의 토스카나 거장들의 양식 발전에 중대한 사건이었다. 이 작품을 주문한 톰마소 포르티나리는 메디치 은행 브뤼헤 지점의 대표이자 적극적인 예술 작품 주문자였다. 이 세폭화의 중앙패널에는 '목자들의 경배'가, 양 측면에는 무릎을 꿇은 포르티나리 가문 사람들의 초상과 뒤에 서 있는 거대한 성인들이 등장한다. 반 데르 후스의 감수성과 동요하는 심리가 특징인 것처럼 중앙패널은 예수탄생에 대한 기쁨이 아니라 예수의 슬픈 운명과 수난을 예견하는 듯 보인다.

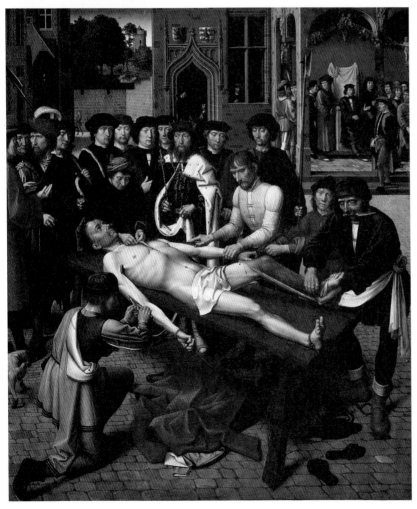

**헤라르트 다비트, 〈고문당하는 재판관 시삼네스〉, 캄비세스의 재판을 주제로 한 패널들, 1498년, 브뤼헤, 그로닝겐 미술관**
부패한 재판관의 판결과 처형을 다룬 두 작품은 브뤼헤 재판소의 주문으로 제작되었다. 브뤼헤 재판소는 부츠가 30여 년 전에 브뤼셀 재판소를 위해 제작한 그림에 견줄만한 그림을 가지고자 했다.

# 명작 속으로

**한스 멤링**
성녀 카테리나의 신비한 결혼식 / 1474-1479년
브뤼헤, 멤링 미술관, 성 요한 다폭화의 중앙패널

멤링의 섬세하고 우수가 어린 우아함은 유럽 회화의 매혹적인 한 장을 장식하며, 브뤼헤의 상인들과 화가들이 경험했던 짧지만 고상했던 한 시절을 시처럼 아름답게 수놓았다. 멤링은 완벽한 테크닉과 섬세함, 측량에 대한 감각을 타고났지만 위대한 실험가는 아니었다. 그의 작품은 젊은 시절부터 완숙기까지 별다른 변화가 없으며 15세기 후반기의 플랑드르 회화의 전형적인 예로 보인다. 멤링의 우아한 그림에는 그 어떤 극적인 특성도 찾아볼 수 없는 대신 마음을 편안하게 하는 아름다움이 있다. 그의 작품 속 우아한 인물들은 앞선 세대의 거장들이 보여준 사실성에 비해 매우 다양하며 평온한 분위기가 지배적인 정돈된 공간에 살고 있다. 멤링은 내밀하고 친근한 신앙심의 분위기 속에서 신비한 명상의 자세로 포착된 이미지를 명암대조와 색채에 주력해 매혹적으로 표현했다. 멤링의 그림은 인생과 역사적 사건에서 점차 멀어졌고 조금씩 당대의 현실을 그대로 보여주는 도시와 변하고 있는 시간의 상징이 되었다.

이 그림의 구성은 웅장하고 조화롭다. 그림면의 명쾌한 원근법적 리듬, 분명하고 간결한 건축적 요소들, 성모 마리아의 옥좌 주위에 서 있는 성자들의 배열 등은 아기 예수와 성 카테리나의 손짓의 교환을 중심으로 한 유기적 결합을 창출한다.

플랑드르 회화에서 또 한 번 기둥이 지탱하는 반원형의 회랑이 배경으로 등장했다.

반짝이고 충만한 색채들은 이 작품의 매력을 높이고 색채의 대비를 창출한다. 평온하고 초연한 분위기가 인물들을 둘러싸고 있는 듯 보인다.

이 장면의 진짜 주인공은 알렉산드리아의 성녀 카테리나이며, 그녀는 전경에 있는 순교의 상징인 바퀴로 쉽게 알아볼 수 있다. 성녀 카테리나는 손가락에 반지를 끼워주는 아기 예수와 상징적으로 '결혼'을 하고 있다.

의복과 환경을 화려하게 만드는 멋진 천이 인상적이고 호화로운 효과를 더한다.

바닥의 원근법을 관찰하면 수직성의 경향을 다시 한 번 확인할 수 있다.

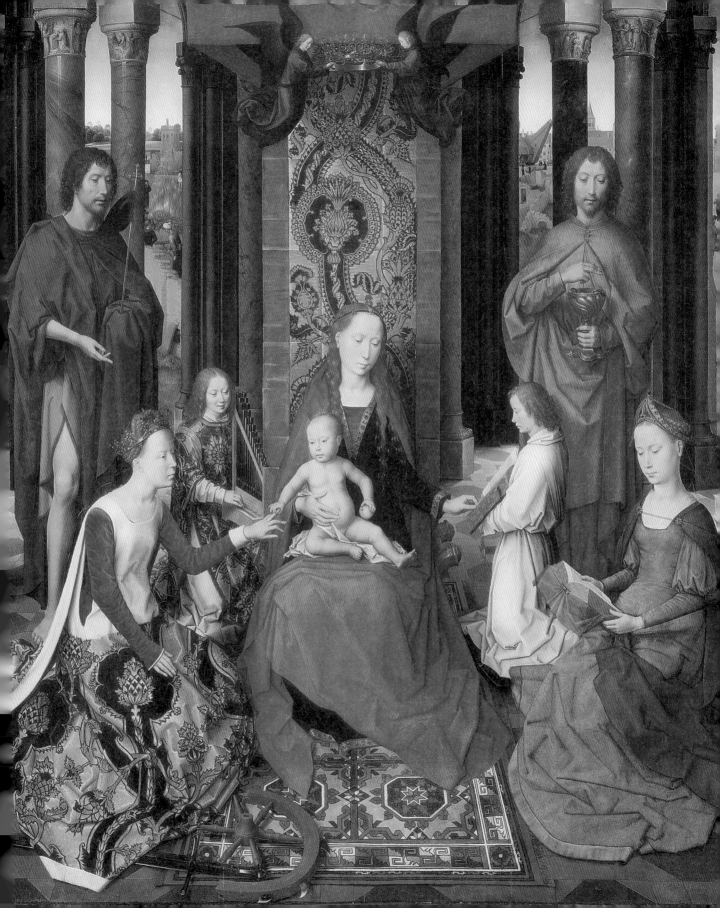

# 독일의 나무 제단화

15세기 후반

## 참나무의 승리

독일 미술사에서 15세기 후반은 회화와 조각이 결합된 제단화의 시대로 기억된다. 제단화는 고딕에서 르네상스, 종교개혁으로 인한 급진적인 변화이전까지 점진적으로 변했다. 상당부가 숲으로 이뤄진 땅에서 나무는 가장 구하기 쉬운 재료였고, 그중 참나무는 조각에 매우 적합한 나무로 인기를 끌었다. 참나무 제단화는 중남부 독일과 알프스 지역에서 특히 유행했고, 설교대, 감실, 정면 입구, 조각된 무덤, 성가대석 같은 교회 비품의 발전과 함께 1470년대부터 비약적인 발전을 이루었다. 제단화는 중앙의 조각 패널과 경첩을 달아 개폐가 가능한 둘 혹은 그 이상의 날개, 이렇게 두 부분으로 구성된다. 날개는 매년 다양한 전례 기간에 열리거나 닫혀 있다. 양쪽 면이 모두 장식된 날개에는 그림이 그려지거나 조각이 새겨졌는데, 후자의 경우에 인물들은 중앙 부분의 조각에 비해 덜 돌출된다. 제단화의 꼭대기는 종종 그림이 그려지거나 조각된 프레델라와 첨탑으로 구성되었다. 제단화는 필요한 장비가 잘 갖춰졌고 도금사와 장식가가 있는 조각가의 작업장에서 생산되었다. 프로테스탄트의 성상파괴, 재료 자체의 취약함, 취향의 변화, 회화가 조각보다 우월하다는 부당한 미술의 '위계' 등으로 여기저기 흩어져 버렸린 까닭에 원래 형태를 완전히 유지하고 있는 제단화는 매우 드물다. 다채색 조각상과 날개는 매력적이지만 보존이 까다로운 요소다. 다시 채색하고 도금하는 작업으로 구성된 복원은 조각에 가짜라는 불쾌한 인상을 부여할 위험이 있고, 반대로 지나친 신중함은 원래의 모습을 상실하게 만들 수 있기 때문이다. 금과 물감은 오랫동안 독일의 돌조각과 나무 조각의 필수적인 요소였지만 15세기 중반 이후에 화려한 색은 자연의 색채와 나뭇결로 대체 되었다. 이는 울마 대성당의 성가대석에 요르그 시를린이 창조한 감동적인 인물들 덕분이었다.

미하엘과 그레고르 에르하르트, 〈성모 마리아 제단화〉, 1493-1494년, 블라우보이렌, 수도원

가족 공방의 전통 속에 있던 두 사람은 후기 고딕의 나무 조각의 가장 세련된 해석자였다. 이들은 강렬하고 거의 낭만적인 감수성의 시기를 열었다. 이른바 '슈바벤의 이상화'의 대표 작가였던 미하엘 에르하르트는 울마에서 요르그 시를린의 제자이자 협력자로 실력을 연마했다. 블라우보이렌 수도원의 제단화는 동시대의 모든 비품들과 함께 그대로 보존된 공간에 놓여있다.

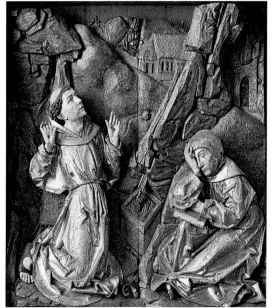

틸만 리멘슈나이더, 〈성 프란체스코의 성흔〉, '성 프란체스코 제단화'의 패널, 1490년, 로텐부르크, 성 자코모 교회

뷔르츠부르크에서 1460년경에 태어난 리멘슈나이더는 설화석고, 사암, 돌과 같은 다양한 재료에 도전했지만 정상의 자리에 오른 것은 웅장한 제단화 제작 부문에서였다. 청년기의 제단화가 보여주듯 후기 고딕전통과 결별하면서 그는 순수하게 조각적인 가치들을 강조했다. 선명한 색조와 함께 통상적인 금박 입히기와 채색을 포기하고 대담한 혁신들을 제안했다.

미하엘 파허, 〈성 볼프강 교회 제
단화〉, 1479-1481년, 성 볼프강
교구 교회

성모 마리아의 대관식이란 주제
는 몬트제에 있는 성 볼프강 교
회의 화려한 제단화에서 발전되
었다. 파허가 제작한 이 제단화
는 조각과 회화로 구성돼 있으
며 손상되지 않은 상태로 지금
까지 전해져온다. 1471년 12월
13일자로 서명된 상세한 계약서
가 보관되어 있는데, 여기에는
파허가 뛰어난 기교와 창작력을
갖춘 진정한 천재임을 증명하는
매우 불규칙적인 윗부분과 16개
의 그림패널, 심지어 거대한 나
무 제단화의 여러 부분의 운송
비에 관한 자세한 조항에 이르
기까지 여러 가지 내용이 담겨
있다.

## 명작 속으로

바이트 슈토스
성모 마리아 죽음 제단화 / 1477-1489년
크라쿠프, 성모 마리아 교회

15세기 독일의 가장 화려한 제단화는 독일이 아니라
폴란드에 있다. 이 제단화의 제작자는 당시 번영했던
뉘른베르크 화파의 촉망받는 조각가였던 바이트 슈
토스였다. 위작자로 몰린 그는 두 볼에 낙인이 찍혔
고 뉘른베르크에서 추방당했다. 1477년에 크라쿠프
로 온 슈토스는 시장 광장에 면한 성모 마리아 교회
를 위해 '성모 마리아의 죽음' 이라는 주제로 거대한
제단을 제작하기 시작했다. 작품의 제작 기간은 무려
12년이었다. 슈토스는 오랫동안 크라쿠프에 머물렀
다. 1492년에 그는 나무를 포기하고 성당 발다키노 아
래에 있는 폴란드의 카시미르 4세의 무덤을 붉은 대
리석으로 조각했다. 폴란드어로 "비트 스트보시"라고
불리던 슈토스는 1496년에 사면을 받아 20년간의 망
명생활을 끝내고 뉘른베르크로 돌아왔다. 이미 뒤러
의 존재가 지배적이었던 분위기 속에서 중요한 조각
작품들을 제작했다. 슈토스는 후기 고딕과 르네상스
사이에서 독일의 나무 조각을 독특하게 해석한 작가
로 손꼽힌다. 그는 성 로렌츠 교회에 '수태고지' 를 주
제로 한 거대한 목조군상을 제작하면서 뉘른베르크
에서 전성기를 맞았고, 성 세발두스 교회를 위해 석
조 부조와 다양한 조각상을 제작했다. 이탈리아 주문
자와 만났던 그는 주목할 만한 나무 조각 두 점을 피
렌체로 보냈다. 그가 보낸 작품은 산티시마 아눈치
아타 교회의 〈성 로코〉와 오니산티 교회의 〈십자가처
형〉이었다. 그의 최후의 제단화는 '마리아의 생애' 를
주제로 뉘른베르크의 카르멜회 수녀원을 위해 제작
한 것이며 현재 밤베르크 대성당에 소장 중이다. 말
년에 슈토스는 늘 써왔던 다색화법을 버리고 나무의
따뜻한 색채를 드러냈다.

기도하는 사람들로 가득한 고딕
성당의 천장 아래, 흔들리는 촛
불이 켜진 엄숙한 미사에서 어
떤 일이 일어날 것인지 생각하
는 것은 감동적이다. 이 다폭화
의 조각된 거대한 날개가 삐걱
거리는 소리를 내면서 조금씩 열
리고 있다.

슈토스는 좋아하던 참피나무
를 사용해 15세기 '신성한 연극'
의 가장 거대한 버전을 새겨 넣
었다.

색채가 풍부한 이 제단화는 슈
토스의 색채에 대한 사랑을 강
조한다. 그는 화가로 짧게 활동
한 경력의 소유자였다. 실제로
독일에서 16세기 전반의 불안정
한 시기의 중요한 예술가 중 한
명이었고, '워너슈타트 제단화'
중에서 날개 부분 그림은 그의
솜씨였다.

중앙부에서 사도들은 실신해 주
저앉은 성모 마리아를 매우 조
심스럽게 부축하고 있다. 선명한
색채, 풍부한 금, 짙은 파란색이
참으로 인상적인 광경이다.

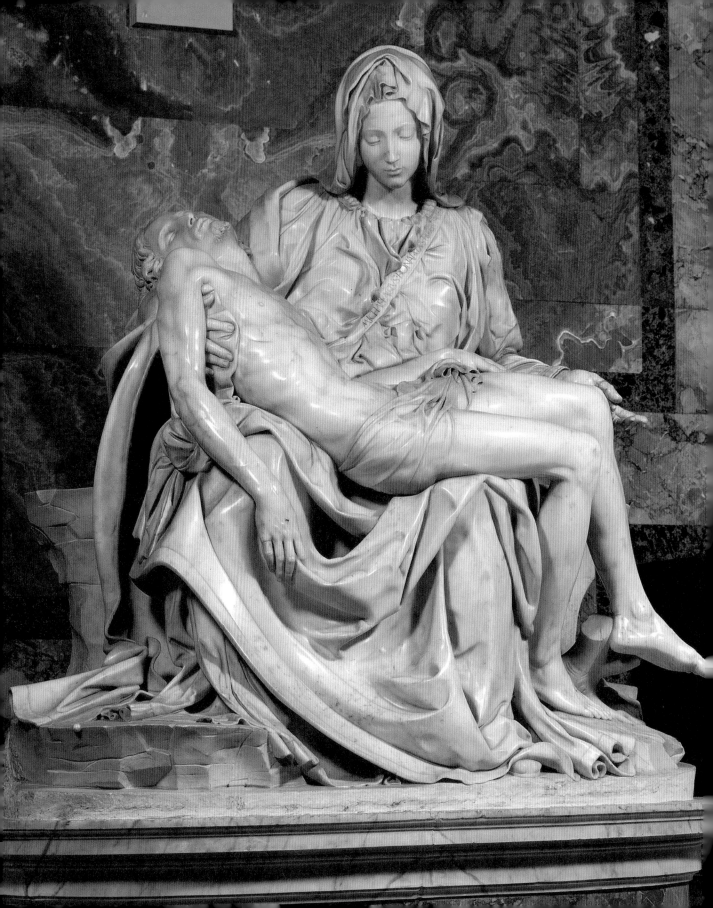

# 전성기 르네상스

1481-1520

# 로렌초 일 마니피코 시대

1478~1498년

## 피렌체의 양식

도나텔로가 1466년 80세를 일기로 세상을 떠났다. 그의 사망으로 '선구자' 세대는 모두 사라졌다. 젊은 화가들은 새로운 형태를 완성하는 것이 아니라 인간에 기초한 문명을 가시적으로 만들고 선도하는 화파를 견고하고 충만하게 만드는 과제를 부여받았다. 화려한 디테일이 가득한 유쾌하고 우아한 미술이 부활했다. 메디치 은행의 여러 지점에서 피렌체로 보낸 플랑드르 회화는 중요한 자극점이었다. 아르놀피니, 타니, 포르티나르 가문은 반 에이크, 멤링, 반 데르 후스의 걸작을 주문했다. 새로운 취향은 선, 빛나고 투명한 표면, 유화의 반짝이는 효과, 절제된 우아한 제스처를 요구했다. 폴라이우올로 형제, 청년 피에트로 페루지노, 도메니코 기를란다요, 필리포 리피의 아들인 필리피노, 특히 산드로 보티첼리의 작업장이 성업 중이었다. 메디치 가문은 경쟁자 파치 가문의 유혈 음모(1478년 4월 26일)를 물리쳤고, 로렌초 일 마니피코는 피렌체에서 메디치 가문의 우위를 공고히 했다. 보티첼리는 메디치 가문의 주문으로 거대한 알레고리의 연작을 제작했다. 로렌초 일 마니피코의 시대를 상징적으로 신격화한 이 연작은 드로잉이 바탕이 된 회화의 당당한 등장을 보여준다. 로렌초의 모토이며 시간은 다시 돌아온다는 뜻의 프랑스어 "le temps revient"은 고전문명의 부활을 암시한다.

1492년은 콜럼버스가 아메리카 대륙을 발견했고, 피에로 델라 프란체스카와 로렌초 일 마니피코가 사망한 해다. 피에로 데 메디치가 추방되고 피렌체에 공화국이 수립되면서 산 마르코 수도원장 제롤라모 사보나롤라의 설교는 영적인 삶뿐 아니라 피렌체 정치에도 점차 영향력을 행사했다. 그러나 그는 교황에게 파문당하고 1498년 5월 23일, 시뇨리아 광장에서 화형에 처해지는 비극적인 최후를 맞았다.

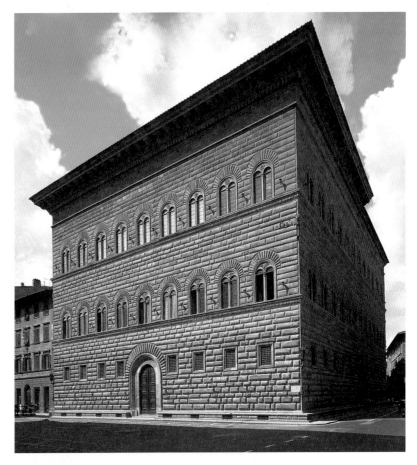

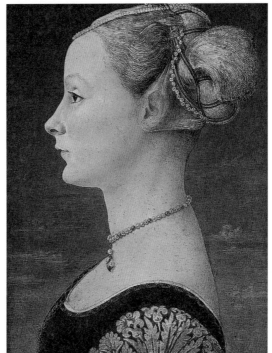

안토니오 델 폴라이우올로, 〈여인의 옆모습〉, 1472년, 밀라노, 폴디 페촐리 미술관

안토니오 델 폴라이우올로의 그림—때로 동생 피에로의 도움을 받았음—은 15세기 토스카나 미술에 독특한 측면을 부여한다. 이 여인의 흉상은 건축이나 자연환경의 흔적이 없이 구름 몇 점만 떠있는 하늘을 배경으로 등장한다. 이상화된 옆모습은 토스카나 지방에서 오랫동안 선호되었던 초상화 자세였다. 젊은 귀부인의 복잡한 머리장식과 유려한 실루엣은 창백한 피부에 닿은 진주와 이마가 더 높아 보이도록 깨끗이 밀던 관습 같은 당시의 유행을 돋보이게 한다.

산드로 보티첼리, 〈봄〉, 1482년
경, 피렌체, 우피치 미술관
이 유명한 알레고리화를 이해하
기 위한 철학적 혹은 도덕적이
고 서정적 요소, 감춰진 주제에
대한 해석은 매우 심오하고 다
양하다. 이 알레고리화는 메디치
가문의 혈통을 타고난 전도유망
한 젊은이와 관련된 덕을 장려
하려는 목적으로 제작되었다.
전통적인 해석은 울창한 숲에서
약혼자 클로리스를 쫓아가는 성
급한 제퓌로스부터 시작해 그림
의 오른쪽에서 왼쪽으로 향한다.
서풍의 신이 감싸 안자 클로리
스는 플로라로 바뀌면서 꽃의 세
계가 열린다. 중앙의 작은 쿠피
도는 베누스의 머리 위쪽에서 날
면서 열정의 화살을 겨누고 있
다. 왼쪽으로 가면서 삼미신과,
지팡이로 하늘에서 구름을 걷고
있는 머큐리가 보인다.

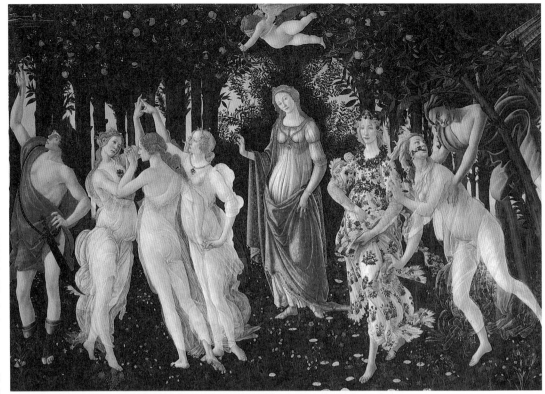

왼쪽 위
베네데토 다 마이아노, 〈스트로
치 궁〉, 1489~1490년경, 피렌체
필리포 스트로치의 명령으로
1489년에 착수된 스트로치 궁은
필리포 사후에도 그의 유언장에
나오는 항목에 따라 계속 건설
되었다. 가족을 사회의 기본적인
집단으로 간주하는 인문주의적
인 사상에 따라, 이 궁은 필리포
의 두 아들의 저택으로 활용되
었다.

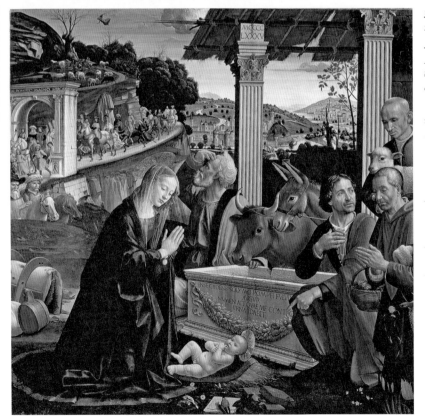

도메니코 기를란다요, 〈목자들의
경배〉, 1485년, 피렌체, 산타
트리니타 성당, 사세티 경당
로렌초 일 마니피코의 시대에 피
렌체의 유수의 가문들은 환상적
인 회화 연작을 주문했다. 예컨
대 보티첼리는 메디치 가문을 위
해 여러 작품을 그렸고, 기를란
다요는 사세티 가문을 위해 산
타 트리니타 성당, 토르나부오니
가문을 위해 산타 마리아 노벨
라 성당, 베스푸치 가문을 위해
오니산티 성당에 프레스코화 연
작을 제작했다. 필리피노 리피는
마사치오가 죽으면서 미완성으
로 남아 있던 브란카치 경당 프
레스코화를 완성했다. 페루지노
는 체나콜로 디 풀리뇨와 산타
마리아 마달레나 데 파치의 프
레스코화 같이 매우 아름다운 그
림을 남겼다.

바람을 의인화한 두 인물이 훅 하고 바람을 일으키자, 바다에 작은 물결이 일면서 베누스가 탄 조개가 키프로스 섬으로 밀려들어 간다.

**산드로 보티첼리**
베누스의 탄생 / 1485년경
피렌체, 우피치 미술관

보티첼리는 인문주의자 마실리오 피치노의 감독 아래 젊은 로렌초 디 피에르프란체스코를 위한 신화 주제 그림을 제작했다. 카스텔로의 메디치 빌라에 걸릴 예정이었던 이 그림들은 생각의 자유와 정신의 숭고함의 승리를 보여준다. 각 주제의 해석과 문학적·철학적 문헌의 관계는 학자들 사이에서 여전히 논쟁거리이지만, 다양한 가정들을 뛰어 넘는 종합적인 의미는 광폭한 힘과 무력에 대한 이성, 지성, 아름다움의 승리를 통해 실현된 인간과 세계의 조화이다. 즉 영토를 분할한 작은 도시국가들의 경쟁과 다툼으로 종종 어긋나긴 했지만 이 작품은 이탈리아의 인문주의 전체에 대한 계획이라 말할 수 있다. 정확한 날짜는 알 수 없지만 여러 해에 걸쳐 제작된 것이 분명한 이 연작은 현재 우피치 미술관에 소장중인 세 점으로 구성되었는데, 삼미신과 플로라 사이에 베누스가 있는 〈봄〉, 오른쪽에 있는 〈베누스의 탄생〉, 그리고 〈팔라스와 켄타우로스〉가 바로 그것이다. 여기에 훗날 그려져 현재 런던 내셔널갤러리에 소장된 〈베누스와 마르스〉가 추가된다. 보티첼리의 신화 그림은 로렌초 일 마니피코의 시대에 사고의 자유 및 예술의 진보와 더불어 정신의 시대를 매우 인상적으로 보여준다.

섬세하고 순결한 긴 금색 머리
카락이 바람에 흩날리고 있다.
이러한 베누스의 모습은 15세기
후반 피렌체의 매혹적인 이미지
와 일치한다.

베누스가 태어난 거대한 조개는
인문주의 미술에서 선호한 형태
였다. 피에로 델라 프란체스카의
〈몬테펠트로 제단화〉에서 볼 수
있듯이 보통 뒤집힌 조개 모양
을 이용해 벽감을 만들었다.

바닷가에서 님프는 꽃무늬가 아
름답게 수놓인 풍성한 망토를 내
밀면서 베누스를 맞이하고 있다.

원근법이 거의 사용되지 않은 바
닷가는 기본적으로 별 개성 없
이 그려졌다. 레오나르도는 보티
첼리가 그린 풍경에 대해 매우
황량하다는 말로 신랄하게 비판
했다.

# 이탈리아 미술의 '조형언어'

1485~1510년

## 심리적 모호함과 조화로운 색채

조르조 바사리는 1500년을 르네상스 미술의 전환점으로 규정하면서, '근대적인 양식'이라고 정의된 새로운 양식의 도래를 알렸다. 피렌체 양식이 우위를 점하고 중부 이탈리아의 조형적 모델이 광범위하게 전파되면서, 다양한 지역적 표현방식을 능가하기 시작했다. 이러한 양상의 시작은 보티첼리였다. 그는 이탈리아 르네상스에 '드로잉의 우월함'으로의 길을 연화가다. 이러한 이행에 대해 잘 이해하려면 보티첼리와 동시대를 살았던 페루지노의 그림과 다른 피렌체화가, 즉 안드레아 델 베로키오의 공방이라는 동일한 문화적 환경에서 수련했던 필리피노 리피 혹은 레오나르도의 그림을 비교하면 된다. 1500년 전후에 페루지노는 피렌체와 페루지아 두 곳에서 각각 공방을 운영했을 정도로 이탈리아에서 가장 사랑받던 화가였다. 그는 이탈리아 전역의 군주들이 앞 다투어 찾았던 회화의 진정한 '권위자'였고, 그의 양식은 훗날 라파엘로의 성장에 바탕이 되었다. 로마, 베네치아, 밀라노 공국, 나폴리 왕국에 이르기까지 이탈리아 전역에서 주문이 잇따랐던 페루지노의 그림은 15세기 말회화의 공통적인 '조형언어'가 되었다. 그의 양식은 매혹적인 '색채의 부드러움' 속의 우아함이 돋보이며, 마음을 누그러뜨리는 나른한 리듬에 의해 달콤한 우울함, 심리적 모호함, 분명하지 않지만 반짝이는 풍경의 존재가 부각된다. 그의 작품을 한 작품 한 작품 정확하게 기억하는 것은 거의 불가능하거나 아니면 쓸데없는 일이다. 어딘지 알 수 없지만 절대적인 순수함을 지닌 자연 혹은 건축적인 공간의 명료함 속에서 인물들은 서로 바뀌어도 상관없어 보이기 때문이다.

핀투리키오, 〈목자들의 경배〉, 1488-1490년, 로마, 산타 마리아 델 포폴로

핀투리키오는 페루지노의 시스티나 예배당 작업을 돕기 위해 처음으로 로마에 왔다. 훗날 그는 교황청의 주요 인사들이 가장 좋아하는 화가가 되었다.

미켈란젤로, 〈계단 위의 마리아〉, 1490-1492년, 피렌체, 카사 부오나로티

'계단 위의 마리아'는 금속판에 저부조로 조각한 도나텔로의 '스티아치아토(stiacciato, 얇은 돋을새김─옮긴이)' 기법에 대한 연습이었다. 고전적인 옆모습의 마리아와 건장한 아기 예수의 대조는 다섯 살이란 어린 나이에 어머니를 잃은 미켈란젤로의 심리와 그의 미술을 관통하는 고통스러운 동시에 달콤한 경향의 시작을 알렸다. 험난하고 때로 가혹했던 마리아와 예수의 관계는 애정 어린 모성과 피에타라는 최후의 드라마 사이에서 전개된다.

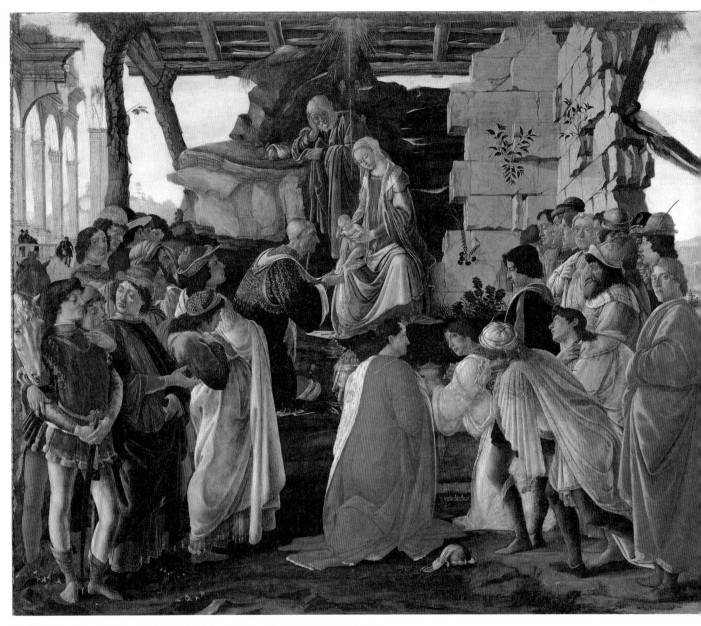

**산드로 보티첼리, 〈동방박사의 경배〉, 1475년, 피렌체, 우피치 미술관**

이 작품은 피렌체의 예술과 문화에서 가장 상징적인 그림 중 하나이다. 메디치 가문은 동방박사와 자신들을 동일시하는 것을 좋아했다. 보티첼리는 베노초 고촐리가 메디치 궁의 예배당에 완성한 프레스코화에서처럼 이 그림 속에 메디치 가문 사람들을 그려 넣었다. 검은 옷을 입은 연로한 코시모는 마리아 앞에 무릎을 꿇고 있고, 그림의 중앙에는 넉넉한 붉은 망토를 걸친 피에로와 함께 그 옆에는 조반니가 있다. 왼쪽의 동방박사의 일행 속에는 젊은이에게 가까이 오라는 손짓을 하고 있는 시인 안젤로 폴리지아노와 인사하는 자세를 취한 피코 델라 미란돌라, 흰색과 파란색 망토를 걸친 로렌초 일 마니피코 등이 있다. 조반니의 옆에는 훗날 파치 가문의 음모의 희생양이 되는 줄리아노가 검은 옷을 입고 서 있다. 보티첼리는 자신을 노란색 망토를 입은 모습으로 오른쪽 끝에 그려 넣었다.

**필리피노 리피**
성 베르나르 앞에 나타난 성모 마리아 / 1480년
피렌체, 바디아 피오렌티나

**피에트로 페루지노**
성 베르나르 앞에 나타난 성모 마리아 / 1493년
뮌헨, 알테 피나코테크

몇 년을 사이에 두고 피렌체의 중요한 두 교회는 필
리피노 리피와 페루지노에게 동일한 주제로 제단화
를 주문했다. 주제는 클레르보의 성 베르나르가 학자
로서 본연의 일에 몰두하던 중 천사와 함께 나타난 성
모 마리아의 환영을 보는 것이었다. 15세기 후반 피
렌체의 가장 수준 높은 그림으로 간주되는 두 작품을
비교해보면, 토스카나의 양식의 방향이 페루지노의
부드럽게 퍼진 색조를 향하고 있음을 짐작할 수 있다.
필리피노 리피는 이 그림을 다양한 사물로 채웠다. 특
히 서재 뒤에 사슬에 묶인 악마, 거친 나무로 만들어
진 독특한 형태의 독서대, 다양한 서체의 책들처럼 아
주 매력적이다. 반면 페루지노의 그림은 단순하고 엄
숙하며 장식이 절제되었다. 또한 필리피노는 인물의
얼굴과 손짓을 강렬하게 묘사했지만, 페루지노는 보
통의 감정적인 분위기를 좋아했다. 그래서 페루지노
의 마리아는 그의 다른 작품에서 그대로 등장한다 해
도 무방할 듯하다. 필리피노의 그림에서 확 트인 배
경은 넓게 퍼진 빛을 끌어오고 정확하게 묘사된 자연
을 돋보이게 한다. 반면 페루지노의 회랑 기둥은 아
무런 장식이 없다. 이 회랑은 강한 빛을 누그러뜨려
부드럽게 퍼지게 한다.

필리피노는 세부 묘사와 선명한 색채로 플랑드르 화가들과 경쟁하면서, 인물을 잠식하는 듯 보이는 우울함과 불안한 감정을 표현하기 시작했다. 이는 필리피노 말기 양식의 특징이 되었다.

15세기 후반 토스카나 회화의 걸작인 이 제단화는 운 좋게도 원래 위치에 그대로 남아 있다.

이 작품은 페루지노가 파사드의 스테인드글라스를 설계한 피렌체의 산토 스피리토 교회에 있었으며, 페루지노의 가장 감동적인 작품 중 하나이다. 탁월한 빛과 색채의 선택이 돋보이는 이 그림에 드러나는 관조적이며 불안한 느낌은 신비한 환영이라는 특성으로 정당화된다.

이 그림 속의 마리아는 현재 브레라 미술관에 소장중인 라파엘로의 〈마리아의 결혼〉의 모델이 되었다.

아무런 장식 없는 기둥의 이 건축물은 어둡고 엄격하다. 이는 멀리 보이는 평화로운 풍경, 성인의 흰 수도복, 성모 마리아와 천사들의 옷 색상과 대비된다.

### 쇠퇴하는 고딕미술

이베리아 반도에서 '가톨릭 왕들'의 통치 시기는 중세의 쇠퇴를 알리는 정치적 변화의 시기와 일치한다. 중세의 쇠퇴는 느리긴 했지만 멈추지 않고 진행되었다. 이베리아 반도의 두 왕국은 이사벨라와 페르디난도의 결혼으로 각자의 특수성을 유지한 채 통일되었다. 국내 정치면에서 '가톨릭 왕들'은 이슬람교도 영토를 '수복'하는 과정을 지원했다는 측면에서 중요했다. 이러한 수복은 그라나다의 점령과 이베리아 반도의 통일로 최고조에 달했다. 예술적인 측면에서 이 시기는 고딕 전통의 연장으로 특징지어진다. 그러나 우발적이고 소극적이긴 했지만 고전주의가 소개, 수용되면서 고딕 전통은 분명한 쇠퇴의 징후를 보이기 시작했다. 이러한 과정은 직선적이지 않게 전개되었다. 한편으로 무데하르 미술과 교류하면서 후기 고딕적 요소들이 풍부해졌고 다른 한편으로 이탈리아화된 모델은 피상적으로 인용되었다. 건축분야에서는 여전히 과도한 장식이 고수되면서 앞선 수십 년간의 경향이 이어졌다. 장식 모티프는 마치 건축의 주인공처럼 보이게 되었다. 문장에서 추출한 모티프, 왕의 문장과 이니셜 등은 자주 반복되었다. 이러한 요소들은 '가톨릭 왕들'의 양식으로 정의되었는데, 톨레도의 성 후안 데 로스 레이에스 성당(1479-1480)에서 발견된다. 한 개의 네이브(신랑)와 측면의 여러 개의 경당이 있는 단순한 구조로 인해 장식적인 측면의 역할은 매우 중요했다. 이 성당의 장식은 한정된 몇몇 부분에 집중되긴 했지만 그렇다고 호화로움을 포기한 것은 아니다. 군주 정치는 회화 분야에서 플랑드르 미술의 전파에 결정적인 역할을 했다. 수준 높은 기법뿐 아니라 정신적인 가치로 인해 높은 평가를 받았던 플랑드르 미술에 열광했던 왕실과 귀족은 플랑드르의 그림을 계속해서 구입했다.

**바르톨로메 데 하엔, 웅장한 격자, 1519-1520년, 그라나다 대성당, 카펠라 레알레**
16세기 스페인의 멋진 한 장면인 철로 제작된 거대한 격자는 건축과 평행하게 발전했다. 거대한 규모의 격자는 특히 중요한 공간, 이를테면 예배당과 성가대석 같은 공간의 경계를 표시하는 역할을 하면서 특별한 의미를 갖게 되었다.

로드리고 알레만, 〈이사벨라와 아라곤의 페르디난도〉, 성가대석의 세부, 1497–1503년, 톨레도 대성당

이 작품은 조각가 로드리고 알레만의 꼼꼼하고 사실적인 양식의 인상적인 예를 넘어서 15세기 말 스페인의 혁신적인 문화적 환경을 보여주는 흥미로운 주문의 예라 할 수 있다. 성가대석을 장식하기 위해 멘도사 추기경이 선택한 주제는 이슬람교도의 최후의 보루였던 그라나다 전투였는데, 이 주제는 '가톨릭 왕들'뿐 아니라 자기 자신을 찬양하기 위한 시도였다. 왕의 옆에 있는 그의 모습이 수차례 묘사되었다. 알레만의 그림이 양식적으로 여전히 중세적이라고 한다면, 그러한 계획의 실행을 가능하게 했던 정신은 미술에 새로운 상징적 가치를 부여했던 다른 역사적 개념과 연관되었다.

# 루도비코 일 모로의 야망

1452~1508년

## 권력에 봉사하는 건축과 도시계획

대략 레오나르도와 동시대를 살았던 루도비코 일 모로는 유럽 전역으로 상업망을 최대한 확장했던 부유한 도시국가의 야심 찬 군주였다. 카스텔로 스포르체스코는 그 권력의 상징이었다. 이 성은 거대한 방어용 성채인 동시에 우아한 르네상스 왕궁이기도 했다. 비스콘티 가문의 뒤를 이어 밀라노 공국을 지배한 스포르차 가문은 이탈리아 각지의 화가와 건축가들을 모아 밀라노를 혁신하는 정책을 추진했다. 기념비적인 건축물들이 잇따라 세워지고 혁신적인 도시 계획이 진행되면서 밀라노는 새로운 모습으로 다시 태어났다. 루도비코 일 모로는 '근대적인' 사업들을 대대적으로 추진했지만, 삶의 방식은 여전히 군주 찬양을 중심으로 하는 고딕식 궁정의 취향 및 화려함과 연관돼 있었다. 궁정에서 벌어지는 의식과 축제에서 과시와 호화로움의 경향이 정점에 이르는 동시에, 루도비코 일 모로는 대대적인 건축과 도시화 사업을 통해 밀라노의 이미지를 근본적으로 혁신하는 것이 정치적·상징적으로 중요함을 간파했다.

우르비노와 피렌체에서 브라만테와 레오나르도가 오면서 밀라노 공국의 조형 문화는 전환기를 맞게 되었다. 브라만테와 레오나르도는 공작과 거의 대등한 입장에서 솔직한 대화를 나누면서 궁정의 분위기에 완벽하게 적응했다. 두 사람은 밀라노에서 활짝 꽃 핀 미술 화파와 교류했다. 그 속에서 보르고뇨네와 브라만티노 같은 신진 화가들은 아마데오, 빈첸초 포파, 부티노네, 제날레 같은 거장들 곁에서 성장했다.

밀라노 대성당의 돔 설계, 비제바노 광장, 성, 파비아 성당의 작업처럼, 카스텔로 스포르체스코와 산타 마리아 델레 그라치에 성당에서 브라만테와 레오나르도의 활약은 밀라노뿐 아니라 16세기의 미술의 중요한 발전을 예고했다.

조반 피에트로 다 비라고, 〈수업을 듣는 마시밀리아노 스포르차다〉, 도나토의 『문법』에서, 15세기 말, 밀라노, 트리불치아나 도서관

밀라노 공작은 궁정 주변에 있던 최고의 화가들과 세밀화 화가들을 소환해, 아들 마시밀리아노의 사치스러운 교재와 그가 들고 있는 기도서를 묘사했다. 암브로지오와 크리스토포로 데 프레디스, 이 세밀화의 작가로 추정되는 조반 피에트로 다 비라고, 일 솔라리오, 안토니오 다 몬차, 일 보카치노 등이 참여했다.

도나토 브라만테와 브라만티노, 〈아르고스〉, 1493년경, 밀라노, 카스텔로 스포르차, 미술 컬렉션, 살라 델 테소로

외교 보고서에 따르면, 루도비코 일 모로는 성의 특정 공간에 동양적인 양탄자 위에 쌓아놓은 황금 동전 더미를 보여주면서 외국의 방문객을 놀라게 하는 것을 즐겼다. 눈이 백 개 달린 거대한 괴물인 아르고스가 공작의 보물이 있는 방 입구를 지키고 있다. 이 그림은 건축의 코니스를 담당했던 브라만테와 젊은 브라만티노가 공동으로 제작한 것이다.

**산타 마리아 델레 그라치에, 〈외부에서 바라본 앱스〉, 1460-1490년경, 밀라노**

도미니크회 소속의 이 수도원은 지하 통로로 카스텔로 스포르차와 연결돼 있으며, 수도원 건물은 15세기 밀라노의 대표적 건축물 중 하나다. 1460년에 착수된 이 수도원은 루도비코 일 모로의 뜻에 따라 1490년부터 확장, 개축되었다. 이곳을 자신의 무덤으로 바꾸고자 했던 루도비코 공작은 움브리아 출신의 유명한 건축가 도나토 브라만테에게 화려한 외부장식이 인상적인 넓은 돔이 있는 앱스를 건축하도록 했다. 매혹적인 작은 회랑과 성구실도 브라만테의 작품으로 추정된다. 롬바르디아 화파의 주요 화가들은 신랑, 경당, 교회와 수도원의 여러 공간을 장식했다. 레오나르도의 〈최후의 만찬〉은 이례적인 예술적 작업의 중심으로 편입되었다.

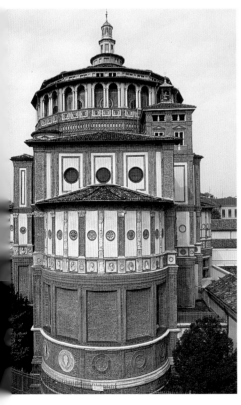

**스포르차 제단화의 대가, 〈스포르차 제단화〉, 1494년, 밀라노, 브레라 미술관**

롬바르디아의 익명의 작가가 1490년경에 그린 이 작품은 원래 네무스의 산탐브로지오 교회에 있었다. 이 인상적인 제단화는 루도비코 일 모로 시대의 취향을 잘 보여주는 예다. 뻣뻣한 자세로 무릎을 꿇고 있는 공작과 가족들은 기독교 4대 교부가 있는 마리아의 스포르차 궁정에 들어 가 있다.

## 밀라노의 레오나르도
1482~1499년

### 스포르차 궁정에서 첫 번째 체류

레오나르도가 1482년 피렌체의 로렌초 일 마니피코 궁정을 떠나 밀라노의 루도비코 일 모로의 궁정으로 가기로 결정했을 때, 그는 서른 살의 젊은 화가였다. 그는 루도비코에게 편지를 보내, 발명가, 기술자, 군사 기술자, 그리고 '평소에' 위대한 화가로서 천부적인 재능을 열거하면서 자신을 소개했다. 밀라노와 롬바르디아 지방은 토스카나 출신의 이 천재 화가에게 제2의 고향이 되었다. 레오나르도는 이곳에서 두 차례 체류(1492–1499/1506–1513)하고 25년을 보내면서 진보적인 저서들을 발견했다. 밀라노는 레오나르도를 맞이하는 행운을 가졌고, 또한 그의 위대함을 이해하고 활동을 지원할 준비가 돼 있었다.

레오나르도의 밀라노 체류는 황폐한 땅에 도래한 천재가 아니라 상호적인 영향의 교류로 해석할 수 있다. 롬바르디아의 미술의 역사는 이러한 관계를 확인해준다. 레오나르도가 떠난 후, 베르가모의 로렌초 로토의 그림과 로마의 카라바조의 그림에서 이러한 이중적인 흔적들을 찾을 수 있다. 레오나르도는 분명 롬바르디아에서 온갖 종류의 실험에 몰두했다. 암호로 산만한 그의 인간적인 일기를 읽는다면, 이 땅의 영원한 움직임의 비밀을 포착하고 대양 가운데 바다처럼 아침 이슬 한 방울의 떨어짐을 같은 법칙으로 지배하는 세계의 보편적인 영혼을 이해하려는 욕망을 발견할 수 있다. 그래서 성모 마리아는 대지의 어머니의 순수한 태내처럼 바위산의 동굴에 들어 갈 수 있었고, 미소 짓는 피렌체 귀족 여인의 눈짓은 아다 계곡에서 울퉁불퉁한 산등성이로 피어 오르는 안개 속으로 분산된다. 롬바르디아에서 25년을 지내면서 레오나르도는 감정의 변화를 표현하는데 열중했다. 산타 마리아 델레 그라치에 교회의 식당에 그린 〈최후의 만찬〉은 이러한 연구의 정점에 있는 작품이다.

레오나르도 다 빈치, 〈암굴의 성모〉, 1483–1484년, 파리, 루브르 박물관
인물들은 동굴의 어슴푸레함에 잠겨 있다. 피라미드형 구성은 작품에 웅장함을 부여하고, 시선과 제스처의 상호교환이 활기를 준다.

레오나르도 다 빈치, 〈음악가의 초상〉, 1485년, 밀라노, 암브로시아나 미술관
이 작품은 밀라노에 남아 있는 레오나르도의 그림으로는 유일하게 목판에 그려졌다. 음악에 몰두한 주인공의 얼굴은 아리아를 들으면서 하모니의 흐름을 따라가는 것처럼 보인다. 이 사람은 당시 밀라노 대성당의 성가대를 지휘했고 위대한 음악 이론서를 집필했던 프란키노 가푸리오로 추정된다.

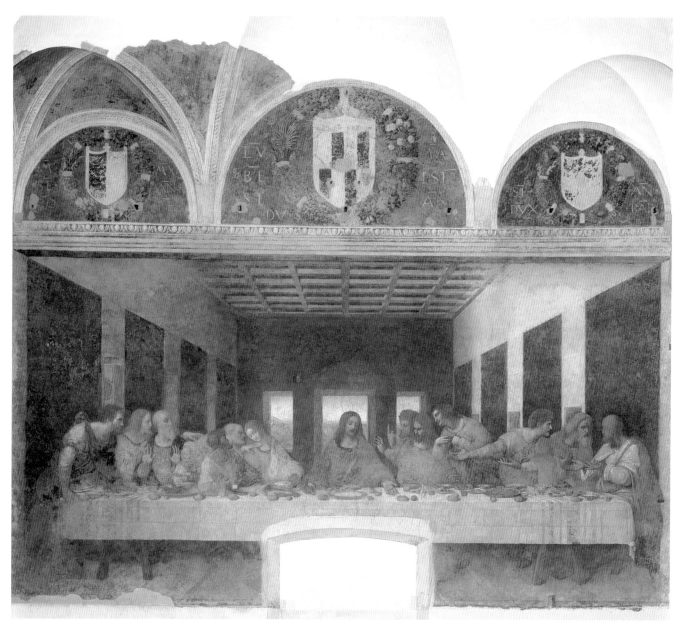

**레오나르도 다 빈치, 〈최후의 만찬〉, 1493–1497년, 밀라노, 산타 마리아 델레 그라치에, 식당**

〈최후의 만찬〉은 1494년경에 시작해 1497년에 완성되었다. 이처럼 긴 제작기간은 레오나르도가 작품에 쏟았던 꼼꼼한 관심을 반영한다. 레오나르도는 우선 벽의 전체적인 구성에 신경을 썼다. 나뭇잎과 과일 띠와 함께 스포르차 가문의 문장을 위쪽 반월창에 그려 넣고,

식당이라는 장소에 적합한 그리스도와 제자들의 '최후의 만찬' 이야기로 거대한 사각형 벽면을 채웠다. 그는 전체 구성과 인물 개개인을 오랫동안 연구했고, 그 다음에 혁신적인 기법을 찾았으며 마지막으로 작업에 돌입했다. 생생한 당대의 증언에 따르면 대체로 그의 작업 리듬을 예측할 수 없었다. 그는 비계 위에서 몇 시간을 보내거나 혹은 붓 한 번 대지 않고 온종일 있기도 했다. 레

오나르도는 구성에 중요한 혁신을 도입했다. 미술사에서 최초로 13명의 인물들이 사각 식탁의 같은 면에 배열되었다. 구성의 단순함은 원근법이 적용된 넓은 배경, 꽃문양 태피스트리가 장식된 벽, 격자 천장, 희미한 빛이 들어오는 넓게 펼쳐진 풍경과 대조를 이룬다. 그림 중앙의 그리스도를 중심으로 세 명의 제자들이 네 그룹으로 앉아 있다. 기하학적으로 정확한 구성은 격렬하게 감정

을 표현하는 인물들을 더욱 활기차고 극적으로 만든다. 레오나르도가 선택한 순간은 가장 신비로운 순간이 아니라 그리스도가 "너희들 중 하나가 나를 배신할 것이다."라고 말하는 가장 극적인 순간이다. 깜짝 놀라고, 믿지 못하며, 고통스러워하고, 당황하며, 슬프고, 겁에 질리며, 체념하는 등 제자들은 감정의 동요를 일으킨다.

# 초상화의 발전
1500년경

## 새로운 사회적 이미지를 향하여

레오나르도의 뒤를 이어 라파엘로와 티치아노는 르네상스 시대의 초상화를 부자연스러운 옆모습의 구성에서 벗어나 새로운 양상으로 발전시켰다. 초상화는 르네상스 미술에 관한 글에서도 분명하게 두드러졌다. 특히 미술의 '우위'에 관한 화가와 조각가의 긴 논쟁을 떠올리는 것은 매우 흥미로운 일이다. 조각가들은 조각의 3차원성이 형상을 사방에서 볼 수 있게 해준다는 사실을 강조했다. 조르조네, 조반니 벨리니, 사볼도, 티치아노 같은 베네토 지방 화가들은 거울, 금속, 흐르는 물 등에 비친 인물의 초상을 그리면서 이에 응수했다. 초상의 연구는 레오나르도의 미술의 기본적인 측면 중 하나였다. 얼굴과 몸의 표현, 태도로 전달되는 내면적인 충동, '마음의 동요'에 대한 탐구는 매우 인상적이다. 이러한 레오나르도의 연구는 당대 문화에 깊이 각인되었다.

레오나르도의 방식을 따랐던 화가 중에서 라파엘로는 초상화 분야에 크게 기여했다. 이른바 롬바르디아의 '레오나르도 추종자'들은 그의 초상화의 외적인 측면을 답습하는 데 머물렀던 반면, 라파엘로는 인물의 인간적, 심리적, 심지어 환경적인 변화까지 내포한 정신을 포착했다. 라파엘로의 초상화는 인물들의 고정된 이미지가 아니라 친근함과 함께 전체적인 상황을 그려낸다.

뒤러는 다양한 주제, 형식, 기법에 관대한 다재다능한 화가였다. 계속해서 그림의 발전을 지향했던 그는 초상화에서 인물의 용모와 더불어 거기서 보이는 성격을 집요하게 찾아냈다. 심지어 단 한 점의 그림을 통해 주인공의 인생사를 읽을 수 있을 정도였다. 뒤러는 북구미술의 꼼꼼한 묘사전통에서 출발해 그림, 드로잉, 판화 등에서 내면의 세계, 긴장, 열정, 영혼의 이미지를 추구했다. 화가로서 그의 행보는 레오나르도 다 빈치의 행보와 유사했다.

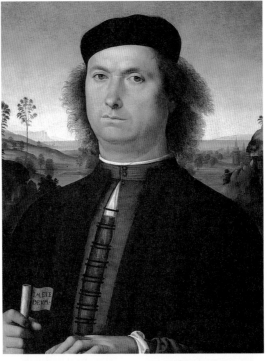

피에트로 페루지노, 〈프란체스코 델레 오페레의 초상〉, 1494년, 피렌체, 우피치 미술관
이 초상화는 페루지노의 걸작이다. 자주 그리지 않았지만 그의 초상화는 언제나 우리를 놀라게 한다. 인물의 흉상, 손, 얼굴은 뒤로 파노라마처럼 펼쳐진 트라시메노 호수 풍경과 잘 어우러지면서 보기 드문 활력을 창출한다. 그는 젊은 시절 피에로 델라 프란체스카 밑에서 견습 화가로 일하면서 배운 고전적인 볼륨으로 돌아왔다. 빛에 대한 새로운 감수성도 피에로 델라 프란체스카와 연관된다.

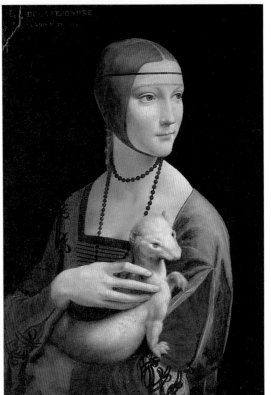

레오나르도 다 빈치, 〈흰 담비를 안고 있는 부인〉, 1458~1490년, 크라코우, 차르토르스키 박물관
이 혁신적인 그림의 주인공은 루도비코 일 모르의 애인이었던 체칠리아 갈레라니다. 이 그림은 곧 밀라노 궁정에서 유명해졌는데, 이사벨라 데스테가 만토바로 한 달간 보내 스포르차 가문의 시인 베르나르도 벨린치오네에게 찬미시를 짓게 할 정도였다. 인물들이 살아 있는 것처럼 매우 생생해 보이는 전성기 르네상스 초상화에 대한 문학적, 비평적 해석의 풍조는 이렇게 시작되었다.

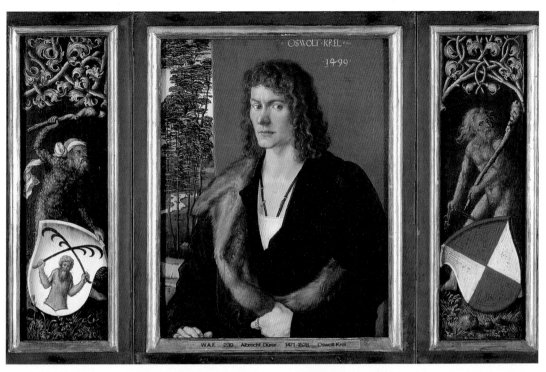

알브레히트 뒤러, 〈오스볼트 크렐의 초상〉, 1499년, 뮌헨, 알테 피나코테크

이 작품은 일종의 세폭화로 구성되었고, 양 측면에는 털이 수북한 '야만인'이 문장을 받치고 있는 그림이 있다. 야외를 배경으로 삼은 특이한 이 작품은 독일 화가 뒤러의 초기 초상화 걸작이다. 뒤러는 이 작품에서 폭력적이며 강박증과 신경증이 있던 젊은 사내의 긴장되고 사나운 심리상태를 극적으로 묘사했다. 타락한 젊은 사내의 표정을 일그러지게 하는 번뜩이는 사악함과 신경의 혼탁함은 고요한 풍경, 섬세하게 묘사된 아름다운 손, 공들인 의복에 반영되었다.

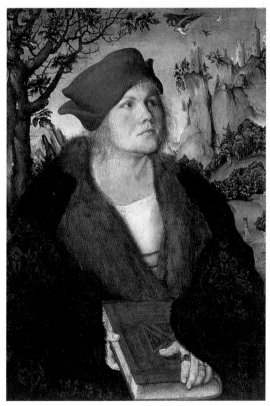

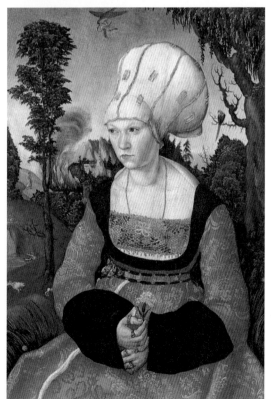

대(大) 루카스 크라나흐, 〈요하네스와 안나 쿠스피니안의 초상〉, 1502년, 빈터투어, 오스카 라인하트 컬렉션

이 작품은 크라나흐가 젊은 시절에 그린 멋진 초상화이다. 훗날 크라나흐는 초상화를 반복적으로 그리게 된다. 쿠스피니안의 초상화는 중요한 조형문화를 이미 체득한 크라나흐가 첫 번째 성숙기로 진입했음을 알려준다. 문인이며 인문주의자였던 요하네스 쿠스피니안은 빈 대학의 걸출한 인물 중 한명이었다. 1501년에 합스부르크 가문의 막시밀리안에 의해 창립된 빈 대학은 프랑스 군대의 주둔으로 밀라노에서 도피한 교수들이 도착하면서 더욱 발전했다. 이 부부 초상화는 독일 미술 역사상 최초로 한 그림에서 다른 그림으로 '이어지는' 풍경을 배경으로 두폭화처럼 쌍으로 구상되었다.

# 막시밀리안 1세의 궁정

## 1501~1519년

### '최후의 기사'의 주문

인문주의에 관심이 지대했던 막시밀리안은 유럽의 다른 강대국의 성장에 전혀 움츠러들지 않고 루도비코 일 모로의 조카딸 비안카 마리아 스포르차를 두 번째 아내로 맞이하면서 이탈리아와 유대를 맺고자 했다. 또 고리치아와 트리스테를 합병해 고전주의를 이식하기 위해 애썼다. 1501년에 그는 빈 대학을 건립하고 이탈리아의 지식인들과 인문주의자들을 교수로 초빙했다. 궁정의 문인 콘라트 켈티스는 이곳의 풍경을 예찬했다. 그의 글은 숲으로 덮인 매혹적인 풍경에 특히 영감을 얻은, 다뉴브 화파의 그림을 묘사한 것 같았다. 건축과 조각은 고딕적인 형태와 연관돼 있었다. 빈 대성당의 안톤 필그람의 설교단과 그물망 형태의 지붕이 덮인 교회가 그 증거다. 다뉴브 화파의 알트도르퍼, 볼프 후버, 대(大) 루카스 크라나흐는 꼼꼼한 세부묘사, 독창적이며 때로 익살맞은 구성으로 자연의 신비하고 매혹적인 분위기를 환기시켰다. 막시밀리안은 빈 보다는 티롤 지방의 우아한 소도시 인스부르크의 궁정을 선호했다. 그곳은 새로운 인문주의 속에서도 기사도적인 고딕 전통이 명맥을 유지하고 있던 예술 중심지였다. 막시밀리안은 찬양조의 판화부터 자신의 영묘 옆에 둘 거대한 청동상 행렬에 이르기까지 혁신적인 미술작품을 주문 했다. 뒤러, 알트도르퍼, 크라나흐, 부르크마이어, 조각가 페터 피셔와 같은 뛰어난 독일 화가들이 인스부르크 궁정에서 한때를 보냈다. 세련된 시인 콘라트 켈티스, 지리학자 게오르그 포이팅거, 뒤러가 북반구의 별자리와 세계지도가 있는 거대한 판화 두 점을 제작할 때 도왔던 천문학자 에르하르트 에츨라우프, 뒤러의 친구인 뉘른베르크의 인문주의자 피르크하이머는 또 다른 문화의 주역들이다. 1519년 막시밀리안이 세상을 떠나고 제국이 손자 카를 5세에게 상속되면서, 티롤 지방은 쇠락의 길을 걸었다.

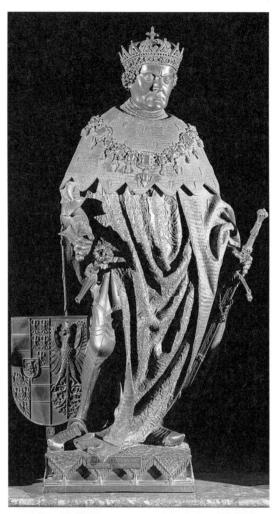

길그 세설슈라이버, 〈오스트리아 대공 지그문트〉, '막시밀리안 1세의 기념묘'의 세부, 1523-1524년, 인스부르크, 호프 교회
28점에 이르는 황제의 청동 기념상과 왕과 왕비는 합스부르크의 막시밀리안의 무덤 주변의 환상적인 '명예 호위대'의 일원이다. 문장과 장식이 들어간 화려하고 특이한 의복을 입은 통치자들은 막 서거했거나 혹은 신비한 과거에 속한 사람들이며, 중세의 기사도적인 이상에 대한 최후의 찬가에서 왕의 자격에 대한 사상을 상징하는 행렬을 이루고 있다. 조각상의 갑옷은 대공이 과거에 입었던 갑옷을 따라 제작한 것이다.

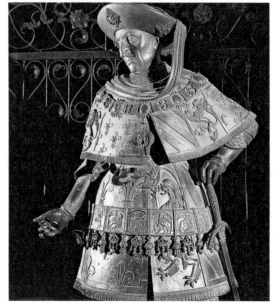

길그 세설슈라이버, 〈필립 선량공 조각상〉, '막시밀리안 1세의 기념묘'의 세부, 1523-1524년, 인스부르크, 호프 교회
황금양모 기사단을 창단한 필립공은 부르고뉴 공국을 문화적으로 정점에 올려놓았다. 그는 1435년에 아라스 평화조약으로 백년전쟁이 막을 내릴 때까지 프랑스의 샤를 7세에 맞서 영국군과 연합해 싸웠다. 작가의 스케치에서는 그가 장식 술이 달린 커다란 모자를 쓰고, 당당한 갑옷을 입은 나이 든 남자로 표현되었다.

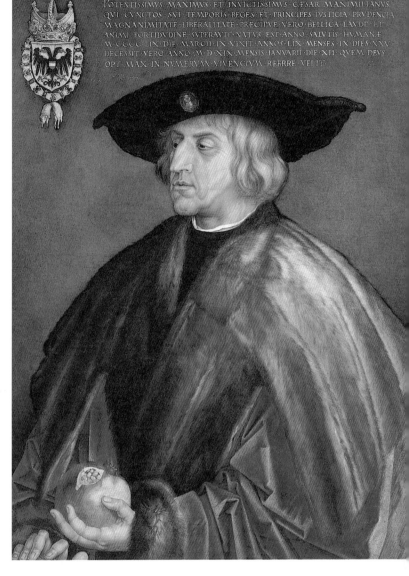

**알브레히트 뒤러, 〈황제 막시밀리안 1세의 초상〉, 1519년, 빈, 미술사 박물관**
뉘른베르크와 베네치아를 여행하면서 인스부르크를 지나친 뒤러는 1512년부터 막시밀리안 황제 및 궁정과 접촉했지만, 황제의 초상화를 그린 시기는 두 사람이 야콥 푸거가 조직한 종교회의에 참가하기 위해 아우구스부르크에서 만난 1518년 6월 28일이었다. 이때 뒤러는 황제의 실물을 보고 사실적으로 드로잉했고, 이를 토대로 라틴어로 된 긴 찬사의 명문이 들어간 회화 두 점과 판화를 제작했다. 그중에서 장엄하고 고결하며 온화함이 드러나는 빈 버전이 가장 유명하다.

**니클라우스 튀링, 〈황금 지붕〉, 1507년, 인스부르크**
인스부르크의 상징이 된 이 작품은 유일하게 남아 있는 황제궁의 건축 요소다. 독특하게 도금한 기와로 덮인 발코니는 인스부르크의 광장을 향해 돌출돼 있다.

# 보스: 죄와 구원

1450~1516년

## 사악한 화가의 조용한 삶

역사상 가장 신비에 싸인 화가인 히에로니무스 보스의 단조로운 삶과 상상력이 가득한 그림을 연결하기란 쉽지 않다. 스헤르토헨보스의 고문서 보관소에 있는 자료들은 단편적인 정보만을 제공할 뿐인데, 이를테면 보스는 1486–1487년에 성모 형제회의 '저명한 회원'으로 기록되었고 그의 이름이 이 모임의 장부에 여러 차례 나온다. 1516년 8월 9일에 형제회 회원들의 주관으로 성모 예배당에서 보스의 장례식이 엄숙하게 열렸다. 그의 아내들, 작업장, 형제회 사이에서 평범하고 조용했던 인물에게 급작스러운 전환은 없었다. 한 화가의 삶과 작품에서 전혀 연결고리를 찾을 수 없는 경우도 있다. 그의 작품의 선과 악의 영원한 투쟁에서 볼 수 있는 열정이 끓어오르는 세계의 기원을 이해하기 위한 해석의 열쇠는 다른 곳에서 발견되었다. 인문주의적 직관과 민중 신앙이 혼합된 보스의 문화적 토대는 유랑 설교자의 사순절 기도, 형제회의 경배 의식에서 흔적을 찾을 수 있다. 신비주의와 공포, 영적인 긴장과 미신, 농민들의 속담과 문학 등이 얽혀 혼성물을 형성했다. 보스는 중세의 상상력이 넘치는 이야기와, 인간을 '만물의 척도'로 상정하는 인문주의적 시도가 혼재하는 과도기의 문화를 반영했다. 그의 문학적 출처는 『말레우스 말레피카룸』, 수도사 루이스브뢰크 설교인 『톤달로의 환영』, 『죽음의 기술』, 브란트의 『바보들의 배』, 야코포 다 보라지네의 『황금전설』, 그리고 아마도 『신곡』 등이다. 북이탈리아에서의 여행으로 보강된 참고자료의 방대함과 다양함은 이질적이고 현대적인 문화를 드러내는데, 그것은 당시 로테르담의 에라스무스가 축적하고 있던 문화와 다르지 않았다. 결론적으로 그러한 자료를 아무런 선입견 없이 사용했기 때문에 인간의 운명에 대해 비관적으로 보는 보스의 견해는 거의 해독할 수 없이 모호하다.

**히에로니무스 보스, 〈일곱 가지 죄악〉, 1480년경, 마드리드, 프라도 미술관**
보스의 문화에는 농민들의 미신, 연금술, 과학과 더불어 다른 화가들과의 교류, 민중들의 격언, 인문주의적 요소 등이 혼합돼 있다. 보스가 자유롭게 끌어 쓴 문헌은 매우 절충적이다. 이러한 방대한 참고자료들은 중세적인 전통에 머물러 있는 문화를 드러내며, 그것을 사용하는 방식은 화가의 의견이 무엇인지 알 수 없게 만든다. 그는 이단에 동조하고 있다는 의혹을 받을 정도로 전통적인 도상의 작품을 종교적 주제의 신성 모독적이고 악마적인 버전들로 변경했다.

**오른쪽**
**히에로니무스 보스, 〈승천〉, '알딜라의 비전' 세폭화의 세부, 1500–1504년, 베네치아, 두칼레 궁**
이 인상적인 그림은 넉 점으로 구성된 '알딜라의 환영' 중 하나이며 원래 지금은 해체된 세폭화의 날개에 위치하고 있었다. 이 그림은 또한 보스의 북이탈리아 여행의 중요한 증거이기도 하다. 지복을 향해 승천하는 영혼들이 수호천사의 인도를 받으며 위로 올라가는 길을 따라가고 있다. 승천하는 영혼들은 물질적인 견고함을 상실했고, 어둠을 걷고 눈을 멀게 만드는 빛의 소용돌이에 용해되는 것처럼 보인다.

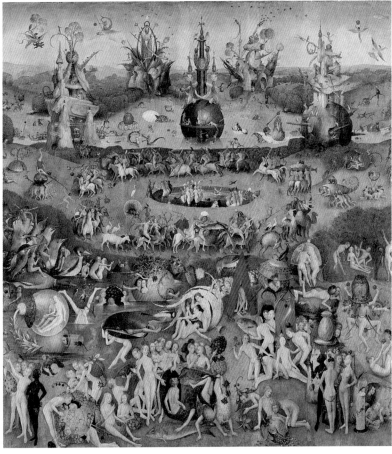

**히에로니무스 보스, 〈쾌락의 세폭화〉, 중앙패널, 1505-1510년, 마드리드, 프라도 미술관**
동물의 주둥이가 달린 인간, 생명이 깃든 것처럼 보이는 바위, 거대한 과일, 사물로 변한 나무처럼 세상의 혼성성은 매력적이지만 불안한 측면이다. 정말 유명하지만 여전히 모호한 〈쾌락의 세폭화〉처럼 몇몇 작품의 경우에는 심지어 모든 사물이 다양하고 신비한 자연에 장난을 친 것이고 세상에 존재하지 않는 것처럼 보인다는 인상을 받는다. 보스가 그려낸 상상의 배경에 가득한 생물체 중에서 주인공은 동물들이다. 이국적인 세계를 환기시키는 코끼리나 기린 같은 짐승들은 중세의 동물설화집에 나오는 상징적인 가치를 표현하기 위해 선택된 동물과 함께 등장한다. 살아 있는 물고기는 육욕의 상징이거나 아니면 일반적으로는 죄를 상징한다. 또한 올빼미는 현명함 혹은 이단의 상징인 한편 두꺼비는 악마다. 문헌에 등장하는 신비한 생물체들을 보스의 환상으로 창조된 괴이한 혼성물과 혼합돼 있다.

이질적인 사람들은 수레가 가는 길에 깔리고 길에서 다툴 정도로 몰려있다. 화려한 옷을 입고 말에 올라탄 신부와 황제도 인간의 공통적인 운명을 피해갈 순 없다. 이들은 수레가 갈 길을 지시하고 있다.

**히에로니무스 보스**
프랑스 왕 샤를 6세의 봉헌물 / 1500-1502년
마드리드, 프라도 미술관
앞면: 지상의 천국, 건초마차, 최후의 형벌
뒷면: 인생길

지상의 쾌락으로 타락하고 어리석음에 빠져 영겁의 벌의 길로 향하는 인간은 보스가 특히 좋아했던 주제다. 1500-1502년에 제작된 〈건초수레 세폭화〉의 중앙패널도 이러한 주제를 다루고 있다. 플랑드르에는 "세상은 건초 산이다. 각자는 그것을 움켜잡을 수 있는 만큼 그것을 취한다."라는 오래된 속담이 있었다. 보스는 생애 대부분을 자신이 태어난 마을(오늘날 남부 네덜란드)에서 보냈다. 그의 문화는 인문주의적 요소들과 민중의 격언, 다른 화가들과의 만남과 신앙, 연금술, 과학이 혼합된 것이었다. 역사적인 시기와 관련되어 있지만 불변하는 도덕적 가치를 담고 있는 그의 가장 개인적인 그림들이 탄생했다. 〈건초수레〉는 이 세폭화의 중앙패널이다. 양 측면의 패널에는 경첩이 달려있는데, 양 패널을 접으면 바깥쪽에는 함정이 가득한 마을을 지나가는 순례자를 통해 인생에 도사리고 있는 위험에 대한 알레고리가 그려져 있다. 내부의 측면 패널은 원죄를 짓기 이전의 아담과 하와의 행복한 상태를 보여주는 '지상의 천국' 과, 이와 정반대로 망령들을 수용할 새 건물을 짓고 있는 악마들이 있는 화염에 휩싸인 지옥을 보여준다.

천사에게 쫓겨나는 아담과 하와는 천국에 살 수 있는 자격을 잃어버리고 인간의 여정을 시작했다.

꿈속처럼 고립된 건초 위에서 연인들이 노래를 하거나 춤을 추고 있다. 악마는 피리를 불고, 천사는 하늘을 바라보면서 기도를 하고 있다.

악마들이 이곳에 도착할 망령들을 수용할 새 건물들을 짓고 있다.

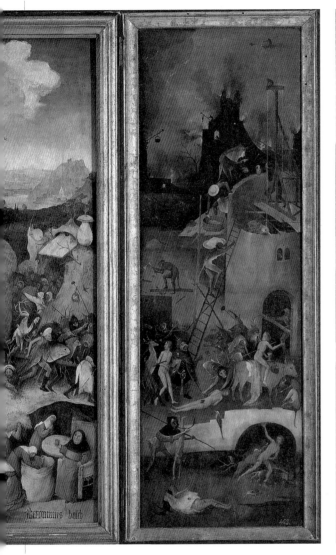

보스는 돈, 행복, 권력에 대한 욕망에 눈이 멀어 파멸로 향하는 인간 공통의 길을 익살스럽게 질책했다. 사실 처음에는 관람자조차도 비웃음을 띤 악령들이 끄는 수레의 목적지가 지옥의 불구덩이임을 깨닫지 못한다.

악의 세계에서 걷고 있는 순례자는 지상에서 갈기갈기 찢긴 모든 인간의 치명적인 인생 여정을 상징한다.

# 뉘른베르크의 황금시대

## 1480~1530년

### 화가와 조각가, 귀금속세공사, 활판인쇄기술자

프랑켄의 수도는 15세기 후반에 독일문화 발전에서 중추적인 위치를 점했다. 고딕의 환상, 드로잉에 대한 극도의 예민함, 깜짝 놀랄만한 기교를 여전히 고수하고 있음에도 독일미술은 더욱 기념비적이고 안정된 호흡을 추구하기 시작했다. 이는 풍경에 대한 감수성, 그리고 플랑드르와 북부 이탈리아와의 잦은 문화적 교류에 따른 인문주의의 점진적인 영향 덕분이었다.

뉘른베르크는 쾰른과 아우크스부르크와 더불어 독일에서 가장 인구가 많고 부유한 도시였다. 성벽이 멋진 위풍당당한 성에 사는 5만 명의 주민들 중, 예술·문화적 삶을 촉진시켰던 부유하고 교양 있는 상인 계층은 단연 돋보였다. 황제의 특전과 전통적인 귀금속세공은 상업적 경계선을 크라쿠프에서 리스본, 베네치아에서 리옹에 이르는 전 유럽으로 확장시켰다. 당대 바젤에 필적할만한 다양한 언어의 삽화집 출판과 다량 보유한 판화인쇄기는 뉘른베르크의 자부심이었다. 이곳의 주요 인쇄업자 안톤 코베르거는 뒤러의 대부(代父)였다. 귀족들의 서재는 인문주의 연구에 헌정되었고, 그중 일부는 피르크하이머 가문의 서재처럼 수백 권에 달하는 책을 소장했다. 15세기 말에 뉘른베르크는 국제적인 도시로서 면모를 드러냈고, 이곳에서 문인, 수학자, 지리학자, 신학자, 예술가, 상인들이 조우했다. 성 로렌츠 교회는 스트라스부르의 거장 페터 헴멜이 제작한 스테인드글라스부터 아담 크라프트가 착수한 기묘한 조각 작품에 이르기까지 예술적 새로움의 산실이었다. 파이트 슈토스는 뉘른베르크에 있는 성 세발두를 위해 다양한 작품을 제작했다. 이곳에서 성 세발두의 무덤을 만들었던 세공사 겸 조각가 페터 피셔의 재능이 표출되었다. 뉘른베르크의 이러한 분위기는 뒤러의 성장에 이상적인 토양이었다.

**성가대석과 감실 풍경, 뉘른베르크, 성 로렌츠 교회**
종교 개혁 시기에 뉘른베르크의 주요 교회의 행보는 다행히도 소장된 예술적 유산의 손실을 막았다. 또 2차 세계대전의 극심한 폭격에도 불구하고, 15-16세기의 걸작들의 배경은 여전히 온전한 모습으로 남아 있다. 특히 앱스 부분에는 아담 크라프트(1493-1496)의 첨탑이 달린 성막과 파이트 슈토스가 제작한 매혹적인 목재 수태고지 군상 혹은 '천사의 인사(1517-1519)'가 있다.

**뉘른베르크의 귀금속세공사, 〈슐루센펠더 호〉, 1503년, 뉘른베르크, 게르만 국립박물관**
뒤러의 아버지처럼 보헤미아와 헝가리에서 이주한 전문가의 작품으로 추정되는 이 귀금속 세공 작품은 매우 유명하다. 탁상시계, 악기, 천문학과 항해술에 쓰이는 정밀한 기구 등, 뉘른베르크의 금과 은제품은 높은 예술성과 기술로 유럽 전역에서 높은 평가를 받았다. 뉘른베르크는 사치품의 1인자 자리를 점차 16-17세기에 은제품의 중심지가 되는 은행가 푸거의 도시 아우구스부르크에 넘겨주게 된다.

**페터 피셔와 그의 공방,** 〈성 세발두의 무덤–성유골함〉, 1519년에 완성, 뉘른베르크, 성 세발두 교회

화려하고 독창적인 이 청동무덤 겸 성유골함은 사실 우아한 기둥들이 지지하는 세 개의 첨두형 장식이 있는 발다키노(사교좌, 제단, 설교단 등의 주위에 세워진 네 개의 기둥 윗부분에 장치되는 덮개를 가리킨다—옮긴이)였다. 피셔가 제작한 이러한 구조 내부에는 은도금된 성 세발두의 성유골함이 있다. 이 작품은 조각을 넘어 기념비적인 형태의 귀금속 세공품의 걸작이라 할 수 있다. 즉, 기둥부터 작가의 자화상이 포함된 수많은 청동상에 이르는 모든 장식요소들은 분명 고전을 참고한 것이지만 전체는 여전히 후기 고딕적 기교의 취향을 반영하고 있다.

# 북구 인문주의

1490~1520년

## 짧지만 찬란한 유토피아

15세기 말이 되면서 인문주의 문화에 대한 열기는 앞서가는 중심지 몇 곳에 머물지 않고, 남부 독일의 부유한 도시들에서 아주 풍요로운 토양을 발견했다. 또한 발트 해에서 지중해, 폴란드에서 포르투갈까지 전파되었다. 북부 유럽의 문화계는 활기찬 열정에 휩싸였다. 이탈리아 인문주의와의 교류가 증가했고 고전 문화가 퍼져 나갔다. 동시에 더 강렬하고 직접적인 신심으로의 복귀에 대한 절박한 호소가 감지되었다. '라틴적인 것'에 더 가까워진 반면, 당시 물의를 불러일으켰던 면죄부를 판매한 로마와 교황에게서는 더욱 멀어졌다. 문화적 절충주의와 회의를 품은 사람들의 증가는 중북부 유럽에서 더욱 진전된 예술적 역동성을 이해하기 위한 열쇠다. 16세기 초의 종교, 도덕적 사상의 향방을 권위 있게 해석했던 로테르담 출신의 지식인 에라스무스의 감미로우면서 고통스러운 미소는 중부 유럽 문화의 르네상스적인 여정을 지켰다. 제바스티안 브란트가 쓴 장문의 시, '바보들의 배'가 거둔 대성공의 수혜를 부분적으로 받았던 『우신예찬』(1509)에서 에라스무스는 인문주의 자체의 토대에 관해 논의하고 역사, 도덕, 종교에 대해 총체적으로 숙고할 것을 촉구했다. 에라스무스는 고전문화에 심취했고, '민중의 지혜'와 직접 대면하는 것을 주저하지 않았다. 보편적인 진실이 담긴 속담은 하류층의 시각을 종합했다. 에라스무스는 『격언집』에서 르네상스 시대의 대표적인 원천으로 돌아가려는 정신으로 고대의 지혜의 보고였던 속담들을 다시 채택했다. 전통적인 말의 방식은 축제와 행렬 같은 민중문화의 형태에 대한 관심과 '근대적인' 사상의 통로의 역할을 수행했다. 매년 '당나귀 축제'와 '바보들의 축제'가 돌아왔다. 특히 카니발에서 모든 규칙과 금기에서 해방된 시민들은 온 종일 거리에서 그들의 의식들을 행했다.

루카스 반 레이덴, 〈마호메트와 수도사〉, 1508년, 판화
16세기에 판화는 급속도로 전파되었고 조형적인 개념을 전달하는 매우 효과적이고 빠른 방법으로 판명되었다. 다용도로 사용할 수 있는 특징, 기법에서의 혁신, 특히 뒤러와 루카스 반 레이덴의 역량 덕분에 판화는 완전한 자율성을 획득했고 곧바로 여러 나라에 전파되었을 뿐 아니라 높은 수준의 표현도 가능해졌다. 드로잉에 놀라운 재능을 타고난 루카스 반 레이덴은 스무 살 즈음에 판화가로서 활동을 시작했다. 기교면에서 그는 곧 뒤러와 견줄만한 수준에 도달했다.

캉탱 마시, 〈에라스무스의 초상화〉, 1517년, 로마, 국립고대미술관
북구 화가들은 에라스무스의 초상화를 그리는 영예를 얻기 위해 경쟁했다. 이는 아마도 에라스무스의 국제적인 명성 때문이었을 것이다. 안트베르펜에 살았던 캉탱 마시도 1517년 에라스무스의 초상화를 그렸다. 그의 초상화는 이후 여러 판화와 그림의 참고자료로 사용되었다. 에라스무스의 가장 유명한 초상화는 한스 홀바인이 그린 세 가지 버전이며, 평온함, 성찰, 내면의 대화 등이 강조되어 있다. 뒤러는 1520년에 브뤼셀에서 에라스무스를 만났다.

**캉탱 마시, 〈환전업자와 그의 아내〉, 1517년, 로마, 국립고대미술관**

이 유명한 그림은 16세기 내내 여러 번 복제되고 모작으로 제작되었다. 이 작품은 '초보적인' 플랑드르의 전통에 대해 공공연하게 경의를 표하고 있으며, 페트루스 크리스투스의 〈성 엘로이〉의 구성과 섬세함을 채택했다. 그러나 15세기의 〈성 엘로이〉에 비해, 마시는 종교적인 주제를 포기하고, 직접적이며 믿을 만한 이미지를 생생하게 제공했다. 돈에 집중한 남자와 『비망록』의 책장을 넘기고 있는 여자의 대비는 흥미롭다. 그녀는 돈을 다루는 남편의 직업을 기도로 보완하려는 듯 보인다.

한스 발둥 그리엔
성모 마리아의 대관식 / 1515년
프라이부르크, 대성당

덧문이 달린 거대한 제단화가 있고, 제단화의 중앙에는 '성모 마리아의 대관식' 이, 양 측면 패널에는 성자들이, 측면 덧문 위에는 성모 마리아의 생애에 관한 네 개의 에피소드가, 뒤에는 거대한 '십자가 책형' 이, 아래에는 성모 마리아를 숭배했던 네 명의 주문자의 초상이 그려져 있다. 프라이부르크로 이주한 한스는 1516년까지 4년간 독일 미술의 최대 걸작의 하나인 이 작품에 헌신했다. 이 작품은 위대한 종합이다. 그 속에는 매우 격하고 열정적인 시간과 매우 평온하고 내밀한 움직임, 성찰의 휴지가 번갈아 일어난다. 〈성모 마리아의 대관식〉은 빛나는 성령의 비둘기 주위의 빛의 폭발을 보여준다. 제단화의 덧문 외부에는 성모 마리아의 생애의 네 번의 시기가 그려져 있는데, 여기서 한스의 어린 시절 기억이 분명하게 보인다. 찬란한 봄이 배경인 '수태고지' 에서 천사는 마치 4월의 아침 햇살 같은 노란 빛 한 줄기와 함께 마리아의 방으로 들어간다. '엘리사벳을 방문하는 마리아' 에서 마리아의 의복과 엘리사벳의 머리장식은 아름다운 순백색을 볼 수 있는 기회를 준다. 그 다음은 고요한 탄생의 밤이다. 아기 예수는 신생아답게 부드러운 빛을 발하며, 황소는 마리아를 돕는 작은 천사들에게 미소를 짓는 듯 보인다. 네 번째 그림은 '이집트로의 도피' 다. 실제로 그림에는 야자수가 등장하지만 이국적인 요소는 여기서 멈춘다. 전경에는 아이리스와 황수선화가 보이며 나무 위로 기어오르는 장난꾸러기 천사들은 숲에서 자유롭게 놀면서 웃고 있는 화가의 어린 시절 친구들이다. 이 다폭화의 뒷면을 보려면 회랑을 한참 돌아야한다.

갑작스럽게 어두워진 하늘 아래, 여섯 성자들이 겁을 먹은 채 무리를 지어 다가온다. 용기를 내기 위해 바싹 붙어 있고, 일부는 도끼 창을 흔든다. 베드로는 소매를 걷어 올리고 곤봉처럼 거대한 열쇠를 안고 있다.

열댓 명의 천사들로 구성된 오 케스트라는 이러한 사건의 회 오리 속에서 흐트러진 리듬을 맞추려고 필사적으로 노력하 고 있다. 그리스도와 하느님의

붉은 망토는 빨갛게 물들었고, 구름은 아래로 달아났으며 성 모 마리아의 금색 옷은 어깨 까지 내려오는 긴 곱슬머리와 조화를 이룬다.

성 바울의 눈처럼 흰 망토가 인 상적인 이 그림은 전체 다폭화 중에서 가장 고양된 순간을 표 현한 그림일 것이다. 발둥 그리 엔은 다루기가 매우 어려운 무 채색을 자유자재로 사용했는데, 특히 흰색을 풍부히 사용했다. 이 작품은 이러한 측면을 강조 한다.

# 베네치아: '스쿠올레'의 그림들

1490~1520년

## 매혹적인 도시의 몽환적인 이미지

'스쿠올레(scuole)'라고 불리던 자선단체의 역사는 13세기로 거슬러 올라간다. 하지만 스쿠올레가 번영을 누렸던 때는 르네상스시기였다. 이 단체들은 활발하면서도 까다로운 주문자였다. 당시 베네치아에는 다섯 개의 '스쿠올레 그란데'(디 산마르코, 디 산로코, 델라 카리타, 디 산 조반니 에반젤리스타, 델라 미제리코르디아)를 중심으로, 열 개 남짓한 소형 스쿠올라가 존재했다. 스쿠올레의 주요 공간은 이른바 '텔레리(teleri)'로 장식되었다. 'telai(베틀)'를 뜻하는 이 단어는 캔버스를 팽팽하게 당겨진 상태로 유지하기 위해 필요한 나무 장치를 연상시킨다. 그 위에는 스쿠올레의 수호성인의 생애의 장면이나 역사적인 사건이 그려졌다. 이 그림들은 세부 묘사가 풍부한 서사적인 양식으로 표현되었으며 강력하고 극적인 활기가 넘치는 이야기와 관련돼 있다. 캔버스의 넓은 면과 수많은 세부 묘사는 종종 긴 제작 기간과 매우 조직적인 공방의 개입을 요구했다. 구성과 직접 작업하는 것 이외에도 대가는 여러 조수들의 작업을 이끌고 조정하는 역할을 했다. 가장 주문을 많이 받았던 젠틸레 벨리니와 비토레 카르파초는 일군의 공동작업자들을 거느렸다. 이러한 장면과 상황이 우리의 기억 속에 가장 찬란했던 시기의 베네치아의 신비한 이미지로 남아 있는 것은 모두 이 화가들 덕택이다. 상상적인 동시에 사실적인 도시 배경은 엄격한 원근법적 구조와 분명한 공간감에 의해 뒷받침된다. 베네치아의 실제 건축물의 모티프를 자유롭게 차용한 건물과 분위기는 이 도시가 베네치아임을 암시한다. 일관성 있는 구성에 이야기 전체에 활기를 부여하는 수많은 디테일이 모여 있다. 내러티브 그림 장르는 최후의 해석자였던 틴토레토가 등장할 때까지 16세기에 베네치아에서 계속해서 성공을 거두었다.

**젠틸레 벨리니, 〈산 마르코 광장의 행렬〉, 1496-1500년, 베네치아, 아카데미아 미술관**
젠틸레 벨리니는 스쿠올라 디 산조반니 에반젤리스타를 위해, 1496년부터 제작한 그림(현재 아카데미 미술관 소장)을 부분적으로 직접 그렸고 제작 과정을 총괄했다. 이 연작의 이야기는 베네치아에 보관돼 있는 진실한 십자가 유물과 관련이 있다. 그래서 베네치아라는 실제 도시를 배경으로 하고 있다. 젠틸레는 정교한 디테일 묘사와 지형학적으로 정확한 표현을 통해 당대를 생생하게 보여주면서 자신의 모든 능력을 증명해 보였다. 이 작품에서 젠틸레는 오른쪽의 산마르코의 종탑을 과감하게 옆으로 옮겨 산 마르코 성당의 파사드를 완전히 드러냈다.

**비토레 카르파초, 〈외교관들의 도착〉, 성 우르술라 이야기 연작 중 한 작품, 1490-1495년, 베네치아, 아카데미아 미술관**
성 우르술라 스쿠올라 연작은 카르파초의 대표작이며, 산티 조반니 에 파올로 성당 옆에 있는 원래 장소(현재 소실)는 아니지만 온전한 형태로 보관돼 있다. 이 그림은 카르파초가 화가 수련기간에 받았던 영향들이 사라지면서 점차 더 어둡고 개인적인 양식을 보여준다. 카르파초는 동화적인 세계 같은 인상을 전달하면서 현실과 환상의 균형을 유지했다.

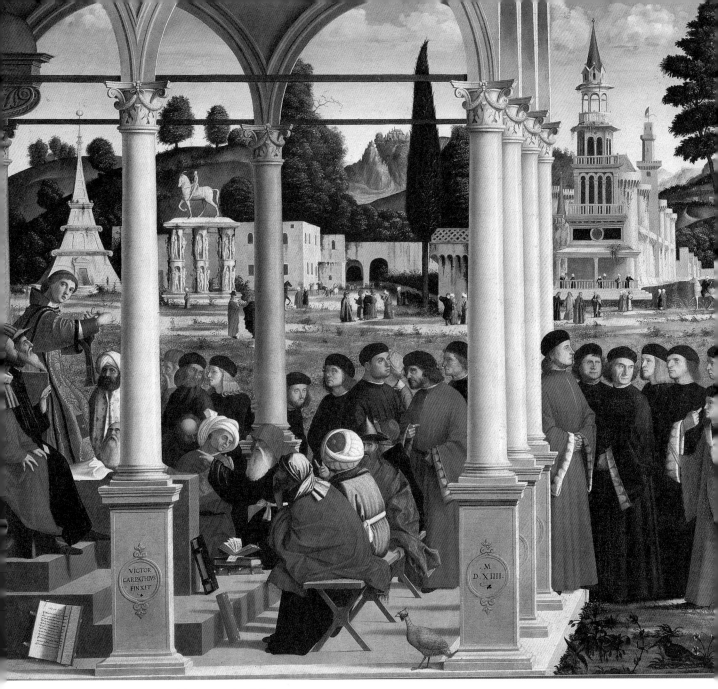

**비토레 카르파초, 〈성 스테파노의 설교〉, 1504년, 밀라노, 브레라 미술관**

이 작품은 스쿠올라 디 산토 스테파노를 위해 제작된 연작의 일부분이다. 각 작품들은 여러 미술관에 흩어져 소장돼 있다. 카르파초는 1520년대에 이 작품들을 제작했는데, 사소한 부분들에서는 조수들의 도움을 받았던 것으로 보인다. 성 스테파노의 이야기 연작은 카르파초 말년작의 발전을 관찰하기에 가장 좋은 작품이다. 맑은 빛과 환상적인 건축이 특징인 이 작품은 성 스테파노 연작에서 가장 뛰어난 작품임에 분명하다.

**비토레 카르파초**
성 아우구스티누스의 환영 / 1502년
베네치아, 스쿠올라 디 산 조르조

스쿠올라 디 산 조르조 델리 스키아보니의 의뢰로 제작된 이 연작은 원래 위치에 남아 있는 카르파초의 유일한 연작이다. 베네치아에 살고 있는 달마티아 사람들의 구심점이었던 이 스쿠올라는 히에로니무스, 조르조, 트리포네 성인을 수호성인으로 섬겼다. 그러므로 1502-1507년에 그려진 카르파초의 연작은 성인하나가 아니라 여러 수호성인들의 생애의 여러 에피소드를 회상한다. 산 조르조 델리 스키아보니 스쿠올라 연작(1502-1507)에서 카르파초는 이야기 구성을 단순화하고, 성인들의 전설 중에서 이야기 하나에 집중하면서 매혹적인 힘을 강조했다. 〈성 아우구스티누스의 환영〉은 성 히에로니무스에게 헌정된 연작의 일부다. 실제로 성 아우구스티누스는 서재에서 한 줄기 빛의 형태로 나타난 성 히에로니무스를 회고했다. 이러한 빛의 환영에 고무된 카르파초는 오른쪽에 배치된 창문을 통과해 방 전체를 부드럽게 휘감는 보이지 않는 먼지를 토대로 그림전체를 구성했다. 성 아우구스티누스뿐 아니라 복슬복슬한 강아지와 서재의 물건들은 경이로운 빛으로 황홀하다. 이 그림의 매력은 여기에 있다. 즉, 그것은 성 아우구스티누스의 주위에 있는 과학기구와 필기구를 따뜻하게 하는 부드러운 자연의 빛과 관련이 있다. 인문주의자의 서재가 생생하고 사실적으로 표현된 것은 그러한 빛 덕분이다.

베네치아에 사는 달마티아 사람들의 형제회 스쿠올라에 여전히 남아 있는 이 작품은 많은 책과 수집품이 있는 인문주의자의 서재를 생생하게 그려냈다.

이 주제는 상당히 어렵게 해석되었다. 카르파초는 성 히에로니무스의 출현을 성 아우구스티누스를 '비추고' 그의 성서 이해에 도움을 주는 빛으로 표현했다.

책상에 앉아 있는 성 아우구스티누스는 인문주의 시대에 고전문화와 기독교를 매개할 수 있는 능력을 갖춘 고위 성직자의 전형이었다.

지적이고 세련된 분위기의 배경에서 강아지는 진리로 해석된다.

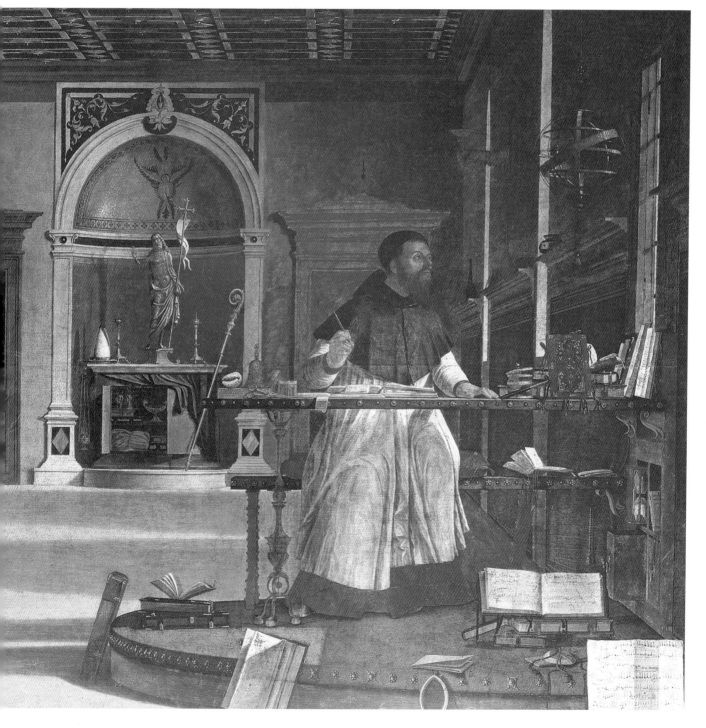

# 베네치아의 색채주의

1500~1520년

### 빛과 색채의 승리

조르조네, 티치아노, 세바스티아노 델 피옴보 같은 전도유망한 젊은 화가들과 조반니 벨리니 덕분에 베네토 지방에서는 1500년대가 되면서 '색채주의'가 꽃피었다. 조르조네는 신비한 상징과 자연 예찬에 기울어진 환경 속의 지성적인 화가였다. 조반니 벨리니의 제자였던 조르조네는 레오나르도와 뒤러처럼 베네치아에 잠시 머문 '이방인'이 준 자극들을 재빨리 수용했고 따뜻하고 매력적인 자연의 분위기를 계속해서 추구했다. 인물과 풍경의 윤곽은 희미해지고 빛과 색채의 연속적인 변화의 효과가 두드러졌다. 풍경 속에 삽입된 종교적 소재는 개인 경배와 수집 취미를 위한 중·소형 그림에 한정되었지만, 나중에는 거대한 크기의 그림으로도 확장되었다. 1505년경에 제작된 제단화들은 주문자의 취향의 변화와 베네토 회화의 새로운 경향을 잘 보여준다. 이때부터 기본 단위에 따라 마리아와 성자들을 교회 내부에 배열하는 단순한 건축적-기하학적 도식이 유행했다. 자연의 빛에 잠긴 광대한 풍경이 인상적인 카스텔프랑코 베네토 제단화(1504)는 전환점이 되었다. 1508년에 조르조네는 제자 티치아노와 공동으로 폰다코 데이 테데스키의 외부에 프레스코화를 그렸다. 현재 이 그림들은 파편 몇 개만 남긴 채 모두 소실되었다. 초상화와 광대한 자연 속으로 삽입된 종교적, 세속적 주제, 교훈적인 그림, '인간의 세 단계'의 알레고리, 음악회, 여성, 신화 혹은 문학 주제 등과 같이 귀족의 수집 취미를 위해 제작된 그림들은 좀 더 운이 좋았다. 조르조네가 세상을 떠났을 때, 미완성으로 남아 있던 일부 작품는 가장 재능 있던 두 제자, 티치아노와 세바스티아노 델 피옴보에 의해 완성되었다.

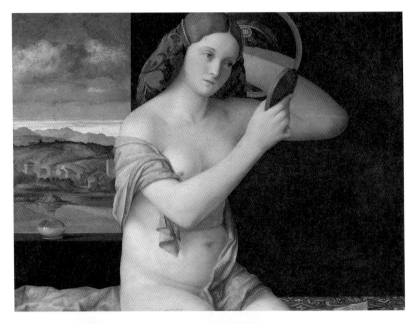

조반니 벨리니, 〈빗질을 하는 여인〉, 1515년, 빈, 미술사박물관
벨리니가 죽기 1년 전에 제작한 이 작품은 알레고리적인 의미를 가지고 있는 것으로 보인다. 이 그림은 도덕적인 해석들을 넘어 조반니 벨리니의 지칠 줄 모르는 창조성의 증거라 할 수 있다. 그는 순결하고 부드러운 순수함으로 빛이 가볍게 스치고 지나가는 거대한 여인 누드를 완성했다. 이 작품은 그의 첫 번째 그리고 유일한 여인 누드다.

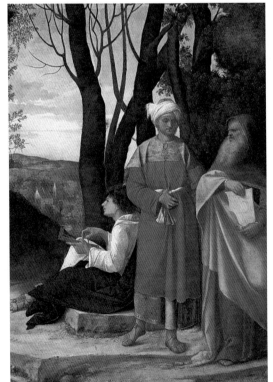

조르조네, 〈세 철학자〉, 세부, 1504년경, 빈, 미술사박물관
이 작품은 조르조네의 양식적 여정의 한 가운데 위치하고 있다. 매우 선명한 색채는 대기의 빛 안에서 조화를 이룬다.

**로렌초 로토, 〈사크라 콘베르사치오네〉, 1507년, 트레비소, 산타 크리스티나 알 티베로네**
로렌초 로토의 청년기 걸작인 이 그림은 부분적으로 여전히 전통에 속해있다. 정확한 빛이 대칭적인 그림의 윤곽선을 분명하게 드러내며, 개성적으로 표현된 인물의 선을 강조한다.

인물의 표현은 심리적 탐구를 예고하고 있는데, 이는 로토의 이후 모든 작품의 특징이 된다. 무너진 듯한 오른쪽 벽의 측면은 건축의 엄격함에 대한 흥미로운 일탈이며, 또 로토가 일생 동안 완수할 편견 없는 참신한 선택들을 예견한다.

**조르조네, 〈카스텔프란코 제단화〉, 1504-1505년, 카스텔프란코 베네토, 대성당**
인물들이 삼각 구성을 유지하고 있지만 조르조네는 건축적인 구조를 포기했다. 성자들이 서 있는 바닥과 성모 마리아의 옥좌는 높은 난간으로 분리된다. 색채 선택은 온화한 분위기를 강조하고 그림 전체에는 자연의 분위기가 자유롭게 퍼져 있다.

## 명작 속으로

**조르조네**
폭풍 / 1505-1510년
베네치아, 아카데미아 미술관

자연의 마법에 대해 열렬한 찬사를 보내는 정말 유명한 걸작 〈폭풍〉은 수많은 설명과 해석, 가정을 낳은 작품이다. 당대 다른 작품과 비교를 통한 해석 중 하나는 두 인물이 천국에서 추방당한 아담과 하와이며, 그렇기 때문에 풍경을 가르는 번개는 천사의 빛나는 검이라고 주장한다. 어쨌든 16세기에도 이 작품의 주제는 명확하지 않았다. 학자 마르칸토니오 미키엘은 1530년에 이 작품에 대해 처음으로 언급했다. 그는 가브리엘레 벤드라민 가문에 이 작품을 판매하면서, "카스텔프란코의 조르조네가 그린 집시 여인과 군인, 폭풍이 있는 풍경화"라고 정의했다. 도상학적 해석을 넘어 이 작품에는 자연의 경이로움과 전율이 있다. 조르조네 이전에는 자연이 이토록 명백하게 주인공 역할을 했던 경우를 찾아볼 수 없었다. 조르조네는 배경의 건축과 다양한 식물들을 묘사하기 위해 틀림없이 초기작의 정밀한 묘사를 포기하고, 이 그림에서 더욱 풍부하며 희미해진 색채의 임파스토를 발견했다. 나무의 세부 묘사에서 매우 끈기 있고 섬세한 빛의 조직을 음미할 수 있다. 덕분에 이 그림은 보기 드물게 매력적인 작품이 되었다.

구름을 가르고 풍경에 갑작스러운 섬광을 던지는 번개는 이 그림의 특별한 주인공이다.

이 그림의 주제는 분명하게 밝혀지지 않았다. 초기 학자들은 이 그림을 '풍경'이라고 생각했다.

바사리에 따르면, 조르조네는 레오나르도의 드로잉을 꼼꼼하게 연구했다. 그의 드로잉은 빛과 색채의 색조 중첩을 통해 자연의 분위기를 환기시킨다는 의미에서 베네토 지방의 회화 발전으로 통합되었다.

이 작품의 중심인물은 수풀에서 아기에게 젖을 물리고 있는 반나체의 여인이다. 이 여인은 때로 천국에서 쫓겨나 자식들을 키우는 의무가 부과된 하와로 해석되었다.

전경의 중앙에 급류가 만든 좁지만 깊은 웅덩이가 있다. 이 웅덩이는 여자와 남자를 갈라놓는다.

# 라파엘로의 수련 시절과 초기 활동

1483~1508년

## 한 천재의 탄생과 성장

라파엘로는 어렸을 때부터 궁정의 정신을 경험했다. 하얀 방들의 작은 창으로 들어오는 빛은 그의 가슴 속에 머물렀고 그의 시선을 바깥, 모래언덕, 숲, 메타우로 강물, 아펜니노 산맥을 오르는 길모퉁이 등으로 돌리게 했다. 라파엘로의 아버지 조반니 산티는 뛰어난 화가이자 지성인이었다. 몬테펠트로 가문의 궁정화가였던 그는 국제적인 미술에 정통한 사람이었다. 산티의 아들이라는 뜻의 '산치오'였던 라파엘로는 궁전과 아버지의 공방을 오가며 하루하루를 보냈다. 어린 시절의 놀이는 화가가 되기 위한 공부였다. 그는 아버지에게 붓 잡기, 물감 섞기 등을 배웠다. 잠든 아기 예수를 꼭 안고 있는 젊은 마리아의 옆모습을 그린 프레스코화는 집 벽에 그려진 초기작품이다. 성모자에 대한 라파엘로의 연구는 이렇게 시작되었다. 이 주제는 겨우 여덟 살 때 세상을 떠난 어머니의 손길에 대한 달콤하지만 가슴 아픈 기억을 되살려주었다. 3년이 채 지나지 않아 재혼했던 아버지마저 세상을 떠났다. 겨우 11세였던 라파엘로는 외톨이가 되었다. 그는 여전히 어린애지만 상속받은 아버지의 공방을 놓고 계모와의 소송에 휩싸였다. 이 시기에 라파엘로는 당대 최고의 화가 페루지노와의 만남을 통해 충실한 화가수업을 받을 수 있었다. 1504년 10월 1일, 우르비노의 군주로 등극한 조반나 펠트리 델라 로베레는 피렌체의 곤팔로니에레(고위 행정관, 원수 – 옮긴이)였던 피에르 소데리니에게 약관의 라파엘로를 천거하는 편지를 썼다. 라파엘로는 짧은 시간에 브루넬레스키의 건축의 명쾌한 리듬, 레온 바티스타 알베르티의 평온한 기하학, 도나텔로의 고결함, 미켈란젤로의 웅장함을 완벽하게 자신의 것으로 만들었다.

피콜로미니 도서관, 1503-1508년, 시에나, 대성당

1502년에 프란체스코 피콜로미니 추기경은 핀투리키오에게 좁고 긴 형태의 공간을 장식해줄 것을 의뢰했다. 이 방은 숙부였던 교황 피우스 2세의 필사본이 소장된 공간이었다. 그에게 주어진 임무는 뛰어난 인문주의자였고 후에 교황의 자리에 오른 에네아 실비오 피콜로미니의 생애를 다룬 프레스코 연작의 제작이었다. 각 작품을 분리하는 기둥과 로마에서 영감을 얻은 기묘한 모티프로 장식된 아치 건조물은 그려진 것이다. 이 놀라운 작품 제작을 위해 핀투리키오가 따랐던 모델 중에는 이미 명성의 길을 걷기 시작했던 젊은 라파엘로의 드로잉도 포함돼 있었다.

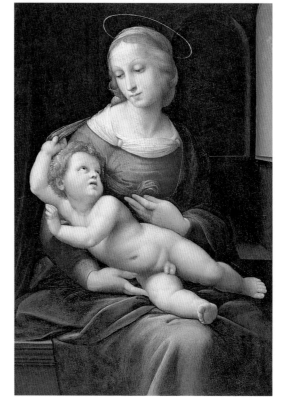

라파엘로, 〈브리지워터 성모자〉, 1505-1507, 에든버러, 스코틀랜드 국립미술관

라파엘로가 특히 좋아한 주제였던 이 성모자 그림은 레오나르도의 작품이 피렌체에 있던 시기(1504~1508)에 젊은 라파엘로가 받은 강한 영향을 반영한다. 그것은 인물들의 우아한 콘트라포스토와 어머니와 아들의 섬세한 시선 교환에서 매우 분명하게 드러난다.

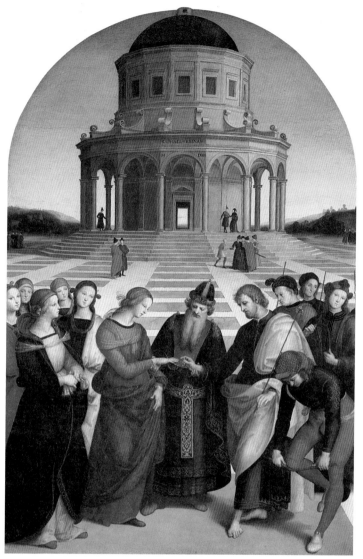

라파엘로, 〈풀밭의 성모자〉,
1506년, 빈, 미술사박물관
라파엘로는 미술의 역사상 가
장 유명하며 가장 많이 그려진
성모자를 주제로 한 일련의 작
품에서 마음을 움직이는 아름
다움을 지닌 온화한 미소로 우
리를 사로잡았다. 라파엘로의
성모자 그림들은 마법, 작은 몸
짓, 부드럽고 섬세한 미소의 총
집합이다. 또한 자세, 집단, 풍
경, 빛, 점점 더 복잡해진 상황
등을 수정할 수 있는 능력을 보
여주는 것이기도 하다.

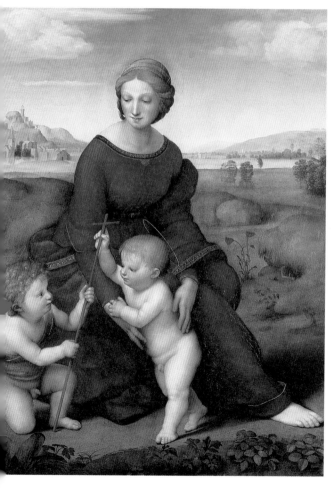

라파엘로, 〈마리아의 결혼식〉,
1504년, 밀라노, 브레라 미술
관
〈마리아의 결혼식〉은 페루지
노에게 공개적인 경의를 표하
는 동시에 라파엘로가 노쇠한
스승의 그림을 능가했음을 결
정적으로 보여주는 작품이다.
이 장면은 거대한 신전의 앞뜰
에서 펼쳐지고 있다. 멀리 언덕,
풀밭과 숲이 보이는 풍경은 희
미하게 처리되었다. 건축과 자
연 세계의 이러한 조화 속에서
인물들은 쿠폴라의 윤곽선과
그림 자체의 윤곽선을 따르는
일련의 반원을 따라 단순하게
배열되었다. 모든 사물에서 서
정적인 우울함이 어린 우아한
아름다움이 발산된다. 막대기
를 부러뜨리는 낙담한 구애자
무리에서 그 누구의 얼굴도 강
조되지 않았고, 어떤 감정도 다
른 감정에 우세하지 않았다. 라
파엘로는 자신의 서명 옆에 아
름답고 고전적인 글자체로 '우
르비노의(Urbinate)'라고 적어
넣었다.

# 청년 미켈란젤로

## 1475~1505년

### 피에타에서 다비드까지

미켈란젤로의 유년시절은 엄격한 아버지 밑에 있던 피렌체의 유복한 가정의 아이들과 비슷했다. 로렌초 일 마니피코의 찬란한 시절이 도래했고, 메디치 가문의 멋진 정원은 고대문명, 고대의 신화를 되살리기 위한 위대한 계획에 매료된 문인, 철학자, 예술가와 같은 인문주의자의 만남의 장소가 되었다. 1488년 당시 13세였던 미켈란젤로는 도메니코 기를란다요의 공방에 들어갔다. 기를란다요는 이즈음 산타 마리아 노벨라의 프레스코화를 제작하고 있었다. 하지만 미켈란젤로는 기를란다요의 유쾌한 장식적인 감각에 휘말려들지 않고, 양감과 육체적인 강렬함을 통해, 조토, 마사초, 도나텔로 같은 거장들을 관찰하고 모방했다. 미켈란젤로는 조각가가 되기로 결심했다. 현재 카사 부오나로티에 소장된 초기의 습작들 이후 그의 이력은 위조품과 함께 시작되었다. 스무 살 남짓한 이 젊은 조각가가 제작한 큐피드 조각상은 은행가 야코포 갈리에게 고대의 '진품'으로 팔렸다. 미켈란젤로는 처음으로 로마에 도착했고 그의 첫 번째 위대한 대리석 조각상 〈바쿠스〉(피렌체 바르젤로 국립미술관 소장)가 탄생했다. 그는 23세에 프랑스인 추기경의 주문을 받아 성 베드로 대성당에 있는 〈피에타〉를 제작했다. 그는 독일적인 구성, 즉 무릎에 죽은 예수를 안고 앉아 있는 마리아를 채택했지만, 이 작품은 옷 주름의 부드러움, 두 인물의 상호관계, 섬세한 모델링이 돋보인다. 〈피에타〉는 미켈란젤로의 서명이 담긴 유일한 작품이다. 1500년 무렵부터 미켈란젤로는 피렌체와 로마를 오가며 살기 시작했다. 1501년 8월 16일에 그는 다비드 상을 조각해 달라는 주문을 받았다. 이번에는 돌을 고르러 채석장에 갈 필요가 없었다. 이미 스케치된 대리석 덩어리가 할당되었기 때문이다.

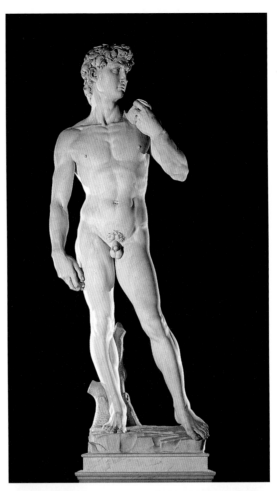

미켈란젤로, 〈다윗〉, 1501–1504년, 피렌체, 아카데미아 미술관
한때 시뇨리아 광장(현재 복제품으로 대체됨)에 서 있었던 이 조각상은 1504년 완성되었으며 미켈란젤로의 양식의 전환점을 의미하는 작품이다. 미켈란젤로는 처음으로 영혼의 움직임, 즉 '테리빌리타(terribilità, 무시무시함)'를 표현했는데, 이는 그의 미술의 특징이 된다. 이를테면 억눌린 분노, 육체적인 공격성에 제동을 거는 지성, 뚫어질 듯한 시선, 약동하는 근육 등이다. 도나텔로의 유명한 〈성 조르조〉를 연상시키는 다윗은 예기치 않게 민족의 영웅과 수호자가 된 젊은이다. 〈다윗〉은 적군을 맞아 싸울 만반의 준비를 갖춘 용맹하고 독립적인 피렌체 공화국의 자체의 상징이 되었다.

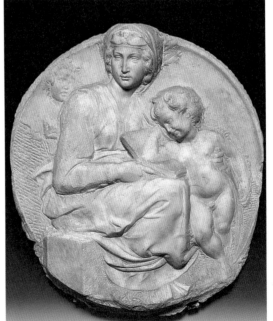

미켈란젤로, 〈피티 톤도〉, 1504–1505년, 피렌체, 바르젤로 국립박물관
1504년은 서른 살이 된 미켈란젤로에게 수많은 사건들이 일어난 해다. 특히 그는 회화뿐 아니라 조각에서 피렌체에서 사랑을 받았던 전통적인 톤도 주제를 다루었다. 대리석으로 제작된 〈피티 톤도〉는 '논피니토(non-finito, 미완성)'의 사용을 예견하는 매력적인 작품이다. 그는 작품의 배경을 매끄럽게 표현하지 않고 의도적으로 그대로 두었는데, 이는 당시 긴 밀라노 체류를 끝내고 피렌체로 당당히 돌아왔던 레오나르도의 그림에 보이는 것과 유사한 대기의 효과를 창출했다.

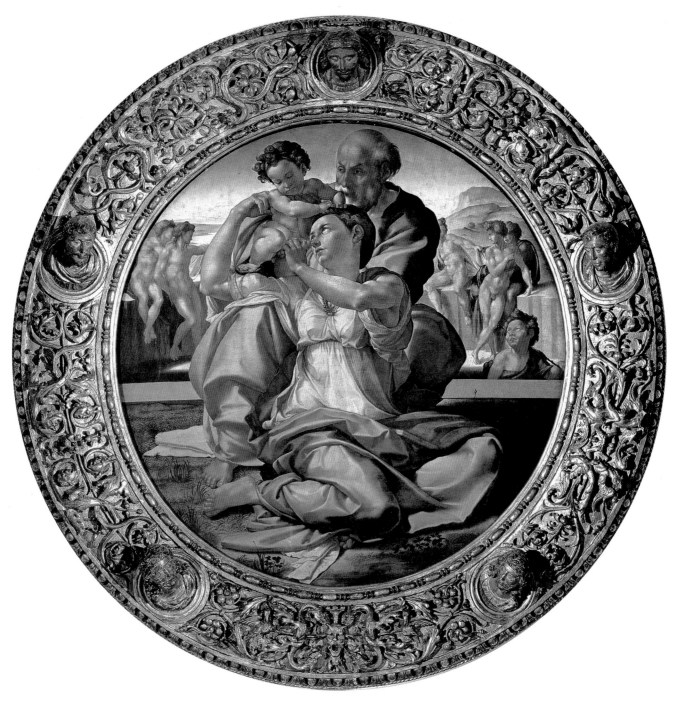

**미켈란젤로, 〈도니 톤도〉,
1503–1504년, 피렌체, 우피치
미술관**
주문자 아뇰로 도니의 이름에
서 제목을 따온 이 작품은 미
켈란젤로의 그림 중에서 유일
하게 지금까지 손상되지 않고

자필 서명이 남아 있는 작품이
다. 매너리즘 화가들의 연구에
길을 열어주었던 이 그림은 르
네상스 미술의 전환점을 의미
했다. 미켈란젤로는 레오나르
드 식의 '스푸마토'에 단호하
게 반대했다. 맑고 차가운 색

채, 인물을 표현한 선명한 드
로잉, 간결하고 기념비적인 구
성 등은 레오나르도의 양식과
차이를 보인다. 마리아, 요셉,
아기 예수는 포즈와 비틀림의
힘을 능가할 만큼 강력한 제스
처와 감정의 매듭으로 묶여 있

다. 미켈란젤로는 회화에서도
예술에 대한 자신의 개념을 고
집했다. 그것은 '(불필요한 것
을) 제거하는 힘으로' 이미지
를 만드는 것이었다.

# 뒤러와 이탈리아

## 1494~1507년

### 인문주의 문화 연구

아그네스 프라이와 결혼한 얼마 후, 1494년 가을에 23세의 뒤러는 이탈리아로 여행을 떠났다. 그는 이듬해 봄까지 파도바, 만토바, 베네치아 등지를 방문했다. 뒤러와 이탈리아 인문주의 문화와의 첫 번째 만남이었다. 뒤러는 멋진 수채화에 알프스 풍경을 감동적으로 남겼다. 이후 그는 롬바르디아와 베네토 지방을 오가며, 인문주의의 본거지였던 여러 대학과 만테냐와 조반니 벨리니 같은 유명 화가들의 공방을 방문했다. 뒤러는 인체 비율과 공간구축에 대한 연구에 흥미를 느꼈다. 만약 뒤러가 배울게 많은 외국 청년의 겸손한 마음으로 온 게 사실이라면, 청년기의 이탈리아 체류는 뒤러와 베네치아의 지속적, 성공적인 조언과 영감의 교환의 토대였다. 1500년 4월에 베네치아 판화가 야코포 데 바르바리가 뉘른베르크에 도착하면서 이탈리아 문화와의 교류가 재개되었다. 이탈리아 여행에 대한 욕구가 높아졌고, 1505~1507년에 실현되었다. 1494년의 뒤러가 풋내기였다면, 34세의 뒤러는 성숙기에 접어든 독일 최고의 화가였다. 그는 절정에 달한 이탈리아 르네상스의 조형 문화와 동등한 입장에서 교류했다. 원근법을 적용하는 측면뿐 아니라, 과학적 이론으로 원근법 규칙을 완벽하게 익히고자 했던 욕구가 그를 이탈리아로 이끌었다. 그는 볼로냐 대학의 루카 파치올리를 만나고 싶어 했다. 수학을 연구하던 수도사였던 파치올리는 대수학 저서인 『신성한 비율』의 저자였다. 뒤러는 북부 이탈리아의 대학 도시들을 방문했고, 특히 베네치아에서는 은행가 야콥 푸거의 호화로운 성에 머물면서 1506년 2-12월에 독일 상인들을 위해 거대한 제단화를 그렸다. 원래 폰다코에 인접한 산 바르톨로메오 디 리알토 교회의 측면 제단화였던 이 작품은 현재 프라도에 소장 중이다.

**알브레히트 뒤러, 〈아담〉, 1507년, 마드리드, 프라도 미술관**
이탈리아에서 돌아온 다음에 그린 그림은 〈아담〉과 〈하와〉의 누드처럼 전형으로서의 가치를 지니고 있다. 이 그림들은 자신의 경험들을 이용해 미술을 발전시키려는 의지를 분명하게 드러낸다.

**알브레히트 뒤러, 〈하와〉, 1507년, 마드리드, 프라도 미술관**
긴 금발 여인의 둥근 얼굴은 독일 전통의 영향을 드러낸다. 교차된 다리는 정적인 아담에 비해 더 역동적이다.

**알브레히트 뒤러, 〈장미 화원의
성모 마리아〉, 1506년, 프라하,
국립미술관**

베네치아에서 제작된 이 작품은
폰다코 데이 테데스키 근처에 있
는 산 바르톨로메오 디 리알토
교회의 독일 상인 형제회 경당
에 걸려 있었다. 이 작품은 불행
하게도 보존상태가 매우 나빴는
데, 이는 특히 수차례의 복원에
서 기인했다. 뒤러의 대표작인
이 그림은 베네치아에서의 두 번
째 체류의 성과였다. 그는 전경
에 합스부르크 왕가의 막시밀리
안 황제를 그렸다. 성모 마리아
가 장미축제와 교황 알레산드로
6세를 암시하는 장미화관을 그
의 머리에 씌워 주고 있다. 교황
의 초상은 시대착오다. 그가
1503년에 이미 사망했기 때문이
다. 수많은 초상 중에는 당시 베
네치아의 독일인 공동체의 수장
이었던 은행가 야콥 푸거와 대
운하에 있는 폰다코 데이 테데
스키의 건설을 담당했던 건축가
부르카르도 디 스피라가 있다.

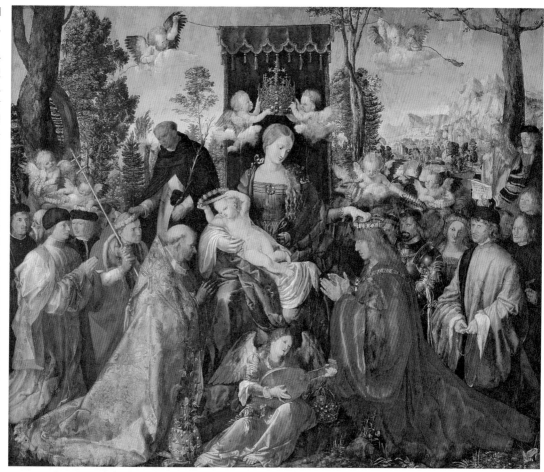

**알브레히트 뒤러, 〈검은 방울새
와 성모 마리아〉, 1506년, 베를
린, 국립회화관**

뒤러의 전 작품을 유심히 살펴
보면, 여성의 이미지, 즉 인간으
로서 여성, 어머니, 신성한 여인
은 근본적이고 심리적으로 매우
심오한 역할을 담당한다.

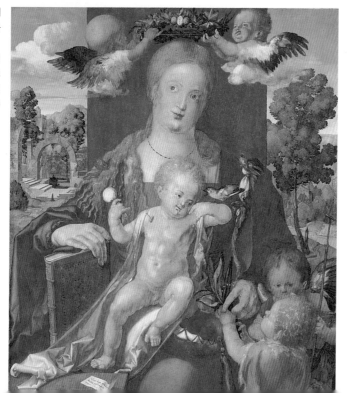

213

**알브레히트 뒤러**
파움가르트너 제단화 / 1500-1502년경
뮌헨, 알테 피나코테크

이 제단화는 파움가르트너 가문에서 뉘른베르크의 성
카타리나 교회를 위해 주문했으며, 1502-1504년에
제작되었다. 이 작품은 뒤러의 첫 활동지였던 고향에
서 제작한 그림 중 하나다. 이 세폭화의 중앙에는 원
근법이 적용된 건물 내부에 아주 작게 그려진 기부자
가족들이 보이는 '탄생' 장면이 있다. 측면패널에는
갑옷을 입은 두 명의 성자가 그려져 있다. 가벼운 단
색으로 그려진 '수태고지를 받는 마리아'는 뮌헨의
알테 피나코테크에 소장돼 있는데, 이 부분은 제단화
측면 패널의 외부에 그려져 있던 〈수태고지〉의 남아
있던 부분이며, '천사 가브리엘'은 소실되었다. 서른
살이 넘은 후 뒤러는 유복한 사람이었다고 말할 수 있
지만, 그렇다고 그리 부유하진 않았다. 그는 아내 아
그네스와 함께 부모님 집에서 계속 살고 있고, 1502
년에 아버지가 세상을 떠나자 가장의 역할을 맡아
〈마리아의 생애〉 같은 돈벌이가 잘 되는 판화를 제작,
판매해 가족의 재정을 책임졌다. 뒤러는 법적으로 어
머니 바르바라를 부양하는 책임을 지고 있었고, 재능
있는 동생 한스를 데려와 공방을 재정비했다. 1503년
에 뒤러는 비장에 병을 얻었다. 그는 '검은 담즙'으
로 인해 '우울증'을 앓게 되며, 따라서 그것이 고통
을 통해 위대한 업적을 이룬 사람들의 점성술과 병리
학적인 영역과 관련되었다는 확신을 갖게 되었다.

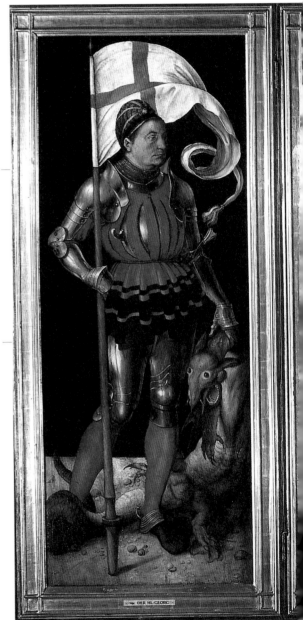

이 장면은 고딕양식의 전통에 따
라 그려졌지만, 뒤러는 처음으로
원근법을 매우 엄격하게 적용해
합리적인 구성을 선보였다.

측면의 갑옷을 입은 두 성자는
상징물로 식별된다. 용은 성 게
오르기우스를, 사슴 머리가 그려
진 깃발은 성 에우스타키우스를
가리킨다. 이 성자들은 파움가르
트너 가문 사람들의 초상으로 추
정된다.

화가는 한낮을 배경으로 구세주
의 탄생이라는 주제를 다루었다.
중앙 그림의 배경은 동물 우리
로 사용되고 있던 저택의 폐허
다. 신비한 사건에 몰입한 마리
아의 얼굴은 순진무구하다.

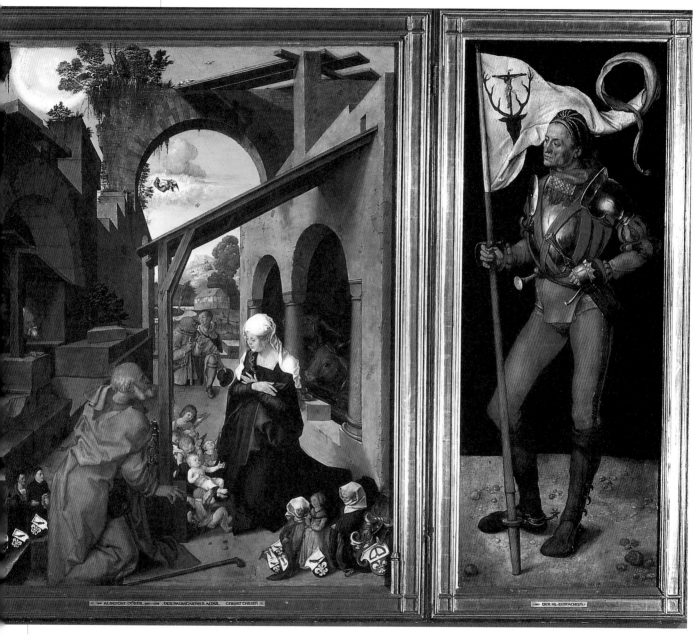

중앙 패널의 주제는 '탄생'이다.
이 장면에 동참하고 있는 일곱
명의 기부자들은 파움가르트너
가문 사람들이다.

# 포르투갈의 마누엘 양식
1495~1521년

### 고딕의 마지막 계절

포르투갈 역사와 미술에서 가장 독특한 시기는 마누엘 1세 재위기간(1495-1521)과 일치한다. 또한 상업을 위해 새로운 대륙을 정복하고 항로를 개척했던 항해자들의 업적과도 일치한다. 유럽 대륙의 서단 포르투갈에서 유행한 고딕의 최후의 '마누엘' 양식의 이름은 진취적인 왕의 이름에서 유래했다. 가장자리의 좁은 영토에서 살던 포르투갈인들은 바다로 눈을 돌렸고, 마누엘 1세의 시대에 인도로 가는 항로를 개척하기 위해 세계의 끝으로 알려진 곳을 넘어 나아갔다. 가장 유명한 업적만 나열해보면, 1498년에 바스코 다 가마가 희망봉을 돌아 아프리카를 일주했고, 1500년에 카브랄은 많은 사람들이 아담과 하와의 원죄 이후에 잃어버린 낙원이었던 에덴동산이라고 생각했던 브라질 발견에 참여했다. 또한 마젤란은 1519-1522년에 범선으로 세계를 일주했다. 대양에서의 위대한 탐험들은 포르투갈의 예술, 문화, 영혼에 매우 깊이 각인되었다. 항해와 관련된 모티프들이 증가했는데, 그물, 닻, 돛대, 노, 지구본, 항해안내서, 측정도구들, 키, 선박 모형, 아스트롤라베 등은 장식조각, 타일, 채색 도자기 등에 자주 등장했다. 이는 포르투갈과 해외에서 가장 전형적인 장식이 되었다. 신축 건물의 장식은 이탈리아적인 모델을 지향했던 동시대 스페인 회화와 뚜렷이 구별되며 오히려 안트베르펜의 항해 취향과 유사하다. 마누엘 1세의 사망 이후에, 마누엘 양식은 지붕이 없는 채 남아 있는 바타야 수도원의 경당들처럼 갑작스럽게 중단되어 미완성된 찬란함이라는 인상을 준다.

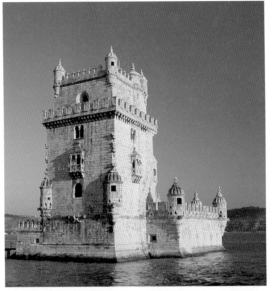

**프란치스코 데 아루다, 〈벨렘 탑〉, 1515-1520년, 리스본**
테주 강 하구에서 멀지 않은 곳에 있는 리스본 문에는 벨렘 탑이 솟아있다. 이 탑은 점차 가장 강력한 식민 제국이 된 포르투갈의 수도 리스본의 전초이다. 벨렘 탑은 군대 건축가 프란치스코 데 아루다의 작품이며, 당시 사용되었던 군사적인 기술에 따라 건설되었다. 이 탑은 방어의 필요성보다는 상징적인 기능에 부합하는 듯 보인다.

**디오고 데 아루다, 〈참사회 회의장 창문〉, 1510-1515년, 토마르, 그리스도 수도원**
마누엘 시대에 이 정도로 분명하게 포르투갈 왕에게 봉사하는 건축가와 조각가의 창조적 상상력을 보여주는 작품은 거의 없다. 이 창문은 디오고 데 아루다와 호아오 데 카스틸호의 작품으로 알려져 있는데, 풍부하게 장식된 가장자리는 마누엘 양식의 모든 장식 요소들을 담고 있다. 해초, 산호, 조개 등이 이베리아 반도의 작은 나라의 해양 팽창의 주역이었던 포르투갈 왕의 문장 및 그리스도 기사단의 십자가와 환상적으로 어우러져 있다. 혼천의는 또한 루시타니아 문화에서 항해의 중요성을 상징한다.

**디오고 보이탁과 호아오 데 카스틸호,〈제로니모스 수도원〉, 회랑, 1544년경, 리스본**

제로니모스 수도원은 건축적인 관점뿐 아니라 강한 정치적인 암시를 담은 도상학적 프로그램의 측면에서도 마누엘 양식의 대표작이다. 포르투갈 왕이 주문한 이 수도원은 아비즈 왕조가 주도한 포르투갈의 식민지와 경제 대국으로의 점진적인 변화에서 으뜸가는 역할을 수행했다. 거대한 이 건물은 기도와 명상의 장소였던 동시에 상징적인 공간이라는 이중적인 기능을 수행했다. 보이탁이 설계하고 스페인 조각가 겸 건축가였던 호아오 데 카스틸호가 완성한 회랑에서 마누엘 양식의 중요한 특징들을 관찰할 수 있다.

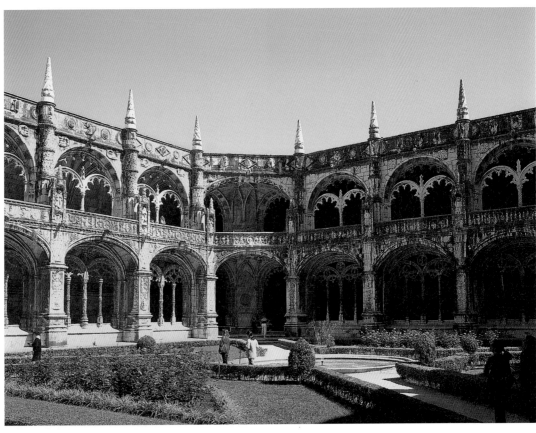

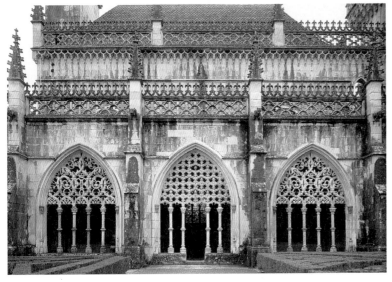

**산타 마리아 다 비토리아 수도원, 왕의 회랑, 14-16세기, 바타야**

산타 마리아 다 비토리아 수도원은 호아오 1세가 알주바로타에서 카스티야 군대에 승리를 거둔 이후에 봉헌된 수도원이다. 아비즈 왕들의 무덤으로 사용할 목적으로 건설된 이 수도원은 1385년에 짓기 시작해 대략 16세기 초까지 계속 확장되었다. 이 수도원은 포르투갈의 운명에 중요했던 이 시기의 포르투갈 미술의 발전을 추적할 수 있게 해준다. 1520년대에 마누엘 1세가 선조 두아르테 1세의 영묘 건설을 명했고 15세기 전반기에 건립이 시작되었지만 여전히 미완성으로 남아 있다. 작업은 마테우스 페르나데스에게 맡겨졌는데, 다양한 장식요소들이 혼합된 마누엘 양식의 대표적 예라 할 수 있는 이른바 미완성 경당들(Capelas Imperfeitas)의 우아한 문 역시 그의 작품이다. 실제로 후기 고딕식 구조는 플랑부아양 장식 모티프들로 뒤덮였다. 그러한 모티프 사이에서 스페인적인 요소들과 플랑드르 미술을 연상시키는 요소들이 두드러진다.

# 카를 5세의 스페인

## 1516~1556년

### 플라테레스코 양식부터 고전주의까지

16세기 전반기 스페인 미술은 여전히 찬란한 고딕양식과 이탈리아에서 수입된 고전적인 모범으로 향하는 사건들이 반복되는 양상을 띠었다. 고딕이 마지막으로 활짝 꽃을 피운 한편 1516년부터 카를로스 1세라는 이름으로 스페인 왕위에 있었던 카를 5세와 아들 펠리페 2세의 놀라운 업적 덕택에 고전주의는 왕실의 공식 조형언어로 부상할 준비를 갖췄다. 고딕적인 경향과 공존했던 긴 시간을 지나, 펠리페 2세의 통치기였던 16세기 후반기에 고전주의는 승리를 거두었다. 그 와중에 플라테레스코 양식(16세기 중반 스페인의 주요 건축양식)이 나타났다. 18세기 세비야 대성당의 왕실 경당에서 유래한 이 용어는 16세기 초에 스페인에서 활동했던 건축가들의 작업과 '플라테로스' 즉, 은세공품의 강한 유사성을 암시한다. 이 시기에 건물에서는 우아한 귀금속을 연상시키는 섬세한 세공장식이 넘쳐났다. 이 기술은 조각보다는 귀금속 세공에 더 가깝다. 대부분 구조적인 기능을 상실한 광범위한 종류의 장식 모티프에서 무데하르 양식의 요소와 이탈리아의 영향을 보이는 모티프들이 인상적이다. 그중에서 소용돌이 장식, 꽃줄 장식과 기묘한 화관은 고딕과 고전주의가 단절되지 않았음을 의미한다. 알론소 데 코바루비아스, 로드리고 길 데 혼타논, 디에고 데 실로에와 같은 16세기 스페인 건축가들의 여정은 이 두 전통이 공존한 증거다. 플라테레스코 양식의 초기 단계의 작가는 1540년대부터 고전주의적인 요소들의 혁신적인 이용으로 정점에 달한 비투르비우스, 알베르티, 세를리오의 저서를 반영하는 작업을 할 의무가 있었다. 데 혼타논의 경우에는 처음에 고딕 양식에 가깝다가 점차 이탈리아와의 접촉을 드러내는 좀 더 성숙한 양상으로 이행하는 모습을 관찰할 수 있다.

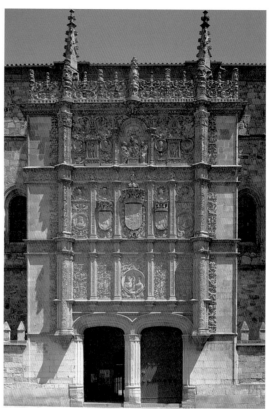

살라망카 대학, 1524~1525년, 살라망카
살라망카 대학 정면은 플라테레스코 건축의 걸작이다. 건물 정면은 세 부분으로 나눠진다. 각 부분에는 아라베스크부터 그로테스크, 꽃줄 장식에서 화관에 이르기까지 촘촘하고 다채로운 장식이 가득하다. 플라테레스코 양식의 모든 요소들이 이 건물 정면에서 만났다.

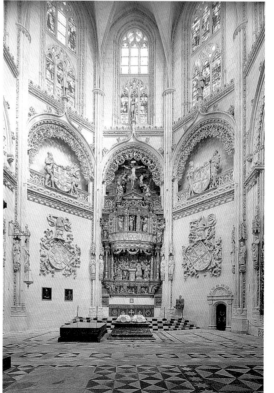

디에고 데 실로에와 펠리페 비가르니, 〈제단 뒤 장식 벽〉, 부르고스, 코네스타빌레 예배당
코네스타빌레 예배당의 거대한 제단 장식 벽은 장면을 구성하는 전통적인 체계와 거리가 멀다. 가장 중요한 요소는 '예수의 성전 봉헌'을 묘사한 거대한 중앙 장면이다. 이 장면에는 이베리아 반도의 고전적인 모범의 강력한 영향을 드러내는 비례가 정확한 인물들로 가득하다. 장식 벽의 도금과 회화를 담당했던 화가 레온 피카르도가 조각 장식을 맡은 디에고 데 실로에와 펠리페 비가르니와 공동으로 작업했다.

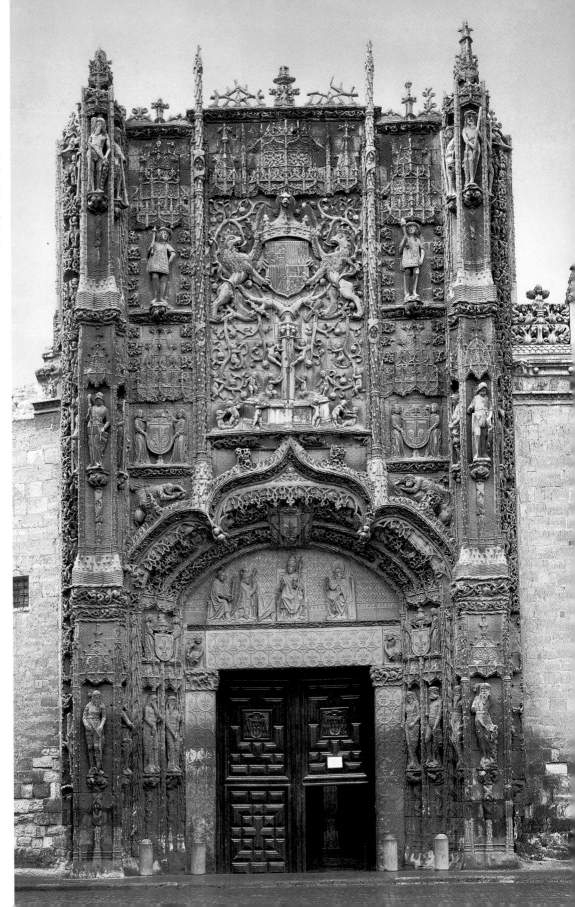

데 실로에 외, 〈성 그레고리오 학교〉, 1495년, 바야돌리드

성 그레고리오 학교의 파사드는 15∼16세기 카스티야 예술에서 이미지의 중요성을 반영한다. 이제 구상미술은 내부뿐 아니라 외부까지 침범했다. 건물 정면은 도시 공간의 장식과 주문자의 찬양(이 경우에는 바야돌리드 주교)을 넘어, 마치 제단 장식 벽처럼 구성되었다. 실제로 건물의 이미지는 팀파눔에서 가장 잘 드러나며, 매우 인상적인 '가톨릭 왕'의 방패는 왕실과 교회의 밀접한 관계를 암시한다.

## 자연의 마법
1500~1530년

### 낭만적인 다뉴브 화파

1530년대는 독일 미술사에서 가장 활발하고 찬란한 시기였다. 이 시기에 활동한 위대한 예술가들은 서로 부단히 대화를 나누고, 여행을 떠나고, 다른 도시 및 나라와 경험을 교환할 준비가 돼 있었다. 독일 문화에서 뒤러는 독보적인 존재다. 그의 주변에서 심오한 예술적 논쟁들이 벌어졌다. 짧지만 찬란했던 르네상스 시기였다.

대탐험과 지리상의 발견의 시대에—독일에서 정밀한 지도와 평면 구형도가 생산되었다— 넓고 다양한 세계에 대한 인식은 알프스 북부 지역에서 이미 활발하게 자연현상에 대한 관심으로 연결되었다. 알브레히트 뒤러는 첫 이탈리아 여행(1494–1495)부터 티롤과 트렌토 지역의 풍경을 수채화로 남겼다. 이후 몇 년 동안 자연풍경의 신비한 매력을 강렬하게 표현한 또 다른 수채화를 제작했다. 화가의 시선은 산의 이미지에서부터 새의 무지개색 날개나 풀잎처럼 세밀한 디테일에 이르기까지 자유롭게 돌아다녔다.

뒤러의 판화와 수채화는 15세기 플랑드르 풍경화 전통과 함께 이른바 '다뉴브 화파' 거장들의 작품의 발전의 토대가 되었다. 이들은 파사우에서 빈에 이르는 강변에 자리 잡은 큰 숲의 풍경에 깊은 인상을 받았다. 몇몇 작품, 특히 드로잉의 경우에 좀더 황량한 측면에서 포착된 자연, 그 자체가 그림의 주인공이 되었다. 표면적으로는 종교적이고 역사적 주제를 보여주는 경우가 더 많았지만, 전통적인 관계를 뒤집음으로써 인물들은 신비롭고 불안한 자연에 함몰되어 보인다.

**대(大) 루카스 크라나흐, 〈베누스와 쿠피도〉, 1529년, 런던, 내셔널갤러리**
크라나흐의 작품에서는 독특한 여성 누드가 자주 등장한다. 이 주제는 외견상 테오크리토스의 『전원시』에서 발췌한 고전적인 주제와 관련이 있다. 벌에 쏘여 울고 있는 쿠피도는 훔친 벌집을 엄마에게 보여주고, 베누스는 마땅한 벌을 받은 것이라고 쿠피도를 나무라고 있다. 실제로 이 주제는 놀랍도록 현실적이다. 군대의 이동이 잦았던 16세기 전반 유럽에서는 성병이 만연했다. 그러므로 이 작품은 육욕의 위험을 경고하는 의미를 띠고 있다.

**알브레히트 뒤러, 〈토끼가 있는 수채화〉, 1502년, 빈, 알베르티나 판화 미술관**
방안의 토끼를 묘사한 이 작품은 뉘른베르크의 대가 뒤러의 유명한 수채화이다. 뒤러는 토끼의 눈에 비친 방의 모습을 뛰어난 기교로 묘사했다. 토끼는 겁에 질려 귀를 쫑긋 세우고 있다. 뒤러는 무방비 상태의 토끼의 연약함을 우리에게 잘 전달했다.

**대(大) 루카스 크라나흐, 〈이집트로 도피 중 휴식〉, 1504년, 베를린, 국립회화관**

크라나흐의 청년기의 전형적인 작품인 이 그림은 다뉴브 화파의 알트도르퍼와 발둥 그리엔이 동일한 주제를 그린 방식과 완벽하게 대비된다. 팔레스타인에서 이집트로 도망가는 성가족 뒤로 펼쳐진 바위와 개울이 있는 숲은 사실 독일 남부의 풍경이다. 강하게 대비되는 색채들이 불타오르는 한편, 화가는 다양한 일에 열중하는 천사들을 즐겁고 정신없는 한 무리의 장난꾸러기들로 묘사했다.

**알브레히트 알트도르퍼, 〈다뉴브 계곡 풍경〉, 1520년경, 뮌헨, 알테 피나코테크**

르네상스 시기 독일 회화는 고전적인 전통, 인간의 신체 표현에 대한 관심과 거의 무관하며, 그보다는 자연, 숲의 신비함, 사람의 발이 거의 닿지 않은 공간에서 느끼는 강렬한 감정을 드러낸다. 다뉴브 강이 가로지르는 독일 남부 산악지대에서 활동했던 알트도르퍼는 '순수한' 풍경과 경쟁했던 최초의 화가 중 한명이다. 그의 풍경화에서 자연은 배경이나 주변이 아닌 완벽한 주인공이었다.

# 성숙기와 노년의 레오나르도

1507~1519년

## '다 빈치'의 그림과 글

레오나르도는 1507년에 밀라노에 돌아와 1513년 프랑스로 떠날 때까지 그곳에 살았다. 이 시기는 정치·사회적으로 일시적 평화기였다. 레오나르도는 피렌체에서 착수한 〈모나리자〉〈성 안나와 성모 마리아〉의 예비드로잉을 밀라노로 가지고 왔다. 밀라노에서 그는 물리학, 수력학, 기상학, 공학, 인상학 연구 등에 몰두했고, 이러한 연구들은 성숙기 회화에 등장하는 습하고 안개 낀 배경, 움직임에 대한 탐구와 '스푸마토' 효과 강조로 모습을 드러냈다. 롬바르디아 지방의 거장들은 레오나르도의 작품에 감탄했다. 이는 종종 그의 양식의 성실한 모방으로 이어졌다. 제한된 수의 그림에 비해 레오나르도의 기록은 어마어마한 양으로 증가했다. 그의 기록은 지성, 과학, 기술 분야의 어마어마한 문화유산이지만, 자신만 알아볼 수 있어 실질적으로 적용되거나 공유할 수 없는 상태로 남아 있다. 그는 당대의 권력자, 이를테면 밀라노 공작, 이사벨라 데스테, 메디치 가문, 체사레 보르자, 로마 교황청의 추기경들과 프랑스 국왕의 존경을 받았고 그들이 앞 다투어 초청하고 싶어 했던 거물이었지만, 삼라만상을 지배하는 단순하며 경이한 법칙의 탐구에만 몰두했다. 레오나르도는 끝을 알 수 없는 모험을 향해 홀로 걸어 나갔다. 그는 또한 잔 자코모 트리불치오에게 헌정된 새 기마상을 설계했지만, 1513년에 로마로 떠났다. 그는 훗날 교황이 될 줄리아노 데 메디치 추기경 집에 머물면서, 폰티네 습지의 개간사업을 계획했다. 레오나르도는 파르마와 볼로냐 등지를 여행한 다음 1515년에 또다시 피렌체로 돌아갔다. 몇 달 후, 그는 프랑스 왕 프랑수아 1세의 초청을 받아 앙부아즈 근처 클로뤼세에 정착했고, 이곳에서 1519년 5월 2일에 세상을 떠났다. 현재 루브르 박물관에 소장된 마지막 작품 〈세례자 요한〉을 완성한 후였다.

라파엘로, 〈마달레나 도니 초상〉, 1505년, 피렌체, 팔라티나 미술관

피렌체에 체류하면서 〈모나리자〉, 〈성 안나와 성모 마리아〉, 〈앙기아리 전투〉 등을 제작했던 오십 대의 레오나르도는 피렌체에 처음 왔던 라파엘로가 몇 년 동안 기준으로 삼았던 화가였다. 젊은 라파엘로는 빠르게 지나가는 표정을 포착하는 레오나르도의 감수성에 감탄했고, 자연과 빛의 두근거림에 투사된 영혼의 신비한 동요, 떨림을 순간적으로 드러냈다.

레오나르도 다 빈치, 〈세례자 요한〉, 1508–1513년, 파리, 루브르 박물관

레오나르도는 세례자 요한을 도상학적 전통과 전혀 다르게 묘사했다. 전통적으로 세례자 요한은 사막에서 길을 잃은 아이 혹은 나이 든 예언자로 그려졌던 반면 레오나르도는 몇 년 전 그렸던 〈바쿠스〉와 비슷한 양성적인 아름다움을 가진 젊은 남자로 묘사했다.

레오나르도 다 빈치, 〈모나리자〉, 1503-1506년, 파리, 루브르 박물관

부연설명이 필요 없을 정도로 유명한 〈모나리자〉는 집단상상계에서 영원한 숭배대상, 찬사와 무관심의 대상이 되었다. 형언할 수 없는 미소는 레오나르도 말기 활동의 지속적이며 불안한 존재였다. 레오나르도는 피렌체에서 착수한 이 초상화를 두 번째 밀라노 체류 시기에도 계속 그렸고, 프랑스까지 들고 가면서 끊임없이 수정했다. 이 그림은 표정의 탐구, 풍경과의 관계, 대기의 안개, 키아로스쿠로가 희미해지는 드로잉 같은 레오나르도 생애의 마지막 5년의 연구, 긴장, 감정이 집약된 작품이다. 기후와 심리학, 인간과 환경, 섬세한 내면과 보편적인 범신론, 이 모든 것이 이 그림에 녹아 있다.

**레오나르도 다 빈치**
성 안나와 함께 있는 성모자 / 1510년
파리, 루브르 박물관

**레오나르도 다 빈치**
성 안나와 함께 있는 성모자 / 1500~1505년
런던, 내셔널갤러리, 예비 드로잉

루도비코 일 모로가 몰락한 이후에 밀라노를 떠난 레오나르도는 한 동안 만토바의 이사벨라 데스테의 궁정과 베네치아에서 머무른 후에, 18년 전에 떠났던 피렌체로 다시 돌아왔다. 1500년 8월부터 그가 피렌체에 있었다는 기록이 남아 있다. 몇 달 후, 그는 성 안나와 함께 있는 성모자를 묘사한 밑그림을 산티시마 아눈치아타 교회에 전시했다. 바사리는 이 작품을 다음과 같이 기억했다. "마치 성대한 축제에 가듯이, 이틀 동안 남녀노소를 불문하고 사람들의 행렬이 이어졌다. 모든 사람들을 깜짝 놀라게 한 레오나르도의 경이로움을 보기 위해서였다." 동일한 크기의 유화 작품의 예비 드로잉이었던 이 밑그림은 역사상 최고의 소묘가라 할 수 있는 레오나르도의 회화작품과 드로잉의 감격적인 조우를 보여준다. 레오나르도는 고집스럽고 끈질기게 그의 주제들을 연구했다. 그는 작품을 계속 미완성인 상태로 두거나 여러 번 수정하거나 혹은 구성을 다시 하기도 했다. 밑그림과 완성된 그림의 갈등은 레오나르도가 개별 인물과 복잡한 구성을 얼마나 수정했는지 보는 것으로 충분히 짐작할 수 있다.

섬세한 색채의 변화, 자연스러운 몸짓과 시선, 바위산이 있고 물이 흐르는 배경의 풍경은 시·공간적으로 멀리 떨어진 신비한 사건을 관람자가 목전에서 보고 있다는 인상을 강조한다.

세 명의 성인의 얼굴에 나타난 신비하고 부드러운 미소가 바위산과 강이 있는 자연 풍경에 투영되었다. 이러한 요소들은 두 번째 밀라노 체류기에 레오나르도가 발전시킨 회화적, 과학적 연구의 일부이다.

런던에 있는 이 작품은 선명한 윤곽선과 키아로스쿠로의 어두운 그림자, 두 가지 상반된 힘이 균형을 이루고 있는 레오나르도의 드로잉의 독특한 매력을 잘 보여준다.

런던 밑그림에서 인물들은 한 무더기로 밀착하고 있는 동시에 유려한 동작의 복잡한 얽힘으로 강조되었다. 〈최후의 만찬〉의 그리스도와 사도들처럼 기념비적이고 장엄한 인물들은 빛과 그림자의 반복과 스푸마토의 섬세한 균형으로 인해 생긴 부드럽게 감싸는 대기의 효과에도 불구하고 전경 쪽으로 나올 것처럼 보인다. 심리적이고 감정적인 강렬함 역시 〈최후의 만찬〉의 인물들과 비슷하다.

# 누워 있는 베누스

### 성공을 거둔 주제

16세기 초, 베네치아 화가들은 유럽 전역에 여인 누드라는 새로운 주제를 전파했다. 조르조네의 그림은 이러한 형태로 그려진 초기 작품이다. 자연과 아름다움에 대한 시적 명상에서 유래한 문화적 분위기에서 조르조네는 잠든 소녀를 그렸다. 〈드레스덴 베누스〉는 누워 있는 여인의 누드 주제의 전형적인 작품이다. 누워 있는 여인의 누드는 베네치아 르네상스부터 세잔과 인상주의까지 서구 회화에서 가장 중요한 주제의 하나였고, 루벤스, 렘브란트, 벨라스케스, 고야, 앵그르, 쿠르베, 마네를 비롯한 수많은 대가들이 다룬 주제였다. 조르조네는 이 주제를 시적이면서 평화롭게 해석했다. 여인의 조화로우며 느슨한 몸은 작은 언덕의 둥그스름하고 느린 움직임과 혼합되는 듯 보인다. 몸의 색채는 자연의 색채와 유사하다. 조르조네는 빛의 섬세한 배합을 통해 인물과 환경의 긴밀한 관계를 제시했다. 반대로 티치아노는 육체의 실재감으로 생명력을 부여했다. 그는 〈우르비노의 베누스〉에서 이상화되지 않은 형태와 선을 가진 모델을 택했다. 여인의 크고 검은 눈은 관람자를 응시하고 있다. 관람자와 함께 소통과 상호교환의 관계가 창출된다. 풍성하게 부풀어 오른 쿠션에 기댄 여인이 드러내는 모든 아름다움은 만져질 듯하다. 티치아노는 의식적으로 몽상적이고 불안한 응시를 차단했고, 주인의 아름다움에는 전혀 관심 없이 잠든 강아지와 열심히 집안일을 하고 있는 배경의 하녀처럼 사소한 세부 요소를 삽입했다.

**대(大) 루카스 크라나흐, 〈분수 옆의 님프〉, 1534년, 리버풀, 워커 아트 갤러리**
북구 인문주의와 좀 더 일반적으로 바그너와 클림트에 이르기까지 수백 년을 지나오면서 고대세계에 대한 독일 문화의 태도의 전형적인 예라 할 수 있는 풍경 속에 누워 있는 여인은 베네토 지역의 여인들과 비교된다. 이 그림에서 풍경은 졸고 있는 님프의 부드러운 곡선에 비해 더 활기 찬 존재처럼 보인다.

**조르조네, 〈자고 있는 베누스〉, 1510년, 드레스덴, 국립 회화관**
인물과 그를 둘러싼 자연의 조화, 조용하고 안정된 빛, 끝으로 가면서 가늘어지는 몸 위를 미끄러지는 듯한 색채가 완벽하게 조화로운 효과를 창출한다. 실재에서 영감을 얻었음에도 잠든 소녀는 마치 문학을 환기시키는 듯 실체가 없어 보인다.

티치아노, 〈우르비노의 베누스〉,
1538년, 피렌체, 우피치 미술관
드레스덴 베누스의 평화로운 응
시는 여기서 끓어오르는 관능성
으로 변했다. 베누스는 자연 속
에서 평온하게 잠들어 있는 것
이 아니라 침대에 누워 유혹의
눈빛으로 관람자를 응시하고 있
다. 둥글게 몸을 말고 있는 강아
지와 배경의 시녀들이 그림에 일
상적인 활기를 불어넣는다. 이는
도발적인 여인의 존재를 더욱 강
조하고 생생하게 만들어 준다.

대 장 쿠쟁, 〈판도라의 상자를 열
기 전 하와〉, 1549년경, 파리, 루
브르 박물관
쿠쟁은 화가, 판화가, 학술서의
저자였고, 조각, 스테인드글라스,
귀금속세공, 태피스트리, 자수를
위한 드로잉 판매상이었다. 그는
다재다능한 궁정 대가들의 전통
을 후대에 영원히 남겼다. 쿠쟁
은 그의 대표작 중 하나인 이 작
품에서 기독교 주제와 고대의 신
화를 혼합했다.

227

# 라파엘로의 방

1508~1514년

## 미, 정의, 진실

라파엘로의 방은 1508년에 시작돼 라파엘로가 죽은 후에 끝난 프로젝트였다. 라파엘로는 스물다섯 살에 로마에 도착했다. 그는 '영원한 도시(로마)' 에서 찬란한 고대의 유산과 자신의 동향인 브라만테가 감독하는 거대한 작업들을 목격했다. 당시 교황은 역사상 가장 논쟁의 여지가 많으며, 정력적이고 위대한 율리우스 2세였다. 그가 교황 직에 있던 10년(1503–1513년까지)은 군사적, 재정적인 면에서는 절망적이었다. 하지만 그는 성베드로 성당 재건축을 시작했다. 그는 미켈란젤로에게 시스티나 예배당의 천장화를 주문했고 라파엘로에게 바티칸의 개인 아파트먼트의 장식을 부탁했다. 라파엘로는 한때 교황의 개인 도서관이었던 방, 신학 저서들이 있었던 벽에 웅장한 〈성체논의〉를 그렸다. 로마나 평원에 쏟아지는 아침 태양 빛 아래, 성인들과 신학자들이 모여 있다. 중심축에는 그리스도와 성체가 놓인 제단이 있다. 그 옆, 철학책이 놓여 있던 벽에는 〈아테네 학당〉이, 다음에 시집이 있던 벽면에는 아홉 명의 뮤즈와 아폴로가 리라를 연주하는 파르나소스 산 풍경이 있다. 두 번째 방은 앞선 방에 비해 더 강렬하며, 교황의 정치적 의도를 분명하게 드러낸다. 〈볼세나의 미사〉는 의심 많은 성직자가 성체를 가르자 피가 흘렀다는 코르푸스 도미니의 기적(성체성혈대축일)을 상기시킨다. 율리우스 2세는 제단 앞에 무릎을 꿇고 앉아 있고, 화려한 옷을 입은 스위스 병사 무리가 함께 등장한다. 엘리오도로의 방의 이름은 성경에 나오는 이야기, 즉 세 명의 천사가 이교도인 엘리오도로를 신전에서 쫓아내는 이야기를 주제로 한 그림에서 유래했다. 1513년에 율리우스 2세가 세상을 떠났다. 그때 라파엘로는 엘리오도로 방에 벽화를 그리고 있었다. 피렌체 출신의 새 교황은 '로렌초 일 마니피코' 의 아들이었던 레오 10세였다.

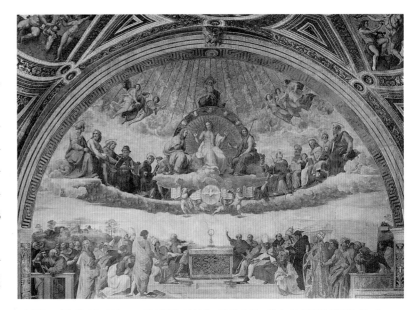

**라파엘로, 〈성체논의〉, 1509–1510년, 바티칸시, 바티칸 박물관, 서명의 방**
교황 율리우스 2세의 개인거주 공간에 있는 라파엘로의 벽화의 긴 여정은 이 루네트와 함께 시작되었다. 첫 번째 방은 원래 교황의 개인 도서관이었고, 각 프레스코화는 벽면을 따라 있던 책장에 있던 책의 주제를 암시한다. 이 작품의 경우에, 두 개의 반원 모양으로 배열된 인물들은 신학을 상징한다.

**라파엘로, 〈보르고의 화재〉, 1514–1517년, 바티칸시, 바티칸 박물관, 보르고의 화재의 방**
라파엘로는 레오 10세를 위해 1514년에 세 번째 방 장식을 시작했다. 중세 시대에 로마에서 갑자기 발생한 화재를 묘사한 그림은 고전적인 제스처, 의복, 인물을 보여줄 수 있는 좋은 기회였다. 라파엘로의 이 작품은 이후 거의 백 년 간 매너리즘 화가들이 꼭 봐야할 영감의 원천이 되었다.

**라파엘로, 〈감옥에서 풀려나는 성 베드로〉, 1511-1514년, 바티칸 시, 바티칸 박물관, 엘리오도로의 방**

감옥에서 풀려나는 성 베드로를 그린 이 그림은 빛의 마법, 밤의 효과, 고요한 감정을 아낌없이 보여주며, 교황의 죽음, '지상의 감옥'에서의 해방을 상기시킨다. 그림 중앙에서 노쇠한 성 베드로는 피곤에 지쳐 잠이 들었다. 그 다음에 놀란 상태로 천사와 동행하는 베드로는 율리우스 2세와 비슷한 얼굴로 그려졌다. 프레스코화로는 매우 특이하게도 이 그림은 밤을 배경으로 삼았다. 빛이 감옥을 지키는 병사의 갑옷에 반사되고 있다. 라파엘로는 놀랍게도 전경에 어둡고 육중한 벽 사이에 감옥의 무거운 쇠창살이 실재하는 것처럼 그렸다. 천사가 발하는 빛이 쇠창살 뒤에서 새어 나오면서 깊이의 효과를 창출한다.

## 명작 속으로

**라파엘로**
아테네 학당 / 1509-1510년
바티칸시, 바티칸 박물관, 서명의 방

브라만테의 성베드로 대성당 설계에서 영감을 받은 웅장한 건축 공간을 배경으로 하는 〈아테네 학당〉은 라파엘로의 걸작일 뿐 아니라 르네상스 미술의 가장 뛰어난 성과 중 하나다. 명확하고 엄격한 구성의 그림 중앙에는 철학 토론에 열중한 플라톤과 아리스토텔레스가 있다. 이들 주변에는 고대의 현자들과 철학자들이 모여 있는데, 그들의 얼굴은 브라만테, 미켈란젤로, 레오나르도와 같은 당대 유명 인물의 초상이다. 레오나르도는 그림 중앙의 플라톤으로, 반면 미켈란젤로는 우울한 모습으로 혼자 앉아 있는 헤라클레이토스로 나타났다. 고대의 철학자와의 동일시를 통해 라파엘로는 전성기 르네상스 시대 화가들의 지성적인 역할을 칭송했다. 넓게 퍼진 밝은 빛, 연극 무대처럼 우아하게 분포된 인물들, 세련되고 인상적인 고대의 조각상과 부조는 이 그림에 이성에 대한 믿음으로 빛나는 고귀하고 맑은 분위기를 창출한다.

지식의 신전의 넓은 천장 아래서 플라톤과 아리스토텔레스는 고대 철학자들을 이끌고 있다. 레오나르도의 초상인 플라톤은 하늘을, 아리스토텔레스는 땅을 가리키고 있다.

다양한 제스처, 자세, 표정을 가진 이 인물들은 미술의 역사와 관련이 있다. 이곳에 있는 사람들 중에서 유명한 얼굴들이 보인다. 미켈란젤로는 혼자서 깊은 생각에 빠져 눈을 찌푸린 헤라클레이토스로, 브라만테는 손에 컴퍼스를 든 유클리드로 그려졌다.

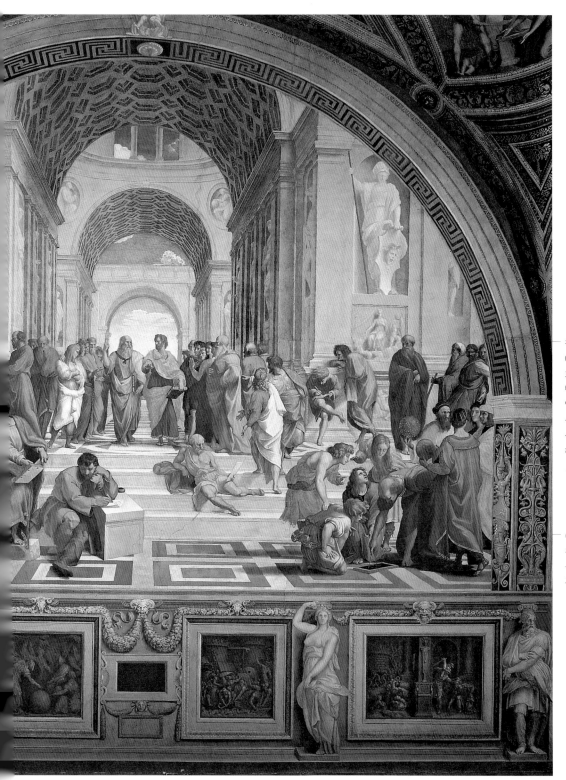

철학자의 무리 중에서 오른쪽 끝에는 반쯤 가려진 라파엘로의 자화상이 보인다. 그의 얼굴은 창백하고 야위었고, 여전히 청년의 얼굴이다. 림보의 단테처럼, 지성인이며 화가인 그는 고대의 사상가들의 학당에 참여한 것에 대해 기뻐하고 있다.

이 그림은 중앙의 선 원근법 규칙에 따라 구성되었다. 이 방은 원래 율리우스 2세의 개인 도서관을 두려고 했던 곳이다.

# 미켈란젤로와 율리우스 2세

1508~1513년

## 시스티나 예배당 천장

율리우스 2세는 미켈란젤로에게 모세 상과 노예 상을 포함해 10점 가량의 대리석 조각상이 있는 거대한 영묘를 주문했다. 그러나 1508년 5월에 미켈란젤로는 의욕적인 교황의 압력에 굴복해 조각을 포기하고 시스티나 예배당에 프레스코화를 그리기로 했다. 시스티나 예배당은 30여 년 전에 바티칸 궁의 한 가운데 만들어진 거대한 직사각형 방으로, 교황과 관련된 가장 엄숙한 의식이 열리던 장소이다. 이곳은 벽면에 그려진 보티첼리, 페루지노, 기를란다요와 같은 거장들의 프레스코화를 주문했던 식스투스 6세의 이름을 따 '시스티나'라 명명되었다. 당시 이곳의 천장은 별이 빛나는 하늘로 단순하게 장식돼 있었다. 야심만만하고 권위적이었던 율리우스 2세는 기독교 역사와 교황청의 측면에서 깊은 족적을 남기기를 바랐다. 그는 라파엘로를 소환해 자신의 개인 공간에 프레스코화를 그리게 했고, 브라만테에게 새로운 성베드로 대성당 건축을 주문했다. 교황은 미켈란젤로에게 시스티나 예배당 천장을 12사도 그림으로 장식할 것을 명했다. 작업 조건, 교황의 대금 미지불, 그리고 자신의 서명에 '조각가'라고 덧붙이곤 했던 그에게 적성에 맞지 않다고 느껴지는 회화작업을 강요했던 점 등 불평이 끊이지 않았지만, 그럼에도 불구하고 미켈란젤로는 미술의 역사상 가장 위대한 작품을 탄생시켰다. 그는 시스티나 예배당의 단순한 천장을 복잡하게 분할되는 유기체로 바꾸는 풍부한 건축적 구조를 마치 실제처럼 그렸고, 인체의 아름다움과 신의 창조를 찬양하는 거대한 프레스코화를 구성했다. 창문 위쪽의 루네트에는 예수의 선조들이 등장하고, 네 개의 거대한 펜던티브에는 구약의 장면들이 묘사돼 있다. 천장에는 선지자들과 무녀들이, 천장 중앙부에 등장하는 창세기의 아홉 장면은 나체의 인물들이 측면에서 지탱하고 있는 크고 작은 직사각형 면 안에 그려졌다.

오른쪽

**미켈란젤로, 〈아담의 창조〉, 1508-1512년, 바티칸시, 바티칸 박물관, 시스티나 예배당**

처음에 나오는 세 장면에서 하느님은 조금씩 창조되는 우주 위에서 날고 있다. 네 번째 장면은 유명한 아담의 창조이고, 천장 전체에서 인상적인 중심점을 구성한다. 신을 닮은 모습으로 창조된 존재에게 생명이 불어넣어지고 있는 순간이다. 아담은 언덕에서 몸을 천천히 일으키고 있다. 힘없는 그의 손가락은 하느님의 매우 확고한 손가락 쪽으로 향해 있다. 눈빛과 의지, 힘의 교환이 조용히 이뤄진다. 노아의 방주까지 이어지는 장면들은 이러한 운명적 행위의 결과이다.

**미켈란젤로, 〈해방되는 노예〉, 1513-1516년, 파리, 루브르 박물관**

미켈란젤로는 1505년에 율리우스 2세에게 영묘를 제작해 달라는 주문을 받았다. 그러나 이 프로젝트는 수년이 지나면서 점차 축소되었고, 미켈란젤로 스스로 '무덤의 비극'이라 말했을 정도로 고통스러운 작업이었다. 그는 루브르 박물관에 소장된 〈해방되는 노예〉와 〈죽어가는 노예〉 같은 일부 조각상만을 제작했다.

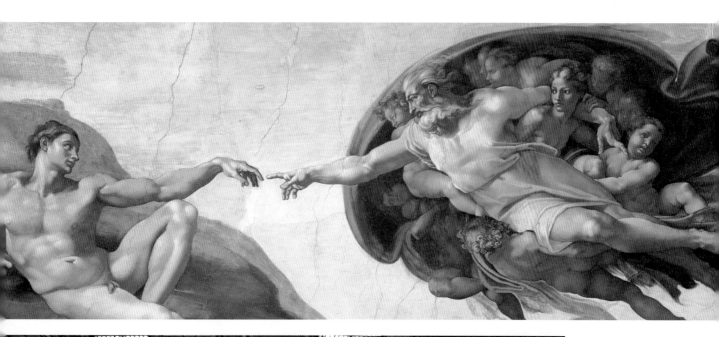

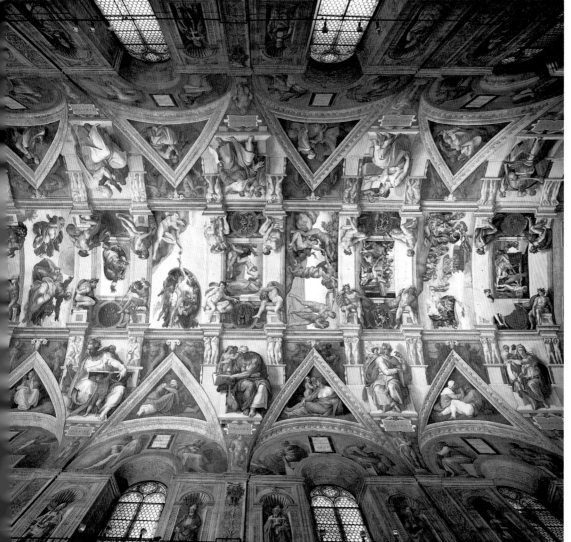

**미켈란젤로, 〈시스티나 예배당 천장〉, 1508-1512년, 바티칸 시, 바티칸 박물관, 시스티나 예배당**

창문 루네트의 예수의 선조와, 천장 모퉁이의 구약의 네 가지 이야기에서 출발해 미켈란젤로 는 웅장한 실제 건축구조에 그림이 그려진 듯 보이는, 유기적 인 동시에 복잡한 구성을 만들 었다. 미켈란젤로는 습작과 드로잉으로 각 인물을 세심하게 연구했지만, 전체의 구성적인 효과 도 절대 잊어버리지 않았다. 이 는 시스티나 예배당 천장의 가 장 칭송할만한 측면이라 할 수 있다. 복원을 통해 밝은 색채가 풍부한 빛과 에너지를 다시 드 러냈다.

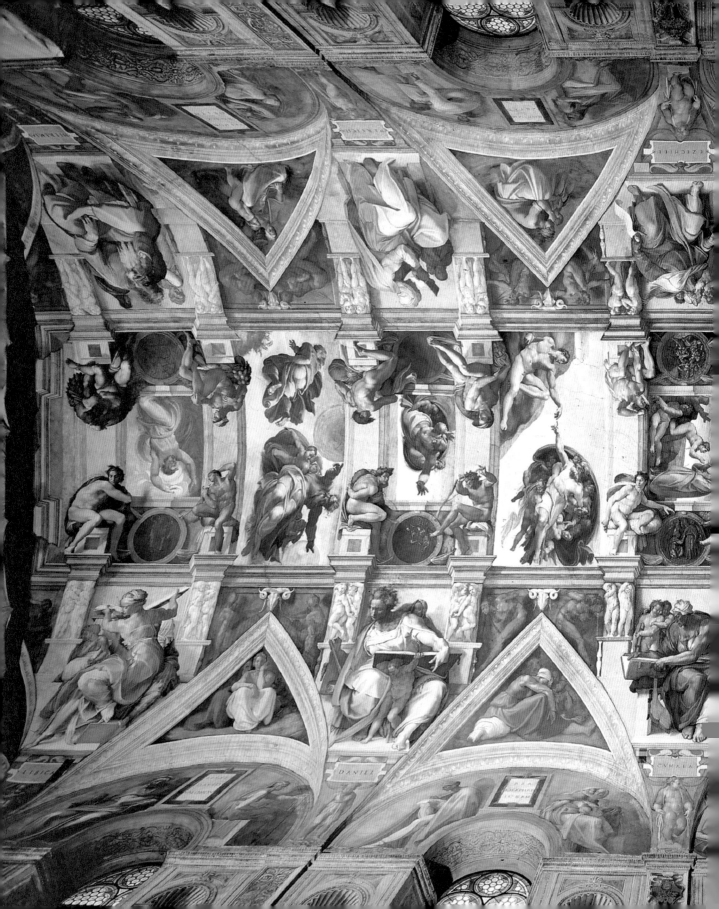

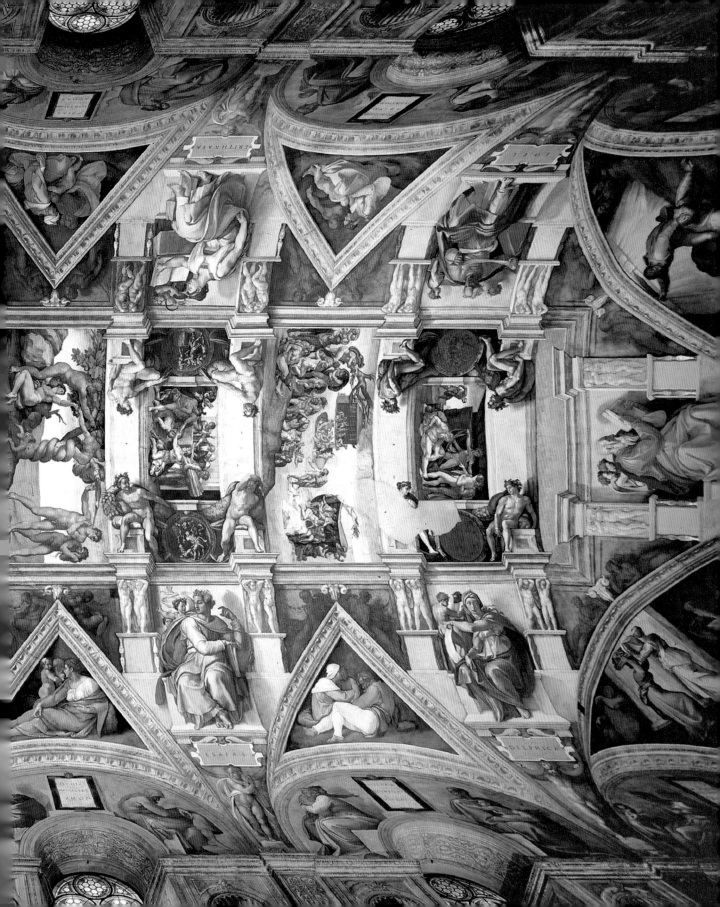

# 로마의 라파엘로

1508~1520년

### 프레스코화, 성모 마리아 그림, 초상화

로마에서 라파엘로는 정력적인 활동을 펼쳤다. 그의 지성적인 역할은 건축, 고고학 연구, 예술적 유산 보호와 같은 새로운 영역으로 확장되었다. 아고스티노 키지를 위한 새로운 작업들이 적절한 예다. 라파엘로는 몇 년 전에 〈갈라테아의 승리〉를 그린 바 있던 테베레 강가의 빌라에 다른 화가들과 함께 프시케 로지아의 프레스코화를 완성했다. 그는 1516년에 산타 마리아 델 포폴로 교회의 키지의 장례 경당의 쿠폴라를 광채가 나는 모자이크로 환상적이고 대담하게 장식했다. 그의 붓끝에서 미술사의 새로운 걸작들이 계속 탄생했다. 대표적인 예는 〈성녀 체칠리아의 무아지경〉인데, 볼로냐 국립미술관에 소장된 이 작품에서는 악기의 묘사가 두드러진다. 또 원형의 〈의자의 성모〉에서는 숭고한 기하학적 완벽함과 신선한 자연스러움이 한데 어우러지고 있다. 다정해 보이는 발다사르 카스틸리오네의 초상, 젊은 추기경이었던 페드라 잉기라미의 역동적인 초상처럼, 관람자와 직접 대화하는 듯한 유명인사의 초상화도 인상적이다. 라파엘로는 펜싱 교사였던 친구와 함께 있는 검은 수염을 짧게 기른 자화상을 그렸다. 마지막으로 그는 수줍어하며 유혹하듯 미소 짓는 〈빵집 딸〉의 얼굴로 돌아갔다. 라파엘로는 애인이었던 모델의 육감적인 팔에 팽팽하게 두른 밴드에 자신의 서명을 남겼다. 인생의 마지막 몇 년 간, 그는 건축과 고대 장식을 되살리는 데 특별한 관심을 드러냈다. 푸른 정원 쪽으로 회랑과 로지아가 나 있는 로마의 멋진 빌라 마다마는 미완성된 상태로 남아 있다. 고대에 대한 찬양은 바티칸에서의 장식 작업에 의해 더욱 강렬해졌다. 비비에나 추기경의 로지아는 '그로테스크' 양식, 즉 네로의 저택에서 발견된 작은 동굴(grotte)의 고대 장식에서 유래한 환상적인 장식 장르를 보여준다.

라파엘로, 〈줄리오 데 메디치와 루이지 데 로시 추기경 사이에 있는 레오 10세의 초상〉, 1518-1519년, 피렌체, 우피치 미술관

'로렌초 일 마니피코(위대한 로렌초)'의 아들인 레오 10세는 불 같은 성격의 전임 교황 율리우스 2세에 비해 온화하며 예술에 높은 식견을 갖춘 사람이었다. 레오 10세의 성격을 잘 알고 있었던 라파엘로는 교황의 초상화에서 그의 성격을 두근거리는 방식으로 재현했다. 레오 10세는 채색 필사본 성경을 능숙한 손놀림으로 넘기고 있다. 한편 그의 옆에서 진홍색 옷을 입은 추기경 두 명이 반짝이는 시선으로 어딘가를 응시하고 있다.

라파엘로, 〈시스티나 성모〉, 1512-1513년, 드레스덴 국립미술관

이 작품은 특히 아래 창턱에서 턱을 고고 골똘히 생각하는 두 명의 아기 천사로 인해 매우 유명해졌다. 피아첸차의 산 시스토 교회에 있었던 이 그림은 18세기에 드레스덴 국립미술관에 소장되었다. 솟아오르는 구름 위 젖혀진 커튼에서 매혹적인 성모 마리아가 모습을 드러냈다. 마치 우리 쪽으로 다가올 듯 보인다. 마리아의 얼굴은 '벨라타'로 알려진 피티 궁에 있는 초상화에서 묘사된 적이 있던 라파엘로의 연인 마르게리타 루티의 얼굴을 연상시킨다. 마르게리타는 산타 도로테아 구역에 가게를 운영했던 시에네 출신의 빵집 딸이었다. 그녀는 '빵집 딸'이라는 별명으로 유명했다.

**라파엘로, 〈갈라테아의 승리〉, 1511–1512년, 로마, 빌라 파르네시아**

명성이 높은 이 작품은 아고스티노 키지가 주문한 것이다. 시에나 출신의 아주 부유한 은행가였던 키지는 로마로 이사하면서 테베르 강가에 멋진 빌라를 지었는데, 이곳은 훗날 빌라 파르네시아로 불리게 되었다. 고대 신화에 영감을 받은 라파엘로는 1511년 그곳에 〈갈라테아의 승리〉라는 프레스코화를 그렸다. 이 작품은 고대 문학과 예술에 대한 라파엘로의 사랑을 잘 드러낸다.

# 뒤러의 의심과 위대함

## 1507~1528년

**"그러나 나는 아름다움을 모른다."**

마흔이 가까워지면서 뒤러는 자신의 고향 뉘른베르크에서 작품 제작에 몰두했다. 시의회는 샤를마뉴 대제와 지기스문트 황제를 찬양하는 패널화를 주문했다. 또한 1511년에 제단화 〈성 삼위일체에 대한 경배〉(현재 빈 소장)를 그렸다. 1513–1514년에는 이른바 '판화 명작'이라 불리는 걸작들, 이를테면 〈기사, 죽음, 그리고 악마〉, 가장 복잡한 버전의 〈서재의 성 히에로니무스〉, 그 유명한 〈멜랑콜리아 Ⅰ〉을 제작했다. 뒤러가 하나씩 판매했지만 이 판화 석 점은 크기가 매우 비슷한 삼부작으로 간주되었다. 뒤러 인생에서 이 기간은 막시밀리안 1세의 궁정에 규칙적으로 드나들던 시기로 기억된다. 뒤러는 여러 작가들이 참여하고 독일 전 지역으로 보내진 뛰어난 판화 연작, 즉 192개의 목판화로 구성된 '개선문'(1513–1515), 18개의 승리의 마차가 등장하는 '행렬'(1518) 제작의 감독을 맡았다. 1519년 1월 12일에 막시밀리안 황제가 세상을 떠나고, 1516년에 스페인 왕위를 계승한 합스부르크의 카를이 즉위했다. 뒤러는 즉위식 날에 카를 5세를 만나기로 결심했다. 이로 인해 네덜란드에서 긴 여정이 시작되었다. 뒤러의 마지막 여행은 1520년 7월 12일부터 1521년 7월 말까지 일 년간 지속되었다. 여행을 하면서 그는 로테르담의 에라스무스, 덴마크의 왕 크리스티아노, 여행자, 외교관, 그리고 당연히 캉탱 마시, 요아힘 파티니르, 루카스 반 레이덴, 얀 호사르트 등과 같은 많은 화가들을 만났다. 그리고 피르크하이머와의 만남이 남아 있는데, 이는 루터를 둘러싼 매우 긴장된 상황을 받아들이게 만들었다. 1521년 여름 뉘른베르크로 돌아온 뒤러는 몸이 쇠약해졌다. 그는 거의 작업을 하지 않았고 저서 집필을 위한 드로잉과 메모에 몰두했다. 그러나 그의 마음은 종교의 영역에서 일어나고 있던 혼란스러운 사건들로 쏠려 있었다.

**알브레히트 뒤러, 〈멜랑콜리아 Ⅰ〉, 1514년, 판화**
청년기부터 뒤러는 '멜랑콜리아'라고 불리는 정신적인 질병을 앓았다. 당대 의학에 의하면, 이 병은 검은 담즙의 과다한 분비로 인해 고독, 우울, 창조적인 열망 등을 유발한다. 의학과 마술, 점성술과 연금술의 관계에 매료된 뒤러는 종교개혁의 벽두에서 지식인의 필수 조건의 범주를 넓히면서 자신의 심리적 상태를 그림으로 표현하고자 했다.

238

**알브레히트 뒤러**, 〈성 삼위일체에 대한 경배(란다우어 제단화)〉, 1511년, 빈 미술사박물관
뒤러는 빛나는 색채 면에서 독일 조형문화의 가장 강렬한 자원을 표현의 영역에 가져다 놓은 동시에 이탈리아의 가장 세련된 모범들과 경쟁했다. 이러한 자각은 그림의 아랫부분, 완벽한 라틴어 머리글자로 쓰인 기념비 옆의 자화상에서도 표현되었다. 배경은 가르다 호수를 연상시키는 풍경이다.

**알브레히트 뒤러**, 〈네 명의 사도〉, 1523년, 뮌헨, 알테 피나코테크
뒤러가 뉘른베르크 시에 직접 기증했던 두 작품은 화가의 영적인 유언이었다. 두 쌍의 사도들, 즉 요한과 베드로, 마가와 바울은 인간 영혼의 '기질'을 의인화한 인물이었다. 이들은 각 각 다혈질, 점액질, 담즙질, 우울질을 의미했다. 아래의 긴 명문은 온화, 화해, 경청을 요구한다. 뒤러는 만년에 변하고 있던 시대, 중대한 역사적 사건들, 급격한 심리적, 사회적, 종교적 변화 등을 해석하고자 했다. 오랜 세월 감춰져 있던 태도가 그의 내면에서 성숙해지면서 미술 의 경계에 대한 자각, 인문주의의 유토피아와 현실의 대조와 같은 어두운 전조가 다가오고 있었다. 뒤러는 아름다움에 규칙을 부여하고 서술하기 위한 수학적인 규범을 탐구하는 작업을 이어나갔지만, 그것은 항상 손가락 사이로 빠져나갔다.

# 청년 티치아노의 열정

1510~1520년

## 급격한 부상

1520년대에 티치아노와 한때 조르조네의 동료였던 세바스티아노 루치아니는 차세대 지도자로 행동했다. 1510년 6월과 1511년 6월 사이에 세바스티아노는 〈산조반니 크리소스토모 제단화〉 제작에 전념했다. 한편 티치아노는 페스트를 피해 파도바로 갔고 1511년 4월에 성 안토니오 스쿠올라에 성 안토니오의 생애를 주제로 프레스코화를 그렸다. 이 그림에서는 막 스무 살이 된 티치아노의 개성이 잘 드러난다. 이 석 점의 그림, 특히 〈질투하는 남편의 기적〉은 조르조네식의 고요한 색조에 미지의 색채 사용과 극적인 에너지를 드러낸다. 새롭고 강렬한 색채의 조화가 조르조네에 의해 꾸준히 구축된 조화를 능가했다. 파도바의 프레스코화의 성공의 결과는 바로 나타났다. 브레시아의 제롤라모 로마니노는 〈성녀 주스티나 제단화〉로 그들에게 경의를 표했다. 베네치아의 반응도 대단했다. 페스트가 물러간 1511년에 티치아노는 다시 한번 산토 스피리토 교회에 걸리게 될 제단화 주문을 받았다. 성 마가가 등장하는 이 봉헌 제단화는 현재 산타 마리아 델라 살루테 교회에 소장중이다. 한편 세바스티아노는 시에나 출신의 은행가 아고스티노 키지의 부름에 응해 로마로 향했다. 티치아노는 베네치아 회화에서 확실한 우위를 차지하기 시작했다. 1513년 공작궁의 역사화 주문은 그의 첫 번째 공적 주문으로 기록되었다. 조반니 벨리니가 사망한 후 1516년에 티치아노는 베네치아의 공식화가로 지명되어 60년 동안 끊임없이 주문을 받았고 어마어마한 경제적 성공을 누렸다. 같은 해 그는 또 다른 주문을 받게 되는데 프라리의 산타 마리아 글로리사 교회의 제단화 〈성모승천〉이 그것이다. 이 제단화의 명성 덕분에 1518년부터 티치아노는 국제적인 화가로 부상했다. 북부의 작은 독립국가의 군주들로부터 첫 주문이 들어왔다.

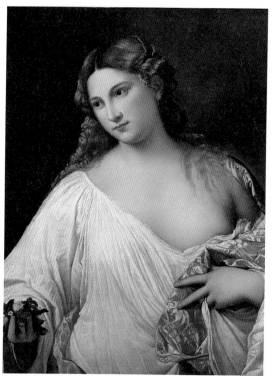

티치아노, 〈플로라〉, 1515-1518년, 피렌체, 우피치 미술관
타락한 여인의 활력은 15세기 미술에 관한 저술가였던 루도비코 돌체의 열정을 증명한다. 돌체는 티치아노의 살색을 찬양했다. "그는 자연과 보조를 맞추어 걷는다. 그래서 그의 모든 인물은 살아 움직이고, 살은 떨린다. 티치아노는 그의 작품에서 공허한 열망이 아니라 색채의 적절한 특성, 부자연스러운 장식이 아니라 대가의 견고함, 자연의 거침이 아니라 부드러움을 보여주었다. 사물에서는 언제나 빛과 색채의 대립과 어우러짐을 볼 수 있다."

티치아노, 〈성인들과 함께 있는 성 마가〉, 1510년, 베네치아, 산타 마리아 엘라 살루테 교회
중간 크기의 이 봉헌 제단화는 베네치아의 산토 스피리토 교회를 위해 제작된 것이다. 티치아노는 이 제단화로 베네치아의 공적인 주문의 중심부로 들어갔다. 이 작품은 조르조네를 사망에 이르게 하고, 티치아노를 파도바로 피신케 한 페스트의 소멸을 기념으로 1510년에 제작된 것이다. 티치아노는 하늘에 성 마가의 얼굴에 그림자를 드리우는 구름을 그려 넣어, 외형적으로 전통적인 구성의 규칙을 존중한 것으로 보이는 그림에 역동적인 기상변화를 강조했다. 하지만 배경의 건축은 균형이 맞지 않는다.

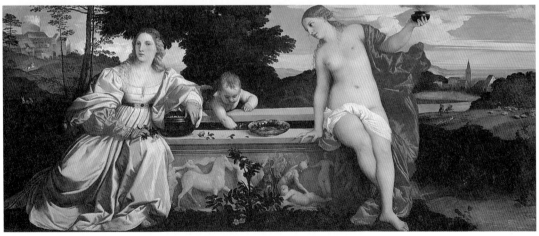

**티치아노**, 〈성스러운 사랑과 세속적인 사랑〉, 1514년, 로마, 보르게세 미술관
그림 중앙의 석관 겸 우물에 보이는 문장은 베네치아의 영향력 있는 귀족이었던 니콜로 아우렐리오의 문장으로 밝혀졌다. 이 작품을 아우렐리오와 라우라 바가로토의 결혼과 연관 짓는 해석은 도상학적 해석의 장을 결혼 주제로 축소시키면서 이 매혹적인 그림을 '염가에 팔리는' 그림의 범주에 넣어버린다. 반짝이는 대야와 석관의 폭력적인 장면을 바가로토 가문의 비극적인 역사적 사건들과 연결하려는 시도 역시 흥미롭다.

**티치아노**
성모승천 / 1516–1518년
베네치아, 산타 마리아 글로리오사 데이 프라리 교회

**티치아노**
페사로 제단화 / 1516–1518년
베네치아, 산타 마리아 글로리오사 데이 프라리 교회

프란체스코회 소속의 이 대형 교회의 주 제단화는 누
아용 평화조약(1516) 이후의 안도의 분위기에서 주문
되었다. 이 조약으로 베네치아는 1509년 전쟁으로 잃
어버렸던 영토를 회복했다. 〈성모승천〉은 프란체스
코 수도회의 행사일정 중 성 베르나르디노 축일이었
던 1518년 5월 20일에 공개되었다. 마린 사누도의 『일
지』에 기록된 일화에 따르면 이 행사는 물의를 빚었
다. 티치아노가 키오지아의 어부들을 모델로 그렸다
는 거칠고 세속적인 모습의 사도들과 현기증을 일으
키는 구성이 관람자들에게 강한 충격을 주었던 것이
다. 전문가들은 대놓고 비판하거나 당황했지만 일반
인들은 열광하는 대조적인 반응을 보였다. 이 같은 소
란에 곤혹스러웠던 프라리의 수도원장은 제단화를 철
거하기로 마음먹었다. 리돌피에 따르면, 오스트리아
대사 지롤라모 아도르노가 천문학적인 액수로 구입
하겠다는 제안을 했는데, 이 제안 덕분에 제르라모 신
부는 이 작품이 값을 매기기 불가능할 정도로 가치 있
는 것임을 납득했다. 〈성모승천〉은 미술의 역사에서
중요한 기준이 되었다. 이 작품은 '미켈란젤로의 웅
장함과 테리빌리타(무시무시한 힘), 라파엘로의 유쾌
함과 아름다움, 자연 그 자체인 채색'의 완벽한 결합
을 보여준다. 몇 년 후, 티치아노는 프라리 교회에서
또 다른 중요한 주문을 받았다. 이번 주문은 키프로
스섬 파포스의 주교였던 야코포 페사로가 한 것이었
다. 그는 티치아노의 재능을 최초로 알아 본 사람이
되는 영광을 누렸다.

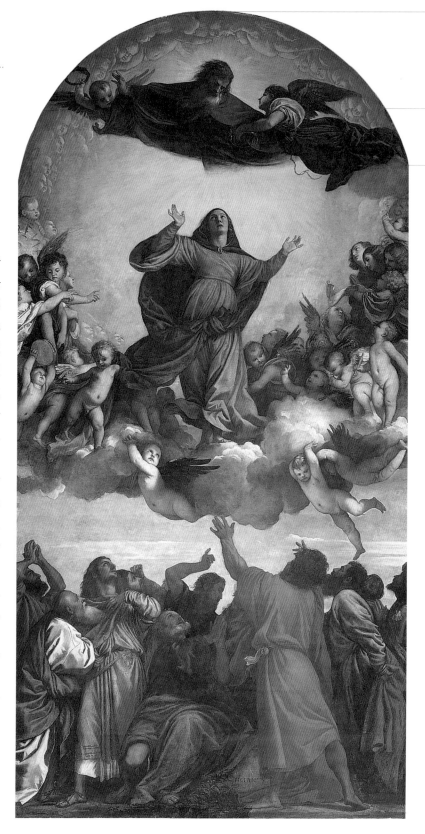

성모 마리아의 회전, 그녀를 둘러싼 천사들, 측면으로 기운 하나님은 그녀의 상승을 강조한다.

티치아노는 색채의 힘을 이용해 각 장면이 전개되는 세 개의 면을 융합했다.

티치아노의 〈성모승천〉은 미술의 여정에서 '전' 과 '후' 를 나누는 작품이다. 몇 년 전에 팔마 일 베키오와 조반니 벨리니가 그린 유사한 주제의 작품들과 비교해 보면, 상당한 균열이 감지된다.

이 제단화는 공간을 가늠할 수 있는 닫힌 공간으로 정의하지 않고 코니스를 지나쳐 사라지는 거대한 두 개의 기둥이라는 전례 없는 건축 요소들의 강조로 더욱 참신하다.

티치아노는 이 교회의 네이브 왼쪽을 따라 나 있는 제단 측면의 배치를 고려해 마리아의 옥좌를 중앙에서 오른쪽으로 옮기고 인물들의 대칭적인 배열에 변화를 주었다.

수호성인들과 조상의 군사적인 승리를 암시하는 인물들과 함께 있는 페사로 가족은 '성스러운 대화' 의 기본적인 삼각 구성을 타파하는 움직임으로 성모 마리아를 향하고 있다.

이 그림의 가장 혁신적인 측면은 15세기 말 제단화의 기하학적 구성을 포기했다는 점이다. 15세기 말 제단화에서 인물들은 일반적으로 그림 중앙의 이상적인 삼각형에 따라 배열되었다.

# 르네상스 군주들의 스투디올로

1470~1527년

## 인문주의의 창조물

르네상스 이탈리아 군주들의 개인 스투디올로의 전파는 15세기와 16세기에 이탈리아의 미술문화와 수집취미의 발전에 관한 우리의 이해에 가장 심각한 공백이 분명하다. 거대 권력이 형성되면서 경제적, 정치적, 군사적으로 만신창이가 된 이탈리아의 작은 군주국들의 위기는 이탈리아의 왕가들을 점점 빈곤하게 만들었다. 한때 주도권을 장악했던 옛 가문들은 수집품을 팔거나 최악의 경우에는 약탈되는 것을 지켜봐야했다. 그래서 우리는 이 군주국의 환상적인 스투디올로에 대한 묘사에 의존하거나 아니면 현재 전 세계 박물관에 흩어져 있는 작품들을 통해 가상적인 재구성을 시도할 수 있다. 스투디올로의 가장 중요한 특성은 대리석과 청동조각, 인타르시아, 채색 필사본 그림, 귀금속세공품, 과학 기구, 고대의 발굴품 등과 같은 다양한 미술기법의 결합이었다. 이러한 미술장르의 통합은 매력적인 환경을 탄생시켰고, 종종 그것의 소유자였던 군주의 전형으로 이해되었다. 군주의 성 내부에 세련된 개인 공간을 만들려는 관습은 종종 박식한 성직자들이 공부와 숙고의 공간으로 이용했던 수도원의 방으로 거슬러 올라갈 수 있다. 하지만 이러한 공간은 르네상스기에 독창적인 형태로 변했다. 가장 유명한 예는 우르비노 공작궁에 있는 페데리코 다 몬테펠트로의 스투디올로로, 벨피오르의 교외의 빌라에 있는 '뮤즈의 방', 페라라의 궁정의 '카메리노 디 알라바스트로', 만토바의 곤차가 궁에 있는 이사벨라 데스테의 개인 아파트먼트 등이다. 이 모든 예에서 장식 계획은 미술가와 학자의 협력으로 이루어졌다. 이 과정에서 복잡한 알레고리와 지적인 인용은 시각적인 형태로 바뀌었다.

**티치아노, 〈바쿠스와 아리아드네〉, 1520–1522년, 런던, 내셔널갤러리**
티치아노의 신화 그림의 승리인 '바카날' 연작은 알폰소 데스테의 스투디올로의 핵심이며, 누나 이사벨라가 만토바에 장식한 다른 비슷한 그림과 경쟁하고 있는 작품이다. 이사벨라처럼 알폰소는 문학적인 내용의 도상을 장려했다. 예술과 사랑에 영감을 받은 그림을 선호했던 이사벨라와 달리 그는 신화 연작의 주인공으로 바쿠스를 선택했다. 연작의 세 번째이자 마지막인 이 작품은 바쿠스가 테세우스에게 버림 받아 낙소스 섬에 있던 아리아드네를 구해주려는 순간을 묘사했다. 이 주제는 사실상 다양한 문학적 원천에서 끌어온 것이다. 알폰소의 카메리노를 위한 티치아노의 작업은 1529년에 벨리니의 〈주신제〉의 풍경을 수정하는 것으로 마무리되었다.

**안드레아 만테냐, 〈파르나소스 산〉, 1497년, 파리, 루브르 박물관**
이 그림은 만토바의 후작부인 이사벨라 데스테가 그녀의 스투디올로를 장식하기 위해 원했던 첫 번째 작품이다. 궁정의 학자 파리데 체레사라가 구상한 도상학적 프로그램은 만테냐의 적성에 맞았다. 만테냐에게 이 작업은 고대와 신화에 대한 자신의 취향을 섬세하게 펼칠 수 있는 기회였기 때문이다.

**로렌초 로토, 〈안드레아 오도니의 초상〉, 1527년, 햄튼 코트, 로열 컬렉션**

유복한 베네치아 신사였던 안드레아 오도니의 초상은 16세기 초 이탈리아 북부에 유행했던 새로운 유형의 초상화의 전형적인 예다. 즉, 수집품에 자신의 덕을 새기는 임무를 부여한 수집가 초상이라는 유형이었다. 그림의 주인공은 영광스럽지만 단편적인 과거의 기억들이 가득한 공간 속으로 천천히 들어온다. 온화한 빛과 의도적으로 흐릿하게 표현한 대리석상은 이 초상화에 고결한 우울의 색을 부여한다. 그림에 제시된 고대의 예술품의 일부분은 실제로 존재하는 작품으로 확인되었다. 로토의 초상화의 시대에 일반인들이 쉽게 접근했던 베네치아의 고고학 컬렉션은 그리마니 추기경의 기증 덕분에 놀라울 정도로 확장되었다. 그가 기증한 고대 대리석상은 여전히 베네치아 고고학 박물관의 중심을 이루고 있다.

# 아리오스토 시대의 페라라 궁정

1505~1598년

## 에스테 가문의 위대한 주문

페라라의 16세기는 1530년까지 문화적인 방향을 결정했던 알폰소 데스테 1세의 예술후원의 결과와 함께 시작되었다. 알폰소 데스테의 시대에 페라라의 중요한 화가는 로소 도시라고 알려진 조반니 루테리였다. 15세기를 찬양하는 분위기에서 성장한 도소는 1510년경에 베네치아에서 머물면서 그곳의 미술을 접했다. 조르조네 양식을 따랐던 짧은 시기를 보내고(그러나 이때 이미 기이하고 익살스러운 것에 대한 특이한 취향이 형성되었다)난 후, 그는 〈바카날〉의 시대에 직접 만났던 티치아노를 참고했다. 도소는 신화, 문학, 알레고리를 주제로 많은 작품을 생산하기 시작했다. 페라라의 아리오스토는 환상적인 분위기로 기울어진 문화적 분위기에 일조했다. 도소는 동화 같은 분위기를 내는 이미지 창출을 위해 이용한 풍부한 색채와 광대하게 열린 풍경처럼 티치아노의 특성들을 영리하게 채택했다. 이는 17세기 초 안니발레 카라치와 에밀리아 화파의 활동에 귀중한 실마리를 제공했다. 건장하고 육중한 누드에서 알 수 있듯이 미켈란젤로를 만났던 짧은 시기를 지나, 도소는 좀 더 자신에게 맞는 길을 찾았다. 그것은 트렌토의 부온콘실리오 성에 프레스코화에서 시작된 귀족의 주문이었다. 16세기 후반, 도소가 죽은 후에 페라라 화파는 필리피 가문-일 바스티아니노라는 별칭이 있는 세바스티아노 필리피는 성당 앱스에 있는 미켈란젤로의 영향이 분명히 느껴지는 〈최후의 심판〉의 작가이다-과 카를로 보노미와 함께 명맥을 유지했지만, 페라라 공국이 교황령에 병합되고 수도가 모데나로 이전되면서 창조력을 상실했다. 이 시기에 조반니 벨리니, 티치아노, 도소 도시의 그림으로 장식된 알폰소 데스테의 스투디올로인 '카메리노 디 알라바스트로' 는 해체되었다. 내용물은 현재는 여러 박물관에 분산돼 소장중이다.

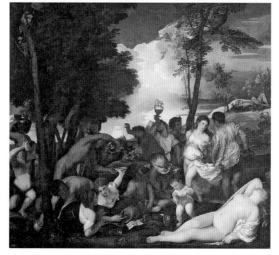

**도소 도시, 〈멜리사〉, 1520년, 로마, 보르게세 미술관**
이 신비한 인물이 『오디세이』에 등장하는 여자 마법사 키르케라는 전통적인 해석은 『광란의 오를란도』의 자비로운 마법사라는 해석으로 수정되었다. 사람을 끌어당기는 종교적인 이미지의 매력이 고스란히 남아 있다. 베네치아 미술에서 색채와 빛이 가득한 대기는 페라라 화파의 문학적이고 이국적인 유혹의 추구와 결합했다.

**티치아노**, 〈바카날〉, 1525년경, 마드리드, 프라도 미술관
알폰소 데스테를 위해 그려진 '바카날' 연작의 두 번째 그림인 이 작품은 넉넉한 포도주와 사랑을 찬양하는 안드로스 섬에 도착한 바쿠스를 묘사하고 있다. 반짝이는 색채, 즐겁지만 저속하지 않은 관능성, 따뜻한 빛은 이 그림을 세대를 초월해 가장 뛰어난 세속적 주제의 작품의 하나로 자리매김하게 한다.

**에스테 성**, 14-16세기, 페라라
1385년에 후작 니콜로 데스테 2세는 바르톨리노 다 노바라 프로젝트를 맡으면서 방어적인 성격의 요새 건설을 주문했다. 현재 해자와 도개교, 탑, 육중한 벽이 남아 있다. 에르콜레 데스테 1세 시대부터 이 성은 지롤라모 다 카르피의 작품으로 아름답게 장식된 찬란한 성이 되었다. 그는 총구멍이 있는 벽을 흰색 돌로 지은 우아한 발코니로 바꾼 다음, 한 층을 더 올려 경사진 지붕으로 덮었다. 탑은 망루의 건설로 길고 우아하게 변했다.

## 파르마의 기묘한 시기

1520~1540년

### 매너리즘의 서광

태어난 도시의 이름을 따 코레조로 알려졌던 안토니오 알레그리는 한창 화가수련을 받던 16세기 시작 무렵 포강 유역에서 다양한 경험을 했다. 에밀리아에서 첫 번째 견습 생활을 한 후, 그는 만토바로 가서 노쇠한 만테냐의 수업을 받았다. 덕분에 1520년대에 레오나르도의 작품을 자유롭게 해석했다. 코레조는 15세기의 모범에서 멀어져 바로크적인 장식의 발전을 위한 초석을 놓았다. 바데사의 방은 레오나르도와 만테냐를 모방한 천장 모티프를 채택했지만, 코레조는 원형창이 있는 천장에 얼굴을 내밀고 미소 짓는 푸토들, 그리고 아랫부분에는 고대의 섬세한 부조를 모방한 단색 루네트를 그려 넣음으로써 한 걸음 더 나아갔다. 산조반니 에반젤리스타의 장식 프로그램에서는 훨씬 더 큰 노력이 보인다. 코레조는 측면 벽을 공동 작업을 하는 화가들에게 맡겼고 거기서 파르미자니노의 개성이 나타나기 시작한다. 파르마의 대성당 쿠폴라와 펜던티브를 장식한 프레스코화는 17세기 회화와 바로크 시대 천장의 모델이 되었다. 〈성모승천〉은 구름이 가득한 하늘을 향해 나선형으로 솟아오르는 천사들의 쾌활한 함성으로 변했다. 프란체스코 마졸라, 즉 파르미자니노의 행보는 결과적으로 판이하게 달랐다. 코레조의 가장 뛰어난 제자였던 파르미자니노는 특별한 지각 효과에 큰 관심을 보였는데, 이는 〈볼록거울에 비친 자화상〉 같은 작품에서 잘 드러난다. '새로운 물질'을 찾는 연금술에 매료되었던 그는 갈레아초 산비탈레의 이국적인 취향에 특히 공감했고, 그를 위해 로카 디 폰타넬라토에 〈디아나와 아테오네 이야기〉를 제작했다. 파르미자니노는 도덕적이고 암시적인 작품을 발전시켰다. 로마로 이주를 결심하고 라파엘로가 있던 공방과 접촉한 1524년 이후에 그는 거의 비현실적일 정도로 가늘고 매끄러운 형태를 보여주기 시작했다.

**코레조, 〈산조반니 에반젤리스타의 환영〉, 1520–1524년, 파르마, 산조반니 에반젤리스타 수도원, 쿠폴라**
주요 장면에서 코레조는 인물들이 두드러지도록 열린 하늘로 돔을 열어두는 실험을 했다. 출발점은 여전히 만토바의 〈결혼의 방〉 천장이었지만, 결과는 판이하게 달랐다. 웅장한 사도들이 쿠폴라 돔 둘레에 배열돼 있는 반면 그리스도는 빛의 중앙에 떠 있다.

**파르미자니노, 〈볼록거울에 비친 자화상〉, 1523–1524년, 빈, 미술사박물관**
진정 뛰어난 기교로 제작된 이 작품은 바사리에 따르면 이발사들이 사용했던 세면기에서 영감을 받았다고 한다. 볼록거울에 반사돼 왜곡된 주변 환경, 얼굴, 손의 효과가 잘 드러난다. 파르미자니노는 이 그림을 자신의 능력을 증명하는 작품으로 로마로 가져왔다.

**파르미자니노, 〈활을 만드는 쿠피도〉, 1530년, 빈, 미술사박물관**
쿠피도는 뚫어질 듯한 눈빛으로 관객을 쳐다보고 있다.

**코레조, 〈제우스와 이오〉, 1531년, 빈, 미술사박물관**
이 작품은 로마 보르게세 미술관의 〈다나에〉, 빈의 〈가니메데의 강탈〉, 베를린의 〈레다와 백조〉 등이 포함된 연작인 '제우스의 사랑'에 속한다. 이 연작은 르네상스 시기의 관능적인 신화 그림의 정점에 있다. 구름으로 변신한 제우스가 님프 이오를 껴안고 입을 맞추고 황홀해진 이오를 보여주는 이 장면은 경이롭다. 부드러운 구름이 소녀의 매끈한 몸을 휘감고 있다. 소녀는 저항할 수 없는 부드러운 포옹으로 그를 꼭 안았다. 코레조의 우아함, 기품, 즐거움은 조잡하게 에로틱한 효과의 단계를 훌쩍 뛰어넘은 이 그림들에 깃들어 있다.

**파르미자니노**
목이 긴 성모 마리아 / 1534–1540년
피렌체, 우피치 미술관

**코레조**
성 히에로니무스와 성모 마리아 / 1527–1528년
파르마, 국립미술관

파르미자니노의 성숙기 작품인 〈목이 긴 성모마리아〉는 연금술에 대한 화가의 관심을 보여주며, 그가 점차 자신의 내면을 드러내고 있음을 알려준다. 이 그림에서 조화와 균형의 규칙에 대한 반작용으로 시작된 매너리즘의 몇 가지 중대한 특성을 찾아볼 수 있다. 측면에만 몰려 있는 천사들은 불균형과 불안정한 느낌을 유발한다. 깊은 잠에 빠진 아기 예수의 미끄러질 듯한 자세는 이러한 느낌을 강조한다. 길고 고통스러운 작업 기간에도 불구하고, 미완성으로 남은 이 작품은 파르미자니노의 회화를 요약적으로 보여주는 걸작이다. 섬세하고 우아하게 표현된 인물의 사지는 해부학적으로 부자연스럽게 길게 늘어났다. 한편 불안한 존재와 신비한 상징들이 이 그림에 이국적이고 비밀스러운 가치를 부여한다. 코레조의 가장 유명한 제단화인 〈성 히에로니무스와 성모 마리아〉는 동일한 충격을 준다. 화가의 직관의 중요성을 말해 주는 이러한 작품들은 르네상스 제단화의 구성적, 감정적 구성을 새롭게 했고 새로운 매너리즘의 규범에 호소한다. 성모 마리아의 얼굴, 무엇보다도 윤곽선을 희미하게 만드는 빛에서 레오나르도의 영향을 받은 코레조는 달콤함과 자신감 등의 감정을 발전시켰다. 부드러운 황금빛의 멋진 색채 선택은 바로크 회화를 예고한다. 코레조는 바로크 회화의 진정한 선구자로 평가받는다.

미켈란젤로의 인물처럼 인물의 비틀림은 발치의 기둥의 위치에서 출발한다. 이는 자세의 어려움을 묘사하기 위해 강조되었다.

성모 마리아의 손과 발, 목은 지나치게 길게 늘어났다. 이는 표현적인 효과를 강조하는데 도움이 된다. 반면 얼굴의 특징은 파르마에서 코레조가 도입한 레오나르도 식의 모범을 따르고 있다.

이 작품은 파르마의 파괴된 성 안토니오 교회에 있었다. 화가는 에밀리아 지방 특유의 방법으로 제작비를 받는데, 400리라와 장작 두 수레, 밀과 돼지 한 마리였다.

성모 마리아와 아기 예수는 레오나르도 식의 특징을 보이지만, 코레조는 애정이 담긴 부드러운 붓질을 가미했다. 또한 흐릿한 윤곽과 푸른빛이 도는 풍경은 레오나르도의 미술에서 기인한 것이다.

키가 크고 건장한 성 히에로니무스는 구성의 결정적인 요소이다. 성인의 얼굴은 모든 인물을 통과하는 사선의 정점에 위치한다. 이는 즉흥적으로 보이지만 정확한 계획의 결과다.

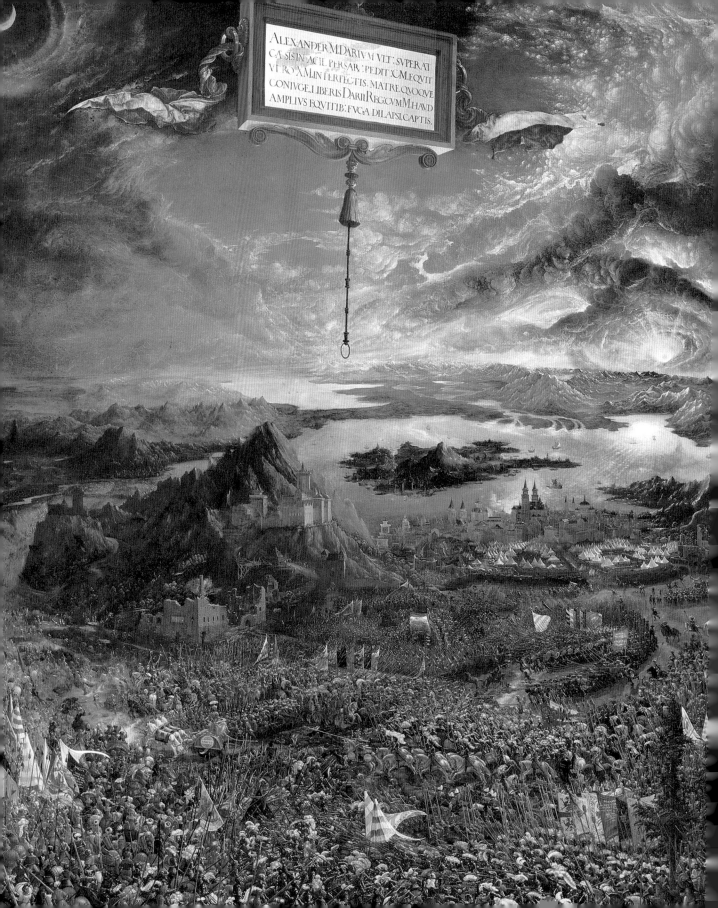

ALEXANDER M DARIVM VICT; SVPERAT
CASIS IN ACIE PERSAR: PEDIT; CM. EQVIT
VERO X M INTERFECTIS. MATRE QVOQVE
CONIVGE, LIBERIS DARII REG: CVM M.HAVD
AMPLIVS EQVITIB: FVGA DILAPSI, CAPTIS.

# 전쟁과 발견의 시대

1492-1543

# 희생과 구원

1517~1527년

## 종교개혁부터 '로마 약탈' 까지

르네상스 문화의 번영기 유럽에는 여러 가지 질병, 전쟁, 빈곤과 무질서, 알지 못하는 타인에 대한 두려움이 만연했다. 특히 페스트는 중세의 마녀사냥처럼 '원인 제공자에 대한 사냥' 으로 이어졌다. 콜롬부스와 함께 여행했던 여러 선원, 이동이 잦은 군대로 인해서 원인을 규명하지 못한 혈관과 연관된 질병이 퍼졌다. 또한 발칸 반도에서 새로운 긴장과 위기 상황이 일어났다. 오스만 제국이 베네치아의 영토를 공격했고 막시밀리안 황제가 지배했던 영지의 동쪽을 차지한 것이다. 당시 벨그라도의 점령은 독일 뿐 아니라 유럽 전역에 '충격' 을 주었고 터키인에 대한 두려움으로 발전했다. 짧은 기간 발전했던 르네상스는 카를 5세의 군대가 1527년 로마를 약탈하는 사건으로 인해서 막을 내리게 되었다. 성베드로 대성당의 예술가 공방은 해체되었고 바실리카에 보관되어 있는 유래 깊은 여러 보물이 약탈당했다. 로마의 약탈로 많은 사람이 죽고 교회를 비롯한 여러 건물의 귀중품이 사라지고 많은 예술품이 파손되어 역사의 저편으로 사라졌다. 당시 여러 사람들은 이 사건을 종교개혁이 좌초한 기독교의 현실에 대한 시간의 잔인한 표상으로 해석했다. 교회, 팔라초, 도서관의 약탈과 문화재에 대한 야만적인 파괴로 여러 예술가가 도시를 떠났으며 이는 1527년 로마의 약탈에서 비롯된 또 다른 비극적인 결과였다. 이 사건은 교황에게 수치심을 안겨주었고 사람들의 집단의식 속에서 기독교 세계의 중심이었던 로마에 대한 기억으로 남게 되었다. 결과적으로 르네상스 시대의 낙관론은 인간의 운명에 대한 불안과 위기의식으로 이어졌고 이에 맞는 새로운 회화 양식이 발전하기 시작했다. 대표적인 작품으로 미켈란젤로의 〈최후의 심판〉을 예로 들 수 있으며 이 작품은 당시 고통스런 현실을 잘 반영하고 있다.

대(大) 루카스 크라나흐의 공방, 〈마틴 루터〉, 1530년경, 밀라노, 폴디 페촐리 미술관
크라나흐는 종교개혁을 옹호했던 화가들 중 한 사람이었다. 그는 루터의 절친한 친구였으며 1520년 루터의 공식 초상화가가 되었다. 그는 종교 개혁의 신학적인 테마를 다루는 작품을 즐겨 그렸다.

**마티아스 그뤼네발트**, 〈이젠하임 제단화〉의 바깥쪽 부분, 1514년경, 콜마르, 운터린덴 미술관

1차 세계대전 이후 그뤼네발트에 대한 재평가로 인해 〈이젠하임 제단화〉는 독일 미술에 논의를 불러 일으켰으며, 그 결과 사람들은 이 작품을 독일 미술의 가장 뛰어난 명작으로 여기게 되었다. 이 작품은 20세기 표현주의의 모델이 되었으며 나치가 집권하던 시기에는 '퇴폐 미술'이라는 평가를 받았다. 인상적인 색채의 사용으로 그뤼네발트가 제작한 이 작품은 빛이 마치 얼음기둥처럼 빈 묘지에서 돌풍을 일으키는 것처럼 보이며, 그리스도의 얼굴을 강조한 빛은 마치 내면의 불꽃이 타오르는 것처럼 보인다.

**로소 피오렌티노**, 〈천사들과 함께 있는 죽은 그리스도〉, 1525-1526년, 보스턴 미술관

파르미자니노와 로소 피오렌티노가 로마에 도착함으로써 '클레멘스 교황 시대' 라고 불리는 클레멘스 7세부터 로마의 약탈에 이르는 시기에 감각적인 모티프와 세련된 회화적 언어가 유행할 수 있었다. 이후 몇 십 년간 다른 화가들은 이 그림의 구도를 모방하고 선호했다. 로소 피오렌티노는 시스티나 천장 벽화의 미켈란젤로의 누드 그림에서 영향을 받았지만 미켈란젤로의 신체의 동세와 극적인 효과 대신에 모두가 좋아할 수 있는 우아한 아름다움을 표현하려고 했다.

**틸먼 리멘슈나이더**, 〈성혈의 제단〉, 1499-1504년, 로텐부르크, 산 자코모 교회

여닫이문을 가진 고딕 제단의 전통에 따라 작업했음에도 불구하고 리멘슈나이더는 용감하게 제단의 형태를 혁신했으며 관례적으로 사용하던 금장 장식과 다양한 색채의 사용 대신에 나무의 자연스러운 색상을 살려서 제단을 제작했다. 그 결과 이 작품은 회화적인 가치보다 조각에서 관찰할 수 있는 조형성을 강조하게 되었다. 이 밖에도, 규모가 큰 다른 여러 작품을 통해서 리멘슈나이더는 제단 뒤에 있는 창문의 빛을 의도적으로 사용해서 전체적인 장면에 새로운 느낌을 부여했다. 이 제단을 장식하고 있는 인물상들의 표정은 귀족적이고 우수에 젖어 있으며 사건의 전조가 배어 있는 것처럼 보인다.

마티아스 그뤼네발트
십자가 형 / 1512-1515년
콜마르, 운터린덴 미술관
〈이젠하임 제단화〉의 중앙 패널의 일부

알자스 지방에 있는 이젠하임 수도원은 아고스티누스 수도회의 분파였으며 귀족적이고 자비로운 성향이 강했던 안토니오 수도회의 모(母)수도원이다. 이 수도원은 동물, 특히 돼지의 수호성인이었던 성 안토니오에게 봉헌되었고 후에 말타의 기사단 아래 배치된 후 당대의 가장 뛰어난 의료원으로 알려졌다. 이들은 '성 안토니오의 불꽃'으로 알려진 포진, 매독, 간질, 페스트와 같은 유행병을 전문적으로 치료했다. 그뤼네발트는 안토니오 수도원을 통해 의학에 대한 관심을 가졌고 이는 그의 여러 작품에 잘 반영되어 있다. 그는 후에 화학과 약 제조 분야에도 관심을 가졌다. 1972년 미술사가 조반니 테스토리는 이 작품을 다음과 같이 설명한다. "콜마르의 그리스도는 단순한 인간 거상(巨像)이 아니다. 승리했지만 길들일 수 없는 소도 아니다. 찢어진 천 사이로 보이는 신체는 면류관, 가시, 채찍질과 고행의 흔적을 보여주지 않는다. 이는 자연 속에서 식물의 생성이며 어둡게 휘몰아치는 흐름처럼 뜯겨나간 신체의 상처이자 부덕의 소치로 발전한 매독 같은 질병의 모습을 담고 있고 인간이 만들어낸 신성 모독의 흔적이다." 그뤼네발트의 패널화는 여닫이문을 지니고 있으며 이 문은 부활절이 오기 전 사순절 시기의 종교 의례에 따라 열리고 닫혔다. 앞부분에 니콜라스 하게나우는 성 안토니오, 성 아우구스티누스, 성 히에로니무스의 모습을 목조로 새겨 넣었다.

이 작품을 제작하는 중에 1513년과 1515년 두 번에 걸쳐 그뤼네발트는 미카엘 폰 알트키르히라는 목수를 만나서 이 작품을 설치하는 데 필요한 목조 제작 기법에 대한 이야기를 나누었다. 화가는 이젠하임에서 살았던 것이 아니라 아샤펜부르크에서 살았다. 이 그림은 마인 강과 라인 강을 따라 수로로 운반되었다. 그 후에 화가가 그리스도의 왼팔과 같이 일부분을 작품의 설치가 완성된 후에 이젠하임에서 다시 손을 본 것으로 추정된다.

몇몇 비평가에 따르면 왼편에 있는 복음사가 성 요한은 아마도 화가의 자화상으로 추정되며 막달레나 옆에 있는 작은 화병에는 그뤼네발트의 머리글자가 적혀 있으며 1515년이라고 쓰여 있다. 그림 속의 장면의 양 측면에는 페스트에 대항하는 수호성인인 성 세바스티아노와 성 안토니오가 묘사되어 있다. 제단의 장식대는 두개의 여닫이문이 달렸는데 이곳에 〈무덤에 옮겨지는 그리스도에 대한 슬픔〉을 배치했다.

화가는 〈십자가 형〉을 다폭 제단
화의 여닫이 문 앞쪽에 그렸기
때문에 이 그림은 이 제단화의
'첫 대면'이며, 이로 인해 내부에
그려진 그림에 비해서 보존 상
태가 좋지 않다. 이 다폭 제단화
는 종교 제의에 따라서 대부분
의 기간 동안 닫혀 있었기 때문
에 앞부분 제단에서 초의 연기
와 내부 온도의 변화로 인해서
더 많이 손상되었다. 이 그림은
통일된 구도를 지니고 있으며 두
개로 나누어진 패널에 그려져 있
다. 이는 앞부분을 여닫을 수 있
게 하기 위한 것이자 동시에 케
이스의 나무 장식을 볼 수 있도
록 만들기 위한 것이다. 그뤼네
발트는 못 박힌 그리스도를 약
간 오른편에 배치해서 전체적인
구성을 맞추려고 했으며 자유로
운 비례를 사용해서 인물을 표
현했다. 예를 들어 작게 그려져
있는 막달레나의 스케일과 세례
자 요한의 모습은 서로 다른 크
기를 지니고 있다.

16세기 초에 마르틴 숀가우어에
게 여러 작품을 주문했던 이젠
하임의 성 안토니오 수도원의
'후원자'인 장 도를리에는 제단
의 조각을 주문했다. 장 도를리
에의 뒤를 이어 시칠리아 출신
의 귀도 궤르시는 그뤼네발트의
후원자였다. 그의 문장이 다폭
제단화의 세 번째 면에 있는 두
은둔 성인의 사이에 그려져 있
다.

# 종교개혁과 종교화

## 1517~1542년

### 이미지의 사용과 오용

다양하고 세분화된 문화현상을 관찰할 수 있는 당시 사회는 종교개혁의 폭풍에 휩싸였고 사회적 긴장감이 고조되었다. 종교개혁은 1517년 마틴 루터가 95개 논제를 발표하면서 시작되었다. 1520년 루터는 세 가지 종교적 주제를 다룬 글을 통해서 교황의 권력을 부정했고 면제부의 판매에 대해 비판했으며 기독교는 신의 은총을 통해서만 구원받을 수 있다고 주장했다. 교황 레오 10세는 당시 이 사건을 단순한 수도사들 사이의 다툼으로 생각했고 1520년 7월 2일 루터를 파문했다. 그는 이단으로 공포되어 화형대의 이슬로 사라질 운명에 처했으나 작센지방의 선제후의 도움을 받아 안전하게 도피할 수 있었다. 바르트부르크 성에서 루터는 자신의 신학 연구서를 집필했고 성서를 독일어로 번역했다. 이 시기에 독일 역사에서 가장 비극적인 사건 중 하나가 일어났다. 그것은 토마스 뮌처가 주도한 농민의 난이었다. 뮌처는 독일 농부들과 방직업자로 구성된 15만 명의 군대를 조직해 1525년 5월 15일 프랑켄하우젠에서 귀족의 군대를 공격했다. 만 명 이상의 농부들이 전장에서 죽었다. 또한 농민에 우호적이었던 예술가들도 힘든 시기를 보내게 되었다. 마인츠의 추기경은 그뤼네발트를 해고했고 뛰어난 조각가 틸먼 리멘슈나이더는 고문을 받고 감옥에 감금되기도 했다. 루터는 종교적 봉헌을 위한 이미지 사용을 반대했지만 그것이 곧 성상 분쟁을 의미하는 것은 아니었다. 그는 단지 "제단이 아닌 마음속의 우상을 지워라"라고 말했다. 하지만 이는 곧 종교화에 대한 거부로 이어졌고 독일 미술은 정지되었다. 1528년은 독일 회화에 있어서 '잔인한 한해'로 기록되었다. 이때 뒤러와 그뤼네발트는 세상을 떠났고 한스 홀바인은 영국으로 이주해서 헨리 8세의 궁전 초상화가로 일했다.

《크라나흐의 성서》, 1544년, 데사우 국립도서관
크라나흐에서 작센 지방의 선제후의 보호를 받고 지내던 시기에 루터가 번역한 독일어 성서가 삽화본으로 인쇄되었다.

지롤라모 다 트레비소, 《네 복음사가에게 돌을 맞는 교황》, 1536년경, 햄튼코트, 왕실 컬렉션
매우 엄격한 심판 후에 네 사람의 복음사가가 교황에게 벌을 주고 있다. 이 폭력적인 이미지는 영국에서 일어난 종교개혁 초기에 그려진 것으로 로마와 결별한 후 영국에 있는 수도원에 대한 박해가 이루어지던 시기였다.

**대(大) 루카스 크라나흐, 세폭 제단화, 1547년, 비텐베르크, 성모교회**

매우 오랜 시간동안 비텐베르크에서 선제후였던 작센의 현명공 프리드리히를 위해서 일했던 크라나흐는 사실 종교개혁을 지지한 최초의 예술가 중 한 사람이었다. 그는 루터, 선제후의 부인인 카타리나 폰 보라, 멜란토네의 초상화를 여러 번 그렸고 종교 개혁과 연관된 소재를 가지고 그림을 그렸다.

**소(小) 한스 홀바인, 〈죽은 그리스도〉, 1521년, 바젤 미술관**

이 인상적인 그림이 누구를 위해 그려진 것인지는 분명하지 않다. 하지만 중부 유럽에서 고조된 종교적인 긴장감을 종합적으로 잘 표현했다. 시신에 대한 '과학적인' 분석은 참혹하고 잊기 힘든 객관적인 묘사를 이끌어냈다.

# 라파엘로의 죽음 이후

## 1520~1530년

### 교황 클레멘스 7세의 시대

라파엘로의 죽음으로 미술의 역사는 다른 변화의 시기를 맞았다. 1520년경 여러 화가들이 거장의 '후예'라는 지위를 획득하기 위해서 로마로 모여들었다. 이런 화가 중에서 줄리오 로마노는 가장 빠른 속도로 라파엘로의 후예라는 명성에 다가갔다. 1521년 로마노는 제노바에 있는 산토 스테파노 교회에 〈성 스테파노의 순교〉라는 명화를 남겼으며 이 그림을 라파엘로에게 헌정했다. 그러나 레오 10세의 죽음은 로마에서 미술의 발전을 잠시 멈추게 만들었다. 그를 뒤이어 추기경단이 교황으로 선출한 사람은 위트레흐트 출신의 아드리아누스 6세로 그는 중부 유럽의 종교개혁을 교훈 삼아 도덕성을 강조하고 신비주의로 교회를 이끌려 했고 시스티나 예배당에 그려진 미켈란젤로의 프레스코화를 지우려고 했다. 1523년 11월 추기경단은 회의를 열고 이 상황을 타개하기 위해 줄리오 데 메디치, 즉 클레멘스 7세를 교황으로 선출했다. 교황은 화가들의 경쟁을 존경했고 교황이 된 후에 여러 예술가에게 자유로운 활동을 보장했다. 한편 피렌체에서 안드레아 델 사르토는 새로운 회화 양식을 발전시켰다. 그의 작품은 인문학적 확신과 매너리즘의 긴장감이 잘 조화를 이루었다는 평가를 받는다. 또한 20년대 미켈란젤로가 피렌체로 돌아오면서 새로운 전기를 맞이했다. 미켈란젤로는 이 시기에 산 로렌초 바실리카 교회를 중심으로 메디치 가문의 주문을 받아 여러 작품을 제작했다. 이후 로마 약탈의 역사적 사건의 영향으로 피렌체에 제 2 공화국이 설립되었다. 이 시기에 미켈란젤로는 정치적 영향력이 약했던 공화국의 편에서 작업했으며 요새와 성벽을 설계했다. 하지만 1530년에 이미 피렌체 공화국은 백기를 들었고 교황 클레멘스 7세가 미켈란젤로를 메디치 가문을 지지하는 사람들로부터 구해내게 되어, 이 시기 그는 로마에 완전히 정착하게 되었다.

세바스티아노 델 피옴보, 〈라자로의 부활〉, 1517~1519년, 런던 내셔널갤러리
나르본의 주교이자 미래의 교황 클레멘스 7세 줄리오 데 메디치의 건물을 장식하기 위해서 제작된 이 작품은 라파엘로의 회화 양식과 미켈란젤로–세바스티아노의 회화 양식의 경쟁을 통해 매우 뛰어난 표현 방식이 반영된 실례이다. 라파엘로의 〈그리스도의 변용〉, 세바스티아노 델 피옴보의 〈라자로의 부활〉은 사실 모두 '미켈란젤로의 감독과 일부분 그의 스케치'에 바탕을 두고 있다. 사실 이 두 작품의 소재는 모두 그리스도가 사람을 치유한 기적을 다르고 있다. 라파엘로의 제단화에서 아래 부분에 악령이 씌인 아이를 치유하는 기적이 묘사되어 있다.

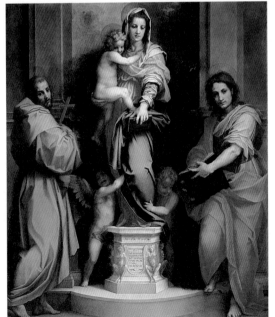

안드레아 델 사르토, 〈하피의 성모〉, 1517년, 피렌체, 우피치 미술관
화가 스스로에 대한 확신에 바탕을 둔 유려한 양식적 표현이 담긴 이 작품에서 안드레아 델 사르토는 인물의 신체를 간결하게 다루면서도 서정적이고 우아한 자세를 그리는 데 성공했다. 이 작품은 15세기의 전통적인 삼각 구도를 매우 자유롭게 해석해서 인물을 배치하고 있다. 〈하피의 성모〉는 레오나르도가 프랑스에서 생활했던 시기에 프랑스에서 그렸던 작품으로 이 시기는 로소 피오렌티노가 그림을 그렸을 때보다 시기적으로 조금 앞서 있다.

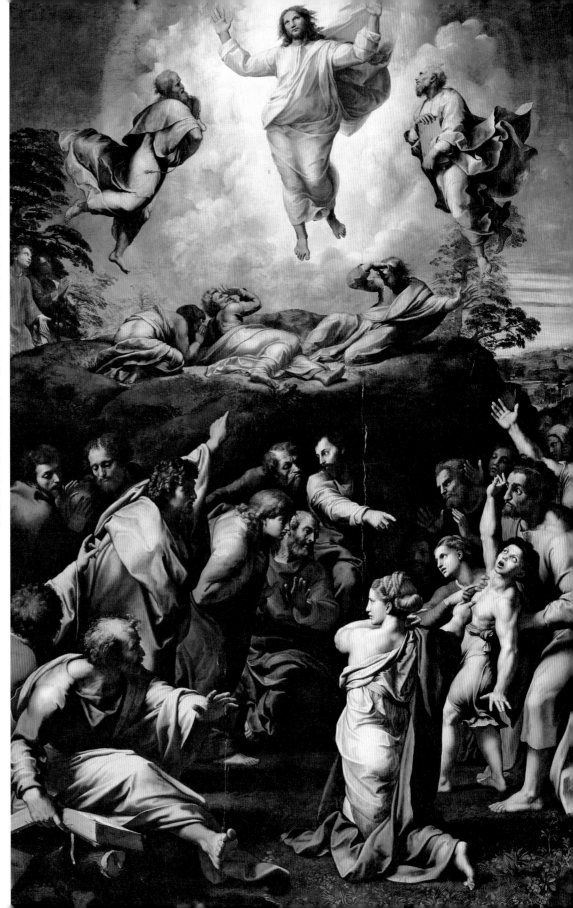

**라파엘로, 〈그리스도의 변용〉,
1516-1520년, 바티칸 시티, 바
티칸 박물관**

1516년 세바스티아노와 라파엘
로는 두 점의 제단화를 주문 받
았다. 1519년 세바스티노의 〈라
자로의 부활〉은 완성되었지만
라파엘로는 열병을 앓아 1520년
4월 세상을 떠날때까지 이 작품
을 완성하지 못했다. 〈라자로의
부활〉은 매우 수사학적인 작품으
로 구름 긴 날씨를 배경으로 인
물들이 조각처럼 표현되어 있다.
미켈란젤로-세바스티아노는 너
무 많은 인물로 인해서 딱딱한
구도를 숨길 수 없었다. 반대로
인물의 몸짓, 표정, 감정이 잘 반
영되어 있는 라파엘로는 동시에
일어나는 대조적인 상황을 잘 연
결할 수 있었다. 신비롭고 고요
한 〈그리스도의 변용〉의 장면과
악령이 씌인 소녀의 극적인 장면
은 그림에 감정과 사건의 전조를
암시하며 마치 레오나르도와 카
라바조의 작품의 가교 역할을 하
는 것처럼 보인다.

**미켈란젤로**
메디치 가문의 묘 / 1525년
피렌체, 산 로렌초 교회의 누오바 성체실
왼편: 로렌초 데 메디치의 묘,
오른편: 줄리아노 데 메디치, 네모우르스 공작의 묘

메디치 가문의 전도 유망한 두 젊은이의 갑작스럽고 연이은 죽음으로 교황은 1519년 미켈란젤로에게 산 로렌초 교회에 배치할 가문을 위한 기념 묘지를 주문했다. 이 교회는 약 80년 전에 브루넬레스키가 설계한 것이다. 이 두 예술가의 경쟁은 매우 흥미로웠다. 미켈란젤로는 벽에 가벼운 느낌으로 부착된 돌이 만들어내는 선을 사용해서 유기적이고 극적인 공간을 기획했다. 이 묘지는 벽면 장식이 벽의 옆면에 단순하게 부착되어 설치된 것이 아니라 건축의 일부처럼 다양하게 제작되어 긴장감을 부여하고 있다. 이 작업은 오랜 시간이 걸려 완성되었으며 미켈란젤로의 기획은 일부분만 반영되었다. 그럼에도 불구하고 이 작품은 명작으로 남았으며 건축과 조각 사이의 열정과 긴장감이 반영되었다는 평가를 받고 있다. 1520년대에 완성되었던 이 누오바 성체실은 건축과 조각이 종합된 완벽한 실례로 밝은 내부 공간은 흰 벽과 회색 돌이 만들어내는 프로필, 장식적인 요소가 잘 조화를 이루고 있다. 메디치 가문의 두 사람의 초상 조각은 서로 다른 두 영혼의 상태인 적극적인 의지와 사색하는 모습을 각각 잘 표현한다. 미켈란젤로는 아래편에 높인 유골함에 제 각각 하루의 시간 경과를 알리는 알레고리를 상징하는 네 사람인 새벽, 황혼, 낮, 밤을 둘씩 나누어 장식했다.

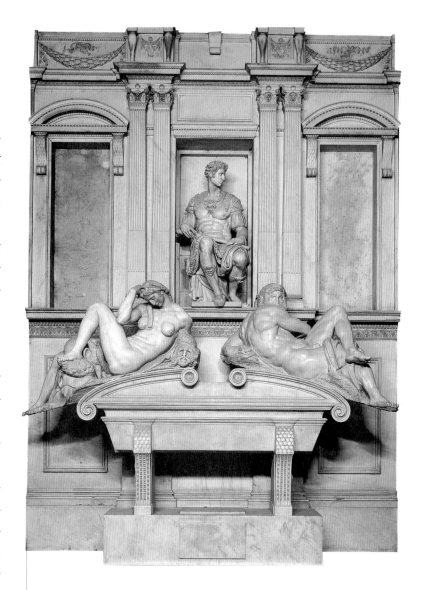

잠들어 있는 밤의 모습은 마치 존재에 대한 번민을 잊은 것처럼 보인다. 당시 사람들은 이 여인상의 자연스러운 모습에 존경심을 가졌다. 한 문학가는 미켈란젤로에게 그의 뛰어남에 대한 시를 보냈으며 이 시에서 영혼이 깃든 밤이 깨어나는 모습을 보고 싶다고 표현하기도 했다. 미켈란젤로는 이 편지에 매우 짧게 답하면서 밤의 고요한 모티프를 설명하는 내용을 담았다. "잠이 찾아와, 돌처럼 굳어진 존재 / 시간 속에 지속된 스러짐, 부끄러움으로 끝나는 / 보이지 않고 느껴지지 않는 나의 위대한 모험 / 하지만 나를 깨우지 말게, 낮은 목소리로 속삭이게"

미칼렌젤로는 죽은 공작인 줄리아노와 로렌초의 초상을 우울하고 사색적인 모습과 열정적이고 동적인 대비를 통해서 각각 표현하는 새로운 시도를 했다. 각각의 조각상은 시신이 보관된 무덤 위의 벽감 속에 배치되어 있다.

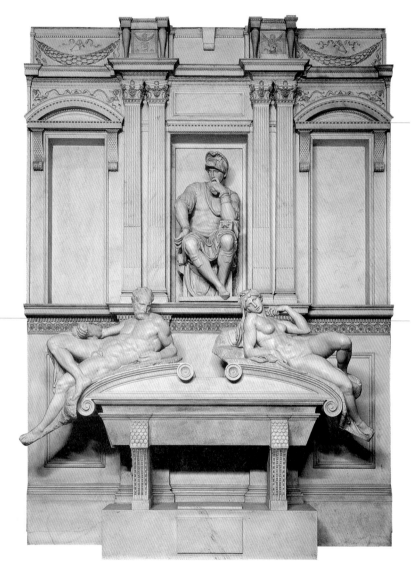

각각의 알레고리 인물들인 새벽, 황혼, 낮, 밤은 서로 다른 특징적인 순간을 설명한다. 그냥 언뜻 보기에는 고대의 강의 신을 표현하고 있는 것처럼 보이기도 한다.

고통스러운 새벽의 모습은 신체의 불편한 몸짓을 통해서 표현되어 있다. 황혼의 모습은 마치 힘든 하루의 일상으로 지친 모습으로 무표정해 보인다. 다른 묘지에서 낮의 모습은 환상을 본 듯 겁에 질린 얼굴로 긴장된 근육을 지니고 있으며 경이로운 밤은 매우 부드러운 미소를 띠고 의식 세계에서 벗어나고 있다.

# 근대의 매너리즘

1520~1550년

## 양식화된 미술

'근대적인 매너리즘'의 기원은 1480년부터 약 이십 년간 지속된 피렌체와 베네치아의 미술 경향에서 유래한다. 대표적인 화가는 베로키오로 그는 토스카나 지방 도시의 중요 공방의 기법을 뛰어넘고 베네치아 회화의 자연스러운 표현을 받아들였다. 조르조 바사리는 1550년 『미술가 열전(뛰어난 화가, 조각가, 건축가의 삶)』의 초판을 냈으며 치마부에에서 미켈란젤로로 이어지는 이탈리아 미술의 발전과정을 명료하게 설명했다. 그는 부정확한 고대 모델의 모방으로 '좋아할 수 없는 풍경', '단축의 어려움'을 지니고 있던 '두 번째 세대'의 화가가 발전시켰던 '마니에라 세카'(딱딱한 양식—옮긴이)를 뛰어넘는 '근대적인 마니에라'를 설명한다. 바사리는 "그들의 실수는 레오나르도 다 빈치의 작품으로 대변되는 세 번째 '마니에라', 즉 근대적인 매너리즘, 즉 스케치에 바탕을 두고 있는 것뿐만 아니라 자연의 세부적인 묘사를 통해서 정확한 규범, 더 나은 종합, 정확한 치수에 바탕을 둔 신의 은총이 녹아 있는 완벽한 스케치를 통해 작품에 숨을 불어넣는 것"을 통해서 극복할 수 있었다고 설명하고 있다. '근대 세계'의 주인공으로 그는 브라만테, 레오나르도, 조르조네, 프라 바르톨로메오, 라파엘로, 안드레아 델 사르토, 코레조, 파르미자니노, 로소 피오렌티노, 세바스티아노 델 피옴보에서 최고의 경지에 이른 미켈란젤로로 이어지는 화가를 소개했다. 이들의 작품은 지적인 존엄성 혹은 교양 예술의 지위로 미술을 끌어올렸으며 더 이상 노동에 바탕을 둔 일, 즉 특수한 기술과 재능에 바탕을 둔 기예(아르테 메카니카)에 속하지 않게 되었다. 이 시기에는 레오나르도, 브라만테, 미켈란젤로, 라파엘로와 같은 거장 뿐만 아니라 페루치, 줄리오 로마노, 야코포 산소비노, 젠가와 같은 다른 거장들이 여러 분야에서 활동했다.

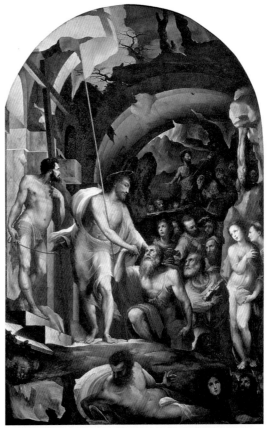

도메니코 베카푸미, 〈연옥에 내려온 그리스도〉, 1530–1535년, 시에나 국립미술관

베카푸미는 작품 속에서 측면에서 비치는 빛의 효과를 사용해서 환영을 만들고, 투명한 색채, 극적 공간 구성을 통해 미술적인 느낌을 전달했다. 그는 여러 번 로마를 여행하며 자신의 미술 양식을 연구하고 발전시켜 나갔다. 루이지 란치는 1789년의 이탈리아 회화사에서 베카푸미의 활동을 다음과 같이 설명하고 있다. "그의 색채 사용은 더 이상 사실적이지 않다. 그는 붉은 색을 전혀 다른 방식으로 사용해서 다른 매력적인 느낌을 만들어냈다.(…)미술 분야에서 잘 다루지 않았던 대상을 연구하고 다시 불꽃을 피워올렸다. 특히 그가 사용한 빛은 매우 낯설었다. 그는 아래에서 위로 비치는 빛을 사용했는데 이 당시 이탈리아의 회화에서는 매우 드물었다."

로소 피오렌티노, 〈이트로의 아이들을 보호하는 모세〉, 1523년 경, 피렌체, 우피치 미술관

르네상스 '우미'의 개념을 연구하면서 로소는 이탈리아에서 유럽으로 '근대적인 매너리즘'이 발전하는 데 중요한 역할을 했다. 그는 폰토르모, 안드레아 델 사르토와 함께 피렌체의 매너리즘을 주도했고 이들과 함께 회화 공방을 설립했다.

**프라 바르톨로메오, 〈성녀 카네리나의 신비로운 결혼〉, 1512년, 파리, 루브르 박물관**

프라바르톨로메오는 16세기 초 피렌체의 가장 중요한 화가 중한 사람이다. 그의 회화적 양식은 라파엘로 작품과 변증법적인 대화를 이끌어냈고 초기 매너리즘 양식의 여러 화가에게 많은 영향을 주었다. 그는 코시모 로셀리와 함께 있던 피에로 디 코시모의 연구 동료였으며 마리오토 알베르티넬리와 함께 활동을 시작했다. 하지만 후에 사보나롤라의 설교를 듣고 신비와 위기를 느끼고 1500년 회화를 떠나 도메니코회 수도사가 되었다. 그는 1504년부터 산 마르코 수도원의 내부에서 마리오토 알베르티넬리와 함께 다시 그림을 그리기 시작했다. 1508년에는 그는 베네치아를 방문했고 후에 이 여행은 매우 따듯하고 진한 색채의 사용에 영향을 끼쳤다. 1510년에는 피렌체의 장관이자 그림을 주문했던 피에르 소데리니의 제안으로 정치 활동을 하기도 했다. 이후의 회화적 발전에서 성스러운 인물들의 신비로운 모습을 조각처럼 잘 표현했으며 풍경과 자연을 묘사하는 데 많은 주의를 기울였다.

**로소 피오렌티노**
십자가에서 내려지는 그리스도 / 1521년
볼테라, 시립박물관

**야코포 폰토르모**
십자가에서 내려지는 그리스도 / 1525-1528년
피렌체, 산타 펠리치타 교회, 카포니 예배당

같은 시기에 제작된 두 제단화는 이탈리아의 회화를 통틀어 불안한 감정을 잘 전달하고 있다. 동일한 시기에 활동한 폰토르모와 로소 피오렌티노는 전성기 르네상스의 막을 내리는 새로운 회화적 발전을 주도했다. 이들은 빠르게 변화하는 세계 속에서 형태와 표현을 둘러싼 규범을 통해 새로운 사고방식을 담은 회화적 발전을 이끌었다. 결과적으로 매너리즘 회화라고 알려진 새로운 미술 운동이 등장했고 이는 당대 화가들 사이에서 가장 중요한 회화적 양식으로 자리잡았다. 두 거장의 양식을 이어준 사람은 1519년 근대적 회화 양식을 추구한 안드레아 델 사르토였다. 그가 주도한 유파 속에서 용감하게 양식적인 변화를 추구한 여러 화가가 성장했다. 안드레아 델 사르토의 제자 중에는 〈수태고지〉의 성화를 통해서 새로운 시도를 했던 야코포 카루치와 초기 작품에서부터 인물을 표현하는 방식에 있어 보티첼리나 페루지노의 '미완의 심리적' 인물 묘사라는 전통에서 벗어난 폰토르모가 있었다. 폰토르모는 뒤러의 인쇄본처럼 새로운 인물 형상을 그려냈다. 종교개혁의 새로운 분위기 속에서 폰토르모는 용감하게 긴장감이 넘치고 극적이며 불안한 감정을 효과적으로 전달하는 새로운 종교화의 모델을 제시했다. 안드레아 델 사르토의 또 다른 제자인 로소 피오렌티노는 당시 문화의 국제적 지평에서 중요한 역할을 담당했다.

볼테라의 커다란 제단화는 토스
카나 매너리즘 초기의 상징적인
작품의 하나로 남았다. 격렬한
신체의 자세와 에나멜 물감 같은
느낌을 주는 색채의 차가운 처리
로 그의 작품은 당황스럽고 적극
적인 느낌을 전달한다. 비현실적
인 비례, 돌처럼 정지된 등장인
물의 배치는 그림의 구도를 통해
서 극적인 느낌을 만들어낸다.

이 패널 그림의 제목은 〈무덤으
로 옮겨지는 그리스도〉라고도
알려져 있다. 사실 이 그림은 장
례 행렬 혹은 무덤으로 그리스
도를 옮기기 위해서 막 그의 신
체를 들어 올리는 장면을 담고
있다. 구도 속에서 움직임은 매
우 극적인 자세로 고정되어 있
으며 여러 인물들이 집중적으로
빽빽하게 뒤섞여 있다.

이 〈십자가에서 내려지는 그리
스도〉는 16세기 피렌체 회화 중
에서 가장 혁신적이고 놀라운 작
품으로 남아 있다. 이 작품은 막
태어나는 매너리즘 회화의 진정
한 '선언'이었다. 인문주의 회화
의 규칙적이고 대칭적인 구도는
매우 모호한 느낌의 구도로 바
뀌었다. 이는 원근법적이거나
건축적인 안정적 구도에서 벗어
나 있다. 인물들의 신체와 자세
가 만들어내는 선들은 마치 미
로 같은 공간 속에서 목적 없이
헤매고 있는 것처럼 보인다.

# 레오나르도의 영향

## 1510~1540년

"나는 화가들에게 다른 사람의 양식(마니에라)을 모방하지 말라고 충고한다."

'근대적인 매너리즘'에 대한 확신은 15세기를 지배한 여러 문화적 중심지의 쇠퇴를 의미한다. 지방 '유파'의 다양한 회화적 표현 방식은 뒤로 밀려나고, 몇몇 모델만이 몇 십년간의 회화적 경향을 지배했으며 이러한 상황은 유럽 문화 전반에 나타난 특징이었다. 세계를 구성하는 각 부분에 대한 레오나르도의 관심과 연구는 흥미로운 일이었지만 인간적으로 매우 많은 시간과 노력을 요구했다. 레오나르도는 집중력을 잃지 않고 본질을 통해서 지성의 고독한 형상을 번역하고 자신의 삶의 흔적을 예술에 담고자 했다. 그는 유용한 일에 시간을 사용했고 상상력이 가득한 조심스러운 대화를 남겼다. 휴식 없이 늘 생각해야 했다. 레오나르도는 비판적이며 완벽주의자였고 어떤 결과에도 만족하지 않았다. 그 결과 연구 시간과는 별개로 데카르트의 철학적 사유 방식에 먼저 도착했다. "의심하지 않는 화가는 얻을 게 많지 않다." 사실 예측 불가능한 그의 작업 리듬을 여러 제자가 따르는 것은 거의 불가능한 일이었다. 르네상스 시기에 예술가의 작품은 작업 시간이나 공방의 활동에 따라서 평가 받았음에도 레오나르도는 다음과 같이 말했다. "화가들은 다른 화가의 표현 방식을 따라서는 안 된다." 밀라노에서 레오나르도를 둘러싼 수많은 제자들을 생각한다면 이는 매우 역설적이다. 레오나르도를 추종하는 그룹은 16세기 초 30년간 다양한 경험과 더불어 롬바르디아 지방의 회화의 특징을 구성했다. 예를 들어 안드레아 솔라리오는 1510년대의 베네치아 회화를 접하면서 매우 복잡한 작품세계의 발전을 보여주고 있다.

체사레 다 세스토, 〈동방박사의 경배〉, 1517-1518년, 나폴리, 카포디몬테 국립박물관
체사레 다 세스토의 표현 방식은 잘 구획되었으며 롬바르디아의 자연주의와 레오나르도의 회화적 경향을 잘 반영하고 있으며 메시나와 로마 같은 이탈리아 남부지방과 중부지방에서 활동했다. 로마에서 그는 새로운 고고학적 발견을 접했으며 라파엘로의 회화를 접했고 오스티아 성의 프레스코화 작업에서 그로테스크 장식 문양을 그리며 발다사르 페루치와 함께 일했다.

조반니 안토니오 볼트라피오, 〈장미의 성모〉, 1485-1490년, 밀라노, 폴리 페촐리 박물관
볼트라피오는 레오나르도가 좋아한 제자 중의 한 사람이며 1490년부터 그의 노트에 종종 이름이 기록되어 있다. 레오나르도의 회화적 양식 이외에도 볼트라피오의 예술적 형성 과정은 브라만티노, 베르고뇨네, 페루지노와 프란체스코 프란치아의 영향을 받았다. 볼트라피오의 회화적 능력은 오늘날 전해지는 여러 점의 개인적 봉헌을 위한 작은 크기의 패널 그림들로 알려졌다. 옆의 성모자는 아직 남아 있는 그의 적지 않은 초상화들 중 하나로 경이로움을 전달한다. 그의 작품이 가진 형상의 섬세함과 내면적인 심리의 표현은 매우 놀라운 수준의 회화 작품을 만들어내고 있다.

**가우덴초 페라리, 〈십자가 형〉, 1513년, 바랄로 세시아, 산타 마리아 델레 그라치에 교회**
이 작품은 가우덴초가 수도원 교회의 벽에 구획에서 그렸던 프레스코화 〈예수의 일생〉의 여러 이야기 중에서 가장 중요한 장면이다. 십자가 아래에서 정신을 잃은 막달레나는 그 자체로 하나의 장면을 만들어낸다. 몇 년 후에 가우덴초는 이들의 모습을 바랄로의 성산의 조각으로 다시 제작했다. 대각선으로 그려져 있는 긴 창은 아래의 군중들과 프레스코화의 윗 부분 사이에서 균형을 잡고 있다. 발로 도둑을 밟고 있는 악마는 하늘에서 눈물을 흘리고 있는 천사의 모습과 대조적이다. 부조로 제작된 갑옷은 사실적인 느낌을 전달한다.

## '궁정인'의 에티켓

1514~1550년

### 확정된 이탈리아 양식

역사 속에서 절대왕정이 처음 등장하면서 규모가 상대적으로 작은 이탈리아내의 여러 궁전 사회는 정치적 위기를 맞이했지만 이탈리아의 생활 양식은 그 자체로 우아하고 귀족적인 취향의 모델로 남았다. 브라만테, 라파엘로, 미켈란젤로는 시를 쓰기도 했고, 노래를 잘 부르거나 류트를 능숙하게 연주하는 많은 예술가들이 있었다. 장인에서 예술가로, 새로운 사회적 지위로 이행한 이들은 '궁정인'이 되어 궁정의 새로운 생활양식에 적응했으며 그 결과 권력이 지닌 주문자였던 귀족들과 직접 대화할 수 있는 계기가 마련되었다. 당대의 특징적인 문화 현상을 다룬 '부오나 마니에나(적절한 방식)'에 대한 여러 소고가 출판되었으며 이 중에서 두 권의 책이 당시 사회상에 많은 영향을 끼쳤다. 한 권은 발다사르 카스틸리오네가 쓴 『궁정인의 대화』였고, 다른 한 권은 조반니 델라 카사 주교가 쓴 『갈라테오』였다. 라파엘로의 친구이자 1514년 교황 레오네 10세에게 이탈리아의 예술 문화재 보호의 필요성에 대한 놀라운 편지를 쓴 발다사르 카스틸리오네는 오랜 시간동안 『궁정인』을 집필했다. 이 글의 배경은 우르비노였지만 만토바의 곤차가의 궁전과 관련된 부분은 쉽게 알아볼 수 있다. 문학적인 형태를 빌리기는 했지만 여러 사람의 흥미로운 대화를 통해서 만토바의 신사는 "태도, 말, 몸짓과 장식"에 대한 충고를 해주고 있다. 이는 고유한 십계명으로 예절에 있어서 '우아한 아름다움'이라는 개념을 찬양하고 있었다. 발다사르 카스틸리오네는 이 모든 것은 '보편적인 규칙'으로 요약했으며 이를 통해서 매우 섬세한 상류 계급의 비밀을 넌지시 알려주려고 했다. "거칠고 위험한 절벽처럼 예술을 감추는 허식에서 도망치도록 하라. 의미 없는 사건에 대해 이야기하는 것을 무시해라." 이러한 사고방식은 당시의 회화와 조각을 이끌었다.

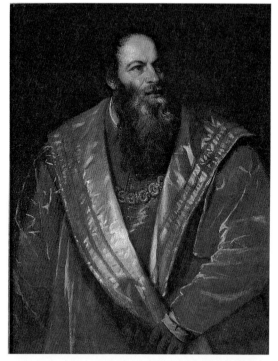

티치아노, 〈피에트로 아레티노의 초상〉, 1545년, 피렌체, 팔라티나 미술관

토스카나의 금석학자 페에트로가 티치아노에게 보낸 여러 장의 편지와 티치아노가 그린 여러 점의 인물화는 두 사람이 공통적인 관심사를 가지고 우정을 나누었다는 사실을 알려준다. 종종 아레티노는 티치아노가 답장을 늦게 보낸다고 한숨을 내쉬기도 했다. 티치아노가 그를 그린 인물화로 현재 팔라티나 미술관에 보관되어 있는 이 작품은 잘 알려져 있으며 불안한 인물의 심리를 '분산된' 느낌을 통해 전달하고 있으며 섬세하고 빠른 붓 터치와 색채 묘사를 통해 새로운 표현 기법을 실험하고 있다.

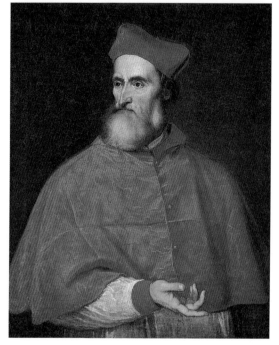

티치아노, 〈피에트로 벰보 추기경의 초상〉, 1540년, 워싱턴 내셔널갤러리

티치아노는 종종 피에트로 벰보 추기경의 모습을 그렸다. 이중 몇몇 작품은 복사본이 남아 있다. 워싱턴의 유화작품은 이미 로마에서 바르베리니 컬렉션에 포함되어 있으며 1540년 3월 30일 벰보가 직접한 편지에서 언급한 바 있다. 티치아노와 시인이자 추기경이었던 이 두 사람의 관계는 세기 초로 거슬러 올라간다. 피에트로 벰보는 카테리나 코르나로와 더불어 아솔로(도시명)의 문화적인 환경 속에서 두각을 나타내고 있었다. 그의 시와 사랑의 대화인 〈아솔라니(아솔로의 사람들)〉가 배경에 묘사되어 있다.

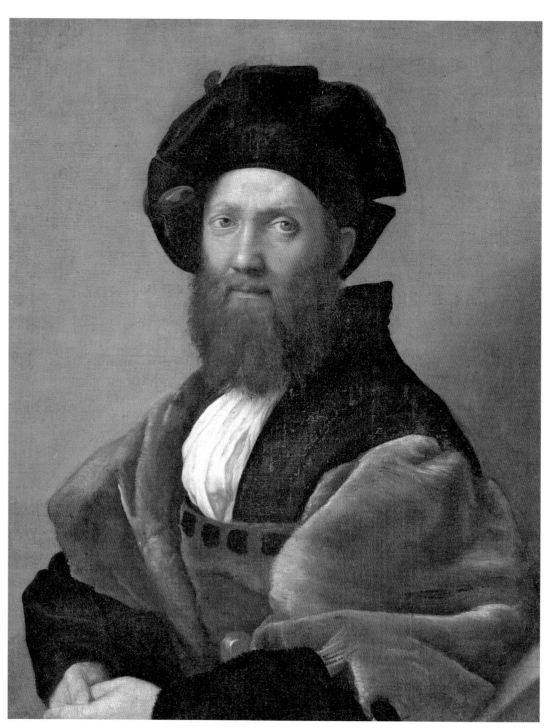

**라파엘로**, 〈발다사르 카스틸리오
네의 초상〉, 1514-1515년, 파리,
**루브르 박물관**
이 문학 작가의 모습은 매우 직
선적이며 중성적인 배경색의 사
용으로 인해서 카라바조의 젊은
시절 작품을 선행하고 있는 것
처럼 보인다. 후에 루벤스는 이
초상화를 매우 정성들여 복사했
으며 암스테르담의 시장에서 경
매에 붙여졌을 때 그를 존경했
던 렘브란트는 이 작품을 구입
하려고 노력했다.

**로렌초 로토**
루크레치아의 옷을 입은 귀부인 / 1533년
런던 내셔널갤러리

**브론치노**
톨레도의 엘레오노라와 그녀의 아들 / 1545년경
피렌체 우피치 미술관

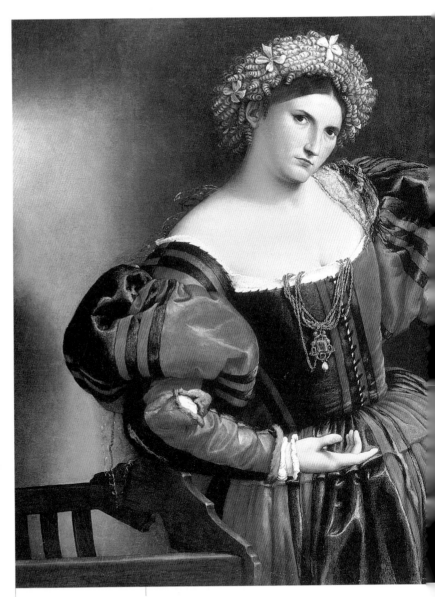

로토의 불우한 인생은 종종 티치아노가 거둔 성공과 비교된다. 이를 통해서 로토의 작품에 나타나는 내면의 표현, 고통, 도덕적인 측면을 설명하기도 한다. 로토는 1480년 자신이 태어난 베네치아에서 활동하기를 원했지만 그가 화가로서 성공을 거둔 것은 여러 지방을 여행하면서 그린 작품들이었다. 그는 여러 번에 걸쳐 마르케 지방에서 작업했고 베르가모에서 약 십여 년간 작업했다. 이 시기 그는 르네상스의 회화 경향을 심도 있게 작품에 담았다. 그는 곧 피렌체의 궁정 문화에 관심을 가지고 있던 브론치노는 매너리즘 회화로 나아갔으며 귀족의 문화와 밀접하게 연관되어 있는 수수께끼 같은 회화적 양식에 대해서 혁신을 시도했다. 1518년부터 그는 폰토르모의 제자이자 동업자가 되었으며 산타 펠리치타의 카포니 예배당의 성 루카의 원형 그림은 이를 알려주는 대표작이다. 이 작품에서 그는 이미 자신의 독자적인 표현을 시도하고 있다. 1530년경 그는 개인적인 양식으로 초상화를 그리기 시작했으며 색채의 사용을 보았을 때 안료를 얇지만 조밀하게 사용해서 에나멜과 같은 폰토르모의 회화적 양식과는 구별된다. 이 작품들에서 그는 인물들의 심리와 신체적 특징을 잘 표현하고 있으며 이들의 사회적인 위치, 이들이 자신을 표현하고자 하는 시대와 패션의 취향에 맞게 묘사했다. 의상, 목걸이, 여러 장신구들의 회화적인 표현은 매우 섬세하고 풍요로왔다.

배경에 비친 빛의 처리, 옆에 놓여있는 의자의 세부 묘사는 관객에게 인상적인 느낌을 전달하며 카라바조의 회화적 특징에 선행한다.

그림의 중앙부분의 묘사에서 로토는 눈에 띄는 의상과 몸짓으로 극적인 초상화들은 남기곤 했다. 이 명화에서 익명의 이 젊은 부인은 관객에게 이상적인 모델을 제시하고 있다. 이 스케치는 전설적인 루크레치아가 자살하는 모습으로 폭력을 표현한 것처럼 보인다.

매우 부드럽고 조밀하며 견고하고 반짝이는 배경의 처리를 통해서 공작부인은 정지된 느낌을 전달하며 마치 중국 도자기에 그려진 인물처럼 보인다. 브론치노는 아이를 표현하는 데 있어서도 매우 흥미로운 자세를 통해 호감을 표현했으며 아이의 자세는 부자연스럽고 놀란 느낌을 자아낸다. 커다랗게 눈을 뜨고 한 손을 붙이고 다른 손은 마치 어머니의 따뜻한 느낌을 찾지만 소용없어 보인다. 귀족적인 느낌, 자신에 대한 통제, 엄격함, 분리, 냉정함과 같은 각각의 감정은 귀족의 정지한 표정을 통해서 잘 표현되어 있다.

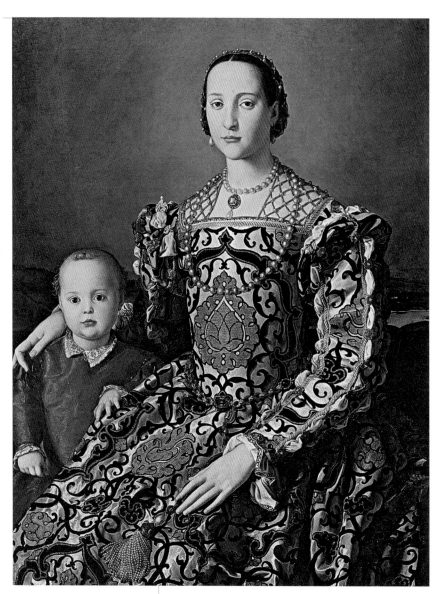

1539년 코시모 1세와 엘레오노라 디 톨레도의 결혼식에서 브론치노는 메디치 가문이 신임하는 화가가 되었다. 그는 공작 가족의 여러 초상화를 남겼으며 이중에서 엘레오라 다 톨레도가 아이와 함께 있는 장면은 잊을 수 없는 작품으로 남았다. 작품 속의 의상은 매우 아름답다. 이 작품은 인상적이고 끌려 들어갈 것 같은 이미지로 형언할 수 없지만 냉정한 주관적 관찰을 잘 표현하고 있다.

# 이탈리아의 영향과 북유럽 화가들

1500~1540년

## 안트베르펜에서 로마로, 그리고 귀환

16세기 초까지 플랑드르와 네덜란드 지방은 서로 평행선을 그리며 교류하고 있었다. 15세기의 전통적인 회화 작업을 하던 마지막 세대의 화가들이 사라져가고 새로운 회화적 혁신이 그 자리를 대체하게 되었다. 브뤼헤나 겐트 같은 과거 교역의 중심지가 빛을 잃고 안트베르펜 같은 새로운 경제적이고 문화적인 중심지가 북유럽 바다의 중심이 되었다. 보쉬, 캉탱 마시, 마부제, 반 스코렐과 같은 화가들은 베네치아나 로마에 머물면서 이탈리아의 원근법에 바탕한 화법을 익혔고 당시 국제 문화의 중심인물들을 만났다. 예를 들어 보쉬와 캉탱 마시가 베네치아와 밀라노에 있을 때 레오나르도나 조반니 벨리니 뿐만 아니라 뒤러를 만나기도 했다. 북유럽의 화가들의 이탈리아 방문은 르네상스 전성기 미술이 발전해서 '근대적인 마니에라'(매너리즘 회화)로 나가는 데 긍정적인 영향을 끼쳤다. 안트베르펜은 플랑드르 지방의 예술적인 수도가 되었으며 이탈리아 미술과 교류하면서 독자적인 회화 유파가 생겨났다.

뒤러와 루카 다 레이다의 만남은 1522년 독일의 뛰어난 거장인 뒤러가 플랑드르를 방문하면서 이루어졌다. 무엇보다도 이 시기에 플랑드르 지방의 미술은 판화의 발전에 있어서 독일 미술과 밀접한 관계를 지니고 있었다. 같은 시기에 또 다른 기회가 생겨났다. 레오 10세가 죽은 후에 네덜란드의 위트레흐트 출신의 아드리아노 6세가 교황으로 선출되었다. 그는 미술을 후원하지는 않았지만 이 시기에 동향 출신의 화가였던 얀 반 스코렐을 바티칸의 고대 유적의 관리인으로 임명했다. 저지대 국가의 미술은 점차 매너리즘 회화의 발전 속에서 지역적인 특성을 띠기 시작했으며 그중에는 루카스 반 레이덴과 같이 이탈리아의 매너리즘 회화를 재해석했던 화가도 포함되어 있었다.

얀 반 스코렐, 〈성전의 예수 그리스도〉, 1524년경, 빈 미술사박물관
로마에서 체류하며 깊은 인상을 받았던 화가는 이 그림에 이탈리아 르네상스 미술의 모티프를 '요약'했다. 각각의 인물들은 조각 같은 느낌을 전달하며 마치 만테냐의 판화에서 관찰할 수 있는 기하학적인 느낌을 보여주고 색채는 베네치아 유파의 영향을 받은 것처럼 보인다. 배경의 건축물이 만들어내는 풍경은 성 베드로 대성당을 위해 여러 가지 중요한 기획을 실현했던 브라만테가 로마에서 제작한 작품에 대한 경의이자 빌라 마다마에서 설화석고 작업을 했던 라파엘로에 대한 경의처럼 보인다.

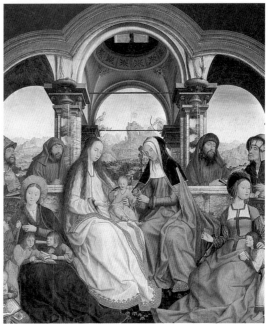

캉탱 마시, 〈성 안나의 세 폭 제단화〉, 1509년, 브뤼셀 왕립미술관
성스러운 소재를 다룬 가족을 위한 그림에서 매우 안정적인 구도의 처리와 섬세한 색조의 표현, 인물의 움직임이 만들어내는 부드러운 느낌을 관찰할 수 있다. 양식적인 면에서는 레오나르도 이외에도 다비드, 익명의 '프랑크푸르트의 거장'의 영향을 받았다.

**마부제, 〈디아나〉, 1527년, 뮌헨 알테 피나코테크**

이 작품은 알프스 북부회화에 대한 경의를 담고 있다. 마부제는 북유럽 회화를 연구하면서 자신의 회화를 발전시켰다. 그가 로마를 방문했을 때는 미켈란젤로와 라파엘로가 막 바티칸을 위해서 작품을 제작하기 시작했으며 새로운 고고학적 발견이 이루어지던 때였다. 마부제는 '안트베르펜의 이탈리아 양식'을 주도했던 화가로 알려졌다. 이 작품의 양식은 15세기 플랑드르 지방의 회화적 전통에서 완전하게 벗어나지 않았으며 세부를 매우 주의깊이 관찰하고 있고 현실적인 세계를 매우 작게 묘사하고 있으며 이탈리아의 '근대적인 매너리즘' 양식도 취합한다. 건축적인 설치, 원근법에서뿐만 아니라 인물의 조각같은 묘사와 빛의 처리, 인물과 주변 환경의 관계를 통해서 이탈리아의 영향을 엿볼 수 있다.

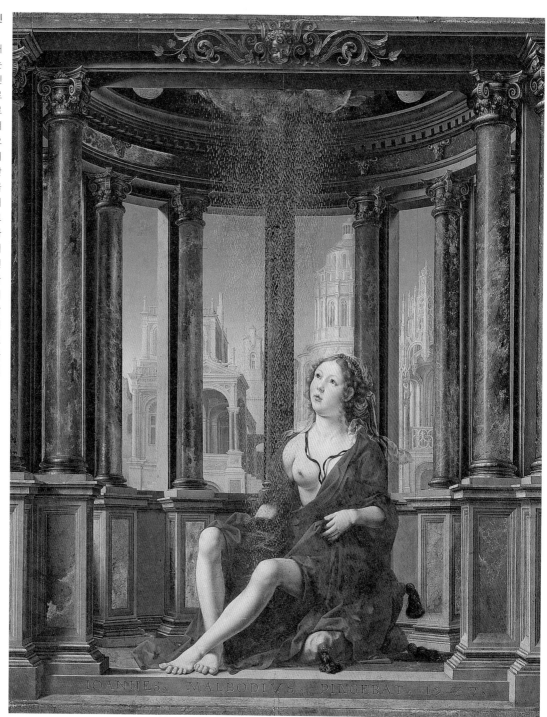

# 줄리오 로마노와 새로운 만토바

## 1524~1546년

**궁정문화에서 주도적인 위치를 차지하게 된 매너리즘**

만테냐가 죽은 후에(1506) 페라라 출신의 로렌초 코스타는 만토바의 궁정 화가로 임명되었으며 스케치에 있어서는 페루지노의 부드러운 선과 색채를 종합해 그림을 그렸다. 백작부인인 이사벨라 데스테는 그와 다른 여러 화가들에게 많은 일을 주문했으며 이는 전성기 르네상스 시대에 주문자와 예술가들의 관계를 알려주는 중요한 사료로 남아 있다. 백작부인의 스튜디올로는 만테냐, 페루지노, 로렌체 코스타와 코레조가 함께 작업한 신화와 알레고리가 담겨있는 그림들로 장식되었으며 오늘날 루브르 박물관에서 이 작품의 일부를 소장하고 있다. 이사벨라는 티치아노에게도 그림을 주문했는데, 그는 1530-1540년대에 만토바에 로마의 12명의 황제의 초상화를 비롯해서 여러 초상화를 남겼다. 티치아노의 그림은 16세기 전반에 걸쳐 다른 이탈리아 화가들의 모델이 되었다. 이사벨라의 예술 활동에 대한 참여는 1520년대부터 시작했으며 페데리코 곤차가는 '근대적인' 궁정 문화를 발전시켰다. 1524년 만토바에 줄리오 로마노가 도착했으며 그는 라파엘로의 매너리즘 회화를 계승했다. 로마는 라파엘로가 스케치로 준비 작업을 했던 콘스탄틴 대제의 방과 보르고의 화재의 방과 같이 바티칸에 있는 방의 벽화를 완성하는 일을 해야 했다. 그는 로마를 떠난 이후 약 20년 이상을 만토바와 근교의 중요한 귀족적인 건축물과 종교 건축물에 프레스코화를 그렸는데 그 중 가장 유명한 팔라초 테는 곤차가의 '유희의 빌라'로 유럽 매너리즘의 중요한 모델이 되었다. 줄리오 로마노가 세상을 떠난 후(1546)에 그와 함께 일했던 여러 화가들이 새로운 회화의 영향을 받아 그의 회화 양식을 지속적으로 발전시켜 나갔다. 1600년에 루벤스가 도착하면서 바로크 문화의 새로운 미술이 만토바에 등장하면서 회화 양식의 변화가 이루어졌다.

**줄리오 로마노, 〈거인의 몰락〉, 1524년, 만토바, 팔라초 테** 팔라초 테의 장식을 위해서 줄리오 로마노는 라파엘로와 함께 작업하던 시절에 배운 공방의 작업 방식을 따라서 작업했다. 거장은 새로운 회화적 '발명'에 몰두하고 다른 화가들은 조수처럼 혹은 동업자처럼 일했다. 쓰러지고 눌린 커다란 거인들의 모습과 근육은 한편으로는 미켈란젤로 모델에 비해 이교도적이고 조롱스러운 패러디처럼 보이기도 한다.

**티치아노, 〈곤차가의 페데리코 2세〉, 1529년경, 마드리드, 프라도 국립미술관** 최근까지 이 그림의 소재가 정확하게 1523년부터 1531년 사이에 기록된 곤차가의 프란체스코 2세와 이사벨라 데스테의 아들을 위해 티치아노가 그린 여러 점의 초상화 중 한 점이라는 사실을 알지 못했다. 프라도에 있는 이 패널 그림에는 페데리코 2세가 복슬복슬한 흰 개를 쓰다듬고 있는 솔직한 느낌의 인물로 묘사되어 있으며 곤차가의 궁정을 위해 만테냐가 그린 프레스코화에 비해 더 재미있고 호감을 불러일으킨다. 군주가 입고 있는 옷의 우아함, 색채의 완벽한 조화, 천과 금색 자수 장식은 매우 섬세하게 묘사되어 있다.

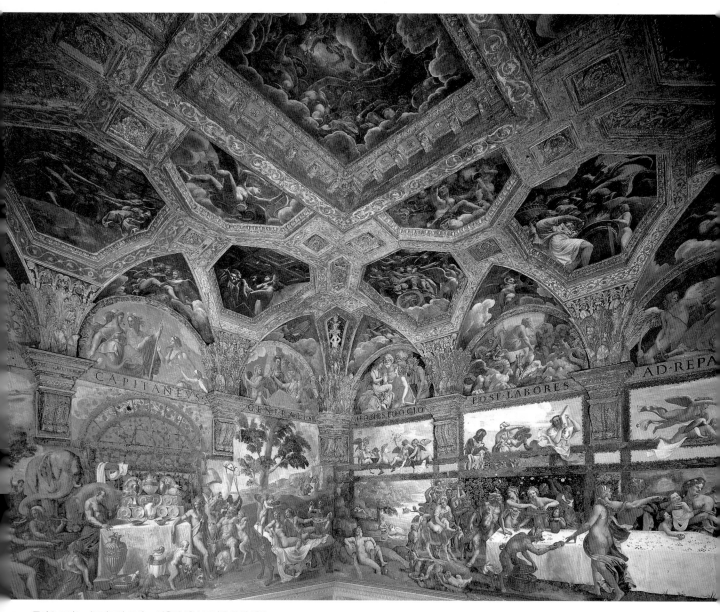

**줄리오 로마노, 〈쿠피도와 프시케의 방〉, 1524-1535년, 만토마, 팔라초 테**

팔라초 테는 실내 장식의 관점에서나 건축적인 특성에서 매우 혁신적인 점을 지니고 있다. 새로운 소재와 전혀 다른 공간 속에서 줄리오 로마노는 조화롭고 경이로운 행로를 만들어 낸다. 실내 장식은 원근법, 빛, 설화석고와 프레스코화, 문학적 소재들의 연결과 권력을 표현하는 궁정의 문장을 조화롭게 표현하고 있다. 그는 주의를

기울인 세부 묘사를 통해 생동감 넘치고 부드러운 곤차가 가문의 분위기를 이미지로 표현하는 데 성공했다. 각각의 방에 묘사된 인물의 묘사 외에도 가문에 대한 존경은 이 건물의 프레스코화를 통해서 표현해야 하는 중요한 주제였다. 이 작품에서 두 사람의 주인공은 침실에 표현되어 있지만 넓고 인물들이 많이 그려져 있는 이 장면에서 이들의 의미를 바로 확인하기는 어렵다.

# 튜더 왕조의 헨리 8세

## 1509~1547년

### 소(小) 한스 홀바인: 아우크스부르크에서 런던으로

16세기 전반 권력을 탐닉하고 호색한같은 이미지를 지닌 헨리 8세가 집권하던 때는 북미, 인도 식민지로 영국이 국제적으로 성장하던 시기에 해당한다. 유럽 절대왕정으로 국가가 형성되기 시작했을 때 영국 튜더 왕조는 해양 지배력을 바탕으로 경제적 중심지로 부생했으며, 이 시기에 독자적인 예술과 문학이 발전했다. 16세기 영국은 내전과 국제적 분쟁으로 어려운 시기를 보냈다. 교황이 왕의 이혼을 인정하지 않자 헨리 8세는 토마스 모어를 처형한 후 1535년부터 1540년까지 수도원을 탄압했다. 전쟁으로 매리호즈호가 포츠머스 항구에서 난파되었으며, 이후 반 세기가 흐른 후에 두 자매인 메리와 엘리자베스가 왕위 계승을 놓고 다투었으며, 스코트랜드와 끝임 없이 작은 전투를 벌였고, 매리 스튜어트 여왕이 종교적인 분쟁으로 인해 교수형에 처해졌다. 부정하기 어려운 이런 역사적인 난관과 여러 주인공들의 비극적인 이야기에도 불구하고 튜더왕조의 영국은 유럽의 르네상스 문화의 또 다른 주인공으로 등장하기 시작했다. 장난스러운 고딕 양식으로 한 세기가 시작되었으며, 군주와 귀족들의 커다란 건축물, 구상 미술에서 새로운 회화의 발전, 특히 초상화가 발전했고 유럽 대륙의 영향을 받았지만 동시에 지역적인 전통도 함께 발전했다. 소(小) 한스 홀바인이 런던에 도착했을 때 영국 르네상스 회화는 새로운 시기를 맞이했다. 역사에서 가장 뛰어난 인물화가로 알려진 홀바인의 삶과 회화 양식은 독일 인문주의 발전, 종교 개혁, 새로운 '근대' 미술을 장려했던 후원자의 출현하며 발전하던 유럽 르네상스 문화의 중요한 장면을 구성한다.

소(小) 한스 홀바인, 〈제인 시모어의 초상〉, 1536년, 빈, 미술사 박물관

궁전의 시녀에서 여왕이 되었지만 행복한 결말을 맺지 못했던 제인 시모어는 헨리 8세와 결혼한 후 1537년 11월 후계자로 왕위에 오를 에드워드를 낳은 후 1년 반 만에 세상을 떠났다. 초상화에서 홀바인은 그녀를 매우 수줍음이 많은 여인처럼 그렸으며 이는 남편의 생기 넘친 거구와 비교된다. 왕실의 인물들을 넓은 붓 터치로 그려낸 홀바인은 머리카락, 머리덮개 등 여인의 모습을 마치 80년 전에 우르비노의 공작 령에서 일했던 피에로 델라 프란체스카가 제안한 기하학적 대비에 관한 노트를 보고 그려낸 것 같이 보인다.

왕궁, 1539–1540년, 햄튼 코트

햄튼 코트의 궁전은 런던에서 조금 벗어난 평원에 1515년부터 울시 추기경을 위해서 지었으며 후에 헨리 8세가 가끔 들려서 지내기 위한 공간으로 다시 구입했다. 이 건축물은 간결한 양감뿐만 아니라 장식적인 측면에서 고딕 양식에서 르네상스–인문주의 양식으로의 이행을 보여 준다. 이와 대조적으로 고전 동전의 실례처럼 부조로 둥글게 조각된 고딕식으로 꾸민 장식이 보인다.

소(小) 한스 홀바인, 〈헨리 8세의 초상〉, 1539~1540년, 로마, 국립고대미술관

종교개혁으로 인해서 독일 지역에 종교화의 주문이 줄어들자 홀바인은 1531년 런던으로 이주했다. 1536년 헨리 8세가 제인 시모어와 결혼했을 때부터 그는 궁정 화가가 되었으며 영국의 귀족 지성인이 되었다. 그가 마지막으로 그렸던 초상화들은 정확하게 사회적인 지위를 알려주는 상징들을 채워 넣었지만 이러한 점은 단순히 보이는 부분들이 아니었다. 홀바인은 정면의 구도를 다루며 공간에 이미지가 그림의 전체를 채울 정도로 충분히 크게 그려냈다. 인물들의 손은 고정되어 있으며 신체를 둘러싼 옷에는 여러 장식 문건들이 표현되어 있다. 이렇게 해서 의상의 화려한 장식을 강조하고 신체를 공간에서 사라지게 만들고 마치 보석 장식처럼 표현했다. 결국 홀바인은 공식적인 이미지로서 초상화를 그렸던 것으로 사회적인 지위와 역할을 다룬 유럽 매너리즘의 문화 속에서 새로운 취향을 만족시켰다. 튜더왕조 시기의 특징이었던 권력에의 의지와 독립성에 대한 상징은 이 뛰어난 초상화를 통해서 왕의 정면을 강조하고 넓은 표면을 채워 나갔다. 오른쪽 손이 들린 위치는 마치 공간을 채우기 위한 것처럼 보인다.

ANNO · ÆTATIS ·

· SVÆ · XLIX ·

# 명작 속으로

소(小) 한스 홀바인
대사들 / 1531년
런던 내셔널갤러리

아래 부분에 '요하네스 홀바인 화가 1533' 이라는 서명과 날짜가 있는 이 작품은 소(小) 홀바인의 가장 뛰어난 명작으로 르네상스 인물화의 발전 중 가장 성숙하고 복잡한 역사적 기록으로 남아있다. 1531년 런던에 도착한 독일 화가는 바젤 출신의 사람들과 접촉했으며 곧 궁정의 중요한 주문자들을 만날 수 있었다. 홀바인은 종교개혁으로 인해서 힘든 시기를 보냈던 독일을 떠나 영국에서 살기로 결심했다. 이런 역사적 상황 속에서 살았던 개인적 경험은 〈대사들〉과 같은 인물화에 반영되어 있다. 아버지의 공방에서 회화를 배운 후 여행하며 레오나르도, 뒤러, 그뤼네발트, 로렌초 로토에 이르는 여러 거장의 작품을 접했던 경험은 홀바인의 인물화의 발전에 있어서 매우 중요한 요소였다. 그가 이탈리아 북부를 여행했을 때에는 3/4 인물화를 그렸으며 빛과 양감, 손의 움직임과 같은 인물의 몸짓을 통해 인물의 감정을 전달하려고 노력했다. 하지만 헨리 8세의 인물화처럼 영국에서 홀바인은 인물의 정면을 강조했고 인물을 캔버스의 중앙에 가득 찰 만큼 크게 배치했다.

각 변이 2미터가 넘는 이 커다란 규모의 그림은 '특별한 경우'를 위한 그림인 것으로 보인다. 이는 1533년 부활절 기간 동안에 벌을 받고 있었지만 오른편에서 세련된 옷을 입고 있는 조르주 드 셀브가 런던에 있던 프랑스 대사였던 장 드 댕트빌에게 보낸 작품이다. 이 두 사람이 누구인지는 1900년에 런던의 내셔널갤러리에서 작품을 구입한 후에 그림속의 사물을 분석한 후 헤베이가 밝혀냈다. 두 사람의 나이는 각각의 전기에 부합하며 드 댕트빌의 칼집과 드 셀브가 팔을 괴고 있는 책에서 읽을 수 있다. 코스마티 양식의 바닥 장식은 이곳이 웨스트민스터 사원임을 알게 해 주며 당시 이 그림이 런던을 배경으로 그려졌다는 사실을 확인해준다.

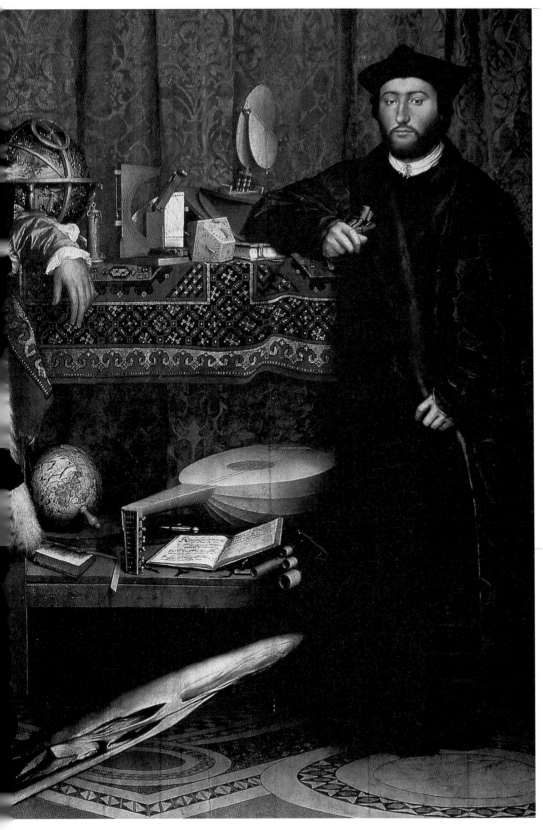

오래 동안 〈두 프랑스 대사들〉이라는 제목으로 알려진 이 그림은 그 내용과 잘 부합하고 있으며 이 두 사람의 직업을 알려준다. 두 젊은이는 각각 25세, 29세의 나이였고 어린 나이부터 외교관으로서의 경력을 쌓았다. 조르주 드 셀브는 어릴 때 주교관에서 성장했고 1533년 전에 교황청에서 일했고 곧 베네치아에 대사로 파견되었다. 그는 베네치아에서 가톨릭 교도와 개신교도 간의 화해를 끌어내기 위해 노력했다. 한편 장 드 댕트빌은 폴리쉬의 귀족이며 트로예스의 집행관으로 일했고 프랑스 왕을 위해 외교관의 일을 했던 사람이다. 드 댕트빌은 후에 홀바인이 그렸고 현재 베를린 미술관에 보관된 〈류트를 들고 있는 남자와 악보〉라는 제목의 인물화에 다시 등장했다. 드 댕트빌은 음악을 사랑했고 특히 류트에 대한 애정은 런던에 전시된 이 작품을 통해서도 관찰할 수 있다.

드 댕트빌의 모자에 있는 해골 모양의 바클은 섬뜩한 느낌을 준다. 의미가 모호한 이 장식과 정교한 시각적 표현은 대조적이다. 그림을 보는 관객을 향하고 있는 두 인물의 고정된 시선은 이후 매너리즘 회화에서도 종종 관찰할 수 있다. 검소한 가구가 보이고, 아나톨리아에서 제작한 카펫 위에는 음악과 과학에 관련된 도구가 놓여있다. 화가의 다른 인물화에도 이런 도구들이 등장한다.

# 루아르 지방의 성들

1520~1550년

### 프랑스의 르네상스: 왕실을 위한 유희의 미술

루아르 지방의 성들, 특히 퐁텐블로에 있는 왕궁은 '근대 매너리즘'의 중심지가 되었다. 피렌체에서 발아된 매너리즘은 점차 1540년경 '왕실'의 양식으로 변화하기 시작했으며 모든 유럽 왕실에서 '근대적인' 취향에 만족하기 위해서, 특히 초상화처럼 절대왕정의 고정된 이미지를 생산하기 위한 공식적인 규범이 되었다. 귀족적인 이상, 궁정의 에티켓, 복합적인 권력의 형성은 구체적이고 통합된 형상으로 기획 실현되었다. 이러한 작업 속에서 고대 유적에서 유래한 형태나 라파엘로와 같은 거장의 스케치에서 영향을 받은 부분은 매우 섬세하고 지속적으로 발전된 형태를 띠고 있어서 엘리트 계층에 속하는 사람들이나 알아볼 수 있는 특별한 조형 언어가 되었다. 프랑스에서 이러한 문화적 현상이 분명하게 나타났다. '근대적인 마니에라'에 대한 취향은, 종종 '르네상스'라고 당시에 불리기도 했는데, 루브르의 사각형 안뜰과 같은 16세기의 회랑, 생드니에 있는 새로운 왕실 묘지, 장식 조각이나 분수처럼 궁전에서 직접 주문한 작품들에서 잘 드러난다. 루아르 강을 따라서 지어진 왕실의 여러 고성 중에서 가장 뛰어나고 극적인 성은 샹보르의 성이다. 이 성은 프랑수아 1세가 사냥을 위해서 지은 것으로 아름다운 자연 경관으로 둘러싸여 있고 프랑스의 지역적인 전통과 이탈리아의 문화적인 영향이 잘 종합되어 있다. 1519년부터 1534년까지 건설된 이 성은 365개의 방으로 구성되어 있다. 둥근 원형탑은 고대의 탑 형태를 본떠서 만들었으며 르네상스의 우아한 건축양식과 벽면, 창, 발코니 같은 열린 공간이 균형을 이루고 있다.

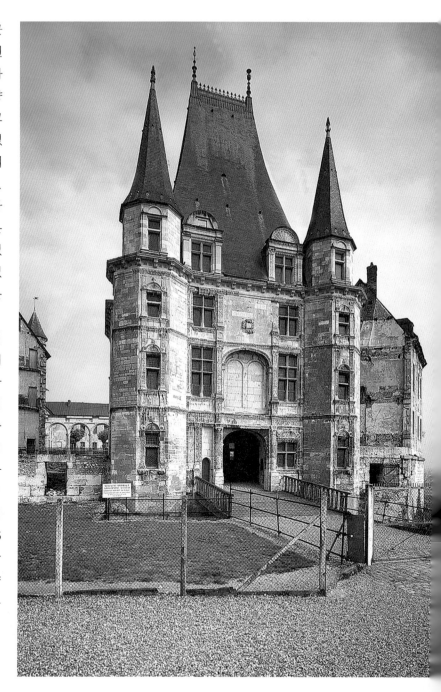

### 왼쪽

**성, 16세기 초, 가이용**

프랑스 대혁명 때 무너져 부분
적으로 다시 지은 이 성은 노르
망디의 벼랑에 있다. 이 성은 14
세기부터 루앙 대추기경의 여름
별장이었다. 조르주 당부아즈
추기경은 1501년부터 왕실 공방
에서 일하는 장인과 루앙 출신
예술가인 피에르 들로름, 콜랭
카스티유, 기욤 스노와 더불어
이 건축물을 다시 증축했다.

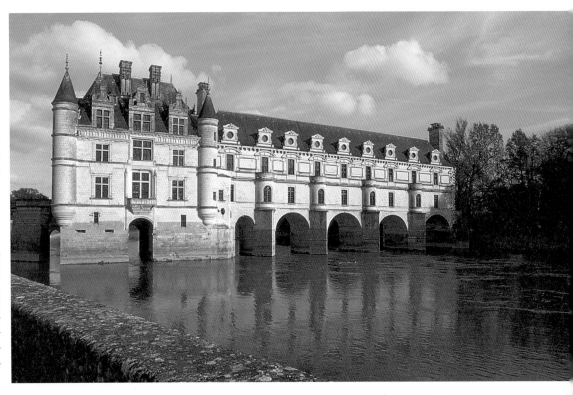

**성, 1513~1576, 쉬농소**

들로름의 후계자였던 건축가 장
불랑은 쉬농소 성에 다섯 개의
아치로 구성된 다리를 제작했다.
그는 셰르 강변의 회랑과 주변
정원을 위해 일했다. 불랑은 큰
규모에서 비롯된 웅장한 느낌을
좋아했으며, 건물을 원근감을
느낄 수 있게 배치해서 놀라운
공원을 완공했다.

**성, 1491~1519년, 앙부아즈**

거친 바위가 펼쳐진 언덕 위에
있는 이 성은 도시 경관을 지배
한다. 이탈리아 전쟁 전에 건축
된 이 성은 고딕 양식을 바탕으
로 르네상스 양식을 도입했고 건
물의 복도를 높이 올렸고 이탈
리아 양식으로 건축물의 외관을
다시 장식하고 있다. 1516년 레
오나르도 다 빈치의 도착은 중
세 미술의 흐름이 주를 이루던
프랑스 미술이 르네상스 양식으
로 도약하는 계기가 되었다.

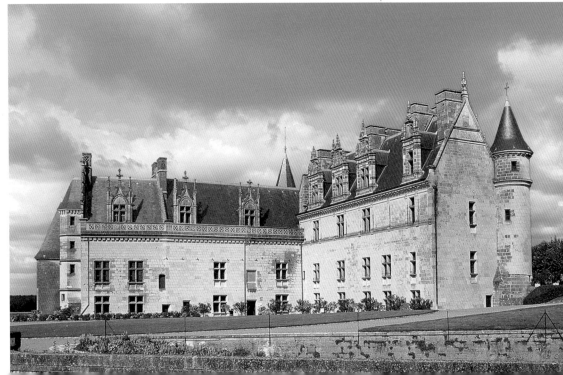

# 프랑수아 1세의 궁전

## 1515~1547년

### 획득하고 잃어버린 이탈리아의 신화

16세기 전반기 프랑스의 왕 루이 12세와 프랑수아 1세는 여러 번에 걸쳐 이탈리아 북부를 점령하려고 시도했다. 특히 밀라노 백작령을 가지고 싶어 했다. 1615년경에 이 전쟁은 파비아에서 스페인 군대의 승리로 막을 내렸으며 유럽의 정치와 역사에 끝임 없는 물음표—즉 프랑스가 유럽 대륙에서 가장 힘 센 국가가 되는 것—를 남겨놓았다. 이탈리아로 군대가 진군했을 때 레오나르도 다 빈치는 곧 프랑수아 1세의 손님이 되어 앙부아즈성에 머물렀으며 이를 계기로 프랑스는 고딕 미술과 건축의 모델을 뛰어넘어 이탈리아의 전성기 르네상스를 받아 들이게 되었다. 전쟁에서 패배한 프랑스의 왕은 초기에 이탈리아의 예술가들을 고용해서 승리자의 모습이 담긴 건축물과 이미지를 생산하려 했다. 또한 1527년에 일어난 로마 약탈과 같은 이탈리아에 찾아온 위기로 인해서 프랑수아 1세는 이탈리아의 화가, 장식가, 조각가, 건축가를 프랑스로 데리고 와서 여러 가지 일을 주문할 수 있었다. 특히 로소 피오렌티노가 프란체스코 프리마티초와 함께 퐁텐블로의 성에 있는 프랑수아 1세의 갤러리에 프레스코화를 그렸다. 뒤이어 건축가인 세바스티아노 세를리오, 화가 니콜로 델 아바테, 조각가 벤베누토 첼리니와 같은 전문가들이 도착했다. 이들로 인해 프랑스에 뛰어난 예술 유파가 형성되었으며 이들 중에는 초상화가인 프랑수아 클루에와 섬세한 조각인 제르맹 필롱, 장 구종이 있었다. 전성기 르네상스의 프랑스 회화는 '퐁텐블로 유파' 라고 불리는 화가 그룹에 의해서 발전되었으며 이들은 세기 중반 궁정을 중심으로 활동했다.

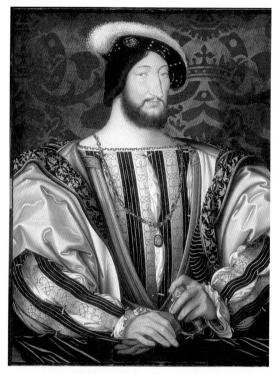

장 클루에, 〈프랑수아 1세의 초상〉, 1525년, 파리, 루브르 박물관
고급스런 천을 배경으로 정면을 바라보는 흉상 초상화는 장 푸케가 15세기에 시작한 방식으로 곧 프랑스 왕실 초상화의 규범이 되었다. 부드러운 선으로 정리된 얼굴과 미소는 레오나르도의 초상화의 여러 실례를 떠오르게 만든다. 평온한 기념성은 르네상스 전기의 회화적 특징이지만 클루에는 자수로 장식된 의상의 정교한 세부 묘사에서 플랑드르 거장들을 참조하기도 했다.

퐁스 자키오, 〈아네의 디아나〉, 1550~1560년, 파리, 루브르 박물관.
디아나의 가녀린 모습은 조각가가 매너리즘의 조형적 표현 방식 대신 고전 조각 작품을 모델로 로마에서 조각을 배웠을 것이라는 사실을 환기시켜준다. 사냥의 여신 디아나의 모습은 숲으로 둘러싼 성에 적합할 뿐만 아니라 아네 성의 성주이기도 했던 왕 앙리 2세가 사랑한 디안 드 푸아티에를 상기시키기도 한다. 우아한 받침대는 디안과 앙리의 이니셜이 새겨져 있다.

**에탕프 백작 부인의 방, 1541–1544년, 퐁텐블로 성**
전성기 르네상스의 프랑스 미술은 "퐁텐블로 유파"로 요약할 수 있다. 이들은 프랑수아 1세 궁전에서 생활했으며 1530년대 이후에 예술적 계승자들이 활동했다. 이 시기는 예술적으로 매우 독특한 시기로 한편으로는 건축, 그림의 인물 자세, 조각에 있어서 고전에 대한 애호가 있었고 섬세한 작업 기술은 장인들을 최고의 표현과 독창성을 표현하는 기준이 되었다. 다른 한편으로는 여성의 누드, 꽃, 다른 뒤섞인 여러 소재를 사용해서 매력을 표현하는 것에 관심을 가졌다. 퐁텐블로 화가들의 주제, 양식, 작품의 성격은 거장의 개인적인 특성을 관찰하기 매우 어려울 정도로 비슷해서 여러 작품을 그린 화가들이 익명으로 남아 있다.

# 명작 속으로

벤베누토 첼리니
프랑수아 1세의 소금그릇 / 1543년
빈 미술사박물관

시대를 뛰어넘는 뛰어난 금세공사였던 첼리니는 동시에 뛰어난 조각가였으며 문학가이기도 했다. 그의 자서전은 르네상스 후기의 화가의 매우 생생한 증언으로 남아 있다. 사실 첼리니가 쓴 자서전은 소설처럼 예술적이고 전기적인 이야기로 가득 차 있으며 '로마 약탈' 같은 약간은 흥미로운 모험 이야기로 채워져 있다. 무엇보다도 조각가에게 찾아온 행운은 16세기 이탈리마 미술의 우화가 되었으며 전성기 르네상스에서 국제주의 매너리즘으로 이행하는 16세기 후반 피렌체의 자긍심과 존엄성을 재발견하는 계기가 되었다. 로마에서 활동하면서 금세공에 집중했던 첼리니는 프랑수아 1세의 퐁텐블로로 가서 새로운 경력을 쌓을 수 있었다. (1540-1545) 이곳에서 그는 금과 법랑을 사용해서 매우 뛰어난 소금그릇을 만들었으며 곧 궁정의 매너리즘 문화의 주인공이 되었다. 매우 뛰어나고 우아한 금속공예 작품은 전성기 르네상스의 유럽 궁전의 섬세한 예술의 상징이 되었다. 이 작품은 퐁텐블로에서 프랑수아 1세를 위해 작업한 것이었다가, 후에 오스트리아의 합스부르크 왕가의 궁전에 선물로 전해졌으며 뛰어난 금세공 작품으로 남았다. 섬세하고 정교하게 세부를 묘사했음에도 불구하고 예술품의 기념비적인 성격이 잘 반영된 작품이다.

땅의 여신 가이아는 꽃과 과일을 받치고 프랑수아 1세의 엠블렘인 코끼리에 기대어 앉아 있다. 코끼리는 프랑스의 상징인 금빛 백합이 있는 푸른 천을 쓰고 있으며 여신의 무게에 조금 눌려 있다.

첼리니가 자신의 자서전에서 쓰고 있는 것처럼 소금을 바다와 대지의 생산적 결합의 산물로 보고 그것을 비유적으로 표현하고 있다.

넵튠은 바다를 상징한다. 그는 삼지창을 들고 있으며 청색 에나멜로 표현되었다. 네 마리 해마는 승리를 가져다주고 있는 것처럼 보인다.

대지와 바다의 알레고리인 두 인물 옆에는 후추와 소금을 모으기 위한 신전과 조개가 있다.

이 소금 통은 금속 공예의 명작일까 아니면 조각일까? 금과 에나멜을 사용해서 제작한 이 작품은 섬세한 세부 묘사를 가진 기념비적 예술 작품 중 하나다.

289

# 불안에 휩싸인 거장들

## 1512~1543년

### 전성기 르네상스 시대의 세 번째 길

16세기 전반 역사적인 분위기는 베네치아의 문화 발전에 유리한 정국을 마련했으며 동시에 지역 특색을 지닌 회화의 발전도 이루어졌다. 1511년 로마니노와 티치아노가 파도바에서 만났으며 베르가모에 1513년에 로토가 도착했다. 사볼도는 1520년 전에 베네치아에 도착했고 1522년에는 티치아노가 브레샤에서 〈아베롤디 제단화〉를 그렸다. '제3의 길'을 향해 나아갔던 베네치아의 미술은 넓은 의미에서 '롬바르디아' 지방의 미술로 이탈리아 중부지방에서 발전한 '근대 마니에라'(근대적 매너리즘)와 비교해 보았을 때 티치아노의 작품에서처럼 색채를 통해 회화에 또 다른 대안을 제시하고 있었다. 베르가모의 로토, 바랄로의 가우덴초, 파르마의 코레조, 브레샤의 뛰어난 화가 그룹은 특정한 유파를 형성한 것은 아니지만 회화에 대한 새로운 해석을 통해서 16세기 말의 구상 미술의 혁신을 위한 계기를 만들어 주었다. 로토는 1513년부터 1526년까지 베르가모에서 중요한 경력을 쌓았다. 1526년에 베네치아로 돌아온 그는 티치아노의 유파와 연계해 작업했다. 로토는 마르케 지방에서 많은 작품을 주문받고 1540년 초까지 자신의 작품을 보냈던 베르가모와 근교의 언덕 사이에 있는 도시들과도 밀접한 관계를 유지했다. 베르가모의 가문들에서는 조반 바티스타 모로니의 재능을 높이 평가하기 시작했는데 그는 브레샤에서 회화를 공부한 후 베르가모로 돌아왔으며 모레토와 가까이 지냈다. 트리엔트 공의회의 규범에서 많은 영향을 받은 제단화를 그렸던 모로니는 무엇보다도 뛰어난 초상화가로 알려졌다. 또한 로마니노는 젊은 시절 페라라와 크레모나에서 겪었던 경험을 바탕으로 작품세계를 발전시켜 나갔다. 무엇보다도 그는 티치아노의 작품이 지닌 가치를 이해했던 초기 화가들 중 한 사람이었다.

제롤라모 사볼도, 〈젊은 플루트 연주자의 초상〉, 1540년, 브레샤, 토시오 마르티넨고 미술관
르네상스 롬바르디아 지방의 중심지에서 이 초상화는 청년의 심리학적인 변화를 잘 포착한 작품이었다. 섬세하고 부유한 소년의 눈에는 행복하지 않은 그늘이 드리워 있다. 마치 베르메르의 작품들에서처럼 빛은 가정적인 실내의 고독을 담아 사물을 비추고 있다. 벽에는 종이 악보가 붙어 있다. 소년은 플루트 연습을 멈추고 고개를 돌려 관객을 바라본다. 그의 목에는 무거운 털가죽 목도리가 둘러져 있는데 이는 신체적 존재의 한계와 약한 건강 상태를 강조하는 것처럼 신체를 짓누르고 있다.

아미코 아스페르티니, 〈성모자와 성녀 루치아, 성녀 니콜라 다 바리, 성 아고스티노〉, 1515년경, 볼로냐, 산 마르티노
아미코 아스페르티니는 라파엘로의 영향을 직접적으로 받은 볼로냐의 화가로 그로테스크한 경계에 이르기까지 매우 창조적인 표현을 했다. 그는 자유롭고 다재다능했으며 건축가, 삽화가, 조각가로도 활동했다. 젊은 시절 아스페르티니는 산타 체칠리아 교회의 합창석의 연작에 참여했으며 후에 루카에 있는 산 프레디아노 바실리카에 있는 볼토 산토의 예배당의 프레스코화 연작을 그렸다.

**로렌초 로토, 〈수태고지〉, 1527 년경, 레카나티 시립미술관**
성화에서 가장 빈번하게 등장하는 소재를 작업하면서 모든 시대의 다른 화가들과 전혀 다른 방식으로 이 소재를 해석했던 로토는 매우 자유롭고 창조적인 자신만의 표현과 선입견 없는 새로운 방식을 제시했다. 화가는 다른 화가들이 사용했던 리듬이 느껴지는 시적이고 관조적인 색조를 사용하지 않았다. 반대로 그의 〈수태고지〉는 매우 극적이며 악마라도 된 듯 놀라서 도망치는 고양이를 그려 넣었다. 멀리 보이는 창조주는 성모 마리아의 고요한 방의 정적을 깨는 것처럼 보인다. 뛰어난 양감과 재질감을 지니고 있는 천사는 깨끗한 바닥에 그림자를 드리운다. 무엇보다도 그가 주의를 기울이고 있는 인물은 성모이다. 그녀는 놀라고 두려운 듯 하늘을 등지고 돌아앉아 있으며 관객을 바라보고 있다. 인문주의적인 이 몸짓은 호감을 자아내고 있으며 여기저기 둘러보는 듯 검은 눈동자에 감정이 녹아 있고 들어 올려진 손은 떨고 있는 것처럼 보인다. 마치 잘 정돈된 순간이 깨지는 것 같다. 성모 마리아 앞에는 갑자기 바뀐 삶에 대한 여러 가지 상징이 표현되어 있다. 책 받침대 위에 놓인 책, 걸상에 놓여 있는 모래시계, 커튼으로 가려진 침상, 수건과 수면용 두건, 촛대가 나란히 보인다. 기계적이라고 할 만큼 일상을 구성하는 물건들이 반복되는 시간 속에 멀어지고 과거의 먼 현실을 드러내는 것처럼 표현되어 있다.

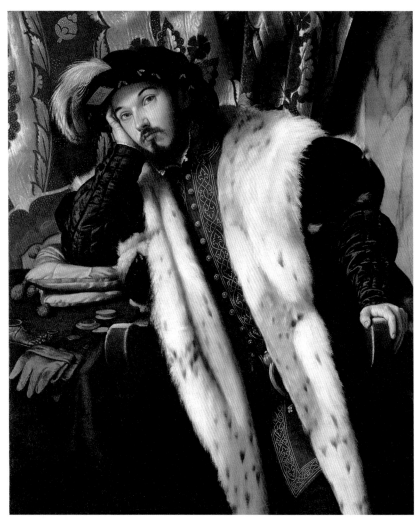

**모레토, 〈포르투나토 마르티넨고 체사레스코 공작의 초상〉, 1540년경, 런던 내셔널갤러리**
모레토는 브레샤에서 활동적인 종교화가로 일했다. 이런 점에서 경력을 쌓아나감에 따라 종교개혁의 자극적인 이미지의 혁신에 따라 새로운 해석을 제시한 화가로 알려졌다. 그의 고요한 양식은 자연에 대한 롬바르디아 지방의 화풍을 반영하고 있으며 베네치아, 플랑드르, 그리고 마르칸토니오 라이몬디의 판화를 통해 접했던 라파엘로의 양식을 종합한 우아한 형태를 발전시켜 나갔다. 이 초상화는 포르투나토 마르티넨고 체사레스코 공작의 초상으로 그는 1542년 공작부인인 리비아 다르코와 결혼했고 1532년부터 1536년까지 파도바에서 아오니오 파레아리오의 주변에 모였던 에라스무스주의자 그룹의 일원이기도 했다. 포르투나토는 이 시기에 유명한 개혁가들을 만났다. 포르투나토는 1545년 12월에 브레샤에서 카포디스트리아의 주교였던 피에르 파올로 베르제리오를 자신에 집에서 지낼 수 있게 했으며 1547년에는 공작부인인 줄리아 곤차가가 그의 집을 거쳐 갔다.

# 롬바르디아 지방의 사실주의

1520~1550년

## '성산(聖山)'의 시대

16세기 초는 롬바르디아의 회화에 있어서 풍요롭고 흥미로운 시기였다. 레오나르도가 막 이 지방을 떠났으며 로토가 베르가모에 도착했다. 이들이 머무른 것은 잠시였지만 이탈리아 북부의 중심 도시에서 새로운 회화적 발전이 이루어지는 계기가 되었다. 이전에 관찰할 수 없었던 차갑고 때로는 따뜻한 색을 머금고, 부드러우면서도 날카롭고 매마른 느낌, 투명과 불투명한 색채를 잘 섞어서 사용했던 로토의 회화는 여러 화가들의 가슴을 파고들었다. 발세시아에서 활동했던 경험 많은 화가 가우덴초 페라리는 이런 회화적 특징을 잘 살려 종교적인 신념과 믿음, 희망과 감정이 복합적으로 반영되어 있는 감동적인 인물들을 회화 작품에 담았다. 그와 더불어 롬바르디아 지방의 특징이기도 한 성산의 모험이 시작되었다. 이 시기는 스포르차의 프란체스코 2세의 궁정에서 활동하던 레오나르도 화파가 점차 떠나가고 산타 마리아 델레 그라치에 교회에 걸린 티치아노의 〈프라젤라지오네〉처럼 새로운 베네치아의 회화가 싹트던 시기였다. 한편 브레샤에서는 새로운 유파가 성장하고 있었다. 모레토, 사볼도, 로마니노와 같은 회화의 거장들이 같은 시기에 활동했다. 붉은 색채를 즐겨 사용한 조르조네처럼 매우 섬세한 사볼도는 인물의 얼굴에 부드러운 그림자를 사용했으며 젊은이들의 루비 같은 입술을 그렸고 고독한 선지자들의 얼굴에 패여 있는 깊은 주름을 잘 표현했다. 이들의 작품을 하나씩 뜯어본다면 인물의 얼굴은 매우 정교해서 마치 살아있는 것처럼 보일 것이다. 한편, 모레토는 인물의 얼굴에서 종교적인 신비를 읽어냈다. 그가 베들레헴의 평원을 상상하면서 성탄절에 그린 목동들과 인물들, 장난기 어린 천사들의 모습에서 이러한 느낌을 관찰 해 볼 수 있다.

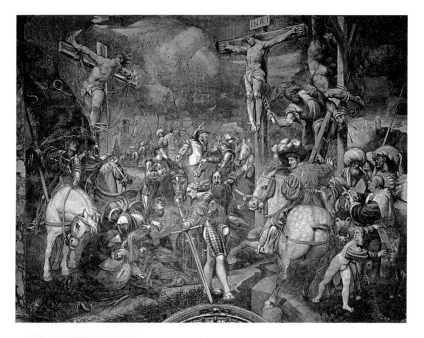

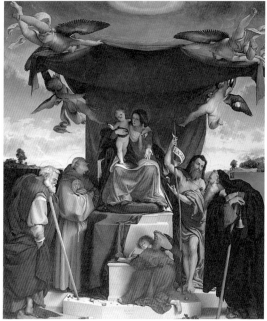

**로렌초 로토**, 〈성 베르나르디노의 제단화〉, 1521년, 베르가모, 산 베르나르디노 인 피뇰로 교회

로토가 활발히 활동하던 시기에 베르가모에 있는 이 제단화는 새로운 자극을 해석하고 모으는 로토의 능력이 잘 반영되어 있다. 같은 시기에 그는 초상화가로서 경력을 쌓았으며 이는 관객에게 흥미를 자아내는 아래 부분에 있는 인물들의 연구를 통해서 이해할 수 있다.

**포르데노네, 〈십자가 형〉, 그리스도의 수난 연작중 일부, 1520-1522, 크레모나, 두오모**
두오모의 프레스코화는 원근법이 잘 적용된 기념비적인 느낌을 전달하며 포르데노네의 베네치아 문화의 영향은 롬바르디아의 회화적 전통인 민중적이고 사실적인 분위기와 잘 접목되어 있다.

**제롤라모 로마니노, 〈바리세인의 집에서의 저녁〉, 1521년, 브레샤, 산 조반니 에반젤리스타 교회**
1520년에 크레모나의 두오모의 중앙 주랑의 장식에 참여해서 그리스도의 수난 장면들을 그렸던 보마니노는 브레샤와 근교의 계곡에 있는 마을을 위해서 일했으며 이곳에서 여러 패널화와 프레스코화를 남겼다. 이 작품들은 궁정 문화와는 다른 서사적인 작품들로 인물의 몸짓, 의상, 얼굴 생김새에서 일상적인 현실의 거친 모습들을 담았다.

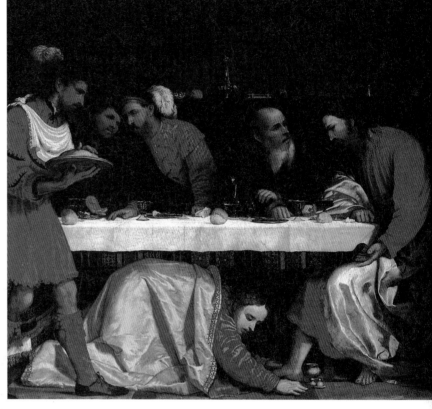

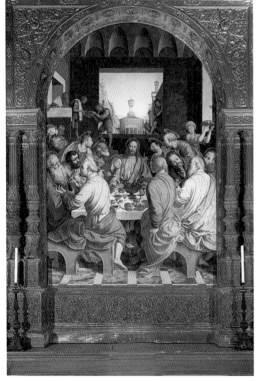

**가우덴초 페라리, 〈최후의 만찬〉, 1541-1542년, 밀라노, 산타 마리아 델라 파시오네 교회**
발세시아 출신의 화가는 규모가 크면서도 관객의 감각을 자극하는 풍부한 표현 방식과 강한 사실적 관점을 작품에 반영했다. 이를 통해서 반종교개혁 시기의 롬바르디아 지방의 성화에 매우 중요한 영향을 끼쳤다. 〈성녀 카테리나의 순교〉는 대표적인 작품으로 오늘날 브레라 미술관에 보관되어 있다. 산타 마리아 델라 파시오네에 보관된 〈최후의 심판〉에서 가우덴초는 식탁을 가로로 배치하는 대신 세로로 배치했다.

# 명작 속으로

**가우덴초 페라리**
골고타 소예배당 / 1503년
바랄로 세시아, 성스러운 산

가우덴초는 16세기 이탈리아 북부지방에서 매우 흥미롭고 혁신적인 인물 중 한 사람이다. 그는 15세기 말 밀라노에서 유행했던 그림을 접했는데 이곳에서는 뒤러와 다누비안 지역 출신의 화가의 모티프를 관찰할 수 있었다. 또한 1508년부터 1509년까지는 이탈리아 중부 지방과 로마를 여행하며 새로운 회화적 양식을 시도했다. 로마 여행은 아마도 브라만티노와 함께 했던 것으로 추정된다. 로마에 머무는 동안 그는 페루지노와 라파엘로의 작품을 관찰하고 원근법의 재현과 고고학적인 발견을 통해 알려지기 시작했던 고전 미술의 새로운 이미지에 관심을 가졌다. 1517년부터 가우덴초는 이전에 조각가로 작업하기도 했던 이탈리아 북부의 작은 도시인 바랄로의 성산을 기획하는 일에 매우 중요한 역할을 담당했다. 바랄로의 성산은 1493년부터 작업이 시작되었으며 바랄로의 뒤편 숲이 우거진 언덕 위에 설치되었다. 이 작품은 섬세하고 대중적인 '파토스' (감정)를 조화롭게 표현하고 있다. 성전을 재현하려는 의지를 가지고 '새로운 예루살렘'을 실현하려는 의도로 가우덴초는 성서에서 설명하는 에피소드와 사실을 시각적으로 재현했으며 연극무대와 같은 극적인 표현을 완성하는 데 성공했다. 1520년부터 1528년까지 가우덴초는 동방박사의 소예배당과 골고타 소예배당을 위해서 작품을 완성했으며 이곳에 있는 인물들의 움직임과 몸짓은 새로운 회화적 방식으로 순례자들의 시각적인 동선을 만들어낸다.

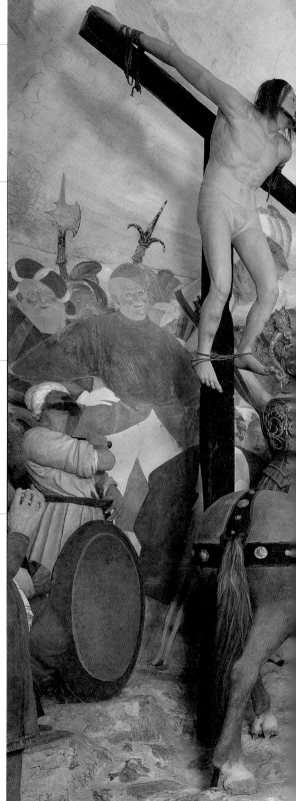

성산들의 작은 교회 내부에 회화와 조각이 종합된 실내가 관객을 종교적 봉헌, 명상, 기억으로 이끌고 있다.

골고타 언덕의 작은 교회에서 가우텐초의 재현은 인물들의 몸짓과 동세를 통해 놀라운 리듬감을 만들어내는 강렬하고 극적인 효과를 거두고 있다.

가우덴초는 근대적인 매너리즘 양식의 재현수단을 사용했으며 인상적인 표현에 자연스러움을 부여하고 있다.

화가는 당시 미술 애호가들의 기대와 문화에 열린 자세로 종교적인 재현의 관습적인 표현 방식과 모티프를 사용했다.

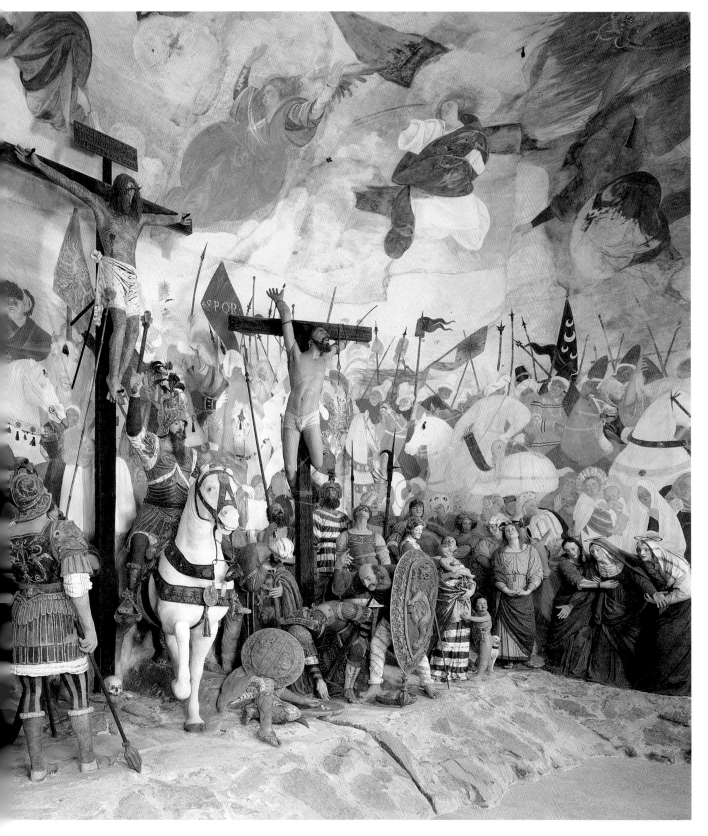

# 교황 파울루스 3세의 시대

1534~1549년

## 로마의 티치아노와 미켈란젤로

1534년 파르네세 가문의 교황 파울루스 3세는 세상을 떠난 클레멘스 7세의 뒤를 이었다. 그의 재위기간은 1534년부터 1549년까지 약 15년간 지속되었으며 이 시기에 교황은 가톨릭과 예술에 대한 새로운 독트린을 제시했으며 그의 가족에게 지속적인 행운을 가져다 주었고 파르네세 가문은 파르마와 피아첸자의 공작령을 소유하게 되었다. 파울루스 3세는 안토니오 산 갈로, 후에는 미켈란젤로에게 성 베드로 대성당의 재건을 맡겼으며 로마 약탈 이후에 로마를 떠났던 화가들의 일부를 다시 로마로 불러들여 새로운 회화 유파의 발전을 후원했다. 1545년에는 티치아노가 로마에 도착했다. 교황의 재위기간동안 미켈란젤로는 〈최후의 심판〉을 그렸다. 이전의 프레스코화를 지우고 미켈란젤로는 1537년부터 이 프레스코화를 그렸다. 그가 티치아노의 작품을 관찰한 후 표현한 이 작품은 당시 이탈리아 중부 회화에 대한 영향을 알 수 있게 만들어준다. 이러한 상황은 베네치아에서 프란체스코 살비아티(1539)와 조르조 바사리(1541)가 도착하면서 시작되었다. 만토바의 곤차가 가문의 궁정에서 지내는 동안 티치아노는 줄리오 로마노의 회화를 접했다. 당시 판화와 인쇄본들은 다른 화파의 발전에도 많은 영향을 끼쳤다. 작은 크기의 회화 작품을 통해서 티치아노는 색채를 사용하는 새로운 기법을 시도했으며 이는 곧 그의 노년기의 작품들에 영향을 주었다. 미켈란젤로는 〈최후의 심판〉을 완성한 후에 파르네세 가문의 파울루스 3세가 주문한 다른 일들을 맡았다. 그는 이 시기에 건축가로서 왕성한 활동을 했다. 캄피돌리오 광장은 완성도가 높고 매우 짧은 기간 동안 제작된 것으로 권력의 위계를 원근법과 시각적 착시 효과를 사용해서 잘 표현한 것으로 평가받고 있다.

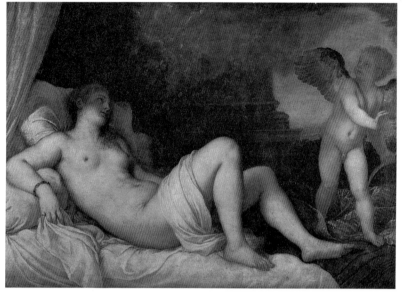

**티치아노, 〈파르네세의 디아나〉, 1544–1545년, 나폴리, 카포디몬테 국립박물관**
몬시뇨르 조반니 델라 카사는 이 작품에서 "옆에 악마를 불러오는 누드"가 지닌 강한 에로티시즘을 관찰했다. 이 그림은 알렉산드로 파르네세 추기경의 섬세한 관찰력에 맞게 그려진 것이다. 이 작품은 티치아노가 처음 그려진 바티칸에서 지냈던 시기에 그렸던 것이다. 이는 일종의 선전으로 이를 통해서 티치아노는 로마의 문화적 환경에 새로운 자극을 불어 넣었다.

**미켈란젤로, 〈캄피돌리오〉, 1537년, 로마**
파르네세 가문의 파울루스 3세가 시작한 예술적 후원으로 캄피돌리오 광장도 미켈란젤로의 기획에 따라서 새롭게 정리되었다. 마르쿠스 아우렐리우스의 기마상을 캄피돌리오 광장에 설치하기 위한 교황청의 생각은 도시 계획을 통해서 고대부터 도시의 행정기관이자 시민의 삶의 중심지였던 장소를 새롭게 변화시켰다.

**티치아노,** 〈파울루스 3세와 그의 조카들〉, 1545년, 나폴리, 카포 디몬테 국립박물관

이 작품은 티치아노가 로마를 여행하면서 권력을 지닌 교황의 가족들을 만났었다는 역사적 증언으로 남아 있다. 인물들의 관계가 담긴 가족의 특수한 의례를 통한 유희는 권력, 족벌주의, 그리고 뛰어난 심리적인 묘사를 통해서 완성된 작품이 아님에도 불구하고 여러 인물이 등장한 초상화의 가장 뛰어난 명화 중의 하나로 남았다. 일부분의 세부 묘사는 사실 스케치의 수준으로 남아 있음에도 불구하고 구도에서 비롯된 힘, 풍부한 색채의 사용, 심리적인 묘사가 드러나고 있다.

## 명작 속으로 ⋯⋯⋯⋯⋯⋯⋯⋯⋯⋯⋯⋯⋯⋯⋯⋯

**미켈란젤로**
천지창조 / 1536-1541년
바티칸 시티, 바티칸 박물관, 시스티나 예배당

1533년 미켈란젤로는 클레멘스 7세의 주문을 받아 시스티나 성당의 입구에 페루지노가 섬세한 프레스코 화를 그렸던 자리에 〈최후의 심판〉을 그리는 일을 맡게 되었다. 약간 곡선이 있는 벽면에 미켈란젤로는 1537년부터 작업을 시작해서 파울루스 3세 교황이 재위하던 시기에 이 작품을 그렸다. 70세가 넘은 노화가는 고통스러운 인간 군상의 모습으로 이야기를 채워나가며 젊은 시절부터 연구해왔던 작품 세계를 펼쳐 보여주고 있다. 〈최후의 심판〉의 벽화는 파울루스 3세가 보는 앞에서 1541년 10월 31일에 완성되었으며 미술사의 가장 극적이고 놀라운 작품 중 하나가 되었다. 전통적인 규범에 비해서 자유롭게 작업해 독창적이고 위압적인 작품이 되었다. 심판을 내리는 그리스도의 몸짓은 죄인에게 심판을 내리는 공간을 구획하고 있으며 마치 전능한 신이 땅과 물을 나누는 장면과 유사하다. 하늘은 매우 투명하지만 균일하게 칠해져 있으며 그리스도의 생동감 넘치는 모습은 이 작품에 생기를 부여하는 열쇠가 되었다. 누드로 그려져 있는 신체들이 천국과 지옥 사이에서 멈춰져 있으며 예지력 있는 상부의 지성인의 모습 속에서 비극적인 카오스가 대조를 이루고 있다. 이제 신체의 누드는 더이상 영웅적이지 않다. 인간들은 트럼펫이 울려 퍼지는 소리에 겁에 질리고, 놀란 모습으로 묘사되어 있다. 지옥이 묘사되어 있는 장면은 『신곡』의 영향을 관찰할 수 있지만 미켈란젤로는 단테의 지옥과는 다른 장면을 연출했다. 〈최후의 심판〉의 육화된 모습의 전체는 영혼을 움직인다. 이성을 가지고 자연을 지배했던 인간은 이제 끝나고 무너져 있다. 환영의 시대가 끝난 것이다.

시간과 공간이 정지한 듯 조밀하고 통일성이 느껴지는 하늘을 배경으로 지옥과 천국, 신체의 부활과 최후의 심판, 천사와 악마, 복음자와 죄인들이 함께 뒤섞여 약 사백 여명의 인물들이 뒤섞여 있는 놀라운 이미지를 만들어낸다.

그림의 구도축을 이루는 것은 건장하고 강렬한 그리스도의 모습이다. 주변에는 회오리처럼 등장하는 누드가 격노하는 파도처럼 펼쳐진다. 환영과 이상을 향해 돌진하는 혼란스런 인간의 참여는 르네상스가 희망으로 가득한 승리의 시대임을 알려준다.

반종교개혁의 시기에 시스티나 성당의 〈최후의 심판〉은 많은 논란을 불러일으켰고 결국 1564년 1월 21일에 '외설'적인 부분에 베일과 '천'을 덮는 결정을 내리게 되었다. 시스티나 성당처럼 공식적이고 상징적 의미가 있는 장소에서 볼 수 있는 장식과는 거리가 멀다. 이 작업은 화가였던 다니엘레 다 볼테라에게 맡겨졌으며 그는 이로 인해서 '천 덮는 사람'이라는 별명을 가지게 되었다. 미켈란젤로는 이 시기에 한 달도 지나지 않아서 세상을 떠났다. 어쩌면 그에 대한 이러한 굴욕을 안기지 않을 수도 있었을 것이다. 역사 속에서 이 작품은 여러번 보수되었고 최근에 다시 복원 작업을 마쳤다. 마지막 복원 작업으로 미켈란젤로가 의도한 비극적이고 고양된 인물이 모습을 드러냈고 각 세부에 '덧칠했던 부분'이 제거되었다.

도상학의 전통에서 수평으로 구분되었던 그리스도와 다른 인물들을 미켈란젤로는 하나의 장면으로 변화시켜 마치 그리스도가 화면 밖으로 나올 것 같은 힘 있는 에너지가 가득 찬 이미지를 만들어냈다. 주변에서 회오리처럼 배치된 선지자, 죄인, 천사들은 엄격하게 중앙에서 심판을 내리는 그리스도를 둘러싸고 있으며 후광은 진한 하늘의 빛을 깨트리고 있는 것처럼 보인다.

여러 성인 중의 한 사람인 성 바르톨로메오가 손에 미켈란젤로의 얼굴 가죽을 들고 있다. 화가 자신도 자신이 만들어낸 거대한 힘 앞에서 공허하고 부서져 버린 것 같다.

이 프레스코화를 제작하는 동안 미켈란젤로는 여류 시인이자 당대의 지성인이었으며 당시 '가톨릭의 개혁'을 둘러싼 종교적인 주제에 관심이 많았던 빅토리아 콜론나와 여러 편의 편지를 주고받았다. 미켈란젤로는 빅토리아 콜론나에게 소네트, 글, 스케치를 헌정했다. 이는 그의 애정이 담겨 있지만 동시에 삶의 우울함을 담고 있기도 하다. 미켈란젤로는 영혼의 구원, 치죄, 〈최후의 심판〉 아래 부분에 있는 놀란 여러 인물들의 표현, 정해진 운명과 같은 주제에 매우 많은 관심을 가지고 있었다.

## 드러나는 해부학적 신체

16세기

### 이상적인 비례의 위기

아리스토텔레스의 과학에 바탕을 두고 있는 16세기의 과학의 해방은 새롭고 직접적인 자연에 대한 접근을 가능하게 만들어 주었다. 미술 분야와 관련된 전형적인 실례가 해부학에 대한 연구였다.

레오나르도 다 빈치는 해부학 삽화가 있는 책을 기획했던 최초의 예술가로 이를 위해서 매우 뛰어난 스케치를 남겼으며 전통적인 '이상적인' 규범에 의문을 제기했다. 레오나르도 다 빈치는 해부를 통한 직접 관찰은 미리 정의한 비례를 기계적으로 반영할 수 없다는 점을 상기시켰다. 이로 인해서 그는 고전적이고 인문학적인 규범에 대한 대안을 제시했다. 알브레히트 뒤러는 예술가와 지성인의 보다 명확한 관계를 보여 주었으며 당시의 두 가지 경향을 잘 요약했다. 뒤러는 단순히 전형적인 '기준'이 되었던 그리스 미술에서 유래한 남성 운동선수의 누드를 연구했을 뿐만 아니라 여자와 아이의 신체, 비만과 마른 사람과 같은 매우 특수한 경우의 신체도 함께 연구했다. 그 결과 그는 인간의 신체에 대한 소고를 작성했으며 이 책은 화가가 죽은 후에(1528) 출판되었다. 인간의 해부학적인 이미지와 연구는 볼로냐에서 야코포 베렌가리오 다 카르피(1521)가 선구적인 출판을 한 후에 1543년 바젤에서 출판된 의사 안드레아 베살리오의 『인체의 구조에 대하여』로 이어졌으며, 이 책을 위해서 독일의 판화가인 요한 스테판 칼카르가 삽화 작업을 했고 아마도 티치아노도 함께 작업했던 것으로 추정된다. 같은 시기에 미켈란젤로는 시스티나 예배당에서 〈최후의 심판〉을 완성했으며 이곳의 아래 부분에 인간의 해부학적인 이미지를 인상적으로 묘사했다. 전기 르네상스 시대에 미켈란젤로 스스로 찬양했던 강하고 확신에 찬 인간의 모습은 이제 무너진 것이다.

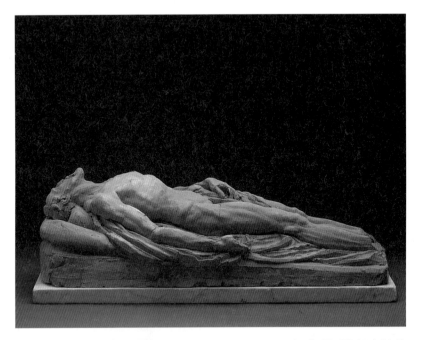

**제르맹 필롱**, 〈앙리 2세의 누워 있는 모습〉, 앙리 2세의 무덤 기념비를 위한 습작, 1565년, 파리, 루브르 박물관
필롱은 새로운 궁정 조각의 전형을 만들어냈다. 가톨릭의 종교적 봉헌의 이미지는 섬세함과 매력을 잃지 않고 매너리즘의 지성을 잘 묘사하고 있다.

**파울 레이첼**, 〈죽음의 서탁〉, 암브라스 성의 분더캄머에서 가져온 작품, 1568–1588년, 빈 미술사박물관.
암브라스 성의 분더캄머를 만든 사람은 보헤미아의 루돌프 2세의 삼촌인 티롤의 페르디난드 2세였다.

**리지에 리시에, 〈자신의 심장을 들어올리고 있는 해골〉, 〈르네 드 샬롱의 심장 기념 조각〉, 1550년경, 바르 르, 프랑스, 생 에틴느**

리지에 리시에는 르네상스 전성기를 살았던 예술가였지만 고전적인 형태를 작업하면서도 고딕 미술과 바로크 미술의 경향을 잘 종합했다. 그의 작품 양식은 매우 독특하며 재료의 사용에 있어서 고딕의 조형성에 바탕을 두고 있지만 무엇보다 놀라운 에너지가 충만한 감정을 잘 전달한다. 1500년대 중반에 유럽은 가톨릭과 종교 개혁가들 사이에서 새로운 부흥을 꿈꾸고 있었다. 1544년경

에 리지에는 자신의 가장 유명한 명작을 제작했다. 이 신기한 해골은 자신의 가슴에서 심장을 분리해서 쳐다보고 있다. 언뜻 잔인해 보이는 이 작품 속에는 중세의 '죽음의 무도'의 악몽이 실려 있으며 동시에 베르니니가 바로크 시대 로마의 문화 속에서 제작한 교황의 무덤에 장식했던 '죽음에 대한 승리'를 동시에 느낄 수 있다. 결국 이 작품은 여러 시대의 분위기가 만난 작품으로 남아 있으며 동시대에 시스티나 성당 벽화인 미켈란젤로의 〈최후의 심판〉과는 전혀 다른 르네상스 인간의 영웅적인 신화를 전달하고 있다.

**요한 스테판 칼카르, 〈근육이 있는 화판〉, 안드레아 베살리오의 판화 복제본, 『인체의 구조에 대하여』, 1543년**

『인체의 구조에 대하여』는 플랑드르 지방의 의사였던 안드레아 베살리오가 참여했으며 바젤에서 1543년 출간되었고 티치아노의 제자였던 요한 스

테판 칼카르가 작업한 300점 이상의 판화가 실려 있다. 베살리오의 작품은 매우 자세한 해부학적 설명이 담겨있으며 해부학 분야의 첫 번째 전문 서적의 하나이다. 이 작품은 신체의 해부를 통한 자신의 경험에 바탕을 둔 모든 지식이 집대성되어 있다.

# 티치아노와 스페인 궁전
1531~1555년

## 카를 5세의 '수석화가'

1500년 플랑드르 지방의 겐트에서 태어난 젊은 군주 카를 5세의 등장으로 유럽의 정세는 복잡하고 긴장감이 고조되었다. 카를 5세는 스페인과 오스트리아의 왕좌에 같이 올랐으며 개신교의 확산을 견제하는 책임을 지닌 '가톨릭'의 황제가 되었다. 종교전쟁과 대립으로 유럽은 30년 이상 피를 흘렸고 이로 인해서 독일 미술은 위기에 봉착하게 되었다. 미술에 관심이 적었던 카를 5세이지만, 직관적으로 티치아노 베첼리오를 '제1화가'로 임명했다. 티치아노는 뛰어난 색채와 역동적에너지로 가득찬 약 열점의 명화를 스페인 궁전에 보냈다. 특히 티치아노는 회화를 둘러싼 두 장르, 인물화와 신화 그림에 대한 새로운 회화 양식을 제시했다. 그는 왕들과 문학 작가를 중재하면서 르네상스 미술가들의 사회적이고 문화적인 한계를 넘어섰다. 그의 뛰어난 드라마와 고대 신들의 사랑에 대한 해석은 인간의 운명에 대한 시적인 독해, 환상을 넘어서 감정을 몰입한 결과이다. 티치아노는 '공식적인' 초상화 분야를 혁신했으며 이는 후에 벨라스케스, 루벤스, 렘브란트와 고야와 같은 화가들에 수 세기 동안 회화적 모델이 되었고 20세기까지 군주들이 선호한 이미지를 만들어냈다. 티치아노는 매우 역동적인 순간을 선택했으며 규칙적이지만 선의 정적인 표현을 통해 굳어있지 않은 몸짓을 묘사해냈다. 이를 통해서 매우 뛰어난 인간, 즉 군주, 교황 등의 활동적인 특성을 잘 표현해냈다. 미술 작가들은 초상화가로서 티치아노의 뛰어난 능력을 찬양했으며 인물들을 비슷하게 그렸던 점을 강조했을 뿐만 아니라 이들의 생생한 표현에 주목했다. 그는 그려진 형상을 다루는 것이 아닌 마치 의지와 영혼이 육화된 인간들을 다루었다는 것이다.

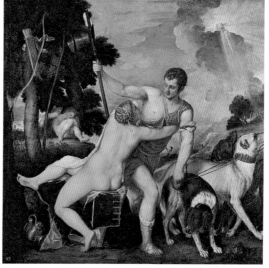

**티치아노**, 〈베누스와 아도니스의 이별〉, 1553년, 마드리드, 프라도 국립미술관
마드리드에 이 그림을 보냈을 때는 펠리페 2세와 영국의 튜더왕조의 마리아 공주가 결혼하던 시기였다.

왼쪽

**티치아노,** 〈디아나와 악타이온〉,
1556–1559년, 에든버러, 스코틀
랜드 국립미술관
그림의 중앙에 놓여 있는 항아
리는 안드로스 섬 주민들이 사
용하던 포도주 병(티치아노의
다른 그림 〈안드로스 섬의 포도
주 축제〉(1522)–옮긴이)과 비교
할 수 있다. 티치아노는 유사한
소재를 다시 그리곤 했으며, 매
우 뛰어난 화가의 능력을 보여
주고 있다.

**티치아노,** 〈카를 5세의 기마상〉,
1548년, 마드리드, 프라도 국립
미술관
1734년 마드리드 알카사르의
화재로 그림의 아래 부분이 많
이 손상되었지만 승리한 용병의
영웅다운 모습은 사라지지 않았
고 이후에 루벤스에서 반 데이
크, 렘브란트에서 벨라스케스,
다비드에서 마네에 이르기 까지
다른 기마 초상화의 연작을 위
한 뛰어난 전형이 되었다. 이 그
림은 티치아노가 막 아우크스부
르크에 도착했을 때 그려졌고 카
를 5세가 거둔 종교개혁을 주도
한 독일 선제후들과의 힘겨운 전
투였던 뮐베르크의 승리를 경축
하기 위한 것이었다.

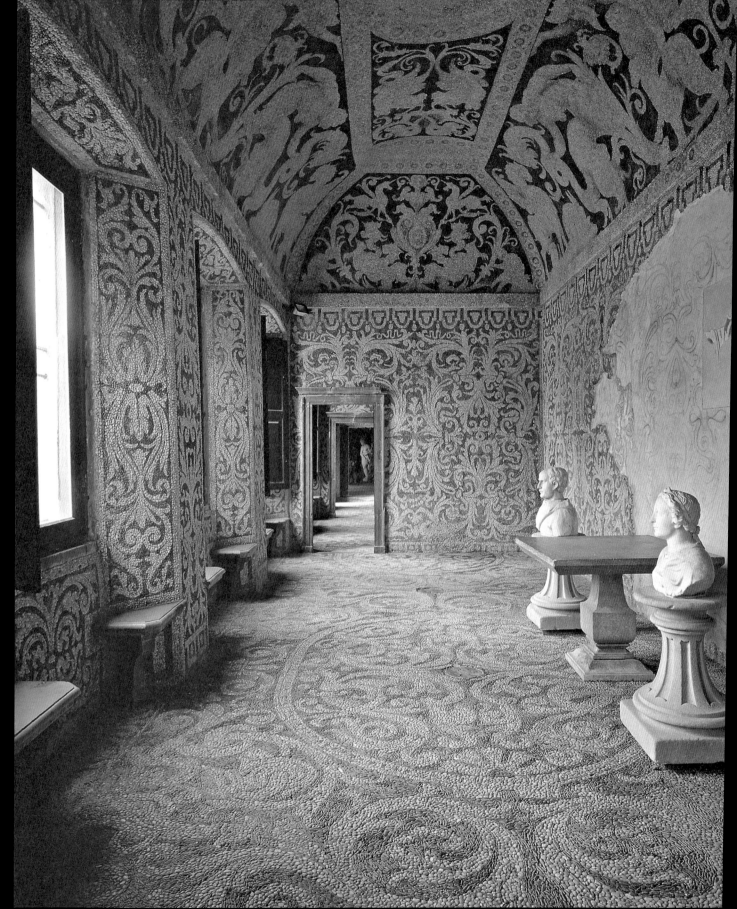

# 퐁텐블로 유파

1530~1580년

## 프랑수아 1세의 패배의 대가

1527년에 있었던 로마의 약탈과 이후에 일어난 피렌체의 점령으로 이탈리아의 예술가들은 이곳을 떠나 자신들을 받아들인 프랑스의 프랑수아 1세를 위해 퐁텐블로로 이주해서 일을 했으며 이는 이탈리아에서의 그의 패배를 갚기 위한 '대가' 였다. 1530년 군주는 로소 피오렌티노에게 시골 저택의 장식을 맡겼으며 그는 1540년 세상을 떠날 때까지 퐁텐블로에서 일했다. 토스카나 지방 출신 화가의 도착은 새로운 회화적 혁신을 이끌어냈다. 로소 피오렌티노 이외에도 1532년 니콜로 델 아바테가 1552년에 도착했다. 이들로 인해서 프랑스에는 새로운 유파가 형성되었으며 이중에는 뛰어난 초상화가였던 프랑수아 클루에와 매우 섬세한 조각가였던 제르맹 필롱과 장 구종이 있었다. 그 결과 프랑스에서 국제 매너리즘 양식이 꽃피게 되었다. 회화는 이후에 '퐁텐블로파' 라고 알려진 화가들에 의해 두 번의 발전을 이루게 되는데 이들은 16세기 후반에 활동했다. 이 시기는 예술 양식에 있어서 매우 특별한 시기로 한편으로는 인물의 표현에 있어서 고전 미술을 참조했으며 여성의 누드, 화초, 장신구, 세부의 정밀한 묘사의 표현에 매우 많은 관심을 가지고 있었다. 퐁텐블로 화가들이 다룬 주제, 양식, 회화적 특징은 개인의 양식을 추정하기 어려울 정도로 비슷하다. 퐁텐블로파는 신화와 고전 문화에 대한 소재를 많이 사용했으며 환상이 담겨 있는 회화 작품을 위해서 사실적인 소재를 다루지 않았다.

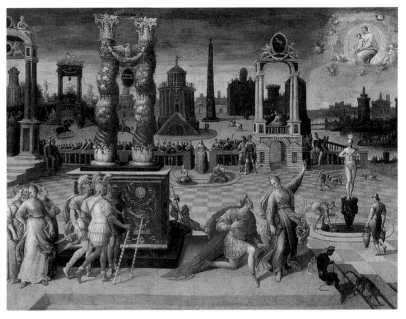

**안토앙투안 카롱, 〈아우구스투스와 티볼리의 무녀〉, 1575-1580년, 파리, 루브르 박물관**
퐁텐블로의 공방에서 프리마티초의 조수로 회화를 배운 카롱은 고대풍의 유행에 합류했지만 건축물을 원근법에 따라서 배치했다. 이 그림의 배경은 초현실적인 공간을 배경으로 펼쳐져 있으며 놀라운 건축물과 작게 묘사된 인물들이 각각 그룹을 이루어 고독한 느낌을 준다. 놀라운 색채의 사용과 인물의 자세에 표현된 '우아한 아름다움' 은 매너리즘의 인위적인 느낌을 둘러싼 당대의 취향을 잘 반영하고 있다.

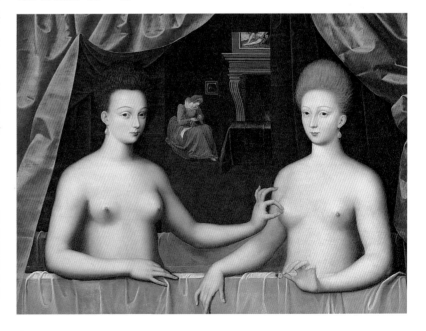

**퐁텐블로파의 두 번째 세대, 〈목욕하는 두 귀부인〉, 1595년, 파리, 루브르 박물관**
퐁텐블로의 매너리즘 회화 유파의 익명의 화가가 그린 이 문제작은 〈가브리엘과 데스트레 자매〉로 알려져 있으며 앙리 4세 시대에 활동한 화가가 그렸을 것으로 추정하고 있다. 오늘날 완전히 해석되지 않은 채 남아 있는 이 도상은 욕조에서 상반신을 드러낸 두 여인의 누드를 다루고 있으며 매우 모호한 몸짓을 하고 있다.

**투생 뒤브레이, 〈안젤리카와 메도로〉, 1575-1600년, 파리, 루브르 박물관**

퐁텐블로파의 두 번째 세대의 중요한 화가중의 한 사람이었던 뒤브레이는 당시의 중요한 공방에서 장식그림을 맡아서 그리곤 했다. 이중에서 루브르 박물관의 작은 회랑에 그린 〈거인들의 싸움〉, 그리고 튈르리의 프레스코 작품이 남아 있다. 종종 그림의 소재는 문학 작품에서 빌려오기도 한다. 이 작품의 경우 〈안젤리카와 메도로〉는 〈분노한 오를란도〉의 19절에 바탕을 두고 있다. 그림의 장면은 사라센의 기사인 메도로가 나무껍질에 안젤리카의 이름을 새기고 있는 것으로 곧 오를란도의 분노를 일으키는 계기가 된다.

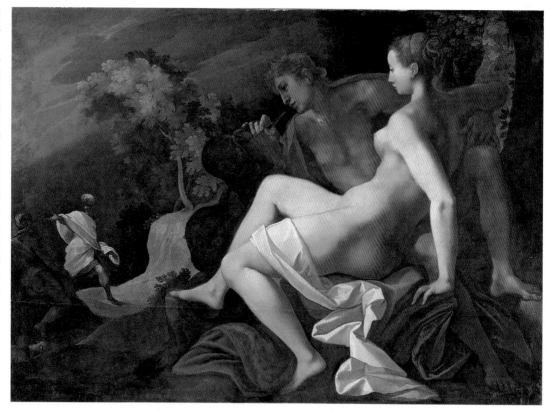

**필베르 들로름, 아네 성, 1547-1552년, 아네**

건축가이자 논고를 기술했던 드로르메는 앙리 2세의 재위기간인 1540년부터 1560년까지 자신의 뛰어난 재능을 마음껏 드러냈다. 그는 왕의 구호품 분배 관리자로 임명되었으며 아네 성의 정면부와 같이 중요한 프로젝트를 기획했고 이 작품은 고전 양식과 르네상스 양식을 새롭고 뛰어난 방식으로 종합한 것으로 평가받고 있다. 또한 이 작품에 이탈리아의 모델에 대한 참조도 남아 있으며 이는 1530년대 그가 로마에서 지내며 받았던 영향으로 보인다.

**프랑수아 클루에**
목욕하는 여인 / 1571년
워싱턴 내셔널갤러리

프랑수아는 장 클루에의 아들로 그의 작품은 몇 십년
간 프랑스 궁전 미술의 기준이 되었다. 그는 짧은 기
간 동안 르네상스 미술의 풍경화를 주로 그렸지만 곧
퐁텐블로의 매너리즘 회화를 주도했다. 두 사람의 클
루에는 궁전 화가의 '왕조'를 만들어낸 대표적인 실
례가 되었다. 프랑수아 클루에는 1541년 아버지 장의
뒤를 이어 프랑수아 1세의 '궁정화가이자 시종'이 되
었다. 이들은 초상화, 퐁텐블로파 특유의 신화적인 소
재를 그렸으며 사랑스런 모습을 작품에 담았다. 전통
적인 표현 양식에서 점차로 벗어나 그는 아버지가 활
동했던 북유럽의 차가운 색조 대신 따뜻한 색채를 사
용했으며 〈프랑수아 1세의 기마상〉은 그 대표적인 작
품이다. 〈목욕하는 여인〉의 경우에는 깊이 있는 공간
을 복합적으로 잘 구분해서 연극 무대처럼 세 순간의
모습을 함께 묘사하고 있지만 작품의 숨은 의미는 아
직 명료하게 알려져 있지 않다.

무거운 커튼이 열려 있는 그림
의 전경에 욕조에서 상반신을 드
러낸 부드러운 여인의 누드가 보
인다. 그의 오른 편에는 대조적
으로 외부 공간에 민중적인 면
모를 지닌 시골 아낙이 아이에
게 수유하고 있으며 중앙에 있
는 아이는 과일 바구니에 손을
뻗고 있다.

뒤편으로 하인이 보이는데 이런
구도는 이미 전에 티치아노의
〈우르비노의 베누스〉에서도 관
찰할 수 있다. 그리고 한쪽 창을
통해서 정원의 풍경이 보인다.

이런 인물들의 배치는 전경에 있
는 누드의 여인의 모습을 강조
하고 있으며 이상적인 모습과 현
실에서 관찰할 수 있는 장면의
대조가 뚜렷하게 드러나고 있으
며 이는 플랑드르 회화의 영향
이기도 하다. 다른 그림의 요소
는 전경에 있는 실내를 배경으
로 그려진 '정물화'이다.

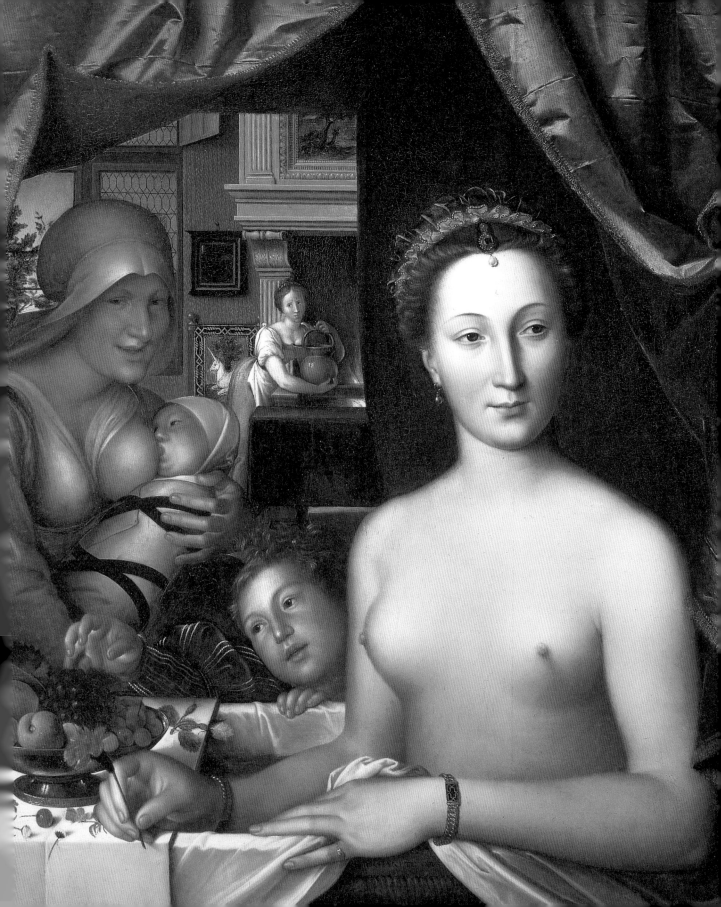

## 베네치아의 새로운 회화적 경향

1530년대까지 베네치아는 이탈리아 중부의 회화 양식에서 자유로웠다. 1539년에 프란체스코 살비아티가 도착했고 〈십자가에서 내려지는 그리스도〉와 같은 작품은 베네치아 미술에 반향을 불러일으켰다. 1541년 베네치아에 도착한 바사리는 산토 스피리토 교회를 새로운 양식이 퍼지는 작업장이 되게 했다. 티치아노는 작품들을 직접 대면하기 위해 로마로 여행할 필요성을 느끼게 되었다. 1540년대의 그의 작품에는 수사학적인 요소가 가미된 구도와 몸짓에 에너지가 넘치는 색채가 사용되고 있다. 1542년 바사리는 베네치아를 떠났고 산토 스피리토 교회 천장의 세 점의 성서 이야기는 미완성으로 남았다. 이 작업은 티치아노가 맡게 되었다. 같은 시기에 소(小) 야코포 바사노는 베네치아 회화의 지평에서 독자적인 지위를 획득하기 시작했으며, 매너리즘의 '지방'적인 해석을 이루어냈다. 티치아노는 〈가시관의 대관식〉에서 이탈리아 중부의 자극과 지역적인 전통, 독창적인 자신의 양식을 조화롭게 표현했다. 이보다 작은 규모의 그림에서 티치아노는 새로운 색채법을 적용하기 시작했고, 노년기의 작품세계로 나아갔다. 그는 미켈란젤로의 '미완' 개념을 수용해 회화적으로 발전시켰다. 윤곽선은 명확하게 정의되지 않았고 의도적으로 붓자국을 남겼다. 1545년 10월 티치아노는 결국 로마를 여행했고 이곳에서 〈파울루스 3세와 조카들이 있는 초상〉을 그렸다. 1546년 베네치아로 돌아오는 길에 피렌체에 잠시 들린 후 티치아노는 매너리즘의 경험을 통해서 자신의 작품세계를 완성했다. 그의 연구는 시간이 흐르면서 더 강렬하고 극적인 색채의 사용으로 나아갔다. 같은 시기에 베네치아의 건축 분야에서도 매너리즘이 발전하고 있었다. 1539년부터 1550년까지 179개의 새로운 건물이 들어섰다.

로렌초 로토, 〈성 안토니노의 자선〉, 1542년, 베네치아, 산 자니 폴로 교회

살아가는 동안 로렌초 로토는 도미니크 수도회에서 꾸준하게 작품을 주문받았다. 그가 베네치아에서 성숙한 작품세계를 펼쳤던 시기에도 도메니코회 수도사들은 그에게 매우 중요한 작품을 주문했다. 이는 고딕 양식으로 지어진 산 자니폴로 교회의 제단화였다. 이 작품은 매우 특이한 작품으로 이후 베네치아에서 그린 그림에는 나타나지 않는 특성이 있다. 이 작품의 구도는 위에서 아래로 펼쳐지며 동세를 부여한다. 성 안토니노는 그림의 윗부분에 아래부분과 구분되어 묘사되어 있으며 두 천사가 그에게 충고를 하고 있다. 그 아래에 두 수도사가 가난한 사람들을 돕기 위해서 발코니에서 돈을 나누어주고 있다.

티치아노, 〈성 로렌초의 순교〉, 1558-1559년, 베네치아, 예수회 교회

이 규모가 큰 그림은 티치아노의 예술이 새로운 변화를 맞은 극적이고 감동적인 작품이다. 제단화를 위해 사용한 인문학적 관점은 자유롭고 독립적인 표현을 위해서 사용되지 않았고 단지 고전 미술의 몇 가지 특징이 반영되어 있을 뿐이다. 그의 그림은 구도의 중심이 되는 기준을 발견하기 어렵고, 색채는 어두운 그림자와 가는 빛 사이에서 형태를 드러내기 위해 사용되었다. 건축적인 배경 속에서 인물들은 프로필만 드러내며 모호하게 그려지고, 이를 통해서 점차 표현에 중점을 두었던 화풍에서 벗어나기 시작했다. 티치아노가 베네치아 화파와 비교해 새롭고 다른 관점에서 작업한 것은 매우 분명한 일이다.

**야코포 바사노, 〈성녀 카테리나의 순교〉, 1540년경, 바사노 델 그라파, 시립박물관**

베네치아에서 이탈리아 중부에 기원을 둔 매너리즘 회화의 가장 대표적인 예인 〈성녀 카테리나의 순교〉는 프란체스코 살비아티가 피에트로 아레티노의 〈성녀 카테리나의 생애〉를 위해 제작한 판화의 영향을 받은 것이다. 바사노는 수레바퀴에서 막 순교하려는 순간 죽음에서 구원받은 성녀의 모습을 그리고 있다. 흥미로운 그림의 세부는 새로운 색채의 사용과 전경에 놓인 인물에 사용한 신체의 해부학적인 표현이다.

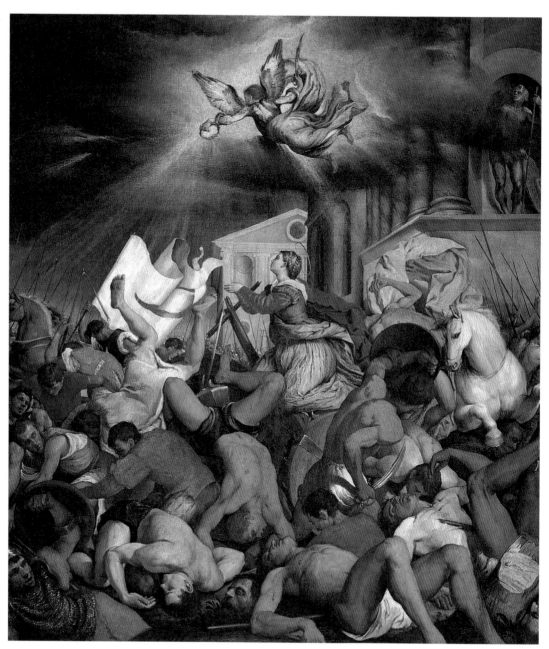

# 안트베르펜의 성장

## 1500~1576년

### 플랑드르 지방 예술의 새로운 수도

안트베르펜은 스페인의 항구들을 제치고 식민지의 물건들을 받고 분류하는 중심지가 되었다. 도시의 여러 거주자가 돈을 벌 수 있는 기회를 가질 수 있었고 결과적으로 플랑드르 지방에서 미술품을 주문하는 부르주아 계급으로 성장했다. 교양과 열린 마음, 관용을 지니고 있었으며 다양한 언어의 출판이 이루어진 국제 도시 안트베르펜은 가톨릭교와 밀접한 관계를 지니고 있었으며, 칼뱅주의자들이 주축이 된 프로테스탄트 연합에 대항한 반종교 개혁의 요지였다. 롬보우트 켈더만스의 장난스럽고 흥미로운 탑들로 꾸며진 후기 고딕의 매우 뛰어난 대성당 주변에는 여러 종교 교단이 들어섰으며 이중에는 강력했던 예수회도 포함되어 있었다. 점진적으로 안트베르펜은 플랑드르 지방에서 예술의 수도가 되었으며 이탈리아 미술을 모델로 삼은 치밀한 양식을 지닌 유파가 이곳에서 성장했다. 이러한 양식은 단순히 문화적인 귀속성을 의미하는 것은 아니었다. 16세기 후반 저지대 국가의 영토는 끊임없는 고통을 받고 힘든 시기를 보냈다. 플랑드르 지방과 후에 네덜란드가 될 북부의 다른 주들은 끊임없이 전투를 벌이고, 반란을 일으켰으며 스페인의 지배에 대항해 독립운동이 일어났다. 스페인의 총독이던 알바 백작의 억압과 관련된 씁쓸하고 극적인 사건들이 잇따랐다. 브뤼셀에서 반란을 일으켰던 이흐몬트와 호르네 공작, 델프트에서 오렌지 공 빌헬름을 암살했던 티치투르노가 사형대의 이슬로 사라졌고, 이러한 사건들은 당시 가장 인기 있는 이야기였다. 역사 속에서 이곳에서는 비극적인 사건이 많이 일어났지만 경제적으로는 번영하기 시작했다. 사실 잘 정비된 항구와 뛰어난 해양 무역 기술, 북해의 긴 항구들은 바다를 건너 도착한 놀라운 생산물들을 효율적으로 운영했다는 점을 알려주고 있다.

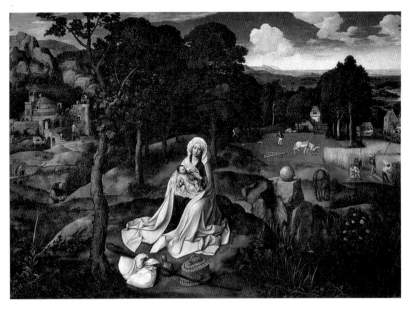

**요아킴 파티니에, 〈이집트 도피 중의 휴식〉, 1510년, 마드리드, 프라도 국립박물관**
파티니에가 그린 넓은 풍경은 풍경화에 처음 등장하는 것으로 새로운 지리학적 발견과 바다 너머의 새로운 정복과 관련되어 있다. 이는 이전에 전혀 생각할 수 없었던 장면이다. 칼 5세는 갑자기 '태양이 지지 않는' 왕국을 알 수 없는 미래 속에서 갑자기 지배해야 했다.

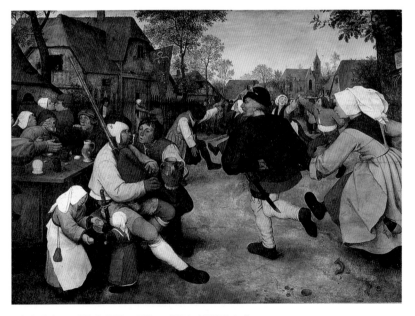

**대(大) 피테르 브뢰헬, 〈농부들의 춤〉, 1568년, 빈 미술사박물관**
자신이 제작한 인쇄본 (혹은 그의 아들이 일부 작업했을 가능성이 있는 인쇄본)을 토대로 농민이 있는 풍경을 담은 이 작품은 브뢰헬이 다루었던 소재 중에서 가장 인기 있는 그림으로 남았다. 미술품 수집 문화가 발전하면서 이 같은 작품은 17세기 네덜란드와 플랑드르 회화 장르의 발전에 중요한 역할을 했다.

페테르 아르첸, 〈여성 요리사〉, 1550년, 제노바, 팔라초 비안코 미술관

유럽 전역의 미술품 수집가들이 아르첸의 그림 구도에 주목했다. 이 구도는 제노바 회화의 특징이자 플랑드르 지방의 회화의 영향을 받은 것으로 후에 베르나르도 스트로치는 〈여성 요리사〉에 다시 적용했다.

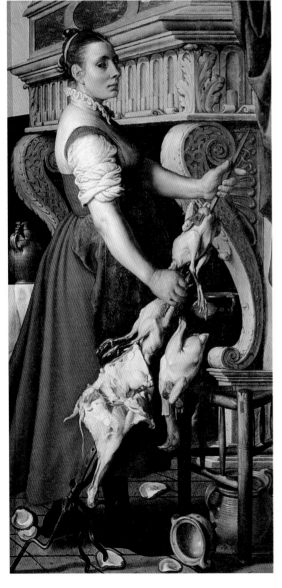

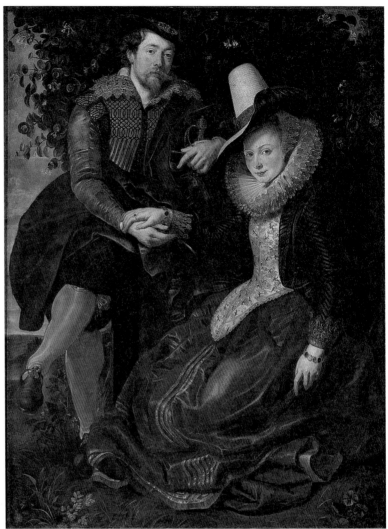

페테르 파울 루벤스, 〈이자벨 브란트와 함께 있는 자화상〉, 1609~1610년, 뮌헨 알테 피나코테크

만족스럽고, 유쾌하며, 자신감이 넘치는 모습으로 루벤스는 자신의 모습을 첫 번째 부인이었던 이자벨 브란트와 함께 그려 넣었다. 이 명화에서 그는 이 결혼을 기념하고 있다. 매우 섬세한 처리로 사랑과 믿음을 의미하는 상징을 배경과 의상에 담았고 동시에 두 사람의 높은 사회적인 지위를 표현했다. 왼손에 칼을 들고 있는 루벤스는 마치 친절한 신사처럼 묘사되어 있으며 초기 작품 세계의 완숙에 이른 모습을 보여준다. 여러 가지 궁정 생활의 요소들이 담긴 세부 묘사는 그림에 흥미를 더한다. 예를 들어 그가 신고 있는 종아리 부분의 매력적인 주황색 양말은 선명한 선으로 정의되어 있다.

# 아이러니와 재치

1526~1569년

## 브뢰헬과 농민들의 세계

이탈리아 미술이 전파된 지 몇십 년이 지난 후 플랑드르 지방의 회화는 다시 지역의 전통 회화에 관심을 가지기 시작했다. 이런 현상은 매너리즘 양식이나 르네상스 양식의 발전과 대화를 단절했다는 것은 아니다. 대(大) 피테르 브뢰헬은 알프스에서 나폴리까지 인상적인 여행을 했으며, 마르텐 반 헤임스케르크는 로마의 고고학적인 유적과 폐허를 다룬 귀중한 스케치를 남겨 놓았다.

빠르게 발전하는 현실의 생동감을 담아 이전과는 다른 방식으로 회화를 혁신하려는 화가들의 의지를 분명히 관찰할 수 있다. 대(大) 브뢰헬은 이러한 점을 잘 보여주는 실례로 알레고리, 속담, 풍자적인 이야기와 함께 농부들의 세계에 대한 새롭고 흥미로운 이미지를 그려냈다. 다양한 소재를 다루고 있음에도 브뢰헬은 감정의 영원성, 시간과 계절의 순환 이야기가 펼쳐지는 배경으로서의 자연, 일상적 삶의 단편들을 인간적이고 거친 시처럼 보여주고 있다. 그는 1552년부터 1556년까지 이탈리아를 여행했지만 이탈리아 르네상스를 받아들이지 않은 것처럼 보였고 안트베르펜의 고전적인 유파와도 많이 달랐다. 그는 스케치화가, 판화가, 화가라는 세 가지 활동을 했고 그의 '정신적인 스승' 이었던 보스처럼 자신의 작품에서 많은 부분을 민중적인 전통, 속담에 바탕을 두고 작업했다.

브뢰헬은 〈플랑드르 속담들〉에서 하나의 풍경에 농경생활과 연관된 인간의 고지식함을 다루는 100개 이상의 다른 속담을 담았다. 브뢰헬은 도덕적이고 종교적인 관점을 배제하지 않고 다양한 소재를 다루었다. 그의 이러한 선택은 매우 흥미롭기 때문에 보는 사람들의 참여를 이끌어낸다. 악덕, 결점, 광기의 발현은 모든 각각의 인생에 포함되어 있고 화가는 이를 여과 없이 보여주고 있다.

**대(大) 피테르 브뢰헬, 〈농가의 결혼〉, 1568년, 빈 미술사박물관**
그림 중앙 녹색 천이 걸려 있는 부분에 머리에 베일을 쓰고 수줍게 웃고 있는 신부가 앉아있다. 양 옆에는 양가의 어머니들이 앉아 있으며 아버지는 가장 좋은 의자에 앉아 있다. 신랑은 아마 신부와 장인의 맞은편에 앉아 있는 것으로 보인다. 연회의 탁자는 부유한 지방의 가정집으로 보이며 주변에서 음식을 가져와 빨리 채워 주고 있다. 맨 오른쪽에 잘 차려입은 사람이 아마도 화가 자신처럼 보인다.

**왼쪽**

**안니발레 카라치, 〈콩을 먹는 사람〉, 1583-1584년, 로마, 콜로나 미술관**

젊은 시절 안니발레의 회화를 관찰할 기회를 주는 이 그림은 〈콩을 먹는 사람〉이라는 제목으로 알려져 있다. 이 작품은 현재 옥스퍼드에 보관되어 있는

동일한 민중적인 소재를 다룬 〈정육점〉과 같이 잘 알려져 있고 같은 시기에 그려진 그림이다. 이 작품은 사실감 있게 식사 하는 사람을 묘사하고 있으며 빈첸조 캄피나 바르톨로메오 파사로티가 그렸던 인물을 떠오르게 만든다.

**대(大) 피테르 브뢰헬, 〈게으름뱅이의 천국〉, 1567년, 뮌헨 알테 피나코테크**

네덜란드어로 〈게으름뱅이의 천국〉은 매우 물자가 풍부해서 아무런 일도 하지 않는 지방의 이름이다. 후경의 왼편에 브뢰헬은 벤고디의 입구를 그려놓았다. 한 남자가 숟가락을 들고 옥수수 죽으로 만들어진 벽을 파고 있다. 돼지는 칼을 꽂고 돌아다니고 있으며 지붕 위엔 빵들이 있고 여기 저기 가득 찬 음식들은 육체적이고 물질적이

풍요로움을 드러낸다. 병사, 농부, 젊은 부자가 배가 부른 채로 누워 있다. 이 세 가지 회화적인 요소는 아마도 당시 행복과 부의 상징을 드러내고 있는 것 같다. 이에 덧붙여서 브뢰헬은 이 식상한 이야기를 인간의 조건처럼 흥미롭게 묘사하고 있으며 재미있고 직접적으로 도덕적인 주제를 전달하려고 한다. 이는 당시 설교자들의 수사나 16세기 후반의 화가들이 그림을 그리는 방식과는 많이 달라 보인다.

대(大) 피테르 브뢰헬
눈밭의 사냥꾼들 / 1565년
빈 미술사박물관

안트베르펜의 개인 수집가를 위해 1565년 제작한 이 그림은 '계절' 연작에 속하며 르네상스의 회화 연작 이상으로 피테르 브뢰헬의 성숙한 시기에 선보인 가장 유기적인 작품이다. 이 연작은 루돌프 2세의 컬렉션에 포함되었지만 30년 전쟁 당시 프라하의 약탈로 인해 연작 일부가 소실되어 각각의 작품들은 매우 복잡한 역사를 가지게 되었다. 이 연작의 전체 숫자와 소재는 의문점으로 남아 있다. 하지만 파격적인 연작으로 계절과 일년을 이루는 달의 관습적인 연작의 전체 숫자를 따르고 있지 않다는 점은 확실하다. 아마도 계절에 따라서 두 달을 하나로 표현한 6점의 작품일 것으로 보인다. 오늘날에는 5점의 작품만이 남아 있다. 뉴욕 메트로폴리탄 미술관의 〈수확하는 사람〉, 체코 공화국의 개인 컬렉션에 포함되어 있는 〈건초 만들기〉, 빈의 미술사박물관에 보관되어 있는 세 개의 패널로 구성된 〈어두운 날〉, 〈눈밭의 사냥꾼들〉, 〈짐승 떼의 귀환〉이 연작에 속한다. 소실된 여섯 번째 작품은 봄의 풍경을 다루고 있을 것으로 추정된다. 농경에 따른 '순환하는 달력'과 같은 이 작품은 한 장면 속에 전통 속담이나 정지한 순간의 표현, 연대기적 이야기를 통합하는 브뢰헬의 뛰어난 능력을 보여주며 그를 농부들의 삶을 표현하는 천재적인 해석가로 알려지도록 만들었다. 반대로 〈계절〉의 연작은 매우 독창적인 시도로 이탈리아의 회화적 모델에서 벗어난 안트베르펜의 화가의 회화적 양식을 이해할 수 있도록 만들어 준다. 이후 농사 절기에 따른 일의 진행에 대한 묘사뿐만 아니라 시간에 따라 다양하게 변하는 풍경에 대한 브뢰헬의 주의 깊은 연구가 반영되어 있다.

브뢰헬은 일반적인 시점 보다 높은 시점에서 풍경을 묘사해 백색의 풍경과 인물, 나무, 건물의 검은 프로필을 강조했다. 이 간결한 선택을 통해서 거장은 자신의 회화적 연구 결과로 배경이 되는 풍경 속 빛의 처리를 강조하고 있다.

〈눈밭의 사냥꾼들〉은 사회적, 인간적인 조건, 날씨와 자연 풍경이 어울려 시간의 흐름에서 벗어난 것처럼 묘사되어 있으며 연작의 논리에서 벗어나 있는 것처럼 보인다. 그와 동시에 겨울의 고요함과 차가움을 이미지로 바꾸었다.

몇 안 되는 회화 작품들만이 크
리스털처럼 선명하고 차가운 공
기의 느낌을 전달하는 데 성공
했다. 주변의 산에 가득히 내린
눈이 있는 이 작품에서 화가는
이탈리아를 여행하며 알프스에
서 접했던 풍경에서 받은 느낌
을 잘 재현하고 있다. 눈 덮인 산
의 전경과 거친 바위가 있는 풍
경을 주관적으로 묘사하며 화가
는 현실과 환상의 경계를 넘나
들고 있다.

장엄한 산의 풍광을 배경으로 아
래편에 있는 계곡에는 매우 작
게 보이는 마을은 펼쳐져 있다.
어린아이의 놀이 장면은 17세기
네덜란드 회화의 전통 속에 삶
을 둘러싼 알레고리를 만들어냈
다. 즉 겨울의 차가운 풍경과 스
케이트를 타는 사람들이 잘 어
울린다.

# 안드레아 도리아 시대의 제노바
1528~1560년

## 상류 귀족을 위한 화려한 회화 작품

1528년 안드레아 도리아는 제노바 공화국의 행정을 개혁하고 정치적인 권력을 획득했으며 카를 5세의 스페인과 외교적이고 재정적인 협약을 맺었다. 건축과 구상 미술에 '근대적인' 이미지를 부여하기 위해서 그는 로마의 약탈 이후에 라파엘로의 공방에서 일했던 중요한 예술가들 중의 한 사람인 페린 델 바가를 제노바로 데리고 왔다. 안드레아 도리아의 아름다운 저택에서 페린은 고전적인 취향을 재발견한 프레스코화 연작을 기획했다. 종교화를 그리면서 페린은 그림들의 구획에서 뿐만 아니라 도상학적인 표현 양식에 전통적인 배치를 적용했다. 하지만 그는 이전 작품들과 달리 색채와 인물의 신체 묘사에 있어서 새로운 실험을 진행했다. 16세기 중반부터 미켈란젤로의 양식을 따라 키아바리의 마돈나 델레 그라지에 교회에 〈최후의 심판〉을 그렸으며 이곳에서 루카 캄비아소와 함께 일했다. 캄비아소는 매너리즘의 몸짓을 매우 간결하고 규칙적으로 표현했다. 그의 작품에는 코레조의 작품에서 볼 수 있는 부드러운 인물 표현이 반영되어 있다. 초기에 캄비아소가 경력을 쌓기 시작했을 때 그는 '베르가마스코'로 알려진 조반니 바티스타 카스텔로와 함께 있었다. 그는 토비아 팔라비치니 팔라초와 빌라에 신화적인 소재를 다룬 프레스코화를 그린 화가였으며 이는 칼레아초 알레시가 기획한 스트라다 누오바의 화려한 귀족을 위한 건축물 중 최초의 거주 건축 중 하나이기도 했다. 1567년 카스텔로는 스페인의 에스코리알 궁전에서 일하기 위해서 스페인으로 떠났다. 캄비아소는 제노바의 미술적 풍경 속에서 주인공이 되었으며 두오모의 레르카리 예배당의 장식을 맡았고 여러 소장용 그림과 제단화를 남겼다. 그는 점차 경력을 쌓아가면서 어두운 색조를 사용해서 흐릿한 불빛을 강조했고 그 결과 고요하고 우울한 감정이 담긴 내면의 묘사를 잘 표현할 수 있었다.

**얀 마시스, 〈안드레아 도리아의 초상〉, 1550-1560년경, 제노바, 팔라초 비안코 미술관**
안드레아 도리아는 1466년 임페리아 근처의 오닐리아에서 태어났고 제노바 공화국의 역사 속에서 매우 중요한 역할을 담당했다. 그가 지배하는 동안 제노바는 해상 무역을 중심으로 안정과 번영기를 맞이했다.

**페린 델 바가, 〈거인의 추락〉, 1531-1533년, 제노바, 파솔로 빌라**
이 작품의 구도는 같은 소재로 만토바에서 작업했던 줄리오 로마노의 작품과 유사한 점이 있다. 그가 젊었을 때 페린과 줄리오는 모두 미켈란젤로의 제자였다. 프레스코화의 아래 부분에 쓰러진 거인의 누드 신체들은 매너리즘 시대의 전형적인 해부학적 연구가 반영되어 있다.

**브론치노, 〈넵튠 같이 묘사된 안드레아 도리아의 초상〉, 1550-1555년, 제노바, 팔라초 델 프린치페**

브론치노의 그림에서 안드레아 도리아는 마치 바다의 신 넵튠처럼 묘사되어 있다. 반 누드에 삼지창을 들고 있는 이 모습은 고전 미술을 모델로 그린 것으로 미켈란젤로가 제작한 〈모세〉에 대한 환영을 떠오르게 만든다. 이 초상화는 의심할 여지 없이 기념 미술에 포함되며 파

올로 죠비오가 1530년경에 주문했던 것으로 추정된다. 이 시기는 도리아가 카를 5세와 협정을 맺었던 시기 이후로 스페인의 권력이 중심이 된 시기에 제노바의 독립을 인정받을 때이다. 이 그림은 원래 파올로 죠비오의 뛰어난 인물들의 초상화가 있는 갤러리를 위해서 주문했던 것으로 제노바의 군주가 얻게 된 지위가 상징적으로 담겨 있다.

**스트라다 누오바, 현재 가리발디 거리, 제노바**

제노바의 귀족들이 좋아했던 배경은 스트라다 누오바의 건축물들로 1500년대 말 신화적

인 장식이 유행하기 시작한 장소였다. 제노바의 이 장소에서 기나긴 바로크와 로코코의 여정이 시작되었다.

# 미켈란젤로의 노년기

1545~1564년

## 성 베드로 대성당의 쿠폴라부터 론다니니 피에타까지

70세가 넘은 미켈란젤로는 1547년 빅토리아 콜론나의 죽음에 충격을 받았다. 그는 로마의 공공건물이나 종교적인 용도를 지닌 건물, 도시 계획에 새로운 조형언어를 적용하고 싶어 했었다. 캄피돌리오 광장은 매우 강력하고 완결된 기획으로 바닥에 있는 선들이 강한 느낌을 줄 뿐만 아니라 원근법을 무시하고 시각적인 변용을 사용한 것이다. 고대와의 대화는 마르쿠스 아우렐리우스 황제의 기마상을 통해서 전달되고 있으며 바닥의 장식 무늬 기획은 기하학적으로 잘 정돈되어 있어 기마상과 매우 조화롭게 보인다.

이 시기에 미켈란젤로는 성 베드로 대성당의 건축 공방을 맡았으며 이 시기에 대성당은 아직 완결된 형태를 지니지 못했다. 미켈란젤로는 곧 힘과 조화의 우주적인 상징인 쿠폴라의 건설을 시작했지만 완공되는 것을 보지 못했다. 같은 시기에 반종교개혁이 새로운 종교적 봉헌, 의례, 성화를 둘러싸고 발전하기 시작했다. 토스카나의 이 예술가는 줄리오 2세의 무덤 기념비를 완성하지 않았지만 이미 먼 다른 시대에 살아가고 있는 것처럼 느꼈다. 로렌초 일 마니피코의 정원 같은 인문주의 시대에서 멀어진 것이다. 그 결과 성화에 있어서도, 예를 들어 〈최후의 심판〉과 같이 '브라게토니(가리개 귀신)'를 불러서 누드를 가리는 일이 시작되었다. 이 작업은 미켈란젤로가 죽기 한 달 전에 마무리되었다. 건축가로서 그는 산 조반니 데이 피오렌티니를 기획했으며 산타 마리아 마지오레 교회의 스포르차 예배당을 위해 일했고 피아 문을 설계하고 제작했다. 하지만 마지막 그의 역량은 조각에 집중되었다. 〈론다니니 피에타〉는 모든 양식과 관례를 뛰어넘어 미술사에 등장해 그대로 보관되어 현재에 이르고 있다. 미켈란젤로는 1564년 2월 18일에 세상을 떠나기 3일 전까지 조각도를 들고 마지막 노력을 기울이고 있었던 것이다.

**미켈란젤로, 〈론다니니 피에타〉, 1555-1564년, 밀라노, 카스텔로 스포르체스코, 시립미술관**
89세에 미켈란젤로는 새로운 이미지를 향해서 나아갔다. 성모가 앉아 있는 일반적인 구도를 벗어나서 어머니의 품에서 미끄러지는 그리스도의 모습을 수직으로 배치해서 죽음을 거부하는 마음을 효과적으로 전달하고 있다. 이 작품은 완결되지 않은 작품으로 〈론다니니 피에타〉라는 이름으로 당시의 전형과 양식을 넘어서 새로운 미술의 역사에 등장했으며 지금 현재에 이르고 있다. 미켈란젤로는 죽기 3일 전까지 그리스도의 다리 부분을 다듬고 있었다. 그는 1564년 2월 18일에 세상을 떠났다.

**오른쪽 위**
**미켈란젤로, 쿠폴라, 외부, 1588-1589년, 바티칸 시티, 성 베드로 대성당**
이 작품은 미켈란젤로의 건축이 지닌 양감과 조각적인 요소에 대한 사고방식이 잘 드러나 있으며 서로 변증법적인 관계 속에서 새로운 쿠폴라의 유형이 제시되어 있다. 쌍을 이루고 있는 기둥으로 둘러싸인 쿠폴라의 통은 대비를 이끌어내며 창문과 장식 사이에서 리듬감을 만들어내고 있다. 윗부분에 꽃무양 장식 모티브는 커다란 쿠폴리를 둘러싸고 있으며 납판으로 다시 둘러싸여 있다. 이 건축물의 시공은 자코모 델라 포르타가 했고 그는 미켈란젤로의 스케치를 바탕으로 제작했지만 프로필을 다시 높게 세우면서 쿠폴라의 지붕이 만들어내는 곡선을 손질했다.

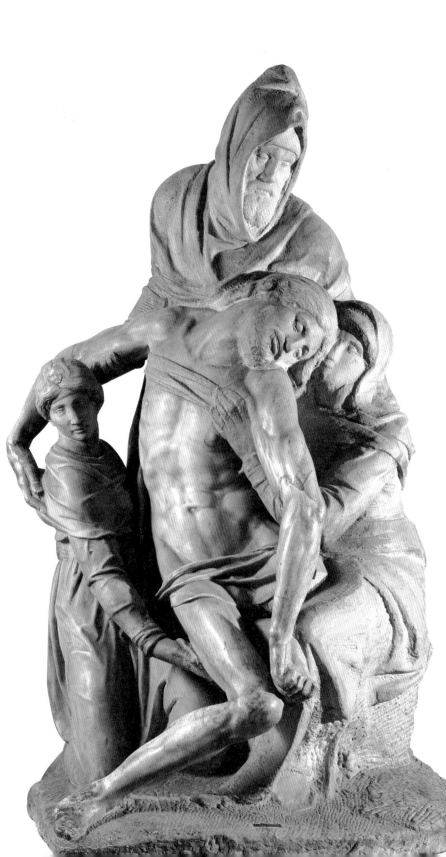

**미켈란젤로, 〈피에타〉, 1557년 경, 피렌체, 두오모 성당 박물관** 피렌체의 두오모를 위한 〈피에타〉에서 미켈란젤로는 오랜 시간 후에 다시 조각 작품을 제작했다. 그는 노년에 접어든 인간의 고독을 대면한다. 어머니에게 쓰러져 죽은 아들이 정지된 침묵을 만들어내고 니코데모는 마치 미켈란젤로 자신처럼 묘사되어 있고 죽음과 고통, 삶에 대한 감정이 담겨 인간의 존엄성을 증언하고 있는 것처럼 보인다.

# 공작령의 피렌체
## 1539~1587년

### 권력의 시녀가 된 예술

공작령의 궁정을 라르가 거리에 있는 베키오 팔라초에서 피티 궁으로 이전하는 것은 도시의 외관을 변화시켰다. 1560년경에 조르조 바사리가 제안한 해결책으로 인해서 피렌체의 역사적인 중심가는 마치 메디치 가문의 권력을 표현하는 연속적인 건축물처럼 보이게 되었다. 베키오 발라초에서 새로운 우피치 팔라초로 연결되는 복도를 제거한 후 공작 령의 직무를 담당하는 사무국을 배치했고 바사리가 설계한 긴 복도가 우피치에서 시작해서 베키오 다리를 따라 강을 건넌 후 피티 궁과 보볼리 공원으로 연결되어 있다. 1569년에 코시모 1세는 공작령의 지위를 받게 되었고 건축과 도시계획, 예술의 상징적인 존재가 되었다. 1568년 바사리의 『예술가 열전』이 두 번째로 출간되었고 산타 크로체 교회에 미켈란젤로를 위한 뛰어난 무덤 기념비는 문화적 균형과 이미지를 둘러싼 전략의 일부처럼 보인다. 16세기 말 팔라초 베키오는 피렌체 예술의 발전을 보여주는 중요한 장소였다. 이곳에 있는 엘레오노라 다 톨레도의 아파트먼트에 브론치노가 그린 프레스코화 옆에는 1544년부터 1548년 사이에 프란체스코 살비아티가 작업한 푸리오 카밀로의 이야기가 그려져 있으며 로마와 만토바 문화의 영향을 엿볼 수 있다. 이어서 바사리는 팔라초 베키오의 계단, 천장, 친퀘첸토 방을 수리했다. 이어서 프란체스코 1세의 스투디올로가 완성되었다. 매너리즘 양식은 세기말 위대한 수집가들의 신경증, 우울함과 광기를 시각적으로 번역하기 시작했다. 메디치 가문의 프란체스코 1세는 1574년 공작이었던 아버지의 사망으로 공작령을 계승했으며 합스부르크 가문의 루돌프 2세와 동등한 위치가 되었다. 16세기의 마지막 시기는 트리엔트 공의회에서 시작한 성화에 대한 규범을 피렌체의 회화를 통해서 적용하기 시작했다.

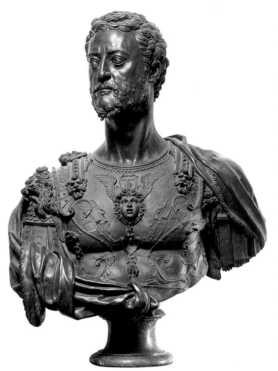

벤베누토 첼리니, 〈코시모 1세의 흉상〉, 1545~1548년, 피렌체, 바르젤로 국립박물관

피렌체에 도착한 후 첼리니는 당시 코시모 1세를 위해 일하던 예술가들과 경합했다. 이중에는 조르조 바사리, 아뇰로 브론치노, 바르톨로메오 암만나티와 같은 당시의 중요한 예술가들이 있었다. 그 중에서도 경험 많은 바치오 반디넬리를 만나면서 첼리니는 어려운 관계 속에서 힘들게 일을 하게 되었다. 물론 이들과의 시합을 통해서 직접 경합하는 경우도 있었다. 예를 들면 백작의 청동 흉상과 같은 경우가 이에 해당한다. 첼리니가 제시한 충분한 초상에도 불구하고 그의 작품은 메디치가 지배하던 국가의 외곽에 배치된다. 1557년 이 작품은 포르토페라이오의 스텔라 성의 입구에 설치되었다.

잠볼로냐, 〈코시모 1세의 기마상〉, 1594~1595년, 피렌체, 시뇨리아 광장

미켈란젤로가 오랫동안 떠나있었음에도 피렌체는 유럽 조각의 중심지로 남아 있었고 이는 16세기에도 마찬가지였다. 한 사람 후엔 다른 사람들이 줄지어 도착했다. 바치오 반디넬리, 벤베누토 첼리니, 바르톨로메오 암만나티, 잠볼로냐와 같은 중요한 거장들이 속속이 모여 들었다. 시뇨리아 광장은 대리석과 청동을 재료로 제작된 여러 조각 작품으로 꾸며지기 시작했고 이를 통해서 이전의 고귀한 조각가인 도나텔로나 미켈란젤로와 자신의 작품들을 비교하기를 원했다.

벤베누토 첼리니, 〈페르세우스〉, 1554년, 피렌체, 란치의 로지아

프랑수아 1세의 퐁텐블로 궁전에서 일하다가 1545년 귀국한 후 첼리니는 오랜 시간 공을 들여 란치 로지아를 위한 〈페르세우스〉를 제작하면서 지냈다. 이는 도나텔로의 〈줄리에타〉를 보조하기 위해서 제작한 작품이었다. 이 작품은 기법 상으로 매우 뛰어나며 첼리니는 이 작업을 위해서 9년이나 시간을 보냈지만 공작의 궁전에서 애정을 가지고 그것을 받아들였다. 수많은 연구를 통해서 얻은 최종적인 결과는 매우 강한 인상을 지니고 있다. 페르세우스의 힘찬 형상은 메두사에게 승리를 거둔 순간의 인상을 준다. 그의 육체는 매우 차가워 보이며 어려운 전투를 통해서 힘차고 영웅적인 모습을 드러낸다. 첼리니가 선택한 이 자세는 적들에 대한 놀라울 정도의 잔인한 모습을 전달하고 있음에도 메디치 가문의 권력을 은유적으로 표현하고 있다. 시뇨리아 광장의 건축물에 완벽하게 부합하는 이 작품은 우피치 궁의 정면부의 색채와 완벽한 조화를 이루고 있다.

# 이탈리아식 정원

1550~1600년

## 동굴과 미로 사이

16세기 후반 전 유럽에 새로운 예술 '장르' 가 등장했다. 그것은 놀라운 볼거리, 파빌리언, 조각, 분수, 가짜 동굴로 가득 찬 정원이다. 자연과 예술, 문학적 사고와 기술적 요소, 놀라운 조각과 이국적인 미로 사이의 연속성을 추구하면서 르네상스 양식의 정원은 놀라움을 주는 비밀스러운 장소가 되었다. 이것의 시작은 만토바의 팔라초 테로 줄리오 로마노는 페데리코 곤차가를 위한 '비밀의' 정원을 제작했으며, 식물로 둘러싸인 독립적인 장소로 기획되었으며 모자이크 장식, 가짜 동굴, 『변신 이야기』를 소재로 다룬 프레스코화로 장식되어 있다. 이곳에서부터 유럽에 정원 문화가 퍼져나갔다. 이러한 사실은 파리 튈르리 정원의 '동굴' 을 위해서 팔리쉬의 도기를 사용한 장식이나 뮌헨의 바이에른 군주들의 거주지를 위한 그로텐호프, 잘츠부르크의 문 근처에 있는 마르쿠스 시티쿠스 주교의 빌라에 있는 재미있는 물에 대한 스케치, 밀라노의 라이나테의 빌라를 위한 피로 비스콘티의 연못, 그리고 후에 마지오레 호수의 벨라 섬 위에 있는 보로메오 팔라초의 놀라운 동굴과 같은 실례를 통해서 알 수 있다. 무엇보다도 이탈리아 중부에서 가장 중요한 기획은 '이탈리아식 정원' 의 건축적인 형태를 정의하면서 이루어졌다. 예를 들면 바티칸의 정원들을 위해서 건축가였던 피로 리고리오는 피우스 4세를 위한 '집' 들을 지었다. 라치오 지방에서는 커다란 귀족들의 빌라에 정원이 설치되었으며 대표적인 예로는 카프라롤라에 비뇰라가 건설한 파르네세 빌라, 보마르초의 '성스러운 숲' 이 있으며 이들은 이탈리아의 매너리즘 양식 정원을 대표하는 중요한 작품이다. 이보다 더 중요한 것은 빠르게 국제적으로 알려진 피렌체의 메디치 가문의 저택 공원들로, 피티 궁의 새로운 언덕 옆에 조성된 보볼리 정원이 대표적인 예이다.

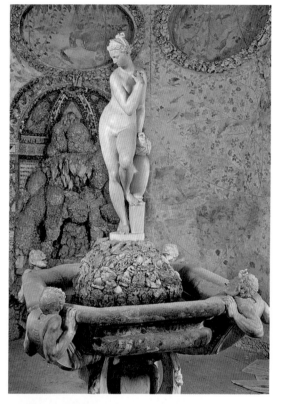

잠볼로냐, 〈동굴의 베누스〉, 1575년경, 피렌체, 보볼리 정원
보볼리 정원에 있는 부온탈렌티의 동굴 내부는 놀랍고 매력적인 풍경이 펼쳐져 있다. 또한 분수 위에 떠 있는 것처럼 묘사된 잠볼로냐의 베누스는 고전 조각 작품을 모델로 참조했지만 매너리즘의 미적 사고를 따라 비틀어진 허리가 강조되어 있다.

잠볼로냐, 〈아펜니노〉, 1580년, 프라톨리노, 빌라 메디치
잠볼로냐가 조각한 114미터의 높이를 지닌 아펜니노는 프라톨리노에 있는 빌라 메디치의 작은 호수 위에 있다. 이는 당시 빌라의 정원 곳곳에 숨겨져 있던 여러 놀라운 작품 중에서 유일하게 남아 있는 것이다. 잠볼로냐는 매너리즘의 영혼을 천재적인 방식으로 해석했다. 그는 자연과 예술의 대화, 고대와 근대의 대화를 통해 양식을 지성적으로 통제하고 지배할 줄 알았다.

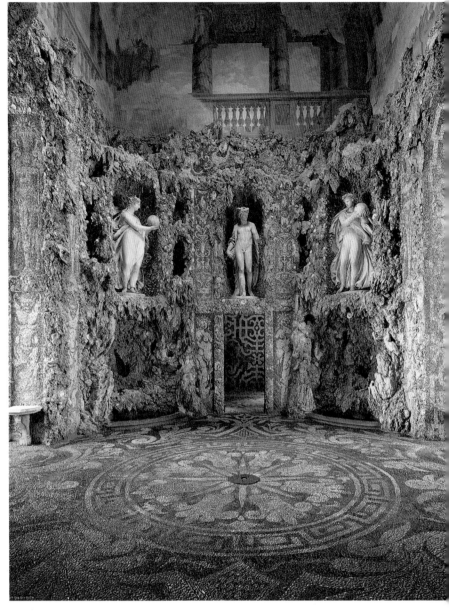

〈님페움〉, 16세기 말, 라이나테, 빌라 리타

피로 1세 비스콘티 보로메오은 메디치 가문의 빌라들의 영향을 받아서 1585년 당시 농지였던 라이나테에 새로운 기능을 부여하기로 했다. 그는 건축가, 조각가, 화가들에게 같이 일을 맡겼으며 이중에는 카밀로 프로카치니, 모라조네가 포함되어 있었고 곧 라이나테는 새로운 유희의 장소가 되었다. 팔라초의 건축적인 작업 외에도 피로 1세는 1585년부터 1589년까지 이 〈님페움〉을 제작하게 했고 이는 이탈리아 북부의 대표적인 작품으로 남았으며 물을 사용한 다양한 시도와 풍부한 장식을 지니고 있다.

베르나르도 부온탈렌티, 〈큰 동굴〉, 1583–1588년, 피렌체, 보볼리 정원

베르나르도 부온탈렌티가 피렌체의 보볼리 정원에 제작한 '동굴'의 입구는 자연의 작품과 조각가의 설계가 만들어내는 모호함이 잘 표현된 대표적인 실례이다. 눈에 거슬리는 부분은 허구적인 거친 바위이며 내부에 부온탈렌티는 미완의 미켈란젤로의 네 점의 〈죄수들〉을 배치했다. 마치 그 자체로 재료가 꿈틀거리는 것처럼 보인다.

## 명작 속으로

**잠볼로냐**
머큐리 / 1564-1565년
피렌체, 바르젤로 국립박물관

**아드리안 드 브리스**
머큐리와 쿠피도 / 1596-1599년
아우크스부르크, 막시밀리안 황제 박물관
모리츠플라츠의 분수를 위한 청동 원작 그룹

르네상스 시기의 고전적인 모델을 사용한 작품의 가장 명료한 실례였던 이 작품은 매우 섬세하고 규모가 작은 청동 작품이다. 이 작품은 고전의 실례에서 벗어나 기술적이고 혁신적인 면에서 매너리즘 시기의 대표적인 청동 조각상이 되었다. 지성적인 미술 애호가를 위해서 제작한 이 작품은 조각가들에게 새로운 도상학적 해설과 기법, 형태에 대한 새로운 자극을 주었으며 작은 청동 작품에 생각을 담은 전성기와 후기 르네상스 조각의 실례가 되었다. 잠볼로냐의 〈머큐리〉는 조각분야에서 국제주의 매너리즘의 상징이 되었다. 동세는 왼발을 딛고 오른 손가락을 위로 향하고 있으며, 매우 날씬한 체구에 간결하고 매끄러운 표면으로 인해 뒤틀린 자세의 신체는 거의 부자연스럽게 변형된 것처럼 보인다

이러한 흥미로운 기교는 새로운 자세와 '사고'가 반영된 것으로 보이며 이 작품은 이미 황혼기에 들어선 르네상스 시대의 걸작이 되었다. 청동 기념 조각의 섬세한 수직성은 국제주의 매너리즘에 있어 잠볼로냐의 제자였던 플랑드르 지방의 조각가 안드리안 드 브리에에 의해 루돌프 2세의 시대에 프라하에서 매우 뛰어난 방식으로 발전되어 새로운 예술적 시대를 열었다.

들어 올린 손가락은 아마도 레오나르도의 영향을 받은 것으로 보이며 형상에 균형을 잡고 있다.

머큐리의 전형적인 도구인 뱀이 감싸고 있는 지팡이는 조각 작품의 수직성을 강조하고 있다.

흉부의 방향이 토르소를 강조하고 있으며 이는 매너리즘의 '뱀의 동세'를 담고 있다.

완벽한 균형은 각 부분의 '대비'를 통해서 고전성을 강조한다.

발끝으로 서 있는 모습은 매너리즘의 대표적인 전형으로 순수한 예술적 기교이다. 머큐리는 한 줄기 바람에 몸을 맞기고 있다.

들어 올린 손은 그의 스승인 잠볼로냐의 머큐리 모델의 규범에 대한 드 브리에의 관심이 반영되어 있다.

머큐리는 상업을 보호하는 신이다. 16세기의 아우크스부르크처럼 부유한 부르주아와 상인의 도시에서 머큐리에 대한 존경을 담은 상징적인 의미는 매우 명료하다.

도시의 분수를 위해서 제작한 이 조각상은 후기 르네상스 시대의 가장 우아한 작품 중의 하나이다. 드 브리에의 모델을 주조한 것은 볼프강 네이하르트였다.

에로스가 신고 있는 날개 달린 신발 끈을 잡고 있는 쿠피도는 머큐리의 신체가 만들어내는 동세와 반대로 배치되어 있으며 두 형상이 만들어내는 동세는 원을 그리고 있다.

# 베네토 지방의 빌라

## 1542~1570년

### 팔라디오 추종자들의 뛰어난 재능

16세기부터 18세기 까지 베네토 지방의 빌라 건축은 전성기를 맞이했으며 르네상스 시대부터 바로크, 로코코에 이르기까지 많은 건축가, 화가, 조각가들이 일했다. 베네토 지방의 빌라들은 매우 특별한 '장르' 였으며 대표적인 건축가로는 천재로 알려졌던 안드레아 팔라디오가 있다.

'베네토 지방의 빌라 문명' 을 만들어낸 이 건축물들은 팔라디오가 일을 시작하기 이전이었던 16세기 중반부터 제작되었다. 이 빌라들이 모두 뛰어난 작품이었던 것은 아니지만 비첸차의 건축물들은 이 장르의 특징이 되었다. 팔라디오는 여러 팔라초, 아치, 교회, 다리, 수도원, 극장, 공공건물을 기획했을 뿐만 아니라 매우 뛰어나고 독창적인 건축물의 유형인 '사람이 사는 빌라' 를 기획했다.

그러나 이 작품들을 주의깊이 들여다보면 팔라디오가 빌라를 위한 하나의 건축모델을 만들어낸 것이 아니라 자신이 발견한 여러 방식을 적용시켜 각각 다르고 새로운 빌라들을 기획했다는 사실을 알 수 있다. 도시의 문, 시골의 열린 공간, 평원 혹은 언덕, 낮고 끝없이 펼쳐진 파다나 평원, 산이 보이는 풍경 속에서 베네토 지방에 팔라디오가 설계한 빌라는 각각 서로 다를 뿐만 아니라 서로 다른 특징으로 인해서 경이로운 느낌을 전달한다. 각각의 빌라들은 낯설고 특별한 감정을 불러일으키며 편안한 감정을 준다. 비례에 맞추어진 각 부분은 조화로움을 보여준다. 자연과 건축물은 서로 완벽하게 조화를 이루며 부드러운 인상과 평원함을 통해 빌라는 인간이 무엇이든지 생각할 수 있는 여유를 제공하고 아름다운 삶을 즐기고 시간과 계절이 의미를 지닐 수 있는 장소로 태어났다.

안드레아 팔라디오, 빌라 에모, 1558-1564년, 판졸로 디 베데라고
카스텔프랑코 베네토에서 멀지 않은 농경지에 위치한 빌라 에모는 팔라디오가 기획한 가장 우아한 건물 중 하나이다. 건축가는 아치와 볼트로 이루어진 지붕이 있는 긴 회랑을 설계할 수 있었기 때문에 매우 만족해 했다. "이를 통해서 지붕을 가진 꾸밀 수 있는 공간을 만들수" 있었기 때문이다. 빌라는 개인 소유로 남았지만 지금까지 매우 잘 보존되어 있다. 건축적인 특징으로 정면부에 가짜 프로나오스(주랑현관의 전실-옮긴이)를 만들 수 있었으며 이 공간은 계단이 아닌 경사로를 통해서 건물과 주변 공간을 연결하고 있다. 산책할 수 있는 측면의 회랑은 중앙에 배치된 방으로 연결되어 있다.

안드레아 팔라디오, 로톤다의 평면도와 입면도, 『건축사서』, 베니스, 1570년
『건축사서』의 후편이 베니스에서 출판되었다. 당시 어떤 건축 서적도 팔라디오가 집필한 서적의 풍부한 도판과 자세한 이론을 따라올 수 없었다. 이 책에서 빌라 건축을 다룬 부분은 팔라디오가 기획하고 실현한 예들을 다루고 있으며, 건축물을 장식하고 있는 조각상과 프레스코에 대한 설명이 실려 있다. 하지만 팔라디오는 자신의 작품을 설명하고자 했던 것이 아니라, 간결하고 명료하게 동료 건축가들에게 충고 하고자 했다. 무엇보다 책상에 앉아서 작업하는 것보다 현장을 직접 보고 기획해야 한다는 점을 강조하고 있다.

안드레아 팔라디오, 빌라 바도에르, 1556년, 프라타 폴레시네
비첸차, 브렌타, 마르카 트레비자나 근교의 자연 경관에 비해 폴레시네 지역에는 많은 투자가 이루어지지 않았으며 적은 수의 빌라가 지어졌다. 여러 빌라들 사이에서 이 건축물은 팔라디오의 명작 중의 하나로 꼽힌다. 프라타 폴레시네의 중심에 지어진 빌라 바도에르는 앞에 넓은 공간을 가지고 있지 않지만 뒤편에 넓은 농경지가 펼쳐져 있다. 팔라디오는 정면부 주변에 낮은 구획벽을 설치했으며 정면부 양측면에 아치가 있는 두 공간을 배치했다. 세 부분으로 구획된 계단은 두 개의 분수가 배치된 앞부분의 타원 모양의 광장으로 이어지고 있다. 이런 '도시 기획적인' 구상은 후에 설계한 베르니니가 성 베드로 대성당의 타원형 광장을 상기시킨다. 6개의 이오니아식 기둥으로 이루어진 정면부의 회랑 위에 삼각형 모양의 팀파눔이 기념 건축물 같은 느낌을 만들어낸다. 이 건물은 현재 시의 소유로 관람객의 방문을 받고 있다. 귀족이 생활하던 공간뿐만 아니라 반지하에 있는 부엌과 다른 기능을 지닌 여러 일상 공간도 방문할 수 있다.

**파올로 베로네세**
가나의 결혼식 / 1562-1563년
파리, 루브르 박물관

빌라 바르바로의 방들에 걸린 종교적인 이미지에서 아름다운 여자 아이와 건장한 남자들, 아름다운 풍경을 만날 수 있다. 파올로 베로네세는 어떻게 종교화에 즐거운 감정을 극적으로 전달할 수 있는지 알고 있었다. 이 작품은 〈가나의 결혼식〉이라는 매우 규모가 큰 작품으로 1562-1563년 사이에 산 조르조 마조레의 식당을 위해서 제작한 것으로 오늘날 루브르 박물관에 소장되어 있다. 수많은 사람들이 고전적인 건축물 속에서 모습을 드러내고 있다. 성서의 이야기와 관련된 등장인물들이 중앙에 위치해 있지만 주변에 있는 사람들은 동시대인의 복장과 이교도의 복장을 하고 축제를 즐기고 있다. 사실 이중 몇몇 인물들은 베네치아의 몇몇 초상화에서도 관찰할 수 있다. 중앙에 보이는 네 사람의 연주자들은 베로네세 자신, 틴토레토, 야코포 바사노, 티치아노이며 티치아노는 콘트라베이스의 활을 들고 서 있다. 1560년대에 베로네세가 성서에 등장하는 '저녁식사'를 부드럽고 흥미롭게 해석한 것은 여러 사람들의 동의를 받았지만 후에는 종교 재판의 비판 대상에 포함되는 등 부정적인 평가와 비판을 받았다.

베로네세는 배경에 팔라디오 양식의 베네치아 건축물을 배경으로 사용했다. 건축에 대해서 베로네세는 다른 여러 사람의 도움을 받은 것으로 보이며 이 중에는 그의 형제였던 베네데토가 있었다.

큰 규모에 복잡한 구도를 지닌 이 작품은 베네치아의 산 조르조 마조레에 있는 베네딕토회 수도원의 식당을 장식하기 위해서 그려진 것이다. 베네치아의 아카데미 갤러리에 있는 〈레위의 집에서의 연회〉와 같은 베로네세가 그린 다른 '식사'를 다룬 작품에서 볼 수 있는 것처럼 이 그림 역시 화가의 창조적 환상이 담긴 귀족적인 축제를 소재로 다루고 있다.

그림의 세부를 꾸미기 위해서 식탁과 하인들의 손에서 금속 접시, 자수로 장식된 식탁보, 비싼 은주전자와 같은 여러 가지 귀중한 물건을 관찰할 수 있다.

결혼식에 초대받은 사람 중에는 성서의 주인공들이 포함되어 있다. 그림의 중앙에 예수와 성모 마리아가 묘사되어 있다. 하지만 당시의 의상을 입은 동시대의 사람들이 함께 묘사되어 있으며 이는 당시 코스모폴리탄처럼 여러 문화가 조우하는 베네치아의 모습을 전해준다.

331

# 베네치아의 팔라디오

1554~1580년

## 성숙한 노년의 작품들

1570년 11월 1일 안드레아 팔라디오는 비첸자의 백작이었던 자코모 안가로노에게 헌정한『건축론』의 집필을 마쳤다. 이 책은 문학적인 언어로 꾸며진 것은 아니지만 건축의 기초에 대해 충실하게 설명하고 있으며 이론적이기 보다는 매우 실용적인 내용을 담고 있는 근대의 가장 중요한 건축서가 되었다.

팔라디오는 이미 오래 전부터 당대 지성인들과 당시 국제 사회에서 잘 알려진 사람들과 알고 지냈다. 1566년 그는 피렌체의 소묘 아카데미의 일원으로 선출되었고, 토리노의 사보이아 가문의 엠마누엘레 필리베르토의 초대를 받았다. 또 프로방스에서 연구를 하기도 하고 볼로냐에 있는 산 페트로니오 바실리카는 그에게 파사드를 완성하기 위한 기획안을 요청하기도 했다.

하지만 팔라디오는 아직도 몇 년간 비첸자의 건축가였다. 바실리카 건물이 천천히 완공되어 가는 동안 팔라디오는 카피타나토 로지아가 있는 데이 시뇨리 광장의 앞부분을 기획했으며 코린트식 기둥을 사용해서 '거인들의 오더'를 표현하는 데 성공했다.

1570년에 산소비노가 세상을 떠나자 팔라디오는 베네치아의 공식 건축가로 임명되었고 베네치아로 이주했지만 이곳에서 팔라디오는 예기치 못한 저항에 마주쳤다. 그의 리알토 다리와 팔라초 두칼레의 '근대적인' 기획은 종종 실현되지 않았다. 그는 종교 건축물과 관련해서도 여러 가지 작업을 맡았다. 그는 비냐의 산 프렌체스코 교회의 파사드, 후에 아카데미에 포함된 카리타 학교의 중정을 기획하고 건설했으며 이후에도 종교 건축물에 대한 주문이 밀려들었다. 그는 지우데카의 지텔레 수도원, 산 조르조 마조레의 수도원과 교회를 합치는 일, 레덴토레 교회의 건설, 1576년 페스트가 도시를 쓸고 지나간 이후에 세워진 시민들의 봉헌 신전을 기획하는 일을 맡았다.

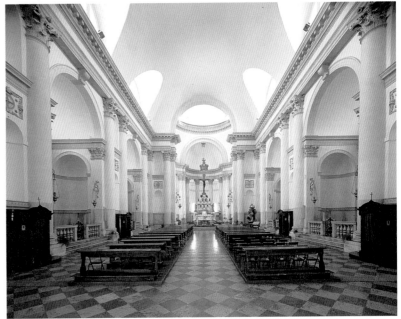

**안드레아 팔라디오**, 레덴토레 교회, 위 교회의 측면, 아래 교회의 내부, 1576-1577년, 베네치아
이 교회는 1576년 페스트가 휩쓸고 지나간 후에 베네치아 시의 주문을 받아서 기획되었으며 매우 짧은 기간에 완공되었다. 이는 르네상스 후기에 이탈리아의 종교 건축물의 가장 뛰어난 작품 중의 하나로 남았다. 교회의 앱스 부분의 양 측면에는 가는 탑이 꾸며져 있다. 매년 레덴토레 축제(구세주 그리스도를 위한 축제) 기간에 신자들은 여러 척의 배를 이어 지우데카 운하를 가로지르는 다리를 만든다. 이 운하는 당시 베네치아에서 가장 배들이 붐비는 곳이기도 했다.

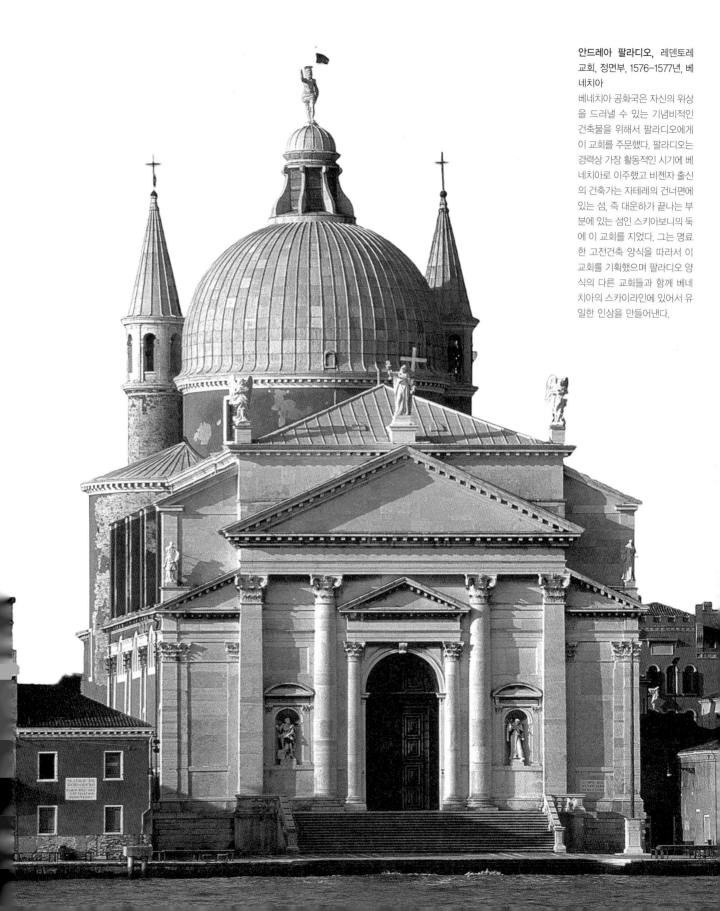

안드레아 팔라디오, 레덴토레 교회, 정면부, 1576–1577년, 베네치아

베네치아 공화국은 자신의 위상을 드러낼 수 있는 기념비적인 건축물을 위해서 팔라디오에게 이 교회를 주문했다. 팔라디오는 경력상 가장 활동적인 시기에 베네치아로 이주했고 비첸자 출신의 건축가는 자테레의 건너편에 있는 섬, 즉 대운하가 끝나는 부분에 있는 섬인 스키아보니의 둑에 이 교회를 지었다. 그는 명료한 고전건축 양식을 따라서 이 교회를 기획했으며 팔라디오 양식의 다른 교회들과 함께 베네치아의 스카이라인에 있어서 유일한 인상을 만들어낸다.

# 티치아노의 노년기

### 1570~1576년

## 붓과 '손가락으로 문지른 흔적'

1570년 이후에 80살이 넘은 티치아노는 풍부한 감정으로 인간적이고 고통스러운 명상에 빠져들었다. 친구였던 야코포 산소비노가 1570년 세상은 떠나자 이 나이 든 거장은 더욱 고독해졌지만 계속해서 베네치아의 공식 화가의 지위를 지니고 있었다. 사물의 경계는 풀어지고 극적인 효과는 강렬한 색채 대비를 통해 표현되었다. 종종 화폭을 손가락으로 문질러 붓을 대신하기도 했다. 점차적으로 시력을 잃어갔지만 거장은 여전히 힘이 넘쳤으며 분명한 것은 그의 회화적 양식이 그가 살았던 시대를 앞서갔던 점이다. 티치아노의 노년기 마지막에 주문 받은 작품은 주로, 제자들이 제작했으며, 그는 자유로운 소재로 작업하여 노년의 새로운 회화 세계로의 이행을 보여준다. 빈의 미술사박물관에 보관되어 있는 〈님프와 목동〉은 조르조네의 고전적인 테마를 새롭게 해석한 작품으로 남아 있으며 〈면류관을 쓴 그리스도〉는 밀라노에서 삼십 년 전에 다루었던 그림의 양식을 새롭게 다루고 있고, 〈타르퀴니오와 루크레치아〉는 1511년 파도바에서 그렸던 프레스코화인 〈질투심을 지닌 남편의 기적〉을 상기시킨다. 1576년 2월 27일에 티치아노는 펠리페 2세에게 비용이 아직 지불되지 않았다는 내용이 담긴 마지막 편지를 보냈다. 여름에 베네치아에는 페스트가 발생해 비리 그란데에 있던 화실은 비워졌다. 티치아노의 조수와 제자들은 페스트를 피해서 베네치아를 떠났고 오라치오는 나병으로 세상을 떠났다. 티치아노가 그린 마지막 작품은 개인적이고 자전적인 요소가 담겨 있는 〈피에타〉로 오늘날 아카데미 갤러리에 보관되어 있다. 화가는 이 작품이 자신의 묘지를 장식하기를 원했다. 티치아노는 1576년 8월 27일 세상을 떠났지만 페스트로 인한 것은 아니었고 페라리 바실리카에 안치된 그의 묘에는 매우 간단한 묘비명이 적혀 있다.

티치아노, 〈수집상 야코포 스트라다의 초상〉, 1567년, 빈, 미술사박물관

1560년대 중반에 제작된 이 그림은 화가의 노년기에 작업한 것으로 자유로운 색채의 사용과 형상의 새로운 배치가 그 특징이다. 이 그림에서는 초상의 주인공의 인물인 야코포 스트라다의 모습에서 뿐만 아니라 세부의 묘사에서도 생동감을 느낄 수 있다. 특히 실내의 전경은 흉상 조각과 같은 유적, 작은 조각상, 수집가가 들고 있는 조각상과 배경에 보이는 책과 같은 여러 물건들로 채워져 있다.

티치아노, 〈면류관을 쓴 그리스도〉, 1572–1576년, 뮌헨 알테 피나코테크

이 그림은 약 삼십 년 전에 밀라노의 산타 마리아 델레 그라치에 교회를 위한 작품의 구도를 새롭게 재해석하고 있으며 현재 루브르 박물관에 보관되어 있다. 이 작품은 화가의 노년기에 작업한 연작 중의 하나로 죄 없는 사람의 쓸쓸함을 표현하고 있다. 이 그림의 소재는 〈그리스도의 수난, 성 세바스티아노의 순교〉처럼 종교적이며, 〈마르시아의 처벌〉처럼 신화적이고, 〈타르퀴니오와 루크레치아〉처럼 역사적이다. 하지만 시적인 해석과 서술적인 표현 기법은 이 작품들에 공통점을 부여하고 있다. 권력을 지닌 사람들이 가하는 폭력과 그것을 당해야만 하는 힘없는 사람들의 무능함과 고통을 소재로 티치아노는 새로운 표현 방식을 시도하고 있다.

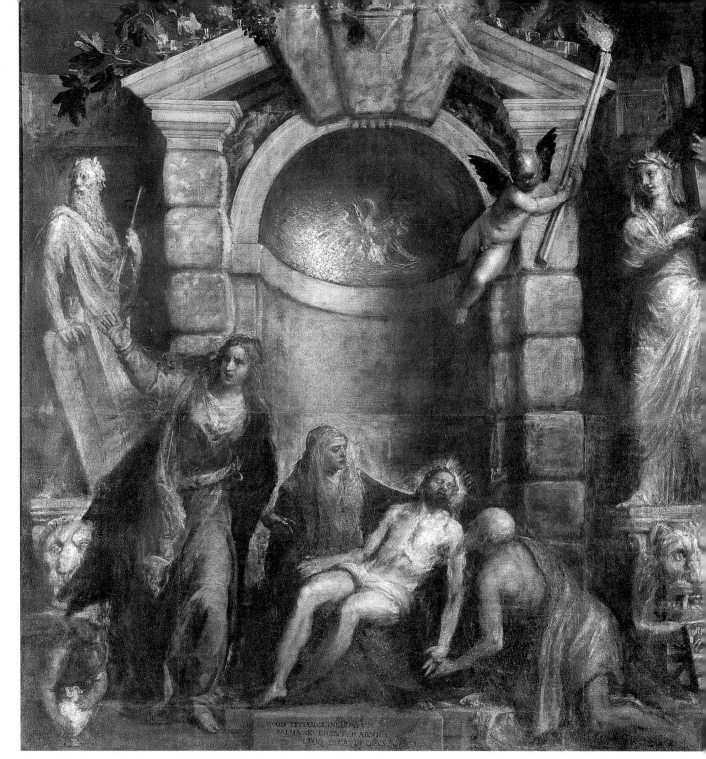

**티치아노, 〈피에타〉, 1576년경, 베네치아, 아카데미 갤러리**
〈피에타〉는 팔마 일 조바네에 의해서 완성되었다. 그는 티치아노의 수업을 지속적으로 들었던 제자였다. 하지만 그 역시 나이 든 거장의 곁에 머물렀음에도 흐릿하고 불분명한 빛, 잔혹한 시처럼 다가오는 색채의 처리를 통한 형태의 부정에 바탕을 둔 티치아노의 혁신적인 면을 소화하진 못했다. 이 극적인 작품은 고독하고 외로운 '레퀴엠'으로 남았고 이전에 미켈란젤로가 제작하다 완성하지 못했던 〈론다니니 피에타〉처럼 예술과 예술가의 고독한 관계를 다룬 명작으로 남아 있다.

## 예수회의 양식

1560~1590년

### 검소함과 명료함

반종교 개혁과 밀접한 문화적인 현상 중의 하나는 가톨릭 교회의 구조에 새로운 에너지를 부여하려는 목적으로 생겨난 새로운 종교적 수도회의 등장이었다. 이러한 수도원의 일부는 교육적인 특징이 강했고 가톨릭 교회는 교회가 글을 모르는 사람들에게 소홀했다는 비판을 만회하고자 했다. 몇몇 수도회는 새로 발견된 땅에 선교사를 파견 했는데 이는 종교 개혁의 여파로 가톨릭을 믿는 새로운 민중을 예비하기 위한 것이었다. 어떤 수도회의 경우에는 예수회의 경우처럼 권력 구조에 편입되어 믿음을 전파하는 데 중요한 역할을 하기도 했다. 새로 등장한 종단의 이상과 요구로 새로운 건축 유형과 이미지가 발전하기 시작했으며 바로크 미술을 이해할 수 있는 중요한 자료로 남아 있다. 야코포 비뇰라가 1580년대에 기획한 제수 교회는 복잡한 세부 장식을 떠나 간단명료하고 명확한 종교화의 규칙을 따른 회화와 건축을 대안으로 제시했다. 이러한 문화적인 상황 속에서 엄격한 추기경들의 초상화를 그렸던 시피오네 풀초네의 작품은 티치아노의 초상화와 대비를 이루며 로마의 문화적인 상황에서는 높이 평가 받지는 못했다. 티치아노의 작품이 생동감 넘치고, 사실적이며, 순간적인 모습을 포착하고 인물의 자세를 흥미롭게 묘사하고 있는 반면 시피오네 풀초네의 그림은 조용하고 정돈된 느낌, 고요한 이미지를 통해서 시간에서 벗어난 듯한 모습을 묘사하고 있다. 예수회와 관련된 화가들은 매우 짧은 시간 동안 변화 없이 자신만의 표현을 고수하며 그림을 그렸다. 마르케 지방 출신의 페데리코 바로치는 16세기의 거장들의 회화적 특징과 17세기 카라치 형제에서 루벤스로 이어지는 새로운 회화적 표현 사이의 가교 역할을 담당했다. 그는 우르비노의 회화적 양식과 라파엘로, 코레조의 회화적 양식을 베네치아의 따뜻한 색채에 대한 취향을 통해서 발전시켜 나갔다.

**야코포 주키, 〈성 조르조 마뇨의 미사〉, 1572~1575년, 로마, 산티시마 트리니타 데이 펠레그리니 교회**
후에 토스카나 대공이 된 메디치 가의 페르디난도 추기경이 주문한 산티시마 트리니타 교회의 이 제단화는 성찬의 의례라는 반종교개혁의 중요한 소재를 다루고 있다. 주키는 비둘기의 모습으로 등장한 성령이 성 그레고리오 마뇨의 머리 위에 있는 모습과 그리스도의 성체 성사를 통해 삼위일체라는 종교 교리를 다루고 있다. 하지만 이 작품은 트리엔트 공의회의 결과로 종교화가 가져가야 할 단순 명료한 기술 원칙에서 벗어나 있다.

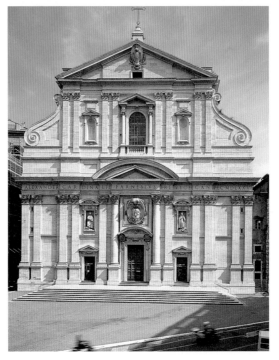

**야코포 비뇰라, 제수 교회(예수회 교회), 외부, 1568년경, 로마**
제수 광장을 마주보고 있는 이 교회는 트리엔트 공의회의 입장을 대변하고 있기 때문에 미술사에서 매우 중요한 역사적인 변화를 가져온 것으로 평가받고 있다. 이 교회는 하나의 주랑을 가지고 있으며 이를 통해서 신자들의 관심이 제단과 종교적인 의례에 집중할 수 있도록 기획되었다. 제수 교회는 전 세계에 퍼져 있는 다른 예수회의 교회 건축 모델이 되었다.

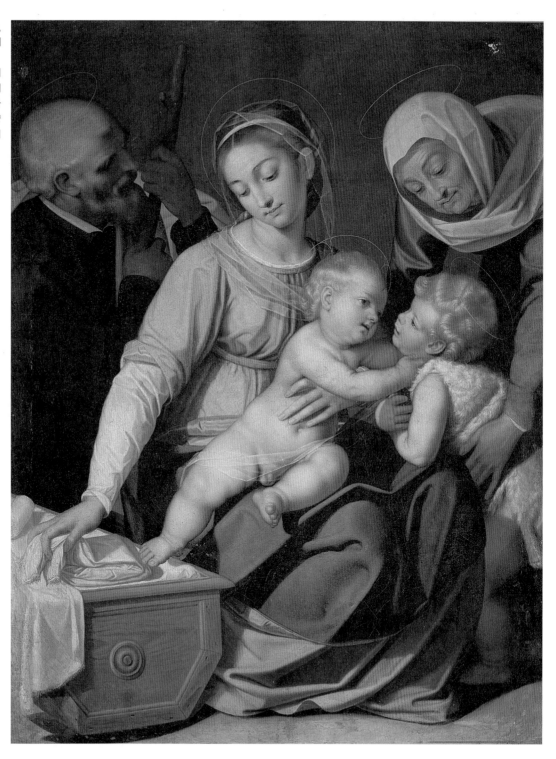

**시피오네 풀초네, 〈성가족〉, 1588–1590년, 로마, 보르게제 미술관**

시피오네 풀초네의 작품들은 예수회의 교리에 충실했으며 16세기의 안드레아 델 사르토, 프라 바르톨로메오의 작품에서 영향을 받아 차가운 시선과 감정이 교감하고 있다.

## 펠리페 2세의 스페인

1556~1598년

### 에스코레알과 황혼의 첫 번째 흔적

스페인에서 펠리페 2세의 긴 재위기간(1556-1598) 동안에 규모가 큰 에스코리알 궁전의 예술가들은 활발하게 활동했다. 1563년부터 건축가인 후앙 바우티스타 톨레도의 감독 아래, 후에는 그의 제자인 후앙 데 에레라가 건설한 산 로렌초 수도원은 다양한 기능에 따라 다채로운 예술적 작업으로 가득 차 있다. 이 건물은 칼 5세와 그의 부인의 무덤을 위해서 제작되었으며 전체적인 구성은 수도원, 도서관, 콜레지오로 이루어 졌으며 이 공간은 옆 건축물의 배치 기준이 되었던 바실리카의 옆에 놓여 있다. 이 외에도 스페인의 군주들이 종교적 건축물에 후원자인 '군주의 집'을 짓는 습관에 따라 펠리페 2세는 자신을 위한 건축물을 건설하게 했으며 그의 가족들이 바실리카 주변에 머물 수 있도록 만들었다. 무엇보다도 다양한 기능과 여러 기획에도 불구하고 이 종합적인 구성은 매우 통일적인 성격을 지니고 있으며 대칭적인 건물의 배치와 엄격한 선을 특징으로 가지고 있다. 건축적인 관점에서 보자면 에스코리알 궁전은 고전적인 조형언어를 매우 엄격하게 적용하고 있으며 세부적인 장식을 배제하고 있다. 균형, 통일성, 장식의 원칙에 따라 기획된 에스코리알 궁전은 16세기 후반 스페인 건축의 특징인 이성적이고 종합적인 면과 오라토리오 회의 이상을 잘 표현하고 있다. 실내장식에 있어서, 특히 바실리카의 내부에서, 군주는 성물과 이미지에 대한 사용을 둘러싼 트리엔트 공의회의 규범을 엄격하게 적용하게 했다. 천장의 프레스코화와 에스코리알 바실리카의 제단화는 반종교개혁의 관점을 반영하고 있으며 이를 통해서 당시의 미적 규범과 가톨릭 신앙의 가장 중요한 원칙을 명료하고 효과적으로 전달하고 있다.

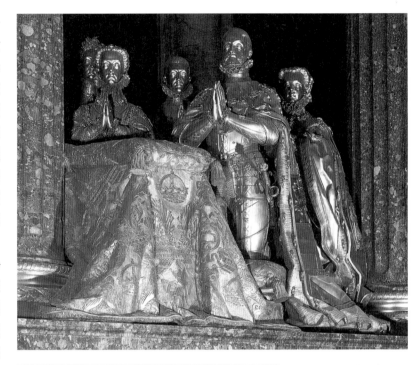

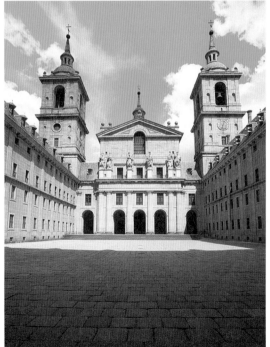

후앙 데 에레라, 산 로렌초 수도원, 1563-1585년, 에스코리알 왕실, 종교, 무덤 기념비, 문화, 정치가 복합적으로 얽혀서 수도원은 여러 가지 사회적 기능을 가지게 되었다. 그 결과 후앙 바우티스타 데 톨레도가 수도원을 기획하고 시공한지 일 년 후인 1564년에 이미 바실리카를 판테온으로 변경하려 했던 펠리페 2세의 결정으로 설계가 변경되었다.

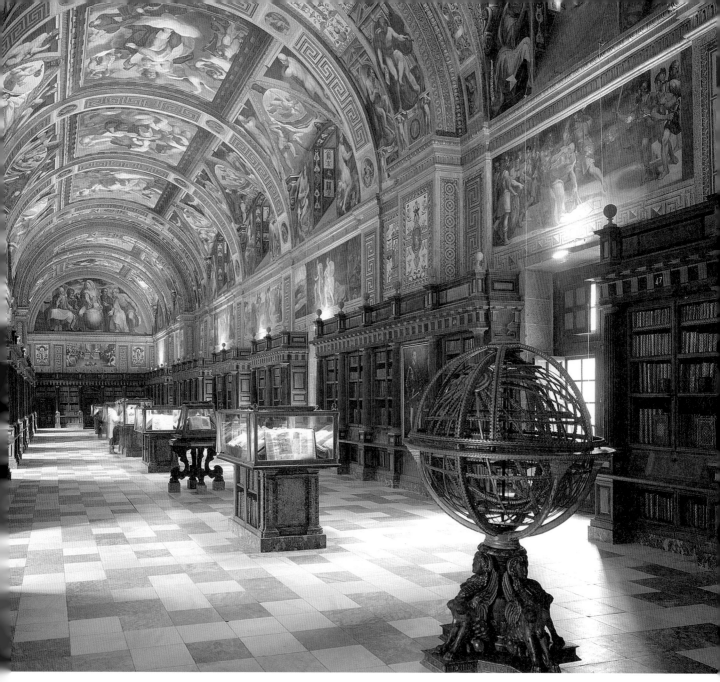

**폼페오 레오니, 〈펠리페 2세와 가족의 금 조각상〉, 1592-1598년, 에스코리알 바실리카, 메요르 예배당**
에스코리알 바실리카의 내부의 사제석이 있는 곳에서 무릎을 꿇고 기도하고 있는 펠리페 2세와 그의 가족의 조각상을 관찰할 수 있다. 이는 카를 5세의 마지막 희망이 반영되어 있는

것이다. 카를 5세는 자신의 무덤이 성서에 등장하는 〈동방박사의〉 방문처럼 묘사되기를 원했다. 펠리페 2세는 마치 아버지와 같은 모습으로 묘사되기를 원했다. 고전적인 양식과 재료는 조각가의 뛰어난 재능을 여과 없이 보여주고 있으며 이는 여러 인물의 배치에서도 관찰할 수 있다.

도서관, 1563-1585년, 에스코리알 산 로렌초 수도원
실내 장식을 주문한 여러 화가 중에는 이탈리아 화가 펠레그리노 티발디가 포함되어 있었다. 그는 1586년부터 1595년까지 에스코리알에서 일했다. 그는 미켈란젤로의 영향을 받아 매너리즘 양식을 바탕으로 작업했고 영웅적인 모습으로 인간을 묘사했다. 미켈란젤로의

영향은 천장을 장식하고 있는 그림에서 잘 관찰할 수 있다. 그의 영향은 근육을 가진 인간의 인물 묘사와 자세뿐만 아니라 천장에 각 부분의 이미지를 배치하기 위한 구획에서도 관찰할 수 있는데, 이는 피렌체 출신의 예술가였던 미켈란젤로가 시스티나 성당 천장 벽화의 구획을 모델로 작업한 것이다.

# 엘 그레코

1541~1614년

## 용감한 혁신의 시대

스페인은 가톨릭에 대한 매우 열정적인 목소리를 냈으며 로욜라의 성 이그나시오와 아빌라의 성녀 테레사처럼 여러 사람들이 조직적인 역할을 맡았고 신비주의를 설파하면서 문학과 예술 분야에서 새로운 장을 열었다. '황금시대' 처럼 놀라운 발전을 보여주었던 스페인 문화의 회화 분야에서 천재적인 화가였던 엘 그레코로 알려진 도메니코스 테오토코폴로스가 등장해서 새로운 창조적인 시도가 시작되었다. 그는 크레타 섬에서 태어나 36살이 되었을 때 톨레도로 이주했으며 베네치아와 로마를 오가면서 회화 세계를 발전시켰다. 그는 이 도시에서 전성기 르네상스 거장인 티치아노, 미켈란젤로, 틴토레토와 같은 화가들의 작품을 접했다. 무엇보다도 이탈리아에서 그가 그린 그림들은 열정, 감정, 격정적인 느낌을 상기시키며 스페인으로 이주한 후에 이러한 감정은 엘 그레코의 작품에 적극적으로 반영되고 있다. 그는 신비로운 느낌, 극적 긴장감, 자신이 속한 사회 문화적 컨텍스트 사이에서 완벽한 정체성을 구현했다. '낯선' 효과와 농밀한 표현은 카스틸리아 지방의 장면에 반영되고 있으며 생동감 있고 극적인 색채의 대비로 표현되어 있다. 엘 그레코는 펠리페 2세를 위해서 일했고 에스코리알 궁전의 공방에서 일하기를 원했지만 스페인 국왕의 반응은 차가웠다. 그가 남긴 톨레도의 여러 교회들의 크고 작은 작품들에서는 이탈리아 거장들의 기억이 담겨 있지만 점차 이러한 영향은 화가의 놀랍고, 환상적이고, 환영을 불러일으키는 듯한 창조성으로 대체되고 있다. 16세기에 그다지 문화적 파급력을 지니지 못했던 스페인 회화는 엘 그레코와 함께 국제적인 영향력을 획득하기 시작했다. 그는 작품을 통해 자신의 한계로 나아갔지만 불합리하거나 과장 없이 내면의 균형을 조심스럽게 표현하고 있다. 하지만 당시에 그를 추종하는 화가들은 생겨나지 않았다.

엘 그레코, 〈목동들의 경배〉, 1612-1614년, 마드리드, 프라도 국립미술관
이 그림은 산토 도밍고 엘 안티구오 교회의 납골당을 위해서 제작되었다. 중앙에는 나이든 목동이 성모자 앞에 무릎을 꿇고 앉아 있다. 이는 엘 그레코의 자화상으로 추정된다. 왼편에 청회색 튜닉을 걸친 성 요한이 손을 든 채 묘사되어 있고 성모 마리아는 붉은 색 튜닉을 입고 푸른 망토를 두르고 있다.

엘 그레코, 〈라오콘〉, 1610-1614년, 워싱턴 국립 내셔널갤러리
천재적인 자유로운 표현을 바탕으로 엘 그레코는 노년에 헬레니즘 미술에서 관찰할 수 있는 회화적 표현에 주목했으며 이를 토대로 새로운 작품을 그렸다. 그림 구도의 중앙 부분에 트로이가 아닌 톨레도의 마술처럼 펼쳐진 도시의 전경을 배경으로 말이 그려져 있다.

오른쪽
엘 그레코, 〈엘 소플론〉, 1570-1576년, 나폴리, 카포디몬테 국립박물관
이 그림은 틴토레토와 야코포 바사노의 영향을 관찰할 수 있다. 그림의 소재는 고전 문학 작품인 플리니우스의 『박물지』에서 가져온 것으로 이 작품 속에는 아펠레스의 라이벌이었던 알렉산드리아의 안티필로스의 그림인 〈불에 숨을 불어넣는 아이〉에 대한 설명이 포함되어 있다. 엘 그레코는 아이의 얼굴에 비친 빛의 효과와 손의 명암에 대한 연구를 바탕으로 이 작품을 완성했다.

343

엘 그레코
오르가스 백작의 장례식 / 1586-1588년
톨레도, 산 토메 교회

톨레도에 있는 간소한 교회인 산 토메 교회에 남아 있는 규모가 큰 이 작품은 14세기 초에 일어난 기적의 이야기를 다루고 있다. 오르가스의 백작이었던 피오 기사단의 돈 곤발로 루이즈가 죽었을 때 성 스테파노와 성 아고스티노가 나타나 개인적으로 백작의 장례를 도와주었다. 장례식에 참석한 모든 사람이 하늘에서 천사와 성인들에게 둘러싸여 있는 그리스도의 영광을 목격했다. 역사적이고 문헌학적인 기록은 이 작품의 제작 과정을 명료하게 설명해준다. 1586년 그레코는 이 작품의 주문을 받았으며 화가와 성당 주임 신부 사이에 그림에 대한 계약이 성사되었다. 이 당시 성숙한 작품 세계를 지니고 있던 그레코는 긴 행렬을 독창적으로 묘사하고 있다. 각 부분에서 비잔틴의 이콘에서 유래한 신비주의와 티치아노가 제시한 색채의 사용, 라파엘로와 미켈란젤로의 로마 시절의 그림 구도, 틴토레토와 야코포 바사노의 빛의 마술적인 처리, 매너리즘의 강조된 신체, 그리고 뒤러의 그림 구도까지 관찰할 수 있다. 무엇보다도 '장례식'은 다른 사람의 영향 없이 그린 독창적이고 새로운 주제였다. 엘 그레코는 무엇보다도 검고 엄격한 옷을 입고 있는 신사들의 행렬을 매우 풍부한 표현력으로 묘사했으며 불안한 손의 움직임, 젖은 눈과 같이 불안한 감정을 작품에 담는 데 성공했다. 완벽하게 자신의 것으로 소화한 구도를 통해서 엘 그레코는 회화적 재료와 기법을 지배하고 있으며 이전에 접할 수 없었던 새로운 그림을 그려냈다. 특히 정교하고 세심하게 묘사된 백작의 갑옷에서부터 하늘의 등장인물에서 관찰할 수 있는 투명한 빛의 효과는 매우 인상적이다.

심판자 그리스도는 성모와 성인들로 둘러싸여 있고 이는 미켈란젤로의 〈천지 창조〉를 상기시킨다. 엘 그레코는 로마에 머물던 시기에 이 작품에 관심을 가지고 연구했다.

그림의 중앙의 천국과 땅 사이에 정지된 느낌의 공간이 펼쳐져 있다. 천사는 백작의 작은 영혼을 가지고 날아오르고 있다. 이 영혼은 마치 품에 안긴 어린 아이처럼 묘사되어 있다. 이런 묘사 방식은 비잔틴 미술의 도상학적 전통을 따르고 있다.

이 그림의 구도는 하늘과 땅을 중심으로 둘로 구획되어 있다. 엘 그레코는 이 구분을 강조하기 위해서 빛, 색채, 인물의 비례, 물감의 농도와 같은 생각할 수 있는 모든 요소를 사용했다. 아래 묘사되어 있는 인물들이 현실적인 느낌을 주는 재질의 특성을 잘 묘사해서 표현되어 있는 반면 위편에 있는 성인들은 신비로운 느낌을 전달하기 위해서 점차 흐릿하게 묘사되어 있다.

전경에 있는 아이는 화가의 아들이자 후에 그의 조수로 일했던 호르헤 마누엘로 추정된다. 그의 모습은 관객과 직접 감정을 교류하기 위해 관객을 주시하고 있는 몇 안 되는 등장인물 중 한 사람이다. 아이는 백작의 시신을 손가락으로 가리키고 있으며 이는 그림의 중앙에 묘사된 그림의 모티프를 강조하고 있다.

# 극장

## 1550~1600년

### 무대로 옮겨진 커다란 건축물

이론가, 화가와 건축가들은 무대 미술에 매력을 느꼈다. 새로운 원근법 적용, 기념비적인 조형물의 설치, 상징적인 사고와 고대 극장과의 비교는 늘 르네상스의 황혼기에 다루어진 문제였다. 사실 이 시기에 연극을 둘러싼 의미심장한 새로운 변화들이 일어나고 있었다. 한편에서는 엘리자베스 여왕이 지배하는 영국에서, 그리고 다른 한편으로는 이탈리아의 궁정에서 클라우디오 몬테베르디에 의해 음악의 멜로드라마가 탄생했다. 16세기 초에 무대 배경을 위해서 화가들이 그림을 그렸다. 건축가였던 발다사르 페루치는 이미 1520년대에 원근법을 소개하는 노트를 완성했다. 회화는 이제 종종 연극 관객의 시점을 가정하고 작품을 완성해 나갔으며 틴토레토와 같은 몇몇 화가는 작은 건축모형이나 무대를 제작하고 조명 효과를 연구하기도 했다. 극장은 순간적인 공간으로 남았다.

**안드레아 팔라디노, 〈올림피코 극장〉, 극장 배경 앞면, 1580-1585년, 비첸자**
팔라디오의 마지막 작품은 비첸자의 성곽 근처에 있는 올림피카 아카데미의 공연을 위한 극장이었다. 극장은 도시의 성벽이 있는 불규칙적인 지반을 파서 제작했다. 천장은 하늘을 흉내 낸 환영이 그려져 있다.

**파올로 베로네세, 〈레위의 집에서의 연회〉, 1573년, 베네치아, 아카데미 미술관**

이 커다란 그림은 산 자니폴로 수도원의 식당을 위한 작품으로 이 소재를 〈최후의 만찬〉처럼 다루고 있다. 이 작품은 1571년 터키와의 전쟁 중에 군대의 거점으로 사용했던 수도원에서 일어난 화재로 소실된 티치아노의 작품을 대체하기 위해서 주문한 것이다. 베로네세는 이 규칙적인 리듬을 만들어내는 실내의 건축적인 요소를 통해서 공간을 표현하고 있다. 팔라디오의 건축적인 아치를 배경으로 '전경'에 연극 공연과 같이 인물들이 전달하는 이야기를 서술하면서 그림에 새로운 생동감을 불어넣고 있다. 이 작품에는 그리스도와 제자들 외에도 성서의 이야기와 연관 없는 여러 인물들이 동시대 복장을 하고 그림의 동세를 만들어내고 있다. 여러 인물들이 성서의 이야기와 연관 없이 묘사되어 있다. 도메니코 수도회의 신부들로 구성된 이단재판소는 이 작품을 받아들이지 않았다. 화가는 가톨릭의 도상학적 규범에서 벗어났다는 죄목으로 재판에 회부되었다.

**틴토레토, 〈성 마르코 유해의 발견〉, 1562–1566년, 밀라노, 브레라 미술관**

라벤나의 의사였던 토마소 랑고네인 구아르디안 그란데의 주문으로 틴토레토는 1548년 〈노예의 기적〉을 그렸던 산 마르코 스쿠올라를 위한 그림을 그리기 위해서 되돌아왔다. 새 연작은 세 점의 그림으로 구성되어 있었고 이 시기는 틴토레토의 경력에 있어서 가장 중요한 순간이었다. 화가가 관심을 가지고 연구했던 원근법에 따라 구성한 '비밀'스러운 공간에 인물들이 배치되어 있다. 틴토레토는 그림의 공간을 그리기 위해서 나무, 천, 밀납을 사용해서 작은 연극 무대를 모델로 제작해서 조명의 효과를 연구했다. 중앙에 배치되어 있던 그림은 밀라노에 보관되어 있으며 그림을 주문한 사람의 모습이 묘사되어 있다. 토마소 랑고네는 성 마르코의 유해 옆에 무릎을 꿇고 있으며 성인의 왼편에 환영처럼 모습을 드러내고 있다.

347

# 베네치아: 르네상스의 황혼

## 1576~1590년

**티치아노가 세상을 떠난 후의 베네치아**

1576년에 유행했던 페스트로 인해서 베네치아는 얼어붙었으며 인구가 약 사분의 일로 줄어들었다. 이 시기에 티치아노의 죽음은 상징적으로 한 시대의 종말을 의미했다. 베네치아의 미술 지평은 매우 빈곤해졌으며 그것은 단순히 티치아노의 죽음에서 비롯된 것만이 아니라 엘 그레코가 스페인으로 출발했던 것도 또 다른 이유가 되었다. 1577년 초에 팔라초 두칼레의 화재로 인해서 건물의 한 날개가 다 타버렸으며 마조르 콘실리오의 방은 완전히 타서 소실되었다. 팔라디오는 새로운 건물을 건축하자고 제안했다. 하지만 당시 사람들은 원래의 이미지를 유지 보수하는 것을 선호했으며 소실된 장식을 근대 가구로 다시 꾸미는 쪽을 선택했다. 새롭게 팔라초 두칼레를 재건하려는 노력은 곧 그 결실을 맺게 되었다. 건축물은 몇 달 후에 다시 세워졌으며 1578년부터 이미 내부를 장식하는 일을 시작했다. 모든 관심이 스크루티니오의 방과 마지오르 콘실리오의 방에 집중되었으며 가장 뛰어난 베네치아의 화가들이 함께 정돈된 방식에 따라 일했다. 이 일의 책임은 틴토레토에게 맡겨졌고 그는 현재 안티콜레죠의 벽화에 있는 신화적인 소재를 다룬 그림들부터 작업하기 시작했다. 그의 가장 뛰어난 작품은 마지오르 콘실리오의 방에 걸려 있는 〈천국〉이라는 미완성 작품이다. 여러 방들과 천장은 공방화가들의 도움으로 틴토레토의 작품과 유사한 형태로 그려졌다. 이들은 '규칙 없는 위대한 아카데미, 하지만 규범이 없지 않았던' 이라고 정의되었다. 팔라초 두칼레에 있는 1580년작인 〈에우로파의 납치〉와 이보다 3년 전에 완성된 마조르 콘실리오의 방의 천장에 있는 〈베네치아의 승리〉는 이 시기의 대표적인 작품이다.

**안토니오 다 폰테, 〈리알토 다리〉, 1592년, 석재로 제작, 베네치아**

14세기 말까지 대운하에는 리알토 다리만 있었다. 대운하의 중심에 자리 잡고 있으며 가장 오래된 베네치아의 건축물 사이에 있는 이 다리에는 오랜 세월동안 시장이 있었다. 도시의 중심을 관통하는 운하의 양편을 연결하는 이 다리는 오늘날 산타 루치아 기차역과 아카데미 사이에 놓여있고 주변에는 양편의 둑을 연결하는 여러 '배' 들을 볼 수 있다.

**야코포 바사노, 〈성녀 루칠라에 게 세례를 주는 성 발렌티노〉, 일 부, 1575년경, 파사노 델 그라파 시립박물관**

건축물을 대각선으로 배치해서 원근감을 만들어내는 것은 연극 무대에 대한 연구 모델을 떠오 르게 만든다. 각 부분의 세부 묘 사는 작품의 사실적인 특성을 강 조한다. 바사노가 그린 회화 작 품의 특성은 민중적인 장면을 만 들어내는 인물들이 포함되어 있 는 것이다. 그림의 중요한 인물 들은 빛과 색채를 통해서 베네 치아 16세기 회화를 상기시킨다. 그가 지방에서 주로 작업했음에 도 불구하고 오랜 세월동안 이 제단화는 색채의 '기적' 처럼 존 경을 받았다. 조반니 바티스타 티에폴로는 검은 색처럼 느껴지 는 흰 천을 보았다고 후에 기록 했다.

**파올로 베로네세, 〈성녀 카테리 나의 혼인〉, 1575년경, 베네치아, 아카데미 미술관**

대각선으로 배치된 커다란 기둥 은 베로네세가 존경했던 티치아 노가 약 50년 전에 그렸던 〈페 사로 제단화〉에 대한 경의를 표 현하고 있다. 화가의 풍부한 색 채에 대한 취향, 빛의 반짝이는 효과, 풍부한 색조의 처리는 이 미 오래 전부터 역사 속의 비평 가들이 언급했었다. 17세기에 문 학가였던 바르코 보스키니는 베 로네세가 "화려한 금색, 진주와 루비 / 그리고 에메랄드, 정교함 을 넘은 사파이어 / 순수화과 완 벽한 다이아몬드"를 물감에 섞는 모습을 상상하기도 했다.

**파올로 베로네세, 〈레판토 전투 의 알레고리〉, 1573년, 에든버 러 스코틀랜드 국립미술관**

무라노의 산피에트로마르티레 교회를 위해서 제작한 이 작품 은 1571년 오스만 제국의 군대 에 대항해 싸운 해전에서 기독 교가 승리한 것을 다루고 있다. 전투의 결과가 아직 분명하지 않을 때에 베네치아의 성인들이 성모 마리아에게 전투의 조정을 부탁했다. 천상의 군대는 기독 교의 편에서 싸우고 있다. 천사 들이 날린 화살은 천둥이 되고 있다. 전투 장면은 그림의 아래 편에 있으며 반 이상을 차지하 고 있는 베네치아군이 주축이 된 기독교인의 갤리선과 터키의 배들이 뒤섞여 있는 혼란스러운 모습이 묘사되어 있다. 해전의 승리에도 불구하고 전쟁은 터키 군에게 사이프로스 섬을 양도하 면서 베네치아의 패배로 막을 내렸다.

야코포 틴토레토
최후의 만찬 / 1592-1594년
베네치아, 산 조르조 마지오레 교회

1588년 산로코 스쿠올라에 있는 테레나의 방에 유화 연작을 그린 후 틴토레토는 이 시기에 세상을 떠난 베로네세를 대신해서 팔라초 두칼레에 있는 마조르 콘실리오 방에 〈천국〉을 완성했고 이 작품은 부드럽고 극적인 느낌을 전달한다. 이 작업은 일흔 살의 화가에게 매우 힘든 일이어서 조수들을 기용해서 작업했으며 이중에는 아들인 도메니코도 있었다. 이 작품은 약 9미터의 높이에 22미터의 너비를 가지고 있으며 매우 복잡한 구성을 지니고 있는 작품이다. 균일한 양식으로 보아서 화가들은 그의 기법을 참조해서 작업한 것으로 보인다. 그 결과 '특정한 규범은 없지만 그렇다고 해서 아무런 규칙이 없는 것은 아닌 아카데미'가 확립되었다. 이 작업중 1590년에 틴토레토의 딸 마리에타의 죽음으로 그의 고통스런 심리는 산 조르조 교회의 앱스에 그린 마지막 작품에 잘 반영되었다. 산 조르조 교회는 막 팔라디오가 기획하고 완성한 곳이었다. 이 시기의 작품들에서 신비로운 느낌의 천사는 현실의 삶과 천국의 이상 사이의 간극을 잘 전달하고 있으며 그림의 구도는 원근법적인 축을 따라서 정교하게 배치되어 있다. 산 조르조 교회의 〈최후의 만찬〉은 전형적인 작품으로 틴토레토는 여러 번을 걸쳐 다양한 방식으로 이 주제를 다루었다. 이 그림에서 현실과 기적 사이의 모호한 관계는 작품에 시적이고 신비로운 느낌을 잘 부여하고 있다. 이 작업이 끝난 후 얼마 되지 않아 틴토레토는 세상을 떠났다. 그는 마돈나 델 오르토의 교회에 묻혔으며 그가 세상을 떠남으로서 미술의 한 시대가 끝나게 되었다.

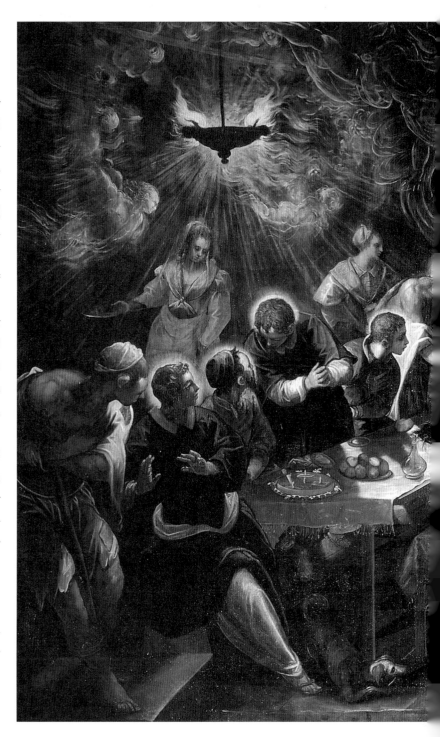

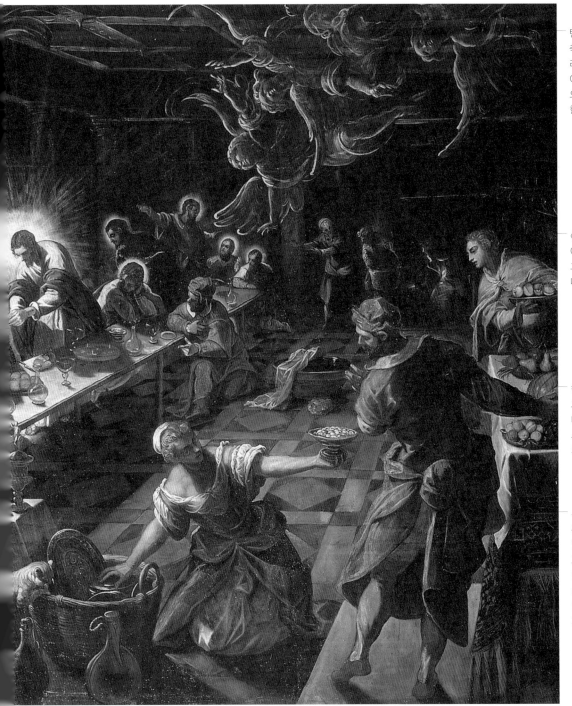

틴토레토는 팔라디오 양식의 건축물인 산 조르조 마조레 바실리카를 위해 이 연작을 그렸다. 이 연작은 화가의 마지막 작업으로 베네치아에서 50년간 연구한 결과가 반영된 대작이다.

〈최후의 만찬〉은 틴토레토의 빛에 대한 연구를 담고 있으며 이 그림에서는 두개의 빛의 방향에 따라 묘사되어 있다.

현실과 기적의 모호한 관계는 이 그림에 강한 시적인 느낌과 신비로움을 만들어내며 어둠속에서 만찬에 모습을 드러낸 천사의 모습에서 관찰할 수 있다.

신비로운 느낌은 단단한 바닥과 특이한 하늘의 대조를 통해서 전달되며 그림의 구도는 매우 견고하고 원근법의 축은 원형을 그리고 있다. 날고 있는 천사는 마치 유령처럼 묘사되어 있으며 그리스도의 후광으로 빛나는 성찬과 대조적이다.

# 성화를 위한 '지침'

1563~1590년

## 반종교개혁의 규범

트리엔트 공의회(1563)의 결론과 16세기 말 예술가 세
대의 변화는 종교 미술에 있어서 미술의 교육적이고
도덕적인 의미를 발전시켰다. 반종교개혁에 있어서
종교 미술의 규범들은 르네상스에서 바로크 시대로
의 발전을 구분하는 기준이 되었다. 카를로 보로메오
는 1564년 5월에 밀라노의 주교로 임명되었으며 처
음으로 트리엔트 공의회의 기준을 미술 분야에 적용
했다. 볼로냐에서는 1566년 파레오티 추기경이 도착
하면서 종교화의 교훈적이고 도덕적인 의미가 강조
되기 시작했다. 그는 1582년 『종교적인 비종교적인
이미지에 대한 논의』를 출판했으며 미술은 질서, 명
료함, 단순함, 형태의 통제, 매너리즘의 이상한 표현
을 거부하고 "지성을 계몽해야 하며, 신앙에 기여하
며, 가슴을 파고드는 것이어야 한다."고 설파했다. 이
를 통해서 성장한 젊은 예술가들은 볼로냐의 성 베르
도 메트로폴리타나 교회의 반원형 앱스에 있는 장식
처럼 종종 공동 작업을 하기도 했다. 80년대에는 밀
라노에서 대성공을 거둔 카밀로 프로카티니와 파레
오티의 규범에 따라 작업했던 바르톨로메오 체시가
있다. 그의 기념비적인 작품은 매우 우아하며 토스카
나 로마의 미술전통에 속하는 단순한 구도를 지니고
있다. 같은 시기에 카라치 형제들은 새로운 방식으로
회화에 접근하기 시작했다. 이들은 체시의 차가운 구
도와는 다른 방식으로 그림을 그렸으며 사촌인 루도
비코와 안니발레 카라치는 매우 새로운 회화적 양식
을 대안으로 제시했다. 이들은 함께 일하기도 했지만
서로 다른 방식의 작품을 그렸다. 루도비코와 안니발
레는 자연이 제시하는 진실, 현실적인 빛, 현재 일상
의 모습을 사실적으로 그렸다. 이 두 사촌은 '롬바르
디아 지방의' 토대 위에서, 코레조의 작품, 베네치아
화풍, 페데리코 바로치의 섬세한 회화적 표현과 같은
여러 역사적 자료를 참조했다.

**줄리오 체사레 프로카치니, 〈영
광의 성 카를로〉, 1610년, 밀라
노, 브레라 미술관**
보로메오 회화로 알려진 문화적
컨텍스트 속에서 줄리오 체사레
는 코레조, 파르미자니노, 루벤
스의 작품을 종합해서 근대적인
바로크 회화의 특징인 부드러운
표현 방식을 작품에 담았다. 매
우 천천히 작업했던—예외적으로
산 첼소에 있는 산타 마리아 교
회의 이야기는 매우 빠르게 그
렸지만— 줄리오 체사레 프로카
치니가 그린 제단화에서 뛰어난
구도를 종합하는 재능을 관찰할
수 있으며 개인 소장가를 위해
서 그린 크기가 작은 유화 그림
에서는 순수한 회화적 가치를 잘
표현했다.

**루도비코 카라치, 〈수태고지〉,
1585년경, 볼로냐 국립미술관**
이 그림은 매우 검소한 액자 속
에 펼쳐진다. 배경이 되는 방의
풍경은 관객의 주의를 끌고 천
사가 젊은 마리아에게 그의 운
명을 설명하는 모습을 담고 있
다. 매너리즘의 취향이 반영된
극적인 효과는 거의 사라지고 일
화적인 요소에서 벗어난 고요한
장면이 연출되어 있다.

**페데리코 바로치, 〈십자가에서 내려지는 그리스도〉, 1567–1569년, 페루자 두오모**

바로치가 그린 제단화는 종교화를 위한 트리엔트 공의회의 '규범'에 매우 빨리 답하는 작품을 그려냈다. 섬세한 지성에 바탕을 두고 있기는 하지만 매너리즘의 새로운 양식은 간결하고, 알기 쉬우며, 신비로운 느낌이 없는 이미지 전달을 선호했다. 페루자에 있는 규모가 큰 이 제단화는 이전에 로소 피오렌티노가 그렸던 동일한 소재의 작품에서 도상학적인 모티프를 가져왔지만 더 설명적이고 피렌체의 화가의 차가운 구도에 비해서 매우 다른 감정들을 복합적으로 전달하고 있다.

**모레토, 〈그리스도와 천사〉, 1550년경, 브레샤, 토시오 마르티넨고 미술관**

노년기에 모레토는 종교 서적의 삽화를 참조해서 기념비적인 양식을 발전시켰다. 이 작품은 인간들에게 버림받은 그리스도의 '고독'을 잘 표현하고 있다. 그는 회색으로 처리한 다리를 통해서 우울한 느낌을 섬세하게 표현했고 그리스도의 시선은 관객을 바라본다. 가톨릭의 반종교개혁의 영향을 받아서 모레토는 프로테스탄트에서 주장했던 근본적인 요소인 신과 신자간의 직접적인 관계를 둘러싼 감정을 복구하려고 했다.

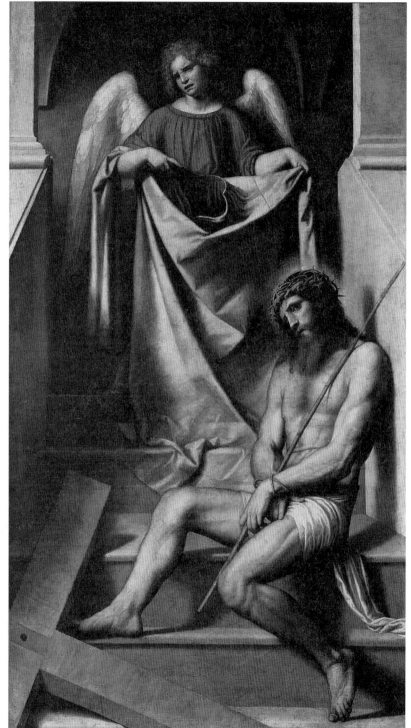

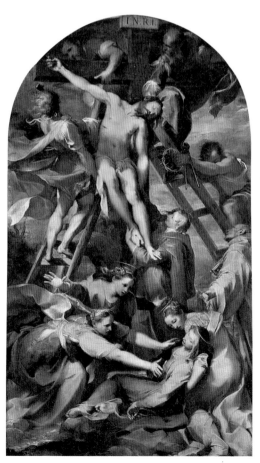

# 회화 장르와 정물화

16세기 중반

## 현실을 위한 새로운 이미지

화가의 작업, 수집가의 취향, 미술 이론가의 설명 속에서 정물화는 르네상스 말에 독자적인 지위를 획득했다. 남유럽에서는 정물화에 대해서 '나투라 모르타(natura morta)'라는 용어를 사용했으며 북구 개신교 국가에서는' 스틸라이프(still life)'라는 단어를 사용했다. 사실 정물화의 기원은 매우 오래되었다. 바로크 시대에 교양 있는 예술가들은 이전의 고고학적 유물들, 즉 로마의 벽화나 모자이크 혹은 관련된 내용이 담긴 고대 문헌을 알고 있었다. 발전하기 시작한 순간부터 선입견과 '마이너' 미술로 알려진 정물화에 대해서 '고대'의 권위는 장르의 위계를 뒷받침하는 중요한 자료였다. 또한 이 장르의 역사에서 1300년대 토스카나 지방의 거장들과 조토의 작품에서 인간의 형상이 등장하지 않고 환경을 재현한 경우와 '근대적인' 정물화로서 15세기 나무 그림 장식은 중요한 부분을 차지한다. 16세기 회화에서 유럽의 여러 지방에서 매너리즘의 취향이 발전했으며 거장들은 특히 플랑드르 지방의 안트베르펜과 이탈리아 북부 지방에서 '자연'에서 발견하는 사물에 대해 관심을 가지기 시작했다. 이두 커다란 화파는 상호 관계를 주고받으면서 정물화 탄생의 '시작'을 알렸다. 16세기 중엽에 볼로냐와 롬바르디아 지방에서는 서로 다른 두 문화적 풍토에서 정물화가 새로이 발전하기 시작한다. 볼로냐에서는 과학자였던 울리세 알도브란디의 영향을 받아 자연 이미지가 발전했다. 연구와 분류 방식에 따라 가능한 최대한 사실에 가까운 장면을 묘사하려는 의도는 곧 수집을 위한 회화에 영향을 끼쳤다. 롬바르디아 지방의 경우, 밀라노와 크레모나에서 레오나르도 화파에 대한 연구를 통해서 꽃, 과일, 영혼 없는 사물들이 새로운 존엄성을 묘사하는 것과 자연을 이해하는 것의 열쇠로 알레고리, 상징, 윤리적 의미를 담았다.

조반 암브로지오 피지노, 〈복숭아와 나뭇잎이 있는 금속 접시〉, 1591–1594년, 개인 소장 기념비적인 구도를 넘어서 이는 1560년대와 80년대에 로마를 여행하며 배웠던 미켈란젤로의 양식을 더 강하게 표현한 것이다. 피지노는 초상화와 작은 규모의 복숭아를 그린 작품으로 알려져 있다. 이는 독립적인 가치를 지닌 최초의 정물화중 한 점으로 일상에서 관찰할 수 있는 사실적인 재료를 간결하게 표현했던 롬바르디아 지방의 전통에 대한 관심을 알려주며 이는 후에 카라바조의 회화를 통해서 혁명적인 방식으로 등장하게 된다.

**마틴 반 헤임스케르크, 〈가족의 초상〉, 1530년경, 카셀 국립미술관**

초상화 장르에서 '근대적인' 이라는 표현은 일상의 위계를 흥미롭고 명료하게 표현해준다. 탁자 위에 완벽하게 세팅된 식사 도구가 보이며 이는 마치 체스 칸처럼 정돈되어 있고 아이들은 뭔가 참을 수 없다는 듯 웃음을 터트리고 있다.

**대(大) 얀 브뢰헬, 〈보석과 함께 놓여 있는 꽃병〉, 1606년, 밀라노, 암브로시아나 미술관**

브뢰헬의 혁신적인 면은 미술 기법이나 사용하는 재료, 농부의 세계에서 영감을 받은 풍경과 같이 회화 양식적인 면에서나 사회적이고 정치적인 관점, 종교적 소재와 같은 도상학적인 측면에서 두드러진다. 그의 작품에서 복합적인 문화는 당시 화가가 북유럽의 인문주의자들의 교양을 접하지 않았다면 이루어질 수 없는 것으로 그는 명료하게 교육적이고 도덕적인 관점을 통해서 고대 서적의 이야기들을 당시의 세계에 맞게 각색해서 그려 내었다.

### 수집가들의 취향

라파엘로, 미켈란젤로, 토스카나를 여행하는 미술가들과 브론지노와 같은 거장들의 사회적인 권위로 인해서 16세기 중반부터 매너리즘 양식은 르네상스 시기 말부터 궁정 미술의 '공통적인 조형 언어'가 되었다. 수집은 더 이상 군주만의 분야가 아니라 종교인들까지 관심을 가지게 되었으며 이들 역시 에로틱한 배경을 지니고 있는 신화적이고 이교도적인 미술에 관심을 가지기 시작했다. 티치아노의 경우 조각적이며 회화적인 신체에 대한 감각적인 표현으로 사람들에게 인기가 있었다. 이미 1550년대에 바사리는 자랑스럽게 미켈란젤로의 남성 누드가 가장 뛰어난 소재이자 존경받을 가치가 있다고 설명했고 세기말의 화가들은 항상 누드라는 소재가 매력적이라고 생각했으며 이것을 다루는 데 열정적이었다. 르네상스의 전성기에 지성적이고 우아한 표현은 특정한 감상자를 위해서 개인적인 용도로 사용되었으며 표면적으로 일부만 트리엔트 공의회에서 결정한 종교 미술을 위한 '규범'과 공존했다. 반종교개혁은 모두에게 '이야기하는' 미술을 주장했으며 즉 매우 간결하고 민중들에게 호소력을 가진 등장인물을 사용해야 한다고 설명했다. 이 두 가지 요소, 즉 에로틱한 표현과 봉헌적이고 반종교개혁적인 시도는 세기말 모든 문화적 표현에 녹아 있었다. 이 둘 모두 새로운 소재를 다루었으며 이 중에는 정물화나 풍경화와 같은 장르가 포함되어 있었다. 이는 르네상스와 바로크 사이에 풍경화의 새로운 발전 계기를 부여했으며 그 중에서 세기말에 매우 뛰어난 카라바조와 같은 화가가 등장하게 되었다.

브론치노, 〈알레고리〉, 1540-1545년, 런던 내셔널갤러리
국제 매너리즘의 지성적인 문화를 대변하는 실례인 이 작품은 선정적인 느낌을 지니고 있으며 알레고리적인 의미를 담당하는 인물들은 도덕적인 관점을 잘 전달하고 있다. 오른편에 있는 빈 가면은 보이는 것 뒤에 어떤 의미가 내포되어 있는지 함축적으로 전달한다. 중심적인 세 인물은 베누스와 쿠피도, 그리고 '장난'을 의미하는 어린아이이다. 등 뒤에 있는 인물들은 이들과 의미상으로 반대된다. 사랑 뒤에는 화난 질투의 모습이 모이고 장난 뒤에는 괴물 같은 사기의 모습이, 그리고 진실과 시간은 베누스의 아름다운 베일을 벗기려고 하고 있다. 얽혀 있는 이 주제들은 에나멜 같은 색채의 터치로 강조되어 있다.

**왼쪽**

**티치아노, 〈님프와 목동〉, 1570
년경, 빈 미술사박물관**

티치아노는 노년에 작품의 주문
보다 자신의 흥미에 따른 개인
적인 소재들을 가지고 작업했다.
빈에 보관되어 있는 〈님프와 목
동〉은 그 대표적인 작품으로 이
를 통해서 신체의 새로운 구도
를 실험하고 있다. 그림에서 매
우 흥미로운 요소는 숲의 주관
적인 풍경 외에도 여인의 선정
적인 모습으로 이는 관객들을 자
극하고 그의 신체에 대한 주목
과 더불어 신체의 뒤편에 있는
환영으로 이끌고 있다.

**조르조 바사리, 〈안드로메다의
구출〉, 1570~1574년, 피렌체, 팔
라초 베키오, 프란체스코 1세의
스투디올로**

개인적이고 비밀스러운 공간이
었던 메디치 가문의 프란체스코
1세의 스투디올로를 위해서 제
작한 이 작품은 공작이 자신을
위해 일하던 화가들에게 주문했
던 여러 작품 중 한 점이다. 이
그림은 산호의 신화적인 기원을
설명하고 있으며 이는 해초와 메
두사의 피가 만나서 생겨난 것
으로 설명하고 있다. 그림의 구
도를 결정하는 것은 안드로메다
의 부드러운 누드이다.

**바르톨로메우스 스프랑게르,
〈살마스키와 헤르마프로디토
스〉, 1582년, 빈 미술사박물관**

스프랑게르는 매우 섬세하고
지성적인 회화 양식을 만들어
냈으며 다양한 예술적, 문화적
인 힌트를 작품에 반영했고 이
와 함께 감각적인 느낌을 잘 표
현 했는데 이는 보이는 것보다

더 선정적인 느낌을 준다. 황제
가 더 높게 평가했던 작품들은
스프랑게르가 고대의 신화를
다루었던 작품들로 넓은 공간
과 빛나는 여인의 누드가 그려
져 있다. 이 작품들은 둘씩 한
쌍을 이루고 있으며 신체의 동
세를 이용한 곡선의 구도를 지
니고 있었다.

## 풍경화의 탄생

1550~1610년

### 자연주의와 고전주의

16세기의 마지막 10년간은 풍경화의 역사에서 매우 중요한 순간이었다. 자연의 풍경에 대한 관심은 새로운 것이 아니었다. 예를 들어 14세기에 조토와 그의 추종자들은 주변을 둘러싸고 있는 현실을 잘 관찰했으며 이러한 점은 15세기에 '아르스 노바(새로운 예술)'가 이탈리아 문화와 만나면서 발전해 나갔다. 무엇보다도 16세기에 풍경화는 자신만의 독자적인 지위를 향해 나아가기 시작했으며 17세기에는 독립적인 장르로 인식되었다. 풍경화를 읽는 역사적 열쇠 중의 하나는 풍경화에 대한 레오나르도의 중요한 기여와 16세기 후반 플랑드르 지방이나 이탈리아의 거장들의 작품뿐만 아니라 안니발레 카라치의 작업이었다. 그는 '이상적인' 풍경화를 상상하는 것을 제안했으며, 이곳에 고대 유적을 배치하고 매우 섬세하게 양떼나 사람들을 조화롭게 한 장면에 담았다. 그림의 각 부분은 매우 주의 깊게 크기, 색채, 명암을 고려해서 세부를 묘사했으며 이를 통해 그림의 다른 부분과의 조화를 우선적으로 고려했다. 알도브란디니 팔라초의 반원창에 있던 〈이집트로의 도피〉는 현재 도리아 팜필리 미술관에 전시되어 있으며 풍경화 장르의 기원이 되는 작품으로 알려져 있고 곧 독일과 프랑스의 뛰어난 화가들은 이 작품의 가치에 주목했다. 여러 이탈리아의 수집가가 많은 작품을 안니발레 카라치에게 주문했지만 '순수한' 풍경을 독자적인 장르로 다룰 준비가 되어있지 않았다. 그는 풍경에 중점을 두었지만 동시에 설명할 수 있는 소재를 그림에 함께 그렸다. 이 그림에서 이집트로 피해 가는 성가족은 막배를 타고 다른 강가에 도착했으며 뱃사공은 힘들여서 강변에서 배를 되돌려 저어가고 있다. 자연, 건축물, 등장인물의 균형 잡힌 관계는 성가족의 등장인물의 '도덕적인' 배경처럼 순수하고 조화로운 작품의 실례로 남아 있다.

**안니발레 카라치, 〈이집트로의 도피〉, 1603년경, 로마, 도리아 팜필리 미술관**
성화와 세속적인 소재를 다룬 그림들의 단순한 배경으로 고대 유적을 사용했으며 17세기 초에 풍경화는 그 자체로 안니발레 카라치의 작품들에 힘입어 독자

적인 지위를 가지기 시작했다. 〈이집트로의 도피〉가 그려져 있는 반원형창은 알도브란디니 팔라초의 소예배당을 위해서 그린 것으로 자연에 대한 재현을 둘러싼 새로운 개념을 제시했으며 이를 고전주의의 이상을 통해 재해석했다. 자연의 풍경

에 대한 균형 잡히고 이상적인 관점은 등장인물과 배경을 조화롭게 표현할 수 있도록 만들었으며 이후에 프랑스 화가인 니콜라 푸생이나 클로드 로랭과 같은 화가들에 의해서 발전해 나갔다.

**대(大) 피테르 브뢰헬, 〈이카루스의 추락〉, 1558년, 벨기에 왕립미술관**
〈계절〉의 연작에서 관찰할 수 있듯이 이 그림은 고독한 느낌을 잘 표현했고, 풍경화의 발전

과정을 이해할 수 있는 중요한 자료로 남았다. 브뢰헬은 유럽 르네상스 회화가 발전하는 중에 풍경화를 새로운 장르로 발전시켰던 여러 화가 중 한 사람이다.

**아담 엘스하이머, 〈이집트로의 피난〉, 1609년, 뮌헨 알테 피나 코테크**
밤의 경이로운 찬미는 엘스하이머의 가장 뛰어난 작품 중의 하나이다. 화가는 이 작품처럼 작은 크기의 그림을 즐겨 그렸다.

작은 크기에도 이 작품은 17세기 초 회화의 발전에서 가장 매력적인 순간을 구성하며 풍경화라는 새로운 장르의 발전을 알수 있는 중요한 작품이다. 은하수가 묘사되어 있는 완벽한 하늘의 풍경과 반짝이는 하늘의

별들이 만들어내는 풍경은 이 순간이 만월의 순간임을 알려주며, 엘스하이머가 과학에도 관심을 가지고 있었다는 점, 특히 갈릴레오 갈릴레이의 연구에 흥미를 자지고 있었다는 사실을 알려주고 있다.

## 저지대 지방과 독립전쟁
16세기 후반

### 지역 전통 회화의 귀환

16세기 중반 저지대 지방은 불안정하고 힘겨운 시기를 보냈다. 이러한 상황은 1566년 펠리페 2세가 대리인인 알바 백작을 보내 통치권을 통제하려는 시도에서 비롯되었다. 그 결과 저지대 지방의 7개 주가 연합하게 되었고, 오렌지공 빌헬름이 지휘한 이들은 스페인의 펠리페 2세의 군대에 대항해, 결국 독립을 얻어냈다. 네덜란드는 사실 이 7개의 주 중 하나의 이름이었지만 이 지역의 중요성을 고려해서 결국 새로운 국가의 이름으로 불리게 되었다. 각 지역은 독자적인 권한을 지녔으며, 네덜란드는 유럽의 권력 사이에서 갑자기 자신의 모습을 드러냈다. 문화적인 관점에서 국가의 중심이 되는 예술 공방은 고다에 있는 산조반니 교회의 유리창의 연작과 관련이 있지만 점차로 하를렘의 도시를 중심으로 발전해 나가기 시작했다. 이곳에서는 코르넬리우스 반 하를렘을 중심으로 매너리즘과 연관된 새로운 화파가 발전하기 시작했고, 칼뱅주의가 만연했던 저지대 국가에서 가톨릭 교도의 공격을 방어했던 도시인 위트레흐트에서는 17세기 화가들로는 처음으로 카라바조의 회화적 교훈을 받아들인 그림을 그렸다. 이탈리아 회화의 영향을 받았지만 주제, 인물, 풍경은 다시 전통적인 지방 회화와 연관해서 발전하기 시작했다. 대(大) 브뢰헬은 그 대표적인 예로 알레고리, 속담, 풍자시를 소재로 작업했음에도 불구하고 시골 농부의 삶을 이전에는 관찰할 수 없었던 새롭고 흥미로운 이미지로 그려냈다. 또한 그는 그림을 보는 사람들이 그 내용에 동참하도록 만들고 있다. 플랑드르-네덜란드의 회화는 새로운 길을 열었다. 이곳에서는 풍경화, 정물화, 초상화, 일상생활을 사실적으로 표현한 그림이나 평범한 집 내부의 모습을 그린 그림들과 같이 새로운 주제를 다룬 수집가들이 생겨났다. 이런 다양한 '장르' 화의 발전은 17세기 네덜란드 미술의 특징이 되었다.

레오네 레오니, 〈광기를 지배하는 카를 5세〉, 1549년, 마드리드 프라도 국립미술관

아우크스부르크의 공식 궁정 조각가 레오네 레오니는 티치아노가 회화를 통해 발전시켰던 우울하고 고독한 황제라는 테마를 다루고 있다. 〈광기를 지배하는 카를 5세〉는 해부학적으로 명확한 신체 근육을 강조하고 있는 매너리즘의 대표작이다. 카를 5세는 오른팔에 창을 들고 있으며 무릎과 발은 조금 뒤로 가 있는데, 이는 고전 미술의 '대조'의 규범을 따르고 있는 것이다. 둥근 조각 받침은 무기들이 쌓여 있으며 그 주변에 쇠사슬이 매달려 있어서 바라보는 방향에 따라서 생동감 넘치는 다양한 모습을 강조하고 있다.

안토니스 모르 반 다소스트, 〈오렌지 공 빌헬름 1세의 초상〉, 1555년, 카셀 국립미술관 회화관

안토니오 모로라는 라틴어식 이름으로 알려지기도 했던 이 화가는 스페인 왕실과 밀접한 관계를 가지고 있었으며 15세기 북유럽에서 가장 유명한 초상화가이기도 하다. 그는 비개성적이고 차가운 느낌으로 인물의 초상화를 그렸으며 중성적이거나 어두운 배경색을 사용해서 귀족적인 느낌을 전달했다.

왼쪽

대(大) 피테르 브뢰헬, 〈뒬레 그리(미친 메그)〉, 1562년, 안트베르펜, 메이어 반 덴 베르그 박물관

"미친 메그"는 전쟁의 공포를 가져오는 중세의 마녀로 인간을 파괴하는 폭력과 구두쇠의 알레고리를 지니고 있었다. 이는 보스의 상상으로 가득 찬 환영을 떠오르게 만든다. 괴물들이 가득 엉켜 있으며 섬뜩한 느낌의 화재가 모든 것을 소멸시키고 있다.

프란스 플로리스, 〈반란을 일으킨 천사들의 추락〉, 1554년, 안트베르펜 왕립미술관

브뢰헬과 같은 시기에 안트베르펜에서 작업했던 플로리스는 이탈리아 미술 모델과 모티프를 발전시켜 섬세한 회화적 양식을 새로운 대안으로 제시했다. 이 그림에선 저물어가는 '황금 시대'에 대한 우울한 향수가 느껴진다. 안트베르펜 유파의 섬세하고 다양한 회화적 접근 방식 속에서 프란스 플로리스는 이전 화가와 천재였던 루벤스를 이어주는 매너리즘 양식을 발전시켰다.

# 루돌프 2세와 프라하의 궁전

## 1583~1618년

### 프라하의 마법

1516년부터 보헤미아 왕국은 합스부르크 왕가의 중요한 정치적인 장소로 등장했고 빈보다 더 중요하진 않지만 프라하 역시 중요한 도시가 되었다. 프라하의 고딕 양식들은 곧 이탈리아 르네상스 모델로 대체되었다. 합스부르크 가문의 루돌프 2세는 수도를 빈에서 프라하로 옮겼지만 그 의도는 불확실하다. 곧 프라하는 유럽 중부 지역에서 국제 매너리즘 양식의 마지막 중심지가 되었다. 우울증과 수집증이 있던 루돌프 2세는 이곳에서 랍비 로우와 골렘의 카발라에 심취했고 수많은 보물과 뛰어난 미술품, 희귀한 자연물, 금세공품과 목제세공품, 이국적인 물건을 수집했다. 사실 그의 수집품 중 어느 것도 과학적인 관점에서 분류되고 전시되지 않았다. 사이렌의 머리카락으로 알려진 산호와 금장식으로 장식된 타조알, 치료 요법에 사용되던 일각 고래의 이빨은 그의 '왕국과 왕실의 가장 중요한 보물' 로 보관되어 있었다. 코끼리의 상아는 탑의 모형처럼, 반추동물의 배 속에서 발견된 결석은 마치 작은 조각 작품처럼 전시되어 있었다. 그렇게 해서 그가 수집한 사물이 놓인 장소는 상상의 공간이 되었다. 바젤에서 온 하인트, 독일 출신의 한스 폰 아헨, 이탈리아인인 주세페 아르침볼도, 네덜란드 출신의 아드리안 드 프리스, 안트베르펜 출신의 스프랑게르와 같이 루돌프 2세의 궁전에서 작업한 중심 화가들은 곧 독자적인 유파를 형성했다. 이들은 이탈리아 미술 전통을 접했고 에로틱한 소재를 사용해서 매력적이고 선정적인 작품을 생산했다. 1618년 황제가 죽은 후 20년 계기가 된 '프라하궁 창문 투척 사건 (박해받던 개신교도가 가톨릭 성직자를 창 밖으로 던진 사건-옮긴이)' 이 일어났을 때도 이들은 꾸준히 작업했다. 하지만 이 사건을 계기로 스웨덴 군인들이 프라하를 약탈했고 이때 여러 점의 수집품이 소실되었다. 이렇게 해서 한 시대가 충격 속에 막을 내리게 되었다.

**바르톨로메우스 스프랑게르, 〈베누스와 아도니스〉, 1597년, 빈 미술사 박물관**

선정적이고 강렬한 느낌을 전달하는 이 그림에서 코레조와 파르미자니노의 회화적 영향을 관찰할 수 있다. 스프랑게르는 형상을 길게 늘인 것 같은 부드러운 느낌을 잘 표현하고 있으며 이탈리아 후기 매너리즘 양식의 대표적인 특징인 밝은 색채와 부드러운 색조를 사용했다.

**아드리안 드 프리스, 〈루돌프 2세의 흉상〉, 1603년, 빈 미술사 박물관**

합스부르크 왕가의 문화적 지원 속에서 흉상 조각이 많이 제작되었고 종종 황제의 흉상은 영토의 다른 지역에 배치되었다. 강한 의지를 담아 먼 곳을 바라보고 있는 흉상에서 권력과 충만한 힘이 느껴진다. 흉상의 가슴 부분은 방향이 약간 틀어져 있다. 드 프리스는 금 세공사처럼 끈기있게 갑옷을 정교한 문양으로 장식했다. 그 결과 그는 기념조각에 궁정(宮廷)적이고 고독한 느낌을 모두 전달하는 데 성공했다. 흉상의 받침대는 특이하게 누드 조각으로 채워져 있고, 이는 레오네 레오니가 카를 5세의 흉상에 사용한 것과 비슷하다. 루돌프 2세는 1600년에 카를 5세의 흉상을 구입한 바 있다.

주세페 아르침볼도, 〈베르툼노의 의상을 걸치고 있는 루돌프 2세〉, 1591년, 스톡홀름, 스코클러스터 성

아르침볼도는 매너리즘 후기에 섬세한 회화적 양식을 발전시켰다. 그의 작품은 종종 불경하다고 비판받았지만 사실은 일상적 사물과 그 사물들의 낯선 조합이 불러일으키는 긴장감을 훌륭하게 표현하고 있다. 그의 '조합한 두상'은 꽃, 과일, 동물, 사물을 사용한 알레고리의 표현처럼 다른 화가와는 뚜렷하게 구별된다. 이 떠들썩한 황제의 초상화는 마치 농경의 신인 베르툼노처럼 묘사되어 있으며 다른 8점으로 이루어진 그림 연작의 중심부에 배치되어 있다. 이 8점의 작품은 사계절과 세계를 구성하는 4원소를 주제로 다루고 있다.

# 여왕 엘리자베스 1세 치하의 영국

1588~1603년

## 권력을 표현하는 미술

펠리페 2세가 '성지-팔라초-뮤세오-무덤'에 대한 기획을 주문하면서 에스코리알 궁의 문화가 꽃피던 시기는 1588년 그가 영국을 공격하기 위해 파견한 '무적함대'의 참패로 스페인이 몰락하던 시기와 겹쳐져 있다. 영국 여왕 엘리자베스 1세는 이 전투의 승리로 16세기 말 유럽 문화를 주도하는 중심인물로 떠올랐다. 카톨릭 왕 페르디난도가 그라나다에서 무어인과 싸워 얻은 승리와 반대로 스페인의 자긍심은 이 군사적 패배로 무너져 내렸다. 또한 레판토 전투에서 스페인이 패배하면서 북부 저지대 지방(네덜란드)가 독립했고 이로 인해서 스페인은 유럽에서 주도권을 상실하게 되었다. 아버지 헨리 8세와 달리 엘리자베스 여왕은 윈저궁의 새 갤러리의 건축, 그린위치와 런던에 있는 두 개의 방케팅 하우스를 제외하고 특별한 문화적 기획을 주문하지 않았고 미술품을 수집하지도 않았다. 하지만 그렇다고 해서 엘리자베스 여왕이 미술에 관심이 없었다고 볼 수는 없다. 오히려 여왕은 미술품을 정치적 선전도구로 활용했다. 그 결과 공적인 인물화가 발전하기 시작했다. 이 시기의 인물화에서 인물의 사실적 묘사는 중요하지 않았다. 중요했던 점은 그림에 상징적이고 알레고리적 요소를 통해 인물의 가치를 요약해서 전달하는 것이었다. 이 인물화는 귀족의 특권을 확인하는 계급의 기록적 가치를 전달하기 시작했으며 그렇기 때문에 천의 세부, 보석은 마치 작품의 주인공처럼 섬세하게 묘사되어 있다. 의미를 전달하는 장식이나 귀중품에 대한 섬세한 묘사에 비해서 인물에 대한 묘사가 덜 중요해졌기 때문에 인물에 양감과 원근감이 부족하다는 점이 그렇게 놀랍지 않다.

안토니스 모르 반 다소스트, 〈튜더 왕조의 매리 여왕의 초상〉, 1554년, 마드리드, 프라도 국립 미술관
스페인의 펠리페 2세의 부인인 영국 여왕의 초상은 인물에 권력에서 비롯된 비현실적인 완고함을 담았으며 검소하지만 강한 느낌을 전달하고 있다. 이런 종류의 초상화는 브론치노가 그렸던 메디치 가문의 초상화들과 비교할 수 있다.

소(小) 마르쿠스 게라에르트, 〈디츨리의 초상〉, 1592년경, 런던 초상화 미술관
이 초상화에서 엘리자베스 1세는 마치 무너뜨릴 수 없는 여신처럼 표현되어 있으며 여왕의 발 아래 놓인 영국을 지배하고 보호하는 것처럼 보인다. 이는 여왕의 초상을 그린 것이 아니라 왕의로서의 권위와 군주정의 정당성을 선언하고 있는 것이다.

**로버트 스미스슨, 왈라톤 홀,
1580-1588년, 노팅험**
이 장난스러운 건축물은 영국
해협 건너의 이국풍 건물을 참
조해서 설계한 것이다. 사실 이
건물의 평면도는 포지오레알레
에서 유래하고 있으며 건물의
세부는 드 프리스의 판화작품
을 참조한 것으로 보인다. 하지
만 포지오레알레와 비교해 보
았을 때 여러 부분에 탑 장식

이 적용되었으며 나폴리식 뜰
은 커다란 현관으로 대체되었
고, 이 홍예는 각각 다른 탑들
이 세워져 있다. 이는 엘리자베
스 여왕 재위시기의 특징이며
이 건물은 로버트 스미스슨이
설계·제작했다. 이 작품은 사실
롱릿성 이후 가장 중요한 건축
물로 알려져 있다. 왈라톤 홀에
는 오늘날 자연사 박물관이 들
어서 있다.

## 분터카머(경이의 방)과 수집
16세기 후반

### 수집증

여러 군주의 수집 공간인 '경이로운 방'은 체계적으로 발전하는 과학 지식에 따라 자연과 미술 이라는 주제를 조합해서 전시하고 있다. 16세기 중반 유럽에서는 인간이 만들어낸 물건을 수집한 공간인 아르테피치알리아(arteficialia)와 과학적인 자료를 수집한 공간인 나투랄리아(naturalia)가 등장하기 시작했다. 이 두 장소는 넓은 공간에 배치된 전시 기구에 진열되었으며 인위적으로 만들어진 사물, 독특한 자연 수집품의 양을 통해서 사람들에게 경이로운 감정을 전달했다. 신대륙 발견으로 구대륙에서 볼 수 없었던 동물, 식물, 광물과 더불어 공예품이 도착하기 시작했고 이는 절충적인 수집 방식에 영향을 주었다. 수집가들의 관심을 인디아와 같이 세계의 다른 곳에서 도착한 물건에 대한 관심으로 이어졌다. 일상 용도를 지닌 공예품, 조개나 악어 이빨 같은 독특한 특징을 지닌 자연의 사물이나 이런 재료로 장식된 물건들이 도착했다. 런던이나 암스테르담과 같은 항구에서 이런 수집품에 대한 특화된 무역이 이루어졌고 유럽의 수집광들이 찾는 장소가 되었다. 낯설고 찾기 힘든 이상한 형태를 지닌 자연물이라는 의미를 지닌 '인공적인 자연'이라는 개념은 국제적 매너리즘 양식이 발전했던 시기에 유행하기 시작했으며, 미술품이나 금속 공예 작품도 자연이 보여주는 경이로움과 비교되기 시작했다. 세기말 매너리즘 양식은 합스부르크 왕가의 루돌프 2세, 티롤의 베르디난도 2세 대공, 바이에른의 빌헬름 5세, 토스카나를 지배한 메디치가의 프란체스코 공작 같은 세기 말 여러 수집가의 우울함, 광기, 신경증의 시각적 표현처럼 변화했다.

**안톤 모자르트, 〈포메라니아의 캐비닛을 받고 있는 공작 필립 2세〉, 1617년, 베를린 장식미술관**
예술품 애호가였던 포메라니아의 공작 필립 2세는 유명한 캐비닛(gabinetto di curiosita)과 도서관을 소유했다. 그는 자신의 미술품을 보관하려는 용도로 스체친 성에 르네상스의 방을 제작할 것을 명했다.

**메디치 가문의 프란체스코 1세의 스투디올로, 1570년-1575년, 피렌체, 팔라초 베키오**
매너리즘 시기 피렌체에서 기획한 이 스투디올로를 위해서 조각가 암마나티의 여러 작은 조각 작품을 제작했고 화가 야코포 주키는 작고 섬세한 그림을 그려넣었다.

**잠볼로냐, 〈천문 혹은 우라니아의 베누스〉, 1573년경, 빈 미술사박물관**
16세기 중반 유럽의 여러 궁전이 존경했던 조각가인 잠볼로냐는 극단적인 매너리즘 작업의 모델이었으며 특히 그의 양식은 정원이나 도시를 장식하는 기념비에 많이 적용되었다. 그는 신화적인 소재를 청동 조각으로 제작했고, 작은 크기의 동물부터 큰 규모의 대형 조각상 까지 다양한 조각품을 제작했다.

**미세로니 공방, 〈크리스털을 사용한 손잡이가 있는 물병〉, 1575년경, 빈 미술사박물관**
미세로니 공방에서 제작한 이 작품에서 크리스털의 표면에 장식된 조개와 동물 문양, 금과 라피스 같은 보석으로 장식된 작품의 세부를 관찰할 수 있다.

# 카라치 형제와 '자연스러운' 회화

1560~1592년

## 롬바르디아 지방과 볼로냐 출신 화가들의 현실에 대한 연구

르네상스 후기에 볼로냐는 문화적으로 풍요로운 도시로 화가들에게 많은 영감을 주었다. 이 속에서 안니발레 카라치는 대상을 '자연스러운' 묘사를 새로운 회화적 규범으로 제시했다. 그는 현실을 직접 관찰하고 그렸고, 라파엘로와 티치아노의 그림을 통해 다양한 몸짓의 인물 표현 방식과 선의 느낌을 연구하며 대상에 감정을 담는 데 성공했다. 한편, 1592년 경막 스무 살이 된 카라바조는 밀라노를 떠나 로마에 도착하게 되는데, 이것은 당시 밀라노의 양식적 발전과 로마의 회화가 밀접한 관계가 있음을 생각케 한다. '현실의 회화'는 롬바르디아의 회화적 전통에 있어서 가장 중요한 요소로 생각되었으며, 매우 흥미로운 점은 카라바조가 '자연'을 해석하는 가장 뛰어난 거장으로 알려졌다는 사실이다. 그는 롬바르디아에서 작업한 적은 없었지만 18세기 초반의 롬바르디아 출신의 화가들과 자연주의의 발전에 있어서 그를 따로 떼어 생각하기 어렵다. 초기의 반종교개혁 미술부터 17세기 롬바르디아 지방의 회화에서 공간은 자연주의의 관점으로 묘사되어 있었으며 보충적인 역할로 제한되어 있었다. 또한 자연주의 회화에 대한 연구는 반종교개혁의 종교화의 규범과 대상을 극적으로 절충해서 표현하는 17세기 롬바르디아의 회화의 만남을 통해서 발전하고 있다. 15세기 중반 '현실에 대한 회화'가 밀라노처럼 문화적 중심지의 경계에 위치한 지방에서 영향을 받았다는 사실은 매우 흥미롭다. 대표적인 화가로는 롬바르디아 지방의 북서부와 피에몬테 지방의 가우텐초 페라리, 크레모나의 캄피 형제, 베르가모와 브레샤의 회화 유파, 조반 바티스타 모로니 등이 있다.

조반 바티스타 모로니, 〈재봉사〉, 1565-1568년, 런던 내셔널 갤러리
이 그림은 지방의 초상화 전통을 잘 보여주는 실례이다. 모로니는 티치아노가 그랬던 것처럼 역사 속의 권력자들과 각 계급을 대표하는 인물들의 초상을 그렸다. 이 중에서 익명의 재봉사는 자신의 전문적인 기술을 잘 드러내는 것처럼 완벽한 의상을 입고 있으며 '중산계급'을 소재로 다룬 그림 연작의 앞부분에 속하는 그림이다. 지금까지 이탈리아에서 주문자들은 대부분 사회의 엘리트들로 매우 드문 경우에 상인이나 화가들이 그림을 주문했었다. 르네상스 시대가 저물어가는 유럽 미술의 흐름 속에서 이 그림에 묘사되어 있는 재봉사는 인간의 존엄성을 잘 반영하고 있으며 당시 특화된 장인의 새로운 사회적 지위를 이해할 수 있도록 만들어준다.

안니발레 카라치, 〈성모 마리아와 성녀 키아라, 성 프란체스코, 막달레나와 성 요한이 있는 십자가에서 내려지는 그리스도〉, 1585년, 파르마 국립미술관
이 작품은 반종교개혁의 규범을 잘 표현하고 있으며 신앙의 전파 도구로서의 회화라는 사고방식이 반영되어 있다. 가브리엘레 파레오티는 안니발레가 살았던 시기에 볼로냐의 대주교였으며 종교화가 "이성을 고양하고, 이와 더불어 신앙심을 진실하게 만들어야 하며, 가슴을 파고들어야 한다"고 설명했다. 이 작품은 두 장의 스케치에 바탕을 두고 그린 것이다. 하나는 그리스도의 모습에 대한 스케치로 우피치 미술관에 보관되어 있으며 다른 하나는 성 프란체스코에 대한 연구 습작으로 레스터의 선더랜드의 백작 컬렉션에 포함되어 있다.

안니발레 카라치, 〈정육점〉, 1583년, 포트 워스, 킴벨 미술관

플랑드르 지방이나 롬바르디아 지방의 시장의 일상 풍경에 대한 묘사가 다양하고 종합적인 요소들을 묘사하고 있는 점과 비교해 볼 때 안니발레 카라치가 그린 정육점의 풍경은 매우 깨끗해 보이고 고독한 느낌을 준다. 고기가 잘려진 모습은 규칙적이고 잘 정돈되어 있다.

바르톨로메오 파사로티, 〈정육점〉, 1578-1590년, 로마, 고대 미술갤러리

로마 출신인 파사로티는 1570년대에 볼로냐로 이주했다. 이곳에서 그는 에밀리아 지방의 도시에서 온 화가들과 만나면서 그들의 사실에 대한 열정적인 연구에 관심을 가지게 되었으며 그 결과 작품에서 해부학적이고 사실적으로 일상 속의 삶의 모습을 묘사했다. 이 중에는 '정육점'과 같은 소재도 포함되어 있었다.

### 안니발레 카라치와 조수들
파르네세 궁의 갤러리에 있는 프레스코화 / 1598-1604년경, 로마, 파르네세 궁

1595년 안니발레 카라치는 오도아르도 파르네세의 서재를 장식하는 일을 맡아 고향 볼로냐를 떠나 로마에 도착한 후 일생을 이곳에서 보냈다. 안니발레는 로마 문화가 지닌 미술의 고전적 가치에 주목했으며 고대 미술품과 라파엘로, 미켈란젤로와 같은 르네상스 거장의 작품을 연구했다. 파르네세의 서재를 완성한 후 그는 로마에서 규모가 큰 작품을 주문받았으며 17세기 말에 파르네세 궁의 갤러리를 장식하는 일을 시작했다. 이 작품은 이탈리아 르네상스의 회화적 전통을 넘어 바로크의 미술의 중요한 흐름으로 지속될 고전주의를 알려준다. 다양한 실험과 고찰 끝에 안니발레는 설화석고 조각과 그림틀로 묘사되어 있는 환영 사이에 그림을 배치했다. 그는 천장 중앙부에 프레스코 기법으로 〈바쿠스와 아리아드네의 승리〉를 묘사했고 그 양편에 다른 여러 신화적 소재를 배치했다. 화가는 뛰어난 빛의 처리를 통해 인물을 이상적으로 묘사했으며 부드러운 느낌을 주는 명화를 완성했다. 로마에서 카라바조가 활동했던 시기에 그려진 파르네세 궁의 프레스코 화는 카라바조처럼 명암에 바탕을 둔 사실주의적인 회화의 흐름과 대비된다. 공교롭게도 서로 다른 회화적 흐름을 대표하는 두 화가는 산타 마리아 델 포폴로 교회의 체라시 예배당에서 함께 일을 하게 되었다. 이곳에서 안니발레는 제단 부분에 〈성모 승천〉을 그렸고 카라바조는 제단의 양쪽에 〈성 베드로의 순교〉와 〈성 바오로의 낙마〉를 그렸다.

그리자유(채도가 낮은 한 가지 색으로만 이루어진 단색화. 입체감을 나타내기 위해 많이 사용하고 조각을 모방하는 데 사용—옮긴이)로 그린 남성상 기둥은 설화석고 장식 조각을 모방한 것으로 벽에 양감을 부여하고 있으며 프레스코화의 공간을 구획하고 있다.

장식 모티프와 어울리는 금색의 그림틀을 환영처럼 그려서 풍요로운 장식 효과를 거두고 있으며 각각의 그림틀 속에는 신화 속의 이야기가 그려져 있다. 이는 천장에 그림을 배치한 갤러리를 본뜬 것이다.

공간의 중심에는 〈바쿠스와 아리아드네의 승리〉가 그려져 있다. 안니발레 카라치는 볼로냐에서 수년간 '자연의 관점'으로 그린 회화를 완성하고 고전주의에 바탕을 둔 아카데믹한 회화와 절충해서 세련된 기호를 만들어냈다. 밝은 풍경과 색채를 통해 안니발레 카라치는 코레조의 회화 작품에서 관찰할 수 있었던 밝은 색조를 떠오르게 만든다.

밝은 빛 속에서 사티로스, 님프, 바쿠스의 무녀가 바쿠스와 아리아드네의 승리에 동참하고 있으며 이러한 장면은 선정적인 아름다움과 사랑에 대한 찬양을 전달한다. 안니발레 카라치가 참조했던 여러 문헌과 기록 중에는 디오니소스에게 헌정되었던 로마시대의 석관에 있는 장식 문양의 배치가 포함되어 있었다.

안니발레는 자유롭게 회화적 전통을 해석해서 고대 신화에 등장하는 여러 우화를 이상적이고 생동감 있게 표현하는 데 성공했다.

# 식스투스 5세가 발전시킨 로마

1585~1590년

## 바티칸의 여러 팔라초의 혁신

식스투스 5세가 재위에 있을 때 로마의 도시 경관은 매우 급격한 변화를 겪었다. 티치노 출신의 건축가였던 도메니코 폰타나는 식스투스 5세의 요청에 따라 상징적인 별 모양 형태로 로마에 있는 중요한 7개의 바실리카들을 연결하는 도로를 확장하고 정비했다. 이 새로운 기획은 부분적으로만 완성되었으나 각 성당 앞 광장에는 오벨리스크와 분수들이 설치되었다. 이러한 기념물들은 도시에 극적인 풍경을 만들어낼 뿐만 아니라 상징적으로 교황의 지위에 새로운 의미를 부여하고자 했던 의도도 포함되어 있었다. 한편으로 교황의 도시에 고대 로마 황제들이 이집트로부터 가져온 오벨리스크를 사용해서 고대 로마와의 역사적 연계성을 강조하고 기독교의 중요한 바실리카 앞에 이를 설치함으로써 고대 이교도에 대한 종교적 승리를 전달하려고 했다.

식스투스 5세는 바티칸의 건축물들을 새롭게 정리했고 '시스티나의 날개'라고 불리는 여러 보르고(로마 도시 구분의 단위-옮긴이)와 성 베드로 대성당을 향해서 건물을 확장해 나갔으며 현재 바티칸 도서관을 위한 새로운 건물을 지었다. 새로운 구조는 매우 긴 회랑과 프레스코화로 장식된 살롱들로 채워졌다. 식스투스 5세의 건축가였던 도메니코 폰타나와 그의 조카였던 카를로 마데르노, 자코모 델라 포르타가 미켈란젤로와 비뇰라의 후기 매너리즘 건축물의 양식을 발전시켰다면, 회화에서는 매너리즘 양식을 혁신하려는 시도가 이루어졌다. 16세기 말부터 17세기 초까지 자연에 대한 새로운 발견은 이탈리아 북부에서 도착한 두 사람의 화가에 의해서 새로운 양식의 발전으로 이어졌다. 안니발레 카라치와 카라바조는 르네상스 시대 이후에 로마에서 동일한 시기에 활동했으며 17세기의 회화에 있어서 중요한 양식적 흐름을 만들어냈다.

**도메니코 폰타나**, 시스티나의 방, 1587-1589년, 바티칸 시티, 바티칸 박물관, 바티칸 아포스톨리카 도서관
도메니코 폰타나가 지은 새로운 도서관의 방은 세 개의 주랑으로 나누어진 시스티나의 방으로 전체에 프레스코화로 장식되어 있다.

**페데리코 주카리**, 주카리 팔라초, 파사드의 일부, 1592년, 로마
이 건축물은 시스티나 거리와 그레고리 거리의 끝부분에 위치하고 있다. 언덕의 윗부분에 위치해 있으며 고대와 바로크의 도시 전경을 한 눈에 내려다볼 수 있다. 창문과 창턱이 나온 방식은 매우 흥미롭다. 괴물의 입은 마치 보마르초의 정원에 있는 동굴로 들어가는 입구처럼 보인다.

토마소 라우레티, 〈종교의 승리〉, 1586, 바티칸 시티, 바티칸 박물관, 콘스탄틴 대제의 방
팔레르모 출신의 화가 토마소 라우레티는 콘스탄틴 대제의 방 천장에 프레스코화를 그리는 일을 주문받았다. 그는 원근법을 적용해서 공간의 거리를 잘 요약하고 있다. 보는 사람의 시선이 집중되는 원근법의 소실점에 묘사되어 있는 십자가는 전경에 놓여있는 부서진 우상(偶像)과 비교되면서 이교도에 대한 가톨릭 교회의 승리를 상징적으로 전달하고 있다.

# 로마에서 활동한 카라바조

1571~1610년

## 한 시대의 끝과 시작

1592년 즈음 스무 살이 된 카라바조는 밀라노를 떠나 로마에 도착했고 다시는 고향으로 돌아가지 않았다. 16세기 말 롬바르디아 출신의 여러 화가가 로마에서 일하는 것을 매력적이라고 생각했다. 당대 교황 식스투스 5세는 건축가, 조각가, 장식 미술가, 화가 등 각 분야의 전문가를 모아 새로운 도시계획을 추진했다. 이미 르네상스에서 바로크 시대에 이르기까지 롬바르디아 지방, 특히 티치노 지방의 출신 건축가들이 로마의 중요한 건축 공방을 이끌었다. 오래된 바실리카의 재건 사업과 확장 같은 대규모 공사가 진행되었다. 예를 들어 성 베드로 대성당의 경우, 칸톤 티치노 출신의 건축가이자 식스투스 5세의 신임을 얻었던 도메니코 폰타나가 이집트의 오벨리스크를 대성당 앞 광장 중심부에 세우기도 했다. 카라바조는 로마에서 활동하던 롬바르디아 건축가의 대공사 속에서 일거리를 찾을 수 있다고 생각했지만 예상과 달리 어느 정도 힘든 시기를 보내야 했다. 하지만 곧 카라바조는 당시 유명한 화가였던 카발리에르 아르피노의 공방에서 일할 수 있었다. 그는 아르피노의 그림에 꽃과 과일을 그리는 전문화가로 일했다. 그의 정물화는 섬세한 표현을 통해 그림에 생동감을 불어 넣었으며, 정물화라는 독자적인 장르를 만들어냈고 장식적 요소를 뛰어넘는 새로운 감정을 전달한다. 카라바조는 당시 로마의 회화적 유행에 관심을 가지기보다는 고대 조각상을 관찰하고, 거리나 식당의 모습을 스케치하는 것을 더 좋아했으며 이를 통해 당시 사회 참여적인 감정을 느꼈던 것으로 보인다. 당시 예술을 대하는 화가의 새로운 태도는 르네상스라고 알려진 시대를 마감하고 회화에 새로운 지평을 여는 계기가 되었다.

왼쪽 위

**카라바조**, 〈카드놀이 사기꾼들〉,
1594-1595년, 포트워스, 킴벨
미술관

로마에서 활동하기 시작한 카라
바조의 초기작들은 일상적 삶을
소재로 다루며 종교화나 역사화
와는 거리가 멀었다. 밝은 색채
를 사용한 배경 속에 등장인물
이 배치되어 있고 빛은 대각선
으로 비치고 있다. 동시대 동료
들이 언급한 것처럼 스물다섯 살
이 되었을 때 프란체스코 델 몬
테 추기경이 카라바조의 재능을
주목하고 격려했다. 그는 카라바
조에게 여러 점의 그림을 주문했
고 종종 팔라초 마다마로 그를
초대했다. 이는 카라바조가 다른
열정적인 미술품 수집가를 만날
수 있는 계기가 되었고, 결과적
으로 그는 어두운 골목길에서 벗
어나 미술품을 수집하는 귀족들
의 사회 속에서 살게 되었다.

**카라바조**, 〈성 마태의 소명〉,
1599-1600년, 로마, 산 루이지
데이 프란체시 교회, 콘타렐리
예배당

이 그림에서 성 마태는 텅 빈 방
에 커다란 책상 너머에 앉아 있
으며 옆에 빚쟁이와 호위병의 모
습이 보인다. 벽에 그려진 먼지
낀 창문이 그림에 리듬감을 주
고, 공간의 오른편에서 빛이 비
치고 있다.

**카라바조**, 〈바쿠스〉, 1594년경,
피렌체, 우피치 미술관

로베르토 롱기는 이 작품을 다
음과 같이 설명했다. "마비된 듯
졸린 소년이 로마시대의 한 음
식점에서 우연히 머리에 모든 색
의 포도나무 잎을 장식하고 왼
손에 애정을 담아 비싼 잔을 들
고 있다. (과연 이 잔이 식당에
남은 유일한 잔일까?)"

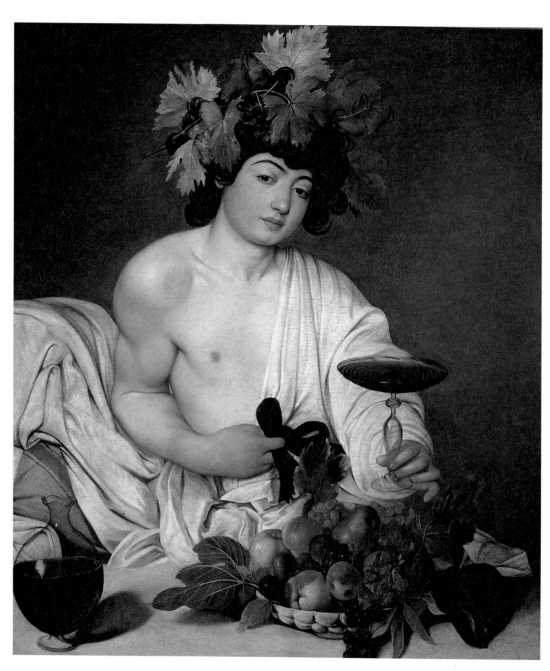

## 명작 속으로

**카라바조**
이집트로 도피하는 중의 휴식 / 1594-1596년
로마, 도리아 팜필리 미술관

이 그림은 카라바조가 풍경을 배경으로 사용한 드문 작품이며 저녁나절 빛이 만들어내는 효과를 섬세하고 부드러운 색채를 통해 조화롭게 표현하고 있다. 흰 의상을 입은 천사가 바이올린을 연주하는 가운데 하루가 저물고 있다. 벨로리는 젊은 시절 카라바조가 그린 천사의 인상에 대해서 "여기 바이올린 켜는 천사가 서 있고, 악보를 들고 있는 성 요셉이 앉아 있다. 부드럽게 고개를 돌리고 있는 천사의 프로필은 날개 달린 어깨선과 흰 천으로 가려진 신체를 강조하고 있으며 이런 천사의 모습은 정말 아름답다."고 쓰고있다.(1672) 신성한 바이올린 연주자가 사실적이고 생동감 넘치는 모습으로 묘사되어 있으며 이 장면 속에서 기적처럼 신과 인간이 조우한다. 모든 세상의 어머니들이 잠든 아이를 어르는 것처럼 카라바조가 그린 성모도 인간적인 사랑을 지니고 있다고 설명하는 것처럼 보인다. 성모 마리아가 쉬는 모습은 부드러운 곡선을 사용해서 형상을 흥미롭게 강조하고 있으며 아르피노가 그렸던 동일한 소재의 작품에서 관찰할 수 있는 매너리즘 회화 양식을 상기시키지만 카라바조의 작품에서 형태의 묘사가 그림의 중심 요소인 것은 아니다. 미술사가 줄리오 카를로 아르강은 이 그림이 "당시 마니에리즈스와 로마의 공식적인 종교화가 비교되는 현실 속에서 카라바조의 작품에는 소박한 사람들 속에서 신성을 드러내려는 종교적이고 사회적인 모티프가 잘 표현되어 있으며, 이는 구상적이고 종교적인 '롬바르디아'의 회화를 변호하고 있다는 점을 명확하게 알 수 있다. 그의 작품은 중심 문화와 지역 문화의 만남에서 비롯된 것이다."라고 설명했다.

이 그림은 카라바조가 자연을 배경으로 그린 매우 드문 작품이다. 롬바르디아 지방 출신이었던 카라바조는 주로 중성적인 색을 선택해서 배경을 채우곤 했다. 그는 초기에는 배경으로 밝은 색채를 사용하다가 17세기에 들어서 어두운 색채를 사용했다. 이 그림에서 대기가 머금고 있는 빛의 효과와 풍경을 구성하는 세부 요소의 강조는 장면 전체에 시적이고 사실적이며 검소한 느낌을 빚어내고 있다.

반짝이는 튜닉을 입고 서있는 젊은이는 천국의 오케스트라단에 속한 독주자처럼 보인다. 그는 투박한 모습으로 묘사된 성 요셉과 대조적이다. 천사는 바이올린을 들고, 성 요셉은 악보를 들고 있으며, 나뭇잎 사이에서 귀를 쫑긋거리는 나귀 모습이 보인다.

카라바조는 성모 마리아가 아이를 감싸 안은 채 잠들어 있는 모습을 묘사했다. 당시에 이러한 묘사는 용기가 필요한 도상학적인 선택이었다.

젊은 시절 카라바조가 섬세한 세부 묘사를 통해서 환영을 만들어냈다는 점을 볼 때, 그림의 중심 소재인 '고귀한' 부분과 세부를 같은 방식으로 그렸다는 점을 알 수 있다.

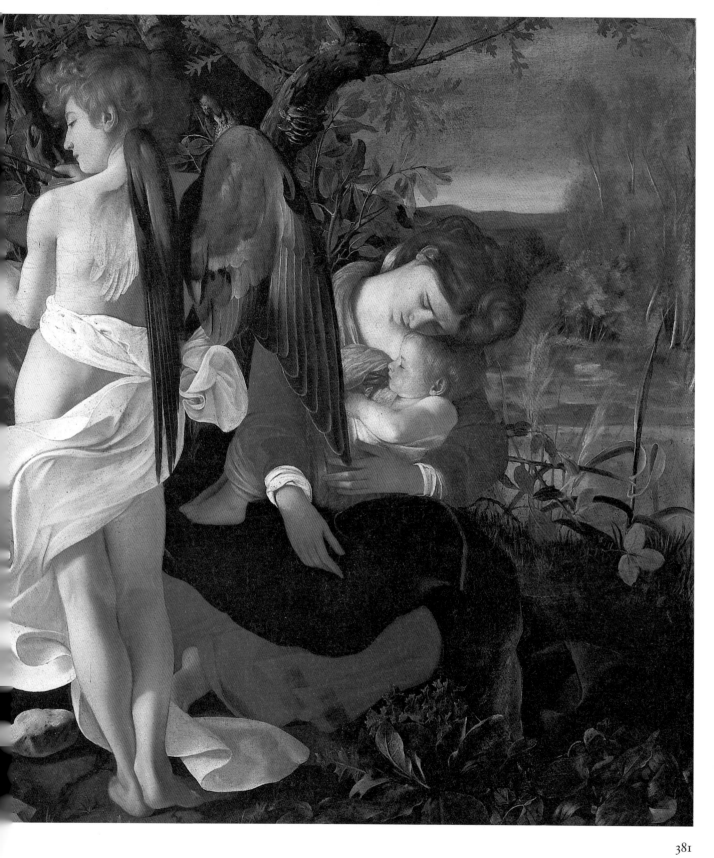

ALBERTVS·DVRER
NORICVS·F

# 수록도판목록

388

# 도판 저작권